【精编故事版】

中国美术简史

陆云达 ◎ 编著

中国文史出版社

图书在版编目（CIP）数据

中国美术简史／陆云达编著. － － 北京：中国文史
出版社，2021. 1
ISBN 978 – 7 – 5205 – 2346 – 2

Ⅰ . ①中… Ⅱ . ①陆… Ⅲ . ①美术史 – 中国 Ⅳ .
①J120. 9

中国版本图书馆 CIP 数据核字（2020）第 187536 号

责任编辑：蔡晓欧

出版发行：**中国文史出版社**

社　　址：北京市海淀区西八里庄路 69 号院　　邮编：100142
电　　话：010 – 81136606　81136602　81136603（发行部）
传　　真：010 – 81136655
印　　装：北京新华印刷有限公司
经　　销：全国新华书店
开　　本：720 × 1020　1/16
印　　张：27.75　　　字数：704 千字
版　　次：2021 年 1 月第 1 版
印　　次：2021 年 1 月第 1 次印刷
定　　价：88.00 元

中国美术简史 | 目录 →□　　　Contents →

神采为上——魏晋南北朝美术 / 075

盛世飞歌——隋唐美术 / 127

山花烂漫——五代两宋美术 / 163

流彩纷呈——近现代美术 / 327

国画的基本常识 / 347

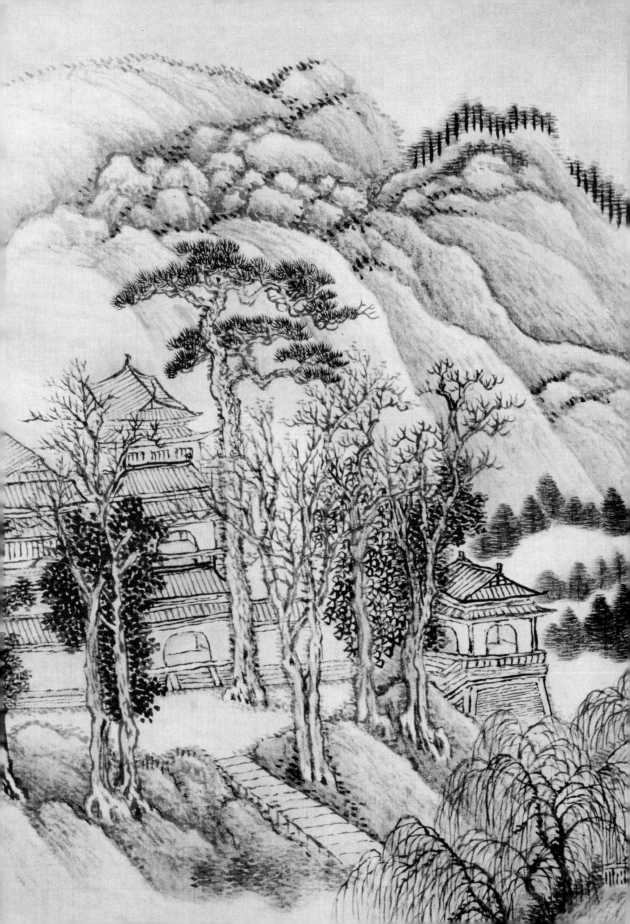

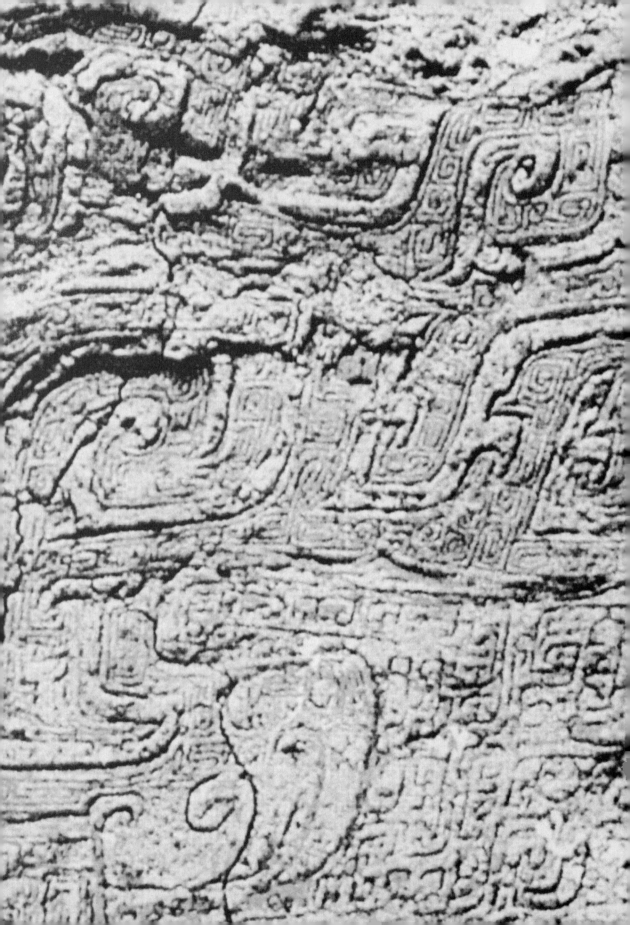

河之源——

先秦美术

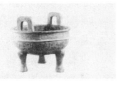

——> 夏、商、周三代是中国美术的早期发展阶段，历时数千载。

——> 原始社会先民创造的彩陶器、玉器、牙骨雕刻和岩画等成为中国美术史绚丽的开端。

——> 夏商周时期，青铜器作为奴隶主政权和神权的象征，成为各门类艺术的主导。

——> 商、西周时期和春秋战国时期，是中国早期美术繁荣发展的两个时期。

——> 秦汉时期进入大一统的封建社会，建筑、雕塑、绘画、工艺美术、书法全面繁荣。

——> 在这一时期，西南地区的巴蜀古国、古滇族和西北草原的游牧民族也都创造了自己独特的民族艺术。

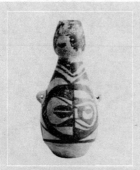

●彩陶鱼鸟纹葫芦瓶

>>> 中华文明

中华文明是世界上最古老的、持续时间最长的文明。一般认为，中华文明的直接源头有三个，即黄河文明、长江文明和北方草原文明，中华文明是以上三种区域文明交流、融合的结果。

到了近代，三星堆遗址的发现，令传统的"长江流域文明是黄河流域文明的继承和发展"的看法受到动摇。中华文明很可能是多源头文明，而非单独起源于黄河流域文明。

◎ 关键词：原始时代 混沌性 实用 审美

中国美术之源

中国作为历史悠久的文明古国之一，她的发展渊源可以上溯到遥远的年代。考古发现证明，中国在殷商时代就有了灿烂的文明。高度发达的殷商文明就是在此前的具有中国特色的文化因素的基础上发展起来的。

在长期的实践中，我们的祖先不断改变着自然界，不断改进着劳动工具，从而不断地改进着自己本身，逐渐提高了自己的思维能力、审美能力和美术创造能力。原始时代的美术类别大致有石器、陶器、雕塑（陶塑、石雕、玉雕等）、绘画（岩画、壁画、地画及器物装饰画等）以及建筑和编织工艺等。

尽管我们至今仍未发现祖先在旧石器时代留下的可视的图像，但是这个时期，先民们对石质工具的制作及形制的演进唤醒并开发了他们的生物本能，形成了初级的审美能力，审美意识由此开始萌芽。

中国美术史随着新石器时代的到来，掀开了辉煌的篇章。这个时期，以丰富优美的纹饰和造型取胜的仰韶文化彩陶和龙山文化黑陶，

最引人注目。它们是造型艺术的出发点和自觉审美时代到来的标志。除了陶器物以外，数十年来不断被发掘出来的这个时期的雕塑、玉器、岩画、地画等作品以及建筑遗址，展现了先民们所具有的对物质材料的驾驭和审美创造能力，令后人钦佩。

原始美术所具有的混沌性特征，可以从原始时代的美术遗址和实物中体现出来。这一特征主要体现在两个方面，首先是那些我们称之为美术作品的东西，它们是原始先民们生存意识和观念的物化形态，是实用与审美的结合物，它们并不是纯粹为"美"而创造的，而是与当时人们的实际生活、原始的宗教观念密切相关。再者，原始时代美术的各个门类如雕塑、绘画和器物等往往浑然一体、相互依存，没有明确的分化。尽管如此，这时期的美术成就也是不可忽视的，它为后世美术的分化和发展奠定了技术的和精神的基础。因为这时期人们的审美意识已逐渐从物质生产中分化出来，而成为一种独立的精神现象趋势。

拓展阅读：

《西方美学史》朱光潜

《中华文明论》王东

● 复原后的北京山顶洞人像

>>> 山顶洞人的骨针

山顶洞人的骨针出土于1933年，针孔处破裂，针体表面有刮磨痕迹，针孔是用尖状器刮挖而成的。1983年，辽宁省海城县小孤山遗址出土了三根骨针，保存很完好，年代距今约3万年。

小孤山遗址出土的骨针比山顶洞人的骨针技术含量高，年代更早。山顶洞人的骨针曾经是"世界上发现的最早的缝纫工具"，但它的纪录到1983年便被小孤山遗址出土的骨针打破了。

拓展阅读：

《图说中国古代人体装饰》
郑婕

《历代文物装饰文字图鉴》
李明君

◎ 关键词：石器制作 形式美 目的性

美的萌芽：山顶洞人的装饰品

处于原始人发展第三阶段的"新人"，大约生活于两三万年以前，他们当时可能过着母系氏族部落的社会生活。他们双手灵巧、头脑发达、劳动经验丰富，体态上的古猿特征已基本消失，和现代人相接近。距今18000年，山顶洞人的石器发现不多而且比较简单，但从保留下来的骨角器，如磨制得细致的骨针，足见他们制作技术的先进程度。由此可知，他们的石器制作已经达到一个新的水平。

人类对物质材料的驾驭能力、对美的形式的感受能力，随着人类实践活动的发展不断提高，并自觉地按照美的法则创造出美的造型。从发掘出来的实物看，先民们发明创造了骨角器、骨针和用细石器、细长石等镶嵌在骨角或木料上的复合工具。有一件磨光的鹿角上刻有弯曲或平行的浅纹道，流露了当时人们的"审美"需要。还有那些如钻孔的小砾石、石珠等最初可能具有记事记量的性质，而不是纯粹的装饰品，但是这种目的性的创造物蕴含着很大的审美性质。这种审美属性的发展，使其逐渐成为美的装饰品。

山顶洞人的遗物中还出现了前所未见的装饰品，这些比过去的劳动工具更加精良。而制作这些装饰艺术品，如选材、打制、钻孔、研磨等的知识和技巧，显然是从石器、骨器的制作中积累起来的。它说明在向自然界斗争的过程中，人类不仅有征服自然及改善生活状况的物质要求，而且还创造了精神财富。或许，这些可能有着某种神秘、巫术、礼仪性质的装饰品，不应看作是单纯的审美活动的产物，但其中确实包含着他们强烈的审美意识，这一点是不可否认的。

山顶洞人的装饰品丰富多样：有截成小段的乌骨管，磨光之后，复刻上一些线纹；有从海滨拣来的海螺壳，在钳完的顶部挖上小孔；有在根部挖出孔眼的兽类牙齿等。而那些把不同形状的石粒打制成同一类型，钻孔后再加研磨而成的小石珠，是山顶洞人最高技术的装饰品。而研磨和钻孔这种先进的技术，一般是到新石器时代才被普遍采用。处在旧石器时代晚期的山顶洞人，能在体积很小的材料上使用这种技术，令人十分惊异。他们将这些饰品穿成串，挂在胸前或腕部作为装饰，还用赤铁矿做颜料，把它们涂染成红色。

山顶洞人对形式美的若干规律性已经有了初步的认识，如他们知道把不同形状的石材料制成同一类型的小石珠，又把同一类型的石珠个体穿在一起，并利用赤铁矿染成所要求的色彩等。

河之源——先秦美术

◎ 关键词：原始社会 仿生图像 彩陶 绘画工具

中国的原始绘画

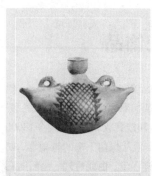

●彩陶船形壶 仰韶文化 半坡类型

>>> 图腾

图腾一词来源于印第安语"totem"，意思为"它的亲属""它的标记"。原始人认为本氏族人都起源于某种特定的物种，于是某种动、植物便成了这个民族最古老的祖先。

"totem"的第二个意思是"标志"，即起到某种标志作用。它具有团结群体、密切血缘关系、维系社会组织和互相区别的职能。同时通过图腾标志，可以得到图腾的认同，受到图腾的保护。原始绘画多具有图腾性质。

拓展阅读：

《西方原始绘画艺术》辜亚兰
《狼图腾》姜戎

中国绘画至少有 6000 年以上的历史，始于原始社会。在长期的生产劳动中，原始社会人类改造了自然，同时也改造了人类本身。在生产劳动和工具的制造过程中，他们的思维能力得到提高，既能进行物质生产又能相对独立地进行精神生产，为绘画的萌芽准备了条件。一件刻着似为羚羊、飞鸟和猎人等图像的兽骨片，在距今 3 万年左右的山西省朔县峙峪旧石器时代晚期遗址中发现了，表达了猎人以此寄寓猎获野兽的意想和愿望。这种刻有仿生图像作品的出现，为绘画的产生揭开了序幕。进入旧石器时代晚期，中国的古代祖先已由早期智人发展为晚期智人。

中国进入新石器时代约在 1 万年前。这个时期，人们的艺术造型能力大大提高，因为他们在长期的、有秩序的定居生活中，在陶器制作和图案装饰的过程中不断总结、积累了经验。伴随着制陶技术的不断发展进步，先在陶坯上彩绘花纹，后再烧制的彩陶就这样出现了。更令人兴奋的是，考古学家发现了迄今最早的彩陶——绘着简单纹样的彩陶，它们是在渭水、泾水流域一带的老官台文化遗址中发现的。这些彩陶的彩绘颜色主要有两种：以氧化铁为主要成分的红色和以高岭土为主要成分的白色。此外，在陕西省宝鸡市北首岭半坡类型文化遗址中，还出土了紫、红两种彩色颜料锭，距今有 600 多年的历史。用宽笔绘成的红色宽带纹和用细笔绘成的几何图案、符号在老官台文化彩陶上都能看到。这有赖于人们进一步对颜料、笔等绘画工具的掌握，为绘画的兴起提供了必要的物质条件。

黄河上、中游这一地区图腾艺术较为发达，是彩陶繁盛的地区。此时，以仿生性的自然形纹样出名的彩陶花纹，反映了当时人们的生活水准。分布于南北各地的岩画，有相当一部分产生于原始社会，是原始绘画中重要的组成部分。中国原始社会绘画的发展有自己的特点，这和中华民族的形成过程有关。由各区域的不同部族融合而成的中华民族，随着各族的不断交融，使绘画表现的社会内容及其表现手法愈来愈丰富，除去写实的表现方法外，他们还运用想象的表现方法。这些特点对以后中国绘画的发展方向产生了积极的影响。

河之源——先秦美术

◎ 关键词：仰韶文化彩陶　龙山文化黑陶　新石器时代

新石器时代的装饰绘画

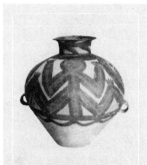

●彩陶神人纹壶　新石器时代

>>> 装饰绘画的起源

装饰绘画是按装饰表现形式语言并运用装饰符号等手法，融绘画艺术、设计规律而形成的综合性的造型艺术样式。装饰绘画至少始于公元前2万年左右。根据西班牙的阿尔泰米拉洞穴、法国的拉斯科洞穴内壁画的考证得知，原始人通过简洁的图形来表现他们对梦想、生活劳动和图腾的崇拜等。

装饰绘画的共同造型特点都是直观的、单纯的、稚拙的，具有比较强的视觉表现力。

拓展阅读：

《黄宗瑞郝琦现代装饰绘画》
　　南开大学出版社
《世界浮雕艺术》
　　江西美术出版社

大约在1万年前，以农耕时代和畜牧业的产生以及磨制石器、陶器和原始纺织的出现为标志的中国，进入了新石器时代。生产力的发展不仅改善了人们的生活条件和生活方式，也促进了社会文化的进步。新石器时代文化和龙山文化，江汉之间的屈家岭文化，江淮流域的青莲岗文化，长江下游的河姆渡文化、马家族文化和良渚文化，内蒙东南部、辽宁西部及河北北部的红山文化，华南及西南等地也发现了众多的新石器时代遗址。在这些文化遗址里不断出土了如彩陶、玉雕、骨器、木器等丰富的工艺品，此外，还发现了祭坛、神庙及神像，展现了我们祖先的聪明智慧和艺术创造才能。

中国美术史随着新石器时代的到来，掀开了辉煌的篇章。这个时期最引人注目的是仰韶文化彩陶和龙山文化黑陶，它们以丰富优美的纹饰和造型取胜。当时主要的劳动工具是造型规整的磨制石器，然而随着工艺技术的发展发明了陶器，此外，还出现了原始的编织、纺织、玉雕、牙雕等手工工业。手工工业的发展大大增多了装饰品的数量和品种，出现了许多由骨、牙、石、玉等雕凿而成的小型工艺雕刻物品。其中，以新石器时代遗址中发现的大量陶器最为著名，它们造型丰富、制作精良，反映了当时人们的高超技艺。陶器的大量出现，表明人类社会文化发展有了质的变化。

中国新石器时代造型艺术的成就，主要体现在彩陶以及绘画、陶塑和雕刻等方面。当时，黄河上、中游地区人们的生活用品及最普遍的陈设品就是彩陶。这些物品的主要部位上，一般都绘有许许多多美丽的图案纹样，大致可以分为人物纹、动物纹、几何纹和植物纹这几种。从这些纹样中可以看出人们对自然事物的原始理解，是他们较高艺术概括力的体现，是当时人类思想意识的反映，并间接地反映了渔猎、采集、农牧等劳动生活。这是新石器时代绘画艺术的宝贵财产，也是现在可能见到的我国最古老的绘画形象。原始绘画的题材与所描绘的对象多是与劳动者的生产斗争有直接关系的劳动对象和大自然。

这一时期，彩陶绘画的用笔，不仅有了方圆、曲直、粗细的变化，而且也注意到了点、线、面的结合，颜色有黑、白、红、赭等，搭配得比较合理，反映了当时人们丰富的想象力，具备了朴素的自然美。

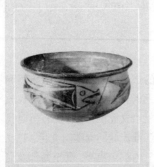

● 彩陶鱼纹盆 仰韶文化 半坡类型

>>> 美人鱼

　　美人鱼，它其实是一种生活在海洋中的高等哺乳动物——海牛目的儒艮。

　　儒艮分布在中国、日本、东南亚以及印度洋沿岸国家的海洋里，儒艮以浅海海沟中的海藻、水草等多汁水生植物为食，它的身躯呈纺锤形，长约三四米，重约400公斤，体色灰白。雌儒艮有两个大乳房，长在胸鳍的下方，哺乳期乳房胀大。母儒艮喂乳时像是一位给小孩哺乳的妇女，因此被称为"美人鱼"。

拓展阅读：

《海的女儿》安徒生
《木鱼石的传说》蒋大为

◎ 关键词：半坡 彩陶 动物纹样

半坡类型的原始绘画

　　半坡类型文化是继承老官台文化发展起来的，距今6000年左右。半坡类型文化的彩陶上常常绘有奔驰的鹿、爬行的鼋和伫立的鸟等动物纹样。其中，最有代表性的花纹是鱼类纹，数量最多，并贯穿于半坡类型文化的始终。早期，半坡彩陶上鱼类纹的形象较写实，单独的鱼纹最为常见，且多为平展的侧面形象。它以直线造型，比例虽较准确，但略显平板。在陕西省西安市临潼区姜寨一期遗址第159号墓出土的彩陶，大盆内画着大致做一圈排列的五条鱼，是用两种不同画法画成的。鱼身上的黑色影像，突出了鱼的外廓形象；用线勾出鱼的各部分，则结合运用了黑、白映衬的手法。中期，彩陶上的单独鱼纹因其造型系以直线与弧线相结合，圆点、弧线和弧边三角穿插运用，故使鱼纹显得活泼灵动、富于变化。此时的纹样格式除平展式外，还出现了回旋、蹦跳等姿态。姜寨二期遗址出土的尖底彩陶罐上的游鱼图像，构图活泼，堪称原始绘画的佳作。它夸张地表现出游鱼回首返泳的瞬间动态，或舒展平泳，或俯冲疾下，或相对背向地屈身蹦腾。晚期彩陶上的单独鱼纹，采取了夸张变形的艺术处理。其中以鱼纹头部的变化最大，突出表现了张大的嘴和露出的牙，鱼纹变成上下对称的式样，而且鱼纹用弧条形统一造型，趋于几何形化，富有装饰性。

　　此外，半坡类型文化彩陶上另一种具有特色的纹样是人面纹。在甘肃省正宁县宫家川和陕西省西安市临潼区姜寨遗址，各出土了一种在瓶腹上满绘着人面图像的葫芦形瓶。彩陶上人面纹的形象獠牙突露，双目眦睁，威武猛厉，表现出超人的勇力。半坡早期的彩陶上，还有两种鱼与人面相结合的奇特形象。第一种是鱼寓于人面的复合形象：人面的嘴的两旁对称地各衔一条鱼，人嘴外廓与鱼头构成鱼形。第二种是人面寓于鱼的复合形象，即在鱼纹头部圆框中填入适合形的人面图像。这种鱼与人面相结合的形象，是人和鱼互相寄寓、互相转借的表现，意味着人和鱼是交融的共同体。这种被人格化了的鱼类图像和各式鱼类图纹可能是半坡部族的图腾，具有氏族保护神的性质。在陕西省关中地区的半坡类型文化的彩陶纹饰中，还出现了十分奇特的鱼、鸟结合的图像和鱼、鸟、人面的复合形象。武功县游凤出土的细颈彩陶壶的腹部上，绘着经过夸张变大的鱼头，嘴里含着一个圆睁着眼的鸟头的图像，以此意味着鸟寓于鱼。而在宝鸡北首岭出土的一件彩陶壶上，则用均匀的粗线绘一衔鱼的短尾小鸟，鱼的身上有大片鳞甲，鱼头两侧有突出的鳍状物，尾小分叉，此鱼的形象较奇特，且与中原龙山文化彩绘陶器上的蟠龙纹大致相似。

河之源——先秦美术

●云南沧源岩画

>>> 中国太阳神的传说

关于中国的太阳神，比较多的传说有两个：

其一，为金乌，是由羲和与帝俊生的10个儿子，住在东方大海扶桑树上，每日其母亲羲和带领一个经曲阿山，曾泉，桑野，隔中，昆吾山，鸟次山，悲谷，女纪，渊虞，连石山，悲泉，虞渊，后登至中央大陆。后来他们不满先后顺序，一起出去了，结果被后羿杀掉了9个。

其二，指屈原《九歌》中名为《东君》的诗篇里提到的东君，通常被认为是太阳神。

拓展阅读：

《阴山岩画》梁振华
《云南历代壁画艺术》
云南美术出版社

◎ 关键词：原始美术 史前时代 先民 史书

生命意象——古老的岩画

岩画作为原始美术的一个重要门类，是一种世界性的原始"环境艺术"。在远古时代，它被用作巫术活动的感发对象，主要被用于祈求物质生活的丰收，如狩猎和畜牧业的丰收等。此外，还有大量的神灵崇拜，巫术的色彩更为浓郁。岩画跨越的时间很长，上自石器时代，下至近现代的一些原始部族都有创作，这与彩陶主要盛行于新石器时代的情况不同。岩画作为一种原始艺术，它纯粹是就其本身的文化性质而定的，而不是由整个世界历史的文化进程而定的。

我国古代岩画遗迹极为丰富，从北方的内蒙古到南疆的广西、云南，从东方的江苏连云港到西北的新疆，几乎都有原始岩画遗迹的发现，遍布了全国半数以上的省区。而其基本的作风大体上可分为南绘和北刻。南方的岩画大都是用红色画出来的，而北方的岩画则大都是直接在岩面上刻画凿磨出来的。这主要是因为南方岩画的岩面色泽较淡，用红色涂绘，使人视觉感受上更为强烈；而北方的岩面色泽深暗，用刻画的方法，更容易在光的映照下造成岩面反光变"白"，图像深凹变"黑"的图底分离的视觉效果。

这些遗迹的年代不尽相同。有的属于史前时代，有的时间较晚，但也到了商周时期甚至更晚，但因其地处偏远少数民族地区，性质上仍属原始社会遗迹。著名的遗迹有分布于内蒙古自治区的阴山岩画。它是用钝尖工具在岩面上凿刻出一些野生动物、狩猎、战争、舞蹈的图像，形象生动。江苏连云港将军崖岩画，凿刻着一些将农作物拟人化的人面植物纹样，这说明，当时人类已经以农耕为主要生产方式，当然也有人持不同意见，认为这也可能与古代东夷族的一些原始宗教观念有关。

岩画被称为是古代先民们的史书，它是古代描绘或磨刻在崖壁石块上的图画。这些画面记录了我国不同地区，不同民族的经济、社会生活和宗教信仰，是作者按照自己对自然现象的理解而创作的独特画像，是他原始的审美观念和奇异想象力的体现。这些岩画为研究原始绘画提供了新的资料。内蒙古阴山山脉遗存有数量惊人的岩画，图绘有狩措、牧放、战争、舞蹈及天体神灵等内容，图像多系用坚石敲击而成，岩画中有的动物在新石器时代早期已灭绝。阴山岩画中还有奇特的人面纹和太阳纹，反映了先民们对太阳神的崇拜。江苏连云港将军崖岩画中，有以植物茎叶连缀的人面和天体星象图像。这些岩画构思和造型具有稚拙、简朴的特点，有的善于抓住动物的特征，有的则带有大胆而奇特的想象，反映了原始时代人们的思想、情感、愿望和信仰。

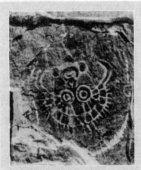

●宁夏贺兰山岩画

拓展阅读:
《太阳神的故乡》宁波出版社
《说岳全传》清·钱彩 / 金丰

◎ 关键词:岩画群 生活场景 记录

贺兰山岩画

堪称是世界上规模最大、数量最多的岩画群就非贺兰山岩画莫属了。它记录了远古人类在3000年前至10000年前放牧、狩猎、争战等的生活场景。根据岩画图形和西夏刻记分析,贺兰山岩画是不同时期先后刻制而成的,其中大部分为春秋战国时期的北方游牧民族所作。它是分布于贺兰山东麓山前、沟内岩壁上的凿刻图画。自1965年以来贺兰山岩画陆续被人发现。1983年文物部门正式组织调查,经近10年的工作,在贺兰山东麓至卫宁北山一线,共发现岩画地点20多处,岩画近万幅,收集记录岩画资料3000余幅。

依据岩画分布状况,可以把贺兰山岩画分为三种类型。山前草原岩画,主要分布于贺兰山北段的石嘴山区、惠农县境内;山地岩画,主要分布在贺兰山中北段,多凿刻于深山腹地的崖壁上;沙漠丘陵岩画,主要分布于贺兰山南段卫宁北山。就贺兰山岩画的内容而言,主要有动物岩画、人物岩画、天体岩画和工具武器岩画。动物岩画主要刻画了羊、马、牛、鹿、狗等动物形象,这类岩画占了贺兰山岩画的绝大部分。人物岩画,有全身像、人面像,以及肢体、器官等图像。天体岩画,以太阳、星辰、云朵等为刻画对象。工具武器岩画,以弓箭、盾牌、车辆等为刻画对象。除此以外,还有一些为数不多的建筑、植物、符号岩画,以及时代较晚的文字题刻等。贺兰山岩画常见的题材有狩猎、畜牧,另外,舞蹈、交媾、争战、械斗等也是岩画中常见的题材。贺兰山古代岩画多见于坚硬平整的石壁上,这些可能是那些生活在山林草原上的少数民族人民用简陋粗糙的工具雕凿的。从岩画的内容和雕刻技巧来判断,它属于不同历史时期的产物,是某一特定环境人类社会生活、生产发展的真实记录,是古代人们生活古朴艺术的再现。这些历史悠久的贺兰山岩画,体现了中华民族的优秀遗风和崇高美德。

贺兰山东麓石嘴山境内就有数以万计的古代岩画。这些岩画,内涵丰富,各种形象刻画得生动活泼富有情趣,特别是一些动物岩画。如山鹰飞翔,老虎威猛,黄羊、岩羊、盘羊、藏羚羊神态各异;如狗儿奔跑,金蛇狂舞,牦牛上山,梅花鹿昂首,骆驼负重,骏马奔驰的神态。贺兰山岩画的凿刻方法主要有敲凿法、磨刻法和划刻法。在贺兰山腹地,在平罗县白芨沟上田村一处岩洞中,还发现了用赭石颜料绘制的岩画,约31组。

河之源——先秦美术

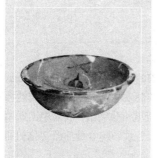

●彩陶人面鱼纹盆 仰韶文化

>>> 渑池会

战国时期七雄并立，秦昭公欲使天下归服，但赵成公不从。于是秦昭公假意愿以十五座城池换取赵国和氏璧，欺骗赵国。赵国大夫蔺相如自愿奉璧前往，见秦昭公无诚意，机智地完璧归赵。

秦昭公不死心，又邀请赵成公赴渑池会，意欲加害。蔺相如护卫赵成公赴会，宴会上凭借自己的睿智和胆略，与秦昭公展开激烈的斗争，使赵成公摆脱了受辱的境地，维护了国家的尊严，使秦昭公的阴谋未能得逞。

拓展阅读：

《史记·廉颇蔺相如列传》
西汉·司马迁
《仰韶文化》巩启明

◎ 关键词：渑池 仰韶彩陶 人面鱼纹盆

新荷初现，仰韶彩陶

在橙红色的器壁上用赤铁矿与氧化锰颜料绘制图案，烧成黑色或褐色，具有热烈、明快格调的陶器，我们称之为彩陶。它出现在距今3000年到7000年，几乎遍布全国各地。半坡类型、庙底沟类型、马家窑类型可以说是早、中、晚三个时期的代表。其中，仰韶型（含马家窑型）彩陶是这一时期的代表。

仰韶文化主要分布于黄河流域的河南、山西、陕西等地，因1921年首先发现于河南省渑池县的仰韶村而得名。它是我国原始社会母系氏族公社繁荣期的一个文化体系。这一时期的经济生活以农业为主，辅以采集、渔猎和饲养牲畜。早期，陶器的制作一般系用泥条盘叠法，有的可能还经过慢轮修整，而较小的器皿则是直接捏塑而成的。陶器的原料是较细腻而有黏性的黄土，当时人们根据陶器的不同用途而对原料进行不同的加工处理。彩绘纹饰的颜料主要用天然的赭石、红土或锰土，有的器皿在彩绘之前还施加一层红色或白色的"陶衣"做衬底，最后入窑，经3000℃左右的高温烧成。由于窑室封闭不够严密，陶器中的氧化铁得以充分氧化，故烧成后的陶器是橙黄、红或红褐色，纹饰则呈黝黑或殷红色。

新石器时代仰韶彩陶人面鱼纹盆出土于陕西西安半坡仰韶文化遗址，是仰韶彩陶的代表之作。整个鱼纹盆高16.4厘米，口径39.5厘米。泥质红陶，大口，侈沿，斜腹，浅圆底。仰韶文化彩陶的造型简洁稳定，纹饰形象生动，具有实用功能和审美价值。同时，它反映了仰韶文化时期的先民对对称、比例、曲线、平衡的认识，以及对体积、空间、重量的综合感觉。在众多的彩陶纹饰中，以鱼纹最为普遍，它具有图腾性质，体现了先民氏族对子孙繁衍、长久不衰的向往。

根据时间、地区的差异，考古学家把仰韶文化彩陶分成不同的类型，主要有半坡类型，以西安半坡村和临潼区姜寨遗址出土的彩陶为代表。半坡类型彩陶以圆底或平底的盆较多，小口、长颈、大腹壶，后回唇直口鼓腹罐也有一些，造型风格朴实浮重。彩绘纹样，除几何纹外，以人面、鱼、鹿等形象最引人注意，一般都施于器物最显眼的部位。庙底沟类型，以河南三门峡市陕州区庙底沟和陕西渭南市华州区泉护村遗址出土的彩陶为代表。代表性器型有大口小底曲腹盆和碗。盆较大，口部折沿。碗较小，直口。盆的造型不仅挺秀饱满，而且轻盈稳重。

河之源——先秦美术

● 人面鱼纹彩陶盆 半坡类型

>>> 人面鱼纹彩陶盆省亲

　　人面鱼纹彩陶盆于20世纪50年代在西安半坡村出土后，被负责发掘的中国科学院考古所带回北京，此后人面鱼纹盆就藏于国家博物馆，西安人也就没见过它的真面目。

　　经国家文物局批准，人面鱼纹盆从国家博物馆调出，于2006年6月9日在西安半坡博物馆举行了一个回乡展览与家乡人见面。这是人面鱼纹盆阔别西安50年后首次归宁省亲公开亮相，此番回故里意义非常深远。

拓展阅读：

《图读周易》周岭
《山海经》

◎ 关键词：西安半坡 仰韶文化 原始艺术 范例

人面鱼纹彩陶盆

　　中国的文明源远流长，形成于7000年前的仰韶文化，是中国新石器文化发展的一支主干。它展现了中国母系氏族制度从繁荣至衰落时期的社会结构和文化成就。这一时期，彩陶艺术的成就十分突出，成为中国原始艺术创作的范例，如西安半坡出土的这件人面鱼纹彩陶盆是仰韶文化初期的代表作品。

　　彩陶是在陶器表面以红、黑、赭、白等色作画后烧成，彩画永不掉落。这件人面鱼纹盆由细泥红陶制成，敞口卷唇，盆内壁用黑彩绘出两组对称的人面鱼纹。人面呈圆形，额的左半部涂成黑色，右半部为黑色半弧形，可能是当时的纹面习俗。眼睛细长平直，鼻梁挺拔，神态安泰祥和，人嘴的两旁分别刻有两个变形鱼纹，鱼头与人嘴外廓重合，和两耳旁相对的两条小鱼，构成形象奇特的人鱼合体，表现出丰富的想象力。人头顶的尖状角形物，可能是发髻，再配以鱼鳍形的装饰，显得威武华丽。整个画面构图布局对称，以线描造型为基础，再采用平涂面的造型手法，形成规则严谨用线利落的图形。如从人头滚圆、直线笔直挺拔的造型形象可知，画者已十分熟练地掌握了美的规律和绘画的技巧。画中形象所处的时代是渔猎时代，整个画面以鱼纹装饰，反映了当时的社会生活。

　　古代半坡人在河谷阶地营建落，过着以农业生产为主的定居生活，兼营采集和渔猎，因此，半坡人在许多陶盆上都画有鱼纹和网纹图案，这种鱼纹装饰是他们生活的写照，也与当时的图腾崇拜和经济生活有关。人头上奇特的装束，大概是为参加某种宗教活动而特地打扮的，而稍有变形的鱼纹很可能是代表人格化的独立神灵——鱼神，表达出人们以鱼为图腾崇拜的主题。之所以会产生对自然现象的崇拜，是因为当时的生产水平很低，他们对复杂的自然现象迷惑不解，于是幻想世界上有一种冥冥的超自然的力量支配着大自然，或者认为世界是由敌对的与友好的两种自然力量所构成的自然整体；基于这样的思想，他们认为对它们都需要用仪式与巫术给予祈祷和安抚。彩陶盆上被神化了的人面鱼纹，大约就是原始人当作种族庇护神的"图腾"。此外，人面鱼纹还有另一层含义，即生殖繁衍。传说，上古的神话中有鱼蛇互化之说，在世界原始文化中蛇是具有生殖含义的。有人认为鱼纹就是蛇纹，用以隐喻爱情；也有人认为，鱼纹和生殖崇拜有关，人面鱼纹的含义也就是生殖崇拜之意；还有人认为，画中的圆头人面可能代表婴儿的头部，而四周的鱼纹则是在为他做洗礼。这些关于人面盆纹的含义，为此盆增添了一层神秘的色彩。

河之源——先秦美术

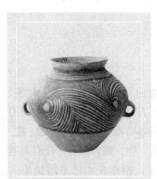

● 彩陶旋纹壶 马家窑类型

>>> 西夏王陵中的陪葬墓

陪葬墓为西夏皇亲国戚、功臣勋将之墓，按陵区地貌和陵墓现存格局，自南向北分为四个区域。由于死者生前的身份地位不同，陪葬墓等级差别十分显著。

较大的陪葬墓除墓冢外，还有外城、碑亭、月城、墓城、墓门、照壁，个别的有鹊台、献殿，小型陪葬墓则只有一座墓冢，茔域面积较小，无其他建筑。西夏陵建筑是党项文化与汉族文化相融合的产物，也是西夏社会经济发展的重要标志。

拓展阅读：
《史前绘画》罗纲平
《马家窑文化源流》
马家窑文化研究会会刊

◎ 关键词：马家窑 彩陶盆 舞蹈人物

马家窑舞蹈彩陶纹盆

马家窑文化产生于黄河上游地区，是新石器时代晚期的文化，因最先发现于甘肃临洮马家窑而得名。马家窑文化的确切年代约为公元前3300至公元前2050年。马家窑人在日常生活中，制作了大量的陶器，其精美的彩陶成就尤为引人注目。在马家窑遗址出土的陪葬陶器中，彩陶就占了4/5的比例。马家窑人居住的地方紧靠着洮河和大夏河，汹涌的河水奔腾着注入黄河，因而他们把旋转的浪花也绘制到彩陶上，并不断演化出绚丽多彩的图案。旋涡纹是马家窑类型彩陶最有代表性的纹饰。

人类进入新石器时代是以陶器的发明为重要标志的。彩陶出现于新石器时代的晚期，它作为日常用品具有实用性，此外还有很高的艺术欣赏价值。当时，人们的制陶技术已经很发达，他们不再只注重物品的实用功能，同时也追求美好情感的表达。他们设计了很多种造型，并用一些颜色进行装饰，还绘制了各种花纹，相当有概括力。彩陶文化的类型比较多，而且各种类型都有自身独特的风格式样。马家窑型彩陶的造型有侈口长颈双耳瓶、卷缘鼓腹盆、敛口深口瓮肩尖底瓶等，它们基本都采用泥条筑法制作。彩陶底以飞橙黄为主，常绘黑彩，也有黑白两色和黑绘中加绘红彩的。仿生花纹仍多鸟纹及鸟纹变形纹，波纹线很多，螺旋线最为出色。它具有柔和均匀、流利生动、结构巧妙和强烈的动感。有不少彩陶，通体画满花纹，又有内彩。所谓内彩即在广口的器皿里面饰彩。

在青海大通县出土了一件舞蹈纹盆，它的造型和一般的盆没有太大的差异，腹部隆起，平底，盆沿向外翻卷，但它以精美的装饰纹样取胜。盆的内部腹径最大的地方绘有象征着河水的三圈弦纹，三道纹的上面是一道比较粗的横线，也许是表示岸边的土地。横线的上面是主题纹饰：舞蹈人物，他们被带状纹和勾叶纹分为三组，每组有五个人，都是手拉着手，头向同一个方向摆去。他们就像同一组剪影，头上好像梳着小辫，简单的装束，戴有一条长带，像是长了一条尾巴。这里描绘的是先民舞蹈时的一个场景，他们随着音乐的节拍尽情狂舞，可能是在欢庆胜利，也有可能是在祈求丰收，他们完全沉浸在歌声和舞蹈之中。从这些纹样中可以看出原始艺术粗犷、质朴、单纯、明快的特点。它不追求细节，不追求完善，线条粗而有力，纹样简洁，黑与红对比强烈，这就是彩陶文化所具有的浓烈而真诚的原始艺术风采。

马家窑舞蹈纹彩陶盆，是目前发现最早的绘有人物图画的彩陶盆之一。这件陶器的纹饰，是经过画师精心构思的。奔跳的河水不仅满足了马家窑人的物质生活，同时也是他们精神生活的源泉。

● 黑陶盉形器 龙山文化

>>> 黑陶工艺的恢复

自从 1928 年吴金鼎先生发现黑陶残片之后，几代学者经过 61 年不懈的研究和发掘，黑陶的制作工艺终于在 1989 年被诠释破译。

研究表明，我们的先人早在 4600 年前就已经掌握了先进的封窑技术，让弥漫在窑中的浓烟通过科学的"熏烟渗碳"技术，将烟中的碳粒渗入坯体而呈黑色。黑陶的"熏烟渗碳"法已被载入了世界工艺美术史。而黑陶工艺技术的恢复成功也具有划时代的意义。

拓展阅读：

《龙山文化评论》文物出版社
《读史方舆纪要》清·顾祖禹

◎ 关键词：龙山文化 黑陶 典型器物

精美俊秀的黑陶艺术

所谓黑陶，是指在陶器烧制结束时从窑顶慢慢注入水，使木炭熄灭产生浓烟，将碳渗入陶器形成乌黑如漆的陶器。与彩陶相比，黑陶在制作工艺上有很大进步。彩陶采用泥条盘筑法或较慢的轮盘旋转技术制胎，而黑陶则是用快速的轮盘旋转技术，胎料用纯泥或掺沙，因此质地精纯，有的器壁薄如蛋壳。由于黑陶表面乌黑难以施彩，所以多以造型取胜，主要的装饰手段是胚体装饰。如镂刻、贴塑，以及刻画弦纹等方法。镂刻是指花纹穿透胎体；弦纹则是在轮制陶胎时，用尖状物接触器表以形成平行的线纹。黑陶作为龙山文化的典型器物，最早发现于山东章丘龙山镇，而且较多地分布在山东境内。由于黑陶的时代稍晚，在造型上与青铜器已经有接近的地方，出现了鼎、盘、碗、豆等形制，所以可以把它视为青铜器造型的先导。

黑陶以距今约 4000 年的龙山文化类型为代表。新石器时代，晚期的龙山文化已进入父系氏族社会时期，主要分布在黄河流域下游和东部沿海地区，因 1928 年在山东历城县龙山镇城子崖首次发现遗址而得名。这一时期，由于生产力有了进一步的提高，手工业初步从农业中分离出来，制陶、石器打磨、琢玉和骨器制作都展现出新的面貌。

龙山文化陶器以黑陶为代表，此外还有红陶、灰陶和白陶。龙山文化陶器的器型种类有碗、盘、豆、杯、鬶、甗、甑、鼎等，较彩陶明显增多，制作技术已采用快轮成型，造型规整，胎体厚薄均匀。其中乌黑光亮的黑陶，在造型及色彩上具有独特的风格。龙山文化黑陶以黑灰陶土制成，外表磨成黑色，胎壁很薄。黑陶的形制比彩陶更丰富，造型别致秀美，纹饰极为简洁，以阴纹、阳纹或环形印花纹为主要装饰。平底圈足和三足器是这个时期较多的形制。其中三足器的出现，表明了先民造型、审美能力的进一步提高，也开了青铜鼎造型的先河。可以说，商周时期的青铜文化是以黑陶文化为基础的。

黑陶工艺具有这样五个特点：黑、光、薄、棱、鼻。色调乌黑，器表光亮如施釉；胎质细腻致密而坚硬，俗称"蛋壳陶"；棱角清楚明确，有的器物上有凹凸的弦纹，有的器物有盖、有把手或穿绳的纽鼻；黑陶不施彩绘，色彩淳纯古朴，以造型取胜。它的这些特点，给人以庄重、肃穆的审美感受。

龙山文化的高脚杯等，显示了造型的崭新意境。黑陶高脚杯比例适度、轻盈秀美、杯口外张，犹如一朵开放的花朵，有的高足上加以镂空，使实用与造型装饰达到完美的统一。

河之源——先秦美术

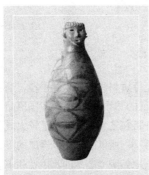

●彩陶人头器口瓶 庙底沟类型

◎ 关键词：原始社会 陶人 雕塑 传神

原始社会的陶、泥塑人物

　　在我国原始的雕塑中，人物的形象不论是浮雕和圆雕，除个别为全身像外，大多数都是头像。这说明原始人类对于人的观察、认识，从来就不是平均对待人体的各个部分的，而是把注意力放在一个人的头部，特别是五官部分，因为它集中代表了人的外貌和内心世界。采取人体的局部以展现人的整体，把刻画面部神情作为人物形象表现的重点，可以认为是我国雕塑艺术重视传神传统的开端。河姆渡出土的陶人头像，口、眼是用绘画性的阴线表示，眉及眉弓等局部起伏变化，未曾顾及。而整个头部造型，前额鼻梁，都运用立体造型来表现。这种人像塑造手法比较原始古朴。甘肃秦安大地湾出土的彩陶瓶，瓶口外部塑成一个少年女性头像，眼、嘴仍是挖刻而成，而面颊、下颌、鼻子塑造得较为认真，造型比较完整。

　　在陕、甘一带仰韶文化、马家窑文化遗址中屡有发现在陶瓶、盆、罐的口沿外及器口上堆塑刻画人面形象的实例，从中可以看出这种风俗在当时这些区域中流行很广。这类人像的塑造水平参差不齐。所见水平较高的除上述甘肃大地湾和陕西洛南出土的外，还有甘肃天水蔡家坪出土的一件陶器残片上的人面塑像，以及甘肃礼县高寺头出土的陶塑人头，它们都具有手法质朴、形象生动的特点。

　　半个多世纪以前，在甘肃临洮的马家窑文化遗址发现了三件彩陶器盖状物人头像。这些彩陶器盖状物人头像，耳、鼻捏塑，眼、嘴镂刻，胡须画出，面部还装饰有直线和锯齿纹，在我国雕塑史上，它是绘塑相结合的最早实例之一。在辽宁建平、凌源两县交界处的牛河梁红山文化遗址发现的女神庙的表层，出土了36个人像塑件，最小的比例相当于真人，有的耳、鼻塑件竟等于真人的三倍。这些塑像表现了对祖先偶像的崇拜，或寄托着对大地母神、农业丰收、万物生育的虔诚祝愿。它们是原始雕塑艺术的精华，对探寻研究中华民族文明也有着极为重要的价值。

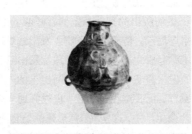

●彩陶浮雕人形双耳壶 马家窑文化 马厂类型

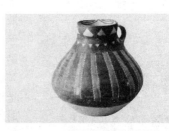

●彩陶竖带纹单耳罐 马家窑文化 半山类型

河之源——先秦美术

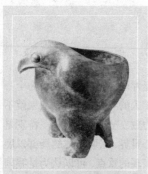

● 陶鹰鼎 仰韶文化 庙底沟类型

>>> 埃及的雕塑艺术

埃及的雕塑艺术大约始于公元前4000年。建筑业的诞生，孕育了艺术装饰的萌芽。埃及的神话与宗教信仰支配了雕塑的形成和发展过程。

古埃及雕刻除陵墓中一部分作品外，最有影响的还是陵前和神庙的装饰雕刻及纪念性雕刻。金字塔就是最著名的雕塑。其中最高的是胡夫金字塔前的巨大狮身人面像，它采用一整块巨大岩石雕成，是古代最庞大、最著名的雕塑。

拓展阅读：

《古希腊罗马神话鉴赏辞典》
晏立农

《马踏飞燕》汉代青铜雕塑

◎ 关键词：原始雕塑 陶俑 动物题材

栩栩如生的动物雕塑

原始社会，人们将狩猎活动看作是获取生存资料的一种重要手段，通过狩猎活动，人们加强了对动物习性、形象特征的熟悉，所以，在我国原始雕塑中反映动物题材的作品占有很大比例，并且在艺术上也取得了较大成就。我国原始社会的陶俑雕塑注重器物的装饰效果，所以大多数以器皿的形式出现，而呈独立圆雕的不多。这也反映了我国原始陶俑艺术的实用性和审美性的完美结合，动物题材的陶塑可以说是这种结合最成功的代表作品。

原始时代那些简练生动、颇具匠心的艺术刻画，往往是人们所熟悉的各种禽兽及家畜动物，以及人们幻想的富有特定意蕴和象征作用的原始图腾标志物。在新石器时代中晚期的文化遗址中，发现了更多的陶制动物雕塑作品。仰韶文化的半坡遗址出土有狗首鸟尾的陶塑器柄。湖北天门出土的湖北龙山文化时期的一群人与动物陶塑，数量众多，除羊、狗、鸡等家畜家禽外，还有大象和乌龟，这些陶塑表现了动物活动中的神态。如狗和鸟神态各异，有的扭首伫立，有的回头仰望，有的低头觅食，有的狗背上还栖着一只鸟。新石器时代，人们开始定居生活，并在定居处所中，普遍饲养着猪、羊、牛、狗、马、鸡等六畜。雕塑作者在狩猎和豢养家畜的实践中，通过长期观察，熟悉各种动物的特征与习性，创作出这些形体简单，但特点鲜明、动态生动的作品。

一些较大型的动物形陶器，在造型上达到很高的艺术水平。陕西华县成年女性墓葬所出的陶鹰鼎属于仰韶文化庙底沟类型。它高36厘米，做敛翼站立之状，器口开于背上，勾喙有力，双目圆睁，周身光洁未加纹饰，结构简洁，体积感很强，双足与尾稳定地撑拄于地，整个造型充满桀骜猛厉的气势。一件在华县出土的陶猫头鹰首器物盖也很好地表现出猛禽的特征——眼圈与头顶琢出成排的羽毛纹，圆圆的眼睛与勾喙强韧有力的轮廓线。江苏吴江梅埝遗址所出的良渚文化陶水鸟壶，则光滑细长，眼小而机警，尾部为流口，微微上翘，既便于注水，又显示出水鸟翔于水边涯际的感觉。此外，山东出土的几件兽形器造型也很生动。大汶口所出的兽形、胶县三里河所出的狗等都做俯首呼叫的动作，神态互不相同。前者口大张，小尾翘起，仿佛看到食物，发出急切的叫声；后者头颈伸长，眯起眼睛，尾卷起成为器柄，仿佛是随意发出狺狺的吠声，其臀部塑出腔门和生殖器，做得真实、具体。三里河出土的一件猪形陶器，器足已残失，猪体造型圆浑，低头如觅食之状，也很好地表现了猪的形体与习性特征。在当时的社会生活中，这些鸟、兽形体的器物可能具有宗教或礼仪的意义，商、西周时期的青铜鸟兽形礼器在造型上与这些陶器有明显的继承关系。

河之源——先秦美术

◎ 关键词：石器制造 玉石雕刻 礼器

精妙的玉石雕刻

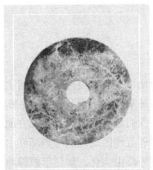

●良渚文化时期出土的玉璧

>>> 和氏璧

卞（biàn）和是春秋时期的楚国人。一天，他在荆山采到一块玉石，并把它献给楚厉王。但是玉工认为它是石头。厉王大怒，认为自己被戏弄，命人砍掉卞的左足。

楚武王即位后，卞和又去献宝，玉石仍被说成是石头，被砍去右足。后来，武王的儿子文王做了国君，听说了这件事，派人接来卞和，让玉工打磨，果然如卞和所说是一块宝玉，因为是卞和所献，便取名"和氏璧"，用以昭示和氏的胆识与忠贞。

拓展阅读：

《将相和》（京剧）
"完璧归赵"（典故）

在石器制造的基础上发展起来的玉石雕刻工艺，在磨制石器逐渐取代打制石器后普遍流行。在新石器时代中晚期，一些石器已经发展为礼器，这些非实用性的工具往往用玉质材料制成，完全没有使用过的痕迹，有的还有美丽的花纹。与实用的工具相比，它们更能反映这时期的美术发展状况。山东泰安大汶口文化遗址中就出土有玉兽面纹锛和玉铲，类似的发现在各个文化遗址中都有。和一般用于制作生产工具的石料相比，玉的材质更为漂亮，所以在这时，玉器又作为原始部落图腾的标志广泛用于礼仪祭祀，具有神秘的巫术色彩与浓厚的原始宗教意味。这种原始图腾崇拜的踪迹，我们可以在红山文化、良渚文化出土的玉器中寻觅到。出土于内蒙古翁牛特旗的玉龙是红山文化的杰出作品，也是迄今所知最早出现的玉龙形象。玉龙用碧绿色岩玉琢磨而成，龙体卷曲成"C"字形，龙吻部向前伸，龙体横截面为椭圆形，由于两条方向不同的弧线而富有张力，充满动感。在手法上繁简得当，作品的头部刻画综合了多种动物的特征，额及颚底都刻有细密的菱形网状纹，而龙身和尾部却极简单。

原始玉石器具有造型匀称、种类繁多、制造精巧的特点，不仅有实用价值，还有很强的美感，河姆渡文化、仰韶文化、龙山文化、红山文化等遗址中都有精美的玉石器出土。

玉石器的磨制和钻孔技术越往后发展越成熟。在山东日照龙山文化墓葬中出土有精美的碧玉斧、玉刀和玉铲。这种材料珍贵、质地坚硬、制作精细的玉石工具，比其他一般石器更为锋利，色彩和光泽也更为亮丽，已逐渐脱离实用而发展为礼器和装饰品。

在新石器时代晚期，玉器制作已十分兴盛。常见的有璧、琮、璜、珠等，也有的雕成动物等造型，并饰以花纹，颇为精致。

●钙化玉镯 良渚文化时期

●玉琮 良渚文化时期

●龙山文化出土的玉猪龙

>>> 龙的起源

　　龙是古人对鱼、鳄、蛇、猪、马、牛等动物，和云雾、雷电、虹霓等自然天象模糊集合而产生的一种神物。商周时期，从青铜器上纹饰表明，龙已定形并有多种变体。而早在夏朝时期，龙的形象已较为成熟。从原始社会文化遗存中，解开了龙的起源之谜，证明了龙的模糊集合过程起源于原始社会末期，至今约有 8000 年的历史。

　　因此，它的起源同我国历史文化的形成和文明时代的开始紧密相关。

拓展阅读：

《中国龙文化》庞进
《中国文明起源新探》苏秉琦

◎ 关键词：新石器时代 遗物 天下第一龙

红山碧玉龙

　　红山文化，距今五六千年。它产生于燕山以北、大凌河与西辽河上游流域，是一种由部落创造的农业文化，因最早发现于内蒙古自治区赤峰市郊的红山遗址而得名。透过红山文化，我们可以了解到我国北方地区新石器时代的文化特征和内涵。其后把在邻近地区发现的与赤峰红山遗址文化特征相似或相同的诸多遗址，统称为红山文化。如辽宁西部地区就发现了属于这一文化系统的遗址，且数量较多，接近千处。在内蒙古红山文化区内发现了原始社会时期的岩画，这些岩画的画面形象奇特，其中不少岩画对人的面部表情做了夸张的处理，刻画出"狰狞"的面孔。其中有一幅岩画刻画的是一个庞大的饕餮，其威猛的形象生动逼真。饕餮是传说中的一种凶恶贪食的野兽。后来古青铜器上出现的饕餮纹就是从这幅岩画取得的灵感。

　　此外，还有一些岩画造型与以前出土的勾云形玉佩的外形设计极其相似，勾云形玉佩是红山文化代表性玉器之一。它不作为一般性的装饰品使用，而是为适应当时的宗教典礼的特殊需要而专门制作的，是当时祭司、巫师的专用品。其通常出土于等级较高的中心大墓，并且多放置于墓主人的胸部或头部等人体的关键部位，其地位与价值是其他玉器所无法比拟的。这些与勾云形玉佩酷似的岩画造型，与红山文化玉器相互印证，相互传承。红山玉器刻画的多为猪、龟、鸟、蝉、鱼等动物形象。70 年代，这批玉器被一一识别出来，考古学家发现的红山文化大型玉龙是我国最早的龙型之一。

　　红山文化时期，手工业达到了很高水平，形成了陶器装饰艺术和高度发展的制玉工艺。红山文化的彩陶多为泥质，以红陶黑彩最为常见，花纹不仅丰富而且造型生动古朴。红山文化时期的玉器是磨制加工而成的，表面光滑明亮，具有独特的韵味，并不断向专业化、系统化、规范化方向发展。迄今为止，红山文化的玉器已出土近百件之多，其中大型碧玉猪首龙，龙体卷曲，龙吻向前伸，毛发飘逸，富有动感，是红山文化玉器的代表作，也是目前中国出土最早的龙形玉器，被誉为"天下第一龙"。红山文化玉龙，浑身为墨绿色，高 26 厘米。它是一块玉料的圆雕，细部运用浮雕、浅雕手法，通体琢磨精致。

　　红山文化玉龙属新石器时代遗物，是目前国内发现最早、体积最大的龙形玉器。它的出土可以说明，早在 5000 多年前西辽河上游便已形成了对龙的图腾崇拜，表现了红山文化深邃悠远的历史内涵。

河之源——先秦美术

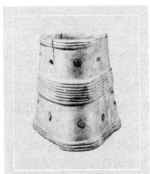

●嵌松石骨雕筒 大汶口文化

>>> 《八十七神仙卷》

董秉义先生是包头市博物馆高级工艺师，曾在北京象牙雕刻厂当学徒。他根据徐悲鸿先生收藏的唐末宋初的古画《八十七神仙卷》，用了四年时间，克服了各种困难，于2004年初完成了《八十七神仙卷》巨型驼骨雕刻。

作品长6米、高1.2米、宽0.6米，87个神仙，形态各异、栩栩如生。神仙人物造型，立于辅有月牙、彩云的看台上，在中国独一无二，作品堪称"中国一绝"。

拓展阅读：
《古代人物图谱》
　　北京工艺美术出版社
《八十七神仙卷白描全本》
　　唐·吴道子

◎ 关键词：何家湾 骨雕人头像 最早的骨雕作品

绝伦的骨雕

在旧石器时期，骨器便已出现。到新石器时代，出现了加工和制作更为精良的骨器。山东泰安大汶口遗址发现有骨笄和骨坠，制作相当精巧。宁阳出土的象牙梳、骨雕筒就非常出色，它们是从骨器中演化出来的雕刻艺术。象牙梳是以平行三道条孔镂空成"S"形花纹，界框也由镂空条纹构成，下端有细密梳齿16个，相当规整细致。骨雕筒遍体透雕着四瓣花纹，其中一件巧妙地镶嵌着绿松石珠的作品最引人注目。精致的象牙梳和骨雕筒是一种豪华制品，不是一般氏族成员所能占有的，标示着等级和贫富差距的出现。同时，这些装饰工艺品反映了当时社会精神文化生活的日益丰富，是制造者智慧的结晶。

骨雕的历史也十分悠久，在1982年于陕西西乡县何家湾出土的骨雕人头像，距今约6000多年。到目前为止，它是我国发现年代最早的骨雕作品，为研究我国骨雕艺术提供了第一手资料。骨雕人头像比较完整，五官位置比较准确，制作手法古朴粗犷，神态慈厚、庄重。新石器时代，先民们的生产力极其落后，为谋求生存，他们同严酷的大自然进行搏斗，于是就地取材，创造了这件稚拙古朴的作品，同时也表达了一种对祖先的崇拜。

●缚木末骨耜 河姆渡文化

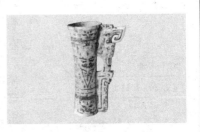

●嵌松石兽面纹象牙杯 商

河之源——先秦美术

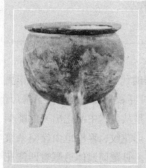

● 灰陶篮纹鼎 夏

>>> 夏商周断代工程

"夏商周断代工程"是通过人文、社会科学和自然科学的结合，采用现代科技手段，进行多学科交叉研究，解决夏商周年代问题的科研课题。

1995年秋，"夏商周断代工程"开始筹备。1996年5月16日正式启动，这一科研项目共分9个课题，44个专题，直接参与的专家学者达200人，1999年9月截止。2000年9月15日，断代工程顺利通过验收，研究成果报告和《夏商周年表》正式公布于世。

拓展阅读：

《夏商周青铜文明探研》
李先登
《鸟纹羽衣》杨正文

◎ 关键词：美术品 审美经验 制作技艺

夏、商、西周的工艺美术

夏、商、西周时期，工艺美术品的创造、制作者主要是官府的百工，他们在创造过程中所获得的审美经验、制作技艺和制作的无数优秀作品，对后世产生了很大的影响。

这一时期，青铜工艺居主导地位，在商代后期和西周初期达到鼎盛，出现了大批制作精致、系列不同的青铜器，其造型和纹饰在工艺美术史上的意义非凡。此外，玉器的雕琢技艺也有新的进步，有造型规则严谨的礼玉，也出现了大量造型生动优美实用的或装饰性的玉器。陶瓷工艺的成就则表现在精细白陶器的造型和装饰上。此外，金器、牙骨雕刻和竹、木、漆、纺织工艺也都有所发展。

商、西周时期，青铜器形成的独特的造型系列主要有容器、乐器、兵器、车马器、工具等器类。其中以饮食器和酒器最为常见，均属于礼器。

商、西周青铜工艺还创造了富于时代特征的多种纹饰。早期种类较少，纹饰的构成也比较简单，商代中期以后，出现了三层花纹。流行于商代和西周早期的纹饰主要有饕餮纹（或称兽面纹）、夔纹、鸟纹等。西周时期出现了别具特色的卷身夔纹。

商、西周青铜器中的重要作品多铸有铭文。商代铭文字数较少，有的仅刻族徽，到商晚期，字数逐渐加多。西周时期毛公鼎的铭文最长，达497字之多，内容广泛涉及祭典、训诰、册命、征战，以及诉讼、媵女等内容，具有史书的性质。铭文中的代表作品具有书法价值和史料价值。

夏、商、西周时期，红陶与灰陶制品是日常生活中常见的器物。其中，食器、水器多为泥质陶器，炊器多为夹砂陶。在器表施加印纹、划纹和附加堆纹，表现出朴素的装饰美。商代中期曾一度流行在陶器上施加与青铜器相同的饕餮纹。

玉石、骨牙雕刻工艺、玉石工艺在商代达到成熟。当时，贵族阶级将玉的材质之美与当时的道德规范相比附，并直接以玉器的造型种类区别贵族的等级身份。西周以后，玉器的造型得到进一步规范，并在贵族礼仪活动和日常生活中广泛使用，但在艺术创造上则趋于僵化而没有更大的发展。

商、西周时期，漆器的制作是将漆树的汁液涂在先做好的木器上，待氧化后，其表面呈深褐色，干后变为褐黑色。这种漆不仅防腐耐热，又可做装饰，具有美感。令人遗憾的是，到目前为止，我国仍无完整的漆器出土，但通过考古发掘，发现有大量雕花木器印痕，即"花土"，漆印在墓室幕土中的涂漆木器的痕迹，以朱色居多。

河之源——先秦美术

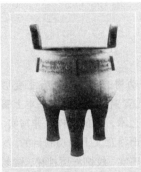

● 兽面纹鼎 商

>>> "问鼎"的含义

据《左传·室公三年》载，春秋战国时期，楚庄王挥军伐周，陈兵于洛水，向周王朝炫耀武力。于是，周定王派遣王孙满慰劳楚师，楚庄王向周王孙满询问周朝的传国之宝——九鼎的大小轻重（鼎即周王朝王权的象征）。其实，楚庄王"问鼎"的本意并非鼎的本身，其真意是图谋夺权。

现在，"问鼎"一词的含义已被引申，常用于各类比赛和竞争中参与争夺第一名的想法。

拓展阅读：

《中国青铜器》
　李朝远／周亚等
《青铜器铭文研究》白冰

◎ 关键词：尖端创造 综合艺术

青铜礼器的艺术精神

青铜指的是铜锡合金，后来也掺有少量的铅，因颜色青灰而得名。青铜器就是用青铜制造的供日常生活实用的各种器皿。它是继远古陶器文化之后发展起来的、具有独特风格的民族文化艺术。商代是青铜艺术的黄金时代。青铜器艺术集铸造技艺、绘画艺术、雕塑艺术于一身，可以说是当时的尖端创造，是一门综合艺术。

作为艺术品的青铜器，可以从两个方面去鉴赏：一是它的造型形象；二是它的器壁纹饰形象。青铜器的艺术魅力和美大都来自它的造型和纹饰。

青铜器首先是作为实用的生活器皿存在的，也是与特定的精神目的相统一的"雕塑"形象。我们从它的造型可以看到鼎的神圣庄严和不可动摇以及莲鹤方壶的亲切活泼等。作为雕塑艺术的青铜器往往融圆雕和浮雕为一体，如牛、象、羊尊造型运用圆雕，而动物身上的纹饰则多为浮雕。动物的造型各异，有动态的也有静态的；有的是写实，也有的很夸张；体态有的稳重，也有的轻巧。浮雕多为变形动物的纹饰，最常见的是饕餮的形象。置于青铜器皿的壁画，再现了一个神秘的艺术世界。青铜器皿上的动物纹饰是原始人类对图腾崇拜的产物，与当时落后的农业生产方式有关。

青铜礼器成为三代青铜器中的主要部分，是中国青铜器铸造历史上一个很重要的特点。确切地说，青铜礼器的使用范围并不是最广泛的，但其地位却十分重要，在各种礼仪场合，主要在祭祀活动中使用。在奴隶制时代，祭祀是极为重要的事情，是礼的重要组成部分。而青铜礼器在祭祀活动中则成为连结凡界与天神的媒介。由于奴隶主贵族内部等级森严，各个等级的奴隶主虽然都拥有和他们地位相当的权力和财富但青铜礼器使用数量的多寡和规模的大小也必须同他们的地位相当，不能超越应有的范围，否则就是非礼。在这个意义上，最重要的青铜礼器也就成为奴隶主阶级权力的象征，是奴隶主等级与地位的标志。"定鼎"等词语至今依然保留其稳定政权或政权转移的含义存在于人们的日常生活中。

三代青铜器的"礼器"性质，决定了它的特殊地位和艺术精神。青铜"礼器"的性质决定了它把人鬼神化，把人置于鬼怪威严之下，极端地贬抑了人性，高扬了"神性"。青铜工艺具有丰富的社会、政治以及宗教意义，这在世界民族中是罕见的。正因为如此，形成了青铜艺术的特殊风格，李泽厚先生称之为"狞厉美"。

●灰陶饕餮纹罍 商

>>> 《吕氏春秋》

《吕氏春秋》又名《吕览》，是秦相吕不韦召集门下宾客百家辑合九流之说编写而成的，是对战国百家争鸣时代文化成就的总结，有重要的文化价值。

《吕氏春秋》成书约在公元前239年。全书分为八览、六论、十二纪，共26卷，160篇，20万言，内容驳杂。《吕氏春秋》的十二纪是全书的大旨所在，是全书的重要部分，分为《春纪》《夏纪》《秋纪》《冬纪》。每纪都是5篇，共60篇。

拓展阅读：

《左传·文公十八年》
春秋·左丘明
《关中商代文化研究》张天恩

◎关键词：长久不衰 仪式艺术 象征性符号

饕餮纹

所谓饕餮，是指一些被夸张了的或者幻想中的动物头部的正面形象。这些变形的、风格化的、幻想的、恐怖的动物形象，在静止状态中积聚着紧张的力量，好像在瞬间就会迸发出凶野的咆哮，体现了"狞厉美"（李泽厚语）。饕餮纹是青铜器上最具有特色的装饰纹样。

相传的"饕餮纹"，是宋代人根据《吕氏春秋》的记载而定的名称。宋代以来的研究者将商周青铜器物上带有想象、夸张手法的兽纹图案通称为"饕餮纹"。它是整个青铜时代出现最多、跨越时间最长的纹样之一。现在根据侯家庄出土的"牛鼎"和"鹿鼎"可知两角尖如牛角的饕餮兽面，正是牛头。饕餮是古代绘画形象中罕有的正面形象。夔龙、夔凤都是侧面形象，大多只表现一只脚，所以冠之以"夔"字。夔龙、夔凤时常和饕餮混合组织，形成了独具特色的饕餮纹。饕餮纹一般布置在器物的主要装饰面上，而夔龙、夔凤纹则在次要的装饰面上。此外，商代青铜器上的装饰纹样也有的直接取材于现实的动物，常见的是蛇、牛、虎、象、鹿、蝉、蚕等。

饕餮纹凭借着自身的纹饰美、装饰功能和潜在的昭示警戒含义得以在历史上长久不衰。饕餮纹是集诸多动物的典型特征夸张变形的结果。青铜器上的纹饰基本上属于仪式艺术，它的纹样并非写实，不具有严格意义上的功利目的。器制沉雄厚实，纹饰狞厉神秘，镂刻深重，突出的特点可作为解释信仰的符号。饕餮纹饰的形式美因素暗含着许多观念性的内容，它不是为了突出这些怪异形象本身的威力，而是成为一种象征性符号，指向了某种似乎是超世间的权威神力的观念。它代表着一个时代的艺术精神，其内容和形式、创造与制作动机，代表了统治阶级的意识形态和观念。

在造型和结构上，饕餮纹都以平雕为多，呈带状分布，边缘配以弦纹和联珠纹。饕餮纹是一种想象的动物形象，有助于造成一种严肃、静穆和神秘的气氛，是早期奴隶制社会统治者的威严、力量和意志的体现。这种怪诞的兽面纹层次分明、强烈夺目，震撼着人们的心灵。它的审美价值具有双重性质，这不仅取决于它所诉诸的视觉形式因素，最根本的还在于这种形式因素所依托着人类深刻的精神内涵。它一方面是恐怖的化身，对异族部落是恐吓的符号；另一方面又是保护神，对本民族部落有保护的神力。

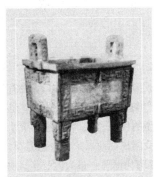

● 司母戊大方鼎 商

>>> 司母戊大方鼎的"耳朵"

1939年，河南省安阳市武官村村民某夜挖掘出司母戊大方鼎。但因此鼎太大、太重无法搬动，村民将大鼎的一只鼎耳锯下，然后又将大鼎重新掩埋，并相约谁也不准说出此事。

司母戊鼎在1946年6月重新出土，但当年被村民私自锯下的一只鼎耳却下落不明，留下了永久的伤痛与缺憾。今天看到的司母戊大方鼎，有一只鼎耳是后来补铸上去的。

拓展阅读：

《三代吉金文存》罗振玉
《商周金文录遗》于省吾

◎ 关键词：商代 权威 鼎

威严的司母戊大方鼎

中国青铜文化历史悠久，它的起源可以一直追溯到原始社会新石器时代。青铜器是青铜文化的重要载体之一。它是用青铜锡合金铸造的，继彩陶艺术之后兴起于夏代，而其真正的发展最高峰则出现在商朝和西周时期，尤其是商代出现了以鼎为代表的祭祀容器。青铜鼎的前身是原始社会的陶鼎，原作为日用的饮食容器，后来发展成祭祀天帝和祖先的"神器"，从此笼罩上一层神秘而威严的色彩。这件司母戊大方鼎就是此期间最著名的作品之一。

司母戊大方鼎属商文丁时代，即商盛期的作品。它高133厘米，重875公斤，是商代后期王室青铜祭器。制作于商朝，出土于河南安阳。迄今为止，它是我国出土的青铜器中最大的一件，也是世界青铜器中罕见的精品。考古学家认为，这只鼎是商王为祭祀他母亲而制的，因此取名司母戊大方鼎。在铸造工艺和艺术水平上，司母戊鼎都代表了商代青铜铸造技术的最高成就。

鼎的器型高大厚重，鼎身呈长方形，口沿很厚，轮廓方直，显现出不可动摇的气势。鼎的四个立面中心都是空白素面，周围则布满商代典型的兽面花纹和夔龙花纹。这些兽面纹又称饕餮纹，是以虎、牛、羊等动物为原型，经过综合、夸张等艺术处理而创造出的一种神秘的动物形象。它具有气魄沉雄、器形凝重、纹饰华美的特点。鼎身的云雷纹精美，四周用浮雕刻出龙及饕纹样，这种动物纹样，是艺术家经过高度夸张变形而刻画出来的。纹样衬托出一种狰狞、神秘、威严的气氛。鼎耳的侧面雕刻有两只相对的猛虎，虎口大张，各衔着一个人头。这种恐怖的吃人形象，营造出一种精神上的压迫感，以显示统治阶级的无上权威。

总体来说，司母戊大方鼎给人一种威严、恐怖、强力和崇高的审美感受。其中的崇高既是力量的崇高也是精神的崇高，是一种令人畏惧的崇高。大方鼎虽然形体高大厚重，但制作工艺却非常精巧。造型朴实，双耳及四足粗壮坚实，口沿很厚，方正的鼎腹与圆柱形的鼎足和谐地结合在一起，沉稳而又庄严。加上饰纹线条的宽厚，又能以直线硬折为主，带给人们一种神秘的感觉，具有一种威慑的力量，象征着商代奴隶主无上的权威。

司母戊大方鼎以其庄严的造型、庞大的体积和神秘的花纹引人注目，并成为商朝贵族工权与神权艺术的最典型代表，同时也是研究中国古代历史的重要史料。

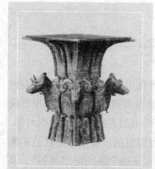

●四羊方尊 商

>>> "三羊开泰"的含义

"三羊开泰"中的"羊"字是借"阳"的谐音，原为"三阳开泰"。《易经》以十一月为复卦，一阳生于下；十二月为临卦，二阳生于下；正月为泰卦，三阳生于下。

羊在中国古代被当成灵兽和吉祥物。从古代器物上可以看到，很多"吉祥"的铭文都写成"吉羊"。在古汉语中，"羊""祥"通假。"三阳"意为春天开始，表示冬去春来，而"开泰"则表示吉祥亨通，有好运即将降临之意。

拓展阅读：

《中国酒器文化》
　　百花文艺出版社
《有酒》唐·元稹

◎ 关键词：商代 酒礼器 铸造工艺

造型别致的四羊方尊

尊是商周时期常用的一种酒器，器型一般为圆形、鼓腹、大口，也有少数方尊。有时也被当作祭祀的礼器使用，经常被雕塑成动物的形象。这件产生于商代后期的四羊方尊就是其中最典型的代表。它于1938年出土于湖南宁乡市黄材月山铺转耳仑的山腰上，是我国现存商器中最大的方尊，重约34.5公斤，是商代后期的作品，也是现存商代铜尊中最大的一个。现藏于北京中国历史博物馆。

四羊方尊集平面纹饰与立体雕塑于一身，它雄奇的造型体现出威严的气氛，华美精致的装饰风格具有出色的艺术感染力，同时也表明了当时金属加工技术的纯熟。这件作品分为上、中、下三部分。喇叭状的方形口部，每边长为52.4厘米，几乎接近器身58.3厘米的高度。尽管尊口很大，但尊的四角由四只脚踏实地的山羊组成，所以没有给人头重脚轻的感觉。在尊的颈部饰有蕉叶、夔纹和兽面纹，肩部有四条龙相互盘缠。最突出的特点是尊的腹部四角，铸有四个造型奇特、伸出硕大卷曲羊角的羊，其造型形象写实，在宁静中尽显威严。羊的背部和胸部饰有鳞纹，圈足上饰有夔纹。

整个作品造型生动奇特、雕镂精美，显示出高超的铸造技艺。整个器壁都是以细雷纹为地，尊颈为夔纹，方尊的边角及每一面中心线的合范处都是长棱脊，因为它可以起到掩盖合范时可能产生的对合不正的纹饰效果，同时也增强了造型的气势。肩部的龙及羊的卷角都用分铸法做成。羊角是事先铸成，后配置在羊头的陶范内，再合范浇铸的，若没有高超的合范技术，很难达到整器浑然一体的效果。四羊方尊集线雕、浮雕、圆雕于一器，把平面图像和立体雕塑结合起来，把器皿和动物形状结合起来，再运用异常高超的铸造工艺，制成了这件匠心独具的作品。作品中，线条的雕刻刚劲有力，在宁静和动态中透出神秘、严肃的气氛。这件以四羊、四龙相对造型的四羊方尊，展示了酒礼器的至尊气象。

●青铜错金银方壶 战国

>>> 铜壶漏刻

铜壶漏刻是元代齐政楼（即现北京的钟鼓楼）的报时仪器，后来一直成为元、明、清三朝都城报时的主要仪器。

铜壶漏刻由天池、平水、万分和收水四个壶并分层置于阶梯状的壶架上，其水自上而下从龙口流出，依次最后流向收水壶，其水位随着水的流入，内有一浮子托住箭尺不断上升。壶盖上有二龙托住一薄铜片的箭尺，指示出当时的时刻。箭杆还刻有96格，每格为15分钟，自动报时8下。箭尺在不同季节可更换。

拓展阅读：

《中国古代科技史》刘洪涛
《天工开物》明·宋应星

◎ 关键词：战国时代 装饰性绘画

绘画装饰宴乐攻战铜壶

春秋以后，诸侯争霸，战争不断，社会动荡，然而这些并没有妨碍艺术的发展。这一时期，艺术的发展空前活跃。当时贵族们讲究礼仪，过着极为豪华的生活。这些时代的变化为艺术创作提供了丰富的题材。春秋战国时期，青铜器中开始出现了一些以人和动物为纹样的装饰性绘画。表现内容十分广泛，涉及贵族宴会及音乐舞蹈等活动，以及描绘狩猎、采桑及激烈的战争场面等直接反映现实生活的题材。虽然这些纹样属于器物装饰，但都趋向写实，突破了商周以来的装饰格局，呈现了多种生动形象和宏大的场面，是具有装饰意义的绘画作品，也是研究我国绘画发展的重要资料。

四川成都百花潭出土的战国时代的宴乐攻战铜壶，壶上的纹样，以剪影的形式在器物上分层表现了采桑、射鸟、宴会宾客、水战、陆战等多种人事活动情节，富有时代气息。在三排平行的装饰带上，表现了多种人物活动。穿着长裙的妇女提筐携篮采摘桑叶；身体健壮的猎手们在水边拉弓射鸟，受惊的水鸟在天空中纷纷四散飞逃；宴会的主人正捧杯迎客，厅堂前面有歌舞表演，一侧又有厨师在烹饪。与这些人物活动相比，战争的场面则显得紧张而激烈。一边是双方在船上展开水上较量，战士们执戈持剑英勇厮杀，江中还有人潜水去破坏对方船只；另一边表现攻城的情景，一方战士奋不顾身地攀登云梯企图攻上城头，而另一方坚守阵地英勇抵抗，他们用武器或投掷石头抗击对方的进攻。此外，表现战争图像的青铜器还有河南汲县的水陆攻战纹铜鉴，上面共铸有292个人物，多方面地表现了格斗、攻守等战斗情景。作品内容丰富，构思新颖，并巧妙地利用了线的横斜曲直关系，使画面结构分明，使图案的写实效果得到很完美的表达。虽然，这些画面还是图案性的平列组合，并缺少细部的描写，但在对重大主题的表现、对生活情节进行生动而精彩的刻画方面都达到前所未有的水平，显示出那个时代不平凡的绘画技巧。

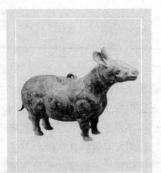

● 青铜牛尊 西周

>>> 古代酒器

人类自开始饮酒，便有酒器。我国酿酒的历史源远流长，但因酒尚奢、因酒亡国的却莫过于商代了。商代的酒器也由此发达，因此得以闻名。

古代酒器就其用途，分为贮酒器、盛酒器和饮酒器三类。青铜酒器是贵族之具，多用于皇室贵族的宴飨、朝聘、会盟等礼仪交际场合，而用于陪葬用的青铜酒器，便如同铭功诵德的纪念物品。饮酒器的种类主要有：觚、觯、角、爵、杯、舟等。

拓展阅读：

《中国青铜器》马承源
《礼记与百姓生活》田玉川

◎ 关键词：青铜制品 战国 盛酒器

青铜犀尊

出土于陕西兴平县的青铜犀尊属于青铜制品，是战国时期制作的。春秋战国时期动物雕塑以创作形象上的自由、生动而著称，并取得了巨大成就。当时的动物雕塑大量出现在日用品中，犀尊就是当时一种比较典型的盛酒器。

春秋战国时期，随着思想观念的更新，"百家争鸣"局面的出现，学术氛围变得十分活跃，使得商周时代那种浓重的宗教意识不断减弱，导致了青铜器礼器在造型和装饰上的极大变化，出现了轻盈灵活、生动有趣的风格，并成为当时的主流。这一时期，以创作形象上的自由、生动而著称的动物雕塑大量出现在日用品中，如犀尊就是当时比较常见的盛酒器，也比较典型。从商代到战国，人们把犀牛和象视为神奇的动物，并创作了很多带有犀牛或象等形象的酒器，被称为犀尊或象尊。这种酒器一般背上有盖，顶端的左侧伸出一根细管以便倒酒，不仅实用而且美观，体现了当时注重实用和美观的思想。

这只形象雄健、体态逼真的犀牛，头部平抬，上面长有双角，四只短腿粗壮结实，有力地支着沉重的躯体，使整个形象就像是一座伸出悬岩的小山。犀牛身体的各个部分显示出强烈的质感：颧骨和肘部突起，仿佛透过紧贴着的皮肤就能感觉到骨骼的形状和起伏；口部和腹部的皮肉十分松弛，但结实有力，富有韧性；眼睛由珠饰镶嵌而成，虽然不大，但却炯炯有神。

器物全身运用了当时已经十分发达的金错银工艺，并装饰以华丽的金银错流云纹，这些纹样装饰增加了器物的华丽感。同时，器物全身镶嵌以非常细密的金丝，象征了身上的毛发，既显得华丽富贵，又不影响形体完整，使器物的生命力得到更为强烈的表达，同时又使敦实的造型，增添了活泼的气息，体现了艺术家的独具匠心。整个作品不仅工艺精湛，结构合理，动物形象也刻画得生动，充满活力，是中国古代工艺品中实用与美观有机结合的典范之作。

◎ 关键词：战国 屏风底座 青铜制品

虎噬鹿形器座

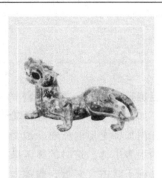

●铜镏金虎

>>> 汉中山王墓

汉中山王墓分布遍及河北省定州市全境25个乡镇，它是两汉时期中山国王及上层贵族的墓地，年代大约在公元前154至公元184年间。

自1959年以来，先后发掘了中山简王刘焉墓、中山穆王刘畅墓、中山怀王刘修墓等。出土有金镂玉衣，及颇具文献价值的《论语》简册，另有大量精美的金、银、铜、铁、玉石器等。汉中山王墓为研究汉代诸侯王墓葬制度以及中山国的历史文化提供了重要实物资料。

拓展阅读：

《中国青铜器收藏与鉴赏全书》
谢天宇
《中国古代青铜器简说》
杜廼松

虎噬鹿形器座，制作于战国时期，是一件金错银青铜制品，出土于河北平山中山王墓。春秋战国时期我国的动物雕塑作品种类繁多，精品迭出。此时，艺术家们将视线转向更为宽广的空间，不再满足于仅仅将人和动物作为单独的个体来表现。他们这时开始热衷于表现人与自然的关系，表现动物之间的共存和争斗。在表现手法上，器物与雕塑做到了有机的统一，在雕塑形象的处理上，以圆雕或浮雕为主，再配以线刻的纹饰，起到了补充对象细部的作用。其中，最为生动的作品当属这件著名的虎噬鹿形器座。

这是一件屏风底座。从实用角度讲，它坚固、稳当，可贵的是作者做到了实用与美观相结合，给人的印象不仅仅是器座，而且再现了虎吞鹿的真实场景，表现了一个冲突的情节。作者独具匠心地创造了充满动感的双兽形象：一只色彩鲜艳的猛虎，用巨口和利爪紧紧抓住垂死挣扎的小鹿，虎腹贴着地面，虎尾高高地甩起，身体扭成了S形，前足一爪扑住猎物，一爪向后用力支撑，后足则一前一后大跨度地蹬着地面。这是一个积蓄万钧之力，引而未发的瞬间，充满了强大的内在力量。从各个角度来看，虎的通体结构都有一种曲线美。同时通过对比的夸张手法表现出虎捕食的强烈动态。虎的锐利尖爪与柔弱蜷曲的鹿腿，虎的大口、坚硬的咬肌与半张哀鸣的鹿嘴，坚硬而有规则的虎头与修长的鹿颈，都形成鲜明的对比，是对虎、鹿的冲突情节的补充和概括。加上两个动物全身所用的金银错的技法，装饰丰富的花纹，也起到了表现形体结构的作用，增强了雕塑的质感。

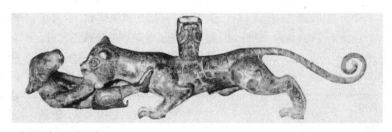

●青铜镏金错银虎形座

从这件作品可以看出，战国时代的艺术家们在动物雕刻方面已经不再局限于追求形似，而开始注重于动感和力度的表现，并有意地选择最精彩的瞬间去表现动物的神态，体现出"百家争鸣"的社会形态对艺术的深刻影响。

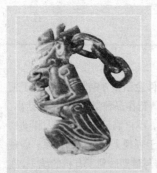

●玉羽人 商

>>> "玄鸟生商"的传说

商族起源于东方，属于东夷族。在文献记载中，商族为子姓。商的始祖契的年代大约与尧舜禹相当。

传说契母简狄为有娀氏之女，简狄与她的姐妹在水边洗浴，见有玄鸟卵落在地上，简狄吞吃此卵，因此怀孕，生下了契。由于契是母亲简狄吞了玄鸟卵而生的，应是玄鸟的儿子，所以商族人把玄鸟作为一种神鸟。"天命玄鸟，降而生商"的诗句传诵的就是这个故事。

拓展阅读：

《诗经》华夏出版社
《安阳文物精华》文物出版社

◎ 关键词：玉器 祭祀 贵族地位 神圣

圣洁象征——商周玉礼

商周时期，玉雕是仅次于青铜工艺的美术创作。在当时，玉器在政治活动和贵族生活中占有极为重要的地位。早在新石器时代晚期，在红山文化和良渚文化遗址中已有精美的玉器出土，并表现出原始宗教的内容。商周玉器就是在此基础上发展起来的，并在技术上有了很大的提高。

商周的玉器可分为三类，即礼玉、佩玉和装饰玉。礼玉包括琮、圭、璧等，多在隆重的政治典礼和祭祀山川祖先活动中使用，是贵族地位的象征，具有神圣的含义。商代在玉料的选择、开料及琢磨技术方面均达到相当水平，并进一步掌握了钻孔、细磨和抛光技术。到了周代，统治者开始重视礼乐，进一步赋予玉器以伦理道德的含义，礼玉的使用又体现着不同的等级名分，人们佩玉成为时尚，死后还以玉殉葬，后来玉器成为统治者垄断的特殊工艺品。战国时期，新兴封建贵族继承了前代重视佩玉的习俗，而且更加讲究。由于新的技术条件和新的工艺提高了玉雕的制作水平，于是人们更加追求造型和装饰的精美华丽。如礼玉中的璧往往在外轮和圆孔内加饰龙形的透雕，成为佩玉的组合主体。这时的佩玉雕刻仍以扁玉状占大多数，与前人相比，雕镂技巧有很大提高。

在安阳殷墟出土的大量玉石雕刻中，既有人物形象也有动物形象。后者大多和商代的神话传说有关，如凤鸟等可能是来自原始社会图腾崇拜观念的流传。而人物形象则有丰富的表现。如妇好墓出土了一件双面玉人，裸体的玉人头上有发髻，一面为男性，一面为女性，性别特征十分明显。同墓出土的还有一件踞坐玉人，这件玉人头上有高高的发髻，身上穿着华丽的交领束腰窄袖长袍，背后有一宽柄器。人物的坐姿与华丽的衣饰相配合显得气度不凡，温文尔雅。总地说来，商代的玉石雕刻，大多造型简单，但是花纹复杂，常常是通体刻满各式纹样。这些作品不重写实，但其中透露出一种神秘、威严的气息，表现的是神话中的人和兽，或者是在威严的光环下生存的普通人形象。

河之源——先秦美术

● 殷墟妇好墓出土的玉龙

>>> 妇好

妇好是商代第23代王武丁的配偶，即祖庚、祖甲的母辈"母辛"，是我国有文字记载的第一位文武双全的女将军。甲骨文中有关她的记载有200多条。妇好还多次受武丁派遣带兵打仗，北讨土方族，东南攻伐夷国，西南打败巴军，为商王朝拓展疆土立下汗马功劳。

在她去世后，国王武丁予以厚葬。在墓中出土的一件带有"妇好"铭文的武器"钺"，学界普遍认为是妇好领兵打仗的权力标志。

拓展阅读：
《安阳殷墟出土玉器》唐际根
《安阳殷墟考古研究》孟宪武

◎ 关键词：殷墟 妇好墓 饰玉

玉雕之品——妇好墓玉雕

也许大家并不知道，中国原始时代的玉器刚开始主要应用于作战，而后才逐渐演变为一种装饰物。到商朝，玉器工艺已经达到相当高的水平，而且玉也成为当时贵族地位和身份的象征，受到社会的普遍青睐。此时的玉器主要包括用于祭祀、礼仪场合的"礼玉"和达官显贵们佩戴的"饰玉"。著名的河南安阳殷墟妇好墓出土了大量玉器，它们造型各异，品种齐全，尤其以雕琢成人物和动物形象的装饰品最为引人注目。其中，雕成动物形象的玉器就达数十种，有的是圆雕，有的是浮雕或玉片。尽管一些玉饰体积很小，但在工匠们高超的琢玉技巧下，也能被他们随心所欲地传达出各种动物的不同神态，雕琢得极为精致。从这些玉雕中，我们可以看到当时的雕塑技术已经十分成熟。

在妇好墓出土的那些表现动物的小型玉雕，大部分是运用写实手法创作的。其中有虎、熊、马、象、牛、羊、兔、猴、鹦鹉、鸥、鸽、鹭鸶、鹅、鱼、蛙、龟、螳螂等动物形象，此外还有一部分龙、凤等神异动物的形象。在外形轮廓上这些玉雕作品一般在外形轮廓上不做大的曲折变化，但仍注意展示它们不同的特征和体态，如憨态可掬的玉象，抱膝蹲坐的玉熊，蟠曲的玉龙，匍匐行进的玉虎等都刻画得栩栩如生。一些用浮雕手法刻画的片状作品，则注意从侧面突出对象特征。如一件黄褐色的玉凤，以半月形的外轮廓出色地表现出凤鸟侧身回首的动态，长尾和华冠增添了凤鸟的华美与舒展，具有生动活泼的气息。作品呈黄褐色，一只神奇而美丽的凤鸟头戴花冠，做侧身回首之势，长长的尾部正在向一侧舒展地扬起，上面还刻有花纹装饰。整件雕塑的线条优美流畅，洋溢着一股活泼清新的气氛。在技术手法上，采用了钻、挤、压等难度很大的技法，并经过了反复的琢磨。虽然这件作品表现的是神异的动物，但其自然优美的体态，令人觉得亲切可爱。在商代那种凝重、威严、令人窒息的艺术气氛中，这种自然柔美的风格愈发显得珍贵。

此墓出土的大量玉器，大部分是精美的饰玉，有圆雕也有浮雕，制作工艺精湛，形象逼真，令人叹为观止。其中有一件跪坐的玉人雕像最为出众，被认为是中国古代饰玉作品中最杰出的代表之一。这是一件圆雕作品，呈黄褐色，人物身穿长袖敞领外衣，腰束宽带，衣服上雕有云纹、回纹等装饰，腰间左侧佩挂一把长约10.2厘米的宽柄器物。他头梳长辫，盘在头顶，外戴束头园箍，双腿跪坐，双手放在膝盖上，谦卑的表情显示出低微的身份。整个作品造型自然生动，人物眉目、发辫等细节的刻画都十分清晰逼真。作者简洁有力的刀法，充分体现出当时玉石制作在技术上的高超水准。

河之源——先秦美术

●原始青瓷尊

>>> 高岭土

高岭土，是黏土中的一种，它在瓷坯中所占的比例最大，为45％～60％，有时称为"瓷土"。高岭土的主要矿物组成是高岭石，它是一种六角形鳞片状的结晶，也有呈管状或杆状的。

从理论上分析，高岭石的化学成分应该是：二氧化硅46.5％；三氧化二铝39.5％；水14％。我国高岭土主要分布在江西星子高岭、苏州高岭、湖南大排岭高岭等地。景德镇的抚州高岭土是配置高级细瓷坯和釉的最好原料。

拓展阅读：

《中国瓷器的制造》
　　［法］昂特雷科莱
《中国陶瓷史》
　　中国硅酸盐学会

◎ 关键词：原始青瓷 陶瓷史飞跃

商周陶瓷

商周时期，陶瓷工艺取得了很大的发展和进步。商代，制陶业内部已有了很明显的分工，当时的陶器主要以灰陶为主。陶器大多为素面，也有刻印花纹的，多为兽面、云霄纹装饰，另外还有一些简单的绳纹、弦纹、旋涡纹等。商代后期，青铜器、白陶和原始青瓷有了较快的发展，与此同时，灰陶的地位却降低了很多，主要见于一些日常生活用品中，并且制作工艺也越来越粗糙、简陋。

用高岭土烧造而成的白陶，最早见于原始社会，到商代更加完美，烧造器型有壶、盂等。白陶陶土洁白细腻，上面装饰有兽面等花纹，镂刻细密精致，质地坚硬，烧造火候达1000℃。白陶是奴隶主贵族专用的高级工艺品。可惜的是，白陶在商代流行以后并未延续下来。

新石器时代晚期出现的印纹陶器，到商周时期烧造火候有所提高，此时陶器质地更为坚硬，故称为印纹硬陶。这种陶器在春秋时达到鼎盛，现广泛分布于东南沿海地区。印纹硬陶以在陶坯上形成规整的图案花纹著称，造型美观，创造简便，适合大规模的生产，是当时较为普及的陶器品种。

原始青瓷是商代陶瓷工艺发展的一个伟大成就。在考古发掘中出土的商周原始青瓷，常见的器形有尊、罐、瓮、豆等，虽然原料处理还不够精细，胎体杂质较多，釉色也不够稳定，但已经初步具备了瓷器的特征，它的出现是我国陶瓷史上的一次重要飞跃。原始青瓷工艺水平在战国时期有了很大提高，制造的器物有日用的鼎、碗、碟、盘、杯等，器物表面光滑洁净，如装饰简朴的波纹或栉齿纹具有古朴典雅之美，主要流行于南方浙江一带。

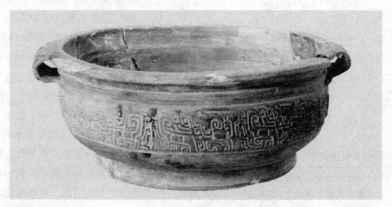

●灰陶饕餮纹簋　商

河之源——先秦美术

●双兽耳彩绘陶壶 战国

>>> 楚国的诞生

西周初年，荆人的残部主要是季连的芈姓后人。鬻熊为首领时，率楚民背弃商纣王，投奔周文王。

周武王继位后，有图南之意，楚人觉察后，在鬻熊之子熊丽的率领下，举部南迁至睢山与荆山之间，暂时避栖于荒野之地。周成王时，周公避祸于楚，受楚人礼待，周公大感其德，告与周成王，于是周成王封熊丽之孙熊绎为楚君。荆楚开始跻身于诸侯之列，楚国就这样诞生了。

拓展阅读：

《楚辞》华夏出版社
"四面楚歌"（典故）

◎ 关键词：湖北江陵 鼓架 战国漆器

战国漆器——虎座凤鸟鼓架

在我国，漆器工艺有着悠久的历史，在距今7000多年的原始社会遗址中就曾经发现过。到了春秋战国时期，漆器工艺有了显著的发展，无论在器物的制作，还是造型和装饰上都达到了非常高的水平。较之其他器具，漆器有轻便、实用、美观、色彩鲜明、防腐、防潮等优点，所以这一时期，出现了许多青铜生活用品被漆器所代替的现象，制作技术也得到快速发展。漆器不仅有木胎胎体，而且在战国时期出现了薄木卷胎或外贴麻布，胎体更加轻巧。装饰花纹也逐渐丰富，有龙、凤、鹤、虎等禽兽纹，有流动的云气纹及变化多端的几何纹，还有车马、狩猎、舞蹈等表现社会生活的画面。有的漆器上又加用金属制成纽、耳等饰件，与漆面的花纹和色彩交相映照，显得分外华丽壮观。

●彩漆木雕座屏 战国

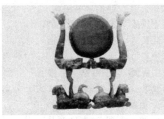

●虎座凤鸟鼓架 战国

战国漆器以当时楚国地区的最为有名，在江陵、信阳、长沙的楚墓中均出土过大量的精美漆器。战国时，漆器的品种很多，其中最具特色的是集漆、雕、绘于一体的虎座凤鸟鼓架，它是一种悬持乐器的架子。其出土于湖北江陵，中间的悬鼓直径是46厘米。鼓架的设计巧妙，构思新颖，它由双虎、双鹤组成。双虎卧伏在地上，四肢屈伏，双耳支起，头颈高昂，尾巴上翘，和浑圆的身躯搭配得生动自然。双鹤高傲而端庄地站在双虎的身上。鹤的颀长、优雅的形体和虎的浑厚、结实的造型形成强烈的对比。双鹤的嘴微微张开，仿佛要振翅高飞，颈与身均呈有力的直角转折，鹤腿在它们之间做直角状衔接，直角与悬鼓的圆形对比，突出了悬鼓。鼓架处于一种力的冲突和平衡之中，欲奔的虎、欲飞之鹤，张力向外，而在鹤冠上的悬鼓拉力向内，从而使向外的张力与向内的拉力得以平衡。鼓架以黑漆为底色，上面按不同的部位分别用红、蓝、金三色彩绘，如虎身上绘有卷云纹，鹤身上有鸟羽纹，这些纹饰或用曲线，或用直线，和整个器物的浪漫主义因素相协调。三种对比鲜明、和谐的颜色，使整个器物充满华美而奇异的色彩。

河之源——先秦美术

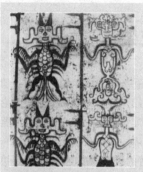

●彩漆木雕座屏 战国

>>> 百家争鸣

春秋战国时代，社会处于大变革时期，产生了各种思想流派，他们著书讲学，互相论战，出现了学术上的繁荣景象，后世称之为"百家争鸣"。

所谓"诸子百家"，主要有儒家、墨家、道家和法家等。"百家争鸣"反映了当时社会激烈和复杂的政治斗争，主要是新兴地主阶级和没落奴隶主之间的阶级斗争。这个时期的文化思想，奠定了整个封建时代文化的基础，对中国古代文化有着非常深刻的影响。

拓展阅读：
《论语》上海古籍出版社
《庄子》人民文学出版社

◎关键词：帛画 题材广泛 画技精湛

战国绘画

战国时代，奴隶制社会开始向封建制社会转变。这一时期，各国相继变法，改革弊政，大大促进了生产力的发展，形成了中国历史上经济繁荣、百家争鸣、文化艺术发达的局面。在此基础上，绘画也取得了全面而迅速的进展。较之商、西周时期，战国绘画的应用范围已有所扩大。除继续大量以"冠冕车服之饰"，作为青铜器、漆器、玉石器、丝织品等的装饰性图案，以及作为宫墙文画的壁画装饰之外，还出现了独幅主题性绘画，它不依附于任何工艺品与建筑物，如作为铭旌用于墓葬的帛画。这时期的统治阶级已开始有意识地直接以绘画来为其政治目的服务。

与此同时，绘画的题材也更丰富，除传统的动植物纹样、自然气象纹样和几何纹样外，天地、山川、神灵以及"古贤圣、怪物行事"等历史神话题材大量进入绘画，此外也包含了战争、田猎、宴乐、出行等现实生活题材，表现手法也更趋成熟，更加多样化。

现存的战国帛画，以线条为主要造型手段。它的出现标志着我国绘画传统此时已经形成，并达到了很高的水平。其中以《人物龙凤帛画》和《人物御龙帛画》为代表，从这两幅技巧精湛的帛画可以看出画工们卓越的艺术才能。此时的绘画艺术风格不仅丰富多彩，并显现出地域性特征，可惜的是遗物并不多。文献有"宋人善画"的记载。从现存实物来看，南方楚国的绘画有着鲜明的飞扬流动的艺术特色。此外，文献记载还表明，这一时期，人们对于绘画艺术自身的一些性质特点也有了更深入的认识。这一时代，青铜器上的装饰画其表现手法很丰富，刻画的人物形象很有特点，有很强的动作性，每个人物都设有一定的动作，而这种动作又是借助于人物手中的器物来表现的；有些通过简单的对比，概括了不同人物的地位和不同的心理状态，具有非常强的概括性。

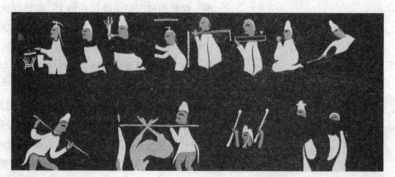

●战国楚瑟漆画

●人物御龙帛画 战国

>>> 国画

中国画在古代无固定名称，一般称之为丹青，是近现代以来为区别于西方输入的油画（又称西洋画）等外国绘画而称之为中国画，简称"国画"。它是用中国所独有的毛笔、水墨和颜料在绢、纸上作画并加以装裱的卷轴画。

中国画按其使用材料和表现方法，可分为水墨画、重彩、工笔、写意等；按其题材又有人物画、山水画、花鸟画等。中国画集中体现了中国人的社会意识和审美情趣。

拓展阅读：

《国画画法》蔡可群
《中国画》甄福秋

◎ 关键词：最早 帛画 以线造型

战国帛画双璧

《人物龙凤帛画》和《人物御龙帛画》是"早期国画的双璧"，也是迄今所见我国古代最早的两幅帛画。这两幅画中的人物形象均为墓主人，前者为一贵妇，是一幅龙凤引魂升天图；后者为一中年男子，头戴高冠，腰佩长剑，手挽缰绳立于龙舟之上，其龙头高昂，俨然一幅御龙升天图。

《人物龙凤帛画》，长31厘米，宽22.5厘米。画中一妇人侧立，高髻细腰，身穿宽袖长裙，显得雍容富贵，其两掌并拢，好像在做祈祷。妇人头上，左前面有一凤，做飞翔状；凤对面画有一龙，做腾升状。画面构图均衡而富有变化，各部分的疏密、直曲等配合协调，如凤尾向左卷成半圆形和龙的身躯做S形的曲线扭动，都产生了有力的动感。这与直立的女子的宁静姿态形成了鲜明的对比。长裙的下摆平涂了大片黑色，对于画面的稳定起了重要的作用。而龙身及凤头、腿等部分的小片黑色又与这大片黑色相呼应。此画还体现了中国画以线造型的基本特点。画中匀细流畅又很含蓄的线条，说明当时画工的技巧已相当熟练，后世中国画线条的高度成就，在此已有所表现。此外，画中还在人的口唇及衣服上略施红色，虽然比较清淡，但也为整幅画面增添了一丝生气。《人物御龙帛画》长37.5厘米，宽28厘米。男子位于画正中，侧立面左，高冠博袍，腰佩长剑，站在巨龙的背上。龙则昂首卷尾，宛如一只龙舟。龙左腹下画有一条鲤鱼，龙尾画有一只立鸟（似鹤）。男人头上方还画有华盖一重。人、龙、鱼均向左，以示前进方向，连华盖上的缨络也迎风飘动。整个画面呈行进状，充满了动感。

这两幅帛画，主要采用了白描手法，但也有地方使用平涂，人物则略施彩色。画面布局精确恰当，比例协调。线条流畅细致，想象丰富，表现了楚艺术谲怪莫测的独特风格。采用墨笔描绘的《人物龙凤帛画》和《人物御龙帛画》，不仅刻画了生动的人物形象，还精心绘出人物所处的环境。为了内容表现和形式塑造的需要，帛画还采用了不同的线描技法。如表现圆润的面部，就用均匀流畅的细线；裙袍就用较粗的长线，迎风飘动的缨络绦带则用变化着的曲线。同时，随着形式所需求的气势来决定线条的排列组织分布，如表现衣领和褶的纹理，就重叠用线以加强层次感和绢绸的柔软感。可以说这两幅画在用笔上各有千秋。《人物龙凤帛画》以勾线和平涂相结合，线条刚劲古拙；《人物御龙帛画》以浓淡和粗细相结合，线条刚柔曲折。它们基本上都已满足工笔人物画的要求，对工具性能的掌握与运用，也都达到相当水平。由此可见，在战国时期，我国以线条为主要造型手段的绘画技法已日臻成熟。

●车马人物出行图

>>>规模最大的风俗画

宋代著名画家张择端画的《清明上河图》，是我国古代规模最大的风俗画。

这幅画描绘了北宋京都汴梁（今河南开封）清明节时城市生活的热闹场面。画长525厘米，高25.5厘米，绢本，设色。作品以长卷形式，采用散点透视的构图法，将繁杂的景物纳入画面中，画中有500多人，他们衣着不同，神情各异，生动地揭示了京都城郊到市内的繁华热闹景象和当时政治、经济、文化的繁荣面貌。

拓展阅读：

《中国绘画简史》李公明等
《中国民间风俗画》
　　　　　外文出版社

◎关键词：战国 漆奁 风俗画

《车马人物出行图》

湖北荆门包山大冢出土的一件战国漆奁上绘制的《车马人物出行图》，是迄今为止发现最早的风俗画作品。此画是在漆器上绘制的，但可以作为一幅风俗画来考察。这件长87.4厘米，高5.2厘米的小型漆画，以黑漆为底，用朱红、红、熟褐、棕黄、翠绿、青、黄、白等色，运用平涂、线描与勾点结合的技法，描绘了当时贵族的现实生活。画中人物众多且形态各异，有的昂首端坐，有的俯首侍立，有的扬鞭催马，有的急速奔跑，神态都十分逼真；不同人物的气质和神态各不相同，如贵族的轩昂骄矜，侍者的恭谨，奔跑者和御者的紧张，在作者笔下都被惟妙惟肖地刻画出来。环境的描写虽然手法幼稚，但作者力图真实再现现实生活特定场景的特定气氛，其用心是值得肯定的。图中随风飘动的柳条，空中的雁行，奔突的犬，全都生动有趣；特别是那两只受惊的猪、狗形象滑稽可爱，给人印象深刻。这种全新的艺术趣味和主题，反映了这个时代对现实生活的热情；这种趣味和主题在后来的两汉绘画中得到了更为全面的展开。

最值得称赞的是，这件作品没有依赖于商周以来的所有艺术图式，而是对现实生活做了一系列创造性的描绘。《车马人物出行图》根据器物的圆圈形状采用了横向平移视点的构图法，与后世手卷式绘画构图具有异曲同工之妙。全图用随风飘动的柳树把画面分隔开，各段因内容不同而长短不一，但他们既相对独立又首尾连贯。柳树在画面上起到了标明林荫驰道环境和连通全图的作用，使画面过渡自然，富于生活气息。这是对已知最早的横向平移视点的手卷式构图的完整使用，它将瞬间的视觉形象贯穿在时间中自然推移的生活画面，使观者获得包容时空的整体审美感受。除此以外，这幅画的作者也力图通过物象的空间位置的经营安排，来准确传达与生活实感相符的空间维度。这种转向人间现实生活的战国绘画，体现了新的时代风范，同时也给当时的艺术创作带来了新的难题。这幅作品就是艺术家为解决新的艺术难题所努力的结果。

●征鬼方牛骨刻辞 商

>>> 盘庚迁殷

商王朝由汤开始建立到
纣灭亡，前后经历了554年，
先后在偃师、郑州、安阳等
地定都。盘庚继位以后，政
局混乱，阶级矛盾尖锐，为
了挽救政治危机，公元前
1300年，商王盘庚强行把都
城迁到安阳殷墟，这就是历
史上著名的"盘庚迁殷"。

迁殷以后，盘庚还政于
民，"行汤之政"，政治局势
逐渐趋于稳定，社会经济和
文化也随着出现了一个新的
繁荣局面并得到迅速发展。

拓展阅读：

《封神演义》明·许仲琳
《中国史纲要》翦伯赞

◎ 关键词：古汉字 卜辞 殷墟 刻字

汉字开源——甲骨文

甲骨文流行于商代和两周初期，是古汉字一种书体的名称，也是现存中国最古的文字。当时，奴隶主贵族崇信鬼神，遇到大事往往要先求助于祖先和上帝，他们在龟甲和兽骨上钻出圆孔，用火烧烤，视其裂纹以占卜吉凶，并把占卜的时间、原因、应验等刻在甲骨上。学者称这种记录为卜辞，这种文字为甲骨文。甲骨文发现于河南省安阳小屯村一带，是商王盘庚迁殷以后到纣王亡国时的遗物（公元前14世纪中期－公元前11世纪中期），距今已有3000多年。甲骨文开始是自然暴露于地表的，但无人注意。1899年王懿荣辨认它为商代文字，并开始收集。1928年安阳殷墟考古发掘工作得以展开，1936年夏在第127号得甲骨文1.7万多片，是最大的一次收获。综合先后所得，考古学家们对其加以拼缀挑选，编印为《殷墟文字·甲编》和《殷墟文字·乙编》。

中华人民共和国成立后，中国社会科学院历史研究所将1899年以来80年间安阳殷墟出土的甲骨文，共41956片汇集起来，由郭沫若主编，经胡厚宣总编具体指导，编印为《甲骨文合集》。中国社会科学院考古研究所70年代在殷墟发掘所得甲骨4589片，由钟少林等五人编著《小屯南地甲骨》。甲骨文大约有4500个单字，可以辨别出来的约有1/3，它的基本词汇、基本语法、基本字形结构跟后代汉语言文字是一致的。从甲骨文某些常用字的变化可以领会许多中国文字发展的知识，所以说早晚分明的甲骨文可以断代。例如：简化，形体复杂的字，日趋简单，笔画减少；形声化，象形字增加声符，假借字增加形符，变成形声字。最初甲骨文专指安阳殷墟所出，在中国文字史上可以看作一个单元。中华人民共和国成立后，各地又发现了周人有文字的甲骨，其中以岐山、扶风所出比较重要。这些资料字形与殷墟的不尽相同。

绝大多数的甲骨文是用刀刻的，有的刻好后填朱，也有少数以朱墨所写而未刻。甲骨文一般是直接刻字，也有的是先写后刻。甲骨文的线条所体现的刀法所包含的笔意，是不容忽视的。由于受工具材料的限制，其线条瘦劲犀利，有直线也有曲线，有单刀刻的也有用双刀刻的。甲骨文中间的线条往往较粗而两头尖，点画起止仍有一些方圆之法；有的直画微带曲意，线条点画显得丰富而有变化。字的结构一般呈扁长方，方圆曲线、直线组合得很有意味。甲骨文均以竖行排列，由上到下，由左到右或由右到左依次排开。此时甲骨文已具备"六书"（象形、会意、指事、假借、转注、形声）的汉字构造法则。同时也包含着书法艺术的诸多因素，从其点画、结字、行气、章法来看，既浑然一体又富于变化，体现了商代人的艺术技巧和艺术素养。殷墟甲骨文的发现，大大加快了传统中国文字学的改造步伐。

●石鼓文

>>> 韦应物《石鼓歌》

周宣大猎兮岐之阳，刻石表功兮炜煌煌。

石如鼓形数止十，风雨缺讹苔藓涩。

今人濡纸脱其文，既击既扫白黑分。

忽开满卷不可识，惊潜动蛰走云云。

喘逶迤，相纠错，乃是宣王之臣史籀作。

一书遗此天地间，精意长存ти冥寞。

秦家祖龙还刻石，碣石之罘李斯迹。

世人好古犹共传，持来比此殊悬隔。

拓展阅读：

《石鼓文书法》徐书钟
《石鼓文集注》清·震钧

◎关键词：石鼓 铭文 习篆书 范本

石载千古——石鼓文

　　石鼓文是在石上刻的文字，一般用以记功录事，大约起于春秋战国之际。在石上刻录功业，比甲骨文要隆重一些，也比在青铜上铸文方便，而且气势恢弘，可以长久流传，因此刻石之风从此流传开来。我国最早的石刻文字是唐代在陕西凤翔发现的，世称"石刻之祖"。因为文字是刻在十个鼓形的石头上，故称"石鼓文"。内容为介绍秦国国君游猎的10首四言诗，亦称"猎碣"。今中国考古界一般认为是战国时代秦国的遗物。石鼓文的字体，上承西周金文，下启秦代小篆，从书法上看，石鼓文上承《秦公簋》。《秦公簋》为春秋中期的青铜器，铭文盖10行，器5行，计121字。其书为石鼓、秦篆的先声，字行具有方正、大方的特点：横竖折笔之处，圆中寓方，转折处竖画内收而下行时逐步向下舒展；其势风骨嶙峋又楚楚风致，有秦朝那股强悍的霸主气势；法则更趋于方正丰厚，用笔起止均为藏锋，古劲圆融，结体促长伸短，匀称适中。

　　石鼓共10只，高二尺，直径一尺多，外形像鼓，而上细下粗顶微圆，实为碣状，因铭文中多言渔猎之事，故又称它为《猎碣》。它上面是以籀文分刻10首为一组的四言诗。目前上面字已多有磨灭，特别是第九鼓已无一存字。其书采用的是史籀手笔，给人感觉体态堂皇大度、风格雄浑豪放，刚柔相济，古茂遒劲而有逸气。它的笔法横平竖直，严谨而端庄，善用中锋，笔画粗细基本一致，有的结体对称平整，有的字则参差错落，近于小篆而又没有小篆的拘谨。在章法布局上，虽字字独立，但又兼顾上下左右之间的偃仰向背关系，其笔力之强劲在石刻中特别明显，在古文字书法中，堪称首屈一指。康有为称其"如金钿委地，芝草团云，不烦整我，自有奇采"。其书体为大篆向小篆过渡时期的文字，学石鼓文可上追大篆，下学小篆。后世学篆者都奉它为正宗，没有一个不临摹学习的。如杨沂孙、吴大澄、吴昌硕、王福庵等人，皆得力于此。

　　石鼓文是集大篆之成，开小篆之先河，在书法史上起着承前启后的作用，是由大篆向小篆衍变而又尚未定型的过渡性字体。它的笔画劲折迅直，有如镂铁，但又雄厚；其结体严整而有法度，同时又有生动飘逸的风韵，坚实打下了方块汉字的基础；其章法横竖有矩而排布自然。商周的钟鼎文书法主要是通过与工艺品的结合才能成为艺术，而石鼓文的出现，改变了这种局面，慢慢脱离了那种工艺美术装饰而逐步发展成为一种独立的艺术。它被历代书法家视为习篆书的重要范本，故有"书家第一法则"之称誉。石鼓文对书坛的影响以清代最盛，如著名篆书家杨沂孙、吴昌硕就是主要得力于石鼓文而形成自家风格的。

● 西周早期青铜器上的铭文

>>> 《说文解字》

《说文解字》，简称《说文》。作者是东汉的经学家、文字学家许慎。《说文解字》成书于汉和帝永元十二年（100年）到安帝建光元年（121年）。

许慎根据文字的形体，创立540个部首，将9353字分别归入540部。540部又据形系联归并为14大类。字典正文就按这14大类分为14篇，卷末叙目别为一篇，全书共有15篇。《说文解字》对古文字、古文献和古史的研究做出了重要贡献，是中国古代字书的奠基之作。

拓展阅读：
《西周金文文字系统论》张再
《金文新考》骆宾基

◎ 关键词：铜器 铭文

浑厚庄重、金石之气——金文

金文作为古汉字的一种书体，它是商、西周、春秋、战国时期铜器上铭文字体的总称，也可称为钟鼎文、籀篆、籀书、古籀、史书、大篆等。

商周属于奴隶社会的青铜时代。这一时期的青铜器包括多种用途的器物，其中礼器、乐器比重最大，而礼器中的鼎和乐器中的钟最具有代表性。金文，就是铸或刻在这些青铜器上的铭文。普通的铭文都很简短，与甲骨文相比，它保存得更为完整，铭文也更长。平均每个器物上为20～50字，也有少于10字或多于200字的。在甲骨文盛行的商代，青铜器有铭文的大多只二三字，长至十字或数十字的为数不多，金文的内容一般为记录当时祀典、赐命、诏书、征战、围猎、盟约等事件。金文字体较之甲骨文古朴厚重，且更为丰富多姿。在汉武帝时，金文已有发掘，有人将在汾阳出土的鼎送进宫中，于是汉武帝以元鼎为年号。在周代，金文是主要的书体存在形式与书法表现形式。从书法的角度看，商代金文近似甲骨文体势可见，金文的书风受甲骨文的影响较大。但此时也有了重要变化，铭文明显增多，出现了长篇铭文。前期书体仍然有甲骨文的痕迹，后来则着力追求字体的庄重典雅，以及排列布局的整齐美观。无论从文字还是书法上，周代的金文都与甲骨文拉开了距离。从此甲骨文逐渐退出了历史的舞台，而被钟鼎文所取代。这一时期以《毛公鼎》铭文为代表，其笔法精美绝伦，纵向结体，严谨遒劲，行气流畅，十分难得。此外，还有《颂鼎》铭、《虢季子白盘》铭等，都具有一定的代表性。

1925年容庚编《金文编》，他把商周铜器铭文中的字按照《说文解字》的顺序编为字典，从此金文成为一种书体名称。

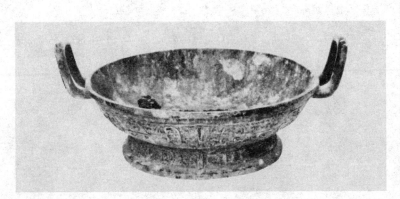

● 西周早期的青铜盘

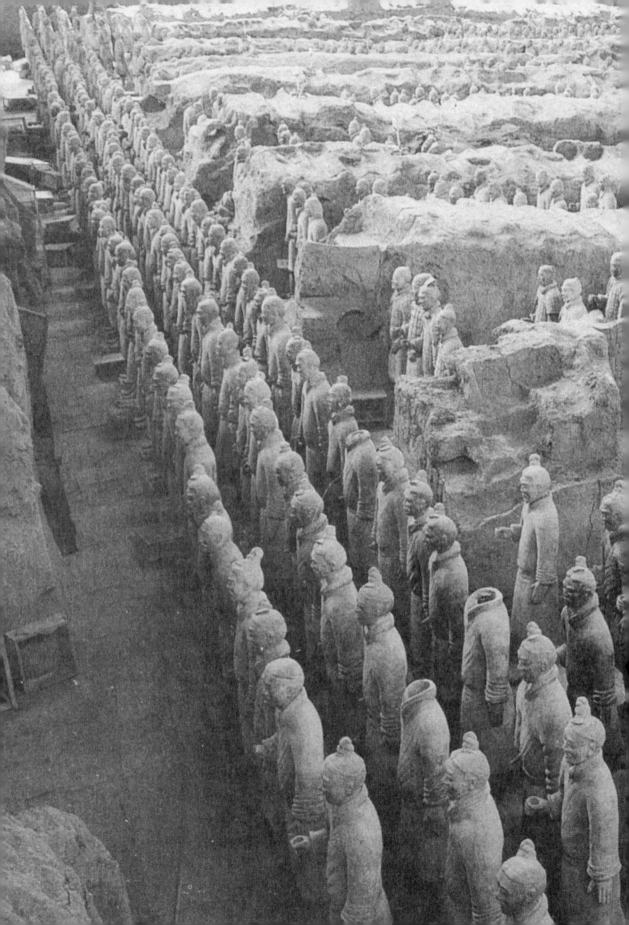

No.2

气势沉雄——

秦汉美术

—— 秦、西汉和东汉是中国统一的多民族封建国家的巩固和发展时期，也是我国艺术风格的确立时期。

—— 秦朝的统治者把艺术作为宣扬功业、显示王权的手段，客观上推动了建筑、绘画、雕塑等艺术的发展。

—— 西汉的统治者又视艺术为表彰功臣和标榜忠、孝、节、义等封建伦理的有效方式，从而使墓壁画、画像石及画像砖得以广泛流行。

—— 秦汉时代处于中国封建社会的上升时期，造型艺术具有浪漫主义和现实主义相结合的风格特征，气魄深沉雄大，在艺术的历史长河里放射出夺目的光彩。

●云纹高足玉杯 秦

>>> 秦始皇

秦始皇（公元前259－公元前210年），嬴姓，名政，秦庄襄王之子，杰出的政治家、军事家、统帅，秦王朝的开国皇帝。公元前238年，亲理国事，免除吕不韦的相职，并任用尉缭、李斯等人。

自公元前230年至公元前221年，先后灭韩、魏、楚、燕、赵、齐六国，终于建立了中国历史上第一个统一的、多民族的、专制主义中央集权制国家——秦朝。秦朝在历史上虽然为时很短，但它对后世的影响却极其深远。

拓展阅读：

《汉书》东汉·班固
《秦汉历史文化论稿》黄留珠

◎ 关键词：深沉 雄大 奔放 有力

开世风范的秦汉艺术

秦汉的统一对我国社会生产和文化艺术的发展都起到了重大的推动作用。公元前221年，秦王嬴政统一中国，建立了中国历史上第一个统一的多民族的封建专制国家。虽然秦王朝的统治时间很短，仅有十几年；但由于国家的统一，人力、物力的集中，社会生产力的提高，为美术的发展提供了充裕的条件。当时统治阶级重视宣扬统一功业，为了显示王权威严，他们大规模兴建官苑、陵墓，并希望死后仍然和生前一样的安富尊荣，也因如此，这一时期的美术有了发挥的重要场所。今秦始皇陵出土的大型兵马俑，以空前的规模、数量和惊人的写实风格，展示了秦代美术高超的艺术水平。

两汉是我国统一的多民族的封建国家的巩固发展时期，历时长达400多年。这一时期政局相对稳定，经济富庶国力强盛，农业、手工业、科学技术、文化艺术等方面都有很大的进步和发展，这些都促成了两汉美术的繁荣，并在绘画、雕塑、建筑、工艺等门类中取得了相当辉煌的成就，体现了劳动人民卓越的艺术创造力。

秦汉时期许多重要的美术创作，都是在王朝政府直接控制下进行的。统治者明确要求艺术为政治服务，公开地阐明了艺术和政治的关系，强调了艺术的宣传教育作用，使艺术蒙上了一层政治色彩。他们通过多种美术形式宣扬威德，表彰功臣，宣传封建道德，夸耀财富，显示地主阶级在上升时期具有的姿态。这种为政治服务的口号在一定程度上加快了艺术的发展。秦建都咸阳，在北坂之上集中六国宫殿精华，大兴土木，以夸耀统一之伟业。西汉建都长安，宫阙殿堂规模宏大，"非以壮丽，无以众威"。东汉首都洛阳，城市的规划经营也有巨大的规模。在这些建筑群中，常常配置雕塑、装饰壁画，涂漆饰彩，力求华美。当时，从中央到地方都设有官营或专营的手工业作坊，为美术发展提供了必需的物质基础和技术条件。

秦汉时期，也是中国民族艺术风格确立与发展极为重要的时期。汉代有厚葬的习俗，从现在陆续发现的壁画墓、画像石及画像砖墓中，我们可以见到当时绘画的遗迹。秦汉时代的艺术具有深厚博大的气魄，在中国美术史上放射着绚丽的光彩。秦汉时代的绘画艺术，大致包括宫殿寺观壁画、墓室壁画、帛画等门类。

秦汉美术以其丰富多彩的艺术形式和雄浑博大的艺术风格，体现了时代的精神和审美理想，在中国美术史上焕发出现迷人的光彩。

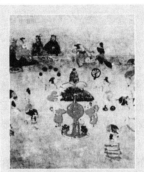

●汉代匈奴古墓壁画

>>> 咸阳宫

 咸阳宫位于今陕西咸阳市东，当初秦都位于咸阳城的北部阶地上。公元前350年秦孝公迁都咸阳，开始营建宫室，到秦昭王时，咸阳宫已建成。在秦始皇统一六国过程中，该宫又经扩建。

 据记载，该宫"因北陵营殿"，为秦始皇执政"听事"的所在地。相传秦末项羽入咸阳，屠城纵火，咸阳宫夷为废墟。经勘察，该宫在今渭河北岸黄土塬上，宫内保存有十多处大型夯土建筑基址。

拓展阅读：

《秦汉绘画史》顾森
《中国画学全史》郑昶於

◎ 关键词：建筑群 壁画 高潮

绘画史上的第一个高潮

 秦汉时期，封建社会日益巩固，社会经济趋于繁荣和发展，中国绘画艺术在战国绘画发展的基础上展现出新的面貌，更加重视绘画的政治功能和伦理教化作用。此时的作品融合了战国时期不同地域的绘画风格，形成雄厚博大、昂然向上的统一的时代风格。由于社会风俗习惯的改变，秦汉绘画居主导地位的是宫殿壁画、地上建筑壁画、墓室壁画及与此相关的画像石、画像砖等。当时用于丧葬的丝织帛画继续流行，漆器上的绘画也得到进一步的发展和提高。与此同时，通过对外交流不断吸收域外艺术的新因素，使秦汉绘画在题材内容和表现形式及技法方面，呈现出一派生机勃勃的繁荣景象，为以后绘画艺术的发展奠定了坚实的基础，成为中国绘画史上的第一个发展高潮。

 绘画广泛应用于宫室屋宇和墓室，却是在秦汉时期。在统一中国的过程中，秦始皇为了宣扬统一大业及其拥有的无上权威，建造了规模宏大的建筑群，在这些建筑的内部，绘制有许多壁画。1979年在咸阳宫殿遗址残壁上发现的车马人物画像，提供了关于秦代壁画的实物凭证。到了汉代，绘画的应用更加普遍化，从宫室殿堂到贵族官僚的府邸、神庙、学堂及豪强地主的宅院，都采用绘画进行装饰。一般官僚的府舍也都绘有山神海灵、奇禽异兽之类题材的壁画。此外，壁画还用来表彰属吏，具有政治宣传的作用，如两汉州郡利用壁画图绘地方官吏事迹，并"注其清浊进退"以示劝诫。在对反抗者进行镇压之时，壁画成为统治者常用的手段。

 汉代绘画也有很多存在于陵寝墓室、享堂石阙中。因为汉代习俗视死如生，他们以厚葬为德，薄殓为鄙，而且借孝悌的声誉，还可以博取功名。因此，装饰坟墓，为死者表彰功德的绘画活动，其规模和数量都达到了空前高涨的程度。这些习俗从已出土的许多汉代墓室壁画、帛画以及大量的汉代画像石、画像砖等现存绘画实物中可以得到印证。

 除壁画外，在宫殿的屏风上，贵族官僚的车马、舆服、器具上都可见到精致美观的绘画。此外，汉代还出现一些可以移动观赏的绘画。它们大都作于木板或绢帛上，常用于赠送，甚至可以买卖。

 秦汉时期以绘画为专门职业的画工日益增多。被罗致到宫廷的专门画家被称为"黄门画者"或"尚方画工"。与商周时期从事绘画的奴隶工匠相比，这些宫廷中的画工不仅专业化程度更高，而且发挥各自的特长，这无疑给绘画的广阔发展创造了有利条件。与此同时，上层社会中的一些文人士大夫也开始染指绘画，绘画日益受到重视，绘画者的社会地位也大大提高。

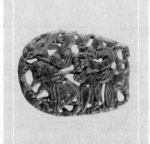

●骑士行猎纹带饰 西汉

>>> 秦陵铜车马

秦陵铜车马出土于秦始皇陵西侧20米处,主体为青铜所铸,一些零部件为金银饰品。各个部件分别铸造,然后用铸造、焊接、镶嵌、销接、活铰连接、子母扣连接、转轴连接等各种工艺技术将部件结合为一个整体,通体彩绘,马为白色,车、马和俑的大小约相当于真车、真马、真人的1/2。它完全仿实物精心制作,真实再现了秦始皇帝车驾的风采。

秦陵铜车马被誉为中国古代的"青铜之冠"。

拓展阅读:
《中国工艺美术史》庞薰琹
《谈我国工艺美术的发展》
吴良镛

◎ 关键词:铜器 陶瓷 染织 突出

秦汉的工艺美术

秦汉时期,国家统一,社会较为稳定,再加上统治者采取休养生息的政策,客观上促进了生产力的恢复和发展,使社会经济日趋繁荣。工艺美术在这样的环境下获得了很大的发展,取得了较为显著的成就。主要表现在以下几个方面:

秦汉时期的铜器工艺生产是一个重要的部门,成就突出。这一时期具有代表性的铜器工艺是秦始皇陵兵马俑坑出土的镏金铜车马。它体硕大,制作精良,闻名于世。其他品种有传统的鼎、敦、簋等。汉代铜器具有时代特点的是铜灯、铜炉、铜壶、铜镜、铜鼓等。此外,汉代金银器工艺较之以前有所发展,为满足奢侈生活的需要,所制器物极为精致、豪华。如1965年河北定县汉墓出土的金银错狩猎纹铜车饰,呈竹管状,表面凸起的轮节将车饰分为四段,金银错装饰以狩猎为主题花纹,并嵌有圆形和菱形的绿松石。其间饰有人物及象、青龙、鹿、熊、马等大量的动物形象,并穿插以菱形纹、波纹、锯齿纹,整个车饰具有构图饱满、气魄宏大的特点,反映了作者丰富的想象力和卓越的技巧。

秦汉时期,陶器制作更为普遍,在都城咸阳及其他地区均有许多官营或私营的制陶作坊。所制器物多是仿自铜器造型,如陶鼎、陶豆、陶盆、陶蒜头壶等;也有一部分器物具有陶器本身的特征,如陶簋、陶盉、陶壶等。其中以双耳夸张、形式多样、造型优美的陶壶最为明显。而陶塑制作更是发达,具有极高的水平。进入汉代,又有进一步提高。与此同时,陶瓷的品种、产量大大增加,工艺技术也日趋完善,逐渐成为汉代工艺美术中的一个重要组成部分。汉代的瓷器以青瓷为主,亦有黑瓷等,多产自南方,是在陶器的基础上发展起来的。此时陶塑亦有所发展,题材更为广泛,有人物、百兽、建筑、舟车等,且均有重大成就。

染织工艺在汉代有质的飞跃。主要丝织以织锦最有代表性。漆器工艺也有很大的发展。据考古发掘可知,秦代漆器品种有漆盒、漆盂、漆奁、漆壶等器物。它们均为木质胎,大都里红外黑,在黑漆上绘有红色或赭色花纹,纹饰有人物和动物等。汉代是漆器的鼎盛时期。

秦汉的砖瓦也十分有名,具有质地坚硬、形式多样、纹饰古朴精美等特点。汉代画像石,以人物、动物、植物为主要纹饰,生动古朴,矫健大方,多采用剔地突起的浅浮雕法,也有采用线刻的形式,画像石以山东、河南两地出土最多。玉雕的制作技艺此时也大有提高,发展了透雕、刻线、浮雕等加工方法,所雕物品多精巧玲珑。此外,琉璃、木器、编织等也各具特点。

气势沉雄——秦汉美术

●汉墓壁画举孝廉图

>>> 汉代天象图

1988年7月在南阳市西麒麟岗汉墓出土。该图作为墓顶石由九块画石组成，总长365厘米、宽153厘米、厚14厘米，九块条石合成一幅图像，应是"天有九重"的象征。

画像内容中部为四神及黄帝：左端为女娲及南斗六星；右端是伏羲及北斗七星。画间密饰云纹。这幅集人神、动物神、人兽相合神与自然天象为一体的大型天象图，充分体现了汉代天文星象复杂的文化构成，具有极高的天文学价值。

拓展阅读：
《中国古代天象记录总集》
王立兴
《汉代墓室壁画研究》
黄佩贤

◎ 关键词：线描刻画 多样化 实物资料

纷繁的墓室绘画

为了丧葬需要，通常把墓室壁画绘于地下墓室。它从侧面反映了贵族地主的生活和道德观念，以现实生活、历史故事、神话传说和祥瑞迷信等为描绘内容，形象地展现了那一时代的社会面貌。

迄今为止，尚未发现秦代的墓室壁画遗迹。但是汉墓壁画的发现，则早在20世纪20年代初就开始了。洛阳八里台的那组空心砖壁画，是有关西汉墓室壁画的首次重要发现。1931年，辽宁金县营城子壁画墓的清理，则揭开了东汉墓室壁画的面纱。在随后的数十年间，在全国各地又陆续发现了40余座壁画墓。这些墓室壁画为探讨汉代绘画艺术的发展状况，提供了十分重要的实物资料。

留存于现在的多为汉代墓室壁画。这些墓室壁画分布区域广阔，内容丰富，题材广泛，反映了汉代社会的形态特点，体现了汉代艺术的风貌，并大大丰富了两汉绘画史的内容。这一时期，已发现的且最为重要的壁画墓和墓室壁画有：属于西汉时期的河南洛阳的卜千秋墓壁画、洛阳烧沟61号墓、陕西西安的墓室壁画《天象图》；属于新莽时期的洛阳金谷园墓壁画；属于东汉时期的山西平陆枣园汉墓壁画《山水图》、河北安平汉墓壁画、河北望都1号墓壁画以及在内蒙古和林格尔发现的壁画墓等。它们分别描绘了有关天、地、阴、阳的天象、五行、神仙鸟兽、一些著名的历史故事、车马仪仗、建筑及墓主人的肖像等，主要表现的是墓主人生前的生活以及对其死后升天行乐的美好祝愿，他们希望能在艺人们营造的地下世界里享受富足的生活。其中最早的是洛阳卜千秋墓壁画，而迄今发现的汉墓壁画中画幅与榜题保存最多、内存较丰富、图画场面较大的作品则是和林格尔墓壁画。从这些汉墓壁画中可以看到，线描的运用在不断发展提高，画工用传统的线描刻画形象，已能准确地把握物象的形态、质感，特别是线描的风格，显现出多样化的特点；在处理大场面时，采取提高视点的俯视角度来表现空间，布局紧密统一，富有变化。

地下墓室的结构以豪强权贵的最为复杂，它们仿照生前宅第，建有前室、中室、后室、耳室和侧室。壁画的装饰根据墓室的不同部位进行安排。墓室顶部多画日月天象，墓门两侧则画有守门卒、门亭长或神兽神禽，主室中常画墓主人的生前生活：如以浩荡的车马骑从出行队伍表现其权势地位，以宴饮百戏表现其豪奢，以农耕狩猎的场面表现其经济上占有田园山泽之利等。此外，在一些重要部位还画有历史传说故事，表现封建社会道德观念。还有的画出奇特动植物的祥瑞图像，反映了汉代谶纬迷信的思想。

●西汉卜千秋墓壁画

>>> 伏羲

伏羲，一作宓羲、庖牺、包牺、伏戏，亦称牺皇、皇羲、太昊。生于古成纪，即今甘肃省天水市秦安县，所处时代约为旧石器时代中晚期。传说他教民结网、渔猎畜牧、制造八卦等，是中华民族的人文始祖。

学者们根据《水经注》《开山图注》等史料上关于"伏羲生成纪"的记载，一致认为甘肃天水是以伏羲为代表的华夏先民诞生、繁衍和长期生活的主要地域，是我国古代文明的重要发祥地。

拓展阅读：

《中国壁画百年》
 中国建筑工业出版社
《山海经》万卷出版社

◎关键词：汉墓壁画 古朴 奔放

卜千秋墓壁画与和林格尔壁画

所谓墓壁画是指画在墓室四壁、顶部及墓道两侧的壁画，内容一般是表现死者生前的生活，也包括历史故事、神灵百物和日月星辰等内容。其制作工序一般是这样的：在墙上先用铅粉打底，再用朴实的墨线勾出形象的轮廓，然后用朱、青、黄等明快的原色加以点染。近年来发现的汉墓壁画比较多，著名的有以下几处：

1976年6月在河南洛阳卜千秋墓中出土的卜千秋墓壁画，时间大约是西汉昭帝到宣帝时期。其主要部分以长卷方式展开，描绘了墓主人夫妇在仙翁仙女的迎送下升天的景象。其他部分画有伏羲女郎及各种动物，如凤、虎的形象。升仙避邪是壁画的主题内容。主室前壁上方绘有仙人王子乔图，人首鸟身，气势开张。墓顶平脊画有升仙图，以长卷的方式展开。上层从右向左依次是黄蛇、太阳、伏羲，接着是墓主人夫妇分乘三头鸟和蛇形舟侧身向左飞驰而去，下面则有九尾狐乘蟾蜍随主人飞行。下层画白虎、朱雀、飞豹、青龙、执节的方相氏、月亮和女娲。整幅图线条熟练，且运笔有节奏感，显示出雄健奔放的风格。

1972年发掘的内蒙古和林格尔东汉墓是一个大型砖墓，它由墓道、基门、前室、中室及三个耳室组成，墓室壁画的主要内容是死者的仕途经历及其生前的享乐生活。它是迄今所见榜题墨迹最多的汉墓壁画，现存画面50多组，面积超过100平方米，墓主人据说是东汉王朝派到当地的一个高级官吏"使持节护乌桓校尉"。

墓壁及甬道上也布满了精心设计和描绘的壁画，内容多为墓主历任官职、车马出行、燕乐百戏、生产劳动、城垣府舍、历史故事和祥瑞等，共50多组，具有重要的历史和艺术研究价值。墓壁题材内容广泛，其他壁画难以与之相比。壁上常绘有城池、幕府、官署、楼阁、官舍、庄园等各种建筑；并有车马仪仗、宴饮庖厨、乐舞百戏等场面；还有农耕、牧放牛羊、养蚕、渔猎等劳动生活的场景；此外也有羽人、奇禽异兽、各种祥瑞和死者升仙等形象，并出现与佛教故事有关的"仙人乘白象"的画面；还绘有古圣先贤、忠臣孝子、烈士贞女等历史故事。其中以《车马出行仪仗》和《乐舞百戏》的场面最为精彩。在《乐舞百戏》的画面上，描绘的是一个精彩、惊险而又扣人心弦的杂技演出场面，舞刀的、顶竿的、倒立的、舞轮的，紧张有趣，扣人心弦。画幅的左上方坐着的是贵族人物，右边一组应是伴奏的乐队。画面色彩明快强烈，构图灵活自然。画工简洁流畅，并以随意的笔墨非常熟练地描绘出优美活泼的人物形象，使整个画面充满了力量与运动的气势，显示出一种古朴、豪放的艺术风格。

● 长沙马王堆西汉墓帛画

>>> 马王堆女尸面相复原

2002年4月，中国刑警学院教授赵成文利用电脑成功复原了马王堆出土的西汉长沙国丞相夫人生前面相。

赵成文教授利用自己研制的"警星CCK－3型人像模拟组合系统"为马王堆女尸制作的四张标准图，分别描绘了丞相夫人50岁、30岁、18岁时的面相，其中，50岁的图片还分正面和侧面两张。此前，赵教授曾于2002年1月成功地为江西出土的朱元璋孙子明靖王之妃进行面相复原。

拓展阅读：

《中国重大考古发现》熊传薪
《马王堆汉墓》何介钧

◎ 关键词：绢帛 西汉 卓越水平

马王堆汉墓帛画

汉代画在绢帛上的作品很多，但历经数千年之后，遗存极少。目前最重要的发现有20世纪70年代分别出土于湖南长沙马王堆、山东临沂金雀山汉墓中的西汉帛画。其中以马王堆1号墓中出土的帛画的含意最为隐晦，学者们的解释也颇多样化，但一般都认为帛画的上部描绘的是天界，底部描绘的是阴间，中间部分则表现的是死者轪侯夫人的生活场景。墓主及各种神禽异兽刻画得极为生动，勾线自然流畅，设色庄重幽雅，显示了西汉绘画的卓越水平。此外，马王堆3号墓中的三幅帛画也十分重要，除墓主人外，还绘有导引、仪仗等内容，异常精致美观。金雀山的帛画内容与马王堆汉墓帛画相近，上有日月仙山，下有龙虎鬼怪，中间部分描绘的是墓主人的人间生活景象，此画"没骨"与勾勒相结合，反映了汉画技法的多样性。

在马王堆1号汉墓出土的帛画"铭旌"，出土时覆盖于内棺上，整幅画面呈T形，长205厘米，上宽92厘米，下宽47.7厘米，向下四角缀有穗形飘带，顶边裹有竹棍，两端系丝带用于悬挂。全画包括上、中、下三部分内容。上部分绘有人首蛇身穿着红衣的女娲像，以及"嫦娥奔月"等内容，这是天界的景象。

中间部分又分二组，上面一组描绘的是一位老年贵妇人，她体态肥硕、服饰华丽、扶杖而行，其形貌近似女尸，可肯定的是她是墓主人利仓之妻。她身后有三个侍女随行，两个头戴雀羽冠的男子跪在前面迎接，可能是引导升天的使者，他们处于由两条交错穿壁的蛟龙、神兽仙禽、华盖、羽人等构成的一个特殊的布局之下，伴随着云气缭绕，显示出冉冉升天之意。下面一组以帷帐玉磬象征屋顶，屋内长案上摆设着壶鼎羽觞等饮食用具，两边有七人对坐，当是描绘向死者致祭的宴会场面。

下部分绘有力士型巨人，应是大地之神，它赤膊站在两条大鱼的背上，双手托举着承载地上所有物象的平板，借以划分人间与地下，两旁各又有一只背上站着鸟的大龟。

帛画是画工丰富想象力和卓越创造才能的结晶，它再现了古代神话传说的各种动物形象以及拟人化的神异形象。全画构图严谨完整，对称中又有变化，主次分明，疏密得当。造型既写实而又夸张，显得刚健雄浑，线描均匀细致，色调沉着典雅而又庄重鲜明，具有浓厚的装饰意味。这一艺术珍品是西汉绘画卓越水平的集中体现。

气势沉雄——秦汉美术

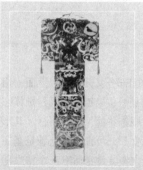

● 马王堆墓出土的帛画"非衣"

>>> 铭旌

古代丧俗,人死后,按死者生前等级身份,用绛色帛制一面旗幡,上以白色书写死者官阶、称呼,用竹竿挑起,竖在灵前右方,称之为铭旌。

随着时代变迁,一般是老年人亡后,其子女请有官位的人题词,俗称请衔,并请人用七尺红绸子,以金粉书写亡者生卒年月和所请官人的职位、学位和题词,挂于木板,立于大门外,让众亲友观看。《礼记》曰:铭,铭旌也,以死者不可以别,故以旗帜识之。

拓展阅读:

《古代风俗百图》王弘力
《替代殉葬的随葬品》
　　　　呼林贵/刘恒式

◎ 关键词:随葬品 帛画 没骨法 先驱

金雀山汉墓帛画

帛画是指画在绢帛上的卷轴画。两汉时期,在这种移动方便的绢素上作画的习俗大为盛行。现今所见的汉帛画,就是出土于汉墓的"非衣""铭旌"之类的随葬品。

1976年5月在山东临沂金雀山9号墓葬中,出土了一幅长条形属旌幡性质的西汉帛画。它也是覆盖于棺上的"铭旌",呈长方形,其构图也分上、中、下三部分。上部为天上景界,中为墓主贵妇的活动场面,下为地下或大海。此画与马王堆的帛画在内容和形式上都有些近似,内容则更多地表现死者生前的享乐生活。绘制上使用了晕染的方法,体现了汉代绘画技巧的多样性。

画幅的上部为天界,画有日月,日中有金乌,月中有蟾蜍,还有象征宇宙浩渺无际的白云和表示蓬莱、方丈、瀛洲三座"仙山""琼阁"的建筑物。画幅下部为大海或地下,画有龙虎等神怪形象,内容略显单调,仅画了一只怪兽驾驭着两条飞龙。画幅中部,画有宴乐、迎宾、纺绩、校武等人间生活场景,墓主人为一贵族老妪,正襟危坐,十分传神,所占比例最大,四个奴婢或端杯跪献,或拱手侍立,听候吩咐。画中有舞乐的场面,观者面对乐舞者而坐;两位乐工,一吹竽,一弹瑟;中间有一女子舒长袖正在表演乐舞。有嘉宾亲朋相聚的画面:五个戴冠穿长袍的官僚或文人模样的男子前来拜访,拱手作揖,相互问候。有纺绩劳作情景:一女子正在操作纺车。还有艺人角抵表演的场景:中间有一武士身着肥大衣衫,腰束红带,双手交叉于前,精神抖擞;其右侧,另一武士头戴饰物,手戴红镯,双方摆出交斗的架势。整幅画面热闹非凡,富有生活气息。

这幅帛画在绘画技巧上与马王堆帛画相比,虽地域不同,相距千里,艺术风格却颇为相近。但临沂金雀山帛画写实性更强,它更多的是以描绘现实生活为主,在绘画技法上以淡墨和朱砂线打底,着色平涂渲染兼用,最后以朱砂线和白粉线做部分勾勒。以平涂色块为主,勾勒的细线为辅助。画面集勾勒与没骨点染法于一身,显示出汉代绘画技巧的多样性。马王堆帛画勾勒线条法是古代绘画"高古游线描"的典范,而临沂金雀山帛画的技法则是古代绘画中"没骨法"之先驱。

● 黑漆朱绘凤鸟纹盒 西汉

>>> "龟盾"漆画

1973年，湖北江陵凤凰山8号汉墓出土了一件漆盾，平面呈龟腹甲形，长32厘米、宽20.1厘米。

根据该墓同出竹简所记，"龟循"即指此漆盾。龟盾以黑漆做地，正反两面以朱漆绘神人、神兽和人物。正面神人、神兽，一上一下。神人做人首、人身、鸟足，身穿斑纹的衣裤。神兽三足一尾。在神兽上部两空白处，填有树叶形纹。这是西汉漆画中少见的艺术佳作。

拓展阅读：

《中国工艺美术词典》
中华博物审编委员会
《现代漆画技法》刘称奇

◎ 关键词：漆器工艺 装饰画 生动流畅

汉代漆画

漆画有着悠久的历史，它是指古代彩绘漆器上的装饰画，和壁画、帛画的表现技法不同。它以独特的艺术形式和风格，成为我国绘画中的一个重要领域。

汉代，漆器工艺品在贵族生活器中占有重要的地位。长沙马王堆1号墓出土的180多件漆器和3号墓出土的316件漆器，无论是从数量、品种，还是从造型、彩绘上来看，都可以说是我国漆器工艺史上的一次重大发现，说明了我国汉代的漆器工艺达到了非常高的水平。伴随着漆器使用范围的扩大，统治阶级为了满足生活和精神上的需要，对漆器上的装饰题材提出了更高的要求。因此以人物和动物为内容的装饰画，得到了更大的发展。近几十年来，汉代漆器陆续在我国的许多地方出土，其中有很多是优秀的漆画作品。

湖北东陵凤凰山8号汉墓出土了一件漆龟盾，正面是一神人和一神兽。神人的人首、人身、禽足、眼、口、鼻结构都很清楚，身着十字花纹的衣裤。怪兽昂着头并弯曲着身子，伸开两足，与神人同一方向，奔走欲飞。龟盾背面画的是两个相向而立的人物，都穿着十字花纹的上衣和长裤，腰束带、足穿鞋。右边一人身佩长剑，这显然是现实生活中的人物。这件作品，形象简结精练，构图巧妙绝伦，用漆如墨，笔法古朴粗犷。几个人物都是用粗线勾勒出来的，线条自然流畅。用色堆砌，显得厚重，特别是对神兽的描绘，浓笔平涂，增加了神兽的充沛力量之感，是西汉漆画中的佳作。在江苏连云港出土的西汉墓中的漆器，其中一件精美的漆奁上，描绘了几个姿态各异的人物，形象生动。在器盖和器身外壁上，以黄色为地，用黑漆勾绘出三个男子形象。头顶均束发、系帕头，衣右衽长袖袍。一人奏乐，一人舞蹈，一人坐听，三人之间又饰以云气纹。这幅画画法新鲜，色彩鲜艳调和，与长沙出土的车马、人物漆奁风格相似，画法成熟。另外，长沙砂子塘、武威磨嘴子的西汉墓中也出土了很多精致的漆画。

汉代的漆画艺术以人物和动物为装饰题材，情节由舞蹈、杂技、狩猎等方面组成，所反映的现实生活还是比较广泛的。

漆画的表现技艺也是很丰富的。在色彩方面，大多数是在黑漆地上，用深浅的朱红描绘事物的形象，也有加描黄色漆的。在装饰方法上，描绘漆器是普遍的装饰法，先在漆器面上涂以底色，再用色漆描事物，或用色漆把物象平涂出来。在线描方面，不论是用色漆线描绘或用墨线勾勒，都格外注重简洁有力、生动流畅、刚柔相济的特点。这些方法和经验，说明汉代的漆画艺术已达到了精深的水平，并对魏晋的漆画发展产生了巨大的影响。

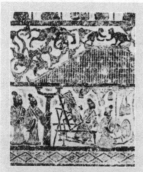

● 东汉时期的纺织画像石拓片

>>> 西汉郭巨

郭巨，字文举，生于西汉末年，是中国二十四孝子之一。

郭巨的父亲早丧，只剩下老母、妻子和一个三岁的儿子。相传有一年天逢大旱，赤地千里，饿殍遍野。郭巨家境本就贫寒，适逢年荒米贵，无力负担一家用度。他为了不让年迈的老母挨饿，夜半偷偷把儿子抱出家，欲将儿子活埋。一念之诚感动上天，赐给他一坛金子，在他挖坑埋儿时金子被挖出来，全家得以解救。

拓展阅读：

《三娘教子》(戏曲)
《搜神记》晋·干宝

◎ 关键词：画像石 山东 丰富 精练

古朴的山东画像石艺术

画像石是很有特色的秦汉美术史资料，遗存也颇为丰富。艺术家们以刀代笔，在坚硬的石面上创作了众多精美的图像，用以作为建筑构件，构筑和装饰墓室、石阙等。全国发现的汉画像石数以千计，且主要分布于山东、河南、陕西、四川及其周围地区。据载，画像石萌发于西汉昭、宣时期，新莽时有所发展，到东汉时进一步扩大。

在山东省发现的汉画像石最为丰富，其中最具有代表性的是长清孝堂山"郭巨"祠、嘉祥武氏祠和沂南汉墓画像石。而在山东沂水鲍宅山所发现的凤凰画像刻石是所见年代最早的西汉晚期的画像石，石上用阴线刻有两只极简率的凤凰纹，并有"元凤""三月七日"等榜题刻字。"郭巨"祠位于山东长清县孝里铺孝堂山上，曾讹传为西汉孝子郭巨为其母所建的相堂。祠内石壁及石梁上刻有精美画像，内容包括神话、天象、历史故事，以及出行、征战、迎宾、百戏等场面。人物形体比例精确，特别是马被刻画得生动传神，雕刻手法则利用单线阴刻，铲线粗劲，刀法熟练，线条自然流畅，具有质朴简约的风格特点。这种阴线刻画的技法为后世石刻画所发展和沿用。

位于山东省嘉祥县武宅山村西北的武氏祠，原是东汉晚期武氏家族墓地上的4个石结构祠堂。题材极其广泛，大致可分为神话传说、历史故事和现实生活三大类。描绘神话传说的有东王公、西王母、星、云、雷、雨诸神等神仙怪异的形象以及奇禽异兽。描绘古代传说中的始祖及帝王的有女娲、神农、黄帝、尧、舜、禹等。其中神农被画成手拿着铁锸的劳动者形象，表示教民耕作；夏禹手持一叉形的农具，表示带领人们治理洪水。历史故事的画面有孔子见老子、泗水捞鼎等。另有描绘列女、描绘孝子、描绘刺客义士、描写现实生活的画像，布满了祠内壁。在武氏祠里，连屋顶内面也刻有琳琅满目的祥瑞图案，诸如神鼎、凤凰、白虎、黄龙等，达70余种。

在艺术表现方面，作者已经十分熟练地掌握了绘画艺术反映生活、表达主题的基本技巧，特别是对历史故事的描绘，善于抓住故事发展高潮中有代表性的主要情节，出色地表达出故事的内容。武氏祠画像石融合了阴刻与阳刻、面与线这两种技法，即形象外形做平面的凸起，形象轮廓的内部则以阴线刻，形象外凹，下部用尖刀凿成密密的平行条纹，这种技法称为"减地平雕加阴线刻"。画像造型规整、布局严谨，画面一般不大注意纵深空间感的表现，物象多取近景平列，具有剪影式的效果，形成严谨古朴、精练传神的艺术风格。

◎ 关键词：豪放 古拙 恢弘 博大

意象浪漫的南阳画像石

汉代盛行的画像石通常是作为建筑装饰镶嵌在祠堂、陵阙上，它更多地出现在墓室内门侧的砖室上。汉代盛行的画像石是一种特殊的浮雕形式：以刀代笔，或阳刻，或阴刻，或两者结合，甚至还出现浮雕与刻画相结合的形式，可谓雕中有画，画中有雕。汉代画像石对于研究汉代的建筑、雕刻、绘画具有很大价值。作为一种雕刻艺术形式，它上承先秦青铜艺术，下开两晋南北朝雕刻艺术的先河。画像石大多集中在经济富庶、文化发达、附近石料充足的地区。汉画像石墓以河南、山东、陕西、山西、四川、江苏、安徽等地区为多。

河南省有十多个县市已发现画像石，其中以南阳地区最多和最具艺术性，密县打虎亭的画像石墓规模也较大。而以洛阳为中心的豫西地区、郑州和禹县出土的一些西汉中晚期模印花纹大型空心砖最具代表性。画像内容有武士、驯马、迎宾及一些动物形象等，线条奔放有力，花边图案具有装饰效果。河南南阳画像石主要描绘的是神话人物、祥瑞禽兽及星宿图像等，如伏羲、女娲、东王公、西王母、仙人，以及金乌负日、白虎星座等。画面形成以横向分布为主来表现一个故事，使全画的造型富有动感，具有蓬勃的野性和生机，形成豪放古拙、泼辣有力、恢弘博大的特点。

南阳地区的画像石，数量非常大，单在南阳博物院内就集有1000多块。画像石在西汉晚期已流行，而在东汉中期最为鼎盛。题材内容有神话传说中的奇禽异兽及神异形象，还有天文图像的日月星座等，这些天文图像多以人物或动物来表示，形象且富于生气。描绘现实生活的画面，如乐舞百戏、角抵戏、车骑出行、骑射、宴饮等，都带有浓郁的地方特色。历史故事的画面，主题鲜明突出，布局疏朗，形象自然生动，手法简洁质朴，如《二桃杀三士》。画面中只有田开疆、古冶子、公孙接三个勇士和盘中的两个桃子，没有其他景物点缀，人物的动作形态和主题内容一目了然，具有很强的概括力。

在艺术表现上，工匠们充分发挥运用艺术的想象和大胆的提炼与夸张，表现对象最具典型的姿态动作与强力动感的美，当然这些都是建立在写实的基础上的。如《长袖舞》，描绘的是一位细腰长袖、姿态轻盈的舞者，具有很强的节奏感和动态感，极为传神。在表现方法上，主要是运用减地浅浮雕加阴线刻的表现方法，把形象外的底子铲成素面或剔成直线或全斜纹。在留有敲凿痕迹的形象上，再用遒劲有力的阴线刻出细部，是一种融浮雕与阴线于一身的雕刻技法。形象的塑造，不以精雕细琢见长，而以泼辣洗练取胜，具有粗犷古朴、豪迈奔放的艺术风格，体现出汉代艺术雄浑博大的时代风貌。

● 河南南阳出土的东汉苍龙星座画像石

>>> 一朝被谗言，二桃杀三士

齐国有三个勇士分别叫作公孙接、田开疆、古冶子，都很有气力。晏子认为他们傲慢无礼，对国家有害，便建议齐景公送给三人两只桃子，让他们自己论功吃桃。

三人都夸自己有功，争执一番，都想要桃子。最后公孙接、田开疆都认为自己功不如古冶子，如取桃不让，是贪；如不死，是无勇，两人还桃后自刎而死。古冶子认为自己独自活着是不仁，也还桃自杀。

拓展阅读：

《列子》上海古籍出版社
《晏子春秋译注》
上海古籍出版社

◎关键词：四川 东汉后期 画像砖 代表

生动活泼的川派画像石

●四川成都出土的东汉庄园画像石

四川地区的画像石，数量十分惊人，除发现刻在石阳、崖墓及石棺上的画像石之外，也发现少量的画像石墓。而在成都一带出土的东汉后期画像砖最能代表四川地区的画像艺术水平和最高造诣，它在整个汉代画像艺术中独树一帜，具有浓郁的地方特色，艺术成就突出。

四川画像砖是用黏土模印烧制而成的实心砖，印模上凹入的形体和阴线刻印在砖面上，形成了凸起的浅浮雕和阳线结合的效果，具有坚实劲利、细腻丰富的韵味，迥异于洛阳豫西等地的模印空心砖。从题材内容看，最突出的特点是绝少描绘神话传说，也几乎找不到描绘忠孝节义之类的历史故事，而绝大多数是反映现实生活的场面，这说明当时的工匠们十分重视写实精神。如庭院甲第、市井庄园、山林田泽、车马出行、宴饮观舞、采桑渔猎、煮盐收获等，内容丰富多彩，形象自然活泼。如出行仪仗中的《四骑士》，图中人物的衣冠，手执的仪仗，马匹的装备，行进的方向等大致相同；但人物及马匹的动态却有微妙的变化，特别是奔驰中的马匹：有的昂首挺胸，有的头拱颈，有的首嘶鸣，动态各不相同。作者对生活的细致观察和对马匹运动规律的深刻理解，使得四马的形象富于变化，真实自然而又生动活泼，耐人寻味。

此外，描绘劳动生活场面的画像更是栩栩如生，且具有浓郁的乡土气息。如成都扬子山出土的《弋射收获》画像砖，画面人物动态既有对比又有变化，形成鲜明活泼的节奏，人物之间互相顾盼互相呼应，场面给人感觉自然逼真，构图上注意到纵深关系和空间处理，是汉代绘画艺术不断进步的标志。

四川的画像石外形多为长方形，有的以数条组合为一个宽阔的画面，好像今天的宽银幕，如《完璧归赵》《荆轲刺秦王》，都有两米长。有的画像石合计长11米之多，描绘了车骑出行、杂技、宴乐观舞、农作、庖厨及历史故事等。与其他地区比较，四川画像石具有精巧活泼、纯朴自然的特点。西汉时代，统治者的墓室内壁、墓门、斗拱、石坊、祠堂的墙壁，都有画像石或画像砖砌筑。画像石一般都施朱彩。施彩前对石料要打磨，但仍有粗糙感，因而又显得随意、自然，造型与雕刻风格相统一。画像石发展了我国传统的雕刻技法，成为一种类型的雕刻作品，这样制作出的浮雕比墨色绘制的壁画保持得更长久，且具有一种立体感。画像石对研究汉代建筑、生活、习俗、观念等有很高的价值。

●仓颉像

>>> 仓颉造字传说

仓颉又作"苍颉",传说是黄帝的史官。他用祖传的结绳记事的办法替黄帝记载史实,但时间一长,就都忘记了。他开始准备创造新的符号。

仓颉日思夜想,到处观察四处走访。看尽了鸟兽虫鱼的痕迹、草木器具的形状,最后照着这些形状刻画和创造出种种不同的表意符号,并将这些符号称为"字",还将它们传授给了后人。仓颉造字开创了我国文字的先河,成为中华文明史的源头。

拓展阅读:

《荀子》上海古籍出版
《中国十大书法家集》
北京工艺美术出版社

◎ 关键词:秦始皇 统一 文字 小篆

"书同文"——中国书法的突变

春秋战国 500 余年间,诸侯割据,各自为政,导致了"七国言语异声,文字异形"局面的形成。秦始皇统一全国之后,为了巩固其统治,实行"书同文"政策,进行文字改革。首先他把大篆简化为小篆,作为全国通行的标准字体,后来又整理出更为简便的新字体——隶书。春秋战国时期地区分裂,诸侯各自为政,致使书体也各具体格,面目多样。公元前 221 年,秦始皇统一六国,建立中央集权制,不久命宰相李斯将当时流行各地的大篆、小篆、刻符、虫书、摹印、署书、殳书及隶书这八种书体统一起来,实施"书同文",制定了一套规范统一的书体,是为"秦篆",亦称小篆。

在书法理论的早期发展进程中,秦统一后实施"书同文"的举措是具有重大理论意义的。

"书同文"的文化举措使战国时期言语异声、文字异形的纷乱局面得以结束,使文字统一于规范化的小篆:"丞相李斯乃奏同之,罢其不与秦文合者。李斯作《仓颉篇》,中车府令赵高作《爰历篇》,太史令胡毋敬作《博学篇》,皆取史籀大篆,或颇省改,所谓小篆者也。"虽然"书同文"并不具有直接的理论意义,但它却对书法理评史产生了重大影响。首先"书同文"使文字形态从此获得了一次极正规化的技术整理,许多文字学家认为,文字发展只有到秦始皇"书同文"之后才算定型。若以书法与文字密切相关的立场来看,文字的定型至少也部分地标志着书法艺术结构的定型。其次,书法理论家们从"书同文"对文字造型、象的取舍、形式构成的归纳、整理与分门别类中,看到了空间观念的正规化与法则化。这种正规化与法则化是凭借着文字发展几千年以来的丰富积累而得以完成的。一些较纯粹的被浓缩的造型是人们对造型、立象的种种潜在审美思考的结果,其背后包含着历来无数人在无数可能环境下所做出的无数努力。而这种种思考,正是书法批评史在早期发展过程中最有价值的内容之一。"书同文"在"立象"确立文字格式方面的法则化努力,使书法艺术结构观念得以统一化、正规化和法则化。"书同文"不仅上承"六书"理论,对书法的"象""意"做了更为抽象的提取,而且直接为书法理论由上古向今古过渡奠定了书法物质基础。

◎关键词：墨迹书体 石刻书法 新形式

小篆与石鼓文

●三角云纹壶 秦

>>> 赵高与指鹿为马

赵高（？－公元前207年），秦朝宦官、权臣。原为赵国宗族远支。

秦始皇死后，实权被宰相赵高所掌握。有一天赵高献给秦二世皇帝一头鹿时说："陛下，献给您一匹马。"年轻的二世皇帝莫名其妙地对左右的大臣说："丞相错了，明明是头鹿怎么说是马呢？"赵高说："陛下，这的确是马。"然后便叫群臣证明。大臣们有的回答是马，有的说是鹿。事后，赵高将那些回答是鹿的大臣全部杀害。

拓展阅读：

《秦始皇的秘密》李开元
《石鼓文解读》

广西师范大学出版社

篆书的种类很多，包括古文、奇字、大篆、小篆、缪篆、迭篆等，大致可归纳为大篆和小篆两种。其中大篆包括甲骨文、金文、籀文等。关于小篆，许慎《说文解字》云："秦始皇初兼天下，丞相李斯乃奏同之，罢其不与秦文合者。斯作《仓颉篇》，中车府令赵高作《爰历篇》，太史令胡毋敬作《博学篇》，皆取史籀大篆，或颇省改，所谓小篆者也。"

秦代墨迹，今可见者有青川木牍、侯马盟书、云梦睡虎地秦简等。竹木简牍和帛书，不再以钟鼎器物为依托，而是以墨迹的形式系统地出现；而且，这些墨迹书体已经由长而扁，由圆而方，开始了隶变之先声，这些变化从同时期的器物如楚王鼎上就能得到证实。这种尚未脱离篆书体格的隶书，李健《书通》称之为"纯隶"——"无波笔，下笔直而不曲，独来独往者也"。

目前所见最早的石刻书法为秦《石鼓文》，亦称《陈仓十碣》《猎碣》《雍邑刻石》，其书体介于古籀与秦篆之间，结体方正而宛通，风格浑厚自然，是由大篆到小篆的转型期代表作。石鼓文在唐朝初年出土于陕西宝鸡，韩愈曾作《石鼓歌》记之，因出土早，所以对后世影响极大。秦始皇二十六年（公元前221年）颁布了统一度量衡的诏书：《秦诏版》和《秦铜量铭》。其书法通篇气息规整，而单字欹正多姿、大小随意，笔画之间则多呈平行态势。秦始皇自统一天下的第三年即公元前219年（秦始皇二十八年）率众出巡，观览山河，所到之处，立碑刻石，以颂扬其统一伟业。传为由李斯书写的刻石有《泰山封山刻石》《琅琊刻石》和《峄山刻石》等。

秦始皇登临峄山时，命李斯作《峄山刻石》以记颂其德，该篆书圆转均称，与《碣石颂》《会稽刻石》一样，为标准秦篆（小篆）。小篆书体章法的特点是：行列整齐，规矩和谐；结体舒展挺拔，上紧下松，亭亭玉立；线条则圆润中不失遒劲，被评为"画如铁石，千钧强弩"。因小篆笔画线条流畅而圆活，故又有"玉箸书"之称。《峄山刻石》原石早在曹操登山时已毁，只留下了碑文，现今所见藏西安碑林里的，是宋代人根据五代南唐徐铉的摹本所刻。秦代刻石虽然大都带有政治功利性，如为了实现某种精神目的等，但确实创造了一种使书法得以长久留存的方式，开拓了一个书法艺术的新形式。我们知道中国书法艺术有碑派和帖派两大派系，而秦代刻石则无疑开碑派之先河。

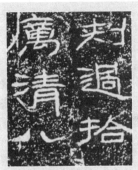

● "隶中草书" 石门颂 东汉

>>> 《老子甲本》

帛书《老子甲本》其抄写年代在汉高祖时期，即公元前206年至公元前195年。这卷帛书的字体是间于篆隶的古隶体，是研究汉字隶变过程的重要资料。

从书法艺术的角度来欣赏，这卷帛书在字体结构上明显反映了汉字隶变的痕迹，是隶书化趋势比较鲜明的一种古隶，其用笔粗细相间，方圆并重，其章法则欹斜正侧，参差错落，挥洒自如，具有随意可人的姿态和朴拙高古的神韵。

拓展阅读：

《书断》唐·张怀瓘
《书品论》梁·庾肩吾

◎ 关键词：程邈 隶书 东汉 全盛期

雄强朴茂汉隶书

关于隶书的产生，有这样一个有趣的传说。相传隶书为程邈所创，他是秦朝的一个徒隶，因得罪秦始皇，被关监狱，在狱中他看到狱官的腰牌用篆书书写很麻烦，于是他化圆为方，创出一种新书体。秦始皇看后很欣赏，立即赦免了他的罪，还封他为御史，并规定这种字体以后在官狱中使用。因为这种新书体起初专供隶役使用，而程邈又是徒隶，所以被称为隶书，或谓佐书、佐隶。当然，这只是一种传说而已。因为，我们知道，任何一种代表性书体的产生，不可能凭空出现，更不可能是一蹴而就的，它都必须经过一段相当长时间的渐变，然后逐步成型；至于某个人的贡献，一般只是综合整理、集其大成。隶书如此，楷书、行书、草书等的形成过程，亦是如此。

考古发现证明，战国至秦代的简牍墨迹、简化的和草化的篆书已然司空见惯，此时篆书笔画减少，字形由长圆变为扁方，除上述"纯隶"之外，很多字的收笔开始出现捺脚波磔的变化，被称为"秦隶"，有"秦隶"之名，以区别于成熟期的汉隶。长沙马王堆帛书如《老子甲本》和《老子乙本》、银雀山汉简以及居延汉简等大批墨迹书法，已有明显隶意，它们展露了由尚带篆意的浑朴的古隶如何演化到遒劲灵动的标准汉隶的这一过程，让我们真切地领略到了汉人隶书的风采。隶书在战国末期至秦间已露端倪，在民间也已使用，但隶书独立地占据统治地位却在两汉，尤其在东汉的汉桓帝至汉灵帝间，隶书达到了全盛期。

隶书的产生是中国书法史上的一大进步。至此，汉字脱离了古文字阶段，即结束了以前古文字的象形特征，跨进了书写符号化的领域。从书体史上观看，隶书是书体演化的一大转捩点，它上承篆书，下启楷书。它的用笔，摆脱了篆书用笔单调的束缚，呈现出波磔分明、雄强古朴、自然奔放的风格特点，尤具代表性的主笔捺脚——蚕头燕尾，强调一波三折。

此外，汉隶雄强朴茂的风格，正从一个侧面反射出大汉帝国的壮阔景象。我们在欣赏这些精彩纷呈的艺术时，也遗憾它们的创造者们——那些当时书丹的书家们，却没有留下姓名，连相关的史料记载也少得可怜。

气势沉雄——秦汉美术

●泰山摩崖石刻

>>> 泰山封禅

泰山封禅是一种祭祀性的礼仪活动。"封"是在泰山上堆土为坛，在坛上祭祀天神，报答上苍的功绩；"禅"是在泰山下扫出一片净土，在净土上祭祀土神，报答后土的功绩。

从秦始皇开始，秦二世、汉武帝、汉光武帝、汉章帝、汉安帝、隋文帝、唐高宗、唐玄宗、宋真宗、清圣祖、清高宗等帝王，都曾到泰山登封告祭、刻石记功，借助泰山神威巩固其统治，而泰山又因帝王封禅而神圣。

◎关键词：公德铭 李斯 小篆 经典代表

浑厚圆转的泰山石刻

"泰山石刻"又名"封泰山碑"，石四面刻字。秦泰山刻石是泰山石刻中时代最早的作品。它是秦始皇为记颂其德而命丞相李斯所作。上面镌刻着秦始皇功德铭和二世诏书等内容。现位于岱庙东御座大殿露台前西侧，刻石原在泰山顶玉女池旁，后来移到碧霞元君祠之东庑。清乾隆五年（1740年），祠遇火灾，刻石焚毁不见了。直到嘉庆二十年（1815年）才从池中搜得，已断为两块，后移至岱庙。刻石原文222字，历经沧桑，现仅残存十字："臣去疾臣请矣臣"七字完整，"斯昧死"三字残缺。秦泰山刻石被列为国家一级文物，堪称稀世珍宝。

泰山刻石是为始皇歌功颂德撰写石刻的文字，据《史记·秦始皇本纪》记载：秦始皇自统一天下的第三年即公元前219年（秦始皇二十八年）开始东巡，为彰显自己"横扫六合，威震四海"的统一功绩，在各地共立了六块小篆碑刻，分别为峄山刻石、泰山刻石、琅琊台刻石、之罘刻石、碣石刻石和会稽刻石。前四处刻石皆在山东，峄山石刻真迹到唐时已毁，杜甫有诗为证曰："绎山之碑野火焚，枣木传刻肥失真。"而之罘早已不知去向。碣石不详所指，或以为在当今之河北境内。会稽为今浙江之绍兴，会稽石刻唐时尚完好，至宋则已不见诸著录。今所存者仅泰山石刻、琅琊台石刻，而琅琊台刻石仅86字清晰。泰山石刻宋欧阳修、赵明诚皆曾目击。泰山石刻的拓本以明安国所藏北宋拓本最好，存165字。

泰山刻石字体是小篆，字形修长工整，笔画圆转匀称，是秦代小篆书法的经典代表，体现了秦代书法的艺术风格。小篆的特点是对称均衡、形体修长，它也容易板滞，但是泰山石刻却克服了这种弊病，在对称中蕴含着飘逸秀美，如仙子临风，仪态万方。唐朝李嗣真《书后品》说，"李斯小篆之精，古今绝妙。秦望诸山及皇帝玉玺，犹夫千钧强弩，万石洪钟，岂徒学之宗匠，亦是传国之遗宝"。

●泰山秦代刻石

●泰山经石峪刻字

● 孔庙乙瑛碑文 东汉

>>> 刘勰与《文心雕龙》

刘勰（约465－约532年），南朝梁文学理论批评家。字彦和，东莞莒（今山东莒县）人。

《文心雕龙》是刘勰于齐和帝中兴年间（501－502年）所著。全书共10卷，50篇，分上下两编，各25篇。全书内容包括总论、文体论、创作论、批评论四个部分，书的本意虽是写作指导，但立论从文章写作的一系列基本原则出发，广泛涉及各种问题，结构严谨，论述周详，具有理论性质。

拓展阅读：

《张海书增广汉隶辨异歌》
河南美术出版社
《中国汉隶全集临本》卜希阳

◎ 关键词：汉代 隶书 定型 极盛

雄强取胜、浑圆天成的汉隶

汉代是中国书法艺术成型的一个重要阶段。两汉四百余年间，书法由籀篆变隶分，由隶分变为章草、真书、行书，至汉末，我国汉字字体已基本齐备。因此，两汉是书法史上继往开来的关键时期，汉字在不断变革中而趋于定型。隶书是汉代普遍使用的一种书体。汉代隶书又称分书或八分，笔法不但日臻纯熟，而且书体风格多样。刘勰《文心雕龙·碑》说："自后汉以来，碑碣云起。"因此，隶书在东汉进入了形体娴熟、流派纷呈的阶段。目前所留下的百余种汉碑中，表现出隶书琳琅满目、辉煌竞秀的风格面貌。在隶书成熟的同时，又出现了破体的隶变，逐渐发展而成为章草，此时行书、真书也已萌芽。汉代书法艺术的不断变化发展，为晋代流畅的行草及笔势飞动的狂草开辟了道路。另外，金文、小篆因为使用面越来越狭窄而渐趋衰微，仅在两汉玺印、瓦当和嘉量上还使用，并使篆书别开生面。康有为曾说："秦汉瓦当文，皆廉劲方折，体亦稍扁，学者得其笔意，亦足成家。"

隶书是汉代书法的最大成就，而汉隶是中国历代隶书的典范。隶书的特点是变小篆的字形由长方或为扁方，即变小篆的纵势为横势，同时变小篆的圆转为方折，钩连为使转，内裹为外铺，长圆为横方，这样就使隶书具有更加丰富的表现力。隶书有秦隶和汉隶的区别。秦隶的形体特点，从出土文物中的权、量器的诏版上还可看到一些。这时隶书结体还是纵势长方的，字形或大或小，有人称此隶为"古隶"，西汉初期仍沿用这种字体。隶书随着时代而逐渐改易，到了东汉，趋于定型形成了汉隶。特别是到了汉恒帝、灵帝时期，汉隶达到了极盛时期。汉隶定型的字体，主要是指此时期的字迹。定型的隶书在书法上形成了自己的风格。在用笔上，方圆兼用、藏锋、露锋诸法具备；在笔画形态上出现了蚕头燕尾的特点，长横画有蚕头，有波势，有俯仰，有磔尾；体势上，由纵势变为正方，又变为扁方的横势；结构上，中官紧收，笔画向左右开展，呈左右对称的"八字形"，故有汉隶"八分"的说法。汉隶书法的代表性作品有《张迁碑》《曹全碑》《史晨碑》《石门颂》等。

隶书从用笔到结字所形成的风格，既端庄严整，又富有变化。

◎ 关键词：过渡性书体 实用 流行 新颖

汉代木简

汉代的书法包括碑刻文字和简牍墨迹这两大系统，它们都是在纸未发明以前或未大量使用以前的书籍文献。由于两者所使用的材料不同，书写的工具、内容、形制不同及书写者的身份不同，因而拥有各自不同的艺术风格。

书信记事或公文报告是汉简书写的主要文字内容，它不拘形迹，以草率急就者居多。汉简虽然受简面狭长的限制，但章法布局仍能匠心独运，使之错落有致。汉简的文字字体比较丰富，有篆、隶、真、行、草几种字体。汉简所表现出的创造力也十分的丰富，因为它在书写思想上没有受到太大的束缚，这使得汉简最终成为由篆隶向行楷转化的过渡性书体，《居延汉简》《武威汉代医简》就是其中的代表。《居延汉简》中的大部分文字形态变化随意，用笔草率急就，挥洒自如，无造作之感。概括而言，汉简的字体风格有的若篆若草，浑然一体；有的波磔奇古，形意俱足；有的古朴，风韵飘逸。书体中篆、隶、行、草皆孕育成形，且各具特色，形成了汉代书法艺术绮丽多姿的景象。简书中的书体，一般都是民间实用和流行的体式。如《居延汉简》的书体追求简易速成、草率急就，但自然泼辣、落落大方、粗犷古朴，折锋用笔流畅而不拘束。《居延汉简》的字体属于章草的范畴，用笔承袭隶的笔法，草率急就，即是隶书的速写。还有的草书，用笔更为随意自然，字形或大或小，已脱去隶书笔法，较之章草更为精练，字体新颖。

出土于敦煌和居延的很多简书，其用笔与东汉时期的《礼器碑》结体十分相似。纯用毫端，形成了纤而厚的流派。早在西汉民间这种纤劲的书风就已广泛使用和流传，只是到了东汉的《礼器碑》得到进一步提高而更加完美，形成了东汉重要的流派之一。西汉末年的《武威汉简》，其字体瘦劲宽博，笔画纤细舒展、百态千姿，与东汉时期的《礼器碑》相类似。东汉桓帝延熹元年的《甘谷汉简》笔画飘逸秀丽、摇曳多姿，近似《曹全碑》的风格。总之，简书的书体风格驳杂，有的笔画纵横飞动，有的结构自然浑成，有的厚重质感，这些书体风格经过发展，逐渐演变为东汉工整精细、厚重古朴、奇纵恣肆的各类碑刻书体，并为后来的楷、草书体的形成奠定了基础。

● 养生方竹简 西汉

>>> 居延海与居延塞

居延海又称"居延泽"，是一个高原内陆湖泊。自古以来，有一条源于祁连山北坡的河流，经甘肃省流入内蒙古境内，清朝时期称其为"额济纳河"。每年雨季节都有较多的河水积存于今居延海地区的冲积平地内，形成壮观的景色。

汉代，根据居延海地区重要的军事地位，设置了"居延都尉""肩水都尉"一类的军政建制。同时，修筑了跨越今内蒙古、甘肃省两地的塞墙和烽燧，古称"居延塞"。

拓展阅读：
《居延汉简与汉代社会》
　　李振宏
《居延汉简释文合校》
　　文物出版社

●袁安碑 东汉

>>> 李清照与赵明诚

　　李清照的丈夫赵明诚是著名的金石学家，夫妻俩十分恩爱，两人都是书痴。据说，为了购买书籍，宁愿几日饿着肚子。赵明诚对李清照诗词的才能不是很服气，就决定找个机会展示一下自己的实力。

　　有次，赵明诚将自己关在家里十多天，苦心作诗，终于得了数十首，便将自己的诗词与李清照诗词混在一起，请朋友定夺春秋。朋友选出好诗好词，亮开谜底，全是李清照的作品。赵明诚终于服输了。

拓展阅读：
《汉碑全集》河南美术出版社
《汉代刻石隶书》
　　　　唐吟方／夏冰

◎关键词：东汉 碑铭 隶书书体 精美

汉代刻石

　　秦汉时期是中国汉字变迁更为剧烈也最为复杂的时期。这一时期，大篆经过省改而创造了小篆，李斯所书《泰山封山刻石》《琅琊刻石》《峄山刻石》等石刻，就是小篆的典型。另外，隶书发展趋于成熟，草书发展成章草，行书和楷书也在萌芽。在汉字变迁的大背景下，涌现出大量的书法家，他们的书法成就给后世的书法艺术产生了极为深远的影响。秦汉书法遗存今天的有帛书、简牍书，还有壁画、陶瓶及碑上的刻字。

　　汉代的石碑艺术在这一期间取得了显著的成绩，西汉较少而东汉却"碑碣云起"，且东汉的成就较之西汉更为突出。如代表方劲古朴类的《张迁碑》，代表飘逸劲秀类的《曹全碑》，还有如《礼器碑》和端庄凝练类的前、后《史晨碑》等著名的碑铭。此时的隶书书体在碑刻艺术中占有重要的地位。除了石刻外，近年出土的秦汉竹木简、帛书也十分丰富。如《睡虎地秦简》《长沙马王堆老子帛书》《武威汉医简》《居延汉简》等。它们基本都采用了篆、隶、章草三种字体，足与碑刻笔法体势相印证。其中有一些已初露行书、正楷的端倪。由于书法艺术在秦汉时代的昌盛，篆刻在这一时期也发展得十分迅速。

　　相对于东汉而言，西汉的石刻很少见，据宋尤袤《砚北杂记》记载："闻自新莽恶称汉德，凡有石刻，皆令仆而磨之，仍严其禁。"赵明诚《金石录》仅著录《居摄两坟坛》《五凤刻石》两种。其他西汉石刻是清以后才陆续发现的，所以伪刻较多。近人徐森玉《西汉石刻文字初探》所收集共计有10种，如《霍去病墓石刻字》《莱子侯刻石》等。以上石刻属于"小品"性质，它们仅仅是作为坟坛、宫殿的计时标志。从以上西汉的时刻来看，隶书的波磔还不明显，严格地讲，都非正规的汉隶碑刻，其实，西汉的隶书已经成熟，具有波磔挑笔。这一点可以从1972年山东临沂银雀山汉墓出土的《孙子兵法简》《孙膑兵法简》中得到验证，这里的笔画都带有燕尾波挑。东汉"碑碣云起"，丰碑巨碣，数以百计，形成中国书法石刻史上的第一次高峰。刻碑之风盛行的原因之一是，当时很多的门生故吏为府主歌功颂德而纷纷刻碑。自郦道元《水经注》便见诸著录的就有300多件，碑刻、拓片流传至今的有200余种。清代朱彝尊在《跋汉华山碑》中把汉隶分成方正、流丽、奇古三种风格。其实从形制上可以分为碑刻和摩崖两大类。从艺术特点上可以把其分为：典雅、秀逸、拙朴、雄浑、纵肆、平整、古峭、奇谲的风格。《史晨碑》《乙瑛碑》《礼器碑》《曹全碑》《张迁碑》《西狭碑》《石门颂》是这个阶段的经典之作。

●熹平石经 东汉

>>> 杨守敬

杨守敬（1839－1915），字惺吾，晚年自号邻苏老人，宜都市陆城镇人，是清末民初杰出的历史地理学家、金石文字学家、目录版本学家、书法艺术家、藏书家。

他花费毕生的精力和学识，运用金石考古等多种方法研究《水经》《水经注》，历时四五十年，撰写有代表巨著《水经注疏》，编绘有《历代舆地沿革图》和《水经注图》等。其书法、书论驰名中外，撰有《楷法溯源》等多部书论专著。

拓展阅读：

《杨守敬集》谢承云
《杨守敬传》唐祖培

◎ 关键词：汉隶 摩崖石刻 仇靖 方正

大家气象——《西狭颂》

《西狭颂》是《汉武都太守汉阳河阳李翕西狭颂》的简称，篆额有"惠安西表"四字，故又名《惠安西表》。它刻于建宁四年（171年）六月，在甘肃成县天井山摩崖。《西狭颂》结构方正，雄浑高古，用笔方圆兼备，笔画遒劲有力。杨守敬评论说："方整雄伟，首尾无一缺失，尤可宝重。"碑文末刻有书写者"仇靖"二字，开创书家落款之例。

位于陕西汉中的《石门颂》、《阁颂》与《西狭颂》并称为"汉隶摩崖三大颂碑"，简称"汉三颂"。其中前两颂受损程度最为严重，《石门颂》被剥离于崖壁，置之于室内；《阁颂》被炸为碎块，仅存凤毛麟角，唯有《西狭颂》仍壁于原址。它置身于大自然的怀抱之中，显示出大气磅礴、巍然屹立的卓尔风姿，真实地再现了汉隶摩崖石刻的风貌，堪称国之瑰宝。后人对于它的评价也颇为精彩。康有为评论说："疏宕则有《西狭颂》。"梁启超赞曰："雄迈而静穆，汉隶正则也。"徐树钧感悟为："疏散俊逸，如风吹仙袂，飘飘云中。"杨守敬则说："首尾无一缺失，尤可宝重。"俞雪曼先生则说："《西狭颂》的艺术特点，是庄严浑穆，天骨开张，有博大真人气象。"《西狭颂》的布白很宽松，在宽松的氛围中又有着一定的严密，显得胸开气阔、博大精深，有海纳百川之势，有满腹文韬武略的大将风度。

《西狭颂》之所以被日本书道友人视为"隶书的典范""汉隶的正宗"，是因为它一反当时通俗流行隶书的扁宽结构，并保留了方正古朴书体，这种字体反映了汉代人的思想和审美偏好。正如我们所看到的《西狭颂》虽为隶书，但已经显露出稳健方正的楷书造型。与此同时，它又不失篆体圆通古禁的风采。正是由于其书体隶中有篆、隶中见楷的特色，故而其书体便自然呈现出势方意圆、雄强疏宕的审美特征。篆法、隶意、楷型和谐地融于一体，使得书体呈现出方正平稳、静穆虚和的特点，忠实地记录和展现了汉字由篆而隶、由隶而楷的发展演变全过程。《西狭颂》在汉字演进史和书学史上的地位与价值，正集中地体现在这一点上。此外，值得一提的是，西狭颂的撰文者和书丹者仇靖（字，汉德）为武都郡下辨道（今成县）人，这是书学史上古代书迹中有明确置名的最早例证，从而也确立了仇靖在甘肃古代文学史和书学史上的大家地位。

气势沉雄——秦汉美术

● 东汉刑徒墓砖隶书

>>> 王澍

王澍（1668－1743），江苏金坛人。清代书法家，字若霖、箬林，号虚舟，亦自署二泉寓居，别号竹云。官至吏部员外郎。

康熙时以善书，特命充五经篆文馆总裁官。工书，善刻印，笔力内凝，入规出矩，火候纯熟，颇有法度。鉴定古碑刻最精。著有《淳化阁帖考正》《古今法帖考》《虚舟题跋》等。传世书迹较多。《篆书轴》，纸本墨迹，纵123.3厘米，横47.2厘米，故宫博物院藏。

拓展阅读：

《文字学概要》裘锡圭
《中国汉隶全集临本》卜希阳

◎ 关键词：碑文 东汉 孔庙 经典

汉隶第一——《礼器碑》

东汉立碑刻石的风气盛行，碑本身就是一件石刻艺术品，碑的重要部分是碑文，为了要和碑构成完美的艺术形式，因此特别重视书法。隶书的发展在东汉达到了顶峰。东汉碑刻隶书，大体可分为两大类型：一类字形比较方整，而法度严谨，波磔分明；另一类书写比较随意洒脱，法度不十分森严，有放纵不羁的趣味。《礼器碑》全称《汉鲁相韩敕造孔庙礼器碑》，又称《韩明府孔子庙碑人》《鲁相韩敕复颜氏繇发碑》《韩敕碑》等，是这一时期的典范。它刻于汉永寿二年（156年），藏于山东曲阜孔庙，无额，四面刻，且均为隶书。碑阳16行，每行36字，文后有韩敕等九人题名。碑阴及两侧皆题名。

关于此碑的著录自宋至今最多，它是一件书法艺术性很高的作品，历来被看作是隶书的典范。全碑书法遒劲雄健，端严而峻逸，方整秀丽兼而有之。其最精彩部分是碑之后半部及碑阴，艺术价值极高，一向被认为是汉碑中的经典。明郭宗昌《金石史》评云："汉隶当以《孔庙礼器碑》为第一"，"其字画之妙，非笔非手，古雅无前，若得之神功，非由人造，所谓'星流电转，纤逾植发'尚未足形容也。汉诸碑结体命意，皆可仿佛，独此碑如河汉，可望不可即也"。

此外，对于汉代其他石碑的著录也有不少。清王澍《虚舟题跋》评论说："隶法以汉为奇，每碑各出一奇，莫有同者；而此碑尤为奇绝，瘦劲如铁，变化若龙，一字一奇，不可端倪。"又说，"唯《韩敕》无美不备，以为清超却又遒劲，以为遒劲却又肃括。自有分隶以来，莫有超妙如此碑者"。清杨守敬《平碑记》中说："汉隶如《开通褒斜道》《杨君石门颂》之类，以性情胜者也；《景君》《鲁峻》《封龙山》之类，以形质胜者也；兼之者惟推此碑。要而论之，寓奇险于平正，寓疏秀于严密，所以难也。"此碑字口完整，碑侧之字锋芒转折如新，尤其飘逸多姿，纵横跌宕起伏，更为书家所欣赏。此碑字体工整方正，大小匀称，左规右矩，法度森严；用笔瘦劲雄厚，轻重富于变化，捺脚特别粗壮，尖挑出锋十分清晰，是汉隶中典型的厚重，燕尾极为精彩；书势气韵深沉静穆，典雅秀丽，被翁方纲夸为汉隶中第一。此碑对唐代楷法的形成影响很大。

●东汉熹平石经

>>> 万经

万经（1659－1741），字授一，号九沙。鄞（今浙江宁波）人。康熙四十二年（1703年）进士，官编修，博通经史性理及金石家言。增补万斯大《礼记集解》数万言，订正万言《尚书说》，重修万斯同《列代纪年》。

工隶书，取法汉碑，尤醉心于《曹全碑》，去其纤秀，而得其沉雄。"云鹤梅炎"一联是传世隶书精品之一。曾著有《分隶偶存》，笔画厚实。虽为清早期的隶书家，更多带有明人隶书痕迹。

拓展阅读：

《金石史》郭宗昌
《益部汉隶集录》邓少琴

◎ 关键词：《曹全碑》《礼器碑》《张迁碑》《史晨碑》

汉代四碑

汉代四大碑文是指《曹全碑》、《礼器碑》、《张迁碑》及《史晨碑》。

《曹全碑》全称《汉合阳令曹全碑》，刻于中平二年（185年）十月，1956年藏入陕西博物馆碑林。碑石高253厘米，宽123厘米，隶书，碑阳20行，每行45字，碑阴5列，第1列1行，第2列26行，第3列5行，第4列17行，第5列4行。在明代末年，相传碑石断裂，人们通常所见到的多是断裂后的拓本。《曹全碑》是汉隶的代表作之一，在汉隶中此碑独树一帜，娟秀清丽、结体扁平匀称、舒展飘逸、风致翩翩、笔画正行、长短兼备，与《乙瑛》《礼器》同属秀逸类，但神采华丽秀美飞动，有"回眸一笑百媚生"之态，实为汉隶中的一只奇葩。《礼器碑》是现有汉碑中保存汉代隶书字数较多的一通碑刻。清万经评云："秀美飞动，不束缚，不驰骤，洵神品也。"孙承汉评其书云："字法遒秀逸致，翩翩兴《礼器碑》前后辉映汉石中至宝也。"

《张迁碑》亦称《张迁表颂》，有碑阴题名，刻于东汉灵帝中平三年（186年），于明代初出土。原石在山东东平，现保存在山东泰安岱庙内。碑文16行，每行有42字，碑帖的内容是关于张迁的生平事迹及为人。上端碑额处篆书"故汉谷城长荡阴令张君表颂"，碑的背后镌有出资立碑者的姓名。碑文的书体端庄典雅，笔致刚劲凝练，富于变化；运用大、小、长、短、扁、方、粗、细的笔画差异，互相参用，富有优雅之美。它是东汉末年隶书体的代表之作，在书法史上占有重要地位。明代王世贞《弇州山人四部稿》评《张迁碑》："书法不能工，而典雅饶古意，终非永嘉以后所可及也。"

《史晨碑》又名《史晨前后碑》，前碑全称《鲁相史晨祀孔子奏铭》，后碑全称《史晨飨孔庙碑》。立于灵帝二年（169年），今在山东曲阜孔庙。书法工整精细，造型丰美多姿，波挑神采飞逸，章法疏密均匀，结构严谨而气韵流畅，蕴藉跌宕起伏，笔法笔意两者俱全。清代万经在《分隶偶存》中评论说："修饬紧密，矩度森严，如程不识之师，步伍整齐，凛不可犯。其品格在《卒史》（《乙瑛》）、《韩敕》（《礼器》）之右。"杨守敬《平碑记》也说："昔人谓汉隶不皆佳，而一种古厚之气自不可及，此种是也。"方朔《枕经金石跋》评论道："书法则肃括宏深，沉古遒厚，结构与意度皆备，洵为庙堂之品，八分正宗也。"

气势沉雄——秦汉美术

● 草隶平复帖 晋 陆机

>>> 王献之练字

王献之小时候就练一手好字，时间一长便自满了。

一天，他写了一个"大"字给父亲看，父亲加了一点，变成了"太"字，献之又给母亲看，母亲说"太"字一点儿写得好，像你父亲写的。献之听后很惭愧，便让父亲教他写字的秘诀，父亲让他把18口大缸水写完，然后就知道了。自此，献之刻苦练字。功夫不负有心人，在用尽了18大缸水后，献之在书法上突飞猛进，最终成为著名的书法家。

拓展阅读：

《兰亭序》王羲之
《法书要录》唐·张彦远

◎ 关键词：汉代 盛行 平复帖 代表作

笔飞意传汉章草书

"草书损隶之规矩，纵任奔逸，赴速急就因草创之意，谓之草书。"草书是汉代新出现的一种书体，其发展可分为章草、今草和狂草三个阶段。章草起于西汉，盛于东汉，横画和捺笔保持隶的波磔，它是隶书成熟的速写法。章草结体简约，一字之中笔画牵引相连，但字字之间彼此独立，章法取直行纵势。章草名家有西晋的陆机，其代表作是《平复帖》，《平复帖》是现存最早的传世墨迹。字为章草，但无波挑。此帖用秃笔书，笔法质朴老练，笔画盘丝屈铁，结体茂密自然，富有天趣。三国时的《急就章》和西晋的《月仪帖》是当时著名的刻帖。今草又称小草，是在章草基础上，采用楷书体势笔意发展形成的。今草的特点是：删除章草波磔，上下字的笔势牵连引带，偏旁相互假借，笔势连绵不断。它于魏晋发展至东晋趋于成熟，东晋王献之在继承他父亲王羲之草书的基础上，创造了今草的新风格，且流传至今。王羲之的《十七帖》和王献之的《鸭头丸帖》都是今草的传世名作。狂草又称大草，始于唐代，与今草相比，它笔意更加奔放自如，体势连绵，一气呵成。名家有唐代张旭和怀素。后者的《自叙帖》为狂草的典型作品。

草书在汉代早期是一种简易快速的书体，即草率的隶书，后逐渐发展成章草。其特点是保留有隶书笔法的形迹，一般上下字不加连缀，但又要笔断意连，至东汉章草行笔有隶书之波磔又遒媚圆转，风格活泼飞动。汉代章草的这些特点可以从近现代出土的汉简和安徽亳州出土曹操宗族墓砖中体现出来。东汉是章草的繁盛时期，章草名家辈出，如杜度、崔瑗、崔寔、张芝等。张芝生年不详，约卒于汉献帝初平三年（192年），敦煌酒泉（今属甘肃）人，字伯英，擅长章草，后脱去旧习，省减章草点画、波磔，成为"今草"。张怀瓘《书断》称他"学崔瑗、杜操之法，因而变之，以成今草，转精其妙。字之体势，一笔而成，偶有不连，而血脉不断，及其连者，气脉通于隔行"。晋王羲之谈论汉、魏的书法时，只推崇钟繇和张芝两家，认为其余不足观。不过确实，这两家对后世王羲之、王献之草书影响颇深。

张芝一生未仕，寄情于美术。由于他的勤奋和对艺术的执着，最终青出于蓝，超过老师崔瑗、杜度，人称"草圣"。晋卫恒《四体书势》中记载："凡家中衣帛，必书而后练之；临池学书，池水尽墨。"后人称书法为"临池"，即来源于此。

◎关键词：霍去病墓 雕像 杰作

风破云止——《跃马》《伏虎》群石像

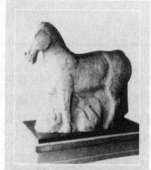

● 霍去病墓前的马踏匈奴石雕

　　霍去病是汉代名将，18岁时即随卫青出征，屡建战功。他前后共参加和指挥了六次重要战役，最后击败匈奴，取得了决定性的胜利。可惜他英年早逝，只活到24岁。

　　为纪念这样一位英雄，艺术家们为他雕刻了一组石雕：《马踏匈奴》《跃马》《卧马》《伏虎》《卧牛》《野猪》等。在这里艺术家不是直接表现英雄本身，而是以英雄的乘骑和各种野兽以及雄伟的祁连山来象征英雄不朽的业绩，体现战斗在边陲的英雄所处的特定的地理环境。

　　作品《马踏匈奴》立于霍去病墓前，其他的都是散置在坟墓土丘上的野草乱石之中，有的较为完整，有的只是在天然巨石上略加凿刻而成的。《马踏匈奴》作为主体性雕像，是霍去病墓总体思想的集中体现。它以硕大的花岗岩雕琢而成，表现的是一匹战马将匈奴侵略者踏翻在地的场景：战马矫健轩昂、庄重沉稳，显出自豪的神态，踏在马下仰面朝天的匈奴侵略者手握弓箭，虽做挣扎欲起之势，但也只有喘息之力了。艺术家通过马身的浑圆和马颈缩短的特殊处理，加强了战马的体积感，对侵略者造成一种重压。整个雕塑浑然一体，突出大体大面，马腹以下不做凿空处理，既加强了作品的整体感，又突出了匈奴无法挣脱的困境。作品仅用一人一马，加上巧妙地运用浪漫主义的象征手法，高度概括了霍去病的一生，歌颂霍去病击败匈奴的历史功绩，体现了他艰苦卓绝、不怕牺牲的英雄气概，具有纪念碑意义。

　　其他石雕《跃马》《卧马》《伏虎》等散置于墓冢域周围，还有一些石块散乱立于冢上。其中的跃马后腿曲蹲，前肢做一跃而起状，给人以紧张激奋的印象。卧马虽然暂作休息，仍昂首注视前方的动静，并未放松警觉。伏虎俯卧于地上，并无剧烈的动作，但通过咀嚼的嘴，锐利的眼神和稍稍耸起的肩部，仍使人感到其雄健凶猛。这些石雕皆借用原来天然岩石的外形而略作加工，将圆雕、浮雕和线刻的手法融于一体，很好地表现出对象的神貌特征。至于野猪、龟等更是在巨石上略施雕琢便神态迥出，妙在似与非似之间，给人以无穷的遐想。这些石雕又和一些巨石共同烘托出祁连山的苍凉意境，使人联想到野兽出没荒凉险恶的塞外环境，在创作上达到了寓巧于拙、寓精于朴的效果，作品强调意象，是划时代的杰作。

　　浑厚质朴、深沉雄伟可以说是汉代艺术总的时代风格。霍去病墓石刻正是这种风格的代表。《马踏匈奴》是我国现存最早的纪念碑雕刻。因此，它在我国艺术史上具有很大的价值。作品以雄厚的艺术魄力，表现了霍去病的崇高气质，具有高度的审美价值。

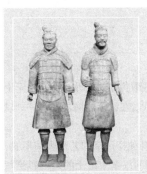

●铠甲武士俑 秦

>>> 兵马俑发现者杨志发

杨志发生于1938年3月,小学文化程度,1958年参军,1964年退伍回乡务农,曾担任过大队民兵连长,多次担任生产队长,1966年加入中国共产党。

1974年杨志发同村民为生产队打井时,挖出了埋藏的秦兵马俑,并用马车驮着出土的文物样品到当地文化馆上报此事。1995年6月,被秦兵马俑博物馆旅游服务公司请去为游客签名。1998年6月,在会见来参观访问的美国总统克林顿时,曾将签好名的书送给克林顿。

拓展阅读:

《寻秦记》黄易
《阿房宫赋》唐·杜牧

◎ 关键词:秦始皇陵 陶制品 时代特征

威武雄壮——秦始皇兵马俑

1974—1976年,在陕西省临潼秦始皇陵东侧西杨村附近,先后发现了三座规模宏大、埋藏丰富的秦代兵马俑坑,占地面积共20000多平方米,其中1号坑最大,呈长方形。它东西长230米,南北宽62米,占地面积达14260平方米。坑道青砖铺底,距地表约6米深,排列着面朝东方的兵马俑约6000多件,整个俑坑看起来像一个庞大严整的长方形军阵,由战车、步兵相间编列而成,如古代兵书所说的"有锋有后,有侧翼,有后卫"。四个坑的整体布局设置严谨完整、威武雄壮,符合古代兵书关于右军、左军、中军和军幕的布阵原则,体现了古代艺术家们的高超智慧。

数以千计的大型兵马俑,一反前代明器雕塑那种简单粗略的面貌,高度的写实技巧令人惊叹。它以宏大的气势给人深刻的印象,而且在形象塑造上比例准确、姿态自然。立俑身高180～190厘米,与真人比例相当。人物的塑造富有变化,不仅服饰盔甲不同、姿态各异,而且头型、发束甚至更细的局部也多有变化。作者运用高度的写实技巧和朴素的创作态度,忠实而准确地刻画出人物的形貌和特征,这些都是前所未有的。这些活生生的形象,取材于秦军中现实的人物,经过艺术家们的巧妙加工而成。马匹的塑造也栩栩如生、筋肉丰满、体魄强劲,充满着矫健的活力,显然也是秦军中有名的良马。这些秦俑形象生动具体、丰富多样,统一在全军威武雄壮、严阵以待的整体气势之中。

秦俑属于大型陶制品,制作过程的工艺技术要求很高。在塑造方法上,基本上是塑、模兼用,大的部件统一模制,头部、手、臂等分别塑造后而安装成粗胎,然后运用传统的塑、堆、捏、刻、画等技法进行精细的塑造。经过窑烧,再施彩绘而成。秦俑陶质坚硬、造型完整而不变形,足可说明秦代制陶技术之高。

秦兵马俑是我国古代雕塑艺术日趋成熟的标志。它以现实生活为基础,是艺术家高度写实技巧的表现,其造型准确、姿态自然、技法精练。秦兵马俑不仅以它生动的形象塑造取胜,更重要的是这些丰富的艺术形象反映了封建社会上升时期以及第一个统一中国的封建王朝生机勃勃的精神面貌和时代特征。

秦兵马俑艺术,反映了古代能工巧匠们的高超技术,是他们智慧的结晶。我们欣赏这一艺术时,无不感到古代艺术家的伟大,他们为中华民族灿烂的古代文化增添了光彩。秦兵马俑艺术,在中国历史上乃至世界史上都是罕见的。

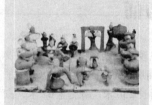

●灰陶加彩乐舞杂技俑 西汉

>>> 乐舞

原始时期的音乐和舞蹈是紧密结合在一起的。这些乐舞与先民们的狩猎、畜牧、耕种、战争等多方面的生活有关。

青海省大通县上孙寨出土的舞蹈纹彩陶盆，是迄今所知可估定年代最古老的原始舞蹈图像。在陶盆内壁上，有三组舞者，每组五人，手挽手列队舞蹈。舞者头上有下垂的发辫或装饰物。在原始乐舞活动中，人们常把自己打扮成狩猎的对象或氏族的图腾，这类乐舞反映了先民的狩猎生活。

拓展阅读：
《汉代人物雕刻艺术》
　　湖南美术出版社
《汉代乐舞百戏艺术研究》
　　萧亢达

◎关键词：西汉 彩绘 陶塑 珍品

无影山彩绘乐舞杂技俑

汉代陶器吸收了前代制陶工艺的精华，并取得了进一步的发展，无论是生产规模、产品数量还是质量都超过了前代。在诸多的陶器品种中，以彩绘陶塑最具代表性。

我国的乐舞杂技，是一种历史悠久和具有独特风格的艺术表演形式，至汉代已十分兴盛。山东省济南市无影山一座西汉墓中出土的这组彩绘陶塑的乐舞杂技俑，真实反映了这一时期杂技艺术的高超水平。这组彩绘乐舞杂技俑，在一个长67厘米、宽47.5厘米的长方形陶平座上，共塑造了21人。表演者位于陶平座中心，后排为乐队，两端是观赏者。中间表演者共有七人。左边两女子为舞女，面颊施朱粉，长髻垂于背后，身穿修长花衣，一红一白，并有赭色衣带绕于身间，长袖拂动，载歌载舞。在汉代这种舞女被称为"女乐"，她们没有人身自由，是奴隶的一种。其右边四位男子，各戴赭色尖顶小帽，身着紧身没膝短衣，腰束白带，前两人昂首屈体倒立"拿大顶"，做杂技表演；后两人一人仰身后翻，做翻筋斗状。另一人伏地，双足由身后前屈，两脚置于头两侧，两手握住足胫，做柔术表演，此种柔术表演，当时称"倒挈面戏"。在我国，"顶""翻"功夫是杂技的两大要领。这里两位拿大顶的，体态矫健，稳重有力。柔术表演者屈伸自如，神态自若，技术娴熟。左前方还一人，身着红袍，头稍后仰，可转动，挥双臂，为指挥者。

位于后排的是伴奏乐队，一列七人：左起两人为女子，长髻垂于背后，长跪吹笙；居中四人为男子，分别鼓瑟、击小鼓、敲钟、击磬；右端一人击建鼓——使用这几种乐器伴奏舞蹈、杂技，大约一直延续到东汉末年。两端的观赏者共有七人：左端四人，身着长衣广袖，拱手而立，凝目观技，为一般观赏者；而右端三人，各戴冕冠，面前置两个带盖大酒壶。之所以知道他们是贵族，是因为古礼上有这样的规定：凡贵族宴饮必置两壶以盛酒。乐舞杂技同场表演，表演者与观赏者融为一体，场面热闹非凡，情态生动，极富感染力。

在西汉小型雕塑中，无影山彩绘乐舞杂技俑是最吸引人的作品之一。作品人物主次分明，作者以观赏者的静态烘托表演者的动态，在鲜明的对比中显示出强烈的艺术效果。在排列处理上，对战国以来一直以高大建筑物和贵族宴饮活动为中心的构思设计做了重大突破，标志着西汉时期造型艺术进入了一个更高的阶段，是一件汉代陶塑的艺术珍品。

● 说书俑 东汉

>>> 举孝廉

汉选拔官吏的科目之一。武帝元光元年（公元前134年），用董仲舒策，初令郡、国举孝、廉各一人。孝为孝子，廉为廉吏，均以伦理为标准。

举孝廉者往往被任为"郎"，在东汉实为求仕进者必由之路，且多为世族大家所垄断，互相吹捧，弄虚作假，当时有童谣讽刺："举秀才，不知书；举孝廉，父别居。"魏、晋、南北朝及唐、宋仍有举孝廉之事，但不分孝、廉，孝廉也不再是求仕进者的必经之路。

拓展阅读

《汉代考古学概说》王仲殊
《四川汉代陶俑》沈仲常

◎ 关键词：陪葬 明器 四川

世俗万象——东汉陶俑

陶俑一般都是作为陪葬用的明器，从题材上来看，以反映皇家军队及宫廷舞女的居多。汉陶"是一个马驰牛走、鸟飞鱼跃、狮奔虎啸、凤舞龙潜、人神杂陈、百物交错，是个极为丰富、饱满、充满非凡活力和旺盛生命异常热闹的世界"。由于东汉实行举孝廉制度，厚葬之风渐起，这样也就促进了东汉陶俑艺术的发展，不论在题材的广泛、艺术水平的高超及数量的庞大上都比西汉有了更大的进步。东汉明器中的动物形象，具有高度的写实性，艺术家们通过捕捉其行动中最具神情的瞬间，来表现它们意趣盎然的形象。

东汉陶俑以四川陶俑为代表，具有显著的地方特色，其中以反映现实生活中普通人物为多，且表现手法大胆、夸张，人物形象活泼生动。比如在题材上有男侍、女侍、舞蹈、说唱、高歌、奏乐、庖厨以及劳作者的形象。在造型及面部表情刻画上，都力求表现出各自最微妙的神情动态和瞬间情绪，因而显得格外生动自然、变化多端。如有的陶俑或喜形于色，或得意扬扬，或愁眉不展，或滑稽可笑，或憨态可掬，或开怀畅笑，充满了强烈而丰富的艺术感染力。

东汉陶俑种类繁多，且各具特色，以四川的最具代表性。如一件在四川出土的东汉说书俑，在表达人物的动作表情方面特别出色。虽然在造型上人体比例不够准确，甚至比例失调，造型稚拙，但作者抓住了说书者富于滑稽表情的一瞬间，并做了大胆的艺术夸张和处理，使这件陶俑充满了生动的效果，体现出朴实而富于感情的一个说书艺人的才能和典型性格特征，显示了浓郁的民间气息和地方风貌。四川成都天回山东汉墓出土的说唱俑可谓是以神带形的写意杰作。陶俑左手紧抱小鼓，右手持槌，身体用力前倾，右脚高翘，再配之以眯起的双眼、咧嘴吐舌的表情，惟妙惟肖地刻画出说唱者手舞足蹈的欢快神态，充满了浓郁的生活气息。同样，四川绵阳东汉墓出土的抚琴高歌俑，成都、重庆等地出土的陶俑，都显示出了各自鲜明的地方特色。东汉陶俑追求神韵，从五官、身体比例等各方面，都不如早期那样写实，但注意人物神情的把握与刻画。为突出鼓舞之步伐，塑造者可以随意增加人物下肢的长度，使其超出人们惯常的想象，肥大的裤腿犹如长裙，被双腿带动，恰如生风。而为了表现杂技的惊险，又适当地缩短双腿的长度，以增加其动作的稳定性。这种极度夸张手法的运用，很好地表现出了乐舞、杂技俑的表演特性，给人以强烈的动感。

●击鼓说唱俑 东汉

>>> 霍光

霍光,字子孟,约生于汉武帝元光年间,卒于汉宣帝地节二年(公元前68年)。河东平阳(今山西临汾市)人,是霍去病的同父异母之弟。跟随汉武帝近30年,是武帝的重要谋臣。同时,他也从错综复杂的宫廷斗争中得到锻炼,为他以后主持政务奠定了基础。

汉武帝死后,他受命为汉昭帝的辅政大臣,执掌汉室最高权力近20年,为汉室的安定和中兴建立了功勋,成为西汉历史发展中的重要政治人物。

拓展阅读:

《汉书》东汉·班固
《资治通鉴》北宋·司马光

◎ 关键词:东汉 陶塑 四川 崖墓

谐戏之祖——击鼓说唱俑

在汉代雕塑中,俑有着十分重要的地位,较之秦代的俑,它表现出更为强烈的写实主义风采,具有很高的艺术价值。汉代俑题材广泛,内容丰富,从车马出行到侍卫家奴,从庖厨宴饮到歌舞百戏,几乎无所不包,反映了汉代五彩斑斓的社会生活,但作品尺寸相对于秦代的同类作品小些。

四川地区的汉俑独具特色,内容更为丰富,在出土的许多俑雕像中,最著名的就是这件击鼓说唱俑。击鼓说唱俑,灰陶制,高55厘米,制作于东汉时期,出土于四川成都天回山崖墓,现收藏于中国历史博物馆。说唱俑席地而坐,头部硕大,裹着头巾,前额布满绉纹,赤膊跣足,左臂环抱一个圆鼓,右手高扬鼓槌。这个说唱俑的表演十分投入:他得意忘形,神情激动,表情夸张,竟不自觉地手舞足蹈起来⋯⋯这是多么令人激动的场面!虽然我们无法得知他说唱的具体内容,但一看到这位热情开朗、充满生命活力和幽默感的艺人,都会发出会心的微笑,甚至想象到在这个说唱俑的面前,或许正有一群观众在兴致勃勃地倾听着他出色的表演!这件说唱俑并非简单地模仿生活中的场景,而是采用了极其大胆夸张的手法,并把重点放到传情达意上,着重表现说唱者那种特殊的神气。作者的塑造手法很简单,只是抓住了最主要的东西——动作、表情,再加以强调和夸张。说唱者一手抱鼓,一手握着鼓槌指向远方,虽然半坐在土台上,但一只脚已经高高抬起,像马上就要站起来的样子。加上张开的嘴巴,上翘的嘴角,眯起的眼睛,鼓鼓的面部,说明他一定讲到了故事的高潮部分。

古代艺术大师将客观写实和大胆夸张相结合,惟妙惟肖地塑造出这位说唱艺人的生动形象。作者采用虚拟方式,通过欣赏者的联想作用,创造出一个隐含的充满戏剧性的精彩场面,使人如闻其声、似觉其动,使人真切地感受到一个说唱艺人正眉飞色舞地演唱精彩情节时的生动活泼的情景。这种虚拟中的戏剧性场面,本身也体现出汉代艺术所特有的生动活泼的气势。《汉书·霍光传》载:"击鼓歌唱,作俳优。"颜师古注:"俳优,谐戏也。"另据有关资料记载,古时俳优表演眚多系侏儒。此俑形态与之吻合。这件说唱俑或可称为我国谐戏之祖,同时也是研究汉代民俗和陶塑艺术的珍贵史料。

●青铜马 西汉

>>> 滇国与滇族

滇国在我国是西南边疆建立的古王国，其存于战国秦汉时期。主要在云南中部及东部地区，境内的主体民族是中国古代越系民族的一支，被历史学家惯称为滇族。

秦朝曾在滇东北置官守治理云南的滇池一带。公元前109年汉武帝兵发滇国，降伏了滇王，滇池地区正式纳入了汉王朝的版图。东汉时，随着汉王朝郡县制的推广以及大量汉族人口的迁入，滇国和滇族被逐渐分解、融合、同化，最终消失了。

拓展阅读：

《中国古代青铜器》朱凤瀚
《中国古代青铜器纹饰》
湖北美术出版社

◎ 关键词：游牧民族 滇族 青铜 装饰品

奔放情扬——少数民族青铜雕饰

秦汉时期，在我国北部主要有匈奴、鲜卑和乌桓等游牧民族。北方游牧部族和西南地区滇族的青铜工艺美术，各自都具有浓郁的地方特色和较高的艺术水平，为我国灿烂的青铜艺术增添了夺目的光彩。现在发现的这些部族的青铜艺术品，主要有镂空的铜饰牌或铜带饰和用动物形象做立体装饰的杖头、竿头、带钩以及铜刀等。

北方游牧民族的青铜工艺品独具特色，这些青铜饰牌或带饰，大多是作为衣服或马具上的装饰品，多为模铸。一般在10厘米左右，多以动物、人物为题材，常见的有牛、羊、鹿、犬、虎等动物形象和骑士狩猎等形象，造型别致，形象生动传神，构图饱满，虚实相间，极富美感。如辽宁西丰西岔沟匈奴墓出土的"双牛铜饰牌"，作者运用写实的手法和对称的构图法，把牛的慈厚性格和驯良温顺的神态刻画得栩栩如生，极具装饰效果。又如呼和浩特出土的"鹿形铜饰件"，鹿做昂首屈足状，鹿角紧贴背上做四个圆环相连接，不仅实用而且富于韵律感和装饰意匠。作为竿头或杖头的青铜饰件的动物形象，有的蹲伏、有的站立、有的奔跑，都是矫健有力、神态逼真，彰显出浓郁的草原游牧生活情趣和鲜明的民族特色。这种装饰手法是建立在写实的基础上的，从而形成了北方游牧部族青铜艺术的独特风格。

战国至秦汉时期，在我国西南地区的滇族，仍处于奴隶制的社会形态之下。自1955年起，大批的滇族青铜工艺遗物在云南晋宁石寨山等地的滇王室贵族墓葬中挖掘出来，其中在青铜贮贝器、兵器和各种青铜饰物上，都有人物或动物的立体装饰，具有鲜明的民族特色和独特的艺术风格。在青铜透雕饰牌上，有表现狩猎、舞蹈、缚牛、武士献俘等内容，也有单独的人物或动物形象，而大多数是表现野兽之间或野兽与牲畜之间的生死搏斗或弱肉强食之类的情节。如"二豹噬猪""二虎噬猪""牛虎双斗""二兽噬鹿""豹狼争鹿"等透雕饰牌，就是这些情节的真实再现。这种对情节的夸张处理，使作品充满了艺术和装饰意趣，体现了滇族人在长期的狩猎生活中特有的审美趣味。滇族青铜工艺装饰艺术的杰出创造，是建立在他们对生活深刻理解的基础之上的，体现了他们出色的艺术表现力，反映了奴隶制时期的社会生活和时代特征。

气势沉雄——秦汉美术

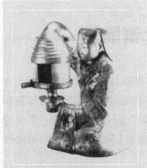

●汉代长信宫灯

>>> 孔明灯

孔明灯据传由三国时期孔明所创。孔明灯由铅丝、竹丝、烤白纸和浸泡过菜油的火棉纸制作而成。每盏灯要放在菜油中浸泡一天多再晒干，并剪成碗面大小的30张火棉纸，中间钻一孔，套在铅丝尖端，点火放飞。

孔明灯的飞升是靠浸油火棉纸燃烧产生的一股上升的热空气为动力，一般可升至100余米，其水平方向的飘移靠风力。如果天气好，底部的菜油烧完后孔明灯会自动下降。

拓展阅读：
《中国古代青铜技术与艺术》
苏荣誉
《中国古代青铜器简说》
杜乃松

◎ 关键词：西汉 灯具 铜制品

西汉工艺之巅——青铜灯

秦汉时期，传统的青铜工艺已经失去了原有的光辉，在手工艺中不再占有重要地位，具体的表现是礼器比重减少，日常生活用品流行，即逐渐向轻便、精巧和实用的生活用品和观赏艺术品方向发展。灯具是古代匠师们经常进行创作的用具之一，这种装饰性雕刻最早出现于商朝。汉代青铜工艺在继承前人传统的基础上，并加以创新，制作出很多传世名作。汉代铜器制造业规模很大，铜制品的数量和种类很多，其造型已摆脱了商周铜器神秘、厚重、古拙的作风，变得灵便、轻巧、亲切，适合于现实生活的需要。虽然纹饰看起来简单朴素，但在铜器上镏金、镏银以及用金银、玻璃、宝石上所体现出来的镶嵌花纹的技术却相当发达，显示出2000年前中国工匠在金属细工方面的卓越技艺。

汉代铜灯设计精巧，式样新颖。如满城汉墓所出土的长信宫灯就是代表之作。它高48厘米，人高44.5厘米，西汉时期制作。这是一件通体镏金的铜灯，上面刻有"长信尚浴"等铭文共65字，所以被命名为长信宫灯。整体形象是跪坐着的一个宫女，左手托住灯底部，右手则与灯罩连为一体。整个灯分为头部、身躯、右臂、灯座、灯盘和灯罩六部分，它们是分别铸造后合在一起的。灯盘可以转动，灯罩则能自由开合以调节灯光亮度及照射方向。宫女的右臂和身躯相通，烟气可以通过右臂进入体内，设计极为精巧。宫女形象塑造得写实而传神，姿态自然，表情含蓄，眉宇间蕴藏着被奴役的苦闷和屈辱的神情。她身着广袖长衫，动作自然而优美，面目清秀，头略向前倾斜，目光专注，神情疲惫而小心翼翼，表现出一个下层年轻宫女所特有的心理特征。这件日用灯具，设计精巧，结构合理，新颖别致。它既是方便实用的灯具，又具有欣赏价值，是一件实用和美观高度统一的工艺美术品，充分显示出作者高度的智能和卓越的工艺。

铜朱雀灯也是汉代铜灯比较有代表性的作品。在古代传说中，朱雀是百鸟之王，是人们美德的象征，它具有能歌善舞的灵性和高贵的生活习惯，能给人间带来吉祥。在汉代朱雀成为保护死者的神物，是四神之一，通常被雕刻在画像石墓的门扇上，寄托了墓主人死后成仙的美好愿望。这件灯的灯盘、朱雀和盘龙三部分，系分别铸成后再接铸在一起的，朱雀的嘴部和足部均留有接铸的痕迹。灯中的灯盘为环状凹槽，内分三格，每格各有烛钎一个。朱雀昂首翘尾，嘴衔灯盘，足踏盘龙，做展翅欲飞状。双翅和尾部阴刻纤细的羽毛状纹。盘龙身躯卷曲，龙首上扬。此灯造型优美，形象生动，而又厚重平稳。

气势沉雄——秦汉美术

◎ 关键词：铜奔马 东汉 稀世之宝

大汉风采——《马踏飞燕》

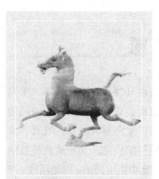

● 马踏飞燕 东汉

>>> 汗血宝马

汗血宝马本名阿哈尔捷金马，产于土库曼斯坦科佩特山脉和卡拉库姆沙漠间的阿哈尔绿洲，是经过三千多年培育而成的世界上最古老的马种之一。在中国历史文献中，阿哈尔捷金马又被称为"天马""大宛良马"。

阿哈尔捷金马头细颈高，四肢修长，皮薄毛细，步伐轻盈，力量大、速度快、耐力强。目前，汗血宝马的最快速度纪录为84天跑完4300公里。德、俄、英等国的名马大都有阿哈尔捷金马的血统。

拓展阅读：
《中西文化交流史》沈福伟
《中国美术全集·雕塑编》
　　　　傅天仇

《马踏飞燕》又称《马超龙雀》《铜奔马》，制作于东汉时期，出土于甘肃武威雷台墓，青铜制，高34.5厘米，长45厘米，宽10厘米，现收藏于甘肃省博物馆。

汉代艺术家们运用丰富的想象力和精巧的构思，融现实主义与浪漫主义于一体，塑造出了极具代表性的《马踏飞燕》，它是我国古代雕塑艺术的稀世之宝。在东汉雷台出土的一批青铜车马中，以居首带头的铜奔马最为著名，堪称是这一时期马的绝妙写实杰作，在中国的雕塑史上亦是不朽之作，人们将它命名为"马踏飞燕"。它取材于现实生活，是当时政治、经济、军事、文化等对外的综合表现，同时，它又高于生活，是一件不朽的艺术杰作。"马踏飞燕"以其杰出的艺术成就，成为中华民族艺术宝库中一颗璀璨的明珠；而它那勃发的雄姿千年不变，给每一位观赏者注入了强劲的活力。

在中国古代，骏马是作战、运输和通信中最为迅速有效的工具，特别是汉朝反击匈奴入侵必不可少的军事工具，所以汉人对马的喜爱超过了以往的任何一个朝代，并视它为民族尊严、国力强盛和英雄业绩的象征。因此，大量骏马的形象出现于汉朝雕塑和工艺作品中，就不足为奇了。其中以《马踏飞燕》最具代表性。这匹马体态矫健，昂首甩尾，头微微左侧，三足腾空，只有右后足落在一只展翼疾飞的龙雀背上。骏马粗壮圆浑的身躯显示了它强大的力量，但其动作又是如此轻盈，以至于人们似乎忘记了它只是通过一足就支撑起了全身重量。它嘶鸣着，额鬃、尾巴都迎风飘扬，充满了"天马行空"的骄傲；而马蹄下的飞燕似乎正回首而望，惊愕于同奔马的不期而遇。

经过雕塑家精心周密的计算和精雕细琢，骏马的体型不仅比例精确，且每一部分都异常完美而匀称，并把雕塑的重心稳稳地落在踏鸟的一只足上。作为具有三维空间的圆雕作品能取得这样惊人的艺术效果，作者想象力之卓越、构思之新颖以及铜铸工艺运用之巧妙，都令人佩服不已。作品中，奔马所具有的力量和速度在设计师娴熟精深的技巧下巧妙地融合成充沛流动的气韵，并浑然一体地贯注在昂扬的马首、流线型的身躯和四条刚劲的马腿上。虽然雕塑的重心集中于一足，却完全符合力学平衡的原理，达到了"形神兼备、气韵生动、形妙而有壮气"的完美境界。

●西汉时期的羽人骑天马玉雕

>>> 张骞通西域

汉武帝时为了联络大月氏夹攻匈奴，于公元前138年派张骞出使西域。不久，张骞一行被匈奴扣留，13年后才脱逃成功。这次出使虽未达到目的，但了解到西域各族的政治、经济、地理、风俗等情况。

公元前119年，张骞再次出使西域，访问了西域许多地区。西域各族政权也派人随汉使到汉朝答谢。从此，汉朝同西域往来频繁，促进了经济文化交流，丰富了汉族与西域各族人民的生活。

拓展阅读：

《史记·大宛列使》
西汉·司马迁
《汉书·西域使》东汉·班固

◎ 关键词：汉代 玉天马 玉雕 精品

浑然天成的羽人骑天马玉雕

我国的玉石制作历史比较悠久，早在原始社会阶段，我们的祖先就用玉石制作生产工具，如矛、刀、斧、铲、锛等和各式各样的玉雕装饰品。到奴隶社会，即商周时期，玉雕工艺又有新的进展，琢磨更为精细，纹饰也更优美，并新出现有鱼、龟、鸟、兽面、兔、蚕等形象的玉雕佩饰。常见的纹饰有夔龙纹、蟠螭纹、云雷纹、窃曲纹、方格纹等，此时的技法处理技巧有新的突破，出现了玉雕阳文线条的雕刻技法。在春秋战国时期，玉雕工艺追求精益求精，品种日益增多，如玉璧纹饰出现阳线和阴线交错的技法，纹饰更趋繁杂，有卧蚕纹、谷纹、联云纹、鸟首纹等，同时还出现浮雕和透雕的技法。两汉时期是玉器品种大增时期，出现了心形佩、龙形佩、玉人、动物等玉佩。汉代玉器有礼玉、葬玉、饰玉及陈设玉等种类，还有专门用于丧葬的葬玉玉衣、玉含、玉握等。较之前代，汉代玉器设计制作更为精巧，结构上打破了对称的格局，着意追求活泼流动、变化多端的效果；镂空技艺精致灵巧，玲珑剔透，刻线纤细如发，自然流畅，显示出很高的技术水平，其中以小型观赏性玉最为精巧。1966年陕西咸阳汉代遗址出土的玉天马，最具特色。骑马者为高鼻、尖额、肩臂生翼的羽人，他左手按住马领，右手执灵草，玉马张舌露齿，双目注视前方，四腿健壮有力，呈向前奔腾状，既有"天马行空"的构思，又有威武雄壮的气势，雕功庄重简洁，玲珑活泼，可谓鬼斧神工。

天马，在中国被誉为神马，是西汉时代伟大的政治探险家张骞行越中亚，深入西域，在大宛发现了被认为是当时最好的良马——天马。当时，汉武帝听了张骞的描述，立即意识到千里马的战略和军事意义，于是大举讨伐大宛，得千里马，并为此写下了《天马歌》。这里作者赋予大宛马以"天"的地位，使其具有了神奇的威力。在艺术世界里，天马的塑造不仅映现了中国人千百年来的痛苦、奋争和希望，而且透过历史来诠释天马，加深了我们对中华艺术和文明的认识。

1966年在陕西咸阳西汉元帝渭陵附近出土有四件小型玉雕，这些玉雕大都玉质晶莹剔透，造型新颖奇特。其中羊脂玉雕成的羽人骑天马仅高7厘米，天马昂首挺胸，双耳竖立，胸两侧有羽翼，四足踏在流云形的底板上，表示在云中腾空奔驰；骑在马上的仙人长耳尖嘴，背生双翅。这件玉雕虽体型甚小，但显示出宏伟的气势，充满强烈的动感，带有浪漫情调，是两汉玉雕中的精品。

◎ 关键词：缯帛 国际交流 丝绸之国

巧夺天工——汉代丝织工艺

● 马王堆西汉墓出土的素纱禅衣

>>> 海上丝绸之路

海上丝绸之路是古代中国与外国交通贸易和文化交往的海上通道，因中国丝绸等通过此路大量西运，故名；又因该路主要以南海为中心，起点主要是广州，所以又称南海丝绸之路。

海上丝绸之路形成于秦汉时期，发展于三国隋朝时期，繁荣于唐宋时期，转变于明清时期。它的发展，对国内外市场网络的扩大、农业商品化的推进、交通运输业的繁荣，以及中西文化的交流都起到了巨大的推动作用。

拓展阅读：

《丝绸之路》张一平
《马可·波罗游记》
[意大利] 马可·波罗

秦汉的织绣工艺在继承战国传统的基础上，有了进一步的发展，特别是在汉代有了质的飞跃。此时的丝织品种更为丰富，有锦、绫、绮、罗、纱、绢、缟、纨等，多达几十种。汉代丝织的花纹，常见的有云气纹、动物纹、花卉纹、吉祥文字这几种。

汉代刺绣的针法主要是辫绣，也称锁子绣，其特点是针路整齐、绣线牢固。马王堆汉墓曾出土了大量刺绣实物，品种丰富，制作优美。

汉代随着商业的发展和都市的繁荣，人们对服装的要求越来越高，特别是贵族阶层，穿着打扮，日趋华丽，这在客观上促进了织绣工艺的飞速发展。为此，专营的纺织业和家庭手工业的生产不断扩大，汉代宫廷中也设置专门的东、西织室，负责生产高贵的织帛文绣供皇室耗用，并有东织令、西织令等主管官管理制作各种高级衣服。当时全国出现了盛产丝织品的大型纺织业中心：山东临淄、四川成都和河南襄邑等地。丝织品除本国使用外，在当时国际交流中还有重要作用，自汉代开辟了通往西亚、欧洲的"商业大道"后，丝绸运输络绎不绝，至此，中国丝绸远近闻名。

汉代的织绣工艺，品种繁多，当时的"缯帛"是丝织品的总称，细分则有绫、罗、锦、绣、纱、绢、素、缦等，多达数十种。湖南长沙马土堆1号墓出土的丝织品极为丰富，基本保存完好的丝织品和服饰，共有100余种。这里大部分的品种都是我们目前所了解的，其中有20多种透过它们的颜色就能识别出来。花纹图案除传统的菱形外，多为云纹、卷草云，还有各种变形动物和几何图案，而且丝染加工技法多样，采用的丝织、刺绣、印染等技艺也都十分精巧。其中有一件重量仅有48克的素纱单衣具有"薄如蝉翼""轻若烟雾"之称，突出地反映了早在2000多年前我国缫纺蚕丝和织造技术都已发展到相当高的水平。又如标志着汉代织造工艺高水平的"起毛锦"织物，需要相当复杂的提花和起绒装置，才能织出既有绒团又有层次的华丽花纹，为世界纺织工艺中所罕见。

此外，长沙马王堆汉墓出土的刺绣品种也很多，有"云纹绣""三彩绣"等。针法纯熟而细密匀称，花纹婉转而流畅，色彩华丽而沉着，风格豪华而典雅。从新疆、湖南、河北等地出土的刺绣品看，已运用多种针法，而长沙马王堆出土的刺绣品运用的"绢片贴毛"技术，是汉代织绣工艺技术的新创造。织物印花也是马王堆汉墓中的新发现，如"泥金银印花纱""印花敷彩纱"，前者是凸版彩色套印，后者是凸版印花敷彩，这是迄今所见我国印染史上最早的印染代表。在新疆民丰东汉墓中，还发现了所见最早的蓝印花布。这都充分说明汉代的织绣、印染技术已十分的发达。

气势沉雄——秦汉美术

●西汉时的匈奴人狩猎岩画

>>> 沧源崖画来由的传说

据佤族老人讲述，在佤族民间保存着一幅内容与沧源崖画毫无差别的布画。

传说中是一个叫艾惹的男孩在一座石崖中得到的，这幅画教人类种植、饲养、建筑、各种技能等，如何过上稳定、幸福的生活。后来有人把画上的图案用牛血画在石崖上，这就是今天人们看到的"沧源崖画"。1966年，那幅布画还保存在勐来乡明良大寨头人家里，可惜在"文革"期间失去了踪迹。

拓展阅读：

《云南沧源崖画》林声
《云南沧源崖画的发现与研究》
　　　　　　　汪宁生

◎ 关键词：沧源岩画 红色 记事性质 剪影式

云南岩画

沧源岩画出现的时间较晚，据推测为从汉代才开始出现。沧源岩画分布于沧源佤族自治县勐省、勐来两个乡区域内，东西长约25公里、南北宽约15公里，地处小黑江及其支流的峡谷地区，海拔1000～1800米。岩画多绘在距地面2～10米的平滑岩壁上，色彩多为红色，以人物和动物形象为主，也有村落、建筑、树木、神怪等。比较有代表性的作品有《狩猎图》《放牧图》《村落图》《战争图》《舞蹈图》《杂技图》等。

沧源岩画绘制技法简单、原始、粗率，造型稚拙、古朴、单纯。人物、动物的动态自然、生动，表现了我国古代岩画艺术的较高水平。岩画均以赤铁矿为颜料绘制于石灰岩崖壁上，十处地点绘画面积约400平方米，共有图形约1000个。这些图形制作都十分简单，均做剪影式描绘，人物和动物以单线为主要表现方法，大块的形体则用平涂法来表现。画面内容反映了一定的宗教观念，具有明显的记事性质，寓含着作画者的意图。

崖画中，描绘房屋的图像特别值得注意。因为从中可以看出当时的人们已有了固定的住宅：一种是架在树木上的房屋，即所谓巢居式；另一种是架在地面木桩上的房屋，即所谓干栏式。在第二地点村落图中可以看到由干栏式房屋组成的村落，有一定的格局，小房子布置在四周，中间则是大房子，这样的格局在一定程度上反映了当时的社会组织关系，具有特定的寓意。此外，还有一幅岩画就完整地反映了人类生存活动的场面。作品由三个部分组成。图的中心位置，一条粗的实线表示村道，人畜位于一圆形弧线界定的村寨中。画面的上方则是一群舞者，他们双臂曲举，两腿屈膝下蹲，似乎在应和着震撼山谷的号子声踩步起舞，边跳边晃动着手上的器具，似乎在助威、呐喊，又似乎是在祷告着胜利。画面的下方是一场惊心动魄的拼杀场面：搭弓引箭者，挥舞枪棒者，拳脚相向者，还有横卧地面的尸首，构成了一幅震撼人心的战争场景。

崖画是用赤铁矿粉所绘，因此，画面全部呈红色，且色彩稳定，经久不变。在造型处理上，艺术家善于把握人物和动物的基本形态特征。如画动物，则着重描绘角、耳、尾等富有特征性的部位，使人容易辨认出各种动物的属性。画人物，大都属于圆头形，面部略去五官，身体部分除少数注意表现人体的曲线外，绝大多数照例是勾画成简单的三角形。四肢变化较多，通过双臂双脚的动作安排，表现出各种不同的姿态：或站立，或行走，或狩猎，或舞蹈。崖画的制作技法简练单纯，形象塑造严守正面律，采用垂直投影的画法。无论动物或人物，都是遍体平涂，只有少数图形仅具轮廓，未用颜色填满。

●广西花山岩画

>>> "花山" 的传说

"花山" 壮语叫 "岜莱"，即花花绿绿的山。这里的"花花绿绿"，是指色彩斑斓的石头。此山是亿万年前曾经喷发过的老火山。老火山喷发出来的岩浆四处飞溅，凝固下来的岩浆便成了色彩斑斓的石头，山里人无法解释，只管叫 "花山"。

后来有一放牛人登上山顶，发现山顶上有"无底洞"，黑糊糊的，不知其深浅，以为山是空心相通的，人们一传十、十传百地又叫成 "通心岭"。

拓展阅读：
《壮族文明的起源》郑超雄
《千古之谜的花山崖壁画》
黄汝训

◎ 关键词：崖壁 图画 骆越人

最大的岩画——花山岩画

我国现存最大的一幅岩画，位于广西宁明县明江畔的花山上，它大约是中国战国至东汉绘制在崖壁上的图画，高44米，宽170米，面积达7480平方米，壮语名为 "岜莱"，汉译为 "有画的石山"。画面临江，崖壁明显内斜。绘画是以赭红色的赤铁矿粉为颜料，用动物脂肪稀释调匀，用草把或鸟羽直接刷绘在天然崖壁上。画法采用单一色块平涂法，只表现所画对象的外部轮廓，没有细部描绘。如人物只画出头、颈、躯体和四肢，无五官等细部。风格古朴，笔调粗犷。现存图像1900多个，包括人物、动物和器物三类，以人物为主。人物的基本造型分正身和侧身两种。正身人像形体高大，最大的高达两米以上，皆双臂向两侧平伸，曲肘上举，双腿叉开，屈膝半蹲，腰间横佩长刀或长剑。侧身人像数量众多，形体较小，多为双臂自胸前伸出上举，双腿前迈，面向一侧，做跳跃状。

除人物岩画之外，动物图像及器物图像也占很大比例。其中，花山岩画动物图像主要是狗，皆侧向，做小跑状。器物图像主要有刀、剑、铜鼓等。刀、剑一般佩带在正身人腰部。铜鼓数量多，但大都画得十分简略，只画出鼓面，有的鼓面中心有芒，个别鼓面侧边有耳。这些交错并存的图像，组合成一个个单元，排满了整幅画面。其中有一个组合最为典型：以一个高大魁伟、身佩刀剑的正身人为中心，脚下有一狗，胯下或身旁置一面或数面铜鼓，四周或左右两侧有众多形体矮小的侧身人。这些画面可能描绘的是一场祭祀活动仪式，是巫术文化的遗迹。岩画的绝大部分描绘着不同形态的人物，至今仍能清晰看到的有1300多个，最大的高达3米，最小的不到0.3米。这些人物大多是裸体的，形象自然淳朴，两手上举，两腿叉开。岩画正中有一个腰佩长剑身高数米的巨人，威风凛凛地站在一只怪兽背上，观看着那些手举铜鼓、铜锣和其他桨器狂欢纵舞的人群。岩画画法原始古朴，线条粗犷有力。据专家考证，它是壮族先民骆越人留下的艺术作品。花山岩画内容丰富、气势雄伟，是我国迄今为发现的最大的一处岩画点。画中人物皆为双臂上举，两脚分立下蹲，似在跳舞。其中几个大型的正面人物，腰佩刀剑，可能是首领、巫师或勇士。画面经过反复重叠，形成了造型独特、风格简洁质朴、色彩鲜艳明丽、构图饱满的特点，给予人们以粗犷、勇猛、激奋的艺术感染力。

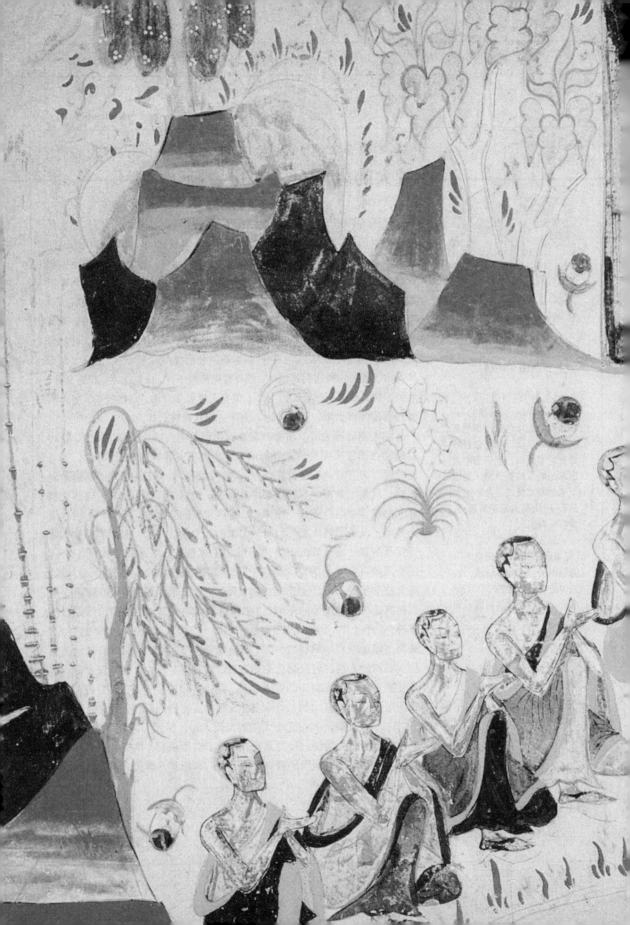

神采为上——
魏晋南北朝美术

—— 魏晋南北朝是我国历史上一个分裂、动荡的时代，也是一个民族大融合、文学艺术获得巨大成就的时代。

—— 佛教的发展和魏晋玄学的兴起，对这个时代的美学思想和文学艺术产生了极为深刻的影响。

—— 这一时期，绘画题材范围扩大，艺术家们对绘画功能的认识有了新的转变。

—— 人物画在继承汉代绘画传统的基础上有新的发展，注重传神、以线为造型基础的方法不仅在艺术实践上贯穿始终，而且进一步提高到理论上予以充分的肯定。

—— 工艺美术和雕塑在民族传统式样的基础上，吸收了外来艺术形式，呈现出一种承上启下具有融合性特征的新气象。

神采为上——魏晋南北朝美术

●敦煌莫高窟所藏金刚像

>>> 玄学

玄学是三国、两晋时期兴起的，以综合道家和儒家思想学说为主的哲学思潮，故通常也称之为"魏晋玄学"。玄学是魏晋时期的思想主流。

玄学即"玄远之学"，它是对《老子》《庄子》《周易》的研究和解说。玄就是总天地万物的一般规律"道"，它体现了万物无穷奥妙的变化作用。

拓展阅读：

《魏晋玄学论稿》汤用彤
《玄学与魏晋文学》皮元珍

◎ 关键词：分裂 融合 转变

魏晋风度——魏晋南北朝艺术

魏晋南北朝是我国历史上一个分裂、动荡的时代，也是一个民族大融合、文学艺术获得巨大成就的时代。中国美术在这一时期，也进入了一个新的发展阶段，出现了一些新的特点。

随着佛教的兴盛，佛教造像和绘画发展迅速，出现了画佛像的名家，如新疆的克孜尔·库木吐刺；还出现了一大批表现佛教艺术的石窟，著名的有甘肃的敦煌莫高窟、山西云冈石窟、洛阳的龙门石窟等，对我国民族传统艺术产生了重大影响。这一时期，人物画在继承汉代绘画传统的基础上有新的发展，人物描绘得更加逼真传神，但在艺术实践上仍以线为造型基础，并贯穿于绘画始终，而且进一步提高到理论上予以充分的肯定。绘画题材范围更加广泛，对绘画功能的认识也有了新的转变。

这一时期，盛行人物画，这是此时绘画中的重要特点。由于佛教的传入改变了中国人物画的内容，到南北朝时期，佛教人物画开始兴盛，此时的画家，几乎都擅长佛教人物画。与此同时，肖像画的发展也十分繁荣，成为这个时代的另一个特点。注视肖像的描绘，不仅是由于直接受到魏晋南北朝以来的影响，也是由于政治生活的需要。此时宫廷绘画活动有所发展，出现了以描写宫廷生活为内容的人物画，涌现出了一批擅长画妇女的宫廷画家。就人物画的表现形式和艺术风格来说，这一时期在中国固有形式的基础之上，吸收了外来营养，并融会贯通，创造了新的形式，特别是士大夫画家的出现，整理提高了绘画的思想内涵，将它推向精思巧密的发展阶段。这一时代，不仅人物画很兴盛，而且山水画也发展了起来，并作为一个独立的画种登上画坛。在绘画观念上，体现了分画科的必要。

统治阶级士大夫画家队伍的成长发展，是当时画坛的重要现象。画家获得了特殊的地位，他们有充足的时间从事绘画并进行思考，提高了作品的艺术性和思想性。由于越来越多的文人士大夫参与绘画活动，专业画家开始成为这一领域的权威，加上画家论画的风气渐盛，出现了顾恺之等一大批在中国绘画史上有重大影响的画家和一些绘画理论著作。知识分子专业画家，对传统的艺术理论进行整理和研究，促进了画的提高与发展，这是这一时期画坛上的重要成就。同时，画论的建树又标志着艺术与科学的分化，以及艺术技术和艺术实践发展进入了新的阶段。工艺美术和雕塑在继承民族传统式样的基础上，吸收了外来艺术形式，呈现出一种承上启下、具有融合性特征的新气象。

除绘画艺术外，魏晋时期的工艺美术也有新的发展。陶瓷工艺是工艺美术的重要品种之一，在普遍发展的基础上，青瓷工艺的发展最为突

神采为上——魏晋南北朝美术

●佛说法图 北魏 佚名

●立佛图 北朝 佚名

出，对唐代陶瓷工艺的发展影响深远。此外，织绣、金属等工艺的发展，对唐代工艺美术的发展也起到了很大的作用。莲花纹、缠枝花纹的兴起在装饰纹样上有划时代的意义，后来成为隋唐装饰纹样的主流。

　　总之，这是一个大变革、大动荡的混乱时代，这样的时代背景为思想界挣脱旧有束缚、接受外来文化洗礼提供了一个很好的契机，促使我国美术的各个门类在内在精神和风格式样上都有所转变、有所发展，为唐代美术的繁荣奠定了基础。

神采为上——魏晋南北朝美术

●山溪雨霁图 三国 曹不兴

>>> 佛教起源

佛教起源于公元前6－公元前5世纪，其创始人为悉达多·乔达摩。释迦牟尼是教徒对他的尊称，相传他是现在尼泊尔境内迦毗罗卫国的太子。他29岁时，深感印度婆罗门教种姓制度的不合理，下层社会深受生、老、病、死之苦，遂离家出走，35岁时得道，创立佛教，获得贫苦人的支持。

佛教分大乘佛教、小乘佛教和藏传佛教三个教派。

拓展阅读：

《佛教画藏》古干
《中国佛教史》任继愈

◎关键词：佛画之祖 "八绝" 之一

画佛名家曹不兴

曹不兴，吴兴人。亦名弗兴，善于绘画，当时吴中 "八绝" 之一，是很有声誉的画家。他 "心敏手运，须臾立成，手面手肩背，无遗尺度"，能将佛像头、面、手、足、肩、背等人体比例，画得与真人一样，足见他对现实人物的观察是十分敏锐的。后来由熟生巧，自成一体，所绘人物，衣纹褶皱紧贴身体，富有立体感。世人对曹不兴高超绘画技巧的赞美，有许多有趣的传说，其中这两个比较有代表性：他为孙权画屏风时，误落笔墨，他便顺手绘之成蝇。孙权误以为是蝇子飞到了画上，便举手弹之。可以想象，曹不兴善于写生的艺术，已达到了炉火纯青的境界。孙权赤乌元年（238年）冬十月，游青溪，看到一条赤龙由天而降，凌波而行，因此，便让曹不兴绘其形状。因绘得成功而得到孙权的赞赏，到宋文帝时，还常用这条赤龙求雨。当时大臣谢赫在秘阁中见到了曹不兴所画的龙头，还自认为是真龙降临，可见其画作之妙。

曹不兴最擅长的是人物画，他曾在50尺长的绢上画一人像，心明手快，运笔而成。人物头、脸、手、足、胸腹、肩背，无一毫失误。据文献记载，曹不兴是知名最早的佛像画家。佛教在东汉传入中国，但主要集中在中原地区，到三国时，由僧人支谦和康僧会先后传入江南。相传，康僧会远游至吴，孙权为之建造建初寺，并令曹不兴为之设像行道。这也就成为中国佛像绘画最早的作品，曹不兴也成为我国最早的佛像画家。曹不兴看到西方佛像，便据以绘之，学会佛像画后，或绘卷轴以供礼拜，或图寺壁以助庄严，所作大佛像有的高达五丈，气魄恢弘，庄严妙相，仰之弥高，令人肃然。他被誉为 "佛画之祖"，对佛教东渐起到一定的推动作用，由此，佛像便盛传天下。三国时期因政治动荡、社会混乱，因而绘画没有取得更大的成就。绘画内容在此时亦是由礼教宣传过渡到宗教宣传。画家也由黄河流域的中原地区转移到长江流域。曹不兴之后，长江中下游地区的画家渐渐多了起来。

曹不兴的佛像画绵延不绝、风行百代，世传曹不兴绘有《维摩诘图》《释迦牟尼说法图》等，而且人物画也精益求精、蔚为大观。他的画风为卫协所师承，再传顾恺之、陆探微、张僧繇等。他的画技虽佳，但仍是一位过渡时期的画家，作品体现了由汉代艺术风格向魏晋艺术风格的转化，在他的画中仍可见汉代粗犷和简略的画风。

神采为上——魏晋南北朝美术

●职贡图 梁 萧绎

>>> 伍子胥

伍子胥（公元前559－公元前484年）。楚大夫伍奢之子，名员，字子胥，春秋时吴国的大夫。

公元前522年，其父伍奢被杀，他逃亡经过宋、郑等国入吴。后帮公子光（即吴王阖闾）刺杀吴王僚，夺取王位，整军经武，国势日盛。不久攻破楚国，以功封于申，又称申胥。后来到吴王夫差时，劝王拒绝越国求和并停止伐齐，吴王不听，渐被疏远，最后吴王赐剑命他自杀。

◎ 关键词：西晋 技艺卓越 画圣

晋朝画圣——卫协

　　卫协，著名画家，活动年代约在三国末至西晋，师法三国曹不兴而青出于蓝。与曹不兴相比，卫协绘画的题材更加广泛，擅绘神仙、佛像和人物故事，曾作大小《列女》，以及《上林苑》《北风诗》等图。描法细如蛛丝，尤工人物点睛，顾恺之受其影响，赞卫协的作品"伟而有情势"，"巧密于情思"。南朝齐谢赫在《古画品录》中评云："古画皆略，至协始精"，"六法之中，跻为兼善。虽不该备形似，颇得壮气"。由此可知，曹不兴的画和汉壁画接近，线条粗犷，气魄雄厚，注意人物的大体动态，不重视细部描写，而卫协比较精工细密，改变了这种风格。所以顾恺之评其《北风诗》卷画"巧密而精思"。这包含了两方面的意思：一是指其技法，用线细如蛛网，而仍有刚劲的笔力；二是指所画对象内在精神气质的刻画已较之汉画更细腻。他的绘画不仅体现了对粗略奔放汉画风格的突破，也开创了南朝至唐初人物画的风格模式。又有记载说他画七佛像迟迟不点睛，可知其十分注重作品的经营构思。正是这种精神，使他笔下的人物形象生动、充满气韵。这也是由民间的豪迈风格向士大夫画家精思巧密风格的过渡。见著录的作品有《毛诗比风图》《史记伍子胥图》等。

　　卫协因技艺卓越而被誉为"画圣"，他对东晋的绘画有直接而重要的影响。

拓展阅读：

《史记》西汉·司马迁
《中国画学全史》郑午昌

●庄园牛治图卷 东晋

●立佛像 北凉 壁画

>>> 竹林七贤

竹林七贤是三国魏七位名士的合称，即嵇康、阮籍、山涛、向秀、刘伶、王戎及阮咸。七人常集在当时的山阳县（今河南辉县西北一带）竹林之下，肆意酣畅，故世谓竹林七贤。

七人虽然是当时玄学的代表人物，但他们的思想倾向略有不同。他们在生活上不拘礼法，清静无为，聚众在竹林喝酒，纵歌。作品揭露和讽刺了司马朝廷的虚伪。

拓展阅读：

《玄理与任诞——竹林七贤》
陈代湘
《六朝画论研究》陈传席

◎关键词：戴逵 佛寺 墓室 壁画

六朝壁画

魏晋南北朝时期，佛教非常盛兴，全国上下兴起了一股建筑佛寺的热潮，佛寺内有大量的壁画。三国时吴兴人曹不兴为最早的佛画高手，被称为"佛画之祖"，得到后人的赞誉；之后的大画家顾恺之是东晋时人，他在寺庙中绘制壁画的事迹很早就被史籍记载；而顾恺之最为推崇的画家戴逵也以壁画见长，戴逵在瓦棺寺所作的壁画，就受到当时极高的赞扬。

戴逵是东晋学者、雕塑家、画家，谯郡铚县（今安徽宿州）人，他是一位少年成名的艺术家，十几岁时在建康瓦棺寺作的佛像五躯就特别有影响力，和顾恺之的维摩诘壁画、狮子国的玉象，合称为瓦棺寺"三绝"。戴逵是一位具有叛逆性格的画家，如他不为权贵鼓琴，多次拒绝"征拜"。他画过《竹林七贤图》《高士图》，也绘塑了不少佛像。据《世说新语》记载："戴安道中年画行象甚精妙，庾道季看之，语戴云，'神犹太俗，盖卿世情未尽耳'，戴云'唯务光（夏时贤人）当免卿此语耳'。"这说明了他的画贴近生活，反映了现实人物的思想性格。他画的《稽轻车诗图》能完全捕捉人物的情态，达到了"作啸人似啸人"的境界。顾恺之评他的肖像画说，"稽兴，如其人"，由此可知他的绘画成就。

张僧繇是六朝时期最有名的壁画家之一，当过吴兴太守。他独创了"凹凸花"技法，使观众在远处观望时有起伏的变化，而到近处才发现是平面的。他是一个多面手，长于人物、动物、山水等，甚至在雕塑方面也是个能手。民间有关于张僧繇的有趣传说，相传他画龙从不点睛，点了睛龙就会飞去，足见他作画之生动。

考古发现证明，六朝帝王、贵族的墓室中一般都绘有大量的壁画，这是受汉代厚葬风俗的影响，也是统治阶级对绘画爱好的体现。从总体上讲，六朝墓室壁画的题材沿袭了中原的风格，题材比较集中，主要有佛教题材、神话题材及人物题材等，主要是个体形象和装饰图案。个体形象的画面上，不再有佛和菩萨的组合。与佛教意识相关联的装饰图案比北朝的更活泼、更富有变化。如丹阳吴家村墓中，画有双手捧竽的飞天，和执仙果的飞天。几乎所有墓室的壁画都体现了儒、道、佛三种思想，不同的墓室稍有不同。如邓县墓以儒家内容为主，闽侯南屿墓以佛教内容为主。神话题材，除了中原地区常见的神话题材外，更多的是《山海经》中的神话故事。如镇江东晋墓中，共有54幅画，其中青龙、白虎、朱雀、玄武四神图像，就有24幅。南朝时期出现了一个奇特题材的壁画"竹林七贤"，说明当时以人为主题的新的绘画观已为人们接受。

魏晋南北朝时期的壁画沿袭了汉代以来的画风，以画像砖堆砌成画，在一定程度上反映了这一时期的绘画风格。

神采为上——魏晋南北朝美术

●伎乐天 北凉 壁画
伎乐天是佛教中的香音之神。图中的伎乐天飘浮空中,手持乐器,以美妙的声音来赞美佛、供养佛。其造型生动,线条飘逸流畅,本身就如动听的旋律,令人心醉。

神采为上——魏晋南北朝美术

● 莫高窟中的释迦像 北魏

>>> 孔子与荣启期

孔子在鲁国的郊外遇见荣启期，见他在那里弹琴唱歌，颇感奇怪。

孔子问荣启期为什么这样快乐。他回答说得以生为人，这是第一件乐事。幸得生为男子，这是第二件乐事。活到了九十（五）岁，这是第三乐事。贫穷是很平常，死亡乃是人生的终点。过着平常的日子以等待最后终结的到来，没有忧愁。孔子听后称他是很能"自宽"的人。

拓展阅读：

《连环画：阮籍长啸台》
中州书画出版社
《历代名画记》唐·张彦远

◎关键词：宫廷画家 一气呵成 传神

陆探微与"一笔画"

我国历史上的"六朝三大家"是指陆探微与东晋顾恺之、南朝梁代张僧繇，加上唐代吴道子，合称"画家四祖"。陆探微师法顾恺之，擅长人物肖像以及佛教画，兼工蝉、雀、马等。明帝时任侍从，成为宫廷画家，多为帝王、权贵、功臣、宠姬等作画，有《宋孝武像》《宋明帝像》《孝武功臣竹林像》等，无不栩栩如生，具有极强的感染力，人称所画人物"极其妙绝"，"秀骨清像，似觉生动，令人凛凛若对神明"，当时备受推崇。他画的《文殊降灵图》，共绘人物80个，飞天4个，"神采动人，真稀世之宝"。作品中蕴含的秀神情蕴，在现在的山西大同云冈石窟的造像以及敦煌莫高窟北魏时期的某些供像中，仍然可以看到。浙西甘露寺大殿后尚有陆探微画的菩萨。

陆探微是一位十分善于学习的画家。他吸取前人长处，融会贯通，形成自己独特的风格。其作画笔迹周密，号称"密体"，以区别于张僧繇、吴道子的"疏体"。绘画线条锐利挺拔、干脆刚劲，被后人誉为"笔迹劲利，如锥刀焉"。他吸收王献之的笔法，使用一种连绵的线条，创造了"一笔画"法，笔势连绵不断，整幅画一气呵成，令人拍案叫绝。

陆探微，吴（今江苏苏州）人，约生于晋末宋初，主要活动在刘宋孝武帝到南齐武帝时期。他师承顾恺之，并在顾恺之画风的基础上有所发展，擅画道释及古贤、贵族、名士肖像，也画类似风俗性和花鸟题材的作品。他画人物"秀骨清像"反映了当时士族鉴赏人物的审美取向。作画"笔迹劲利"，气势连贯，被称为"一笔画"；"精细润媚，新奇妙绝"，和顾恺之同被列为笔迹周密的"密体"。陆探微是5世纪后半期最有影响的画家，他的画曾被谢赫评为"穷理尽性，事绝言象，包前孕后，古今独立"。他用线行笔精密，气脉流畅，人物造型"秀骨清像"，给人以生动传神之感，反映了南朝士大夫特有的审美趣味。

已出土的创作于那个时代的《竹林七贤与荣启期》砖印壁画等绘画遗迹，很好地印证了陆探微此时的画风。《竹林七贤与荣启期》砖印壁画多见于江苏丹阳、南京西善桥等地，系据同一母题制作，可见当时此类题材的广泛流行。南京西善桥的砖印壁画表现的是魏晋名流纵酒、放达、超然洒脱的生活，形象地反映了当时弥漫于社会的"清淡玄学"之风和新的人生观。画面为横卷式构图，描绘的人物是西晋文人嵇康、阮籍、刘伶、向秀、山涛、阮咸、王戎"七贤"，并配以春秋时代的高士荣启期。八人依次排列，以银杏、垂柳、乔松、梧桐等树木相间隔，人物之间既有联系又各自独立。人物造型准确，面部表情生动逼真，其形象及笔法

●有翼天人 西晋 壁画
●佛与六弟子 西晋 壁画

与传世的顾恺之作品有相似之处。作者通过对他们各自不同精神面貌的
刻画，真实塑造了他们不同的个性，深刻揭示了当时士族文人的内心世
界，突出了他们共有的时代风度。如"手挥五弦，目送飞鸿"傲岸的嵇
康，撮唇吹箫悠然自得的阮籍，醉酒后癫狂神色的刘伶等，活现了六朝
文人的典型形象和精神气质。人物、景物全以单线造型，线描的长短及
疏密的组织富有节奏感和装饰性。

●顾恺之像

>>> 杜甫颂顾恺之

杜甫20岁时，在江南瓦官寺里看到顾恺之的《维摩诘像》壁画，并求得这幅壁画的图样。

杜甫47岁时在诗中写有《维摩诘像》"虎头金粟影，神妙独难忘"二句诗。51岁在成都作《题玄武禅师壁》诗时写道："何年顾虎头，满壁画沧州。" 56岁时带病到夔州，在五言诗《秋日夔府咏怀》里又写道："顾恺丹青列，《头陀》琬琰镌。"可见顾恺之的壁画给杜甫印象极深。

拓展阅读：
《中国美术史》洪再新
《中国古代画论要籍简介》
温肇桐

◎ 关键词：士大夫画家 画学理论 神似

顾恺之与"传神"画论

顾恺之，字长康，江苏无锡人，是继东汉张衡等之后士大夫画家中成就最为突出的画家。"自生人以来未有也"是东晋谢安对他的称赞。顾恺之的绘画及其理论在中国美术史上占有极其重要的地位。他在总结汉魏以来民间绘画和士大夫画经验的过程中，把传统绘画向前推进了一大步。他用笔紧劲连绵，尤如春蚕吐丝，又如轻云浮空、流水行地。其着色则以浓色稍加点缀，不求藻饰。他的画非常耐人寻味，具有一定的思想深度。现存《洛神赋图》《女史箴图》《列女图》等都是他的作品摹本。在艺术上，他的最大成就在于塑造人物不求形似而主张"传神写照"，并加以实践。

他的绘画理论和绘画风格体现了魏晋时代的审美精神，因而成为那个时代乃至中国绘画史上的杰出人物。顾恺之不仅绘画技艺高超，而且他的画学理论具有开创性，是我国古代绘画理论的卓越建设者。

在中国绘画史上，他第一次明确提出"传神论"，认为人物画的根本是表现人的精神气质，即"神"，因而不以形似而以神似来评价画的好坏。他主张绘画要表现人物的精神状态和性格特征，重视对所绘对象的体验、观察，通过形象思维来把握对象的内在本质，在形似的基础上进而表现人物的情态神思，即以形写神。他说："四体妍蚩，本无关于妙处，传神写照，正在阿堵之中。""阿堵"是指眼珠。这种理论表现在作品中，即在为人画像时，他非常重视眼睛的描写，常常长时间不点眼珠，直到深刻体会到对象的精神气质。另外，他还善于透过人物形象本身的细节特点和环境来刻画人物的神态和性格。

顾恺之现在保存下来的画学理论著作有《论画》《魏晋胜流画赞》《画云台山记》三篇，是现存我国最早的比较完整的画论著作。画评《论画》概括了绘画的一些基本规律，比如"迁想妙得""传神写照"等；《魏晋胜流画赞》谈了绘画中的技法，如用笔、设色、远近等；《画云台山记》对山水画的构思、构图提出了精辟的见解，历来受到人们的重视，从中我们可以得知，当时的山水画已经开始萌芽了。

●听琴图 东晋 顾恺之
此画是宋代摹本，描绘的是古代文人学士制琴的场景。一文士独坐于一长方席上，右手食指尖在木架丝线的中部轻轻地拨动，其目光下注又不驻于案物，脸部呈全神贯注倾听状，这正是调定音律时所特有表情神态。就整幅图而言，人物神态的表现是颇为传神的。

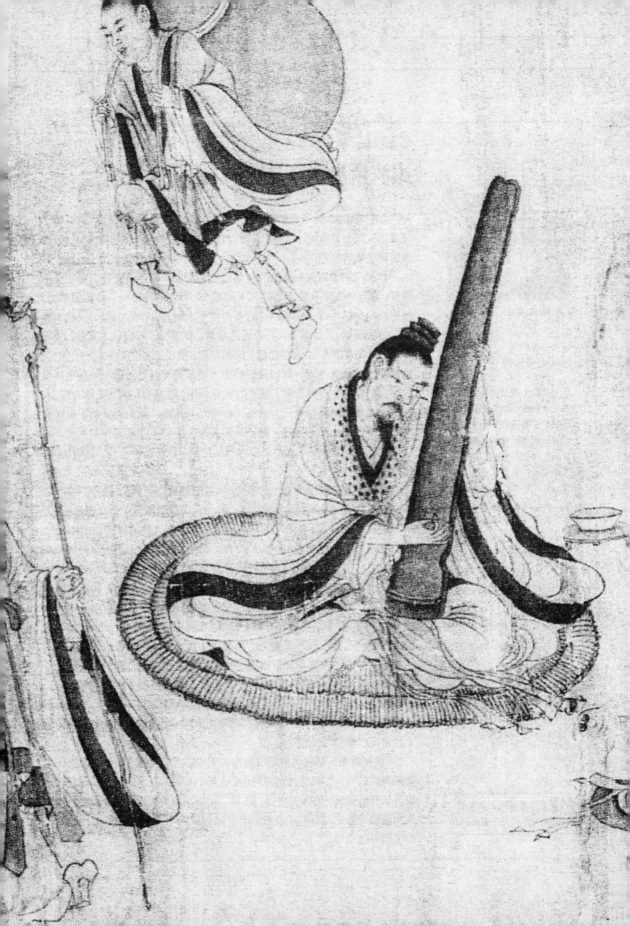

●洛神赋图(局部) 东晋 顾恺之

>>> 七步作诗

据载，曹植的哥哥曹丕做了皇帝后，要想迫害曹植，于是命令曹植在走七步路的短时间内作一首诗，作不成就杀头。结果，曹植应声咏出这首《七步诗》："煮豆燃豆萁，豆在釜中泣。本是同根生，相煎何太急？"

据说曹丕听了以后羞愧万分，无地自容。诗人以其豆相煎为比喻，控诉了曹丕对自己和其他兄弟的残酷迫害。

拓展阅读：

《曹操曹丕曹植集》张可礼
《洛水奇观》成都音像出版社

◎ 关键词：顾恺之 曹植 甄氏

凌波微步《洛神赋图》

《洛神赋图》为东晋顾恺之所作。高27厘米，长394厘米，这幅画作是根据三国时曹植的《洛神赋》而创作的。作品中具体生动的形象，完整地表现了赋的内容。

作品《洛神赋图》描绘的是曹植在洛水之畔与洛水女神宓妃相会的情景，充分体现了作者丰富的艺术想象力、巧妙的构图以及传神的笔墨。画中所描绘的洛神端庄秀丽，时而徜徉于水面，如"凌波微步"；时而飘忽遨游于云端，"仿佛兮，若轻云之蔽月，飘摇兮，若流风之回雪"，"翩若惊鸿，婉若游龙"，含情脉脉，仪态万千。据说，这位美丽非凡的仙女，正是使曹植寝食不安、朝思暮想的恋人甄氏的化身。此图十分注重环境的描绘，对画中人物起到了很好的烘托作用。在洛神的周围，绘有青山、绿水、红日、彩霞、轻云、荷花、秋菊以及鸿雁、游龙等形象，将赋文中对洛神形象生动的描述，都一一地再现于画面，使画面气韵生动，人物呼之欲出。整体观之，全图设色艳丽明快，线条准确流畅，充满动感，富有诗意之美。

画家发挥了高度的艺术想象力，诗意般地营造了原赋中的意境氛围，巧妙地把文字形象转换成艺术形象。整个画面构思布局十分新颖奇特，人物刻画细腻生动。画卷中以丰富的山水景物作为人物的背景，山水起伏，林木掩映，逐一地展现出不同的意态、情节。画家行笔遒劲流畅而又富有韵律感，如表现丝质的衣裙，十分得体；在勾勒人物的面容时，能于细处求工，精密而圆熟。画面从曹植在洛水见到洛神开始，到洛神飘然而去结束，缠绵悱恻，若即若离，交织着如怨如慕、如梦如幻的欢乐和惆怅，向往和失落，憧憬和怀念，在作者笔下描绘得淋漓尽致。虽然画中的人物洛神和曹植在一个完整的画面中多次出现，但是由于整个画面的组合随着情节的发展而呈现出相应的起伏变化，将时间和空间打成一片，再加上画面的和谐统一，丝毫也看不出有连环画那种分段描绘的迹象。

由于此画采用了卷轴画形式，突破了空间和时间的局限，给人一种不断动荡的运动感，感情随着时间的推移而有起伏的变化，这就是美术构图上所讲的"情势"。

《洛神赋图》是我国早期绘画与文学相结合的典范之作。顾恺之使用简练飘逸的线条、典雅鲜丽的颜色、大胆的构图、写实的手法，诗意般地表达了《洛神赋》的深刻内容，达到了诗情画意的境界。另外，画中作为人物活动背景的山石树木虽然形态古拙，但对于烘托人物的情感和意境起到了很好的作用。

神采为上——魏晋南北朝美术

● 洛神赋图（局部） 东晋 顾恺之
中国东晋绘画作品，原作已佚，今有宋代摹
本 5 卷，皆绢本设色。

● 洛神赋图（局部） 东晋 顾恺之
顾恺之根据三国时曹植所著的《洛神赋》创作
的《洛神赋图》，是我国早期绘画与文学相结合
的典范之作。

●列女仁智图 东晋 顾恺之

>>> **班婕妤与汉城帝**

班婕妤是汉成帝的后妃，在赵飞燕入宫前，汉成帝对她最为宠幸。

汉成帝为了能够时刻与班婕妤形影不离，特别命人制作了辇车，以便同车出游，但却遭到班婕妤的拒绝，她说圣贤之君，都有名臣在侧。夏、商、周三代的末主有嬖幸的妃子在座，最后竟然国亡毁身，我如果那样，就跟她们很相似了。汉成帝认为她言之成理，只好作罢。

拓展阅读：

《班婕妤怨》南朝·刘孝绰
《魏晋胜流画赞》顾恺之

◎关键词：宫廷妇女 说教 形神兼备

画坛珍品《女史箴图》

东晋著名画家顾恺之根据西晋诗人张华所写的《女史箴》的内容作了这幅带插图性质的作品——《女史箴图》。它高25厘米，长394厘米，横卷。图中所绘的那个时代现实景象和艺术本身有着不可磨灭的价值。

《女史箴图》以古代宫廷妇女为描绘对象，表现的是她的节义行为，是一幅标榜封建"女德"的作品。画卷的主题思想有说教的性质。但是画家根据主题的要求，依据自己熟悉的贵族妇女的形象，赋予了各种人物不同的身份和性格特征，概括了贵族家庭生活的一些细节。整幅图，按题材的不同而分为9段，每一段都相对独立，而又有一种内在的联系，即通过用题款及人物服佩的处理等手法将各部分巧妙地连为一体，使画面形成散而不乱、起伏有致、疏密得当的有机整体。人物造型生动自然，表情变化微妙，线条富有韵律，体现了中古艺术的典雅和高贵。

西晋张华《女史箴》一文，原文12节，此图所画亦为12段，现存自"冯媛挡熊"至"女史司箴敢告庶姬"共9段。其中描绘女范事迹，有汉代冯媛以身挡熊，保护汉元帝的故事；有班婕妤拒绝与汉成帝同辇，以防成帝贪恋女色而误朝政的故事等。其余各段都是描写上层妇女应有的道德情感，带有一定的说教性质。虽然作品蕴含了妇女应当遵守的道德信条，但是对上层妇女梳妆打扮等日常生活的描绘，真实而生动地再现了贵族妇女的娇柔、矜持，无论身姿、仪态、服饰都合乎她们的身份和个性。其作品注重人物神态的表现，用笔细劲连绵，色彩明丽、秀润。

《女史箴图》中不同身份的宫廷妇女形象，是作者所处时代的妇女生活情景的反映。图中的妇女形象典雅端庄，神情温顺柔和，体现了顾恺之绘画用线的精细绵密，如"春蚕吐丝"，人物形神兼备。

●女史箴图 东晋 顾恺之

神采为上——魏晋南北朝美术

● 五星二十八宿图之一 张僧繇

>>> 龙门石窟

龙门石窟始开凿于北魏孝文帝迁都洛阳（494年）前后，历经东西魏、北齐、北周，到隋唐至宋等朝代又连续大规模营造达 400 余年之久。

石窟密布于伊水东西两山的峭壁上，南北长达 1 公里，共有 97000 余尊佛像，1300 多个石窟。现存窟龛 2345 个，题记和碑刻 3600 余品，佛塔 50 余座，造像 10 万余尊。其中最大的佛像高达 17.14 米，最小的仅有 2 厘米。

拓展阅读：

《书学源流论·时异篇》
 张宗祥
《五代名画补遗》北宋·刘道醇

◎ 关键词：萧梁 宫廷 画事 张家样

张僧繇与"疏体"画

张僧繇，萧梁时吴人。天监年间为武陵王国侍郎，在宫廷秘阁中掌管画事，历官右军将军、吴兴太守。擅长人物、佛像、禽鸟等。梁武帝崇尚佛教，张僧繇为御用画家，是萧梁武帝时最为活跃的画家。这时正是龙门石窟开凿、佛教美术在北魏盛行的时期。

他的画有较高的写实性，曾为梁武帝分封在各地的诸王子画像，据说"对之如面"。民间有很多关于他画迹的传说，且都颇具趣味性。例如：他在金陵安乐寺画四白龙，未点眼睛，但有两条龙，当他在众人的质问与请求下点了眼睛之后，须臾雷电交加，二龙破壁而去。他曾画过两个天竺僧人，后来经侯景之乱被拆散为二卷。唐朝时分散在两家收藏。其中有一位收藏者竟然梦见天竺僧人来请求设法和他失散的同伴合在一处。收藏者照着做了，自己患的疾病也痊愈了。润州兴国寺有鸠鸽栖息梁上，秽污了佛像，便由张僧繇在东壁上画一鹰，西壁上画一鹞，都是侧首向檐外看，自此以后鸠鸽就不敢再来了。这些传说都间接地说明了张僧繇的作品在群众心目中的地位。

他是位多产的画家，作画很勤，被形容为"手不释笔，俾夜作昼，未尝倦息，数纪之内，无须臾之闲"，影响甚广，南北朝后期的画家多受他的影响。他在学习前人的基础上，创立了自己的佛像绘画风格及雕刻中的"张家样"，是唐朝吴道子出现以前最广泛流行的中国风格。唐代评论家认为，张僧繇的才能是多方面的，其成就超过前代任何一位画家。

传说，他一生画佛像最多，而从唐代记载的他的作品题目上可以看出，他的风俗画也不少。他的笔法，被称为"疏体"，即所谓的"笔才一二，像已应焉"，迥异于顾、陆的"密体"。他的用笔有"点、曳、斫、拂"，与顾、陆连绵循环的线条大不相同。由此可见，古代为了表现对象已经发明了很多不同的笔墨技法。

南京有一个庙叫作"凹凸寺"，关于这个名称的由来，则与张僧繇有关。他曾在南京一乘寺门上用天竺法画"凹凸花"，"朱及青绿所成。远望眼晕如凹凸，就视乃平"，群众看了都很惊异，因而称这个庙为"凹凸寺"。这种画在门上的建筑装饰，不是一般的绘画。此种印度画法，就文字表面上看，似乎是装饰图案中的"退晕"法，即类似色依浓度顺序排列，而产生了浮雕的效果。他在用笔上不满足于简单的勾描线条，创造了"点、斫、拂"等笔法，大大加强了表现力，并能抓住要点进行描绘，一变东晋顾恺之、南朝陆探微连绵循环的"密体"画法。

神采为上——魏晋南北朝美术

●山楼对雨图 宋钰

>>> 中西山水画和风景画

西方的风景画在表现风景方面可谓包罗万象，并且还可以说表现与人有关的风景环境略多于"纯"自然风光。

中国山水画的描绘对象多是以表现"纯"自然风景中的山水为主，表现人文景观和生存环境的"界画"次之。中国山水倾向于抒发对大自然天籁之美的欣赏，而西方风景画更关注大自然与人的具体生存关系。

拓展阅读：

《田园山水的新拓展》马鸿增
《魏晋南北朝绘画史》陈绶祥

◎ 关键词：魏晋南北朝 独立 精神寄托

缘时、缘世而兴的山水画

中国山水画在中国绘画史上占有重要的地位。这不仅因为它拥有悠久的历史，更重要的是它具有很高的艺术造诣。在汉代，中国山水画已初见端倪，但成为独立的画科，与人物画平起平坐，得以独立发展，却是在魏晋南北朝时期。这不是一种偶然现象，而是与山水诗几乎同时出现，两者有着共同的社会基础。归结起来，主要有以下几点：

审美意识的发展，绘画题材的扩大使山水成为画家们表现的对象。魏晋南北朝时期，是个精神上极度解放，人格上、思想上极为自由的时期，也是富有艺术创造精神的时期，它结束了自汉以来思想上定于一尊、统治于儒教的局面。艺术家们从"教化"功能中挣脱出来，转向表现现实生活，表达了人们内心情感及其广阔的领域。绘画题材的扩大，使美丽的自然山川更多地进入绘画作品，也使山水画的独立成为可能。

江南秀丽的山川，激发了艺术家们创作山水画的热情。自三国东吴以来，江南得到了大力的开发。经济文化重心的转移促进了江南的发展，而南方秀丽的山川自然景色则给大批诗人、画家以及社会名流以深刻的精神影响。

山水画形成的最根本原因是玄学的兴起。人们审美意识的提高和自然美本身，为山水画的形成创造了条件，这只是其中的一个次要方面。对山水画的形成有更加深刻影响的是崇尚老庄哲学的清淡玄学风气的兴起。东汉末年以来，一部分地主阶级的知识分子消极避世，归隐山林，终日陶醉于玄理，追求安逸超脱的生活。他们乐居于山林、沉醉于自然，山水形象大量进入他们的诗歌和绘画之中，使山水诗和山水画勃然兴起。士大夫们以虚无的胸襟、玄学的意味体会自然、表现自然，使中国的山水画自始即是一种"意境中的山水"，而不是纯客观自然景物的再现。

在以老庄哲学为基础的玄学风气中形成的中国山水画，是艺术家们简淡、玄远的美感和艺术观的体现，奠定了1500多年来中国山水画的基本走向，使中国绘画在世界上形成了一种独立的体系。

神采为上——魏晋南北朝美术

●云山书斋图

>>> 《游春图》

《游春图》是隋代著名画家展子虔的传世名著，开创了青绿山水新的画派。

这幅画作，山水重着青绿色，山脚用泥金，山上小树直接以赭石写干，树叶以水沈靛横点，大树多勾勒而成，松树不细写松针，直以苦绿沈点，人物用粉点成后，加重色于其上，分出衣褶。画法虽显草率，但青绿山水之体已初成。

拓展阅读：

《中国山水画的南北宗论》
俞剑华
《中国历代山水画全集》
北方妇女儿童出版社

◎ 关键词：山水画家 《叙画》 文献

开山水画论之风的王微

东晋时期，是山水画真正的起源时期，而且此时它已成为一个重要的表现题材，并在顾恺之的《魏晋胜流画赞》中有记载"凡画，人最难，次山水，次狗马"。此外，作为最早的山水画笔记《画云台山记》也有记载"山有面侧背向有影，可令庆云西而吐于东方。清天中，凡天及水色尽用空青，竟素上下以映日"，再如"下为涧，物景皆倒，作清气带山上三分倨一以上"，此处可算作以文字描绘山水画面，是一篇山水画构思的文字稿，谈到了山水画的构思、设色的具体内容。可惜的是，我们现在已见不到顾恺之的山水画，但从现在的传本《历代名画记》中可知："魏晋以降，名迹在人间者，皆见之矣。其画山水，则群峰之势，若钿饰犀栉，或水不容泛，或人大于山，率皆附以树石，映带其地，列植之状，则若伸臂布指。"从后世《洛神赋图》卷的著本中我们也确实看到"群峰之势，若钿饰犀栉"或"水不容泛，人大于山"。

此外，《叙画》也是有关早期山水画的重要文献，是刘宋孝武帝时的山水画家王微所著。文中阐明了山水画写生的方法，主张不照抄自然和追求形貌的真实，要经过提炼、概括，表现景物的内在精神，基于当时的技法条件，还无法对景物做具体深入的刻画，所以应抓住总体感觉来描绘大自然，特别是景与情的联系："望秋云，神飞扬；临春风，思浩荡。"达到景中有情、情中有景，使客体与主体、自然与精神相统一，使人获得对自然的真实美感，从而激发人们丰富的情感和想象力。

王微山水画论名篇《叙画》，从理论上说明了山水画真正脱离其他画种的附属地位，而独立成为一种画科。他说"古人之作画也，非以按城域，辩方州，标镇埠，划浸流"，指出了山水画的价值与地图是有区别的，认为表现山水美景的"孤岩郁秀，若吐云兮。横变纵化，故生动焉"，当是主要内容，而且"然后宫观舟车，器以类聚，犬马禽鱼，物以状分"的"然后"两字更说明山水画是以画山水为主体的，禽鱼、舟车仅是点缀物而已。王微的观点还说明了人们对自然美的观念的转变，已完全从山水以"比德"的实用美感转变为"畅神"的体验美感。这时的山水美是以"望秋云神飞扬，临春风思浩荡"来达到"愉情悦性"的目的，即使有"金石之乐，圭璋之琛，岂能仿佛之哉"，山水之美可以"神飞扬""思浩荡"，想象的愉快能使观赏者达到了忘我的境界。王微还提出了"明神降之"说，值得注意。这些都说明了艺术构思和精神活动对山水画创作的重要作用，表明了作者对艺术规律的掌握程度。

● 山水

拓展阅读：
《山水画论》杨浩峰
《中国绘画美学史》陈传席

◎ 关键词：南朝宋 画家 理论总结

宗炳与《画山水序》

　　宗炳，南朝宋南阳郡涅阳人，少聪颖。东晋末至南朝宋时，屡征其为官，均不就，是刘宋时期有名的"高士"。一生隐居不仕，酷爱自然山水，勤于笔耕，是南朝宋时杰出的书画家。长于琴书，尤喜书画，精于言理。曾游名山大川，遂画所游山水名胜。著有《明佛论》和《画山水序》。后者论述了远近法中形体透视的基本原理与验证方法。文末的"畅神"说，强调山水画的创作是画家借助自然形象写意境的过程，进一步推进了中国画"以形写神"的见解。《颖川称贤图》、《问礼图》和《永嘉屋邑图》是其代表作。

　　《画山水序》是他晚年所作的重要的早期山水画文献。文中除了论述山水画艺术与自然景物的关系之外，还从新的角度提出了"观道""畅神""怡身"等对自然山水的审美观念，把欣赏山水之美从传统的功利观念之中解放出来，以自己对老庄学说的领会及自身的生活体验对山水美进行解释。书中关于山水画艺术"畅神"的功能观最为重要，认为山水画的作用在于能给人精神的愉悦和美的享受。宗炳认为：圣人以神法道，山水以形媚道。画家眷念山川，自然山川的"万趣"，应于目而会于心，若能用画笔巧妙地表现出来，则观画时"目亦同应，心亦俱会"。当此"应会神感"之时，圣人之道与山川万趣融合心中，相互印证生发，达到精神的畅快愉悦。"畅神"说打破了"成教化，助人伦"一统天下的局面，丰富了中国绘画的理论体系。此文还论及了有关山水画的透视及具体表现技法等问题。

　　宗炳的《画山水序》是中国山水画乃至中国画最重要的文稿，对后世影响极大，是当时山水画实践和表现技法发展到一定程度的理论总结，也是中国山水画艺术的真正基础。他说"圣人含道映物，贤者澄怀味像"，"夫圣人以神法道，而贤者通；山水以形媚道，而仁者乐"，透露了宗炳对自然山水美的欣赏，实现了观道的目的，山水美之为美的社会价值被发现。"余眷恋庐衡，契阔荆巫，不知老之将至"，在对山水美景的游览中获得满足，山水画的创作是可以"卧以游之"，以便"澄怀味像"的。与此同时，宗炳对山水画的具体运作提出了要求，即要求"以形写形，以色貌色"，"且夫昆仑之大，瞳子之小迫目以寸，则其形莫睹，迥以数里，则可围于寸眸，诚由去之稍阔，则其见弥小"。以山水本来的形色描绘自然美景，就是要讲究真实，同时也萌发了"去之稍阔，则其见弥小"的近大远小的思想原理。他还说："峰岫峣嶷，云林森渺，圣贤映于绝代，万趣融其神思，余复何为哉？畅神而已，神之所畅，孰有先焉！"山水画是可以

神采为上——魏晋南北朝美术

●青绿山水卷

"畅神"的，"神之所畅"也，人的感觉器官在与自然美景的观照中获得了愉悦。自然之美，是一种真实地再现山水"以形媚道"的美，山水景致，可以"应于目，会于心"，人的感官融于山水之所托，作画者和观画者的精神起到了"观道"的作用，固而提高了山水画的社会功能。《画山水序》中蕴含了道家"恰悦性情""澄怀味道"的思想和儒家思想，它们成为中国意识形态的主流思想，深刻地影响了后世绘画美学的发展。

神采为上——魏晋南北朝美术

◎ 关键词：齐梁 谢赫 品评体 六法论

画论经典之作——《古画品录》

●梁朝皇帝萧衍

>>>《续画品录》——姚最

姚最，陈吴兴（今浙江）人，生卒年不详，约活动于公元6世纪中期。

《续画品录》主要为补遗谢赫的《古画品录》而作，补入23位与《古画品录》所品评的画家同时期画家的20条有关条目，并对补入画家的作品做了严谨的分析，指出作品中的优缺点，是继谢赫《古画品录》之后的第二部品评画家的论著。

拓展阅读：

《"谢氏黜顾"与画风新变》华沐
《中国美学史大纲》叶朗

谢赫是齐梁时代最有才能的画家。他又是我国杰出的理论家，其《古画品录》，讲作画应以"六法"为标准，被后世奉为典范。姚最说他有惊人的敏锐观察力，"写貌人物，不俟对看，所须一览，便工操笔"，赞扬了他作画的高超技巧。

《古画品录》作为一部品评体的绘画史籍，保留了汉末以来的若干珍贵资料，更重要的是他在开卷序言中提出了品画标准。文中首先强调了画评的宗旨、绘画的政治功用和画家的社会责任。"画品者，盖众画之优劣也。图绘者，莫不明劝诫、着升沉，千载寂寥，披图可鉴"。指明绘画为封建统治服务是最基本的要求。他提出了品画艺术标准"六法论"。这六法是指"气韵生动"、"骨法用笔"、"应物象形"、"随类赋彩"、"经营位置"和"传移摹写"。其中"气韵生动"被中国千百年来的画家和文艺评论家奉为最高的指导原则。简单地说，"气韵生动"是指画家表现于画面上的物象生动传神，它给人的视觉感受是没有界限的区分，只要能引起欣赏者的共鸣，作品就算是达到了传神的目标；深入地说，"气韵生动"的意思是指作品中表现的物象，色彩、线条应是流畅、敏捷而有独特的风格特征。

谢赫不仅是杰出的理论家，也是当时最有影响的宫廷画家。他和他的两个弟子（一个是"性尚铅华"的沉标，一个是"见赏春坊"的焦宝愿），再加上一批善画妇女的画家，被称为"宫廷派"。谢赫为宫廷服务，也就随追时尚，"一月三改"。在创作中，他求"新变"，避"古拙"，很不容易。所以姚最评他"点刷研精，意在切似，目想毫发，皆无遗失，丽服靓妆，随时改变，直眉曲鬓，与世事新。别体细微，多自赫始"。宫廷画既然为当时的最高统治者服务，也如"宫廷诗"一样，以"神女""佳人"，乃至"娈童"的肉体、衣饰、舞姿、睡态，以及酒后的种种神态为作画内容。他的画同时注重色彩，"点黛施朱"，也就形成了一种风气。

●雪山红树图 东晋 张僧繇
张僧繇，南朝梁画家，吴（今江苏苏州）人。官至右军将军、吴兴太守。工写真、道释人物，尤善画龙。张僧繇一生苦学，"手不释笔，俾夜作昼，未尝倦怠，数纪之内，无须臾之闲"。足见其业精于勤的可贵精神。传世之《雪山红树图》轴，相传为其所作，图录于《故宫藏画精选》。

● 溪山深秀图

>>> 印度"六支"绘画法则

公元5至6世纪《毗湿奴往世书》的附录《毗湿奴最上法》中的《画经》中，提出了印度传统绘画的法则"六支"：意为绘画的六个要素，一是形象差别，二是度量，三是情，四是与美联系，五是相似，六是色彩区分。

这与中国传统绘画中以"六法"皆备者为佳作一样，印度传统的绘画也以"六支"齐全的"味画"为妙品。

拓展阅读：

《六朝画论研究》陈传席
《中国古代画论类编》俞剑华

◎ 关键词：谢赫 《古画品录》 评画标准

品画艺术的标准——"六法论"

谢赫，齐梁时代的人物画家，也是我国著名的理论家。与他的画作相比，他的理论著作更具影响力。他的《古画品录》是我国绘画史上第一部完整的绘画理论著作。

在《古画品录》中，他提出绘画的"六法"是：一、气韵生动；二、骨法用笔；三、应物象形；四、随类赋彩；五、经营位置；六、传移摹写（或作"传摹移写"）。"气韵生动"是指表现的目的，即人物画要以表现出对象的精神状态与性格特征为目的。"气韵生动"的提出是有根据的，他集合了前人的言论，特别是顾恺之的关于绘画艺术的言论，以及魏晋以来人们对于人物的鉴赏评论所一致强调的人的精神气质的生动表现。"骨法用笔"主要指的是作为表现手段的"笔墨"的效果，例如线条的运动感、节奏感和装饰性等。从古代画论中可见古代画家和评论家对这一点的重视。"应物象形、随类赋彩、经营位置"指出了形、色、构图是绘画艺术的造型基础。"传移摹写"是学习绘画艺术的方法：临摹，也是复制的方法。关于临摹，古代有很多不同的技术，是一个画家所必须熟悉的。

"六法"所包含的意思在谢赫之前即有之，但明确概括提出的是谢赫。六朝时，以人物画为主，所以"六法"主要是品评人物画的标准。待山水画、花鸟画兴起之后，也以此为借鉴进行品评。当然，由于山水画、花鸟画各有自身的特点，所以在品评的标准上也有所不同。不过，可以肯定的是，这些变化、不同都是从"六法"中演变而来的。因此，"六法"被后代画家、鉴赏家奉为金科玉律的评画标准。

谢赫的"六法论"，是对前人关于绘画艺术言论的集中整理。虽然没有完全把"六法"之间正确的、科学的逻辑关系明确起来，但反映了对绘画艺术发展的一定阶段上的完整认识；而此认识既肯定了根据对象造型的必要性，也提出了理解对象内在性质的重要性，同时也指出笔墨是表现对象的手段。《古画品录》除提出"六法"之外，其大部分文字是谢赫评论曹不兴以及与他同时代的27个画家的作品。在评论中，谢赫把画家分成六品，即六个等级。对人的评论以精神气质、风度为标准，所以这一分别等第的方法，和"气韵生动"的概念，都与当时评论人的风气有关。除画品以外，当时还有《诗品》《棋品》等，都是借用了评论人物分别等第的方法。谢赫《古画品录》中对于画家的评论是一笔宝贵的财富，具有很高的文献价值。在他之后有陈朝姚最的《续画品录》，唐朝李嗣真的《后画品》，僧彦悰的《后画录》，这就开始了中国绘画史的最早著述，至唐代，由张彦远汇集成《历代名画记》。

神采为上——魏晋南北朝美术

◎ 关键词：北齐 宫廷画家 《北齐校书图》 创稿

"下古"画风的代表——杨子华

● 佛传《幼儿布施》图 北朝至隋

>>> 张彦远

　　中国唐代时期（618－907年）的张彦远，字爱宾，蒲州猗氏（今山西省临猗县）人。他出生在宰相家庭，学问渊博，擅长书画。曾经任职左仆射补阙、祠部员外郎、大理卿。编写的著作有《法书要录》《彩笺诗集》和中国第一部绘画通史《历代名画记》。

　　《历代名画记》共10卷，成书于大中元年（847年），该书包蕴宏富，见解深微，所保存的资料也十分珍贵，被人誉为画史中的《史记》，地位极高。这本书总结了古人有关画史和画论的研究成果，继承发展了史和论相结合的传统，开创了编写绘画通史的完备体例。

拓展阅读：

《画记》北宋·黄庭坚
《佛教缘起》吴信如

　　魏晋南北朝时期，随着社会风气的变化，崇佛思想的上扬，本来简略明晰的绘画变得繁复起来。

　　杨子华，生卒年不详。北齐宫廷画家。是北齐世祖高湛的爱臣，曾任北齐直阁将军、员外散骑常侍等职。擅长人物画，兼长龙马，被誉为"画圣"。世祖高湛非常看重他，他的地位很高，但却得不到人身自由，艺术创作也被皇帝等极少数人垄断，武帝"使居禁中"，"非有诏不得与人画"。所画人物形象饱满圆润，与顾恺之的"秀滑清丽"不同，影响了整个北齐的画风，为世人所称颂。阎立本对他的评价是："自像人以来，曲尽其妙，简易标美，多不可减，少不可逾，其唯子华乎？"张彦远认为杨子华的成就可以与南朝的张僧繇相提并论，因为他们都生活在六朝后期，代表了南北绘画的不同面貌，是"下古"画风的代表。

　　形象逼真、画面生动是杨子华画的最大特点。据《历代名画记》记载他曾经在壁上画马"夜听啼啮长鸣，如索水草"，在绢上画龙"舒卷辄云气萦集"。精工谨细、客观真实地描绘事物的形象是北齐时的画风。同时，他也追求人物的形象美，这是魏晋以来品藻人物的风气在绘画上的反映。

　　画迹《北齐校书图》现藏于美国波士顿博物馆，最能反映杨子华的风格。《北齐校书图》描写的是北齐天保七年（556年）文宣帝高洋命樊逊等人校勘经史的故事。画中共有三组人物，中间的一组，有四位文士位于榻上，其中二人正在凝神书写，另二人似乎正在争论：一人生气欲离席而去，另一人挽带留之。四人周围有五位侍女，各持琴、壶等什物侍立，顾盼生姿。居左一组为人马，画系官三人，居左一人持鞭拱手，另外二人牵马。居右一组有四人，一官员正在批示文件，身后一人侍立，前有侍女二人。画中人物造型准确、神态生动、线条流畅，体现了很高的艺术水平。现存的宋人画《北齐校书图》最早就是由杨子华创稿，后经唐代阎立本传摹，在笔墨上已经融入了宋画的因素，但唐以前的基本风格并没有明显的改变，从中可以看出一些杨子华绘画的痕迹。

●北魏石刻画像

>>> 《莱子侯刻石》

《莱子侯刻石》又称《莱子侯封冢记》《天凤刻石》等，新莽时隶书，7行，每行有直界，每行5字，共35字。石原在山东邹县南峰山之西南卧虎山前，清嘉庆二十二年（1817年），滕县孝廉颜逢甲偕友孙生容、王辅中游邹县时偶得。

刻石中有"天凤三年"字样。按：天凤三年为公元16年，此时隶书尚处朴质阶段，字形、线质略存篆书意味。

拓展阅读：
《西汉石刻文字初探》徐森玉
《趣谈中国摩崖石刻》姚淦铭

◎ 关键词：叙功 记事 铭文

刻石与摩崖的发展与演变

刻石比"碑"更为古老。中国的石刻文字起源于春秋战国时期。河北中山王国出土的《公乘得守丘刻石》、唐代在陕西凤翔发现的石鼓文都刻在不太规整的岩石上。如《石鼓文》刻在十个鼓状花岗岩上，被称为"中国碑刻之祖"。《史记·秦始皇本纪》上说："始皇东行郡县，上邹峰山，立石，与鲁诸生议，刻石颂秦德。"此后就把秦始皇为了使自己功德万代流传而刊刻的六块石头称为"刻石"，即《泰山封山刻石》《峄山刻石》《琅琊台刻石》《碣石刻石》《会稽刻石》《之罘刻石》。《泰山封山刻石》等刻石上的字体为小篆，据说出自李斯之手笔。小篆是秦始皇时期对古文字进行的第一次官方的整理和改造，所以无论在汉字史上还是书法史上，《泰山封山刻石》等刻石上的小篆都有很高的价值。与小篆同时，民间却开始流行一种"解散篆体"的隶书。汉兴而承秦制，隶书得以更快地发展并广泛应用。但西汉时无论较少见的篆书还是多见的隶书，一般用于匾额和简策，刻石很少见。其中最早的是《群臣上寿刻石》，是一竖行篆书，字已含有明显的隶书味道。此外的西汉刻石皆为古隶，即无波磔的隶书。西汉刻石中字数最多的是《莱子侯刻石》，全文35字。另外还有《五凤二年刻石》《鲁北陛刻石》《霍去病刻石》《广陵中殿刻石》《麃孝禹刻石》《杨量买山刻石》等。

摩崖指的是在山崖石壁上所刻的文字，主要用于叙功或记事。由于石壁不能像碑那样进行精细的加工，所以字的石底都不很平整，而且摩崖的字一般都较大。有人认为秦之《碣石刻石》即是摩崖，但因已没入海中无法得见。再如河北的《坛山刻石》，仅四篆文，传为周穆王所书，从其字来看绝不可能，且原石久佚。现存最早的摩崖文字是陕西褒城的《开通褒斜道刻石》，作于东汉永平六年（63年）。字体为古隶，大小、长度、广狭参差错落，既有天然的韵味，又有雄强的骨力与威势，被称作"神品"。其后出现的摩崖还有东汉隶属的《石门颂》、《四狭颂》、《郙阁颂》（以上三种人们合称"三颂"）、《杨淮表记》等。魏晋南北朝时期，现存的摩崖石刻颇为丰富，如北魏至北齐间今山东境内的云峰、太基、天柱、百峰诸山上的《郑文公上、下碑》《论经书诗》《登太基山诗》《东堪石室铭》等，南朝梁刻于今江苏镇江焦山的《瘗鹤铭》等。有些摩崖是经过书丹的，但也有不少是直接奏刀凿刻的，故其书风多自然开张、气势宏伟、意趣天成，彰显出一种阳刚之美。值得注意的是，由于佛教的传入与兴盛，产生了大量的摩崖刻经和造像题记。

◎ 关键词：北齐画家 曹衣出水

北齐画圣——曹仲达

● 高句丽墓锻铁制轮图 壁画

>>> 笈多美术

印度笈多王朝时代（320－600年）的美术，被誉为印席古典主义美术的黄金时代。

公元4世纪初，笈多王朝崛起，建立了印度人统一的大帝国。笈多诸王大多信奉印度教，但宗教政策宽容，佛教美术臻于鼎盛，印度教美术蔚然勃兴，名作迭出，流派纷呈，建筑的形制、雕刻的样式、绘画的风格，都确立了印度古典主义的审美理想和艺术规范。

拓展阅读：

《印度美术》王镛
《中国宗教美术史》罗世平

崇佛思想在魏晋南北朝时期特别兴盛，致使原本简略明晰的绘画开始变得繁复起来。曹不兴创立了佛画，他的弟子卫协在他的基础上又有进一步的发展。这时，南方出现了顾恺之、戴逵、陆探微、张僧繇等著名画家，北方也出现了杨子华、曹仲达等诸多大家。"曹衣出水"，是指北齐画家曹仲达的画风，与他对应的画风被称为"吴带当风"。吴带当风和曹衣出水，是对两种不同线条的形象概括：前者豪壮放逸，后者文静严谨；前者宽厚疏朗，后者瘦劲缜密。这种种不同，都表现出绘画线条的活力。曹仲达画过许多佛陀、菩萨、罗汉像，且都画得十分巧妙；世俗人物有卢思道、斛律明月、慕容绍宗等，可惜没有作品流传下来。

曹仲达继承了中原魏晋以来的汉族文化传统，掌握了绣罗人物的绘画技巧，即一种工笔重彩所应用的粗细一致、细劲有力的线条，他把这种线条应用到画菩萨与佛像的衣饰中，透露了明显的外来文化色彩。难怪张彦远说曹仲达师袁昂，并说"袁尤得绮罗之妙"。我们可从北朝的石窟造像中看到"曹家样"画法的某些特点：一种宽袍大袖的服饰，"其势稠叠，衣服紧窄"，给人以薄衣贴体的美感。

曹仲达，原籍西域曹国（今乌兹别克斯坦撒马尔罕）人，北齐官至朝散大夫，以画梵像著称，亦长肖像。据《历代名画记》卷八记载："曹仲达，本曹国人也。北齐最称工，长于泥塑，能画梵像。"曹所画的人物，其衣纹线条皱绉紧紧贴在身上，犹如刚从水里出来一样，唐代人们称这种画风为"曹衣出水"。这种式样大约是受印度笈多艺术的影响，而又融入了中原的画风，显示了当时中外艺术的交流融合。这种风格影响了佛教造像，成为影响北朝隋唐时期佛教艺术的四大风格之一。曹仲达的画作早已不存在了，但从北朝遗留下来的佛像造型和敦煌的一些壁画中，还可以看到曹家样的风格遗迹。曹仲达不仅善于画佛像，同时也善于画肖像画。在唐代他的《卢思道像》《斛律明月像》等作品还存在，可惜现在已失传。

●舞乐侍从图 高句丽壁画

>>> 北齐太后娄昭君

娄昭君（500－562年），大同人，生于北魏。曾偶见城头值勤少将军高欢，即以身相许，嫁给高欢。

高欢于普泰元年（531年）被节闵帝封为渤海王，成为北魏的实权人物。昭君作为王妃，常参与军政大事，高明严断，雅遵俭节，性情宽厚。高欢死后，次子高洋篡东魏，建国为齐，史称北齐，昭君被尊为皇太后。

拓展阅读：

《魏晋南北朝壁画墓研究》
郑岩
《北齐书》唐·李百药

◎ 关键词：彩绘 壁画 娄睿墓 见证

北齐壁画明珠——娄睿墓壁画

关于北齐的绘画遗迹长期以来一直没有很大的发现，直到1980年，在太原南郊的娄睿墓中，发现存有很多北齐时期的壁画，为研究这一时期的艺术面貌提供了实物。

北齐娄睿墓有200多平方米壁画保存完好。壁画规模宏伟、风格独特，真实生动地再现了当时统治阶级的生活面貌。娄睿墓由地面封土、墓道、甬道及墓室组成。所绘内容为墓主人生前豪华显赫的生活场面及死后飞升天界的场景。该作品完全摆脱了秦汉以来壁画墓的刻板程序，采用写实主义的创作手法，填补了我国美术史上北齐绘画的空白。

墓室中绘有祥瑞图、升仙图以及鞍马、牛车、帷帐等，还绘有仪卫出行图和归来图，其中后两幅图最具代表性。这两种大型图描绘的是墓主人生前出行时驼马成群，前呼后拥，旌旗招展，鼓号齐鸣的威风场面。人物鞍马造型准确，神态生动传神，特别是马匹的步伐铿锵有力，或昂头、或转首、或嘶鸣，通过这些细微的动作，清晰的笔迹，真实而生动地刻画出骏马的矫健、敏捷和雄伟。用线流畅，色彩分明，人物马匹穿插顾盼，热烈而不混乱，疏密相间，层次清晰，富有节奏感。同时，壁画中普遍运用了色彩晕染、明暗衬托和远近、动静对比的手法，加强了形象的立体感和真实感。娄睿墓中精美壮观的大型北齐彩绘壁画填补了我国美术史上的空白，它不仅是珍贵的文物，具有高度的艺术价值，同时更成为重要历史时代的见证。娄睿墓的壁画，画工精致、笔墨传神、风格质朴、独具匠心。车马人物玲珑活现跃然于壁，运笔收纵自由流畅，可谓鬼斧神工。由于历史的沧桑变迁，北齐的许多壁画早已荡然无存，从其他北齐墓发掘出的一些壁画也大都残缺不全，在娄睿墓中发现的这些精美的壁画填补了我国画史上的实物空白，专家评价此壁画："其艺术水平不仅超越前代，而且可以与晚出一百多年的唐墓壁画相伯仲。"

神话仙境和现实生活是墓中壁画常见的题材，其中比较特殊的是四壁上栏按子午方位画的兽形12时，这是墓道壁画首次出现12支象，更稀奇的是类似图案曾用于日本天皇葬仪使用的布幕，现在还在日本奈良保存着。从中可以看出，早期中国文化的繁盛与发达，对周边国家的影响。

神采为上——魏晋南北朝美术

●降魔变 北朝 壁画

此图出自克孜尔第七十六窟。图绘为佛在苦修时，魔王波旬遣"善解女人幻惑之法"的三个女儿前去"示现种种妇女媚惑谄曲之事"。

●尸毗王像 北魏

>>> 释迦牟尼

　　释迦牟尼,佛教创始人。本姓乔达摩,名悉达多。释迦是其种族名,意思是能,牟尼意思是"仁""儒""忍""寂"。释迦牟尼合起来就是"能仁""能儒""能忍""能寂",也即是"释迦族的圣人"的意思。

　　释迦牟尼生于公元前565年,卒于公元前486年,大约与我国孔子同时代。他是古印度北部迦毗罗卫国(今尼泊尔境内)的王子,属刹帝利种姓。

拓展阅读:

《大唐西域记》唐·玄奘
《佛经故事》朱瑞玟

◎ 关键词:敦煌石窟 壁画 佛教故事

本生故事画

　　佛教本生故事,讲述的是佛教创始人释迦牟尼佛在前世中无数次修行转世的故事。这些有关释迦牟尼的本生故事,大多是以古代印度、东南亚诸国优美的神话、童话、民间故事为底本。依据佛教灵魂不灭、因果报应、轮回转世的教义,佛教徒认为像释迦牟尼这样的圣人,在修道成佛之前,必须经过无数次的善行转世、无私奉献、痛苦磨难,最后才能修行成佛。佛教徒为了把释迦牟尼说得神圣伟大,宣称释迦牟尼的前生曾是普救众生、忍辱苦修的国王、太子、贤者、善神、天人,或者是动物中的鹿王、猴王、象王、狮王等种种不同的化身。

　　本生故事画是敦煌石窟早期壁画中绘制最多的佛教故事画之一,包括了毗楞竭梨王身钉千钉、尸毗王割肉救鸽、月光王施头、快目王施眼、九色鹿拯救溺人、善事太子入海求珠、鹿母夫人生莲花、须达拿太子本生等内容。这些故事画大都取材于《六度集经》《大智度论》《贤愚经》《菩萨本缘经》《菩萨本行经》《大般涅槃经》《九色鹿经》《睒子经》等佛经。敦煌石窟壁画中的本生故事画由于年代不同、结构形式多样,主要可分为主体单幅画、组合画、连环画、屏风画式、经变画式等。主体单幅画,是指以一个画面表现故事的一个典型情节,如第275窟北壁的《月光王施头本生》。组合画,是指以故事中的核心情节为主,把其他情节画在四周,如第254窟的《萨埵太子舍身饲虎》。连环画,是指以横卷或竖轴多幅画面的形式,表现有时间、有地点、有完整情节的故事画,如第257窟的《九色鹿本生图》故事。屏风画式,是指把故事情节绘在屏风画上,一屏一个或几个情节,屏风按顺序连接,组成一个或几个完整的故事,如第98窟的《贤愚经》故事画。经变画式:有的故事是某一佛经中的主要内容,因此绘制大型经变画时,就把故事情节画在了经变画中,如《金光明经变》两侧以条幅连环画式配《萨埵太子舍身饲虎》和《流水长者驭水救鱼本生》故事。敦煌石窟中这些内容丰富、题材多样的本生故事画,称得上是敦煌壁画的艺术精品。

　　最早的《尸毗王割肉救鸽》这个本生故事画,见于北凉275窟北壁中层,只画了割肉和过秤两个情节,属莫高窟最早的连环故事画之一;而最精彩的当属北魏第254窟北壁前部的《尸毗王本生图》。此画增加了鹰追鸽、鸽向尸毗王求救、眷属痛哭等情节,丰富了故事的内容,也增大了时空跨度。正中形体高大的尸毗王,把画面一分为二。被割肉的小腿抬起,尸毗王目视血淋淋的伤口,使割肉主题一目了然。这幅画把不同时空范围内发生的故事情节有机地结合到一个画面上,使画面中心突出、容量增大、层次清晰,表现出作者高超的构图表现力,是莫高窟最完美的组合式本生故事画之一。

神采为上——魏晋南北朝美术

●九色鹿本生图 北魏

>>> **恒河的传说**

据说古时候，恒河经常
泛滥成灾，残害生灵。有个
国王为了洗刷先辈的罪孽，
于是请求天上的女神湿婆帮
助驯服恒河，为人类造福。她
来到喜马拉雅山下，散开头
发，让汹涌的河水从自己头
上缓缓流过。自此以后，恒
河不再泛滥，两岸居民用河
水来灌溉两岸的田野，得以
安居乐业。

从此，印度教便将恒河
奉若神明，敬奉湿婆神和洗
圣水澡成为印度教徒的两大
宗教活动。

拓展阅读：

《罗摩衍那》（印度史诗）
《印度古代史纲》林承节

◎ 关键词：莫高窟 壁画 善恶报应 释迦牟尼

惩恶扬善的《九色鹿本生图》

本生故事画，是一种表现"舍己为人"题材的作品，在壁画中占有重
要地位。《九色鹿本生图》是莫高窟第257窟壁画的主要题材。九色鹿本生
指的是释迦牟尼前生是一只九色鹿王，他曾救了一个落水将被淹死的人，
后来却反被此人出卖的故事。

据《佛说九色鹿经》所记载：恒水边有一只美丽、善良的九色鹿王，
有一天看见一人落水，不顾自身的性命安危，跳入河中，把落水人救了上
来，鹿王嘱咐落水人不要告诉别人见过它。有一天，国后梦见九色鹿，想
得到它，并以死威胁国王；于是，国王悬赏捕捉九色鹿。落水人得知此消
息后见利忘义，向国王告密。当国王率兵捕捉到九色鹿时，鹿王跳到国王
面前，讲述了拯救落水人的经过，指责落水人忘恩负义，国王被他英勇救
人的精神深深打动，不仅释放了它，并且下令全国，允许它任意行走，任
何人不得捕捉。王后得知后，又羞又恨，竟然心碎而死。落水人也得到报
应，面上顿生癞疮，口中恶臭，从此永远受到人们的鄙弃和唾骂。这个故
事具有非常浓厚的宗教色彩，赞扬了九色鹿王的忘我精神，宣扬了善恶报
应的思想，体现了对负义与贪心的道德谴责。

以这个故事为题材的壁画亦常见于佛教壁画中，现存于莫高窟257窟
的这幅壁画就是以此故事为创作题材的。整幅壁画呈横构图，显示出早期
绘画以人物为主、山水为辅的经营特点。无论是在构图还是在色彩的处理
上，这幅壁画都非常巧妙地宣扬了善恶报应的主题，生动形象地描绘了九
色鹿王富有人格化的形态。

《九色鹿本生图》壁画，以长方形的构图，分段描绘了故事情节，严
谨而生动，突出了鹿王见义勇为的高尚情操。表现手法上以"凹凸法"渲
染，设色浓重，多用土红、粉红、蓝色等，给人以庄重深沉的感受。勾画
形象的线，是用明屈如铁丝的线条表现出来的，线条简挺硬朗，明显地承
袭了汉代绘画的传统，也说明了传统绘画在新形成的佛教美术中的重要影
响。画中的山水是用土红或蓝绿等平涂而成的，装饰性较强，树干用土红
绘成，而树叶用绿色涂染。这种手法说明了此时的壁画，既继承了民族传
统风格，又吸收了外来艺术的特点。

神采为上——魏晋南北朝美术

●敦煌莫高窟的壁画

>>> 敦煌的标志——飞天

飞天，是佛教中乾闼婆和紧那罗的化身。乾闼婆，意译为天歌神。紧那罗，意译为天乐神。他们原是古印度神话中的娱乐神和歌舞神，是一对夫妻。乾闼婆的任务是在佛国里散发香气，为佛献花、供宝，栖身于花丛，飞翔于天宫。紧那罗的任务是在佛国里奏乐、歌舞，但不能飞翔于云霄。

后来，乾闼婆和紧那罗相混合，男女不分，职能不分，合为一体，变为飞天。

◎关键词：北魏 壁画 佛教艺术 写实技巧

敦煌的莫高窟壁画

莫高窟壁画南北长 1600 多米，是我国最大也是最丰富的石窟群，位于今甘肃省敦煌县东南的鸣沙山与三危山之间的坡地上。

莫高窟最早在前秦建元二年（366年）开始开凿造像，经过十六国、北魏、西魏、北周、隋、唐、五代、北宋、西夏、元等十几个朝代的不断开凿，形成了重重叠叠、规模宏大的石窟群。现存有彩塑和壁画的洞窟共487个。内有壁画45000多平方米，塑像2000多座。

莫高窟北魏时期的壁画，是佛教艺术传入中国后现存较早的作品。佛教艺术虽然在题材内容上，有一些封建的东西，带有一定的宗教色彩，但是其雄伟的气势所体现出来的艺术风格和表现手法，为唐的壁画艺术开辟了新的道路。莫高窟中的北朝壁画，以"佛本生故事"的描绘居多。多用以宣传"舍身行善""死生轮回""因果报应"等思想。"本生"就是指释迦牟尼的前生，讲述他前生累世修行的故事，即名之为"佛本生故事"。著名作品有《尸毗王本生图》《九色鹿本生图》《睒子本生图》等。这些北魏的本生图宣扬的是毫无原则的自我牺牲精神，以对肉体的自我摧残和对众生一视同仁的态度，来求得"善果"。画面充满阴森凄厉的气氛和绝望的情调。这种宗教宣传的目的，是要人们将希望寄托在无法验证的来世，让劳动人民顺从压迫、放弃反抗，起到了维护封建统治的作用。莫高窟的北朝壁画，是民间画工们在继承传统艺术手法的基础上，吸收外来佛教艺术的成果。豪放泼辣的线条、浓重沉稳的色调、立体感较强的明暗处理，这些有益的尝试丰富了我国传统绘画的写实技巧，促进了中国绘画技法的发展。

除了佛教题材之外，还出现了一些描绘现实生活场景的壁画，如狩猎、屠场、耕种等，都是当时社会生活的形象记录。

拓展阅读：
《敦煌学概论》姜亮夫
《敦煌壁画乐器研究》郑汝中

●第285窟立体图 西魏
敦煌莫高窟的壁画被誉为"东方艺术明珠"，其中尤以飞天最为著名。壁画题材广泛，涉及社会的多个方面。既有统治阶层饮宴欢乐图，又有劳动人民生产生活的场面，且表现自然。画家用蜿蜒曲折的线条、舒展、和谐的意趣，为人们打造了一个优美而空灵的梦幻世界。

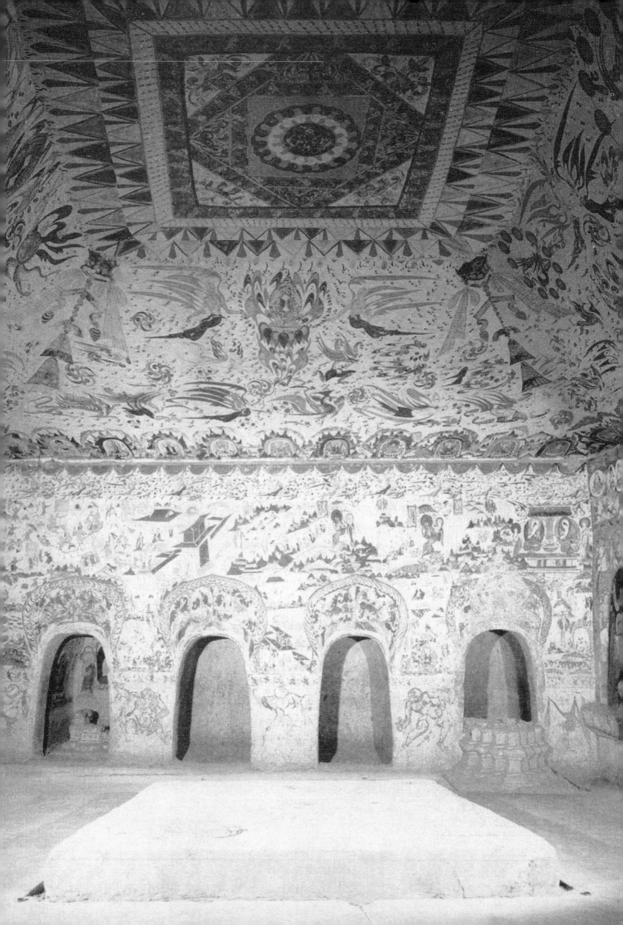

● 天妇散花 唐

>>> 王道士发现藏经洞

王道士（1849－1931年），湖北麻城人。本名圆箓，一作元录，又作圆禄，道号法真。

约光绪二十三年（1897年）至敦煌莫高窟，光绪二十六年五月二十六日（1900年6月22日），发现藏经洞，并将这一发现报告官方，但并未引起官方足够的重视。后在外人的诱引下，曾出卖大量敦煌文物，致使敦煌文物严重外流。

拓展阅读：

《莫高窟与敦煌》阎文儒
《敦煌考古漫记》夏鼐

◎ 关键词：立体艺术 装饰 美化 石窟群

宗教色彩浓厚的敦煌壁画

敦煌石窟艺术是一门立体艺术，它集建筑、雕塑、壁画为一体。敦煌石窟包括敦煌莫高窟、西千佛洞、安西榆林窟，三处共有石窟552个，共有历代壁画5万多平方米，是我国也是世界壁画最多的石窟群。敦煌壁画在石窟中虽然对建筑起装饰和美化作用，对雕塑起补充和陪衬作用，但其数量最多、规模最大、内容最丰富、艺术技巧最精湛，为研究中国古代政治、经济、文化、民族关系、宗教史、中外文化交流史等方面提供了极其珍贵的形象资料，是非常宝贵的古典艺术遗产。

佛像画作为宗教艺术是壁画的主要部分，它是指佛教崇拜的佛陀、菩萨、护佛神等供奉的各种神灵形象。这些佛像大都画在说法图中，仅莫高窟壁画中的说法图就有933幅，各种神态各异的佛像12208身。其中包括各种佛像——三世佛、七世佛、释迦、多宝佛、贤劫千佛等；各种菩萨——文殊、普贤、观音、势至等；天龙八部——天王、龙王、夜叉、飞天、阿修罗、迦楼罗（金翅鸟王）、紧那罗（乐天）、大蟒神；等等。佛像画不仅以传统神话为题材，还以神仙思想为题材，如西魏249窟顶部，除中心画莲花藻井外，东西两面画阿修罗与摩尼珠，南北两面画东王公、西王母驾龙车、凤车出行。车上重盖高悬，车后旌旗飘扬，前有持节扬幡的方士开路，后有人首龙身的开明神兽随行。朱雀、玄武、青龙、白虎分布各壁。飞廉振翅而风动，雷公挥臂转连鼓，霹电以铁钻砸石闪光，雨师喷雾而致雨。这是禅定思想与道象虚静思想相结合的反映，是佛教思想艺术中国化的表现。

洞窟内大量的佛经故事画把抽象、深奥的佛教经典史，通过通俗的、简洁的、形象的形式灌输给了群众，不仅宣传了佛经佛法，而且让群众在看的过程中，受到潜移默化的教育。故事画内容丰富，情节动人，生活气息浓郁，具有诱人的魅力。

敦煌壁画中许多是古印度的神话故事和民间传说，如本生故事画、因缘故事画、佛教史迹故事画、比喻故事画等。一般画"乘象人胎""夜半逾城"的场面较多。第290窟（北周）的佛传故事做横卷式六条并列，用顺序式结构绘制，共87个画面，描绘了释迦牟尼从出生到出家之间的全部情节。这样的长篇巨制连环画，在我国佛教故事画中是极为罕见的。

◎ 关键词：石窟造像群 昙曜五窟 佛教艺术

耸立于风沙中的北魏云冈石窟

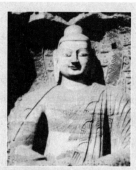

● 云冈石窟的露天大佛

>>> 昙曜主持开凿石窟

北魏文成帝拓跋濬时，一日，昙曜和尚在平城郊外云游，与出行的文成帝不期而遇。文成帝的御马出人意料跑到昙曜面前并咬住他的衣角。文成帝认为这是马识善人之举。

两人相识后，文成帝给予昙曜帝式待遇，任命昙曜为沙门统，并令其在武周山开窟造像。昙曜不负帝望，历经五年艰苦的努力，终于在武周山开凿出了五座规模宏大的佛教石窟。

拓展阅读：

《水经注》北魏·郦道元
《魏书·释老志》北齐·魏收

云冈石窟开凿于南北朝时期北朝的北魏时代，位于今山西省大同市西郊16公里处的武周山南麓，依山势凿出，东西长约1公里。两道峡谷将石窟分为东、中、西三区，东区洞窟较少，只有第1至第4窟；中区为第5至第13窟；西区石窟数目最多，除第14至第20窟外，还有位于第20窟以西的第21至第53窟。现存的53个主要洞窟中，共有造像约5.1万尊，是中原地区现今所知最大规模的石窟造像群。云岗石窟是对秦汉以来中国雕塑艺术的重大发展，无论在规模、内容、布局结构到细部处理上，都有了质的飞跃。

云冈石窟的大小雕刻约有51000个，主要洞窟也有52个，各个洞窟中的造像无论姿态或是服饰都各不相同，各有特色。云冈石窟基本上都是北魏时代的作品，大致可分为三期，历经几十年时间。从一致性和时代性来看，云冈石窟雕刻具有鲜明的特色。即造型大抵都是清俊秀丽，面型修长，颈长，肩宽。总体来看，清秀、柔润、微丰满。此外，其神情恬静敦厚、冷峻含蓄，而又具有慈祥的会心式微笑。其整体气势宏伟威严、典雅深沉，具有无穷的内在力量。

云冈石窟中开凿最早的"昙曜五窟"，它们形制基本相同，平面呈马蹄形或椭圆形，穹窿顶，前开拱门，门上方开明窗，高达15米以上，整个外形看起来就像僧人修禅所居的草庐。窟内主像形体高大，占据了绝大部分空间，两侧各有一佛侍立或倚座，合为"三世佛"。主像背后雕饰华丽的舟形背光直达窟顶中央，壁间遍刻千佛，有的还刻有贴壁雕的菩萨、罗汉等形象。尽管这五个石窟的佛像在设计和布局上给人以和谐统一之感，但它们的造型并不雷同，而是各有特点。这一时期的雕像拥有共同的特征，它们面相丰满，目大眉长，鼻梁高隆，直通额际，口唇较薄，嘴角微微上翘，呈微笑之意，肩宽胸挺，躯肢雄厚健壮，具有伟丈夫的气概。即便是佛像身后做少女型的飞天等，也是英姿飒爽、清丽脱俗。无论是面貌神态还是体态服饰，这些窟龛造像的艺术水平和风格特色都与凉州的佛教艺术有着密切的联系，反映了佛教由西向东传播的历程。

处于"陆家样"向"张家样"过渡时期的云冈石窟雕刻，兼具两者之特点——去其瘦削而圆润不及、外观清秀、内实丰满，从而形成了云冈北魏时期雕刻的鲜明特色。此外，云冈石窟早期雕塑的佛像皆平直而方，有些像印度、尼泊尔人的形象，和龙门等地唐代雕塑的佛像五官相比也有明显区别。

神采为上——魏晋南北朝美术

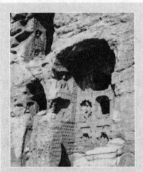

●龙门石窟刻像

>>> 龙门流失文物回归

由国家征集的7件流失海外近百年的龙门石窟文物,于2005年10月23日回归龙门,并移交龙门石窟研究院珍藏。

回归的文物包括三尊佛头、两尊菩萨头、一尊天王头像、一尊飞天造像,其中有两尊造像已在龙门石窟找到了准确位置,即北魏古阳洞高树龛释尊佛头和唐代火顶洞左胁侍观音菩萨头像,造像均能与现在的龙门石窟残像身首合璧。

拓展阅读:

《龙门石窟艺术》宫大中
《中国石窟艺术总论》阎文儒

◎ 关键词:数代营造 古阳洞 奉先寺 珍品

龙门石窟

有"九朝古都"之称的洛阳,在历史上曾是众多朝代建都的城市。在一千多年的历史长河中,洛阳曾长时间地作为中国的政治、经济、文化中心,因此留下了众多的文物古迹。举世闻名的龙门石窟便是众多的文物古迹之一。

龙门石窟开凿于南北朝北魏孝文帝太和十八年(494年),后经东魏、西魏、北齐、隋、唐和北宋数代营造,位于今河南洛阳城南25公里处伊河两岸的龙门山(又名伊阙),是我国宝贵的物质文化遗产。北魏孝文帝太和十八年,北魏的都城由平城迁往洛阳,于是洛阳附近的龙门成为了继云冈之后又一个皇家开窟造像的中心。孝文帝及其后的宣武帝和孝明帝,先后在龙门地区进行了大规模的营建,开凿出了以古阳洞、宾阳洞、莲花洞为主石窟群的一系列洞窟,促成了龙门石窟建造史上第一个高潮的形成。此后,由于连年的战争,石窟的营建日趋衰微,直到一百余年后的唐代才又重新活跃起来。从唐太宗到唐玄宗的百余年间,造像活动一直不断,开凿了以潜溪寺、敬善寺洞、宾阳北洞、奉先寺等为主体的石窟群,掀起了龙门石窟开凿史上的第二个高潮。这以后,中原地区兵祸不断,龙门地区的造像活动虽然仍在持续,但都已不足盛道了。

位于龙门西山南部的古阳洞,是龙门石窟中开凿最早的。它原为天然石灰岩洞,后被加工为椭圆形平面、穹窿顶的石窟。正壁雕一佛、二菩萨、二石狮,南北两壁各凿三层像龛,雕有飞天、佛传故事和礼佛图等。宾阳洞是龙门石窟中继古阳洞后开凿的第二大窟,位于龙门西山北部,在北魏龙门石窟中最具代表性。原计划修建三窟,但耗时23年,动工802366人次仅完成了宾阳中洞。不久北魏即告覆亡,南北二洞在隋唐时期完成。宾阳中洞平面呈马蹄形,穹窿顶,尖拱形门,正面塑一佛、二弟子、二菩萨,南北二壁各为一佛、二菩萨,洞门外两侧各有一力士,侧壁有佛传故事和著名的帝后礼佛图浮雕。除了此二窟外,在北魏时期还开凿了莲花洞、火烧洞、石窟寺、普泰洞和天统洞等主要的洞窟。由于孝文帝迁都后,大力推行汉化,此时的雕像一改云岗时期的风格,在服饰、装饰甚至人物体型面貌等处,都带有明显的汉族本土文化的特征。同时,因为佛教的进一步兴盛,在龙门石窟洞壁的浮雕上,出现了以多画面来表示一个完整佛教经传故事的艺术手法,具有很高的欣赏价值。

龙门开窟造像活动的再次活跃是在经济繁荣的唐朝初年,历经百余年。潜溪寺位于龙门西山北端,是唐代开凿的第一个洞窟。它的平面呈马蹄形,穹窿顶,内雕一佛、二弟子、二菩萨和二天王,其中的菩萨像是唐

代造像中的上品。奉先寺，原名大卢舍那佛龛，位于龙门西山南部山腰，是龙门造像中规模最大、整体设计最严谨、艺术水平最高的一处。它坐西向东，高约40米，宽30米，深35米，雕有卢舍那大佛、二胁侍菩萨、二弟子、二金刚和二天王。此外，在唐代还开凿了宾阳北洞、敬善寺、万佛洞、极南洞和看经寺等。由于佛教在唐代得到了空前的普及，佛已不再是可望而不可即的，因此，佛教形象被普遍地世俗化，神性的削弱和人性的增长使得唐代佛的形象更有亲切感，拉近了神与人之间的距离。同时，构图上的创新，加上富于立体感的艺术手法，都使唐代作品在写实风格上达到了新的高度。这些在唐代龙门石窟的造像和壁雕上都有所体现。

自安史之乱起，中原地区战火不断，耗费了大量的人力和财力，大规模

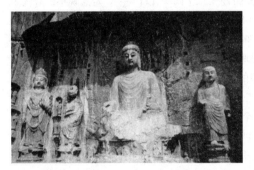

●龙门石窟开凿于北魏孝文帝迁都洛阳前后。

开窟造像的活动逐渐转向了相对安定富庶的四川地区。尽管此时龙门地区仍有零星的石窟在开凿，但已日趋衰微，延续到北宋年间终告消失。龙门石窟是中国雕塑史上的珍品，尽管遭战乱、自然灾难及人为的破坏，尤其是清末和民国年间中外强盗和奸商不断将佛像和浮雕凿下盗卖至国外或毁坏，使得石窟伤痕累累，但它至今仍然以惊人的艺术魅力吸引着每一位中外艺术爱好者。

● 钟繇像

>>> 关羽与麦城

汉建安二十四年（219年），蜀将关羽在败走麦城时为吴将截获，被斩于临沮。后以"走麦城"比喻陷入绝境。

麦城，在湖北省，当阳市两河镇境内，距市玉阳镇20余公里。为东周时楚国重要城邑，隋开皇十八年（598年）昭丘县治所在地。清同治《当阳县志》记载："麦城在县东南五十里，沮漳二水之间，传楚昭王所筑。三国时，关羽为孙权所袭，西保麦城即此。"

拓展阅读：

《三国志》西晋·陈寿
《书苑菁华》南宋·陈思

◎关键词：东汉望族 楷书 《贺捷表》

"正书之祖"钟繇

钟繇生于东汉桓帝元嘉元年（151年），卒于魏明帝太和四年（230年），字符常，颍川长社（今河南长葛）人。钟繇出身东汉望族，祖先数世均以德行著称。勤学苦练和矢志不渝的追求，使他在书法上造诣很深，隶、行、草诸体都精通，真书更是妙绝。在他与胡昭一起向刘德升学习行书的前后16年里，他始终专心致志，最后终于书名显赫。据《书苑菁华》记载，钟繇临死时把儿子钟会叫到身边，交给他一部书法秘术，而且把自己刻苦用功的故事告诉钟会。他说自己一生有30余年时间集中精力学习书法，主要从蔡邕的书法技巧中掌握了写字要领。在学习过程中，不分白天黑夜，不论场合地点，有空就写，有机会就练。与人坐在一起谈天，就在周围地上练习。晚上休息，就以被子做纸张，结果时间长了被子被划了个大窟窿。这些都说明了钟繇书法艺术的成就确实缘于自己的勤学苦练。在苦练的同时，钟繇还十分注意向曹操、邯郸淳、韦诞、孙子荆、关枇杷等同代时的人学习，经常讨论用笔方法问题。

《贺捷表》作于东汉献帝建安二十四年（219年），是其晚年最有代表性的作品，当时他已经有68岁了。内容为得知蜀将关羽被杀的喜讯时写的贺捷表奏。此表是楷书，带有行书痕迹。但还保留较浓的隶书遗风。如字形多呈扁方，许多字的笔画还留有明显的隶书笔意。如"言"字的横画，以及"有""里""方"字的横画，都有浓厚的隶书遗意；另如"并"字，特别是"同"字的左撇，"企""舍""获""长"字的捺笔，也明显是隶书的习惯写法。另外，以每个字而言，在章法行列中无统一的倾斜度与约定的重心，也与形容的"群鸿戏海"有相近处。值得提出的是，在标准楷书盛行的后世，这种写法已很一般，但放在汉代末期，楷化到如此程度已相当先进，故有"正书之祖"的美誉。

在中国书法史上，钟繇的影响很大，历来被誉为中国书史之祖。他在书法史上首定楷书，对汉字的发展有重要贡献。陶宗仪《书史会要》中有云："钟王变体，始有古隶、今隶之分，夫以古法为隶，今法为楷可也。"钟繇之后，许多书法家竞相学习钟体，如王羲之父子就有多种钟体临本。后张昶、怀素、颜真卿、黄庭坚等在书体创作上都从各方面吸收了钟体之长、钟论之要。

● 陆机像

◎关键词：陆机 文学家 手札 典型书作

传世最早的书帖《平复帖》

陆机，字士衡，吴郡（今江苏苏州）人，西晋文学家、书法家。东吴名将陆逊之孙，陆抗之子。吴亡后入晋，曾任太子洗马、著作郎、平原内史等职，世称陆平原，后为司马颖所杀。少负才名，"少有奇才，文章冠世"（《晋书·陆机传》），以文学见名于时，他与弟陆云并为我国西晋时期著名文学家，合称"二陆"。此外，陆机还是一位杰出的书法家，他在书法史上是有一定地位的，许多书评都曾提到，评价不太高，盖为其才名文学所掩。

《平复帖》共九行，上有宋徽宗赵佶泥金题签"宣和""政和"二印。内容只是陆机问候友人的平常手札。距今1700多年的《平复帖》是现存年代最早并真实可信的西晋名家书帖，在中国书法史上占有重要地位，同时对研究文字和书法变迁方面都有重大的参考研究价值。可惜的是，由于纸面损伤，有些字已分辨不出来了。《平复帖》是草书演变过程中的典型书作，最大的特点是还带有些许隶书的痕迹，但又不像隶书那样波磔分明，字体介于章草、今草之间。细观此帖，其用笔刚劲质朴、笔意婉转，整篇文字格调高雅、神采奕奕，字虽不连属却洋洋洒洒，令人赏心悦目，字里行间透露出书家的儒雅与睿智。

历来对《平复帖》的评述甚多。宋陈绎曾云："士衡《平复帖》，章草奇古。"《大观录》里也说：《平复帖》为"草书、若篆若隶，笔法奇崛"。《平复帖》对后世的影响也较大。清人顾复称"古意斑驳而字奇幻不可读，乃知怀素《千字文》《苦笋帖》，杨凝式《神仙起居法》，诸草圣咸从此得笔"。这些评论或许有牵强附会之感，但若是怀素、杨凝式当真见到，也确会为之动情。董其昌也赞云"右军以前，元常之后，唯存数行，为希代宝"。

《平复帖》真迹保留到现在，可谓历尽了千辛。《平复帖》本为清宫旧藏，被嘉庆帝当作珍品赏赐给亲王，于是得以流出内府。民国期间，为恭亲王后人珍藏。1937年，恭亲王后人为了给母亲筹钱治病，将其卖出，几经转手落于英国。后张伯驹以4万大洋购入，不料日寇大举侵华，张伯驹携家人逃避到陕西，随身将《平复帖》缝入随身衣被，从而保留了下来。

>>> 张伯驹与《平复帖》

张伯驹（1898—1982年），字家骐，号丛碧，别号游春主人、好好先生，河南项城人，生于官宦世家，系张锦芳之子，过继其伯父张镇芳。他与张学良、溥侗、袁克文一起称为"民国四公子"，是我国老一辈文化名人中集收藏鉴赏家、书画家、诗词学家、京剧艺术研究家于一身的文化奇人。

张伯驹一生醉心于古代文物，致力于收藏字画名迹。他自30岁开始收藏中国古代书画，初时出于爱好，继以保存重要文物不外流为己任，他不惜一掷千金，虽变卖家产或借贷亦不改其志。如曾买下中国传世最古墨迹西晋陆机《平复帖》，传世最古画迹隋展子虔《游春图》等。

拓展阅读：

《吴氏书画记》清·吴其贞
《墨缘汇观》清·安岐

● 书圣王羲之

>>> 《兰亭序》下落传说

相传唐朝初年，李世民多次重金悬赏索求《兰亭序》，但一直没有结果。后查出真迹在辩才和尚手中，三次召见辩才也未获。房玄龄荐监察御史萧翼智取。

萧翼假扮书生，住在庙中与辩才谈诗论字、书字，骗得辩才的信任后，用激将法使他拿出《兰亭序》来让他观看。一天萧翼趁辩才外出，乘机盗走了《兰亭序》，把它献给唐太宗。唐太宗死后将其陪葬于昭陵内。

拓展阅读：

《王羲之传论》潘良桢
《中国古代十大圣人》
施伟达/褚赣生

◎ 关键词：晋代 《兰亭序》 增损古法 "草之圣"

书圣——王羲之

晋代书法中成就最大的是楷书和行书，对后世的影响也最大，以钟繇和王羲之为代表。钟繇擅长隶、楷、行各体，尤以楷书影响最大。宋人评价他书法"各尽法度，为正书（即楷书）之祖"。他的楷书承袭了东汉隶书的遗风，带有隶书的笔意，八分开张，左右波挑，势巧形密，自然古雅。他写的《贺捷表》颇有鸿鹄飞张姿态，被梁武帝萧衍评为"群鸿戏海，舞鹤游天"。

王羲之，字逸少，琅琊临沂（今山东临沂）人。曾任右军将军、会稽内史，故世称王右军、王会稽。王羲之转益多师，其楷书师法钟繇，草书学张芝，亦学李斯、蔡邕等，博采众长。他的书法给人以静美之感，恰与钟繇书形成对比，被誉为"龙跳天门，虎卧凤阙"。他的书法圆转凝重，易翻为曲、用笔内厌，全然突破了隶书的笔意，创立了妍美流便的今体书风，被后代尊为"书圣"。可惜的是王羲之作品的真迹已难得见，现在我们所看到的都是他的摹本。他所书的行楷《兰亭序》最具有代表性。用笔细腻、结构多变，是王羲之书风最明显的特征。其最大的成就在于增损古法，变汉魏质朴书风为笔法精致、美轮美奂的书体，从而创造了浓纤折中的草书、势巧形密的正书、遒劲自然的行书，总之，把汉字书写从实用引入一种注重技法、讲究情趣的境界。这种书法艺术的觉醒，标志着书法家不仅发现了书法美，而且能够表现书法美。后来的书家几乎没有不临摹过王羲之法帖的，因而他有"书圣"美誉。他的楷书如《乐毅论》《黄庭经》《东方朔画赞》等"在南朝即脍炙人口"，曾留下形形色色的传说，有的甚至成为绘画的题材。

他的草书没有原迹存世，法书刻本甚多，有《十七帖》、小楷《乐毅论》、《黄庭经》等，摹本墨迹廓填本有《孔侍中帖》、《兰亭序》（冯承素摹本）、《快雪时晴帖》、《频有哀帖》、《远宦帖》、《姨母帖》、《平安何如奉橘三帖》、《寒切帖》、《丧乱帖》、《行穰帖》以及唐僧怀仁集王书《圣教序》等。《乐毅论》为小楷字体，笔势流畅自然，神采熠熠，肥瘦相称，极合楷书的法则。隋智永称它为"正书第一"，唐代褚遂良也极为称赞。《快雪时晴帖》行书四行，字体流利秀美，元赵孟頫曾称此帖为"天下第一法书"。《十七帖》是王羲之草书的代表作，内容是他所写的尺牍，因卷有"十七"字故名。《十七帖》仅有摹刻本传世。前人评为"笔法古质浑然，有篆籀遗意"，也有人认为帖中字带有波挑的笔势，字字独立不相连属。这正表明他善于"兼撮众法，备成一家"，所以才能形成他独具风范的草书体势。他的草书被世人尊为"草之圣"。

神采为上——魏晋南北朝美术

●此卷本《兰亭序》，元代郭天锡认为是冯承素等摹。明代项元汴确定为冯摹，后沿袭此说。

●摹兰亭序帖之一

●中秋帖 东晋 王献之

>>> 王献之"脱笔不掉"

有一天，王献之正在聚精会神地练字，父亲王羲之看见，想检验一下他的笔力，就从背后悄悄地走上去，来个突然袭击，冷不防地用手指夹住他握着的毛笔往上提。不料，毛笔没有被夺下来。

王羲之高兴极了，并对他说："献之才七八岁，就有这样的笔力，将来必成大器而扬名天下！"说着，来了兴致，当场写了一幅字赠给小儿子作为嘉奖。

拓展阅读：

《中秋》唐·李朴
《楷行书硬笔快写十二法》
王以敬

◎ 关键词：东晋 《鸭头丸帖》 行草

一笔书：王献之

王献之，东晋书法家，为王羲之第七子，字子敬，会稽山阴人。官至中书令，故世称大令。幼时师从他父亲学书，后来取法张芝，别创新法，自为一体，与父齐名，人称"二王"。他的书法，兼精楷、行、草、隶各体，尤以行草擅名。《洛神赋十三行》为其楷书代表，《鸭头丸帖》是他行书的代表。草书名作《中秋帖》，被列为清内府"三希帖"之一。《墨林快事》评其书曰："笔画劲利，态致萧辣，无一点尘土气，无一分桎梏束缚。"

王献之坚实的笔法基础，基于他父亲悉心的传授和指导。由于他是魏晋时期比较晚出道的书法家，所以他有博采众家之长、兼善诸体之美的机遇，赢得了与王羲之并列的艺术地位和声望。王献之的遗墨保存很少，数量远远没有王羲之那么丰富。王献之的小楷用笔外拓、结体匀称工整，如大家闺秀，姿态妩媚雍容。"稿行之草"的行草是王献之独创的书体，而后又创草书"一笔书"，将张芝的章草和其父王羲之的今草又向前推进一层。

《鸭头丸帖》是王献之现存较少的书法真迹之一，且被推崇为"书坛风流"，其用笔开拓流利，优美清秀，无一点尘俗之气。吴其贞《书画记》称为"书法雅正，雄秀惊人，得天然妙趣，为无上神品也"。《书议》中评价："子敬才高识远，行草之外，更开一门：夫行书，非草非真，离方遁圆，在乎季孟之间。兼真者，谓之真行；带草者，为之行草。子敬之法，非草非行，流便于草，开张于行，草又处其间……有若风行雨散，润色开花，笔法体势之中，最为风流者也。"这种风格，被后人称为"一笔书"。《鸭头丸帖》就是王献之这种书体风格的代表之作。《鸭头丸帖》是王献之写给一位朋友的短笺，全文为："鸭头丸，故不佳，时当必集，当与君相见。"虽仅有十几个字，但全文笔法墨采飞动，气势充沛，上下笔笔相连，就是有不连笔的字其笔势仍相衔接，可以看到前后呼应的笔意和笔法上的丰富变化。王献之的"一笔书"并非是要通篇一笔写完，而是指笔断处意不断，甚至在换行的时候都不间断。《鸭头丸帖》全帖蘸墨两次，一次一句，墨色都由润而枯，由浓而淡，墨色分明，从而展现出全帖的节奏起伏和气韵的自然变化。《洛神赋十三行》是王献之小楷书法的代表作，其用笔遒劲挺拔，风格洒脱，清杨宾《铁函斋书号》认为"字之秀劲圆润，行世小楷无出其右"。《洛神赋十三行》中王献之的楷书笔法不再带有隶意，字形也由横势变为纵势，已是完全成熟的楷书之作，现藏于辽宁博物馆。

兜沙经
一切诸佛威神恩譄过
佛在摩鸿提国时法清
周清净始作佛时光景
周币甚大自然师子座

●楷书黄庭经 唐 无名士

>>> "磔"的含义

(1)动词，古代分裂牲体以祭神。如：磔禳，分裂牲体祭神以除不祥。又如：磔鸡，旧历正月初一杀鸡挂门外以除不祥。

(2)动词，古代一种酷刑，把肢体分裂。如：磔裂，车裂人体。还指五代时始置的一种凌迟酷刑，俗称"剐刑"。

(3)名词，书法术语。点画用笔的一种技法。"永字八法"称捺笔为"磔"。捺法用磔意思是笔毫尽力铺散而急发。唐太宗李世民《笔法诀》称："磔须战笔外发，得意徐乃出之。"

拓展阅读：

《墨池编》北宋·米长文
《用笔法》唐·张怀

◎ 关键词：楷书 运笔 基本法则

"永字八法"

"永字八法"为中国书法用笔法则，具体是指以"永"字的八种笔画为例来阐明楷书运笔的基本法则。八法按"永"字的笔画顺序称：侧、勒、努、趯、策、掠、啄、磔。如下：

侧，即点。书写时落笔要带侧峻之势，铺毫行笔，势足收锋。其态当如高峰坠石，不宜过于平正。勒，就是横画，有长、短之分，"永"字中为短横。书写时应逆锋落纸，卷毫向右力行，缓去急回，犹似勒马用缰，强抑力制，愈收愈紧。不可卧笔平拖滑行，流于浮飘平板。长横行笔稍缓，顿挫渐进，如阵云遇风，回而却住。俟其画足则驻锋急收，以与下面呼应。努，指的是竖画。竖画贵直中藏曲，劲力有姿。不宜僵直呆板。趯，即钩。在这里有挑起、踢起之意。出钩前当以蹲锋蓄势，然后顺势以绞锋环纽急遽踢出，力凝于尖端，沉着痛快。策即挑，仰横。策，本意为马鞭，这里喻笔势如用策起马。书写时落笔近于横画，然宜仰笔铺毫轻提而进，用力在发笔，蓄劲于收笔。掠，即长撇。意谓若用篦梳之掠长久，

随手遣锋。书写时，展毫要和缓爽畅，腹可稍粗扬，尾欲扬起，垂则乏神，并忌僵直尖细、重滞飘浮。啄，就是短撇。书写时，按笔挫锋左出，再锐而斜下，宜捷、宜劲、宜准。捺，捺有卧捺和斜捺两种。卧捺叫波，斜捺称磔。古代祭祀时裂牲谓磔，此状笔锋似刀裂牲，尽力开张。写时虚势向左逆锋落笔，着纸折锋翻笔，铺毫下行，不疾不徐，至恰当长度轻揭捺出，悄然而收。磔贵沉着有力，一波三折，势态自然。

自唐代以来，有许多书法家都结合自己的实践经验，对"永"字的八种用笔技法做解释论述。

简明实用的"永字八法"，对于初学者进行楷书基本功的训练是颇有价值的。"永字八法"，不仅便于教师讲授汉字的基本点画在楷书通常形式中的基本写法，也便于启发学生由此及彼，进一步去理解各种笔画的变化形态。从这些方面来看，它是有一定科学性的，因此至今仍为人们所重视，并被创造性地加以运用。也正因为如此，"八法"二字有时也被引申为"书法"的代称。

神采为上——魏晋南北朝美术

●王羲之像

>>> 流觞曲水

所谓"流觞曲水",是选择一风雅静僻所在，文人墨客按秩序安坐于潺潺流波之曲水边，一人置盛满酒的杯子于上流使其顺流而下，酒杯止于某人面前即取而饮之，再乘微醉或啸吟或援翰，作出诗来。这种高雅酒令，不仅是一种罚酒手段，还因被罚作诗这种高逸雅致的精神活动的参与而不同凡响。

魏晋时，文人雅士喜袭古风之尚，饮酒作乐，纵情山水，做流觞曲水之举。

拓展阅读：

《王羲之兰亭序》
　　上海画报出版社
《秦王李世民》（电视剧）

◎ 关键词：序文 行书 范本 巅峰之作

"天下第一行书"——《兰亭序》

《兰亭序》被称为"天下第一行书"，是历来学习行书的最佳范本。相传，它为东晋王羲之在永和九年（353 年）所写的一篇序文。

王羲之的行书有如行云流水，其中又以《兰亭序》为极品。关于《兰亭序》的写作还有一个故事。东晋永和九年的三月初三，时任会稽内史、右军将军的王羲之邀谢安、孙绰等许多位名流隐士集会于会稽山阴的兰亭溪头，在"崇山峻岭、茂林修竹"间列坐宴饮。席间，有人提议，每人都作一首诗，作不出的罚酒。王羲之酒兴很高，虽然他作了诗，却乐意陪吃罚酒，吃了个酒酣耳热。正在众人沉醉在酒香诗美的回味之时，有人提议不如得当日所作的41首诗汇成册，以资纪念。于是王羲之在众人的呼声中晃晃悠悠地站起身，走到案前，在蚕纸上畅意挥毫，作序一篇。这就是名噪天下的《兰亭序》。文中，凡有相同的字，笔法姿态必不相同，如出现的20个"之"字，竟然无一雷同，王羲之的书法艺术在这篇序文中得到了酣畅淋漓地发挥，成为书法史上的一绝，宋代米芾称之为"天下第一行书"。翌日，王羲之酒醒后意犹未尽，伏案挥毫在纸上将序文重书一遍，自感不如原文精妙。他有些不相信，一连重书几遍，仍然不得原文的精华。这时他不得不承认，这篇序文已经是自己一生中的顶峰之作，自己不可能再超越它了。

传说唐太宗李世民对《兰亭序》十分珍爱，死时将其殉葬昭陵。留下来的只是别人的摹本。

●兰亭修禊图 清 樊圻

●张猛龙碑 北魏

>>> 北魏孝文帝改革

北魏孝文帝元宏执政期间，认为鲜卑必须汉化才能巩固政权，统一南北。因此，他实行均田制，迁都洛阳，改穿汉服，改说汉语，改鲜卑贵族复姓为汉族单姓，改变鲜卑人的籍贯，同时主张同汉族联姻，拟定北魏的官制礼仪，设立乐官，修订法律，改革官职名称。

这些改革促进了北方各民族的大融合，对我国多民族国家的形成和发展做出了有益的贡献。

拓展阅读：

《魏诸王世表》万斯同
《北碑南帖论》清·阮元

◎ 关键词：碑志 石刻书法 泛称

雄劲苍古的魏碑

魏碑，是汉代隶书向唐代楷书发展的过渡时期书法。它是对北魏以及与北魏书风相近的南北朝碑志石刻书法的泛称。因北朝囊括了北魏、东魏、西魏等王朝，其书法风格上有统一之处，其中北魏王朝的统治时期相对较长，故而这一时期出土的石刻书法一般称为魏碑。

北朝指当时在中国北方相继建立的北魏、东魏、西魏、北齐、北周等王朝政权，与南朝相比，其碑刻书法要丰富得多。北魏初期书法仍保留部分隶书笔画，如《太武帝东巡碑》《大代华岳庙碑》《中岳嵩高灵庙碑》等，方劲古拙，都属于风格雄强一类。《中岳嵩高灵庙碑》雄强而奇古，结体自由，用笔无拘无束，结构富于变化，此碑碑阴书法峻整，受近代书法家所青睐。北魏孝文帝元宏迁都洛阳，汉化达到高潮，书风也随着起了变化。北魏时期，统治者搜罗各地文学、艺术之士，集中洛阳，使洛阳一时成为北方文化的中心。

北魏太和以后，书法风格呈现出多元化的面貌，丰碑巨碣亦同时兴起，著名碑刻有《高庆碑》《霍扬碑》《南石窟寺碑》《元景造像记》等。东魏承接北魏书风，著名碑刻有《高盛碑》《凝禅寺三级浮图碑》等。北朝碑刻书法，以北魏和东魏的最有特色，且风格多样，有如百花争艳，使人应接不暇。北朝碑刻书风大体可分雄强、秀丽两类。前者以《张猛龙碑》为代表，其书法雄强奇肆、结构谨密，能在方劲中表现出飘逸的韵味，而在严整中配以险峭之笔，富于变化。碑阴书法恣肆不拘，与碑阳相互辉映，为北魏碑刻书法之精品。后者以《敬使君碑》为代表，用笔侧微精细，书法清秀婉约。

虽然，汉代立碑风气非常兴盛，但立碑的身份要求却很严格，只有在地方或中央有一定地位的人才有资格立碑。到曹魏时期，曹操主张薄葬，并组织了一支专门盗墓的小分队，用掘墓所得来填补军费的缺口，自然有碑的墓葬首当其冲。晋代，又严禁立碑。因此从这时起又出现了一种埋入地下的"碑"——墓志，这样既可以避开盗墓者的注意，又可以留名于千古。所以我们今天看到的"魏碑"有碑和墓志两大类型。其实，碑在较早时期也有两种形式，即碑和碣。《后汉书·窦宪传》章怀太子的注里称："方者谓之碑，圆者谓之碣。"魏碑具有质朴刚健之美。质的美学表象是魏碑的笔画、结体、布局，乃至是石面的整体观感。后人倡导碑风时，也是以魏碑的"质朴"为出发点的，如阮元、包世臣等人。

● 元简墓志 北魏

>>> 《画品》

《画品》是中国古代对画家及作品做出品评的文体。一般分品论述，鉴赏优劣得失。作者见解通过品评画家及作品来表达。盛于六朝、隋唐，元明之后渐少。

南朝梁谢赫著《古画品录》是保存至今的最早一部著述。其序中提出的"六法"作为品评绘画的标准，对后世影响极大。陈隋之际的姚最著《续画品录》接续谢书，拓宽了画品囿于识鉴的程式。

拓展阅读：
《孝文帝传》天津人民出版社
《清道人魏碑四种》
裴静轩 / 卢希周等

◎ 关键词：龙门石窟 魏碑 精华 宝库

"龙门四品"与北朝碑刻

北朝指当时在中国北方相继建立的北魏、东魏、西魏、北齐、北周等王朝政权。由于北朝不禁碑，因此，北朝的碑刻很多，以造像记来说，当以龙门造像为最多。其碑刻书法比南朝要丰富多彩。494年，孝文帝迁都洛阳，汉化达到高潮，书风随着起了变化。北魏初期书法方劲古拙，仍保留着隶书的笔画，《太武帝东巡碑》《中岳嵩高灵庙碑》等都属于这一类。北魏帝王提倡佛教，开窟造像之风大兴，因此，造像碑也大为兴盛。这些造像、造像碑大多有题记，书法艺术保留至今的也非常丰富，著名的龙门石窟成为北朝书法艺术的宝库。

在河南省洛阳南40里的龙门石窟，位于伊水两岸，为阙门的形状，人们称它为"伊阙"。它的两岸为龙门山，山上建有石窟和造像，即"龙门石窟"。龙门石窟始凿于494年北魏孝文帝迁都洛阳以后，历经东魏、西魏、北齐、北周、隋、唐、北宋诸朝，历时400余年雕凿不绝，传世书迹特多。据统计，龙门石窟群现存洞窟1352个，佛翁750个，造像10万余尊，造像题记和碑碣3600多块，北魏时期造像题记约2000块，清代学者、书画家黄易最早在龙门石窟拓碑四品，世称《龙门四品》。《杨大眼造像记》与《始平公造像》《孙秋生造像》《魏灵藏薛法绍造像》并称"龙门四品"。《龙门四品》为北魏时期书法的代表作品，是魏碑书法的精华。

北魏太和以后，又出现了《张猛龙碑》《敬使君碑》《曹恪碑》等著名的碑刻。北魏和东魏的碑刻书法艺术在北朝可谓是首屈一指的，且风格多样。北魏碑刻书风大体上可分雄强、秀丽两大类。前者以《张猛龙碑》为代表，后者以《敬使君碑》为代表。北朝著名的摩崖石刻有北魏的《石门铭》《论经书诗》等，北齐的《泰山金刚经》《天柱山铭》等，因山凿石，书写常随山势而成，又因石质不同，镌刻也有所不同。

北朝出现了《元简墓志》《刁遵墓志》《张黑女墓志》《刘玉墓志》等各种不同风格的墓志书法艺术，且数量之多为前所未有。北魏以后，北魏墓志书法茂密浑厚的风格已渐趋消失，而渐趋疏宕平整。

北朝书法风范其面目之丰富主要体现在大批造像、碑刻与墓志当中。北魏太和十八年（494年），北魏孝文帝迁都洛阳，洛阳一时成为北方文化中心。北魏帝王崇尚佛教，于是兴起了开凿石窟刻制佛像之风，这些造像大都附有造像题记，记载造像的出资者、造像的因由，即为造像记。造像题记，保留了非常丰富的书法艺术遗迹。清代以来，人们仿效古代"画品""书品"的称谓，对龙门造像题记加以评选，皆冠以"品"的雅号，相继出现了"龙门四品""龙门十品""龙门二十品""龙门三十品"等名目。

神采为上——魏晋南北朝美术

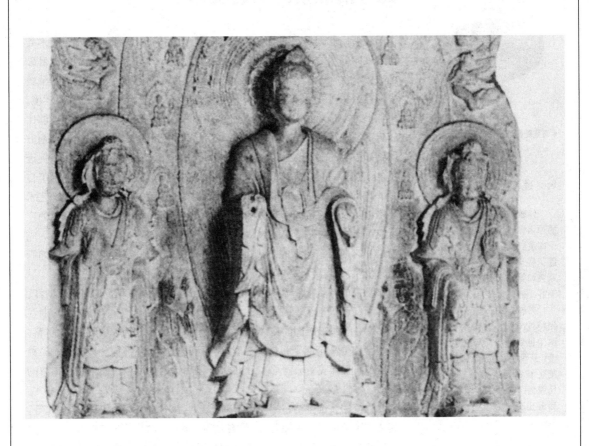

●张宝珠造释迦石像 北魏

刻石呈圭形，首部前倾，下部有方形石座。释迦眉目清秀，面含笑意，内着僧祇支，绾结于胸前，长裙垂于足面，外披袈裟，赤足立于莲花座上，左右为文殊、普贤。

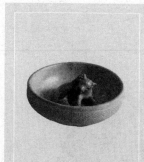

●青瓷骑兽烛台 西晋

>>> 莲花与佛教

佛教推崇莲花有两方面的原因：一方面，佛教产生于印度。印度地方气候炎热，莲花盛开于夏，给人们带来凉爽和美的享受。莲花象征美好、善良、圣洁。

另一方面，莲花的品格和特性与佛教教义相吻合。从尘世到净界，从诸恶到尽善，从凡俗到成佛，这和莲花生长在污泥浊水中而超凡脱俗，不为污泥所染，最后开出无比鲜美花朵的过程相似。

拓展阅读：

《中国工艺美术史》姜松荣
《魏晋南北朝文化史》邱云松

◎ 关键词：陶瓷工艺 突出 佛像 时代特征

魏晋南北朝的工艺美术

魏晋南北朝是我国历史上一个分裂、动荡的时代，此时的工艺美术处于发展的低潮阶段，但全国各地区发展情况不平衡。北方地区遭受战乱破坏比较严重，工艺美术发展缓慢，而南方，特别是江南广大地区，战乱较少，社会相对安定，为工艺美术的发展提供了一个相对稳定的社会环境。再加上这一时期的手工业者已经允许在一定范围内独自经营，因此能够比较自由地进行生产技术的改造，所以，某些手工业，如制瓷业等，在南方得到了很大的发展。同时，北方边境地区少数民族的崛起及其内迁，促进了各民族之间在经济、文化方面的相互交融，为工艺美术的发展提供了良好的契机。这时期，一部分的工艺美术制作宗教化，工艺美术题材、艺术风格都明显受流行的佛教和佛教艺术的影响。作为佛教象征的莲花纹的广泛应用，漆器中夹口造像的发展，金属、玉石工艺中大量佛像的产生，成为这一时期工艺美术的时代特征。成就最突出的是陶瓷工艺，其他如织绣、金属、漆器、玻璃等工艺也都有不同程度的发展。

青瓷的产生标志着魏晋南北朝陶瓷工艺的最高成就。这时期，浙江、江苏和江西等地为南方青瓷的主要产地，其中尤以浙江青瓷最著名。浙江北部、中部和东南部的广大地区均建有窑场，它们分别属于越窑、瓯窑、婺州窑和德清窑四个系统。这时期青瓷的造型和纹饰均各具特色，品种和造型日益丰富，逐渐取代了过去铜器和漆器的地位，其中以莲花尊的造型艺术性最高。

青瓷的装饰手法包括模印、刻画、堆贴、塑饰、雕镂、釉彩变化等。其装饰纹样早期常用铺首纹、联珠纹等，最具有时代特色的纹样是莲花纹和忍冬纹。河北景县封氏墓群、湖北武昌和江苏南京的六朝墓中均有类似的莲花尊出土。尊体以腹为中心，上下均以莲花瓣做装饰，设计别致，意匠新颖。莲花是佛教艺术题材之一，南朝青瓷中普遍以莲花为装饰，反映了佛教艺术对装饰题材的重要影响。

此外，这一时期的织绣工艺也有所发展，它包括染织和刺绣两大类。染织工艺中又包括丝织、麻织、毛织、棉织和印染等工艺，其中以丝织工艺的成就最突出。虽然，这时期的工艺美术不如前一时期发达，但在瓷器工艺、丝织工艺、漆器工艺等方面，还是有一定的发展，为后来隋唐工艺美术的繁荣做了必要的准备。从这个意义上讲，魏晋南北朝时期的工艺美术，在中国工艺美术史上，正处在秦汉和隋唐两个高峰的过渡时期。

神采为上——魏晋南北朝美术

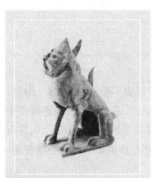

●陶镇墓兽

>>> 麒麟"身干足湿"奇观

在四川省雅安市名山区蒙顶山皇茶园的入口，有一尊同一块石料雕刻的千年阴阳石麒麟浮雕，麒麟头部和足下终年潮湿，身子终年干燥，这一奇特现象似乎正应了"头顶云雾，足踏海水"之说。

地质学家考察后发现，出现这种奇观，是因为石材各部分密度不同，导致含水量有差异。当年石匠正是根据其材质特点设计雕刻出了这种奇特的石雕。

拓展阅读：
《中国历代帝王陵》罗哲文
《黄阁麒麟文化》
广东高等教育出版社

◎ 关键词：南朝 陵墓石雕 景安陵

石麒麟

石麒麟创作于南北朝时期南朝的齐永明十一年（493年），属大型陵墓石雕，位于现江苏省丹阳市境内。在东汉时期，中国的陵墓石雕十分盛行，但由于三国及两晋时期连年战乱，加上盗墓活动猖狂，因而在上层社会中开始流行薄葬制度，因此帝王诸侯陵墓前的雕像石刻极少。到了南北朝时期，社会的相对稳定和经济的恢复与发展，使追求奢靡之风再次泛起，帝王诸侯纷纷大肆修建陵墓，这也使得陵墓雕刻又一次成为社会的风尚，作品的艺术水平也较之以前有了新的发展。南北朝的陵墓雕刻是中国古代雕塑史上重要的一部分。

南北朝时期的南朝，盛行在陵墓前竖立石兽、墓碑和石柱的风尚。这一制度据考证始于南朝的宋代，经发展逐步形成了一定的规范制度。按照制度，南朝陵墓前的石兽均为一对，且皇帝陵前的石兽，头大而颈部略细，有翼有脚爪，颔下有长须垂胸，陵前右侧的一座头上独角，左侧的一座头上双角；王侯墓前的石兽，头大而颈部短粗，有长舌垂胸，有翼有脚爪，但头上无角。

这里所说的石麒麟，是南朝陵墓雕刻中的精品，安置在南朝齐武帝萧赜的景安陵前。麒麟颈躯修长，四肢跨度极大，显得体势异常高耸、矫健而迅猛。麒麟长须下垂，双目圆睁，胸部突出，臀部肥大，兽尾自然卷曲至底座处，脚爪前后分置，整个身躯做S形扭动，显得勇武大方。麒麟的长须、批毛和双翼雕刻有华丽的花纹，这种高度装饰化的处理使石兽神异非凡的气质得到了进一步的表现。美中不足的是，麒麟头部的处理，过于追求绘画性的效果，有些失之于扁平单调。在雕刻技法上，作者多用圆刀法，并注意到了圆雕、浮雕和线雕的综合运用，使作品的艺术表现力较前代更为充分。

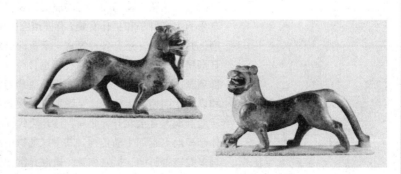

●石走兽 汉

● 北魏太和造像头部

>>> 龟趺

　　雕刻成昂首的巨龟形状的碑座。唐刘禹锡《刘梦得集·唐故监察御史赠尚书右仆射王公碑》:"乃俾学古者书本系所自,且铭于龟趺螭首云。"元袁桷《清容居士集·善之金事兄南归述怀百韵》诗:"龟趺负穹石,浮语极褒侈。"

　　这种巨龟,名叫"赑屃",传说它的力气特大,能负重,所以古人用它的形象来做成碑座,故名"龟趺"。

拓展阅读:

《敦煌雕塑·魏晋南北朝》
　　江苏文艺出版社
《中国古代俑》曹者/孙秉根

◎ 关键词:陵墓雕刻 俑 宗教造像

魏晋南北朝时期的雕塑

　　魏晋南北朝时期,社会长期分裂动荡,各民族不断接触、斗争、融合,再加上异国的艺术特别是宗教艺术大量传入中国,因此这一时期的雕塑呈现出丰富多彩的新面貌,为其后隋唐雕塑的蓬勃发展奠定了基础。魏晋南北朝雕塑主要有陵墓雕刻、俑、宗教造像,还有些供玩赏的小型雕塑品,此外用于建筑或器皿上的工艺雕塑也很普遍。

　　现保存较好的南朝陵墓雕刻帝王陵墓地表上的石刻群雕,分布在南京附近,现存31处,包括了宋、齐、梁、陈诸代的作品,其中以齐、梁两代为多。南朝陵墓石刻群雕一般由成对的石兽、神道石柱和石碑所组成。石兽是以整石雕成的立体圆雕,有翼,一般呈蹲伏状,刚健有力,造型雄伟,体长和高度多在三米以上。与前代相比,雕造技艺有更大的进步,且时代风格由凝重古朴转向优美生动。神道石柱是在双螭盘曲的底座上竖起多棱的柱体,棱面刻成下凹的瓦棱形状,柱体上都是有铭刻的方形石额,柱端托一刻仰莲纹的圆盖,盖顶中央蹲一小型石兽,整体造型秀丽挺拔,端庄而又富有变化。石碑体形巨大,圆额有穿,坐于龟趺之上,稳重有力。这三种石雕既显得庄严宏伟,又生动多变,表现出南朝大型纪念碑性质的雕刻艺术的高水平。

　　这一时期,立体圆雕作品以俑的数量最多,且绝大部分是涂彩的陶塑,也有少量的釉陶俑、青瓷俑以及石雕作品。从西晋开始,出现了以镇墓兽、甲胄武士、鞍马、牛车和男仆女婢组合成的俑群。南朝的俑群大致沿袭西晋旧制,但数量不多。北方则不同,从十六国时期起,就在继承西晋旧制的基础上,获得了较大的发展,俑群内容增多、数量增大,概括来说,包括这些:驱邪镇墓的镇墓兽,有全装甲胄执锐按盾的镇墓俑,有模拟墓内死者生前出行的仪卫、骑兵俑、身负箭的步兵、骑马的鼓吹乐队、骑马和步行的属史以及仪仗、仆从等,有模拟墓内家居享乐的大量舞乐和男仆女婢,有模拟庖厨中执炊操作的奴婢以及灶、碓、磨、井等模型,还有各种家禽、家畜的形象。除此之外,陶俑的塑制也日渐精美。塑造人物形象的技巧也日益提高,从仅具轮廓,转向注意细部刻画,生动自然。人物的面相从西晋到北魏早期,面相宽方。北魏太和以后,面相趋于清瘦,至晚期更加瘦劲。东、西魏时,面相由瘦劲又转趋圆润,直至北齐、北周,遂开唐代圆润丰颐之先河。人像及动物的体态神韵也越加生动传神,其中以动物中的骏马和骆驼的塑造最佳,骏马多是鞍辔鲜明、挺立欲嘶、矫健异常,这可能与古代鲜卑族对骏马的特殊喜爱有关。

在南北朝时期，宗教雕塑获得了空前的发展，这与佛教在中国的兴旺密切相关。佛教造像主要包括石窟寺的造像和一般放置于寺庙或宫室、民居的供养像两类。石窟寺造像主要分布在北方，著名的石窟寺如云冈、龙门、敦煌莫高窟以及麦积山、炳灵寺、巩县、响堂山、天龙山等都是这一时期的雕塑作品。其中石质宜于雕刻的造像采用石雕，一般主尊为立体圆雕，而后背与后壁为相连的圆雕，龛楣、宝床、壁面则为浮雕。石质不宜雕刻的则采用泥塑敷彩成塑像，龛楣、壁面常有成组的小型影塑。

小型雕塑中供佩戴、玩赏的小型雕塑品，主要采用玉石、琥珀等为材料，上面多有穿孔，可与珠饰串联在一起。其中最具时代特点的是一些小型圆雕的神兽像。神兽为兽首人体，肩附飞翼，四足有利爪，均蹲坐状，形体虽小，但造型呈现出小中见大的气势，在南朝和北朝墓中都有发现。

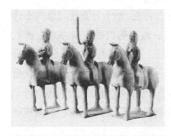

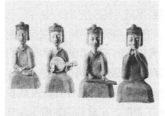 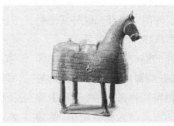

●彩绘骑马乐俑　北朝
●彩绘女乐俑　北朝
●黄褐釉陶铠甲马　北朝

魏晋南北朝时期，各种器物上面常常刻有大量的装饰雕塑，其中以铜镜和陶瓷的装饰雕塑最具有艺术价值。陶瓷器的雕塑装饰，南方和北方在风格方面不尽相同。这一时期也是青瓷器烧造的极盛时期，特别是在南方，有的青瓷器的造型极为优美。

神采为上——魏晋南北朝美术

●松风高士图 明 文伯仁

>>> 王子猷雪夜访戴逵

王子猷居住在山阴，一次夜下大雪，他从睡眠中醒来，打开窗户，命仆人斟上酒。四处望去，一片洁白银亮，于是起身，慢步徘徊，吟诵着左思的《招隐诗》。

忽然间想到了戴逵，当时戴逵远在曹娥江上游的剡县，即刻连夜乘小船前往。经过一夜才到，到了戴逵家门前却又转身返回。有人问他为何这样，王子猷说："我本来是乘着兴致前往，兴致已尽，自然返回，为何一定要见戴逵呢？"

拓展阅读：

《晋书》唐·房玄龄
《维摩诘密码》马填依

◎关键词：东晋 "绘塑" 佛像雕塑

新式佛像雕刻大家：戴逵

与顾恺之同时代的另一位有名的画家是戴逵。戴逵，字安道，东晋名士，是南渡的北方士族。晚年长期住在会稽一带，一生隐居不为官，精通文学、音乐、绘画与雕塑。少年时他画的《南都赋》，使他的先生范宣改变了绘画无用的看法。他富有巧艺，喜欢绘画，又善于弹琴，更以擅长雕刻及铸造佛像而知名。他出生在一个官僚士族家庭，与顾恺之一样，同处于一个政治腐朽、士族生活奢侈、文人放纵的时代里，活动在一个传统艺术需要发展、外来艺术需要融合的时代里。他不仅具有一定的叛逆性格，同时也有不少消极的思想。他画过《七贤图》《高士图》，也塑过不少佛像，这是这个时代流行的题材，这类题材与时代的创作思潮，也与其他画家的创作风格有较大关系。

戴逵的雕塑作品，佛像占主导地位，这些塑像所呈现出的特色与他的绘画密切相关。他将绘事中秀骨清像的刻画融入到雕塑中，使劲利流畅的线条在三维空间中展示出俊逸秀美的情态，打破了印度原有佛像的框式，创制出具有中国民族特色的新式佛像。此外，戴逵将塑像造型的形体与色彩完美融合在一起，形成我国雕塑中极具特色的"绘塑"，这种表现形式深刻地影响了魏晋南北朝一大批的佛像雕塑家。

他的艺术成就突出，把我国古代造型艺术中优秀的现实主义传统，尤其是形神兼备这一点，向前推进了一步。他首先抓住了对象的性格、气质特征。顾恺之评论他的《稽轻车诗图》，能完整地捕捉人物的情态，即所谓"作啸人似啸人"，又认为他的《七贤图》超过了前人，特别是嵇康的画像更为出色。同时他也不是离开形来传神的，他十分重视对象的形体处理。戴逵的贡献主要体现在佛教雕塑上，在佛像样式本土化的过程中起了开创性的作用。首先他创造了中国式佛像艺术，此外，还改进了佛像制造工艺，融入了传统的髹漆技术，创造了夹纻漆像的做法，把漆工艺的技术运用到雕塑方面，是今天仍流行的脱胎漆器的创始者。戴逵在南京瓦官寺作的五躯佛像，和顾恺之的《维摩诘像》及锡兰岛的玉像，共称"瓦棺寺三绝"。戴逵具有严肃认真的创作态度，史载戴逵曾藏于帷幕之后倾听庙中一般民众对佛像优劣的褒贬，并采纳其中合理的建议来完善自己的创作。由于他的这种创作态度，加上运用现实主义的创作方法，因此，他在艺术上获得了很高的成就。他对后人的影响极其深远，是我国古代杰出的雕塑家和画家。

神采为上——魏晋南北朝美术

●女陶俑 南朝

>>> 胡服

　　胡服,中国古代服饰。战国时期胡服指东胡、楼烦等少数民族的服饰。公元前307年赵武灵王颁胡服令,推行胡服骑射。因为胡服轻便实用,便于骑射活动,所以赵国进行改革。当时的其他国家也争相仿效,胡服的应用不断扩大,很快从军队传至民间,被广泛采用。

　　从此以后,胡服新装不断涌现。唐代流行于西域地区以及印度波斯等国的胡服,形制为锦绣浑脱帽,翻领窄袖袍,条纹小口裤和透空软锦鞋。

拓展阅读:

《中国陶俑真伪鉴别》
胡小丽/韩建武
《六朝陶俑》南京博物馆

◎ 关键词:凹凸线条 司马金龙墓 模式化

南北朝的陶俑

　　雕塑艺术在魏晋南北朝时期,获得了极大的发展。种类十分丰富,出现了泥塑、陶俑、瓷塑等多种形式的雕塑。其中陶俑在传统的基础上有更大的发展,取得了新的成就。

　　此时的陶塑,从总体上看,还没有脱离东汉的传统特征,仍注重表现人和物的主要动态;但在技法上又有所进步。如细部的表现,不像西汉那样只凭彩绘,也不像东汉那样只用阴线,而是开始凹凸线条,表达形态的体面关系,手法更加现实。

　　迄今发现得比较多的是北朝的陶俑。如洛阳北魏元邵墓,出土了一百多件陶俑,内容相当丰富。有文吏俑、持盾的武士俑、骑马披甲的武士俑,还有牵马、击鼓和侍从俑等,此外还有马、骆驼、牛、猪等动物俑。这些组合起来的陶俑真实再现了当时墓主人的生活。北魏司马金龙墓,出土的陶俑达367件,其他的墓中也有相当数量的陶俑出土。这些形象生动的陶俑反映了当时墓主人的生活习俗,且具有浓重的汉化特色,从中可以看出,汉代传统的生活方式对北魏统治者深刻的影响。这些陶俑也反映了鲜卑人传统的经济特点,刻画了鲜卑人的形象特征。陶俑的形象和服饰具有明显的民族特色,如深目高鼻、满脸胡须的陶俑,身着窄袖长衣的胡服,腰系带,足穿靴,与中原常见的胡俑不同。虽然风格上还有汉魏的痕迹,但陶俑的类型变得更加丰富了,有身材修长、眉目清秀的女俑、乐舞俑,又有英勇威武的武士、骑兵俑,在塑造风格上也加强了写实的技巧。

　　此外,东魏和东齐的陶俑发现得也很多。这一时期陶俑的突出特点是加强了生活的趣味性。这时的陶俑艺术家,善于在人物形象中,探索它本身所流露出来的生活趣味。

　　从北魏以来的北朝陶俑,几乎全部是模制再加以彩画而成的。但在刻画人物形体与服饰方面又不完全依靠彩绘,而是大多通过凹凸画的方法来表现。对于不同民族的形体结构,不完全依靠服饰的不同,多从五官的结构特点来表现。对于动物雕塑也有提高,特别是骆驼俑的大量出现,反映了当时北方兄弟民族的游牧生活。到北周时期,陶俑的表现有模式化的倾向,这主要是因为受佛教造像的影响。

　　南朝发现的陶俑没有北朝多,但也有瓷塑和石俑等。陶俑数量不多,且多为个体形象,大多古朴浑拙,两汉的传统比较明显。

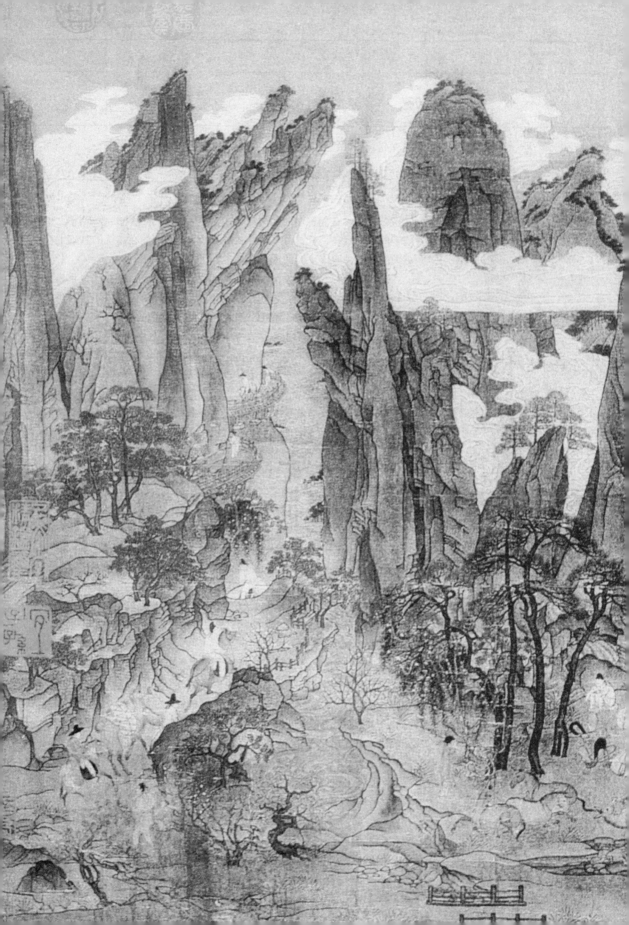

盛世飞歌——

隋唐美术

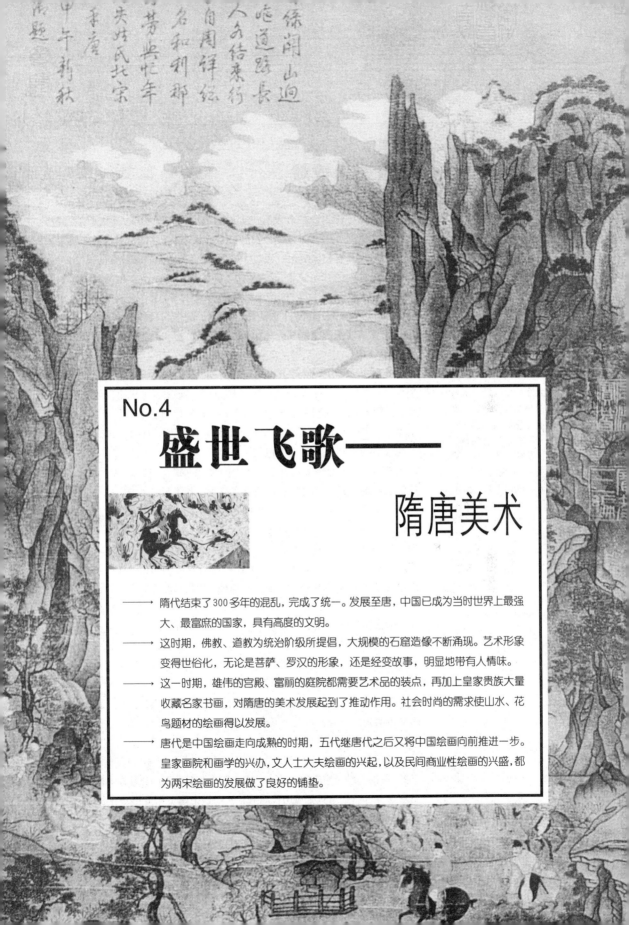

—— 隋代结束了300多年的混乱，完成了统一。发展至唐，中国已成为当时世界上最强大、最富庶的国家，具有高度的文明。

—— 这时期，佛教、道教为统治阶级所提倡，大规模的石窟造像不断涌现。艺术形象变得世俗化，无论是菩萨、罗汉的形象，还是经变故事，明显地带有人情味。

—— 这一时期，雄伟的宫殿、富丽的庭院都需要艺术品的装点，再加上皇家贵族大量收藏名家书画，对隋唐的美术发展起到了推动作用。社会时尚的需求使山水、花鸟题材的绘画得以发展。

—— 唐代是中国绘画走向成熟的时期，五代继唐代之后又将中国绘画向前推进一步。皇家画院和画学的兴办，文人士大夫绘画的兴起，以及民间商业性绘画的兴盛，都为两宋绘画的发展做了良好的铺垫。

盛世飞歌——隋唐美术

◎关键词：现实主义 画论 画史 唐三彩

大唐美术成就

●三彩牵马俑 唐

>>> 贞观之治

唐太宗登位以后，从统治阶级的根本利益出发，以隋亡为鉴，先后实行了一系列比较开明的政策：减少苛捐杂税；严惩贪官污吏；奖励功臣良将；重视科举取士；革除弊政，励精图治；善于倾听不同意见，不断改进统治方法；等等。在短短的数年时间内，取得了显著的成绩，经济和文化也随之得到较好的恢复和发展，出现良好的社会风气。

史学家们把这一段历史时期的政绩誉为"贞观之治"。

拓展阅读：

《唐书》欧阳修
《中国通史》范文澜

唐代是中国封建社会发展史上最为璀璨的一颗明珠，无论政治、经济和文化都达到了中国封建社会发展史上的最高阶段，也是对世界影响最大的一个朝代。自建国之后，经过十来年的平乱统一，太宗李世民继位后，实施了一系列的开明政策，使其政治、经济与军事以及文化都有了极大的革新而显出蓬勃的生气，这些都是产生唐代伟大而繁荣艺术的社会、思想基础。虽然经安史之乱后，大唐帝国开始了割据与衰弱的局面，但由于强大的社会基础所形成的社会思想变革，使文化艺术仍能够保持其繁荣优越的形势。

在各种艺术中，佛教艺术仍居于前列。此时的文学、艺术由于受政治观点、哲学思想，特别是当时美学思想的直接影响，呈现出现实主义的态度，逐渐被纳入到现实主义的大流中，而且发挥到空前的高度。尤其是到了盛中唐之际，诗文、音乐、歌舞、美术等无不空前繁荣。因此，唐代的美术在我国美术史上占有重要地位。

在唐代，中国传统绘画中的各个门类都以独立的姿态立于画坛，表现技法也日渐成熟。唐代绘画集前代之成，开未来之风貌。人物画、山水画、花鸟画、石窟壁画皆呈现出崭新的气象。人物画和道佛壁画在前代的基础上加以发扬，出现了阎立本、尉迟乙僧、吴道子、张萱、周昉等大家。山水画在晋代的基础上有了长足的发展，在画法上有青绿、水墨之分，有疏体、密体之别，自此以后，宋元山水画皆以此为楷模。在唐朝，花鸟画由原先的工艺装饰发展成为独立的画种，开花鸟画之先河。唐朝的石窟陵墓壁画随着佛教哲学的变化和对外来文化开放式的吸收融合，在形式和内容上都产生了新的气象，形成了富有时代特征的民族风格。

同诗歌一样，书法创作也达到了历史上的最高峰，其中草书最能体现盛唐的风貌，以张旭、怀素为代表。其书法刚劲传神，字字连笔，一派飞动，"迅疾骇人"，勾画之间彰显大家风采。

建筑艺术中，气势磅礴、规模严整的长安和洛阳，一砖一瓦，一街一道，飞檐走斛，青台基石，无不透露着皇家的尊严和气派。此外，体态健美、造型逼真、色彩艳丽的唐三彩向世人展示了唐朝高超的艺术技巧。

唐代的画论和画史著作是唐朝美术成就中的奇葩。释彦悰的《后画录》、朱景玄的《唐朝名画录》、李嗣真的《续画品》成为美术批评方面的重要著作，而张彦远的《历代名画记》则是中国美术发展史上第一部具有代表性意义的绘画通史。

盛世飞歌——隋唐美术

●历代帝王图 唐 阎立本

>>> 文成公主进藏

唐贞观十四年(640年),吐蕃王朝松赞干布派遣大相禄东赞至长安,献金5000两,珍玩数百,向唐朝请婚。太宗许嫁宗女文成公主。

贞观十五年(641年),文成公主在唐送亲使江夏王太宗族弟李道宗和吐蕃迎亲专使禄东赞的伴随下,出长安前往吐蕃。松赞干布在柏海(今青海玛多县)亲自迎接。之后,偕文成公主同返逻些(今拉萨)。文成公主在吐蕃生活了近40年,一直备受尊崇。

拓展阅读:

《阎立本和他的作品》徐邦达
《隋唐嘉话》唐·刘餗

◎ 关键词:人物画 道释题材 铁线描 《步辇图》

中土画圣阎立本

阎立本,雍州万年(今陕西省西安市临潼区)人,为唐代著名画家。阎立本出身丹青世家,父亲阎毗,哥哥阎立德都是很有成就的画家。他继承家学,擅长绘画,而且有政治才能,总章元年(668年)擢升为右相。阎立本的才能是多方面的。他善画道释、山水、鞍马等,尤以道释人物画著称,《宣和画谱》所载宋代内府收藏阎氏作品,道释题材占半数以上。他又工写真,不少肖像画是为了表彰功臣勋业而创作的。阎立本在继承南北朝的优秀传统上,认真研究并加以吸收和发展,如他作品中圆劲雄浑的铁线描就是他从张僧繇艺术中继承并发展而来的。从他作品中所显示的刚劲的铁线描来看,较之前朝具有更丰富的表现力,古雅的设色沉着而又有变化,人物的精神状态有着细致的刻画,都超过了南北朝和隋代的水平,因而被誉为"丹青神化"而为"天下取则",在绘画史上具有重要地位。

阎立本是唐代人物画的先驱,他将魏晋南北朝以来"迹简意淡而雅正"的绘画逐渐演进为唐代绘画的"焕烂而求备""细密精致而臻丽"。阎立本的人物画具有强烈的现实性和政治意义,这是他最突出的特色。由于他历经了初唐几十年间的政治生活和著名的"贞观之治",所以他的人物画多取材于当时具有历史意义的重大事件,侧重描绘著名的历史人物,用以鉴戒贤愚、弘扬治国安邦之大业。他曾为唐太宗画像,在凌烟阁画二十四功臣等像,这与同代或后代其他人物画家主要服务于宗教的绘画倾向有明显区别。与六朝画迹相比,阎立本的人物画具有高度的写实性,并注重人物精神个性的描绘。

阎立本有《步辇图》《古帝王图》《职贡图》《萧翼赚兰亭图》等传世绘画,其线条刚劲有力,色彩古雅沉着,人物神态刻画细致。代表作《历代帝王图》是古典绘画中的重要作品之一。所画宫女,曲眉丰颊,神采熠熠,栩栩如生。用墨而有骨,设色奇特而有法。描法有粗有细,有松有紧,用笔也较顾恺之细密精致,富有表现力。《步辇图》是一幅重彩工笔人物画,也是一幅最早反映我国古代汉、藏民族团结友好的历史画卷,生动地描绘了唐太宗接见吐蕃使者禄东赞的情景。《步辇图》舍弃了一切不必要的背景与道具,表现手法简练明朗,突出了人物。在人物中主要人物画得大,次要人物画得小,这不仅是封建社会等级观念的体现,同时也是传统艺术常用的一种表现手法。这幅画在构图色彩上也十分新颖别致,有效地突出了主要人物,以红、赭为主色调的画面渲染出了亲切融洽的气氛。

●西域民族举哀 唐

>>> 弥勒佛

弥勒佛是中国民间普遍信奉、广为流行的一尊佛。"弥勒"是梵文 Maitreya 的音译简称,意思是"慈氏"。据说此佛常怀慈悲之心。他的名字叫阿逸多,即"无能胜"。

据佛经记载,弥勒出生于古印度波罗奈国的一个婆罗门家庭,与释迦是同时代人。后来随释迦出家,成为佛弟子,他在释迦之前先行去世。人们在寺院见到他的像,往往受他那坦荡的笑容感染而忘却自身的烦恼。

拓展阅读:

《大唐西域记》唐·玄奘
《新唐书·西域传》
　　北宋·欧阳修/宋祁

◎ 关键词:西域 屈铁盘丝 立体感 特殊地位

西域之风——尉迟乙僧

尉迟乙僧,生卒年不详,于阗国(今新疆和田)人,一说吐火罗国人,中国唐代画家。活跃于唐初,曾任宿卫官、袭封郡公。父亲尉迟跋质那为于阗国著名画家,善画宗教故事、异族人物、飞禽走兽等,且带有本民族的特色;于隋代进入中原地区,因画艺超众而闻名于时;到了唐代仍享誉画坛,人称大尉迟。尉迟乙僧受其父亲影响,善于绘制壁画,擅长宗教故事、人物肖像、神话风俗、花鸟走兽等题材,多取材于西域各民族人物及鸟兽形象,其画具有鲜明的西域色彩。他的画构图宏伟奇异,复杂多变,融合了西域、中亚艺术及中原地区的传统画法,用笔紧劲,如屈铁盘丝,又长于色彩晕染,沉着浓重,有立体感,人称凹凸画法。所画人物具有很强的立体效果和栩栩如生的生动情态。

用线"屈铁盘丝",施色"堆起绢素",是他作画的突出特点,这对促进中国绘画艺术技巧的发展变化起到了不可忽视的作用。他的独特画法在当时引起了广泛的关注,人们不仅愿意接受他的西域画法,而且非常推崇他高超的画艺。他善于处理复杂多变的画面,构图布置往往宏伟奇异、匠意极险,颇有奇处。尉迟乙僧所画人物,生动传神,身若壁出。作品《降魔变》,人物姿态,千怪万状,被称为奇迹。在表现手法上,他将西域和中亚艺术的表现形式,与中原地区传统的绘画技法相结合,丰富并发展了唐代的绘画艺术。其人物画"小则用笔紧劲,如屈铁盘丝;大则洒落有气概",在中国绘画史上占有特殊地位。

尉迟乙僧的作品无真迹流传,见于记载的除上面提到的外,还有《花子钵曼殊》《千手眼大悲》《本国王及诸亲族》《弥勒佛像》《佛铺图》《佛从像》《罗汉朝天王像》《胡僧图》《外国佛从像》《大悲像》《明王像》《外国人物像》《番君图》《龟兹舞女图》《天王像》等。另外,据朱景玄《唐朝名画录》记载,其兄尉迟甲僧也擅长作画。

●红衣西域僧图 元 赵孟頫

●天王送子图 唐 吴道子

>>> 钟馗

钟馗，是中国民间传说中驱鬼逐邪之神。民间传说他系唐初终南山人，生得豹头环眼，铁面虬髯，相貌奇丑，然而却是个才华横溢、满腹经纶的风流人物，平素为人刚直，不惧邪祟。

民间悬挂钟馗图，原来都在除夕，然而如今却是在端午节画钟馗，或赠人、或自挂。这是因乾隆二十二年（1757年）时，发生瘟疫，人们只好将钟馗请出来施威"捉鬼"，此后逐年相沿成俗。

拓展阅读：
《画圣吴道子》周其森
《图画见闻志》北宋·郭若虚

◎ 关键词：佛教绘画 道释人物 密体 画圣

吴带当风——吴道子

唐代画家吴道子，又名道玄，阳翟人（今河南禹州）人。少时家境贫寒、生活困苦，初为民间画工，年轻时即有画名。吴道子画史尊称为吴生，是位多才多艺的画家，其艺术成就是多方面的，在佛教绘画方面尤为突出。另外，他擅长画道释人物，也擅长画鸟兽、草木、台阁，笔迹落落，气势恢弘。其作壁画"奇迹异状，无一同者"，画佛像圆光、屋宇柱梁、弯弓挺刃，皆一笔挥就。

吴道子在学习传统线描的基础上，推陈出新，创造了线条婉转、衣服宽松、裙带飘举的"莼菜体"形式，所以他笔下的很多形象都是通过线条来塑造完成的。在他的笔下，线条成为一种富有生命力和独立自由的表现形式。他认为线条的轻重、缓急和节奏是表达内容和感情的主要关键，色应服从线，不用色彩而只用墨线也可以独立成画，因此，他的画强调线不强调色。点划之间，时见缺落，有笔不周而意周之妙，作画线条简练，后人把他与张僧繇并称"疏体"，以别于顾恺之、陆探微劲紧连绵较为古拙的"密体"。所画衣褶，有飘举之势，与曹仲达所作佛像的衣纹紧窄有明显区别。他喜用焦墨勾线，略敷淡彩于墨痕中，充分显示出人物的意态。壁画名作有《地狱变相图》。他兼工山水，描绘蜀道怪石崩滩很有名气。苏轼认为"画至吴道子，古今之变，天下之能事毕矣"。吴是"画塑兼工"，善于掌握"守其神，专其一"的艺术法则，千余年来被奉为"画圣"；民间画工尊之为"祖师"。他的画作有《明皇受箓图》《十指钟馗图》，入《历代名画记》；《孔雀明王像》《托塔天王像》《大护法神像》等93件，入《宣和画谱》。传世作品有《天王送子图》，又名《释迦降生图》卷，讲述的是净饭王之子释迦出生的故事。吴道子的画以其卓越的气势、崩石摧山的力量、势若脱壁的生动奏出了盛唐绘画的一强音。

吴道子的绘画具有独特的风格，他的画风以豪放和力量为主要特色，称得上是盛唐最杰出的画家。其山水画有变革之功，宗教画的成就也十分突出。在用笔技法上，他创造出一种波折起伏、错落有致的"莼菜条"式的描法，加强了物象的分量感和立体感。吴道子所画的人物颇具特色，笔不周而意足，貌有缺而神全，善于轻重顿拙似有节奏的"兰叶描"，突破了南北朝"曹衣出水"的艺术形式。线条遒劲，笔势贺转，人物衣褶飘举，盈盈若舞，具有天衣飞扬、满壁风动的效果和迎风起舞的动势，故有"吴带当风"之称。

● 唐人弈棋图 唐 佚名

>>> 南唐后主李煜

李煜 (937－978年)，初名从嘉，字重光，号钟隐，南唐中主第六子。徐州人。宋建隆二年 (961年) 在金陵即位，在位15年，世称李后主。

他嗣位的时候，南唐苟安于江南一隅。宋开宝七年 (974年) 十月，宋兵南下攻金陵。第二年十一月城破，被俘到汴京，封违命侯。太宗即位，进封陇西郡公。太平兴国三年 (978年) 七夕被宋太宗毒死。死后追封吴王，葬洛阳邙山。

拓展阅读：

《全唐文》清·董诰等
《虞美人》南唐·李煜

◎ 关键词：独立题材 盛唐 时代风格

丰腴华贵之美——唐代仕女画

除肖像、史实风俗画之外，唐代仕女画也成了一个独立题材，且早在初唐就受到重视。虽然在南朝刘宋时代就有出现过这种以时代典型仕女为题材的绘画，但那时所画的妇人不是"特为古拙"就是"纤削过差"，或者是仍走不出那些列女图的樊笼而无法获得新生。隋代的孙尚子曾画过《美人诗意图》，可能是向前迈进了一步。初唐阎氏兄弟的《文以公上降番图》虽画的是仕女，但也仍是以史实为主。只有到了盛唐以后，仕女画才是在表现妇女的意义上而出现的，出现了李凑、张萱、周昉等几位名家。由此可见，仕女画已成盛唐之后流行的题材了。这时的仕女画虽然也是当时的风俗画题材，但主要表现了当时妇女之美以及当时贵族妇女的生活与时装，反映了时代精神。

在"唐尚新题"的风气下，唐代的仕女画比较翔实地记录了各个阶层妇女的生活风貌，一反前代如《女史箴图》《列女图》那种专为封建道德说教的题材。经过艺术家们的不断探索，孕育出了盛唐时期的代表画家张萱与由盛唐转入中唐的画家周昉。张萱、周昉笔下的仕女端庄丰厚，反映了唐代的审美情趣。此外，大量的墓室壁画或石刻画、绢画仕女图，如懿德太子李重润墓中的执扇仕女，咸阳张湾唐墓中的侍女，韦顼墓石刻线画，以及在新疆吐鲁番地区出土的描绘仕女的绢画等，都有着共同的风格和特点。《虢国夫人游春图》描绘的是唐玄宗时的虢国夫人和宫女们春天乘马出游的场景。全卷构图气脉连贯，人物画面颇具情趣。人物线条做游丝纹，瘦劲有力，设色匀称明净，反映出唐时仕女人物画的高超水平。《捣练图》是一幅工笔重彩画，表现的是妇女捣练缝衣的场面，人物形象生动逼真，刻画自然、流畅，设色艳而不俗，反映了盛唐崇尚健康丰腴的审美取向，代表了那个时代人物造型的典型时代风格。

周文矩也是唐代有名的人物画家。他的《重屏会棋图》描写的是南唐中主李璟与兄弟们在屏风前弈棋的场景，对弈者坐榻后的屏风上还画有一小屏风，因此命名为《重屏会棋图》。所绘人物，情态各异，衣纹用线细劲曲屈，既不同于"高古游丝"，也不同于"屈铁盘丝"，而是在劲健挺拔的线条中略有顿挫和抖动，这种线条正和《宣和画谱》中所讲的"行笔瘦硬战掣"相吻合，画史谓之"战笔"或"颤笔描"。《宫女图》描写的是宫廷妇女悠闲生活的情景。画中绘有弹琴、梳妆、嬉戏、扑蝶等富有生活情趣的情节。画中人物以白描手法绘成，线条刚健有力，色彩简洁淡雅，给人以"秀润匀细"的感受。

●捣练图 唐 张萱

>>> 踏青

踏青，又叫春游、探春、寻春。古时以农历二月二日为踏青节。是日，人们纷纷出城采蓬叶，备牲醴纸爆竹，为土地神庆寿行祭礼。

后来，由于清明扫墓，正值春光明媚，草木返青，田野一片灿烂芬芳。扫墓者往往"哭罢，不归也，趋芳树，择园，列坐尽醉"，由单纯的祭祀活动演化为同时游春访胜的踏青。杜甫的"江边踏春罢，回首见旌旗"即是当时踏青盛况的真实写照。

拓展阅读：
《杨八姐游春》（豫剧）
《黄青古代仕女画选》
天津人民美术出版社

◎ 关键词："绮罗人物" 《虢国夫人游春图》 时装特色

张萱的仕女画

仕女画最先萌芽于汉朝，形成于魏晋南北朝，是人物画科中的一个重要分科。南朝陈姚最在《续画品录》中呼之为"绮罗"，亦有作"绮罗人物"，因为当时的仕女画家侧重于描绘女性所穿的丝织品。至唐、宋和明、清时期，分别称士女画和仕女画，两者的意义是一样的。仕（士）女画的主题是描写封建社会贵族女性或宫妃的生活情趣及其肖像，以表现女性的阴柔之美。

张萱，长安人，生卒年不详，主要艺术活动在8世纪上半期。擅长画仕女画，也写儿童、鞍马，他的仕女画被称为"绮罗人物"。他是开元年间的画官，时代较周昉略早，是周昉仕女画的先驱。仕女画家张萱，据说他画妇女形象以朱色晕染耳根为其特点。他以"金井梧桐秋叶黄"诗句为题，创作了描写宫廷妇女被遗弃冷落的寂寞生活的图画而获得成功。张萱的《虢国夫人游春图》及《捣练图》有宋徽宗赵佶的摹本流传下来。

《虢国夫人游春图》表现了当时脍炙人口的题材。虢国夫人和秦国夫人是杨太真的妹妹，都在唐玄宗的浪漫生活中占重要地位。画中马的轻快步伐以及人的从容神态极其符合郊游的主题。行列中还真实地描写了一个在马上还要照顾小孩的妇女窘态。这一骑从行列在表现当时贵族的骄纵生活方面富有概括性意义。《捣练图》全卷共分三段，从各方面描写了捣练工作中的贵族妇女。开始一段是四个妇女在捣练；中间一段在络线，缝制；最末一段是把练扯直了，用熨斗加以熨平。全画中人物的一般动作及动作间的联系都表现得自然合理，而对若干细微动作的描绘则尤其具体生动，如捣练中的挽袖、扯绢时微微着力的后退等。此时，张萱已开始注意到通过表现宫怨类的题材去展示宫中女性世界愁苦的一面，同时也着力描绘了宫中下层妇女沉重的劳作生活。

张萱的摹本中所摹绘的唐人常常是披帛、衫或高腰裙的，其中裙色以红、黄、绿、紫居多，真实地反映了盛唐妇女的时装特色。他不仅擅画仕女画，还长于非常自然地兼带表现幼儿活动的绘画技巧。北宋《宣和画谱》颂扬他"又能写婴儿，此尤为难。盖婴儿形貌态度，自是一家，要于大小岁数间，定其面目髫稚"。和张萱同时的仕女画家还有李凑和谈皎，他们以画"大髻宽衣"的妇女形象著称，可惜作品已无存。和张萱同时代的妇女画的画迹至今尚可以见到的，有西安发现的韦顼墓室的八幅女侍石刻线画，和咸阳底张湾景云元年（710年）墓发现的彩色的多幅壁画等。这些壁画及石刻画是了解盛唐时期绘画艺术直接有关的材料。

●簪花仕女图 唐 周昉

>>> 马嵬坡之变

756年6月反叛唐朝的安禄山军队攻入潼关，唐玄宗于7月12日决定放弃长安逃亡四川。路上无人接洽，十分辛苦。

第三天驻入马嵬驿时，保护皇帝的禁卫军无粮，他们将怨恨都发泄到唐玄宗的宠臣、宰相杨国忠身上，因此发生兵变。士兵杀杨国忠后将馆驿围住，要求唐玄宗杀杨国忠的妹妹杨贵妃。唐玄宗迫于形势紧张，不得不命令将杨贵妃缢死，才稳住军心。

拓展阅读：

《长生殿》清·洪升
《长恨歌》唐·白居易

◎ 关键词：宗教画 人物画 《纨扇仕女图》

周昉的仕女画

周昉，字仲朗，又字景玄，长安人。活跃于代宗李豫、德宗李适时期，是当时有名的宗教画家兼人物画家。他出身于贵族世家，其兄周皓是一有战功的将官。

由于《调琴啜茗图》和《纨扇仕女图》的时代和风格都与周昉相接近，因而认为是他的作品。《调琴啜茗图》表现的是两个妇女在安静地等待着另一个妇女调弄琴弦准备演奏的场景。图中啜茶出神的背影和调弄琴弦的细致动作，都被描得很精确，富有表现力。这幅画通过刹那间的动作姿态，表现出古代贵族妇女单调生活中的悠闲心情。《纨扇仕女图》也是表现这一题材的成功之作。《纨扇仕女图》全卷凡十三人，开卷处一个贵妇懒散地倚坐着，若有所思的神态也透露出她们生活的寂寞，表现了宫廷日常生活的景象。《簪花仕女图》取材宫廷妇女的生活，描绘的是华丽奢艳的嫔妃们在庭园中闲步的画面。人物体态丰腴、动作从容悠缓、表情安详平和，嫔妃们的身份及生活特点表现得十分充分。形象及动态的生动刻画是这幅画的成功之处。

这些仕女画通常以古代贵族妇女们狭窄贫乏生活中的寂寞、闲散和无聊为主题。除了描写她们华丽的外表外，也通过她们的神态揭示了她们的生活，在一定程度上反映了封建社会对妇女的束缚。

可惜的是周昉很多作品已遗失，但从相关记载可知，其绘有游春、烹茶、凭栏、横笛、舞鹤、揽照、吹箫、围棋等各种名目的仕女图，且在唐代很受朝鲜人的欢迎。甚至现在在日本还可以看到保留有周昉风格的古代仕女画。他画中的妇女形象面型丰腴，这种形象在唐代特别是中唐及其以后广泛流行。

周昉作品题材十分广泛，包括了张萱以及当时其他仕女画家作品所涉及的题材。其中除了描写一般贵族妇女生活的题材外，值得特别注意的是具体地描写唐明皇李隆基和杨玉环各种活动的作品，如《明皇纳凉图》《明皇斗鸡射鸟图》《明皇击梧桐图》《明皇夜游图》《杨妃出浴图》，以及有关虢国夫人的图画。这些直接表现皇帝及其奢靡浪漫生活的作品不仅没有引起歧视，反而被许多画家一再重复，由此也可见当时仕女画得到蓬勃发展的社会心理背景。

◎ 关键词：孙位 人物画 代表作

魏晋遗风《高逸图》

● 高逸图 唐 孙位

>>> 刘伶醉酒

魏晋时期，列居"竹林七贤"之首的刘伶，一次偕诸友行至颍州城外（今安徽阜阳），循酒香来到一小巷，恰逢杜康后人在酿酒，于是酒家呈上佳醇供刘伶品尝。刘伶连喝数碗，酩酊大醉，三天未醒。待第四日醒来，他惊呼："三年矣，如今身处何地？"

杜康后人一听，大喜，此酒自酒祖杜康发明以来，尚未取名，今日偶得佳名，于是"醉三秋"应运而生。这便是"杜康酿酒刘伶醉"的由来。

拓展阅读：
《建安七子研究》王鹏延
《魏晋南北朝史讲演录》
陈寅恪

孙位是唐末杰出的人物画家，同时他还是一位壁画家。《高逸图》是他人物画的代表作，除此之外，还有《维摩图》和《三教图》等许多人物画作。他的壁画也十分有名，曾在四川应天寺、昭觉寺画有龙水、墨竹、松石和天王像等画，后人师法甚多。

《高逸图》又名《七贤图》，最早见于《宣和画谱》，是一幅彩色绢本的人物画。据近人研究，现存的《高逸图》所绘内容是魏晋时期的"竹林七贤"。图作"竹林七贤"中的山涛、王戎、刘伶、阮籍等七人依次列坐在华美的花坛上，动作、神态各具风采。图右第一人山涛袒着胸，披襟抱着膝，头微微上仰，双目凝视着前方，显示出恢达弘远的气概；第二人王戎，踝足跌坐，右手执如意，正在侃侃而谈；以酒量为德行的刘伶更是一看便知，他正回首往身后侍童捧着的唾壶漱口，而双手却仍端着酒杯，对杯中之物恋恋不舍；第四人阮籍面露微笑，侧身倚坐，一副洒脱傲然的样子。孙位作此画时，充分发挥了他的绘画技巧，以细劲柔和的线条描摹人物的脸部和手足；陪衬的景物则先墨线勾勒，再以石绿皴染，典雅简练，很好地再现了他们"于时风誉扇于海内"的名士风采，也反映了这些人孤高傲世、寄情田园、不随波逐流的思想。《高逸图》

是孙位在广明元年以前还是在广明元年以后创作的，已经很难考证了。晚唐时期，农民起义风起云涌，阶级斗争尖锐，唐王朝的统治摇摇欲坠。一部分在斗争中无所作为的士大夫阶层对这种现实表示出绝望的悲哀，于是，他们隐居山林，寄情田园，以隐逸生活为荣，《高逸图》就是这种社会思想的体现，表现了他理想中的境界，反映了现实的情绪。《宣和画谱》记载，孙位在生活上比较豪放散漫，可以说作品也一定程度上是作者生活的真实写照，反映了那个时代无所作为的隐士们的生活和理想。

孙位晚唐还活跃于佛教寺院壁画创作领域，他不仅擅长于各种佛教题材的绘画，而且尤工龙水画。史称"蜀人画山水人物，皆以孙位为师，龙水尤位所长者也。"《春龙起蛰图》将山、水、云、气、人、龙、鱼、虾、草、木、屋、室聚于一图，上下左右，远、中、近全图所有物象无一不处于强烈的运动之中，整幅图构思异常新颖，写出了一种狂放奔逸的气势，蕴含着一种森然的气象。他作风泼辣"笔力狂怪"，造型"千状万态"，形成了大幅度的运动和酣畅淋漓的气势的风格特征。孙位的画有狂放和严谨两种不同风格，其中前者为后来的石恪等人所继承，后者为李公麟继承，可见他在画史上具有承上启下的作用。

● 仿唐人杨宣山水

>>> 美术流派

美术流派是指在某一特定地域中从事创作的美术家群体，在共同的文化背景与社会条件之下，与同一地域从事创作的美术家们持有类似的艺术观念，采用类似的形式与材料，进而形成相近的艺术风格。因此，美术流派的概念也具有风格学的意义。

在历史上，特别是在近现代史上，持有共同艺术主张的美术家也常超出地域和艺术机构的限定而在创作中形成集团风格。

拓展阅读：

《贞观公私画史》
　　（唐代书画著录）

《画鉴》元·汤垕

◎ 关键词：唐画之祖 展子虔《游春图》代表作

青绿山水画派

中国山水画的基本表现形式有青绿、水墨、浅绛等几种。青绿山水是在绢素或熟纸上以细劲的线条勾勒出山石、树木的结构，然后用颜料加以渲染，最后再用石青、石绿敷填而成的，具有一种富丽堂皇的艺术效果。到了隋唐时代，有了更大的发展。隋唐是青绿山水画发展成熟的时期。北齐到隋间的展子虔是一位杰出的青绿山水画家，他的《游春图》便是青绿山水画趋于成熟的标志。隋代以展子虔为代表的画家们的作品为我们研究这一时期的山水画状况提供了宝贵的材料。

展子虔是今山东一带的人，他曾先后担任过北齐、北周、隋朝的大夫。他的绘画才能是多方面的，据说对于人物、山水、界画和车马没有不精通的，被世人称为"唐画之祖"。但是他最为突出的贡献还是在山水画方面，而现存于故宫博物院的《游春图》就是他唯一留传下来的作品。作于两尺多长绢素上的《游春图》以丰富的色调、妥善的经营，描绘了春光明媚的湖光山色，改变了以往"木不容泛，人大于山"的画法。它是一幅充满古典贵族辉煌气息的青绿山水，描绘的是贵族士人在春山绿水间怡然踏青的画面。这幅画的构图境界阔大，气宇轩昂，极具特色。从山峦坡石的勾写，到或大或小的树木，甚至于精致细密的网纹水波，在描绘方式上几乎无远近的明显区分，而是采用一种图案化的、势若布弈的意念空间的处置方式，来表现山水坡树整体势态若断若续的绵延盘旋和开合收放呼应，以及对山脉蜿蜒态势之回环曲折的有意无意，从而体现出平远、幽远、深远的壮阔景象。此图的用笔和设色相当工细，主要是采用了勾线立骨、青绿填色的技法。在青绿重色的画面上，还运用了泥金和白粉，并有桃杏和仕女红装等色彩变奏，使整体画面色彩金碧辉煌，显得沉厚丰富而又清纯。《游春图》的山水技法深深影响了唐代大小李将军的金碧青绿山水的风格，因而其作者展子虔又被后人尊称为"唐画之祖"。

李思训和其子李昭道十分欣赏展子虔的山水画，李思训继承并发展了展子虔的画法，形成了自己的画风。其用笔工整严谨，着色浓烈沉稳，画面格局宏伟，堂皇华丽，装饰性很强，因此后人评价其作品"写海外之山"。在技法上，他充分发挥线与色的效能，《江帆楼阁图》是其风格特点的代表作。图中以俯瞰的角度，描绘了山脚丛林中的楼阁庭院和烟水浩渺的江流、帆影，境界开阔幽远。他的儿子李昭道继承了他的画风，时称为"变父之势，妙又过之"，并首创海景山水。这样，从隋代的展子虔，到唐代的李思训父子，逐渐形成了我国山水画中具有特色的青绿山水画派。

◎ 关键词：山水卷轴画 贵族游春 "青绿法"

展子虔与《游春图》

●游春图 隋 展子虔

>>>《游春图》的流离

　　《游春图》原系清宫珍藏品，辛亥革命后，被末代皇帝溥仪以赏赐名义运出紫禁城，藏于天津外国租界，在其就任满洲傀儡皇帝时携往东北。日本投降后，从长春伪宫流散，不幸流落东北地摊，幸有北京琉璃厂马霁川、靳伯生得知，星夜赶赴东北，携重金购回，捧为至宝，秘不示人。

　　后来张伯驹闻知此事，几番纠缠，终以黄金200两收入私藏，1956年，张将其私藏连同此图捐赠给故宫博物院。

拓展阅读：

《中国古代山水画史的研究》
　　傅抱石
《李可染山水写生画集》
　　张大千

　　展子虔，渤海（今河北河间县）人，是隋代杰出的画家。善画故事、人马、山水、楼台，他还画有许多壁画，广泛分布于洛阳、长安、扬州等地的寺院中。他的人物画描法细致，神采意度极为深致，富有表现力。展子虔的《游春图》是我国目前发现存世的山水卷轴画中最古的一幅，现藏于故宫博物院。它对推动绿水青山的画法，起了重大作用。图中春光明媚的湖山景色，在作者巧妙的经营下，表现得清新自然，富有春的气息。

　　《游春图》是一幅描绘自然景色为主的青绿山水画卷，表现的是人们春天出游的情景。在不大的绢幅上，画家以妥善的经营、细劲的笔法和绚丽的色彩，画出了青山叠翠、花木葱茏和波光粼粼的春光佳境。图中山清水秀，水天弥漫，一艘华丽的高篷游艇在波光潋滟的湖面上随波荡漾。船中三位女子纵目四望，陶醉于明丽的湖光山色之中，流连忘返。湖边数人或骑马，或漫步于山间小道，或袖手伫立岸边，兴致盎然。画中各种自然景色和人物活动描绘得形象生动，成功地体现了"游春"这一主题。展子虔的《游春图》为唐代青绿山水画派的形成奠定了坚实的基础。

　　以贵族游春情景为主要表现内容的《游春图》是我国存世最早的一幅真正意义上的山水画。在作者的笔下，人物的活动与山水的境界互相辉映，将一个"春"字抒写得淋漓尽致。画面整体上以大对角线构图，青山与坡岸的对峙与开阔，春水的自右下向左上流动，右上斜角的实则虚之与左下斜角的虚则实之，变化有法，激活了潜藏在山水和山水画之间的生命力，带来一片生机盎然的春景。画面采用俯视取景的手法，将远景、近景一同向中景聚拢，使各种景物完整地统一在一个画面中，从而获得一种"咫尺千里"的艺术效果和品赏趣味。全图在设色和用笔上，颇为古意盎然。画中色彩的使用，主要是为了强调春山春树的青绿，故而形成一种特有的风格，被人称为"青绿法"。又由于画面金碧辉煌的效果，其画法为后世所发展，形成了后来的"金碧山水"。《游春图》超越了以前"人大于山，水不容泛"的山水草创阶段，将中国山水画的发展推向了一个新阶段，其自身的艺术价值亦是辉耀千古。

● 江帆楼阁图 唐 李思训

>>> 江南三大楼阁

岳阳楼：位于湖南省北端的岳阳市内，已有1760多年的历史。唐开元四年（716年），正式定名为岳阳楼。范仲淹有名篇《岳阳楼记》。

黄鹤楼：原址在湖北省武昌长江边蛇山西端的黄鹄矶上。始建于三国时，南朝时即成游览胜地。

滕王阁：故址在今江西省南昌市赣江之滨，唐高祖子滕王元婴为洪州刺史时所建。王勃有《滕王阁序》。

拓展阅读：

《黄鹤楼》唐·崔颢
《唐朝名画录》唐·朱景玄

◎ 关键词：唐代 李思训 自成一家

奇妙胜境——《江帆楼阁图》

相传，《江帆楼阁图》是唐代画家李思训早期青绿山水画的代表作。唐代的山水画风格多样，致使艺术氛围空前活跃，涌现出了一大批优秀的山水画家。李思训就是其中的一位。他在形式上发展了以山水为主体，人物为景点的格局；在笔调的细密以及青绿设色上，则继承了前代山水画以色彩为主的表现手法，借鉴并发展了前人小青设色法，采用青绿勾斫，把传统的色彩表现形式推进了一步，开创了"金碧山水"画先声。通过李思训的艺术创作，山水画走向独立画科的条件已基本成熟。

唐代画家李思训，字建，唐朝宗室。高宗时任扬州江都令。武则天当政，弃官潜匿。中宗朝出为宗正卿。玄宗开元初，官右武卫大将军。其画风受隋展子虔影响，擅画山水树石。由于他生活在唐朝政治、经济蒸蒸日上的阶段，又是唐宗室，熟习贵族的豪华生活和宫廷景色；再加上他自身经历过战争，领略了祖国山河之壮美，因此，他笔下的青绿山水往往具有金碧辉煌的色彩，所绘"湍濑潺湲、云霞缥缈"之景，金碧辉映，又常取神仙故事点缀其间，形成了李家自己的风格。李思训将山水画的意境、笔法、设色等方面推到了一个新的高度，其金碧青绿山水画风，为后代山水画家所取法，产生了深远的影响。他的儿子李昭道，虽官职不高，但在绘画方面却深受其父影响，功力非凡，并有所发展，所作的"金碧山水"，设色用笔更加纤细，曾创画海图。因此父子以"金碧山水"齐名，后人谈及山水画时，就有了"大李将军""小李将军"之称。

《江帆楼阁图》画面的上部是浩渺的天空、大江，江中急流、风帆交相辉映，展现了千里之遥的境界；左下部是长松秀岭和碧殿朱廊；在翠竹密林中一条蜿蜒起伏的山路向前沿伸。这美丽风景中的人物，或闲步同游，或肩挑背负，游走于桃红柳绿之间。满山的古树、藤条给画面增添了古朴的气息。全图峰峦叠嶂，意境高远，结构新颖，不管是朱墨皴染，还是青绿着色，都入木三分。图中的山水、人物、建筑的刻画都达到了相当的高度，可自成一家。

●王维像

>>> 水墨山水六种皴法

斧劈皴：表现火成岩山岩崩溃的部分与突出的部分的主要方法，往往和披麻皴一起使用。

披麻皴：表现土山外观的主要方法，多用来画我国南方的山水。

卷云皴：表现古老山脉的圆形山顶的主要方法，能表现出苍劲的感觉。

雨点皴：表现被烟雾所笼罩的山岳的主要方法。

荷叶皴：表现水成岩所形成的山和岩的主要方法。

折带皴：表现水成岩所形的山岳，特别是崩塌的斜面和堤防的主要方法。

以上各种皴法的应用，必要时可将两种方法混合或折中使用。

拓展阅读：

《水墨山水画技法与赏析》
　　何加林
《水墨山水图》黄宾虹

◎ 关键词：唐代 王维 开山始祖

水墨山水画派

　　唐朝除青绿山水外，还出现了水墨山水。王维之后的中晚唐时期，在山水画的发展过程中出现了一场"水墨运动"，这样，中国山水画发展到唐代就已经进入了一个自由的新天地，出现了以王维、张璪、王墨为代表的山水画家。

　　这些水墨山水画家大都是中小地主阶级的知识分子，他们在仕途上一般都不得意，于是隐居山林，过着"孤芳自赏"的生活。他们追求魏晋名士的风流，整日沉醉于诗酒的生活之中。在这种生活意识的影响下，他们作品的内容大都画他们自己生活的处所，或者反映他们自己内心的情感世界，抒发自己的个性。他们都是知识分子，擅长书法，也会作诗，因此在绘画中常常赋予诗的意境，即后人所说的"诗中有画，画中有诗"。其实这句话并不专指王维的绘画意境，同时也是对这些画家艺术特色的总体评价。

　　另外，这些画家的成就还表现在画论的研究方面，张璪曾写《绘境》一篇，其中"外师造化，中得心源"的两句名言对后世影响极大。此外，吴恬有《画山水录》等，虽然著作没有保存下来，但他们在实践的基础上进行理论总结的优良传统，为后世文人画家继承和发展。王维是水墨山水画的开山始祖。王维字摩诘，是诗人又是画家，他能画"破墨山水"，"笔意清润"。据说他诗、书、画、音乐都很擅长，而且文治才能突出，曾官至尚书右丞。王维喜用雪景、剑阁、栈道、晓行、捕鱼等题材作画，其画以笔墨精湛、渲染见长，具有"重""深"的特点。王维山水画的另一个重要特色是诗和画的有机结合，绘画史上一般把他看作是诗画结合的创始者。苏东坡评论他说："味摩诘之诗，诗中有画；观摩诘之画，画中有诗。"故后世强调诗情墨趣的文人画家，把王维奉为南宗画派的创始者。唐代水墨山水的发展，在张璪、王墨等人的努力下焕发出更加迷人的色彩。

◎ 关键词：诗人 "南祖" 诗画结合

云水飞动——"南祖"王维

●江干雪霁图 唐 王维

>>> 禅宗

中国佛教宗派之一。以禅定作为佛教全部修习而得名。用参究方法彻见本有佛性为宗旨，亦称"佛心宗"。

相传为菩提达摩（南朝宋末人）创立，下传慧可、僧璨（càn）、道信，至五祖弘忍而分成北宗神秀、南宗慧能，时称"南能北秀"。而六祖慧能是禅宗的真正创立者，主张教外别传、不立文字，提倡心性本净、佛性本有、直指人心、见性成佛。慧能以后，禅宗广为流传，于唐末五代时达于极盛。

拓展阅读：

《中国山水画通鉴》彭莱
《禅话》南怀瑾

王维，字摩诘。他通常被当作一个唐朝杰出的诗人而已，但事实上他却是一个诗、书、画俱佳，尤以诗、画最为突出的才子。苏东坡曾说："味摩诘之诗，诗中有画；观摩诘之画，画中有诗。"

王维在中国山水画史上，可以称为"南宗"之祖。王维的绘画技巧和风格主要是受吴道子和李思训两位绘画大师的影响，再加上天生淡泊宁静的性格，使他很快就在山水画中找到人生的志趣，从而形成了独具特色的画风。他画水墨也画青绿山水画，尤其水墨山水画对后世的影响最大。

王维喜欢用雪景、剑阁、栈道、晓行以及捕鱼、晚霞炊烟为创作题材。平远景是他抒发胸臆的首选技法。其画以笔墨精湛、渲染见长。张彦远评价说："摩诘之画，曾见破墨山水笔迹劲爽。"而另一位评论家朱景玄则说他"画山水松石，踪似吴生而风致标格特出"。他们对王维画的特点的评价，可谓恰如其分。

王维山水画最为重要的特色是诗画结合。他继承了吴道子画派水墨山水画的艺术形式，同时克服了吴"有笔无墨"的缺点，使他在绘画中可以追寻到美的意境，达到诗情与画意的完美融合。王维把画与诗相互融会贯通，其诗平实而简远，其画韵味含蓄而丰富，意境清秀旷远，在自然之中勾画出属于他自己的一片天地。王维用笔看似随意但墨气沉稳，线条有力而飞扬不张，形象与笔墨在他的空间里相得益彰，抒发了他对生活的热爱。

《江干雪霁图》是王维的名作，整个画面"笔墨淡雅，气韵高清"，充满了诗一般的气氛和情调。王维是把诗情和画意的表现方法糅合在一起，创造出一种独特的画风，从而形成了"诗中有画，画中有诗"的艺术境界。晚年王维归隐蓝田辋川，在清源寺壁上画《辋川图》，笔力雄壮。其风"山谷郁郁盘盘，云水飞动，意出尘外，怪生笔端"，达到"体物精微，状貌传神"的境界。在泼墨山水画的创作中，他发明了以水渗透墨彩来渲染泼墨的新技法，打破了青绿重色和线条勾勒的束缚，这一技法更适宜对大自然景物的描绘。

"明月松间照，清泉石上流""行到水穷处，坐看云起时"的诗句在清灵之中透出几分禅意。王维之所以被推崇为"南宗"之祖，这不仅在于他水墨技巧方面的开拓，更重要的是他笃信佛学禅理，首创了中国山水画中优美独特的"禅境"表现。他的画除却了富贵繁华之象，清新、自然、天成，意境悠远而接近天趣。"南祖"王维，在他的山水画、山水诗中，真正实现了中国传统美学的"天人合一"。

盛世飞歌——隋唐美术

◎ 关键词：宫廷 宗教壁画 创作 新阶段

花鸟画缘何兴于唐？

●牡丹图 唐 滕昌祐

>>> 薛稷

薛稷，生于唐太宗贞观二十三年（649年），卒于唐玄宗开元元年（713年），字嗣通，蒲州汾阴（治今山西万荣）人。唐代著名画家。为人好古博雅，辞章甚美。政事之余，专力于书画艺术。绘画作品有《啄苔鹤图》《顾步鹤图》各一幅，及《二鹤图》《戏鹤图》等。

薛稷又具备很高的文字才能，"文章学术，名冠时流"。诗歌写得很好，《全唐诗》中共收录其作品14篇。

拓展阅读：
《中国花鸟画笔墨法》陆越子
《中国花鸟画的写生与创作》
郭怡琮

在魏晋以前的绘画里，花卉、鸟兽的描绘都不占主导地位，而往往是作为图案装饰或附属陪衬。到了汉代，那些号称"气物卓异"的动植物形象，常常搭配在一起，描绘在装饰性或者实用性的艺术作品之中。六朝时期，花鸟画已出现了独立的倾向，但与山水画相比，并没有产生很大的反响。虽有一些画家以描绘蜂蝶、蝉雀等著称，但水平并不高。具有独立审美意义的花鸟画产生于唐代。这主要是源于贵族玩赏鸟兽风气的盛行、观赏性植物的大量种植以及宫殿、屋室、陵墓和寺院壁画的装饰需要等。许多擅长画花鸟题材的画家，差不多都直接侍奉过宫廷或参与过宗教壁画的创作，因此，初唐的陵墓壁画以及石刻画中，作为装饰陪衬的花鸟图像非常多，其中不少人物都以花鸟兽作为点缀，如"飞雁"、"猎鹰"以及牡丹等植物。从这些图像中可以看出，当时的画家对于花鸟，已经有了一定的写生创作能力。

薛稷生活在初盛唐之交，是唐代第一位成就比较突出的花鸟画家，曾任谏议大夫、昭文馆学士、太子少保等职。他是一位诗、书、画都擅长的全才。书法继承褚遂良，得妩媚流畅、瘦硬华美之趣。他的画没有流传下来，但从记载上推断，他的画风与书风接近，即"笔力潇洒，风姿逸秀"。他最擅长画仙鹤，历代咏其画的诗人极多。

中唐晚期的边鸾是官廷画家，曾在代宗、德宗时期任职，官至右卫长史。《唐朝名画录》说他"少攻丹青，最长于花鸟"，作折枝花卉、蜂蝶蝉雀等无不精妙。他所画的牡丹和翎毛，设色精工，浓艳如生，能"穷羽毛之变态，夺花卉之芳妍"。张彦远认为边鸾"花鸟冠于代"，特别是"折枝之妙，古所未有"。折枝花的出现，推动了花鸟画的进一步发展，它以局部特写的形式，截取自然花木中最能引发美感的部分加以描绘，从而使花鸟画的特点更加鲜明突出，最终脱离了陪衬的地位，走上了独立发展的道路。另外，晚唐的萧悦是最早的画竹名家，成就很高。

总之，花鸟画发展到唐代，已进入了一个新阶段。那时的名家作品虽已失传，但从文献资料中可以了解当时的水平。唐朝花鸟画家的不懈努力，为五代成熟花鸟画的出现奠定了扎实的基础。

盛世飞歌——隋唐美术

●牧马图 唐 韩幹

>>> 苏轼《韩幹马十四匹》

二马并驱攒八蹄，二马宛颈鬃尾齐。一马任前双举后，一马却避长鸣嘶。老髯奚官骑且顾，前身作马通马语。后有八匹饮且行，微流赴吻若有声。

前者既济出林鹤，后者欲涉鹤俯啄。最后一匹马中龙，不嘶不动尾摇风。韩生画马真是马，苏子作诗如见画。世无伯乐亦无韩，此诗此画谁当看。

拓展阅读：
《东坡先生全集》中华书局
《画马赞》唐·杜甫

◎ 关键词：宫廷画师 "古今独步" 画尽意在

遒劲传神，韩幹画马

韩幹，生卒年不详，京都地区人，今陕西西安人，一作今河南开封人，唐代画家，官至太府寺丞。出身穷苦，年少时做过酒家小伙计，后来得到王维的资助，才能够师从曹霸学画，后被唐玄宗召为宫廷画家。擅画肖像人物，尤工画马，他画马不拘于成法，注重写生和观察实物，着重描绘马的风采神态，他笔下的马，体态骠悍肥壮，精神饱满，生机勃勃，是典型的唐朝风格，对后世影响很大。画迹有《姚崇像》《安禄山像》《玄宗试马图》《宁王调马打球图》《龙朔功臣图》等，均录于《历代名画记》；《内厩御马图》《围人调马图》《文皇龙马图》等52件，辑于《宣和画谱》。传世作品《牧马图》是绢本设色，绘有一人二马，人物勇武，马体健壮，神采奕奕，画面简洁，用笔挺劲，达到了相当纯熟的境界。

韩幹所画之马有"古今独步"的美称。《照夜白图》有南唐后主李煜题"韩幹画照夜白"，原图录于《中国名画宝鉴》。画中骏马颈项高昂，鬃毛耸立，怒目圆睁，张嘴嘶鸣，胸臀肌壮见骨，四蹄踢跳有力，体躯虽肥，姿态尤雄，正欲挣脱那勒紧的缰绳奔腾而去。画家用笔细劲浑穆，构图大胆独特，作者把一黑白棱面相间的木桩与整体白色加局部渲染的骏马置于画的居中位置，从而使两者在形成纵横交错、色彩变化的强烈对比中，彰显出整个造型的节奏美感。

"照夜白"是唐明皇爱骑的名马，曹霸画过，韩幹也画过，但前者注重画骨，"神胜形"是其画马特色；韩幹青出于蓝而胜于蓝，其画马重画肉，有人认为这是韩马"形胜神"的不足之处，其实这却是韩幹与时俱进的一变法，是一反过去只重画骨而流于"瘦骨嶙峋"之片面，终"得骨肉停匀法"（《图绘宝鉴》），亦即"形神兼备"也。韩幹这一变法是他注重从生活出发，致力于写生的结晶，体现了当时的时代特征。当时京都长安养马成风，御厩骏马多达40万匹，唐明皇不时召集韩幹等名家图写内厩"玉花骢""照夜白"等名马，尽是"磊落万龙无一瘦"，朝廷并以此夸耀"国运隆盛"。据《图绘宝鉴》记载："时陈闳画马，荣遇一时，明皇令（幹）师之，幹不奉诏，曰，'臣自有师，今陛下内厩马，皆臣师也'。"这种坚持师自然、以真名马为描绘对象的创作原则，正是韩幹成功的秘诀，使他能够深"得马之性"，形成韩马"肉中见骨"、肥壮气雄的风格。"世传韩幹画马必考时日、面方位，然后定形、骨、毛色。"据《广川画跋》载：这种认真严谨的创作态度和高超技巧，使之每每"意存笔先"而臻于"画尽意在"之境界。

盛世飞歌——隋唐美术

●牛耕图 东汉墓室壁画

>>> 周总理与《五牛图》

宋代以前,《五牛图》一直被宫廷收藏。到了元代,为大书法家赵孟頫收藏,赵孟頫亲自为该画题跋,后入清内府。清末流散宫外。

20世纪50年代,周恩来总理收到一封香港爱国人士的来信,信中说《五牛图》在香港以10万港币拍卖,希望政府出资收回这件国宝。周总理果断决策,中国文化部专家小组火速赶往香港,将《五牛图》购买回来,珍藏于故宫博物院。

拓展阅读:
《牛鱼龙》重庆大学出版社
《中国民间风俗画》
外文出版社

◎ 关键词:韩滉 风俗画 传世佳作

纵呲而鸣《五牛图》

韩滉是中唐宰相画家、农村风俗画家,《五牛图》是他的传世佳作。画中描绘了五头不同神态的黄牛,笔墨传神,形象生动而逼真,体现出画家深厚朴实的艺术风格。

韩滉自幼聪明,喜丹青书画,擅长人物、畜兽、田家风俗等画。《五牛图》这幅作品所选择的牛的题材,是农村田家所喜闻乐见的事物,客观上再现了劳动人民的生产活动,也是画家"营田积粟"思想的反映。韩滉曾提出"营田积粟"的主张,建议朝廷采用"且战且耕"的办法对付吐蕃、回纥的军事入侵。他对农村有实际考察的知识,常常感叹旱、涝和当时"税租不当"破坏了农业生产。他任苏州刺史和浙江东西都团练使时,一面抚慰百姓"均其税贷",一面组织百姓治水养鱼,而且深入山乡,与老农"共商瘭田肥料",有效促进了江南地区的农业生产。因为有这样的经历,他的风俗画带有浓厚的乡土气息。

《五牛图》画卷生动,画面布景简练,仅有一棵小树,着力表现的是牛的形貌,五头牛各有不同的姿态:有的在吃草,有的是翘首而驰,有的纵呲而鸣,有的是顾而舔舌,有的是缓步而行,形态逼真,神情生动。作者用简练的笔墨,以粗拙滞重的线条,准确地描绘出牛的形体结构,着色自然,画出了牛的不同肤色。整个画面风格浑厚朴实,近似于民间作画。前人在研究《五牛图》后认为,此作品并不是单纯的动物画,而是寓有深刻的内涵。他们认为五牛是韩滉五兄弟的自喻,他们以任重而温驯的牛的品性来表达自己为国为君任劳任怨的情感,是以物寄情的典型之作。画面形象生动,笔法精致巧妙,线条流畅优美,形神俱佳,表现出作者高超的笔墨技巧,是难得的唐画佳作。

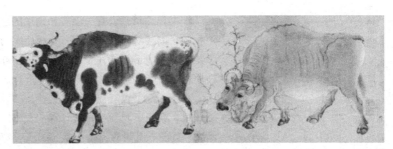

●五牛图(局部) 唐 韩滉

●杜甫诗意图 清 王时敏

>>> 仆射

　　仆射是魏晋南北朝至宋尚书省的长官。仆射起源较早，秦律中有仆射称谓。汉代仆射是个广泛的官号，自侍中、尚书、博士、谒者、郎以至于军屯吏、驺、宰、水巷宫人皆有仆射。

　　仆是"主管"的意思，古代重武，主射者掌事，故诸官之长称仆射。后来只有尚书仆射相承不改，至于宋代。其他仆射的名称大都废除。故魏晋南北朝至宋的仆射，专指尚书仆射而言。

拓展阅读：
《历代官职沿革史》陈茂同
《〈历代名画记〉研究》袁有根

◎ 关键词：中国 绘画通史 范例 绘画史料

张彦远与《历代名画记》

　　张彦远，字爱宾，蒲州猗氏（今山西省临猗县）人，唐代画家、书法家。出身于宰相世家，学问渊博，擅长书画。曾任左仆射补阙、祠部员外郎、大理卿等职。著有《法书要录》《彩笺诗集》等。《历代名画记》成书于大中元年（847年），是他盛年之力作，也是中国第一部较完备的绘画通史。

　　《历代名画记》编入了十分丰富的绘画史料，其资料来源广泛，除前代绘画史籍外，还包括大量的史书、小说杂著、文集。绘画史籍如《后画录》、孙畅之《述画记》、顾况《画评》、窦蒙《画拾遗录》等；史书如《世本》《续晋阳秋》《后魏书》等；小说杂著如《说苑》《两京杂记》《续齐谐记》等；文集如《谢庄集》等。虽系摘录、引用，但在不少原书已经散佚的情况下，该书不仅给后人提供了汇集整理前人史料的范例，也保留了许多重要的绘画史料。

　　全书叙述了绘画的发展史、画家传记及有关资料、绘画技法与理论、作品的鉴赏、收藏与考证。在古代美术史论著中，是一部科学、系统的重要文献，可分为三部分。第一部分，即原书卷一全部与卷二前两节。是对绘画历史发展的评述与绘画理论的阐述。第二部分，即原书卷二后三节与卷三。是有关鉴识收藏方面的叙述。第三部分，即原书卷四至卷十，系370余名画家传记，始自传说时代，终于唐代会昌元年（841年），大体按时代先后排列。或一人一传或父子师徒合传，内容有详有略，大略包括画家姓名、籍里、事迹、擅长、享年、著述、前人评论及作品著录，并有张彦远所列的品级及所做的评论。

　　该书的绘画理论，既承继了前人的认识，有所阐述发挥，又总结了新的经验，探讨了新的问题；而且还用以"怡悦情性"，指出"书画用笔同法"，提倡"自然"，以"自然、神、妙、精、谨细"等来排列画艺高低的品第。所有这些，都比较集中地反映了唐代中后期绘画理论的新发展。

　　该书在总结前人有关画史和画论的研究成果上，继承并发展了史与论相结合的传统，开创了编写绘画通史的完备体例。长期以来该书被认为是中国第一部系统完整的绘画通史，亦具有当时绘画"百科全书"的性质，在中国绘画史学的发展中，具有无可比拟的承前启后的里程碑意义。当然，该书也有一些不足之处，如因厚古薄今而对同时代的绘画缺乏重视，编入资料较少；受封建士大夫的艺术观点的局限，以为古之善画者"莫匪衣冠贵胄、逸人高士，……非闾阎鄙贱之所能为也"，存在着一些阶级偏见等。

盛世飞歌——隋唐美术

●菩萨像 唐 佚名

>>> 注意力的分配

人们把两件事情同时并举的，叫作"双管齐下"。这种能同时把注意力分配到两种活动上的能力，在心理学上叫作注意力的分配。

但是，注意力的分配是有条件的。首先，对同时进行的两种以上的活动，其中至少有一种活动能达到熟练的自动化的程度。其次，要善于在两种不同的活动上适当分配注意力。人们的注意力分配关键在于熟练，通过训练即可以达到目标。

拓展阅读：

《山静居论画》清·方薰所
《中国古代画论发展史实》
上海人民美术出版社

◎ 关键词：张璪 美学观点 审美关系

"外师造化，中得心源"

和王维同时期或稍晚出现的张璪，擅用水墨画山水松石。其画松曾以手握双管，一时齐下，一作生枝，一为枯枝，使人有"润含春泽，惨同秋色"的感觉。"双管齐下"的成语就源于此。

张璪提出的"外师造化，中得心源"的美学观点，概括了艺术与现实的审美关系，为中国绘画奠定了基础。"师造化"须同时"得心源"，即有所思，有所寄意；"得心源"又是建立在"师造化"的基础上的，两者相协调才能创造出好的作品。《历代名画记》卷十："初，毕庶子宏擅名于代，一见惊叹之，异其唯用秃毫，或以手摸绢素，因问璪操所受。璪曰：外师造化，中得心源。""造化"指一切客观存在的事物。"外师造化"即要求画家要善于观察、体会事物的自然美，掌握其中的规律，从中汲取创作原料。

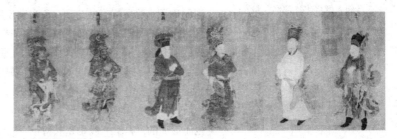

●八公图 唐 陈闳

当然，创作只停留在"外师造化"阶段是远远不够的，还得"中得心源"，即画家要对他所要表现的对象进行分析、研究，并结合自己的审美感受、审美认识和审美情趣，在头脑中进行艺术加工，从而才能把自然美上升为艺术美。这一思想正确概括出了艺术创作中土客体的重要作用，有利于艺术家更为完美地反映客观世界，对后世影响很深，并成为指导绘画创作的名言。

◎ 关键词：莫高窟 佛国世界 生活图景

飞天之舞——唐朝敦煌壁画

●天女 唐

>>> 文殊菩萨

文殊菩萨，全称文殊师利，有时又作曼殊室利。意为妙德、吉祥。据《文殊室利般涅槃经》记载，文殊生于古印度舍卫国的一个婆罗门家庭。后随释迦佛出家。释迦灭度后，他来到云山，为五百仙人解释十二部经。最后又回到出生地，在尼拘陀树下结跏趺坐，入于涅槃。

在大乘佛教中，文殊菩萨有很高的地位。他是众菩萨之首，被认为是如来"法王"之子，因此常称他为"法王子"。

拓展阅读：

《中国敦煌壁画全集》
天津人民美术出版社
《敦煌掇琐》刘半农

唐代莫高窟的壁画，不仅保存得较为完好，而且数量也十分可观，约占全窟壁画的40%以上，在艺术上呈现出焕然一新的面貌。这一时期，壁画的题材内容有了新的变化，魏晋时代的本生故事和说法图大大减少了，代之以"经变故事"和越来越多的"供养人"像。从经变题材的选择和场面的处理上可以看出，这时的社会现象、宗教思想和人们的愿望，已经和南北朝时代大不相同了。欢快明亮的气氛代替了阴森恐怖的情调，喜庆升平的极乐幻象成了人们理想中的佛国世界。除此之外，还有"药师净土变""弥勒净土变""法化经变"等，多半是歌颂佛国的欢乐。围绕着经变内容的描绘，还有一些描写生活现象的内容，简练真实而富有情趣。在艺术技巧上，也超越了前人，在我国的艺术史上留下了光彩耀眼的一章。

"维摩经变"一直是敦煌石窟中常见的题材，唐代的维摩变在艺术上更加完善和成熟。此时壁画中的维摩变，看上去完全是一个两颊丰满、身强体健的老人，他身体前倾，精神抖擞，与文殊菩萨的安详镇定形成了鲜明的对比。《劳度叉斗对变》是富于喜剧性情节的故事画，表现舍利佛与劳度叉斗法的故事，借以宣扬"佛法无边"。在这些型号经变图的周围，常常配有故事画，真实地反映了当时不同阶层人们的生活图景。唐代的《西方净土变》壁画是信徒们向往极乐世界的景象。宏大场面的制作，显示了民间画工们丰富的想象力和纯熟的绘画技巧。画面紧凑完整，线条流畅，色调明净富丽，显示了唐代壁画艺术的时代风格和高度水平。

唐代壁画中出现的供养人像，一般也是按照当时的审美要求加以夸张美化而形成的。男子一般是宽衣博带，气度不凡；女的则体态丰满，艳丽多姿。此时的菩萨形象，更突出了现实生活中的女性美，已经没有了神的威严。她们端庄文静、窈窕多姿、丰腴艳丽、亲切、温柔，接近人间的女性。飞天也由狂怪转向了柔媚，由激越奔放的运动美走向了飘逸轻盈的舞蹈美。

敦煌莫高窟的唐代壁画，无论是经变故事、菩萨像都不同程度地与现实生活保持着密切联系，反映了当时佛教壁画的面貌，说明人们对现实世界的重视。画工们通过自己对现实生活的感受来描绘宗教的内容，用生活现象去解释宗教教义，反映了他们的主观认识和审美观点，再加上他们非凡的创造力和高度的写实技巧，使唐代宗教画的现实主义因素得到了最大的发挥。

● 八思巴文铜印

>>> 八思巴文

八思巴文是元朝忽必烈时期由"国师"八思巴创制的蒙古新字，世称"八思巴蒙古新字"。属拼音文字，共有41个字母，多呈方形，主要由藏文字母组成，也有一些梵文字母，还包括几个新造字母。

至元六年（1269年），忽必烈颁发诏书推行，官方采取了一系列行政措施，扩大其使用范围。它的创制推广在一定程度上推进了蒙古社会的文明进程。1368年元朝灭亡后，八思巴文逐渐被废弃。

拓展阅读：
《蒙古秘史》河北人民出版社
《略论唐宋元官私印》刘江

◎ 关键词：官印 金石考据学 押字印

唐宋元印章

自晋代，人们与篆书渐行疏远，开始使用楷书书写。这时的书写载体也有了很大变化。过去，公私文书写在竹、木简上，这时已可写在绢纸上；古代的玺印是盖在泥土上做封志的，现在的印可以用朱或墨色涂盖在纸上，又因绢纸宽度大，所以自南齐以后，官印也放大了。

唐、宋时，由于官方的铸造限制，印章的制作已渐趋落寂。唐代的官印形体放大，宋代大中祥符五年（1012年），官方曾经禁铸私印，并规定私印只能用木雕刻，面积不过方寸，所以唐、宋时期私印流传很少。相反，唐、宋的书画艺术却蒸蒸日上，很多名家把印章用于书画，如唐代张彦远在《历代名画记》中就记述了晋到唐钤于书画上的印有54枚，褚遂良在摹《兰亭帖》上用了"诸氏"小印。到僧怀素用汉代"军司马印"钤在得意的书法作品上。皇帝欣赏过的书画，也要盖上"御览"等印章。宋代，金石考据学开始兴起，随之而来的是摹集古印谱，这更吸引了众多文人们的目光，说著名书法家米芾曾经自己试着刻印，一时被广为传播。唐、宋以前的印章完全因其目的的完全实用性和较强的艺术性，而被称为实用艺术；到了唐、宋时期，在实用的基础上已逐渐趋向于欣赏。以前的印章是由工人铸造的，这时文人们已开始试刻，这就使印章艺术开始有了质的变化。从印史上来看，唐、宋时期是印章艺术向篆刻艺术发展的一个过渡时期。

出于本民族的习惯，元代统治者不重视篆书，官印也有用八思巴文的。宋代有一种押字印，元代私印也提倡用押印朱文，主要有方形、圆形、长方形、葫芦形等形式。有的刻一字楷书；有的姓用楷书，下面花押；有的只有一个花押，这类印章别具一格，有一种朴拙的美。著名的书画家赵孟頫，对篆学研究很深，他的篆刻风格对后世也影响极大。可以说，他是中国篆刻艺术在理论方面的奠定人。在赵孟頫之后，王冕则在实践上对篆刻艺术做出了巨大贡献。古代的印章材料大多是铜、玉、象牙等，质地坚韧，经久耐用，或铸或凿，所以文人不会刻，只能是自篆后请工人刻。汉代时，因为嫌它质地不坚固，平时不采用石质作印，也有用绿松石刻的，但多用于殉葬品。到王冕时，可用于刻印的浙江花乳石被发现，这样就为明代篆刻艺术的兴起开拓了便利之路，同时因为石质最能表现出刀笔之趣，遂确立了石质是篆刻的表现形式，王冕用花乳石所刻的印虽传世少，但从仅存的几方印上来看，其风格雄健古朴，意境高深，富有刀趣，成为珍品。

●莫高窟第335窟内景

>>> 敦煌壁画颜料

敦煌研究院研究人员采用科学方法，以敦煌壁画常见的30多种颜色为样品进行科学分析后提出，中国在1600多年前就具备了很高的颜料发明制作技能和化学工艺技术，敦煌壁画颜料主要来自进口宝石、天然矿石和人工制造的化合物。

此项研究证实中国是最早将青金石、铜绿、密陀僧、绛矾、云母粉作为颜料应用于绘画中的国家之一，化学工艺技能在当时居世界领先水平。

拓展阅读：

《敦煌痛史》冯骥才
《西域文明探秘》杨宝玉

◎ 关键词：敦煌 壁画 泥塑

盛世之光——莫高窟

唐朝在中国乃至亚洲史上都是一个十分重要的朝代，具有显赫的地位，在其政治、军事和文化的影响下，中亚之间的经济政治来往频繁，也使唐代敦煌艺术再一次兴盛起来。

宗教艺术发展到唐代，也达到了鼎盛，莫高窟唐代壁画全面代表了唐代寺庙壁画的风格。从敦煌莫高窟壁画的题记中，可知发愿造像祈福者多为贵族、地主及统治者，承袭了隋以来的旧风气；但也有为了祈求旅途安全的来往商旅行人以及祈祷过幸福生活的一般社会群众。根据文字记载（《历代名画记》《京洛寺塔记》）可知，唐代的寺庙壁画与人民群众的生活息息相关：寺庙经常对人民开放的画廊，吸引了众多群众前往游逛欣赏；寺庙还经常举行讲经的集会，有才能的僧人悬挂着佛经"变相"的图画在此讲说"变文"，带有颇大的娱乐性，而变文成了后代说唱文学的最早形式。唐代寺庙壁画，除了佛教及其有关的题材以外，山、石、树、木、花、鸟等画幅在装饰地位上也单独引起重视。从这些记载中，我们知道莫高窟壁画在世俗的要求下得到了更好的发展，在唐代壁画中具有代表性的意义。敦煌莫高窟现存有壁画和雕塑的唐代洞窟总计207个，又可分为初唐、盛唐、中唐、晚唐四个时期。初唐，少数洞窟还保存隋代诸窟所采取的北朝末期的制底窟形式，其他的一般都是新创的。如殿堂的样式，窟多作方形，窟顶四面斜上，构成藻井。窟的后壁有一深入的小龛，所有的佛像都集中排列在龛中，如在佛殿的坛座上一样，而不复是沿着三面墙壁分别塑造。唐代的个别洞窟在后壁塑造了佛涅槃像（卧佛），因此窟呈横而浅的长方形平面，或三层高的窟。敦煌唐代洞窟流行的窟内布置形式明显地和今天我们所知道的佛庙殿堂是相似的。集中在洞窟后壁龛中的塑像，一般有七尊：一佛、二比丘、二菩萨、二力士，以佛为中心向两面展开排列，二力士在最外侧，有的也有加入其他菩萨的塑像。到了晚唐及五代时期，开始把天王（或力士）像分别画在窟顶藻井的四角，不复与佛及菩萨等共置于同一坛座上。

洞窟四壁及入口都有壁画，在左右两壁的中部常绘有大幅经变故事的完整构图，壁脚多是供养人像。后壁有塑像的龛内也常有经变及佛传故事的构图。洞顶为华丽的藻井图案，藻井图案和经变周围的长条边饰是敦煌艺术中装饰美术的重要成就。唐代敦煌壁画常见的题材有净土变相，经变故事，佛、菩萨等像，供养人。彩塑的题材则只是佛、菩萨、天王等形象。唐代敦煌莫高窟的壁画和着色的泥塑，取材范围扩大了，表现形象也更真实生动，构图更加丰富复杂，技术更纯熟，从侧面充分反映了宗教艺术的繁荣发展。

● 中唐壁画

>>> 戟

戟古书中也称"棘",是
将戈和矛结合在一起，具有
勾啄和刺击双重功能的格斗
兵器。戟在商代即已出现，后
来成为常用兵器之一。

唐代，戟成为一种表示
身份等级的礼兵器，叫"稍
戟"。稍戟是朝廷文武官员表
示身份的仪仗物，门前列戟
以示身份高低；皇帝派重臣
巡视或统兵出征，赐"稍戟以
代斧钺"，表示授予权柄。唐
代典章对竖戟有详细的条文
规定。

拓展阅读：

《唐代墓室壁画研究》
李星明
《唐墓壁画研究文集》周天游

◎ 关键词：主流 民间画工 李寿墓 石刻线画

地府世象——墓室壁画

壁画在隋唐时期，是绘画艺术的主流，其中又以墓室壁画居多。近30
年，发现了许多隋唐墓室壁画，唐朝早期的如李寿墓、郑仁泰墓等，盛唐
的如章怀墓、永泰墓等，这些多姿多彩的墓室壁画是我国民间画工的杰
作，在我国美术史上占有很重要的地位。

早期李寿墓室壁画，在唐代起到了承上启下的作用，具有一定的代表
性。这个墓室的壁画绘制于唐太宗贞观四年（630年），无论是在内容题材
还是在绘画风格方面，都体现了唐王朝的特点。如《骑马出行图》，由骑
马出行仪仗队组成，仪卫有200多人，气势恢弘。

李寿墓中的《内侍图》和《列戟图》等题材在前代壁画中十分少见。
后者画一房廊，在门外置一大型戟架，架上竖戟七根，并有三组仪卫人员，
再现了唐代的礼仪仪式，在唐代后来的墓室中也发现了类似的题材。

盛唐时期的墓室壁画开创了当时绘画创作的新风尚，它们以表现当时
人们的社会生活、社会风尚、社会习俗为主要内容。在题材方面，多直接
取材于当时的现实生活，如章怀墓中的《客使图》，描绘了三个唐室的文
职官员和三个兄弟民族的使者，一道参加了谒陵吊唁的丧葬大典，真实地
反映了当时各民族友好往来的情况。作者对几位客使不是信手绘制而是有
现实的依据，无论在面部和服饰都勾勒细纹，形象典型，真实生动。另外
还有很多表现侍女题材的壁画，几乎每个墓室都有。

从壁画中的艺术形象来看，画家总是尽力从真实的、美的角度，对现
实生活中的人物做如实的描绘，例如所表现的妇女形象，不仅多姿多彩，
而且真实生动。就艺术风格来看，民间画工在构图上很有特色。这些墓室
壁画的作者对人物的动态做了巧妙的设计，对人物的比例做了适当的夸
张，这样不仅有助于表现对象的精神，同时也有助于画面的艺术效果。墓
室壁画中所运用的线描风格，其流畅洒脱方面，与顾、阎的紧劲连绵的风
格相似，其刚柔轻重、转折虚实方面，又近似吴道子的兰叶描的意味，充
分发挥了线的表现力。在色彩处理上，作者少用原色，而用杂色解斡的方
法，达到了单纯而高雅的效果。

另外，在隋唐墓葬室中，常出土有十分精美的石刻线画。这种石刻线
画多在石棺四壁的厚石板上刻出，并且石板表里均有刻画，可以说它是汉
代画像石的另一种发展形式。这些石刻线画题材丰富，有人物、花鸟等。

总之，隋唐的墓室艺术达到了很高的水平。

盛世飞歌——隋唐美术

◎ 关键词：唐太宗 纪念性雕刻 最杰出的作品

沉挫悲壮"昭陵六骏"

作于唐贞观十年，即636年的"昭陵六骏"浮雕，每块高148厘米，宽182厘米，原在陕西礼泉县九山唐昭陵北阙。

初唐著名建筑家兼画家阎立德设计并主持了唐太宗昭陵工程，著名画家阎立本也参与了这项重大活动。昭陵建于海拔1188米土峰上，北坡稍缓，南面则陡峭壁立，其下及东西两侧，岭峦起伏，沟深谷邃，衬托出了昭陵的高大雄伟和气象万千。陵区周长60公里，占地面积约3万多亩。原来地面建筑，山前有献殿、戟门、朱雀门，右前方有下宫，东西有青龙门和白虎门，后有寝殿、北阙及玄武门。

六骏浮雕位于北阙的左右两侧，是昭陵具有重要艺术价值和政治历史意义的纪念性雕刻，且保存得较为完好。六骏是唐太宗李世民在开国战争中曾先后乘骑过的六匹骏马。李世民登基后，追念曾经与他同生死共患难的六匹战马，于贞观十年，特命优秀雕刻匠师把它们制成石屏式的浮雕，并亲自撰写赞词，由书法家欧阳询书写，镶出于昭陵北阙下，后来被移到两庑的壁间。

六骏的姿态可分为站立、徐行和奔驰三种。其中有两匹马刻画得驯良稳健，一匹是中箭受伤的飒露紫，另一匹是突厥勒勒送给李世民的特勒骠，其余几匹皆四足飞腾，呈飞奔状，突出了马的神骏姿态，同时通过细节的描写使形象更富有真实性和表现力。飒露紫为站立姿态，前面的武士是李世民部下大将丘行恭。在攻打东都洛阳的战斗中，李世民的坐骑飒露紫不幸中箭，丘行恭孤身救驾，石刻描绘的正是丘行恭为飒露紫拔箭的情景。飒露紫神态镇定，前腿挺立，肩颈由于疼痛而肌肉紧张，身体微向后倾，表现出它正在等待救援者的帮助，充分显示了在这生死关头战马与人之间的情义。总体而言，六骏都有强有力的筋肉表现，造型健美，神态坦然，气度非凡，体现了一种雄健豪迈、深沉悲壮的精神美。

昭陵六骏可以说是唐代雕刻艺术中最杰出的作品。优秀的匠师们通过巍然屹立、款款徐行和腾骧飞驰等姿态表现出它们各自不同的动作神情，同时，也刻画出其共有的雄健骏美的外形和坚强刚毅的精神气势。昭陵六骏的雕塑，充分发挥了浮雕的表现力，形象浮度并不高，而且臂胯等部位还保持着原石的大片平面，然而从整体来看，却有近乎圆雕的强大体积感，可见，这时作者已十分注意处理轮廓及体面关系的变化。"昭陵六骏"巧妙纯熟地运用了流畅强韧的弧线和犀利挺劲的直线，使之曲直相辅，刚柔相济，体现出骏马强壮雄健的体质和极其充沛的活力，是我国雕刻史上塑造战马形象最杰出的一组作品。

● 昭陵六骏之一

>>> 玄武门之变

617年，李渊在李世民支持下在太原起兵反隋并很快占领长安。618年，隋炀帝被杀之后，李渊建立唐朝，并立世子李建成为太子，引起李世民不满。

唐高祖武德九年（626年），时任秦王的李世民在长安城宫城北门玄武门杀死太子李建成和齐王李元吉。随后，李渊被迫诏立世民为皇太子，下令军国庶事无论大小悉听皇太子处置。不久之后李世民即位，年号贞观。

拓展阅读：

《旧唐书·太宗本纪》
北宋·欧阳修等
《唐会要》唐·苏冕

●出师颂 隋 佚名

>>> 智永和尚葬笔

智永和尚因刻苦用功练习书法，用坏的毛笔都弃置在大竹篓里不扔，经年累月，竟攒足了五大篓，于是他自己作了铭文，并埋葬了这些笔头，称为"退笔冢"。冢前立一石碑，上刻"退笔冢"三字，下有"僧智永立"几个小字，背后还有智永写的一篇墓志铭。

智永和尚经常领来访者去看笔冢，并说："我习书一生，练字磨秃的笔头尽在于此。"来访者见偌大一座坟冢，贮满秃笔头，都惊叹不已。

拓展阅读：

《中国书法史》钟明善
《略论两晋南北朝隋代的书法》
沙孟海

◎ 关键词：交流融会 规范化 碑刻墓志 精品

承上启下的隋代书法

隋唐三百余年可以说是中国书法史上的一个重要时期。隋代的统一使南北各地书法得以交流融汇，书风上承六朝，同时又摆脱了前代的粗犷险逸，变为工整端丽，并逐渐趋向规范。东汉后期，我国书法已成为一门欣赏艺术，此后经过魏晋南北朝书家的创作实践特别是王羲之父子的遗规，衣钵相传，对我国隋唐书法艺术的发展产生了重大的影响。由于有这样的时代背景，到隋及唐初，书法艺术达到了巅峰状态并影响了宋元明清的众多书家，他们莫不取法于唐人。而隋代在中国书法发展史上却是一个最为关键的时刻。沙孟海先生说："隋代只有短短三十七年，但这一时代的书法艺术，上承两晋南北朝因革发展的遗风，下开唐代逐步调整趋向规范化的新局。这一过渡时间，是我国中世纪书法史上一个大关键，值得做一番综合性的分析研究。"

隋代书法，上乘南北朝，下启唐代，书风巧整兼力，不离规矩，既有东晋南朝书法的疏放妍妙，又有北朝书法的方整遒劲，初步形成了初唐大家的书风规范规模，二王的书风因此开始盛行。此时著名的书法家有丁道护、史陵与智永等。法书墨迹则有《千字文》与《写经》，《龙藏寺碑》《启法寺碑》《董美人志》等碑刻显示了这一时期的书法风格。

隋代最著名的书法家智永，是王羲之的第七代孙，出家为僧，活动于陈隋年间，居浙江吴兴永欣寺。他对书法用功颇勤，习字所废弃的笔头积之掩埋成冢，曾在阁上学书30年，承其祖书风，很有成就。据说向其求书的人不计其数，甚至踏破门槛，只得以铁包护，人称"铁门限"。智永曾作《千字文》800本，分施于浙东各寺院，现有墨迹及刻本传世。《千字文》有真草两种字体，真书圆润典雅，草书严守法度，气韵飞动，体现了书法家貌似平淡、实则含蓄的工稳风格。

丁道护，谯国（今安徽亳县）人。曾官襄州祭酒从军，有《启法寺碑》传世，其书风综合了前人的成就，形成结构平正、顿挫有致的书法特点，初唐褚遂良的书法颇受其影响。

隋代遗留下来的碑刻墓志及造像铭等较多，其中有不少是书法中的精品，只是很多作品无从知晓其作者。隋开皇六年（586年）的《龙藏寺碑》字体结构平正而秀朗挺拔，论者谓此碑"平正冲和处似永兴（虞世南），婉丽遒媚处似河南（褚遂良）"，可见这种书体对初唐的影响。开皇十三年（593年）立于山东东阿县的《曹植庙碑》，楷书中暗含篆隶笔意，而又十分和谐统一，风格雄伟，别具一格。开皇十七年（597年）的《董美人墓志》笔画上已无篆隶遗意，结构疏朗秀隽，是隋代楷书中难得的成熟之作。

◎ 关键词：初唐 最高成就 传世

初唐三杰——欧阳询、虞世南和褚遂良

●褚遂良像

>>> 唐太宗"考"褚遂良

有一次，唐太宗征得一卷古人墨宝，便请褚遂良鉴定是否出自王羲之手笔。褚遂良看后便说："这是赝品。"唐太宗听了颇为惊奇，忙问为何。褚遂良拿起这卷书法，透过阳光，用手指着"小"字和"波"字，对太宗说："这个'小'字的点和'波'字的捺中，有一层比外层更黑的墨痕。王羲之的书法笔走龙蛇，超妙入神，不应该有这样的败笔。"唐太宗听了，打心眼里佩服褚遂良的眼力。

拓展阅读：

《隋唐嘉话》唐·刘𫗧
《咏蝉》唐·虞世南

唐代初期，从皇室贵族到民间都对书法表现出极大的热情和兴趣，擅长书者很多。唐太宗、唐高宗及武则天在书法上都有相当高的造诣，并对当时的书坛产生了很大的影响。代表初唐书法最高成就者当推欧阳询、虞世南、褚遂良和薛稷四人，他们在书法史上号称"初唐四家"。

欧阳询，字信本，潭州临湘（今湖南长沙）人。唐代书法家，曾任太子率更令、弘文馆学士、封渤海县男等职。欧阳询相貌虽很丑陋，但聪明绝顶，读书能数行俱下，博览经史，尤精三史。其书法初学王羲之及北齐三公郎中刘珉，后渐变其体，笔力险劲，自成一体，人称"欧体"。欧阳询为初唐四家之一，颇受人们推崇，人们得其尺牍文字，咸以为楷范，故他的书法，对后世影响很大。欧阳询楷书结体严谨，笔势开张，笔法穿插挪让极有法度。后世从他的楷书笔法中归纳出来结字规律和方法，称之为"欧阳结体三十六法"。传世著名的碑刻有《九成宫醴泉铭》《化度寺碑》《皇甫诞碑》《温彦博碑》等。行书墨迹有《张翰》《卜商》《梦奠》等帖。编有《艺文类聚》100卷。

虞世南活跃于陈、隋年间，且都做过官，入唐时已上年纪，唐太宗让他当了"参军"。贞观七年（633年）封为永兴县子，又一年晋封为县公，故后人也称虞永兴。虞世南幼年学书于王羲之七世孙，即著名书法家僧智永，受其亲传，妙得"二王"及智永笔法。他的书法，笔势圆融遒劲，外柔内刚，继承了二王的传统，为唐太宗、李世民所赏识，与欧阳询、褚遂良、薛稷号称初唐四大书家。他的楷书笔圆体方，外柔内刚，无雕饰气。

虞世南作书不择纸笔，却很注意坐立姿势和运腕方法。他的传世书迹刻石楷书有《孔子庙堂碑》，温润圆秀，遒多姿姿，为唐代楷书之经典。

褚遂良，字登善，钱塘（今浙江杭州）人，唐太宗时封河南郡公，世称"褚河南"。史载此人博涉文史，尤工书法。其书初学王羲之父子，后又兼学虞世南、欧阳询等，博采众长。其书法特点是：正书丰艳，自成一家，行草婉畅多姿，变化多端。当时与欧、虞齐名，学者甚多，颜真卿亦受其影响。《唐人书评》称褚书"字里金生，行间玉润，法则温雅，美丽多方"。宋代大书法家米芾也这样称颂他"九奏万舞"，鹤鹭充庭，锵玉鸣玛，窈窕合度传"。传世碑刻有《同州三藏圣教序碑》《伊阙佛龛记》《孟法师碑》等。

●书谱卷上 孙过庭

>>> 陈子昂

　　陈子昂（661－702年），字伯玉，梓州射洪人，唐睿宗文明元年（684年）中进士，后升为右拾遗。而后随武攸宜东征契丹，多次进谏，未被采纳，却被斥降职。

　　在政治上曾针对时弊，提过一些改革的建议。在文学方面针对初唐的浮艳诗风，力主恢复汉魏风骨，反对齐、梁以来的形式主义文风。他创作38首诗，风格朴质而明朗，格调苍凉激越，标志着初唐诗风的转变。著有《陈子昂集》。

拓展阅读：

《历代家学书经验谈辑要释义》
　　沈尹默
《书学捷要》清·朱履贞

◎ 关键词：草书 书法论著 书文并茂

孙过庭与《书谱》

　　孙过庭，字虔礼，生于648年，卒于703年，是唐高宗、武则天时人。其籍贯为陈留（今河南开封），另一说为富阳（今杭州西南部），一般均称为富阳。陈子昂为其作墓志铭，谓孙过庭"四十见君，遭谗慝之议"。擅长书法和书法理论，他博雅能文章，真、行、草书尤工。草书师法"二王"，"工于用笔，峻拔刚断"（《书断》），如"丹崖绝壑，笔势坚劲"（唐韦续《续书品》）。以草书擅名，尤妙于用笔，隽拔刚折，尚异好奇。他又善于临摹古帖，往往让人难辨真赝。唐高宗曾谓过庭小字足以迷乱羲、献，其逼真程度可想而知。陈子昂对孙氏的书法造诣推崇备至，在《祭率府孙录事文》说："元常既殁，墨妙不传，君之遗翰，旷代同仙。"这里阵子昂把孙与魏的钟繇相提并论。

　　孙过庭又是一位书法理论家，他著有《书谱》，深得书法之旨趣，流传至今，是学习草书的楷范。宋高宗评述："《书谱》匪特文辞华美，且草法兼备。"可见此《书谱》不但书法浓润圆熟，而且文中有很多精辟独到的见解，可以说是书文并茂的典范。他还书有《千字文》《景福殿赋》等。他的名迹《书谱》，墨迹本，孙过庭撰并书。《书谱》在宋内府时尚有上、下两卷，后下卷散失，现只有上卷传世。孙氏在数十年的书法实践中，认为汉唐以来论书者"多涉浮华，莫不外状其形，内迷其理"。因撰《书谱》一卷，于运笔评加阐述，故唐宋间亦称为《运笔论》。《书谱》真迹的流传可谓一波三折。原藏宋内府，钤有"宣和""政和"，宋徽宗题签。后归孙承泽，又归安岐，后归清内府，旧藏故宫博物院，现藏台湾，俗称真迹本《书谱》，有影印本出版。

　　《书谱》是中国书学史上一篇划时代的书法论著，此书涉及书法理论的各个方面，且不乏独立的见解，作者著名的书法观"古不乖时，今不同弊"为书法美学理论的产生奠定了基础。清代王文治的《论书绝句》中说："细取孙公《书谱》读，方知渠是过来人。"就指出了《书谱》是一部深得书甘苦的论书佳作，它在书法理论史上的价值广为后人所重视。孙过庭在书法艺术上的成就与他在书法理论上的成就相统一。孙过庭书法，上追"二王"，旁采章草，融二者为一体，并出之己意，笔笔规范，极具法度，有魏晋遗风。

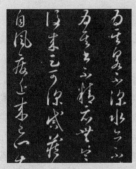

●论书帖 唐 怀素

>>> 怀素和尚考徒弟

一天，平原（今属山东）太守颜真卿路过怀素和尚所居的"绿天庵"，两位书法家相见，十分欢悦。酒至半酣，怀素挥毫写出上联：白蟒过江，头顶一轮明月。颜真卿看后不假思索赋了下联：乌龙挂壁，身披万点金星。怀素一看，拊掌称好。

正巧，小和尚前来添酒，怀素指着上下联叫小和尚各猜一物。小和尚略一思忖，便答出来了。颜真卿夸曰：名师出高徒，可喜可贺！谜底就是油灯和杆秤。

拓展阅读：

《颜真卿书颜勤礼碑》
文物出版社
《全唐诗》岳麓书社

◎ 关键词：张旭 怀素 狂草 "草圣"

颠张醉素

张旭，生卒年不详，字伯高，唐苏州吴郡（今江苏苏州）人。素有"张颠"之称，以善写狂草而闻名。当过金吾长史，人称张长史。平生嗜酒如命；与李白、贺知章等当时的名士合称"酒中八仙"。张旭擅长楷、草二件，尤以草书最为出色。他的草书继承并发展了东汉张芝"一笔书"的特点，从而形成了笔势恣肆放纵，线条厚实饱满、连绵回绕、跌宕起伏的书法风格，开创了草书艺术的新局面，被称为"狂草"，对当时及后世产生了很大影响，后人把张旭誉为"草圣"。张旭不仅悉心钻研了传统书法遗产和理论，还善于从日常生活和大自然的风云变幻之中捕捉书法的精髓，正是这样的学习精神，使张旭的书法意蕴高妙，不同凡响。

张旭书迹传世的有刻石《郎官石记序》《肚痛帖》和墨迹《古诗四帖》等。由唐代陈九言撰文，张旭书写的《郎官石记序》刻于开元二十九年（741年），原石已佚，有拓本传世。《古诗四帖》是张旭现存唯一的楷书作品，书法规矩方整，清俊可爱。书于五色笺上，草书40行，188字。

怀素，唐代草书家，字藏真，幼年时出家为僧。俗姓钱，湖南长沙人。怀素性情豪放，经常违反佛门戒律，又喜欢豪饮，一天九醉，每到酒醉兴发时，就振笔挥洒，寺壁里墙、衣裳器皿，无不信手而书，时人称之为"醉僧"，称他的字是"醉僧书"，和张旭并称"颠张醉素"。怀素学习书法非常刻苦，相传他为练字种了成千上万棵芭蕉，用蕉叶代纸，勤学苦练；又用漆盘、漆板代纸，书写再三盘板都写穿了，秃笔成冢，号称"笔冢"。怀素的草书继承了张旭草书的特点，气势如暴风骤雨、万马奔腾。他的草书在篇章布局上讲究疏密、斜正、大小、虚实、枯润的对照，线条细劲凝练而圆转自如，富于弹性。前人曾有"藏真妙于瘦"的评语，对后世影响很大。晚年，书风逐渐趋于平淡雅致，圆熟丰满，内含神韵。《宣和书谱》称怀素的草书"字字飞动，圆转之妙，宛若有神"。怀素的书迹传世的很多，其中著名的有墨迹《自叙帖》《苦笋帖》和《食鱼帖》。《自叙帖》是怀素的代表作，书于大历十二年（777年），纸本，共126行，698字。《自叙帖》的书法枯润有致，疏散飘逸，笔力雄健，灵活飞动，如"悔蛇走虺，聚雨旋风奔腾之势"。

◎关键词：颜真卿 柳公权 艺术特色 唐楷

颜筋柳骨

●柳公权像

>>> 东方朔

东方朔（公元前154－公元前93年），西汉辞赋家。字曼倩。平原厌次（今山东惠民）人。武帝即位，征四方士人，东方朔上书自荐，诏拜为郎。后任常侍郎、太中大夫等职。

他性格诙谐，言辞敏捷，滑稽多智，常在武帝前谈笑取乐。他曾言政治得失，陈农战强国之计，但武帝始终把他当俳优看待，不得重用，于是写《答客难》《非有先生论》，以陈志向和抒发自己的不满。

拓展阅读：

《东方太中集》明·张溥
《唐代的书法教育与科举》
上海书画出版社

中唐时期，颜真卿和柳公权在前人基础上更进一步，变革初唐楷书法规，从王羲之书风里彻底解脱出来，成就了真正属于唐代楷书的形式规范，创造了典型的唐楷艺术形象，开拓了全新的艺术境界。"颜筋柳骨"就是对他们书法艺术特色的形象概括。颜真卿，字清臣，京兆万年人，出身于书香门第。他的父母都是数世善书之家，学有家传。35岁曾从张旭学书，是我国盛唐、中唐时期著名的书法家。他一生忠贞不屈，不畏权奸，最终被叛贼李希烈杀死在狱中。颜真卿擅长楷书、行书、草书，他创立的"颜体"特征，在楷书上流露得更加充分。唐代书法在欧、虞之后，民间书法已经形成变革的趋势，颜真卿在这种气候之中博采众家之长，又从民间书法中汲取营养，突破了王羲之和欧、虞、褚以来的规范，另辟蹊径，并对笔法、结体、章法进行了全面的变革。他的书艺不仅包含篆籀笔意，而且还有北碑拙朴严正之意，一扫秀润清雅遗风，创造了气势磅礴、雄厚刚健的"颜体"风格，是我国书法史上的一次重大变革。

一般认为"颜体"书风的形成经历了三个阶段。早期的《千福寺多宝塔碑》《东方朔画赞》，笔法方峻，转处用折，虽有自己的风格，但颜体特点还不十分明显。到《麻姑仙坛记》时，用笔易方为圆，转处用转，横画轻而竖画重且带弧形，此时"蚕头燕尾"式的笔法特征已很明显了。运笔的起伏、提按变化节奏较初唐三杰更为丰富，有力透纸背之感。结体上变奇侧为端正，左右对称，正面取势的特点十分突出。中心舒展，气度宽宏，颜体风格已基本形成。晚年的《告身墨迹》和《颜家庙碑》等，更为成熟老练，用笔雄杰而厚重，结构更趋端严朴拙。整体上庄重正大的气象达到顶峰。

柳公权，字诚悬，京兆华原（今铜川市耀州区）人，因官至太子少师，世称"柳少师"。柳公权早期学习二王书体，后又学欧阳询、颜真卿等名家书法，从中汲取营养，开拓出的风格被称为"柳体"。与颜合称为"颜筋柳骨"。颜、柳用笔皆非常用力，笔力强劲，颜书较宽博雄伟，骨强而肉丰，竖画带弧形，挑剔变化丰富，富有弹力，故谓之"颜筋"。柳书斩钉截铁，沉着痛快，与颜书肥壮不同，横竖画均匀，瘦劲爽利而挺拔，故谓之"柳骨"。"颜筋柳骨"形象地说明了两人笔法上的基本特征以及他们在艺术上的联系。

柳公权善楷、行、草书，"柳体"的特点在他的楷书上流露得较为充分。楷书代表作有《玄秘塔碑》、《金刚经》《神策军碑》等。他曾提出"用笔在心，心正则笔正"的论书名言。

●彩绘击鼓女乐俑 唐

>>> 安史之乱

唐玄宗天宝十四年
(755年)，时任唐三道节度
使的安禄山串通部将史思明
趁唐朝内部空虚腐败之时，
发动兵变，翌年就攻入都城
长安，安氏称帝。郭子仪奉
诏讨伐，并联合李光弼击败
叛军。及后安禄山被其子安
庆绪所杀，史思明投降。

758年，史思明发动兵
变，杀安庆绪并称"大燕皇
帝"。761年，史思明被其儿
子史朝义所杀。翌年，唐代
宗继位，并从叛军中收复洛
阳，安史之乱结束。

拓展阅读：

《闻官军收河南河北》
唐·杜甫
《中国唐三彩》朱裕平

◎ 关键词：唐代 陶瓷 代表性

绚丽多姿的唐三彩

陶瓷美术在隋唐时期进入到一个新的发展阶段，取得了很大的成就。其中白瓷发展很快，青瓷也有很大的发展，长沙的釉下彩绘瓷器，更是名噪一时。特别是唐三彩的出现，标志着唐代陶瓷艺术的最高成就，至今仍驰名中外。

在唐代陶瓷美术中，唐三彩是最具代表性的作品，它是一种挂釉的陶器物，与汉代已有的浅绿、粟黄等釉器物有着密切的联系。唐三彩实际上是唐代彩色釉陶的总称，所烧作品用得最多的色彩是黄、绿、白三种颜色，唐三彩的名称也就由此而来，实际上，它所用的色彩远不止这三种，还包括蓝、赭、紫、黑等颜色。

唐三彩器物形体具有圆润、饱满的特点，与唐代艺术的丰满、健美、阔硕的特征相一致。它的种类繁多，主要有人物、动物和日常生活用具等类别。三彩人物和动物的比例协调，形态自然，线条流畅，生动活泼。在人物俑中，武士肌肉发达，怒目圆睁，剑拔弩张；女俑则高髻广袖，亭亭立玉，悠然娴雅，十分丰满。动物以马和骆驼为多。

唐三彩主要产自西安、洛阳、扬州，它们是陆上和海上丝绸古道的联结点。早在唐初，唐三彩就输出国外，且深受异国人民的喜爱。这种多色釉的陶器以它斑斓的釉彩、鲜丽明亮的光泽、优美精湛的造型著称于世，唐三彩是我国古代陶器中一颗璀璨的明珠。

从唐初就开始了唐三彩的制作，其间经历了三个历史阶段，即初创走向成熟时期、高峰时期和衰退时期，这三个阶段与通常划分的唐代的三个重要历史时期即初唐、盛唐、晚唐大致相同。7世纪初到8世纪即武德年间至武则天执政以前，是唐三彩的初创时期。此时的品种较为单一，多为单一色釉而不是色彩斑斓的三彩陶器。这个时期的作品以陕西礼泉县唐太宗时代的名将张士贵墓出土的釉陶器和郑仁泰墓出土的彩绘釉陶器为代表，但这里的陶器还不能算是典型的唐三彩陶器，虽然，这时期已经开始了唐三彩的烧造。第二阶段为武则天上台到唐玄宗统治时期，这一阶段包括了开元天宝和整个盛唐时代。随着唐朝国力的强盛，唐三彩陶器也随之进入鼎盛时期。因为经济的发展，厚葬之风随之滋漫，无论皇亲国戚、文武大臣还是平民百姓，都拿唐三彩陪葬。现今所见的唐三彩陶器，大多出于这一时期，其烧制数量之多、质量之精，代表了唐三彩烧造的最高水平。然而，"安史之乱"的出现，导致了唐王朝政权的动摇，政治经济开始严重衰退，再加上厚葬之风一去不复返，唐三彩的制作也随之进入了衰退期。此时，唐三彩的烧造已成了强弩之末，随着唐政权的衰亡，唐三彩也结束了它的历史使命。

盛世飞歌——隋唐美术

●骆驼舞乐俑 唐

>>> 胡笳

胡笳,气鸣(簧管)乐器。又名笳,亦写作葭、菰。其早期形制为芦叶卷而吹之。汉代以后改用木制,并装有苇制哨,无孔。因当时主要流行于塞北西域,故称其为胡笳,后来被用于汉魏鼓吹乐中。

胡笳有大胡笳、小胡笳之分。清代加有三孔,并带有扩音碗,用于笳吹乐中。胡笳音色悲凉,故又有悲笳、哀笳等称谓,以胡笳一词为名的诗、词、歌、赋及乐曲颇多。

拓展阅读:

《胡笳十八拍》东汉·蔡琰
《唐三彩》文物出版社

◎ 关键词:唐三彩 西域 胡人 舞乐者

《骆驼舞乐俑》

唐三彩《骆驼舞乐俑》,制作于唐开元十一年,也就是723年,俑高83厘米。

唐三彩盛行于唐玄宗开元、天宝年间,是中国唐代一种著名的上釉陶器艺术,色彩以黄、白、绿三色为主,也有少数带有紫色和蓝色,所以被称为"三彩"。除了有壶、罐子和盘子等生活物品外,唐三彩陶器还有大量的人物塑像——"俑"。唐三彩俑是彩塑中最特别的一种,作者利用三彩釉色在烧制过程中因流动而形成的垂滴、混合、晕开等现象,制作出浑然天成的效果。唐三彩俑一般只有衣饰部分上釉,头面、手足均为素胎。烧制之后,人物的头发、胡须、眉毛等处用黑墨描画,并在脸上涂以白粉,嘴唇和脸颊处则用朱砂上色。

1975年在西安鲜于庭诲墓出土的《骆驼舞乐佣》,色彩柔和明快,人物造型生动,鲜明地塑造了一群歌舞乐人在骆驼背上载歌载舞的欢乐情景。骆驼健壮高大,引颈昂首,背上的毯子色泽鲜艳,质地精良。在骆驼背上的几个舞乐者之中,有一个胡人站在中间,他高鼻梁,眼眶深陷,满脸胡须,与中原人种明显不同,具有西域人种明显的相貌特征,他右手握拳前伸,左手藏在袖内,边歌边舞。他周围的四个伴奏者是两个胡人、两个汉人,向四面端坐,四人手里分别拿着琵琶、鼓、铜钹和笛管,为中间的站立者伴奏。其中,笛管是一种簧管乐器,起源于西域龟兹国,是演奏唐代教坊音乐的重要乐器。

唐朝开元年间,胡人的服饰、音乐和歌舞在社会上十分流行,这件唐三彩俑再现了当时长安街头常见的舞乐场景,真实地反映了这一社会风俗。

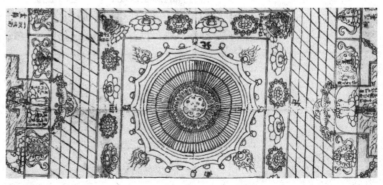

●坛样图 唐 佚名

◎ 关键词：越窑瓷器 "秋色瓷" 实物资料

嫩荷涵露——唐朝青瓷

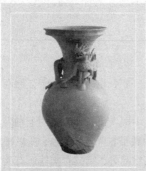

●青瓷蟠龙罂 唐

>>> 陆羽与《茶经》

陆羽（703－804年），字鸿渐，一名疾，字季疵，号竟陵子、桑苎翁、东冈子，唐复州竟陵（今湖北天门）人，一生嗜茶，精于茶道，因著世界第一部茶叶专著——《茶经》而闻名于世，被誉为"茶仙"，尊为"茶圣"，祀为"茶神"。

《茶经》是世界上第一部茶叶专著，分上、中、下三卷，包括茶的本源、制茶器具、茶的采制、煮茶方法、历代茶事、茶叶产地等十章，内容丰富、翔实，尤具史料价值。

拓展阅读：

《景德镇陶瓷录》清·蓝浦
《中国青瓷史略》陈万里

隋唐陶瓷工艺在魏晋南北朝奠定的基础上有了更大的发展，陶瓷美术进入到一个新的发展阶段，不仅制作工艺日趋成熟，种类也越来越丰富多样，各地还涌现出不少名窑，在品种和风格上各有千秋。一些文人雅士对瓷器特别钟爱，并开始用窑名来称赞不同的品种和风格特色。在陶瓷工艺中，青瓷的烧制水平进步明显，白瓷也有长足的发展并广泛被民间使用。越窑的青瓷与邢窑的白瓷构成了"南青北白"两大瓷系，此外，长沙窑的釉下彩瓷和绚丽的唐三彩陶器成为唐代陶瓷中的奇葩。

青瓷在唐代陶瓷中仍占有最重要的地位，遍布全国各地，其中以越州等地烧造的越窑瓷器最具代表性，窑址在今浙江余姚、绍兴和上虞一带。这一时期，越窑青瓷坯料更加精细，胎骨致密而薄，瓷釉细润晶莹，色泽翠绿如碧玉。唐代越窑青瓷的烧制成功，在于它对温度的控制。越窑青瓷的进步还在于对烧制原料"花石"的完美运用，以至陶瓷上色均匀、柔润。后人常用"古镜破苔""嫩荷涵露"来形容越窑青瓷的鲜丽颜色和光洁动人。越窑流行以莲花、牡丹、宝相花及各类动物图案为装饰纹样，此外还有波斯风格的联珠纹，体现出盛世唐朝的开创精神。陆羽的《茶经》赞美其"类冰""类玉"，诗人陆龟蒙更咏赞"九秋风露越窑开，夺得千峰翠色来"。唐代政府曾在越窑设官督造专供宫廷使用的瓷器，这种产品称为"秘色瓷"。陕西扶风法门寺地宫出土的唐朝宫廷献佛供养的青瓷，为我们了解青瓷提供了珍贵的实物资料。故宫博物院收藏的唐代青瓷龙柄凤头壶，造型新颖奇特，装饰华丽；壶口别致的凤头，壶柄设计弯曲的长龙，腰部波斯风格的联珠纹装饰，既有传统风格又融汇外来样式，显示了唐代艺术家们勇于创新的精神。

大量出土的青瓷实物证明，隋唐青瓷器确实是胎质如玉，釉色青翠莹润，像一泓清漪的湖水，再加上雅致的造型，美丽的装饰，使人不得不称赞古代艺术家们的鬼斧神工。

●白瓷灯 唐

>>> 皮日休

皮日休(834－902年以后)，唐代文学家。

字袭美，一字逸少。居鹿门山，自号鹿门子，又号间气布衣、醉吟先生。襄阳（今属湖北）人。懿宗咸通八年（867年）登进士第。次年东游，至苏州。咸通十年（869年）为苏州刺史从事，与陆龟蒙相识，并与之唱和。其后又入京为太常博士，出为毗陵副使。僖宗乾符五年（878年），黄巢军下江浙，皮日休为黄巢所得。黄巢入长安称帝，皮日休任翰林学士。

拓展阅读：

《皮日休诗文选注》
　上海古籍出版社
《博物要览》明·谷应泰

◎ 关键词：细白瓷 里程碑 匣钵烧法

冰清玉洁——邢窑白瓷

隋唐时期，我国陶瓷工艺进入到一个崭新的阶段，取得了新的成就，陶瓷工艺无论在制工的精巧，造型设计的上色技巧方面都有很大的发展，尤其到了唐末五代，有重大发展。越窑的青瓷和邢窑的白瓷是唐代陶瓷中的两大代表体系，在我国的陶瓷史上光彩夺目。绚丽的唐三彩陶瓷更是工艺史上的奇迹。

白瓷最初于北朝才开始烧制，隋代的白瓷承袭了前代的优点并有所发展，到唐代发展更快，邢窑白瓷到唐朝中期已非常流行。唐墓出土的白瓷碗属邢窑体系，胎土白洁，细如澄泥，釉色明净，据此可以证明邢窑白瓷同样是瓷器中之上品。从大量出土的白瓷实物中，可以看出隋唐时期的白瓷，白度较高，色调稳定，釉色干净明亮，唐人陆羽在《茶经》里就曾说到"邢瓷类雪""邢瓷类银"。总体而言，这一时期的白瓷，胎质洁白细腻、结构紧凑、制作精巧，正如杜甫所说的"轻且坚"，可见当时白瓷工艺的成就，在我国瓷器发展史上具有十分重要的意义。除邢窑外，江西州窑也是当时白瓷的中心，其白瓷质地制工也较优良。

邢窑是我国北方最早烧制白瓷的窑场，是唐代的七大名窑之一。据考证，邢窑始烧于北朝，衰于五代，终于元代，烧造时间近1000年。在隋代烧制出的具有高透影性能的细白瓷，在我国陶瓷史上是一个重要的里程碑。其胎质坚细、釉色洁白、光润晶莹、气孔率低、影透性强，与现代高级细白瓷的胎质、釉色相比，一点也不逊色。中唐是邢窑的极盛时期，精细白瓷的出现，是邢窑发展阶段的必然产物。瓷器的质量达到了相当高的水平，器物种类增多，产量大大超过隋代细白瓷，制瓷工艺达到了纯熟的地步，以至进贡皇室，远销海外。细白瓷是邢窑的精品，其胎质坚实细腻、釉色纯白光亮，有"类银、类雪"的美称。唐代皮日休在《茶中杂咏·茶瓯诗》中赞邢窑瓷器"圆似月魂堕，轻如云魄起"，唐人李肇在《国史补》里写道"内丘白瓷瓯、端溪紫石砚，天下无贵贱通用之"。此外，在《大典六典》《茶经》《乐府杂录》《新唐书》《长庆集》等文献中均有邢窑的相关记载。邢窑首创匣钵烧法，为精美瓷器的烧制成功起到关键作用。邢窑开创的独特制瓷工艺和先进的烧造技术，为后代陶瓷工艺美术的繁荣打下了坚实的基础。

● 西藏白居寺道果殿壁画

>>> 藏传佛教

藏传佛教是中国佛教三大系统（南传佛教、汉传佛教、藏传佛教）之一，自称"佛教"或"内道"，又称为"喇嘛教"。

藏传佛教有两层含义：一是指在藏族地区形成和经藏族地区传播并影响其他地区的佛教；二是指用藏文、藏语传播的佛教，如蒙古、纳西等民族即使有自己的语言或文字，但讲授、辩理、念诵和写作仍用藏语和藏文，故又称"藏语系佛教"。

拓展阅读：
《唐卡的故事》立人
《藏传佛教神明大全》
久美却吉多杰

◎ 关键词：卷轴画 宗教色彩 民族性

藏族百科全书：唐卡

藏语中的唐卡是指一种用彩缎织物装裱成的卷轴画，它具有鲜明的民族特点、浓郁的宗教色彩和独特的艺术风格。唐卡一般绘制在布面或纸面上，当然也有更高级的唐卡，如用珍珠、彩绘、刺绣、织锦、缂丝、提花、贴花和宝石等缀制的，达十余种。彩绘的唐卡颜料以金粉、银粉、朱砂、雄黄等矿物颜料为主，也有用植物颜料相配的。

唐卡画的形状，一般为竖长方形。中央画面称为"美龙"，是唐卡画的核心部分。画面四周多用黄红两色彩缎镶嵌，名为彩虹。下方正中镶一块方形的不同颜色的彩缎。画上有天杆，下方有轴。画的下方彩缎略呈梯形，彩缎边沿嵌上红线或白线，轴的两端饰有纯银、象牙、玉石或铜制轴头，轴上雕有龙纹等图案，做工考究。整个画面覆盖着可以揭起的彩色绫子以保护画面，面上还压有两条等长的飘带。画面平常用绫子盖着，在展示时把绫子收在画的上方，有很好的装饰效果。

唐卡有宗教画、传记画、历史画、反映生活习俗的风俗画，也有反映天文历算和藏医藏药、人体解剖图等。它们涉及藏族的政治、经济、历史、文化、宗教和社会生活等诸多领域，故被人们誉为藏族的"百科全书"。唐卡中最常见的是宗教佛像画，一般将主要人物绘于中心位置，从画面上角开始，围绕着中心人物，按顺时针方向描绘与中心人物有关的人物、活动场所或故事，布满一周。每轴唐卡画一般描绘了一个较完整的故事。画面的景物随故事情节的需要而变化，不受历史、时间、空间的限制。画面人物不受远近关系的影响，安排得生动活泼，把整个画面统一在大的基调上，使构图很完整。唐卡面积一般可达几十平方米，有的甚至达上百平方米，构图完整，十分壮观。

唐卡在绘画工艺中非常讲究色彩的用法，有的颜色还有象征意义，具有一定的民族性，特别是红、黄、蓝、白这四种颜色。白色表示吉祥、纯洁、慈悲、和平；蓝色表示怒、严肃、凶恶但不失美感；红色象征权力；而黄色表示功德广大、知识渊博。其中黄色特别适用于刻画性格温和、又稍带有严肃的人物形象。这些颜料有透明和不透明两种，多用矿物或植物茎等加工而成。颜料的加工是手工操作，过程慢而复杂，但颜料纯度高，质量稳定，覆盖力强，画面效果厚重艳丽，因而西藏唐卡的色彩可以保存千年不变。不同种类的唐卡，用不同颜料绘制，其效果也各不相同，如有的寺庙护法神殿内有大面积纯黑色为底勾金唐卡，以达到恐慌神秘的效果。有的唐卡则用银做底，以黑勾勒，敷以淡彩，显得十分雅致。金唐卡以纯金敷底，用朱砂勾勒，用"磨金法"绘制图案，只在佛之髻及眼部敷

盛世飞歌——隋唐美术

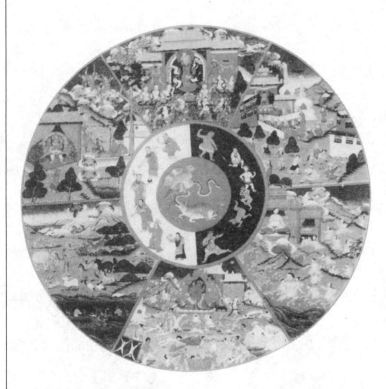

● 生存图
生存图藏语称"斯贝阔罗",意即世间轮回,
是藏传佛教用来表示生命轮回的图案。图案
中绘有生、死、再生之因果现象,是轮生轮
回的标志。

填颜色,效果十分堂皇。黑唐卡是以黑色做底色,用金、朱砂等勾勒后以
浅色交染法染出,风格各异,具有富丽、高雅、热烈、庄重之感。西藏唐
卡在色彩的运用上,把大自然赋予万物的绚丽色彩,同绘制者的主观感受
有机地结合起来,创造出唐卡工艺独特的色彩和艺术风格。

No.5

山花烂漫——

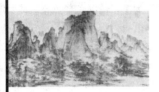

五代两宋美术

—— 五代两宋时期的美术创造了唐代之后中国美术史上的又一次辉煌。

—— 受唐代以来诗歌的影响，五代两宋时期的绘画作品重诗意、重境界、重情趣。这种强调绘画的文学性、抒情性的倾向，提高了山水、花鸟画的地位。

—— 这一时期，随着苏轼、米芾、文同等人倡导的文人画的逐渐兴起，中国绘画由偏重描写客体向偏重表现主体转变。

—— 这一时期的画家深入研究自然，创造了许多有显著地域特色的山水画。北方以荆浩为代表，好画重峦叠嶂的全景山水；南方以董源、巨然为代表，长于描绘草木华滋的江南平远山水。

—— 反映宋代都市经济的发展和市民生活的风俗画，到张择端的《清明上河图》时已是至为成熟的阶段。

● 玉堂富贵图 五代 徐熙

>>>"烛光斧影"之谜

976年10月20日晚，大雪纷飞。赵匡胤召晋王赵光义入寝宫，俩人斟酒对饮，商议军国大事。内侍们退出寝宫门，立在外面。

殿外有人看见屋内烛影下，晋王赵光义不时离席，继而又听到似有斧头戳地之声，接着太祖大声对赵光义说："干得好！干得好！"声音激动而凄惨。稍后，赵匡胤突然死去。第二天，赵光义按遗诏，于灵柩前即皇帝位。这就是所谓"烛光斧影"的疑案，成为一个不解之谜。

拓展阅读：
《花鸟画技法解析》赵占东
《宋史·太祖本纪》元·脱脱

◎ 关键词：南唐 自然物象 "落墨"

自然之风，野逸之趣——徐熙花鸟画

五代南唐画家徐熙擅长描绘花木水鸟、虫鱼蔬果，所画禽鸟，形骨清秀脱俗。他摹写花木落笔颇重，于浓墨粗笔之中又稍施杂彩，人称为"落墨花"。

这种重墨轻彩的画法与当时闻名天下的黄筌"勾勒填彩，旨趣浓艳"的画风恰好相反。徐熙所画又多为汀花野竹、水鸟渊鱼，与黄筌多画珍禽瑞鸟、奇花怪石大为不同。两人风格成为五代花鸟画的两大流派，时人评述"黄家富贵，徐熙野逸"。徐熙曾为宫廷画"铺殿花""装堂花"，深为南唐后主重爱。宋太祖见其所画花果精妙异常，评价说："吾独知熙，其余皆不观。"

徐熙作画多取材于田野自然物象，画法是"落墨为格，杂彩副之"，墨迹与颜色不相隐映，传达出一种"野逸"之趣，历来受到人们的重视。他虽出身于江南名族，但却无意做官。"志节高迈，放荡不羁"的徐熙徜徉于田野园圃，过着恬淡自由的生活。他触目所及多是蜂蝶、花草、蔬果之类，于是便将它们摹写入画，借以表现其高旷的情怀。

徐熙的绘画特点是以"落墨"为主，辅以色彩点染，其用笔自然而不做谨细的描摹。这种画法颇能传达出自然界中动植物的风神情状，并从中流露出隐逸豪放的志趣。他的花鸟画与当时社会上流行的赋色浓丽用笔纤细的花鸟画迥然不同，在体裁及技法上有所发展和突破，宋人谓之"徐熙野逸"。

徐熙为使绘画更加完美，经常游览山林园圃，沉醉于"江湖之间"，"学穷造化"，细心观察各种自然景致与动植物情状，并进行写生。他所画的江湖汀花、野竹、水鸟、鱼虫、蔬果，风格独具，形骨轻秀。他独创的"落墨"法一变黄筌细笔勾勒、填彩晕染之法，用粗笔浓墨，草草写枝叶萼蕊，并略施杂彩，使色不碍墨，不掩笔迹。

他的《鹤竹图》中，一丛新竹蓬起，根干枝叶，皆用粗笔浓墨，竹节以青色勾点，竹梢高耸入云，随风摇曳。竹下有两只正在啄食的野鹤，它们羽毛光洁鲜丽，栩栩如生而富有野趣。

性情恬淡的徐熙，喜好自然野趣，所绘之画精绝一时，备受人们的赞赏。可惜的是，经过朝代更迭、纷纷乱世，他的作品真迹流传下来的很少。

山花烂漫——五代两宋美术

◎ 关键词：宫廷画家《写生珍禽图》双钩填彩

富贵之象——黄筌宫廷花鸟画

黄筌是五代时西蜀画院的宫廷画家。北宋初年，他与儿子黄居宝、黄居寀、黄居实及弟黄惟亮等转入宋代画院。曾师从刁光胤、滕昌祐、孙位等人的黄筌，取各家之长而自成一家。

他是一位全能画家，尤以花鸟画最为著名。黄筌注重写实，观察认真，多取材宫苑珍禽，画法工整细丽。他所画奇花异草、珍禽异兽，用笔精细，赋色艳丽，创造了一种充满"富贵"之气的效果，深得宫廷贵族的喜好，因而被世人称为"黄家富贵"。他的代表作品有《写生珍禽图》。

黄筌的花鸟画，极力追求形象的逼真和画面的生趣。传说他曾在后蜀宫中富有创意地画出了仙鹤的六种姿态，分别命名为惊露、啄苔、理毛、整羽、唳天、翘足。这些活灵活现的画中仙鹤，竟使得真鹤误以为是同类而相近。

黄筌一生都为宫廷服务，皇宫御苑中的珍禽异兽、奇石名花自然成为他描绘的对象。他的作品大多是按皇帝旨意所作的，因而必然要迎合帝王贵族的审美情趣，所以他的画形成一种富丽堂皇、工巧细腻的风格。与这种画风相应，他在绘画技法上独创了"双钩填彩法"。这种画法精工细作，设色华丽，颜色基本不盖住线。

黄筌富贵风格的宫廷花鸟画，反映了当时帝王生活的华丽奢靡，同时也反映了人民大众对美好祥瑞的追求。在宫廷花鸟画的基础上，他进一步深化了雍穆华贵的审美情趣。从横向的时代影响和纵向的历史继承来看，这种"双钩填彩法"的绘画技法最终形成了具有大众性，且极富生命力的黄筌画派。

《写生珍禽图》是黄筌作品中唯一的传世之作，也是目前我国现存最早的花鸟画作品。图中画有麻雀、鸠鸟、蚱蜢、蝉、天牛等二十多种小动物，这些昆虫禽鸟的形态状貌画得十分逼真生动，羽毛、翅翼、嘴爪、鳞甲的刻画，质感极强，动态结构的表现准确、生动、自然、真实。如图中的小麻雀，抖动翅膀跳跃、张嘴鸣叫的姿态，好像在发出叽叽喳喳的声音一般。这些神采生动的形象都是画家用墨线细勾，然后施淡彩晕染而成的。它们体现了作者富丽而不柔媚，精致而不纤弱的画风。

●写生珍禽图 五代 黄筌

>>> 天牛

天牛，属昆虫纲鞘翅目，中至大形。体长形，略扁。触角长而后伸，多数种类常长于身体。有些种类雌虫触角多为丝状，而雄虫多为锯齿状。复眼肾形，围绕触角基部，有时断裂成两部分。

成虫多在白天活动，产卵于树缝，或以其强大的上颚咬破植物表皮，产卵于组织内。幼虫多钻蛀树木的茎或根，深入到木质部，做不规则的隧道，严重影响树势，甚至造成植株死亡。

拓展阅读：

《图绘宝鉴》元·夏文彦
《昆虫记》[法] 法布尔

●江竹初雪图 五代

>>> 周世宗柴荣

周世宗柴荣（921－959年），五代后周皇帝。于954年到959年在位。邢州尧山柴家庄（今河北省邢台市隆尧县）人。他是周太祖郭威的养子，庙号世宗，谥号睿武孝文皇帝。

柴荣即位后，立刻下令招抚流亡百姓，减少赋税，整顿吏治，使后周政治清明，百姓富庶，经济开始繁荣。他收二州，降南唐，败后蜀，破北汉，还多次打败契丹，是位出色的封建政治家。959年，在北征的途中去世。

拓展阅读：

《乱世明君：周世宗》文晓璋
《旧五代史》北宋·薛居正

◎ 关键词：情感意蕴 飞跃 野逸情调

北雄南秀——五代山水画

五代的山水画在中晚唐的基础上，继承了李思训、吴道子、王维等人取得的成就之后，又有了很大的进步。如果我们把唐代的山水画比作青年的话，那么五代时期的山水画就已经进入到成年阶段了。

这一时期相继出现了荆浩、关仝、董源、巨然等大画家，他们使山水画达到了一种前所未有的高度。他们注意充分挖掘自然山水的情感意蕴，在艺术表现力上达到了笔师造化的写实之境。他们在各自生活的地区细致地观察山水气势，将壮美山水再现为动人心魄的艺术形象。其中，荆浩着重表现的是太行山的壮美景色，关仝描绘的是关、陕一带的风光，而董源、巨然却以独特的表现手法，描绘出多姿多彩的山水画面。

此时的山水画从选材到技法，都有了一个飞跃，山水被作为生息的环境加以描绘。"荆关董巨"四大家的出现，成为中国山水画发展史上的里程碑。

由于地理环境、经济状况、社会风尚以及画家个人性格等不同因素的影响，他们在画风方面有着显然不同的艺术风格和鲜明的地方色彩。同时，各地区山水画的兴盛情况也不一样。他们的艺术风格大致可以这样进行归类：荆浩和关仝代表的北方山水画派，开创了大山大水的构图方法，他们善于描写雄伟壮美的全景式山水；以董源、巨然为代表的江南山水画派，则长于表现平淡清远的江南景色，体现风雨晦明的变化。作为中国山水画重要技法之一的"皴法"，在此时得到了很大发展，墨法逐渐丰富。笔墨成了画家们的自觉追求，水墨及水墨淡着色的山水画已发展成熟。

荆浩开五代山水画风气之先，他合笔墨为一体，为山水画树立了一个新的审美准则。他的"笔法记"在绘画理论上的贡献，更丝毫不逊于其绘画方面的成就。师法荆浩的关仝，以"笔愈简而气愈壮，景愈少而意愈长"的绘画理念独创"关家山水"，构造了五代山水的"荆关"体系。其后的董源以"水墨类王维，着色如李思训"的"北苑山水"，影响了北宋山水的发展趋向，成为"南宗"山水的又一位重要画家。

另外，这一阶段的山水大家都过着隐居世外的生活，他们作画以墨为主，所反映出来的是大自然浓厚的野逸情调。

●晴峦萧寺图 五代 李成

>>> 许道宁

许道宁，北宋画家。生卒年不详，活跃于北宋中期。长安（今陕西西安）人，一说河北河间人。擅山水，师法李成，初于汴京（今河南开封）端门前卖药，以画吸引顾客，渐为人所知。

作品多写雪景、寒林、渔浦等，并点缀行旅、野渡、捕鱼等人物，行笔简快，峰峦峭拔，林木劲硬，人称能得李成之气，在当时影响颇大。有《秋江渔艇图》《关山密雪图》《秋山萧寺图》传世。

拓展阅读：

《画史会要》明·朱谋垔
《金石续编》清·陆耀遹

◎ 关键词：唐代宗室 《读碑窠石图》 平远

李成与山水画

五代时期的山水画家除了荆浩、关仝、董源、巨然之外，李成也颇具盛名。他的山水画的艺术风格独具特色，对后世的影响很大。

李成，字咸熙，因后来迁居于营丘，故有李营丘之称。他的先世是唐代宗室，唐末五代之时，家道中落。他一生忧郁不得志，于是赋诗、饮酒，寄兴于画。

他的作品，在北宋时期已经所存不多，到现在更是真迹难寻。因此，要了解他的艺术特点，只能从文字材料中去获取。李成的山水画，在取材方面和荆、关等人的大山大水有很大不同，他总是力求表现寒林、野水的平远之景，力求表现季节气候的特征。比如他的《读碑窠石图》，画了一个骑在骡子上的旅行者，停在一座大石碑的前面，仰面观看石碑，似乎是引起了情感上的回忆。石碑附近还有几棵枯劲的古树，表现了荒漠地区在严寒季节的特征。为了表现山林原野平远险易、曲折多变的多样性和风雨晦明、烟云雪雾的季节气候，李成进一步探求构图和笔墨技法。他没有生搬硬套别人的表现手法，而是从写实的过程中提炼表现力。《宣和画谱》对他生动的笔墨技巧的评价是："故所画山林薮泽，平远险易，萦带曲折，飞流危栈断桥绝涧，水石、风雨、晦明、烟云、雪雾之状，一皆吐其胸中而写之笔下；如孟郊之鸣于诗，张颠之狂于草，无适而非此也，笔力因此大进。于时凡称山水者，必以成为古今第一。"可见笔力不仅与精通造化有关，而且与意境也有密切的关系。

李成不仅在描绘烟林平远景致的时候，刻画那种气象萧瑟和清旷的意境，在描写峰峦重叠的气象之时，也保持着轻淡幽远的意境。正因为他具有独特的艺术风格，才会有"今齐鲁之士，惟摩营丘"的影响。李宗成、翟院深、许道宁等都继承和发展了他的山水画艺术。而以李成为代表的这一派系也成了北宋山水画的一大洪流。

李成的代表作是《晴峦萧寺图》和《读碑窠石图》。前幅为远、近、中三阶段构图，以主峰为中心，画面层峦叠嶂，构成深远的空间，左右两列山石布列均衡。他以主峰脚的云岫断白为背景做衬托，使中心岩山上的楼阁显得特别突出。左下角的骑骡人把观者的视线引入画面中心，山岩上蟹爪寒林，描绘了秋尽冬临的萧疏气氛。后幅则表现了文人墨客在旅途中怀古的主题。这些图所使用的技巧和蕴含的意趣，充分表现了李成作品"气象萧疏，烟林清旷，毫锋颖脱，墨法精微"的鲜明风格特色。

●秋山晚翠图 五代 关仝

>>> 郭熙

郭熙（1020－1109年），河南温县（今属河南）人。北宋画家，字淳夫。宋神宗时在画院学艺，后任翰林待诏直长。工画山水，取法李成，后人把他与李成并称"李郭"，是一位山水画的大师。他还对山水的表现技法做了深入研究，提出高远、深远、平远的"三远"法。

传世作品有《早春》《关山春雪》《窠石平远》《幽谷》等图。

拓展阅读：

《五代名画补遗》宋·刘道醇
《图画见闻志》北宋·郭若虚

◎ 关键词：关仝 山水画 生活场景 妙境

"关家山水"与《关山行旅图》

关仝，五代后梁画家。擅长画山水画的他主要师法荆浩，他的画笔简气壮，运用的技艺纯熟，山水形象也颇为生动感人。他学习刻苦，夜以继日地学习老师荆浩的画，晚年有胜蓝之誉。他画关河"下笔甚辣"，有时能一笔而成，"其辣擢之状，突如涌出"，所以有笔简气壮之势。他的画作大多石体坚凝，山峰峭拔，树木丛杂，台阁古雅；画树的特点是无干。他以秋山寒林、村居野渡、幽人逸士、渔市山驿等为题材绘成的图画，被人称为"关家山水"。

他善画秋山寒林、村居野渡之景，笔下所画黄河两岸的山川，"上突危峰，下瞰穷谷"，在雄奇中带有荒凉的情调，使人观之"如在灞桥风雪中，三峡闻猿时"。这可能是当时身处动乱环境之下的画家心态的反映。关仝的山水画在构图上继承了荆浩全景式大山大水的格局："坐突巍峰，下瞰穷谷，卓尔峭拔，……而又峰谷苍翠，林麓土石，加以地理平远，磴道邈绝桥彴村堡，杳漠皆备。"关仝山水的一个重要特色是善于创造意境。他画中的一些独特景观所造成的荒疏气氛，使观者"不复有市朝抗尘走俗之状"，所以当时的人称赞他的画"笔愈简而气愈壮，景愈少而意愈长"。北宋《图画见闻志》用"石体坚凝，杂木丰茂，台阁古雅，人物悠闲者，关氏之风也"称赞他的画风画艺。

现存的《山溪待渡图》《关山行旅图》两幅图画，可以让人具体感受到关仝的艺术特色。《山溪待渡图》是一幅气势雄伟的全景画。画面当中主峰耸立，山势崔嵬，其下冈阜、峦岭纵横分布，山头树丛聚。主峰右崖间有飞瀑倾泻而下，主峰左侧则一片空旷，远林映蔽，楼观显现，主峰之下为杂树丛林，一带村居。坡岸小舟半露，对岸有行人骑驴而来。这一切，构成了一个相当完整的北方山水境界。《关山行旅图》为其代表作，绢本，浅设色，纵144.4厘米，横56.8厘米。图中间一条从左向右斜下的河流，将画面分割成Z字形构图。河右群山起伏，有寺庙隐现，向上以"高远法"画了一座突兀高耸的巨峰，形似卷云，这是关陕山川的一大特色。一桥连接两岸，桥上及左岸有行旅之人，或骑驴，或步行，沿山路向下，点出"行旅"主题。下面以"平远法"展开茅屋野店，有旅客或穿行其中，或休憩饮茶，一个妇人正在生火煮水，店后有猪圈，空地上有儿童匍匐嬉戏，鸡、犬游荡于旁，呈现出一派平淡和谐的生活场景。山野杂树，都空落无叶，有枝而无干，是独特的"关家山水"画法。然而这枝干，用笔转折顿挫，硬挺老辣，极具书法功力。山体先勾廓，再以中锋兼侧锋的点和短线，硬勾密斫，反复皴擦，然后用淡墨渍染，显得凝重硬朗，与南方山水"土复

石隐"的圆柔大为不同。明代书画家王铎在此画轴的背后边角之处题云:"关仝画多纵横博大,旁若无人,此帧精严,步骤端详,或其拟项容郭恕先诸家欤?"

五代北宋时期的山水画家抓住了自然山水富于人文精神的特质,创造出了大地山川雄伟壮丽而又富于人情味的景象。这是古代山水画史的一个进步。而这一绘画特色在关仝之后的一位山水画家郭熙的《林泉高致》一书中,说得十分具体:"山之楼观,以标胜概;山之林木映蔽,以分远近;山之溪谷断续,以分浅深;水之津渡桥梁,以足人事;水之渔艇钓竿,以足人意。"关仝与同时代其他山水画高手对山水审美内涵进行了一定的开拓,他们亲临踏勘,通过艰苦跋涉,对自然大量写生,在加工后又进一步概括提炼,终于使这种类型的全景山水画风得以确立,并走向成熟。这两

●关山行旅图 五代 关仝

幅作品在风格上完全代表了关仝石体坚凝、杂木丰茂的特色。在山石皴法上,以钉头笔型混合点子和短线条,硬勾密斫,同时中锋和侧锋并用,在反复皴擦之后又用淡墨渍染,使山体凹凸分明,而又和谐统一。如米芾所说"关仝粗山","工关河之势,峰峦少秀"。

关仝在艺术上已臻"笔愈少而气愈壮,景愈少而意愈长"的妙境,作品耐人玩味。画人物并不是他的所长,如有人物入画,均为胡翼所画。他与荆浩并称"荆关",与李成、范宽同为五代、北宋间北方山水画派的三个主要画家,与荆浩、董源、巨然并称五代北宋时期的四大山水画家。

●四景山水图卷 南宋 刘松年

>>> 老翁指点荆浩作画

一年春天，荆浩来到太行山石鼓岩间写生，遇见一位老人。老人看了他的画后说："画有六要，即气、韵、思、景、笔、墨。画不能只求相似，而要求其真、求其神。你的画只画出了物体的外貌，却忽略了它的精神，一幅好画应是神形兼备的。如果你按我的说法去画，必有长进。"荆浩一听非常惭愧。

从此，他牢记老人的画法六要，终于技艺大进，形神皆备，成为五代卓有成就的山水画大家之一。

拓展阅读：

《唐书·艺文志》北宋·欧阳修
《唐贤画录》唐·朱景真

◎ 关键词：后梁 水墨山水画 《笔记法》

荆浩与传世名作《匡卢图》

我国山水画发展到晚唐、五代时，具备了更加丰富多样的表现形式，其中的水墨山水更是逐渐走向了成熟。这一时期，在水墨山水画方面做出重大贡献的是五代后梁的画家荆浩。

荆浩，后梁画家，字浩然，山西人。他生活于唐末至后梁，是一位博通经史的士大夫画家，善于写文章，书法学柳公权，擅长山水画。荆浩隐居在太行山，自号洪谷子。他朝夕观察山水树石的变化，摹写松树"凡树万本"，分析总结了唐人山水画的经验，创立了北方水墨山水画派，对后代山水画的发展影响极大。著有山水画论《笔法记》。

荆浩提倡作画要忠实于自然对象，"远取其势，近取其质"，他善于创造富有概括力的形神兼备的艺术形象。除此之外，他还在学习传统的基础之上加以发展创造。他强调笔墨并重，曾对人说："吴道子画山水，有笔无墨；项容有墨无笔，吾当采二子之所长，成一家之体。"他努力实践，集唐人山水画法之大成，并努力创造革新，终成一代山水大家。荆浩在笔墨的结合上较前人进了一大步，他的《笔法记》是山水画的重要论著，其中山石皴法、树木画法的论述对山水画的发展起了很大作用。

《匡卢图》是荆浩的代表作，这是一幅绢本水墨立轴。它上留天、正留地的全景式构图方式，成为五代至宋代山水画的特征。画中庐山及附近一带景色，布局严密，气势宏大，构图以"高远"和"平远"二法结合。全幅用水墨画出，画法皴染兼备，充分发挥了水墨画的长处。画幅上部危峰重叠，高耸入云，山巅树木丛生，山崖间飞瀑直泻而下，大有"银河落九天"之势。山腰密林之中深藏一处院落，从院落之中一路下山，山道蜿蜒盘旋，道旁溪流婉转曲折，最后注入山下湖中。山脚水边，巨石耸立，村居房舍掩映于密林之中。水上有渔人撑船，不远的坡旁路上，有一人正赶着毛驴慢行。画中只有两人，人物在画中只作为陪衬。

意境宁静、风格柔和雅丽的《匡卢图》之中峰峦巍峨，林木瘦劲，溪流曲折，山居静谧，表现了山川大地的宏伟壮丽。作者以散点透视法将丰富的景物巧妙地组织在一个画面中，构图严谨，用墨精润，景物远近有别，向背分明，树石立体感、重量感、空间感均得以充分表现，显示出作者的深厚功力。此图代表了水墨山水画的最高水平，揭开了水墨山水画史上光辉的一页。

山花烂漫——五代两宋美术

●潇湘图 五代 董源

>>> 咏江南诗句选

白居易《忆江南》
江南好，
风景旧曾谙。
日出江花红胜火，
春来江水绿如蓝。
能不忆江南？

杜牧《江南春绝句》
千里莺啼绿映红，
水村山郭酒旗风。
南朝四百八十寺，
多少楼台烟雨中。

张继《枫桥夜泊》
月落乌啼霜满天，
江枫渔火对愁眠。
姑苏城外寒山寺，
夜半钟声到客船。

拓展阅读：
《江南文化研究》学苑出版社
《宋词三百首》清·上强村民

◎ 关键词：山水画 江南景色 《潇湘图》

清淡静然——董源江南山水画

董源，字叔达，钟陵人。他在南唐中主时曾任北苑副使，所以人们又称他"董北苑"。他擅长山水，并以画人物及牛、虎、龙等著称。

董源成就最高、影响最大的便是体现了江南真山真水的山水画。他的作品见于文献记载的很多，然而存世的却极为有限。他的风格对两宋、元四家以至明代的画家们都有深刻的影响。他的山水画多为草木丰茂、秀润多姿的江南景色，常以横卷展示丰茂的江南丘陵与洲渚、溪桥与渔浦等旷逸景色，被人们形容为"平淡天真"。其用笔细长圆润，称为"披麻皴"，有时也用点描绘郁茂的丛树苔草。宋代沈括说董源的画："用笔甚草草，近视几不类物象，远视则景物粲然。"现存的可以认定为董源真迹的画作主要有三类。藏于台北故宫博物院的《龙宿郊民图》为第一类，其所绘山冈圆深，草丰木茂，杂树掩映，山麓则有人家张灯于树。此画人物近于工笔，重着色法，山水为小青绿，用披麻皴，山顶做矾头，整幅作品独具特色。藏于上海博物馆的《夏山图》和辽宁博物馆的《夏景山口待渡图》，以及藏于故宫博物院的《潇湘图》则属第二类，这些画大多为水墨淡色，形体如一，都是描写江南多泥被草的山峦丘陵和风雨明晦中的平原景色，用短条和墨点的组合描绘景物，这是董源开创的一种新的风范。还有一类为藏于美国王季迁处的《溪岸图》，今已售于美国大都会博物馆，有"后苑副使臣董源画"的落款。画中高山峻岭的景象，不突出用笔，重用墨，有人推测为董源早期作品，但此画真伪争议极大。他的画，近看好像杂乱无章，看不出什么明堂，退几步再看，近山远水，景物粲然，幽情远思，气象万千，人称他是粗头乱服中自有章法。

《潇湘图》是其代表作，绢本，长卷。它描绘的是江南山水，画中山色水光与人物活动互相映衬，富有浓厚的生活气息，整个画面呈现出一种平淡宁静的气氛。画中人与山石树木的比例恰当，说明五代画家们已经完全能掌握空间处理技巧。董源用秀润的笔墨，表现出江南山水特有的情趣，从而开创了山水画的又一流派。他画中的山水都是他自己从真山实水中领悟之后创作出来的。这是董源山水画的最大特色，也是五代至北宋山水画的主要特色。

用水墨专写江南真山的董源，开创了"江南水墨山水画派"。在董源擅长的诸多画科中，山水画是他最富成就的画科。他的山水画又被北宋米芾称为"江南画"，而以董源为代表的"江南水墨山水画派"更具有划时代的意义。

山花烂漫——五代两宋美术

◎ 关键词：山水画 江南 《层岩丛树图》 点苔

烟云流润——巨然山水画

●仿巨然溪山渔艇图 清

>>> 山水画中的用墨方法

在中国画里，"墨"并不是只被看成一种黑色。在一幅水墨画里，即使只用单一的墨色，也可使画面产生色彩的变化，完美地表现物象。

"墨分五色"，是指墨色有"干、湿、浓、淡、黑"五种，如果加上"白"，就是"六彩"。其中"干"与"湿"是水分多少的比较；而"浓"与"淡"是色度深浅的比较；"黑"，在色度上深于"浓"；"白"，指纸上的空白，两者形成对比。

拓展阅读：

《知白斋墨谱》吴隐
《中舟藏墨录》袁励准

　　巨然，生卒年不详，今江苏南京人，曾在开元寺为僧。他是五代南唐、北宋之际的画家，工于山水画。他的画师承董源，笔墨清润，多画烟岚气象，擅用长披麻皴，以破笔焦墨点苔，较之董源更为雄秀奇逸。他所作的江南山水画，风格苍郁清润，常于水边点缀风蒲，又于林麓间布置松柏卵石，对元明清以及近代山水画的发展有极大影响。他与董源并称为"董巨"，传世作品有《秋山问道图》《万壑松风图》《烟浮远岫图》《层岩丛树图》《山居图》等。

　　巨然山水的构成，虽出自董源，但自成一格。以现存传为巨然的山水画可知，他喜作立幅构图，可能是宋初北方山水画多立轴的缘故。巨然的山水画在董源的基础上又有新的创造，如巨然山水画中常出现"矾头"便是一例。所谓"矾头"，是指山麓间点缀的卵石，这在江南山峦中时常可见。由于南方的山石多被土层覆盖，经雨水冲刷，土质流失，便裸露出许多玲珑剔透，犹如矾体结晶的卵石，这就是"矾头"。可见，巨然的画作大多是他亲自体察自然之后的真实写照。他的山水，于峰峦岭窦之间，犹作卵石、松柏、疏筠、蔓草等，画中幽溪细路，屈曲萦带，竹篱茅舍，断桥危栈，爽气怡人。巨然山水画的表现内容与董源之作大体相近，所不同的是他又糅入了一些北方山水画的构图，笔墨的运用也更趋于粗放，其画很少有云雾迷蒙之景，但画中散发出浓重的湿润之气却不亚于董源。巨然擅长用粗重的大墨点点苔，使画面显得鲜明、疏朗。他的长披麻皴粗而密，笔法老辣、率意。

　　《秋山问道图》是绢本立轴水墨画，表现的是崇山峻岭、深谷丛林中，小路曲折通向临溪的草舍，内有三位隐士，正在谈经论道。草舍周围林密叶疏，一片高爽的秋季景色。整幅画作境界幽奇寒僻，充满萧条冷落的气息。他的代表作《层岩丛树图》综合运用皴、染、点取得气韵，技法上比董源更加熟练，更能体现南方山水画的特征。在此图中巨然对"点墨"笔法的运用，主要表现在"点苔、点叶"两方面。他在此之前的"点苔"，散布画的痕迹，只能作为画树或画草的一种笔法。而巨然在此图中的点墨，已经超越了前人，并接近了单纯的绘画语言，存在形式上的审美价值。在淡墨的披麻皴上，有意无意地散布着大小不等、有疏有密的浓墨苔点，洒脱不拘，富有节奏感。点叶不为树的具体枝叶所累，点按自如，突破了前人的笔法，开创出用笔有疏密、用墨有深浅的破笔点墨法。在整个画面上，破笔浓墨，与染晕浅墨形成对比，更显秀润苍茫。

山花烂漫——五代两宋美术

●雪景图 五代 巨然
此画给人一种宁静、亲切和平易的氛围，具有幽处可居、平处可行、
奇处可惊、险处可畏的特色。画中充满了宁静脱尘的意趣，是一幅
难得的杰作。

山花烂漫——五代两宋美术

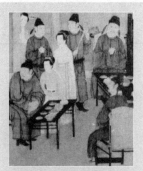

●韩熙载夜宴图 五代 顾闳中

>>> 韩熙载

　　韩熙载 (902－970年)，字叔言，五代十国南唐官吏，青州人。后唐同光进士。因父被李嗣源所杀而奔吴。南唐时，任秘书郎，辅太子于东宫。李璟即位，迁吏部员外郎，史馆修撰，兼太常博士，拜中书舍人。

　　他博学多闻，才高气逸。善为文，又善谈论，审音能舞，画笔精妙，工书法，善品评歌舞书画。卒后追封为右仆射同平章事，谥"文靖"。有《定居集》《拟议集》(已佚)、《格言》50余篇。

拓展阅读：

《中国古代肖像画精选》
　　　何平华
《五代史补》北宋·陶岳

◎ 关键词：南唐 顾闳中 人物形象

五代人物画之巅——《韩熙载夜宴图》

　　以南唐中书侍郎韩熙载的生活逸事为题材绘制成的《韩熙载夜宴图》，是南唐著名画家顾闳中的作品。顾闳中是南唐的画院待诏，擅长画肖像，也画了不少历史故事画。

　　《韩熙载夜宴图》由五个片断组成，分别是听琴、观舞、休憩、赏乐和调笑。这五个片断可以各自独立成章，但相互之间又有一定的关联。它们主要表现了韩熙载玩世不恭的生活态度和忧郁的苦闷心情，客观上起到了揭露封建统治阶级奢侈腐化生活及内部矛盾激化的作用。

　　画家顾闳中的深厚功力和高超的绘画技巧，使这幅画卷在造型、用笔、设色方面都取得了非凡的成就。画面上虽然也描绘了不同的场面、情景，但其重点是人物形象，尤其是对主人公韩熙载的刻画。这一人物在不同的场合出现，有的是端坐，有的是闲立，有的是击鼓，有的是洗手，有的是正面，有的是侧身，但从全图来看，他的形象和气质是统一协调的。这就突破了一般故事情节中人物形象描写的布局，具备了肖像画的特点。在设色方面，以浓重色调为主，层层深入，不过有的也配以淡彩，但运用得相当自然。这种绚丽的色彩，大大渲染了富丽堂皇的环境气氛，更加反衬出人物精神的空虚忧郁。全图的结构更为特别，五段画面的间隔和相联，通过室内常用的装饰屏风来实现，可谓是匠心独运。屏风的巧妙运用，使它在分隔场面时，丝毫不显得生硬，而在连接情节时，又很自然，这是本图结构上的一大特色。此外，图中衣冠物品等的描写也是工致精美，具有很高的艺术性。整幅画面主要人物反复出现，可以说是一幅长卷式的连环画。画面第一段之间的连接，处理得当，完全没有生硬和重复之感，使人感到若在其中。正如把人带到了一幅既可望又可行的长卷山水画中一般。这种非同凡响的构图方式，使画面段落分明而统一，结构完整而灵活，也更富于艺术感染力。

　　《韩熙载夜宴图》是当时现实生活的写照，具有现实的基础。作品中的主人公韩熙载，是一个多才多艺、政治上有才干有远见的士大夫，然而却生活在国家悲剧和个人政治悲剧相联系的南唐。这种客观现实错综复杂的矛盾折磨着他的心灵。现实中的韩熙载，以及作品中所塑的艺术形象，凝聚着深刻的现实矛盾和精神上的空虚苦闷，是南唐小王朝的写照，是当时上层士大夫和统治阶级生活的典型写照。

　　《韩熙载夜宴图》的艺术成就，显示了我国五代时期人物画创作的水平，也使顾闳中在中国绘画史上占有一席之地。

●仿范宽山水图 南宋

>>> 宋真宗

宋真宗（968－1022年），名恒，原名德昌，北宋皇帝。太宗第三子，登基前曾被封为韩王、襄王和寿王，997年以太子继位。宋真宗统治时期治理有方，北宋的统治日益坚固，国家管理日益完善。

1004年，辽国入侵宋，宋朝大多数大臣建议不抵抗，以宰相寇准为首的少数人极力主张抵抗，最后他们说服宋真宗御驾亲征，双方在澶渊交战，宋获胜。真宗决定就此罢兵。

拓展阅读：

《范宽山水画》
　　天津人民美术出版社
《寇莱公集》北宋·寇准

◎ 关键词：李成 范宽 关仝 山水画

北宋中原画派

宋初山水画的主要代表为李成、关仝、范宽三家，他们都师从荆浩，注重师法自然，范宽更是提出"与其师古人，未若师造化"。大自然的景色陶冶了他们的性情，又滋润了他们的艺术，并使他们形成了各自的艺术特征。关仝的峭拔、李成的旷远和范宽的雄杰，代表了宋初山水画的三种风格。

李成，字咸熙，唐宗室的后代，五代时徙居山东营丘，世称李营丘。他笔下的树"千径可为梁栋，枝茂凄然生阴"，枯枝寒林和挺拔长松是他画面表现得非常精彩的题材。他画山石，多用湿墨皴染，明快透亮，有"烟岚轻动"之感。他对烟林平远的景色描绘最能显现他的艺术个性。李成变荆、关雄奇深厚的画风为清旷萧疏，能"扫千里于咫尺，写万顷于指下"。

范宽，名中正，华原人。性情温和，嗜酒好道。"以天合天"，"天地有大美"的道家美学思想深深地影响了他。他把领略到的山川之趣和自己对山川的感情凝聚在画笔上，为"山川传神"。他的画构图严谨，崇山雄厚，巨石突兀，林木繁茂，大川旷野，丰满宽远，气势逼人，充满了无尽的自然生趣。他的《溪山行旅图》给人以山势逼人之感，是一幅古代山水画的优秀典范。这幅画构图雄奇，主峰巍峨浩大，面积占画幅的2/3，而逼近画幅顶端，构成威压的感觉。下部以三堆巨石做底，承受主峰的重量，形成上下部位的紧张关系。但是画家巧妙地用水平线上的白色云烟和S形的填水，形成了疏朗的空间感，范宽用墨之法近似江南画风。他用淡墨皴与雨点皴的结合来表现主峰的体积与重量感，构成了苍莽雄浑的气势。《雪景寒林图》也是一幅很有气势的传世代表作。画中群山嵯峨，寒柯丛密，冰封雪裹，冷气袭人。

继李成、范宽之后，山水画家接踵而起，并一度出现了"齐鲁之士惟摹营丘，关陕之士惟摹范宽"的风尚；但也有具有自家风貌并取得巨大成就者，如许道宁、燕文贵、高克明等人。许道宁最初师法李成，后来自成一体。他的画多取材于山川、野水、林木，笔墨简快，情趣平淡而意境浑融。现藏于美国堪萨斯美术馆的《渔父图卷》是其代表作。燕文贵擅画山水和人物风俗，他的山水，风格多变，章法繁密，笔墨秀润，被宋朝画院中人称为"燕家景致"。燕文贵的传世作品有《秋山萧寺图卷》，其画境界邈远，笔意轻灵，淡冶清新的秋景山色尤其令人回味无穷。

● 雪山兰若图 北宋 郭熙

>>> 苏轼和佛印的故事

苏轼是个大才子,佛印是个高僧,两人经常一起参禅、打坐。

一天,两人又在一起打坐。苏轼问:你看看我像什么啊? 佛印说:我看你像尊佛。苏轼听后大笑,对佛印说:我看你坐在那儿就活像一摊牛粪。苏轼以为自己占了便宜很高兴。回家后在苏小妹面前炫耀这件事。苏小妹冷笑一下对哥哥说,参禅的人最讲究的是见心见性,你心中有眼中就有。佛印说看你像尊佛,那说明他心中有尊佛;你说佛印像牛粪,想想你心里有什么吧!

拓展阅读:

《赤壁》(电影)
《念奴娇·赤壁怀古》
　　北宋·苏轼

◎ 关键词:江南画风 郭熙 山水画 代表

宋代院体山水

北宋统一全国后,南唐、西蜀画院的画家相继北上汴京,进入北宋画院。从此之后,作为北宋山水画主流的中原画派逐渐融合了新的江南画风。直至熙宁、元丰年间,以集各流派的技法、理论之大成的山水画家郭熙为代表的院体山水画,出现了崭新的画貌。

郭熙的山水画融汇万千,变化多端,他的作品据《宣和画谱》著录有30余幅,国内外现存作品尚有近20幅。与郭熙同时,身为驸马都尉的王诜,在山水画上也有较高的成就。他擅长诗词、书法,与苏轼、黄庭坚等文人过从甚密。他的山水画多取平远小景,注重文人意趣的表达。其树枝石形和笔墨技巧受李成、郭熙的影响,但也有自己的特色。他以破墨晕染为主,用墨不重,但笔中有较多的水分。他的画不事皴擦,重在晕染,画面秀润,富有韵律感。他的代表作《渔村小雪图》,表现了初冬雪霁后浮动着阳光的郊野景色。画中的水滨有渔民劳动,山间有文人雅士拽杖踏雪。画家用淡墨渲染出雪后初晴之时的阳光,并且表现了在这样环境中不同人物的不同活动。

北宋山水画坛名家众多,画风各异,但他们在差异中又有统一性,在个性中又可以看到共性。这里所说的统一性和共性,是指山水画特有的意境。中国山水画重视以一定稳定性的整体境界给人以情绪感染效果,而不是具体景物对象的感觉和知觉的真实。它善于通过对自然景物的描绘,表达出整个人生的环境、情绪和气氛。因此,它要求的是一种比较广阔长久的自然环境和生活境地的真实再现。整体性的生活——人生——自然境界,正是中国山水画表现的审美理想。在客观地、整体地描绘自然的北宋山水画中,这种中国山水画的特色得到了完整的表现,而这也构成了宋代山水画的第一种艺术境界。

经常采用全景式构图的北宋山水画,或山峦重叠树木繁杂,或境地宽远视野开阔,或铺天盖地丰盛错综,或一望无际邈远辽阔,其笔墨繁而含蓄,爽利而凝重。这种基本塞满画面的、客观的、全景整体性描绘自然的北宋山水画,富有深厚的内容感,给人宽泛、丰满而又不确定的审美感受,显示了中国传统文化的深厚内涵。

●溪山行旅图 范宽

>>> 元·张翥《范宽山水》

忆昔往寻剡中山，南明天姥相萦盘。

客路上头穿鸟道，行人脚底踏风湍。

旦寒露重多成雨，泄雾蒙云互吞吐。

仆夫相呼岩壑间，空响应人作人语。

溪穷断岸地忽平，石门壁立如削成。

隔水无数山花明，中有人家鸡犬声。

向来老眼曾到处，此境俱作桃源行。

百年留在范宽笔，水墨精神且萧瑟。

上有翰林学士之院章，恐是宣和旧时物。

林猿野鹤应自在，令我相见欲前日。

时平会乞闲身归，一壑得专吾事毕。

拓展阅读：

《山水纯全集》北宋·韩拙
《范宽》邓嘉德

◎ 关键词：北宋 山水画家 流派代表

炼神于画——范宽与《溪山行旅图》

范宽，名中立，字仲立，因性情宽和，人称为"范宽"。他学画之初主要师从荆浩、李成，后来立志革新，移居终南、太华等大山中，朝夕创作，并最终领悟到"山川造化之机"，找到了自己的表现风格，成为我国北宋初期著名的山水画家。他与关仝、李成并称北宋三大家，是五代、北宋间北方山水画的主要流派代表，对后世影响很大。范宽擅画雪景，作画常从真山真水中滋发妙悟与灵境。他注重写生，又能妙造其意，得山之骨法，是中国山水画史上颇具开拓精神的大师。存世作品还有《雪山阁楼图》《雪山萧寺图》等。

综观《溪山行旅图》全图，我们看到的是北方山水气势磅礴、险不可攀的奇景。首先映入眼帘的，是占据画面约2/3耸立在中央的主峰，造成一种振人心弦、夺人魂魄的心理效应。右侧有深谷瀑布，另一边是矮小的侧峰。近景中央是两块巨大的岩石，背后坡岸道路上一行行旅，点出画的主题。中景是两座隔溪相对的山丘，山上密布阔叶与针叶木，透过叶梢可以看到宏伟的寺庙建筑。中景与主山间，被云气阻绝，烘托出主山高不可攀的气势。

范宽运用深黑的墨色和扭曲颤动的笔触，画山石的轮廓和皴纹，分出岩石的块面，然后用浓淡层次不同的短线，顺着石块结组的方向，逆笔皴擦，从而产生了明暗深浅的立体感，加强了由皴纹引导的山石的动势，赋予了山石强韧的生命力，真实地表现了北方山石的质感。山冈之上勾点出簇簇密林，其中生机勃勃的树木粗壮盘根错节，枝丫参差，生动地表现出生长在坚硬的岩石表层、饱经风霜的老树的自然生态。近景巨石兀立，坡岸平铺，古树从石缝进出，虬壮昂扬，更显挺拔苍郁。有一队商旅，缓缓从右边进入画面，使人仿佛可以听到驼铃叮当声。主人吆喝牲口的叫喊声则打破了山谷的沉寂，为幽静壮丽的大自然增添了无限生机和情趣，并起到点题的作用。此图笔势雄健，用密密麻麻的雨点皴，夹以短促的小斧劈皴表现出山石坚厚的质感，着重刻画了山体的质与骨，真实地再现了关中山川的雄伟景象。

《溪山行旅图》这件千古不朽的杰作，充满了极强的感染力，至今仍具无穷魅力，令后人叹为观止。范宽的作品，着重骨法，用墨深重，从这件作品中即可看出。

●早春图 北宋 郭熙

>>> 早春诗选

杨巨源《城东早春》
诗家清景在新春，
绿柳才黄半未匀。
若待上林花似锦，
出门俱是看花人。

白居易《早春》
雪消冰又释，
景和风复暄。
满庭田地湿，
荠叶生墙根。
官舍悄无事，
日西斜掩门。
不开庄老卷，
欲与何人言。

拓展阅读：
《唐诗三百首》清·蘅塘退士
《宋词三百首》清·上强村民

◎ 关键词：院画家 "蟹爪式" "三远法"

"林泉之心"——郭熙山水画

来自民间的院画家郭熙是河南河阳温县人，世称"郭河阳"。他性情大异常人，才爽非凡。熙宁年间为御画院艺学，官至翰林待制。他的山水画初年多巧细工致，后学李成技法，锐意摹写，深入堂奥，融贯既久，自成一家。所画寒林，得渊深旨趣，画巨障高壁，长松巨木，善得云烟出没、峰峦隐现之态。无论是构图、笔法，郭熙的山水画都称得上是独步一时。苏东坡有诗云："玉堂对卧郭熙画，发兴已有青林间。"

李成、郭熙都将丹青水墨的运用合成一体，当时画院众人争学他们的画法。他常论山的画法，说："春山淡冶而如笑，夏山苍翠而如滴，秋山明净而如妆，冬山惨淡而如睡。"还经常游名山大川，实地写生。他善作鬼面石，画中乱云皴、鹰爪松针、杂叶相佣。他用草书笔法画树枝，有的枯枝向下弯曲，状如"蟹爪"，画山石形如"鬼画"。他的笔调苍劲颖脱，用墨明洁滋润，细致妍巧又不失雄犷沉厚。

郭熙传世的作品很多，有文献记载的就有近100幅。这些作品的题材也非常丰富，有的表现出了大自然的气候特征，有的表现了行旅的主题。如《幽谷图》中描绘的景物非常单纯，一片层岩叠嶂便几乎布满了整个画面，近处的岩石上长着几棵老树，一条清泉从岩石缝隙中流出，远处的峰峦重叠，充满了点叶的树丛。作品给人一种雄奇的感觉。另一幅作品《早春图》则力描写自然界酝酿着的、变化着的因素。那流露着新意的嫩叶，浮动在山谷中的清晨雾气，一扫严冬的寒意，体现了大地复苏的景象，令人产生一种新鲜、飘逸的感觉。

郭熙在李成、范宽等人的基础之上，对山水画的笔墨技法加以发展变化。前面两位画家的画作以水墨为主，在水墨中渗以少量的色彩，郭熙则全用水墨来表现。他画山、画树都与他们有一定的区别。他画山用云头皴，与荆、关等人相比，减少了山的硬度，同时又不失雄伟的气势。他描绘的树，具有"蟹爪式"的特点，和李成的枯树硬枝也有了很大的区别。另外在表现手法上，他又吸收了南方山水画的特点，使画面更加秀润。

与此同时，他主张绘画要与现实生活相联系，反对"不可居""不可游"的虚无缥缈的山水，反对"因袭守旧"，主张在"兼收众览"的同时师法自然。他创作的《早春图》《春山访友图》《江山万里图》《关山春雪图》《幽谷图》《溪山秋霁图》等总结了传统绘画的经验。他独创"高远""平远""深远"的"三远法"，则为我国山水画的散点透视奠定了基础。

山花烂漫——五代两宋美术

●天降时雨图 北宋 米芾

>>> 装癫索砚

米芾为人痴癫，在皇帝面前也不掩饰。

有一次，徽宗和蔡京讨论书法，召米芾进宫书写一张大屏，并指御案上的砚可以使用。米芾看中了这方宝砚，写完之后，捧着砚跪在皇帝面前，说这方砚经他污染后，不能再给皇帝使用了，要求把砚赐给他。徽宗答应了他的请求。米芾高兴地抱着砚，手足舞蹈地跳了起来，然后跑出宫中，弄得满身是墨。徽宗对蔡京说："癫名不虚传也。"

拓展阅读：

《宋史·文苑传》元·脱脱
《李师师与宋徽宗》（黄梅戏）

◎ 关键词：书画家 行草书 "米派" 独特

米芾与"米点山水"

宋代的山水画主要继承了唐代的画法。五代以来的水墨山水画，大多是用线与墨相结合的破墨山水，施用色彩时也仅限于色墨结合的淡色晕染。此外，传统的重色青绿山水画也有大批作品涌现。由于受北宋中期出现的"文人墨戏"之风的影响，到徽宗时期又出现了一个新的山水画派，即所谓"米点山水"。它的开创者就是米芾。

米芾，太原人，是北宋四大书法家之一。他是北宋书画家，鉴赏家。初名黻，后改为芾，字元章，号襄阳漫士、海岳外史、鹿门居士等。后来迁居襄阳（今湖北襄樊），世称米襄阳。徽宗赵佶任命他为书画学博士。米芾官至礼部员外郎，人称"米南宫"。他的行草书博取前人所长，用笔俊迈豪放，有"风樯阵马，沉着痛快"之评。画史上有"米家山"、"米氏云山"和"米派"之称。他的传世作品以《苕溪诗卷》《蜀素帖》最为著名，此外还有《书史》《画史》《宝章待访录》等著作。

北宋初期的山水形成了关仝、范宽、李成三家鼎峙的局面，他们以善写雄山大水著称于世，极尽师法自然之能事，曾使当时的评论家大为叹服："三家鼎峙，百代标程"；但米芾却评论道："关仝，工关河之势，峰峦少秀气；李成淡墨如梦雾中，石如云动，多巧少真意；范宽势虽雄杰，然深暗如暮夜晦冥，土石不分。"可见米芾对绘画的独到见识。米芾的山水画是由墨色、点和线条构成的，他作画讲究表现云与山的虚实变幻，这只能靠笔墨效果来控制。米芾，祖籍山西太原，后来移居襄阳、镇江等地。长江沿岸常常能看到雾雨蒙蒙的云山烟树景象启发了他，于是他在山水画技法上进行了新的创造，用水墨点染的办法来画山水，以充分发挥水墨的融合。墨色晕染所形成的效果，颇有含蓄、空濛的神韵之趣。

米氏画派新奇独特，颇受时人的赞赏，对我国民族绘画传统也曾产生过一些影响。青绿山水作为独立的山水技法，在盛唐以前就出现了，李思训时期得到进一步发展。五代宋初，此种形式不为士大夫画家所重视，被看成是职业画家的凡俗之作，曾一度在北宋画坛消沉。北宋中后期，一些山水画家致力于青绿山水，创造出适合宫廷欣赏趣味的典丽青绿山水画，使青绿山水画进入成熟发展的时期。宋代著名的青绿山水画的代表画家有王希孟、赵伯驹等人。

山花烂漫——五代两宋美术

●秋岚图 南宋

>>> 刘松年

刘松年，南宋画家。钱塘（今浙江省杭州市）人，生卒年不详。居于清波门附近。淳熙年间（1174－1189年）为画院学生，绍熙年间（1190－1194年）升为画院待诏，宁宗时（1195－1224年）因画《耕织图》进呈，得到赐金带的荣誉。

他的艺术活动主要在12世纪后半叶，毕生供职画院，善画山水、人物，其艺术水平被誉为"院人中绝品"，作品有《耕织图》《便桥盟会图》《九老图》《四景山水图》等。

拓展阅读：

《偏安情结：南宋四家绘画》
 顾平
《中国传世山水名画》
 济南出版社

◎ 关键词：画院 主要流派 全景式构图

南宋"四家"山水画

中国画史上的南宋画院派画家李唐、刘松年、马远、夏圭，简称"李、刘、马、夏"。他们各自在继承前代的基础上有所创造，因而被人们称为南宋四大家。

四人中李唐略早，刘、马、夏继承和发展了他的画法，成为南宋画院的主要流派。其中，李唐的画苍秀健劲，气魄雄伟；刘松年的画受李唐影响，倾向工整；马远、夏圭，笔法刚劲简括，水墨淋漓，构图多局部特写，有"马一角""夏半边"之称。他们的画风对明代的浙派和院体山水画有较大影响。

李唐是宋代绘画史上承前启后的人物。他善画山水、人物、禽兽，能作青绿山水，尤以水墨山水为人称道。他一改北宋山水画严谨的格局，而开南宋水墨山水画豪放简括的新貌。刘松年的画作承袭李唐，但较为精细工致。山石用小斧劈皴，树多用夹叶，楼台建筑工细严整而不刻板，具有自己独特的风貌。他描绘历史人物故事、文人贵族生活及佛道题材的人物画，线描细秀劲挺，设色明快典雅，能生动地表现出对象的神态气质。马远山水画多取材江浙一带山川景物，发展了李唐等人笔墨雄强、沉郁劲健的水墨山水画特色。他在构图上一改唐、五代、北宋山水画中山重水复的全景式构图，而只是摹绘自然山水之一角，人称"马一角"。夏圭喜用秃笔，下笔较重，画面显得苍老雄放。他用墨善于调节水分，因而取得了更为淋漓滋润的效果。在山石的皴法上，常先用水笔淡墨扫染，然后趁湿用浓墨皴，造成水墨浑融的特殊效果，被称作拖泥带水皴。

李唐晚年创"大斧劈皴"法，代表作有《万壑松风图》等。刘松年人称"刘清波""暗门刘"，代表作有《四景山水》等。马远则被人称为"马一角"，代表作有《踏歌图》《水图》等。夏圭，其画风与马远近似，并称"马、夏"，画史称他为"夏半边"，代表作有《溪山清远图》等。他们启发了明代浙派山水画的创作，其影响甚至远及东洋。

●踏歌图 南宋 马远
此图构画洗练，对大自然复杂的景色进行了大胆剪裁。在笔法上，用大斧劈侧锋直皴山石，下笔爽利果断，方硬峭拔，快速而又具雄奇之势。画树简括，枝条劲健，多为拖技之势。松顶多盘曲，干瘦似铁。

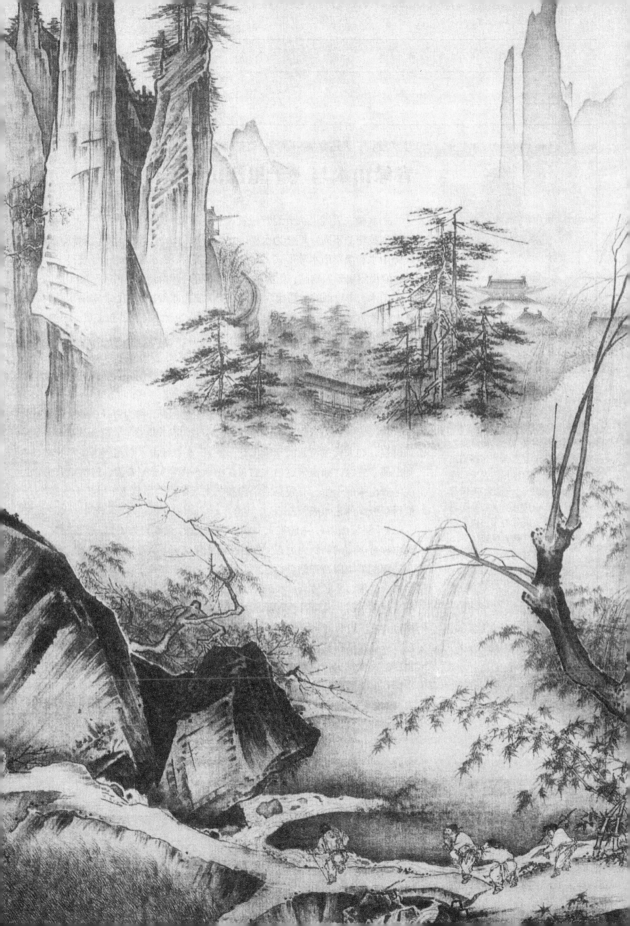

●山水图 南宋

>>> 燕文贵

　　燕文贵，北宋画家。吴兴（今属浙江）人。擅山水、屋木、人物。太宗时（976－997年）游汴京（今河南开封），于天门道上卖画，为待诏高益所见，荐画相国寺壁，遂入图画院，一说大中祥符（1008－1016年）初补图画院祗侯。所作山水，极富变化，人称"燕家景致"。

　　相传其曾绘《七夕夜市图》，摹写汴京繁华景象，颇为精备。另作有《舶船渡海像》。

拓展阅读：

《赵伯驹桃源仙境图》
　　明·仇英
《声画集》南宋·孙绍远

◎ 关键词：表达意境　王希孟　赵伯驹

青绿山水与《千里江山图》

　　山水画在表现上讲究经营位置和表达意境，是中国画中的一大画科。它根据技法的不同，可分为水墨山水、青绿山水、金碧山水、没骨山水、浅绛山水和淡彩山水等形式。在魏晋南北朝时，山水画虽然已经获得了发展，但仍附属于人物画，作为其背景。隋唐时开始独立，出现了展子虔的设色山水，李思训的金碧山水，王洽的泼墨山水等。五代、北宋山水画大兴，作者纷起，如荆浩、关仝、李成、董源、巨然、范宽、燕文贵、宋迪、王诜、米芾、米友仁的水墨画山水，王希孟、赵伯驹的青绿山水，南北竞辉。山水画的创作在这时也达到高峰，并从此成为中国画中的一大画科。元代山水画注重写意，以虚代实，表现笔墨神韵，开创一代新风。明清及近代，继续有所发展，出现新貌。

　　山水画中重设色，多以石青、石绿为主色的画，称为青绿山水。青绿山水有大青绿和小青绿两种。大青绿山水多勾勒，少皴笔，设色浓重，装饰性强，如宋代王希孟的《千里江山图》。小青绿山水则在水墨淡彩的基础上薄罩青绿，如南宋赵伯驹的《江山秋色图卷》。王希孟，这位皇家画院培养出来的学生，有较高的学识和艺术天赋，其作品《千里江山图卷》取得了极高的艺术成就。

　　《千里江山图》，画面视野开阔，境界幽深，色调爽秀明快。展卷观赏，其中神奇美丽的锦绣山河，令人有壮游千里之感。作品以长卷形式，描绘了连绵的群山冈峦和浩淼的江河湖水，于山岭、坡岸、水际中，布置和点缀亭台楼阁、茅居村舍；水磨长桥及捕鱼、驶船、行旅、飞鸟等，摹写精细，意态生动。它构图于疏密之中讲求变化，气势连贯，以披麻与斧劈皴相合，表现山石的肌理脉络和明暗变化，设色匀净清丽，于青绿中杂以赭色，富有变化和装饰性。作品意境雄浑壮阔，气势恢弘，充分表现了自然山水的秀丽壮美，体现了宣和画院大、全、繁、华的绘画风格。《千里江山图》正面上山峦绵延万里，江水一望无际，其间又点缀以村庄舟桥，樵夫渔翁，平添一片机趣。它设色以青绿为主调，并以色彩的铺陈变化来体现山水的明灭隐现及阳光的扑朔迷离。

　　画卷中景物繁多，气象万千，表现了一种壮阔的天地、辽远的空间。它全面继承了隋唐以来青绿山水的表现手法，突出石青石绿的厚重、苍翠效果，使画面爽朗富丽。水、天、树、石多用掺粉加赭的色泽渲染。用勾勒画轮廓，也间以没骨法画树干，用皴点画山坡，丰富了青绿山水的表现力。

●风雨山水图 南宋

>>> 杭州西湖

杭州市中心的西湖，南北长3.3公里，东西宽2.8公里，水面原面积5.66平方公里，包括湖中岛屿为6.3平方公里，湖岸周长15公里。

西湖十景形成于南宋时期，分别是苏堤春晓、曲苑风荷、平湖秋月、断桥残雪、柳浪闻莺、花港观鱼、雷峰夕照、双峰插云、南屏晚钟、三潭印月。西湖十景各擅其胜，组合在一起代表了古代西湖胜景精华。

拓展阅读：

《许仙与白娘娘》(轻歌剧)
《论雷峰塔的倒掉》鲁迅

◎ 关键词：马远 夏圭 宫廷画师 精练

"夏半边，马一角"

南宋的马远和夏圭的绘画极富特色，他们往往以山水一隅入画，表现深袤的自然和画家无限的深意，因而被称为"马一角"和"夏半边"。他们画中或春柳初绽的山径，或临水而矗的石崖，或在虚白上的一树一石一鸟，寥寥野枝、淡淡帆影渐行渐远于画面远处，点化了大自然的山岚萌动和磅礴之气，可谓"咫尺有万里之势"。南宋画山水成就很大，超越前代，启发后人。经李唐、刘松年开其端，马远、夏圭集其大成，影响了南宋画坛百余年。

马远，字遥父，号钦山。原籍河中，今山西济西人。生长于钱塘，他家从曾祖马贲至他的儿子马麟五代相承，均擅长画艺。他继承家学，在光宗（赵惇）、宁宗（赵扩）二朝历任画院待诏。他多才多艺，擅长山水、人物、花鸟，其中山水最为出色。他的画取法李唐，能自出新意。

江南秀丽的风景，成为宫廷画师们摹写的对象。如西湖、钱江风光，往往是画家乐于描绘的题材。然而疏淡秀逸的江南山水，与北方雄浑奇伟之势不同，为了展现江南烟笼雾罩、清旷空灵的美景，画家马远创造了构图简洁、以偏概全的方法。他的画作突出主景于一隅，其余用渲染手法逐渐变化为朦胧的远树水脚、雾雨烟岚，并通过指点眺望的人物，把欣赏者的注意力引向虚旷的空间，给人以遐思的余地。下笔遒劲严谨，设色清润，山石以带水笔作大斧劈皴，方硬有棱角，树叶有夹笔，树干用焦墨，多横斜曲折之态，阁楼大都用界尺，而加衬染，多作"一角""半边"之景，构图别具一格，人称"马一角"。如《松下高士图》《射鸟图》等都是这方面的代表作。

夏圭，字禹玉，钱塘人。他是宁宗（赵扩）朝的画院待诏，工山水、人物。他善于以虚代实、计白当黑，将景物集中于一侧，表现浩渺的空间。取法李唐，用秃笔带水作大劈斧皴，称为"拖泥带水皴"。他的画作简劲苍老而墨气明润，树叶有夹笔，阁后不用界尺，往往信笔而画，景中人物由点缀而成，多作"半边""一角"之景，后人称之为"夏半边"。

夏圭画法，取自天然。他的《长江万里图》写万里长江，浩浩荡荡，江上行船，岸边走马，往来繁忙，一派生机。虽往往是"一半"风光，却代表了全貌。他的《西湖柳艇图》《长江万里图》《江城图》《风雨图》等画作，均显示出他精练概括的画风。夏圭与马远相比，画面空白更多，辽阔平远之势更足。

●猴猫图 北宋 易元吉

>>> 吴元瑜

吴元瑜，宋开封人，字公器，官至武功大夫、合州团练使。学画于崔白，善花卉翎毛蔬果、释道番族人物、山林界画、鞍马水龙等，兼善传神。与其师崔白，同为北宋时期具有开创性的画家。

当宋神宗熙宁间王安石变法之际，吴氏的流风余韵，不仅对当时的院体画发生了革故鼎新的启迪作用，还对南宋以至元、明两代的画家产生了深远的影响。

拓展阅读：

《德隅斋画品》北宋·李廌
《画禅室随笔》明·董其昌

◎ 关键词：宫廷画家 标准范式 典型

精丽典雅——北宋院体花鸟画

画院宫廷画家的绘画大都讲法度、重格法、尚写实、求典雅，布局严谨，工整华丽，他们的画作被称为"院体画"。由于受宫廷审美观点的支配和影响，院体画家逐步形成与文人画、民间画完全不同的风格。宋代邓椿《画继》评当时画院"一时所尚，专以形体"，即反映了这种院体画的一种特点。其中，北宋赵佶的花鸟画比较典型。

由于黄派花鸟画获得了帝王贵族的青睐，因此，黄派习用的"勾勒晕色"法及其整体风格便成为院体画家们的标准范式，且"较艺者视黄氏体制为优劣去取"。特别是黄筌之子黄居寀，最受皇家宠遇。黄居寀，后蜀时为翰林待诏，蜀亡后，随其父到汴京，仍任翰林待诏。太宗委任他收罗并鉴定名画。他的花鸟画继承黄筌特色并有所发展，画风艳丽工致，作花卉翎毛，妙得天真。《山鹧棘雀图》是黄居寀现今仅存的一幅真迹。此画表现了鸟雀飞翔、栖集，山鹧伫立于水滨。禽鸟都先做勾勒，然后着色，线条清细秀劲、功力很深，山石和远处坡脚，采用了山水画皴法。勾勒和皴法的结合，丰富了绘画语言，全画真实精致。

稍后的黄派继承者，因陈蹈袭，导致院体花鸟渐趋委靡僵化。直到熙宁、元丰年间，赵昌、易元吉、崔白、吴元瑜诸家的出现，才打破了百余年间黄氏画派独霸画院的局面。

赵昌，字昌之，广汉人。工花果、草虫，重视观察写生。作品赋彩鲜润，造型准确、追求生趣，自称"写生赵昌"。当时人有"徐熙画花传花神，赵昌画花传花形"之说。他的存世画迹有《双喜图》和《蛱蝶图》，画风简洁明快、清新隽逸。赵昌的花鸟重形而不失其生趣，重色而不流于媚俗，但就画风来说，并未有较大的突破。自崔白起，院画画风才起了实质性变化。崔白，字子西，熙宁年间补为画院艺学。他"博雅好古"，是一位富有学识素养的画家。他不受戒律约束，洒脱不拘，勇于破格，糅合徐黄二体，另创一种"体制清淡、体风疏通"的画风。现存作品有描绘了深秋季节荒野景色的《双喜图》。画中大风呼啸，叶落草枯，树枝摇曳，蹲在坡下的野兔正回首惊视两只逆风扑翅鸣叫的喜鹊。画面充分表现了秋野荒郊的萧索气氛，融注了画家对自然景色的独特审美情怀。

易元吉，字庆之，长沙人。英宗赵曙时，进入画院。他勇于开拓，主张跳出表现园林花木的窄小天地，去描绘更为广泛的自然生物。易元吉曾深入两湖一带的崇山密林中去观察野兽踪迹，又在家中饲养禽鸟，栽种花竹，朝夕观察，"故心传目击之妙，一写于毫端间"。他的主要特长是画猿猴獐鹿，传有《聚猿图》。

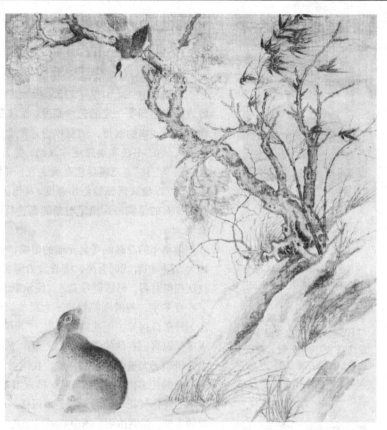

● 双喜图　北宋　崔白
画面中，上下两株野栗，翠竹、枯草、荆条点缀左右，一苍兔蹲伏壕中，昂首上视，树上、空中各一山鹊，皆振翅伸头，悍然鸣噪。栗叶枯槁，山禽暴怒急噪。写禽兽之性情，可谓"尽笔墨之变化，夺天地之精神者矣"。

　　作为武官的吴元瑜，其艺术活动稍晚于以上三人。他所作的《腊梅山禽图》《石檀小鸟图》《鹰犬图》等，刻画精细，生动逼真，各种花草景物的配置也疏密有致，渲染精妙，再配上别具一格的"瘦金书"题字，显示出整幅图画的和谐统一、舒秀文静。

●宋徽宗像

>>> 靖康之变

宣和七年（1125年），金军分东、西两路南下攻宋。宋徽宗见势危，乃禅位于太子赵桓（钦宗）。靖康元年（1126年）正月，金东路军进至汴京（今河南开封）城下，逼宋议和后撤军。同年八月，金军又两路攻宋；闰十一月，金两路军会师攻克汴京。

次年三月，金军大肆搜掠后，立张邦昌为楚帝，驱掳徽、钦二帝和宗室、后妃、教坊乐工、技艺工匠等数千人，携文籍舆图、宝器法物等北返，北宋亡，史称"靖康之变"。

拓展阅读：

《靖康稗史笺证》
南宋·确庵/耐庵
《新刊大宋宣和遗事》
中国古典文学出版社

◎ 关键词：北宋 书画家 《芙蓉锦鸡图》

皇帝画家赵佶

宋徽宗赵佶（1082－1135年）作为一个著名的书画家，在诗词书画各方面都达到了一定的艺术高度，尤其是他的绘画，无论山水、花鸟、人物，都能"寓物赋形，随意以得，笔驱造化，发于毫端，万物各得全其生理"。他的书法和绘画堪称双绝，他首创"瘦金书"体，他的花鸟画更是自成"院体"，充满盎然富贵之气，并使花鸟画步入全盛时期。赵佶的花鸟画，以极其严谨的创作态度，从形象上充分掌握了对象的生长规律，并以特有的笔调传达出了对象的精神特质，从而达到了高度成熟的艺术画境。

他早年的花鸟画受吴元瑜的影响，书法最初学黄庭坚，后自创"瘦金体"，这种初看妖媚秀美，细看骨力坚实，如屈铁断金的字体与他的绘画技法相得益彰。赵佶倡导文艺，使承继五代旧制的"翰林图画院"又营运了一百多年。他的画院搜罗了大批的绘画人才，他对画院的创作经常过问，并亲自指导。他注重"法度""形似"，要求画院的画家观察要细致，表现要逼真。在他的倡导下，还编撰了《宣和画谱》《宣和书谱》两部图书，辑录了大量名家书画，成为我国书画史上的重要资料。

他的代表作《芙蓉锦鸡图》体现了宋代花鸟画的成就及其特色，也代表了"院体"花鸟画的一种艺术风格。画上的芙蓉和菊花都着上了颜色，双钩工整，格调浓丽。画中有一只毛色鲜丽的锦鸡，立于芙蓉枝头，回首注视着翩翩起舞的两只蝴蝶，表现了跃跃欲试的神态。锦鸡绚丽丰润的羽毛，漂亮的长尾，都体现了珍禽的特征。画面上的芙蓉花也因为锦鸡的落下而微微下垂，表现了花枝的柔弱之美。锦鸡的回头，芙蓉的下垂，使花、鸟、蝶之间紧密地联系起来，产生了动人的艺术效果。

劳伦斯·西克曼在《中国的艺术和建筑》一书中对宋徽宗及其画作有着十分客观的评价："帝位为徽宗的绘画活动创造了条件，但徽宗的画并不是因其帝位，而是因其画作本身的艺术魅力而流传后世的。"可以说，徽宗赵佶是历史上唯一拥有较高的艺术涵养和绘画才能，并真正称得上画家的皇帝。

宋徽宗虽然昏庸无能，误国误民，但其对文化艺术的发展做出的杰出贡献，应给予肯定。

山花烂漫——五代两宋美术

◎ 关键词：清淡疏秀 《禽兔图》 壁画

"体制清赡"——崔白花鸟画

●寒雀图 北宋 崔白

>>> 黄筌

黄筌（约903－965年），字要叔，成都人。历仕前蜀、后蜀，官至检校户部尚书兼御史大夫。入宋，任太子左善赞大夫。擅画花鸟，自成一派。画花善于着色，勾勒精细，几乎不见笔迹，谓之"写生"。

他的《写生珍禽图》里面画着多种禽鸟昆虫，形体真实，神情生动，是用典型的"双钩"画法，工致挺秀，丝毫不苟。后人把他与南唐的徐熙并称"徐黄"，有"黄家富贵，徐熙野逸"之评。

拓展阅读：

《广川画跋》北宋·董逌
《洞天清禄集》北宋·赵希鹄

北宋画家崔白是今安徽凤阳东人。他于熙宁年间补为画院艺学。性情疏放的崔白擅画花竹、禽鸟，尤工凫雁，重视写生，精于勾勒添彩，体制清赡。他在继承徐熙、黄筌两体制的基础上，另创一种清淡疏秀的风格，一改宋初以来画院中流行的黄筌父子浓艳细密的画风。佛道、鬼神、山林、人物等也俱臻佳妙。传世作品有《禽兔图》等。

崔白善画花竹翎毛，也擅画佛道壁画。他入画院后，以更为生动自然的花鸟画，打破了黄家画派对宫廷花鸟画的垄断局面，使画风发生明显的变化。崔白善于通过对季节变化的自然环境中花鸟情态的细致刻画，来取得真实生动的效果。他的画构思新巧，画法上工中带写，不尚琐碎，画芦雁等秋冬季节的花鸟尤具特色，并以画鹅及龙著名。据载他作画多不用木炭起稿，绘界画不借用直尺界笔，而"曲直方圆，皆中法度"，"落笔运思即成"，反映了他技艺的高超和熟练。

作品《寒雀图》描绘了隆冬的黄昏，一群麻雀在古木上安栖入寐的景象。作者在构图上把雀群分为三部分：右侧二雀，乍来初到，处于动态；而中间四雀，作为本幅重心，呼应上下左右，串联气脉，由动至静，使之浑然一体。鸟雀的灵动在向背、俯仰、正侧、伸缩、飞栖、宿鸣中被表现得栩栩如生。树干在形骨轻秀的麻雀衬托下，显得格外苍寒野逸。此图树干的用笔落墨都很重，且烘、染、勾、皴，综合运用，造型纯以墨法，笔踪难寻。虽施于画上的赭石都已褪落，但丝毫未损害它的神采，野逸之趣盈溢于绢素之外，有师法徐熙的用笔特点。

《双喜图》用笔灵活疏放，粗细相间。它描绘了深秋季节大风呼啸，叶落草枯，树枝摇曳，蹲在山坡下的野兔正回首注视两只逆风扑翅的喜鹊。画面充分表现了秋野荒郊的萧条气氛，显示了画家对自然景色的独特感觉，形象生动感人。

●竹石图 北宋 苏轼

>>> **赵孟坚**

赵孟坚 (1199－1264年)，南宋末年兼具贵族、士大夫、文人三重身份的著名画家。宋宗室，太祖十一世孙。字子固，号彝斋居士，浙江湖州人。家境清寒，理宗宝庆二年 (1226年) 中进士，曾任湖州掾、转运司幕、诸暨知县、提辖左帑，官至朝散大夫严州守。

工诗善书，擅水墨白描水仙、梅、兰、竹、石。其中以墨兰、白描水仙最精，传世作品有《水仙图卷》《岁寒三友图》《墨兰图》等。

拓展阅读：

《宋代的文人画论》徐复观

《山水纯全集》北宋·韩拙

◎ 关键词：潮流 文艺修养 "士人画"

士大夫之趣——北宋文人画

文人画是指封建时代文人士大夫创作的、反映他们生活理想和审美趣味的绘画。古代文人从事绘画的历史比较早，但是直到北宋熙宁、元丰之际方才成为一种潮流。文人画大批出现于封建社会后期，并在美术发展史上占有显著地位。

北宋中期院体画兴盛，在院外的部分文人士大夫当中，也兴起了一股借绘画抒发性情的"笔墨游戏"之风。这种"笔墨游戏"即被后人称为"文人画"。文人懂画也擅长作画是我国画史上的一个特点。文人画和琴、棋、书法同为士大大的文艺修养之一。他们重视文化修养，强调主观意趣的表达，注重笔墨书法因素及特定艺术形式的追求等。文人画表现生活狭窄，主要以山水、花鸟为主，与绘画工匠形成对立，并受某些消极因素的限制。最初以苏轼、文同、晁补之、米芾等人为代表。

文人画风能在这个时期兴起，有多种多样的原因，其中艺术形式发展规律的决定性因素是不能忽视的。中国绘画从原始时代一直到汉朝期间大多表现质朴、厚拙、粗略，魏晋南北朝以后，绘画向细密、精确、华丽、逼真方向发展，到唐代达到一个高峰，宋代这种风气已达到顶点。而一种艺术形式发展到顶点时，往往会成为一种束缚。在这种情况下，求变、求发展，就成为一种必然。宋代文人画家适应这种形势的要求，力求变革，在当时具有一定进步意义。他们将绘画作为一种自我消遣、自我表现的工具，并把自己的主观感受流露在笔墨之上，即在"笔情墨趣"之中披露自己的心境。他们多选择一些适合乘兴挥写，并且有一定象征意义的事物，如梅、松、竹、兰等，来作为他们的表现对象。他们在技法上注重于"写意"，追求笔墨形式本身的感人力量和作品的天然意趣。

宋代的著名文人画家有燕肃、宋迪、王诜、李公麟、苏轼、文同、米芾、米友仁、扬补之、郑所南、赵孟坚等。他们反对"工匠画"，提倡"士人画"，苏轼说"古来画师非俗士"，这是文人画的思想基础。他在《跋宋汉杰画山》中说："观士人画，如阅天下马，取其意气所到，乃若画工，往往只取鞭策皮毛槽枥刍秣，无一点俊发，看数尺许便倦，汉杰真士人画也。"这里所说的士人画，就是我们一般所说的"文人画"。苏轼认为士人画有艺术性，耐看，不像一般画工的作品，仅仅是机械地罗列外部现象，不值得看。

山花烂漫——五代两宋美术

●摹韦偃牧放图 北宋 李公麟

>>> 《九歌》简介

　　"九歌"原为传说中的一种远古歌曲的名称。《楚辞》中的《九歌》，是战国楚人屈原据民间祭神乐歌改作或加工而成，共十一篇：《东皇太一》《云中君》《湘君》《湘夫人》《大司命》《少司命》《东君》《河伯》《山鬼》《国殇》《礼魂》。

　　《国殇》一篇，悼念和颂赞为楚国而战死的将士；多数篇章，则描写神灵间的眷恋，表现出深切的思念或所求未遂的哀伤。

拓展阅读：

《中国白描：古代卷》
　　福建美术出版社
《楚辞集注》南宋·朱熹

◎ 关键词：线描造型 《五马图》 传世杰作

白描大家——李公麟

　　李公麟，字伯时，舒州舒城人。熙宁三年（1070年）进士及第，官至朝奉郎。晚年居龙眠山，号龙眠居士。他好古博学，善鉴定，能画人物鞍马、神仙佛道和山水花鸟。他对传统绘画做过大量的临摹，在重视写生的同时又敢于独创。他在作品中强调人物形象的传神，并重视艺术形象的现实性和真实性。他的人物能从外貌上区别出身份、地域和性格特点。他继承了汉魏六朝以来的现实主义传统，既追求苏轼提出的"天工与清新"的意境，又努力反映现实生活。在自己的创作中，他努力表现出文人画的特色，因而十分重视艺术构思，作品的艺术处理精练、含蓄，使作品的艺术境界能发人深思，以增加观者的思维活动，达到和山水画、花鸟画相同的效果。

　　李公麟在画法上主要是运用白描。所谓"白描"就是以浓淡、刚柔、粗细、虚实、轻重的线型为造型基础的绘画方法。这种善用线描，多不设色的白描，造型准确，神态生动，把传统的线描造型方法推进到一个新的高度，对其后代人物画影响很大。他画的山水，也别具一格。后人论其作画"以立意在先，布置缘饰为次"。存世作品有《五马图》《临韦偃牧放图》《九歌图》《免胄图》《维摩诘图》等。

　　李公麟最初以画马出名。他画马注重写生，常到皇帝的"骐骥院"对着真马写生。所以他笔下的马，大都形神皆备，栩栩如生。据传，李公麟画《五马图》中"满川花"这匹马时，刚完成马就死去，黄庭坚曾说："盖神骏精魄皆为伯时笔端取之而去。"因此，那些养马人恐怕画家夺去真马的灵魂，竟恳求他不要再画了。

　　李公麟对绘画艺术痴迷一生，晚年身患疾病，右手也有风湿病，但他睡在床上仍然用左手不停地在被子上比画落笔的姿势。家人劝他多休养，他笑道："余习未除，不觉至此。"可见其用功之深。现存的《五马图》《九歌图》《维摩诘图》标志着李公麟白描画法的巨大成就。图中所绘对象，仅凭几条起伏而有韵律感的墨线，并通过线条曲直、轻重、粗细、刚柔和韵律变化，便完成了对客观对象的表象与性格的刻画，形成了高度简洁明快的艺术效果，这种成就是前人无法比拟的。

　　《五马图》就是李氏根据写生创作的。图中每匹马各有一人牵引，人、马均单线勾出，比例准确，动作生动，清晰地表现出肌肉骨骼的结构、身体的重量感、软硬质感乃至光泽印象等，是他白描画的最高水准。画中马匹、人物的生动神态宛若目前，不愧为传世杰作。

●苏轼像

>>> 苏轼巧对辽使

苏轼在杭州做了三年知府，政绩显著，奉旨回京供职。恰逢辽邦所派使臣出句要宋人答对，上联是：三光日月星；此联看似简单，实不易对。苏轼经过思索巧妙对上：四诗风雅颂。

该对联妙在"四诗"只有"风雅颂"三个名称，因为《诗经》中有"大雅""小雅"，合称为"雅"。加之"国风"、"颂诗"共四部分，故《诗经》亦称"四诗"。对句妙语天成，辽使佩服至极。

拓展阅读：

《中国绘画史图录》徐邦达
《东坡志林》北宋·苏轼

◎ 关键词：独到见解 美学思想 神似

胸有成竹——苏轼绘画论

苏轼，字子瞻，号东坡居士，四川眉山人。在文学和书法方面均取得了巨大成就的他对绘画也颇有兴趣。他是宋代文人墨戏的倡导者和实践者。他的作品本身对后世影响并不大，今仅存有《木石图》一幅。他的画作着意追求"荒怪怪意家外"的情趣，给人以生涩、枯索、怪状虬屈之感。但是他在画论方面的独到见解以及他的艺术美学思想，却被后来的士大夫画家在艺术实践中加以检验和发展，从而使元以后文人画靡然风行。

他的艺术美学思想主要有以下几点：

诗画一律："味摩诘之诗，诗中有画；观摩诘之画，画中有诗。"他主张诗、书、画三者无懈可击地结合在一起，认为诗画一律的基础是"天工与清新"，即一种自然、纯朴、清美的境界。绘画的诗化是一种美学境界，而不是一个诗像画或画像诗的浅薄命题。

绚烂至极归于平淡："大凡为文当使气象峥嵘，五色绚烂渐老渐熟，乃造平淡。"这与庄子的"既雕既琢，复归于朴"的思想是一脉相承的。它揭示了中国古代艺术的一个重要审美特征——平淡。

"寓意于物则乐，留意于物则病"：指"君子可以寓意于物，而不可以留意于物，寓意于物，虽微物足以为乐，虽尤物不足以为病；留意于物，虽微物足以为病，虽尤物不足以为乐"。这个观点和苏轼的个人遭遇有关。历经坎坷的他有着超然物外的意愿，同时又难以摆脱对物的怀恋。这使他的创作思想既有现实的、豪放的精神，又有超现实的、虚无的倾向。这是苏轼内在的深刻矛盾。而苏轼的"寓意"与"留意"之分，对于灵活运用创作规律有一定的参考价值。

"论画以形似，见与儿童邻"：指"论画以形似，见与儿童邻；赋诗必此诗，定非知诗人。诗画本一律，天工与清新，……"这首诗反映了苏轼的审美趣味。后来有些人作画不以形似为基础，而片面地追求意趣，即与片面地理解这个观点有关。其实，苏轼认为形似并不是绘画的终极目的，"写物之功在于传神"，只有神似才应是绘画品评的最高法则。但同时，也不能放松对形似的要求。

成竹在胸："画竹必先得成竹于胸中，执笔熟视，乃见其所画者，急起从之，振笔直遂，以追其所见，如兔起鹘落，稍纵则逝矣。"从这个观点看，苏轼是非常重视构思的，他显然是以"意在笔先"为绘画成功的先决条件。

山花烂漫——五代两宋美术

●东坡题扇图 明 周臣

苏东坡一生宦游南北，作品流传非常广，以致当时有"士大夫不能诵坡诗自觉气索"的说法，诵苏东坡诗成为当时士大夫阶层竞相效仿的风雅之举。明代周臣绘制的《人物故事图册·东坡题扇》反映的就是这样的情景。

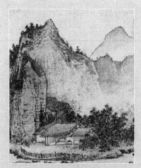

●山居图 北宋 燕肃

>>> 郭若虚曾祖郭守文

当年郭守文跟随曹彬平定金陵之后，南唐皇帝李煜正是在他的劝说下，才打消顾虑前往开封。郭守文后来还跟随宋太宗攻取晋阳、北伐幽云十六州，被流矢射中其神色依然、指挥若定。

郭守文去世后，家无余财，属下士卒无不流泪，连宋太宗听后都感伤不已，追封郭守文为谯王，并将他的次女纳为儿媳，也就是后来口碑极佳的宋真宗章穆皇后。

拓展阅读：

《名画集》南齐·高帝
《述画记》后魏·孙畅之

◎ 关键词：郭若虚 绘画理论 艺术思想

画论名典——《图画见闻志》

《图画见闻志》为中国北宋绘画史著作，作者是郭若虚。郭若虚，太原人，宋真宗郭皇后之侄孙，曾以贺正旦副使之职出使辽。家中收藏了很多名画的他，酷爱书画。他看到自唐代张彦远《历代名画记》以后，意识到缺乏完备的绘画史，于是便写成了记载唐会昌元年（841年）至北宋熙宁七年（1074年）的绘画发展史的《图画见闻志》一书。郭若虚的绘画艺术理论思想，在继承张彦远理论的基础上又有新的发展，体现了中国绘画由唐而发展到五代北宋的艺术创作新成就。他对北宋前期绘画艺术发展实践进行了较为全面深入的总结，并在中国绘画史及美学史上产生了重要的影响。

郭若虚的祖父、父亲两代都喜好名画收藏，其亲族间也雅好图画之风气。生于这样的家庭环境，郭若虚自幼即受图画艺术熏陶，鉴藏研求。他在珍藏祖遗和购寻遗失的同时，还经常与朋友们共品玩书画，互相切磋。"每宴坐虚庭，高悬素壁，终日幽对。愉愉然不知天地之大、万物之繁，况乎惊宠辱于势利之场，料得丧于奔驰之域者哉！""又复与当世名士甄明体法，讲练精微，益所见闻，当从实录。"这些经历使得他蓄积了广泛的知识和翔实的资料，为他撰写集大成式的画史画论著作奠定了基础。

全书6卷，卷一收录作者的16篇绘画论文，反映了作者的艺术思想和见解。郭若虚对绘画的社会教育作用、绘画的时代性、绘画的题材选择、绘画的表现手法等，进行了深入而广泛的探讨。他在绘画理论中提出了若干可贵的见解，在中国绘画理论发展史上具有重大影响。卷二至卷四记述了唐末至宋代中期284位画家的生平、师承、艺术思想和绘画成就。卷五和卷六是唐至五代时期画家的传说故事，也有一部分是作者本人对当时画坛耳闻目睹的事件记录。

郭若虚在《图画见闻志》中所提出的绘画艺术理论思想是很丰富的，概括起来主要有五方面：规鉴论、楷模论、气韵论、笔墨论、体法论。全书继承和发展了张彦远《历代名画记》纪传体和史论相结合的传统，反映了唐末至北宋中期绘画的发展面貌，是一本不可多得的画论名典。

●晴峦萧寺图 北宋 李成
画面上半部两座高峰重叠，左右山峰低小淡远，当中一座楼阁突出。萧寺下及右三四座小山冈，皆有树生其上。画的最下处是从山中流出的泉水而形成的溪水，一木桥架其上，山脚下有亭馆数间，人群来往。作者用笔坚实有力，画山上亭馆及楼塔之类，皆似画飞檐，勾勒细致而无不曲尽变化，皴擦甚少而骨干自坚，颇具特色。

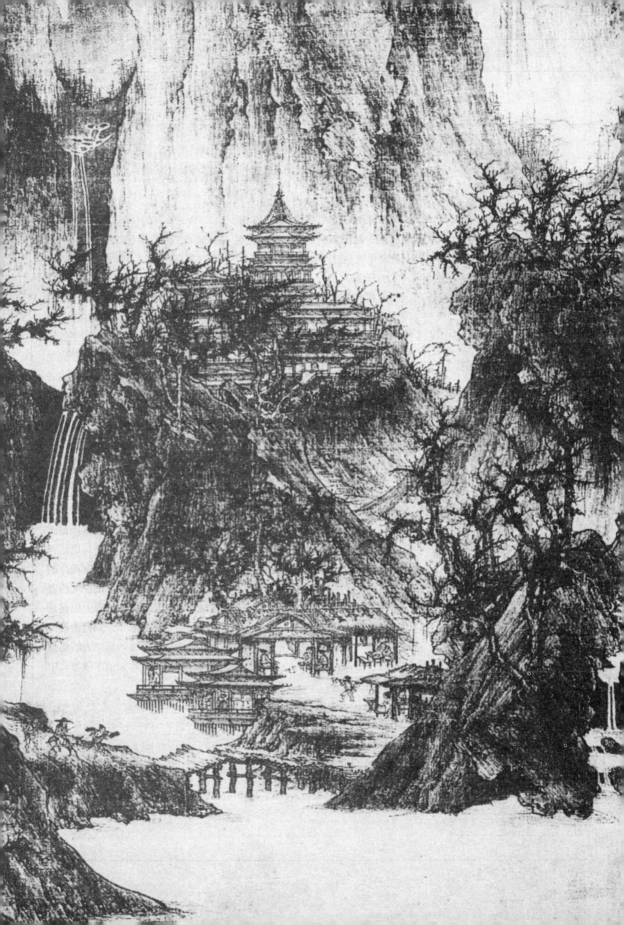

●听琴图 北宋 赵佶

>>> 宋徽宗出题考画官

宋徽宗主管画院时，亲自给画师们出题、批卷，还亲自授课。由于他文学功底深厚，所出考题也是情趣盎然，至今仍为人们所称道。

有一次他出的题目是"深山藏古寺"。众考生有的画树丛中露一寺顶；有的在半山腰画一半古寺；但只有一幅构思奇特的画被赵佶定为第一名。画面上只有山水和一条羊肠小路，还有一个老和尚在溪边挑水。这幅画的高明之处就是把考题的"藏"字表现得淋漓尽致。

拓展阅读：

《宋徽宗书法全集》
　　朝华出版社
《宣和博古图》北宋·王黼等

◎ 关键词：美术学院 推荐 考试 构思

宋代宫廷画院与取士标准

自宋初开始，宫廷画院逐渐形成了一种完整的制度。它在作为一种创作机构的同时也担负着培养人才的任务。

宋代初期，画院大抵依照五代西蜀、南唐旧制稍加扩大，画家地位渐有提高，按职位设画学正、艺学、待诏、祗候、供奉及画学生等名目。除前代画家及院画家引荐外，绝大多数通过考试录取。后来徽宗提高了画院的地位与画家的待遇，特许书画人员佩鱼，并在经济上给予这些画师一定的优待。赵佶认为那些通过考试而录取的画家，有的尚不合自己的胃口，有的画师的技术水平和艺术修养有待进一步的提高，于是决定自己亲手培养，因而设立了"画学"专业，创办了中国历史上第一个皇家美术学院。学院中由博士主持院署，实际上是赵佶自己兼任院长。院生成分也按其家庭出身分为"士流"和"杂流"，并有不同的待遇，士流可以做别的行政官，杂流则不能。

"画学"的学科分为专业课和共同课。专业课有道释、人物、山水、鸟兽、花竹、屋木等六门，共同课有"说文""尔雅""方言""释名"等，与此同时，画师们还经常有机会观摩历朝书法名画。在创作过程中，他们往往要经过帝王的审查和调导，"宋画院众工，必先呈稿，然后上真"。总之，宋朝统治者对画家的创作实践、技法训练及院中其他活动进行了直接干预。

宫廷画院在艺术上的取士标准是："以不仿前人，而物之情态形色，俱若自然，笔韵高洁为工"，"夫以画学之取人，取其意思超拔为上"。所试题目往往摘取古人的诗句，统治者在强调对形象精确刻画的同时，着重以创作者的构思是否奇妙、含蓄来评判作品。这种命题考试的方式，虽然出于上层统治者愉悦玩赏的需要，但客观上也促进了绘画与文学的联系。如何准确而含蓄地表现富于奇妙想象力的绘画境界，便成了画师们追求揣摩的中心课题。

山花烂漫——五代两宋美术

●冬至婴戏图 南宋 苏汉臣

>>> 冬至

冬至俗称"冬节""长至节""亚岁"等，是我国农历中一个非常重要的节气，也是一个传统节日。时间在每年的阳历12月21日、22日或者23日。

冬至是北半球全年中白天最短、黑夜最长的一天，过了冬至，白天就会一天天变长。冬至过后，各地气候都进入一个最寒冷的阶段，也就是人们常说的"进九"，我国民间有"冷在三九，热在三伏"的说法。

拓展阅读：

《清嘉录》清·顾禄
《燕京岁时记》清·富察敦崇

◎ 关键词：张择端 城乡风俗 新成就

风俗画与节令画

宋代绘画题材较唐代有很大扩展，其中广泛表现社会生活的风俗画如《清明上河图》《货郎图》《盘车图》《耕织图》等取得了很大的成就，而与节日民俗活动相结合的节令画如《大傩图》《冬至婴戏图》《观灯图》等也大量出现。

随着城市经济的发展，市民阶层的扩大，反映城乡市井生活的绘画开始大量出现，这是宋代美术中的一个新现象。这一时期，出现了不少善画京师木马屋宇及农村风俗的画家。北宋初期就开启的风俗画风气到北宋中期以后得到迅速发展。许多院画家也有描绘城乡风俗的作品，张择端就是其中一位杰出的代表。南宋时期，反映城乡生活的风俗画和供年节装饰需要的节令画大量涌现，题材也更加丰富多样，包括市街、城郭、游艺、货郎、耕织、村牧、村医、村学、童戏等。这反映了当时的民众对美术的需求及对社会生活视野的扩大。

大都生活在"市井小民"之中的风俗画作者，熟悉市民群众的生活和精神状态。他们的绘画开始从描绘仙佛贵族扩展到城乡生活的广大天地，通过许多习见平常的民间生活细节和庶民的描绘刻画，反映了平民的思想、心理、情感与审美时尚。由于水墨山水和界画的发展影响，山水、界画和人物融为一体的表现形式逐渐盛行。这使得不少画家参与风俗画创作，并使风俗画所涉猎的范围更加广阔，使对大型生活场面的描绘和风俗画艺术形式走向多样化成为可能。应该说，风俗画在内容和形式上都获得了较大的突破，显示着宋代人物画发展中的新成就。除张择端外，风俗画的高手还有王居正、李唐、刘松年、李嵩、苏汉臣、陈居中等人。这些画家为后世留下了许多反映那个时代"市井小民"生活情趣的优秀风俗画作品。

●耕织图之秋收

●耕织图之浸种

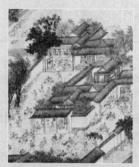

●清明上河图 北宋 张择端

>>> 清宣统帝皇宫盗宝

辛亥革命后，溥仪（宣统）逊位，仍居宫中。1925年，他离宫之前，将宫中珍玩字画盗往天津。《清明上河图》即在其中。后伪满成立，他将此画带到长春皇宫。

1945年，东北解放前夕，溥仪仓皇出逃，此画流散到了民间。1946年，长春解放，解放军干部张克威通过当地干部收集到《清明上河图》。1947年此画进入东北博物馆，1955年又调到北京故宫博物院珍存至今。

拓展阅读：

《识小录》清·徐树丕
《东京梦华录》北宋·孟元老

◎ 关键词：北宋 张择端 风俗画 汴梁

浮绘世像——《清明上河图》

北宋作品《清明上河图》是我国绘画史上罕见的风俗画长卷。作者张择端，字正道，东武（今山东诸城）人。宋徽宗时为宫廷画家。少年时到京城汴梁（今河南开封）游学，后习绘画，并自成一家，尤喜画舟车、市桥、郭径。《清明上河图》是他的代表作，整幅作品纵24.8厘米，横528.7厘米，现藏于北京故宫博物院。该图描绘了清明时节，北宋京城汴梁以及汴河两岸的繁华景象和自然风光。画中人物500多个，衣着不同，神情各异，其间穿插各种活动，极具戏剧性。整幅画构图疏密有致，注重节奏感和韵律的变化，笔墨章法都很巧妙。全图分为三个段落。

右起卷首描写汴京郊野的景色。茅舍、草桥、流水、老树、扁舟都沉浸在一片疏林薄雾中。家夫劳作于田地间，两个脚夫赶着五匹驮炭的毛驴，向城市走来。路上一顶轿子，轿顶装饰着杨柳杂花，轿后跟随着骑马的、挑担的，显然是从京郊踏青扫墓归来。本段通过对环境和人物的描绘，点出了清明时节的特定时间和风俗，为全画展开了序幕。

画幅的中段描写了繁忙的汴河码头。从画面上可以看到，人烟稠密的码头上粮船云集，人们有在茶馆休息的，有在看相算命的，有在饭铺进餐的。一座规模宏大的木质拱桥横跨汴河之上，它结构精巧，形式优美，宛如飞虹，故名虹桥。河里船只往来，首尾相接，或纤夫牵拉，或船夫摇橹，有的满载货物，逆流而上，有的靠岸停泊，正在紧张地卸货。河中舟船相接，街市商铺栉比，人流熙熙攘攘，仿佛让观者置身于一片热闹非凡、人声鼎沸的环境之中。

后段描写汴梁街市的实况，以高大的城楼为中心，茶坊、酒肆、脚店、肉铺、庙宇等无数的房屋分裂两旁。商店中有绫罗绸缎、珠宝香料、香火纸马等的专门经营，各行各业，应有尽有，街市行人，摩肩接踵，川流不息；男女老幼，士农工商，三教九流，一时毕集。交通运载工具有轿子、骆驼、牛马车、人力车等，样样俱全。整个繁华街市生动形象地展现在人们的眼前。

构图宏伟的《清明上河图》采用中国画独特的"散点透视"法，将汴梁城中纷闹繁复的场面再现于画面之中。另外，它在人物刻画和景物描绘方面也具有突出的成就。整幅图画共绘制了500多个各色人物，牛、马、骡、驴等牲畜五六十匹，车、轿二十多辆，大小船只二十多艘。房屋、桥梁、城楼等也各有特色，体现了宋代建筑的特征。张择端的《清明上河图》是一幅描写北宋汴京城一角的现实主义风俗画，具有很高的历史价值和艺术水平。

山花烂漫——五代两宋美术

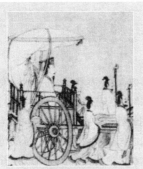

●晋文公复国图 北宋 李唐

>>> 不食周粟

　　伯夷、叔齐是商末孤竹君的儿子。孤竹君生前立次子叔齐为继承人。孤竹君去世后，叔齐让位给长兄伯夷。伯夷也不愿做国君。

　　后来两人闻听西伯侯姬昌（周文王）深得人民拥戴而入周投靠。文王仙逝，周武王继位而拥兵伐纣。他们认为诸侯伐君为不仁之举，对周武王的行为嗤之以鼻，誓死不做周的臣民，也不吃周的粮食。他们隐居在首阳山，采食野果为生。

拓展阅读：

《史记·伯夷列传》
　西汉·司马迁
《故事新编·采薇》鲁迅

◎ 关键词：水墨山水　新画风　《采薇图》　代表意义

南宋四家之冠——开新画风的李唐

　　根据《中国大百科全书》的记载，李唐是中国北宋末南宋初画家，字晞古，生卒年不详，河阳（今河南孟州）人。北宋时任画院待诏，南渡后先在市上卖画，后被荐入画院，任待诏，授成忠郎，赐金紫。他擅长山水、人物、禽兽、界画，其画颇受宋徽宗赵佶、宋高宗赵构赏识。其山水早年师法荆浩、范宽，意象峭拔雄浑，用笔刚劲缜密，山石瘦硬。南渡后，他舍弃了过去的全景式山水构图，而改为截取自然山水的一角，突出其最感人部分，笔墨粗放，淋漓畅快，爽利简略，以大斧劈皴描绘山石，体积感强烈，开南宋豪放简括的水墨山水之先河。其人物画用笔方折硬劲，长于精神状态的刻画，手法细致简括，形象鲜明，性格突出，多表现国破家亡的切肤之痛和对故国山河的眷念之情与复仇雪耻的愿望。李唐的绘画在当时影响极大，后世将他与刘松年、马远、夏圭并称南宋四家。有《万壑松风图》《村医图》《江山小景图》《清溪渔隐图》《晋文公复国图》《采薇图》等传世。

　　徽宗赵佶时，李唐补入画院。南渡后流亡至临安的他经太尉邵渊推荐，授成忠郎衔任画院待诏，时年近八十。

　　他的山水画笔墨峭劲，人物画初似李公麟，后衣褶变为方折劲硬，整体绘画风格也大为改变。李唐生长在中原，早期的作品没有摆脱北宋山水画的传统风貌，到江南以后，由于自然环境的不同和思想感情的变化，他的作品从丰满深厚、格局严谨，变为苍润清新、豪纵简括，并生发出一种新的意境。画山石用"大斧劈皴"，以侧锋阔笔挥扫，苍劲有力；画水"有盘涡动荡之势"。《清溪渔隐图》画雨后山溪小景，山石如洗，丛树复荫，笔势雄阔，大块大面，畅快淋漓，给人一种耳目一新之感。

　　李唐的人物画也有突出的成就，在当时具有一定的代表意义。《采薇图》描绘的是商纣时期伯夷、叔齐因商亡不食周粟，最后饿死在首阳山的故事。李唐侧重表现了有政治气节和民族气节的典型形象。画面充满了严峻与忧愤的情调，体现出在亡国与分裂的局势下宁死不屈的精神品质。石壁流水苍松古藤，气氛阴沉冷森。幽僻的自然环境衬托出人物的性格和情感。伯夷、叔齐两人席地而坐，面容清瘦，须发蓬乱，目光沉滞，表情平和坚定，反映了悲愤不屈的气概。

　　李唐开创的新画风，为刘松年、马远、夏圭等人继承并发扬光大，他们这一画派也成为南宋山水、人物的主要画派。

山花烂漫——五代两宋美术

● 湖山春晓图 南宋 陈清波

>>> 苏小妹三难新郎秦观

传说秦观娶苏小妹（苏轼之妹）为妻，苏小妹出了三个难题，答对了方准秦观入洞房。前两题是猜诗谜和赋诗，秦观轻而易举地便对上了。第三题出了个对联的上联。上联写着"闭门对开窗前月"，秦观想到三更，始终不得其对。

秦观走到一个盛满水的花缸前，他远远往缸中投进一块瓦片，水溅到脸上。水中天光月影，纷纷晃动。秦观当下晓悟，提笔写下"投石冲开水底天"，破了第三个难题。

拓展阅读：

《秦观集》凤凰出版社
《今古奇观》清·抱瓮老人

◎ 关键词：王诜 自然景观 部分

王诜与小景山水

在宋代，全景式大山大水的绘画方式获得了极大的发展，与此同时，还有另一种以画溪塘、汀渚、雁鹜、鸥鹭为题材的小景山水也取得了长足的进步。小景山水不同于全景式山水，它截取自然景观中最具有代表性的一部分，以细笔尽情描绘出其中蕴藏的诗境。小景山水以引人入胜的幽情美趣和水边沙岸富有诗意的小景见长。王诜是小景山水的代表人物之一。

王诜字晋卿，祖籍山西太原，居开封。他是宋开国勋臣王全斌之后，娶英宗之女蜀国公主，为驸马都尉，官至定州观察使。王诜"幼喜读书，长能属文，诸子百家，无不贯穿，视青紫可拾芥以取"。他喜结交文士，与苏轼、苏辙、黄庭坚、米芾、秦观、李公麟等过往密切。王诜擅长书法，"真行草隶，得钟鼎篆籀用笔意"，而最钟爱的是绘画，曾筑"宝绘堂"以广收法书名画。他的青绿山水师法李思训；而他的水墨山水则学李成、郭熙，多画烟江远壑、柳溪渔浦、晴岚绝涧、寒林幽谷、桃溪苇村等"词人墨卿难状之景"，落笔颇有思致。王诜的代表作为《渔村小雪图》《烟江叠嶂图》。但是，他的传世之作并不多。

《渔村小雪图》描绘初冬时节群峰积雪而渔民仍在疏苇寒塘之中劳作的情景。画卷右段，白雪皑皑的崇山峻岭环抱着渔村，山峦、溪岸遍植松柳等树，山坞溪塘里渔舟数叶。渔民们在岸边、船上、塘畔忙着张网、钓鱼、拉罾、抬网。王诜将这些动态不一的渔民布置自然，显示了高超的艺术水平。中段峰峦岩岫拔地耸立，岩间瀑布飞溅，有一位策杖隐者，携一琴童，在幽深的山谷里踏雪遨游。近景山岩上，两株盘根错节的松树一俯一仰。岩下江边，篷舟中士大夫相对饮酒。左段平江辽阔，山峦重深，烟水茫茫，飞鸟翔集。前岗上大小十余株树盘曲交错，以虚衬实，虚实互补。作品以墨画雪山疏柳、溪岸渔艇，山坞石面都以墨青渲染，呈现出一种阴冷的气氛。山石皴擦用卷云皴兼刮铁皴，师法郭熙。寒林松树为"蟹爪枝"，则学李成，行笔清润挺秀。松针用笔尖锐，骨法清朗而不刻板。杂树叶子以水墨点簇而成，随意而生动。瀑布都是从两旁皴染，使之阴凹明暗尽显，山峦水口也巧于变化。树头、沙脚、峰顶、岚尖，纯用粉笔烘渍，天空弹粉表现雪花飞舞，山林间勾以泥金，又以破墨晕染，表现出雪后初晴之际浮动的阳光。整幅画以水墨为主，又吸收了唐以来金碧山水的画法，"不古不今，自成一家"，很好地表达出王诜"不以平阳池馆为恋，而乐荒闲之野"的情怀。惠孝同概括此卷的四句话说得颇为中肯："刻画严谨，笔墨精练，气象浑成，韵致深远。"

●渔村小雪图 北宋 王诜

此画描绘的是雪后初晴之际,关山、岭峦和渔村的景致。画家用笔尖劲清散,工中带写,在刻画物态上十分精细自然,用墨明润秀雅,华滋淳厚,注重气氛的烘染。作者用色更富创见,在天山坳处用墨青做了处理,托出山岭坡岸的积雪,又在崖巅、树顶上用蛤粉渍染,表现出积雪在阳光下灿烂夺目的景象。

●胡笳十八拍图 南宋

>>> 文姬归汉

蔡文姬，是东汉著名学者蔡邕的女儿。博学有才辩，又妙于音律。蔡文姬于东汉末年兵荒马乱中为董卓旧部羌胡兵所掳，流落至南匈奴左贤王部，在胡中十二年，生有二子。

建安中，中国北方已趋于统一。在这一历史条件下，曹操出于对故人蔡邕的怜惜与怀念，乃遣使者以金璧将蔡文姬从匈奴赎回国中，重嫁给陈留人董祀，并让她整理蔡邕所遗书籍四百余篇。蔡文姬为中国文化的传播做出了贡献。

拓展阅读：

《蔡文姬》郭沫若
《后汉书·董祀妻传》
　　南朝·范晔

◎ 关键词：历史典故 审美情趣 人格精神

以史为鉴——宋代历史故事画

一直以来，宋代就边患不断，到了南宋更是丢掉了半壁河山而偏安江南。在这种情况下，画家们常借用一些历史典故和人物加以描绘，以表达不失气节、心向汉室的人格精神。随着崇尚体现儒家伦理思想的义士、烈女、英雄的市井小民阶层的扩大，他们需要反映他们审美趣味和价值观念的艺术作品，这就使宋代的历史画逐渐兴盛起来。不少宫廷院画家、民间画工纷纷投入历史画的创作。现在留存下来这个时期最有名的历史画，有陈居中的《文姬归汉图》、李唐的《采薇图》和李公麟的《免胄图》等。

李唐不仅开创了山水画的新局面，而且在人物画方面也有相当高的成就。他的人物画与当时的政治局势紧密联系，大多是借历史题材来表达自己的政治观点和思想情感，如《采薇图》《晋文公复国图》就是此类的代表作。

《采薇图》表现的是《史记·伯夷列传》上记载的伯夷与叔齐不食周粟而采薇于首阳山到了最后饿死的故事。画家将伯夷、叔齐置于首阳山的荒山僻岭之中，他们过着采薇充饥的隐逸生活，形容枯槁，骨瘦如柴。抱膝正坐的伯夷眉峰微蹙，目光凝视前方，面部表情平静而略显忧愤。叔齐侧身而坐，眼望伯夷，以手作势地诉说着，神情激动。兄弟两人坚贞不屈、患难与共的内心世界被作者予以生动再现。他们鲜明的个性，栩栩如生地跃居于绢素之上。此画在艺术处理上也颇有特色，两人一正一侧显示了藏与露、静与动的强烈对比，面部笔道遒劲精细、流畅而富有弹性。衣纹线条则转折分明，粗细变化明显，较好地体现出衣服的质感，也有助于人物坚毅性格的表现。山石树木的画法则体现出了李唐晚年的山水画风格。这是一幅借古喻今、有感而发的历史画卷。

《文姬归汉图》是这个时期画家常表现的题材。今见到的此类作品多署名陈居中作，现分藏于台湾、美国和中国大陆博物馆。藏于南京博物院的明摹本《胡笳十八拍图》，反映了陈居中原作的面貌。此画共分十八段，以连环画的形式将文姬被俘到归来的故事情节做了细腻完整的描绘，形象地再现了这段历史故事。故事本身感人，加上作者倾注了自己的情感，在对人物关系、精神状态的准确把握和处理之下，运用流畅而冷敛的线条、绚丽而和谐的色彩，使之具有了深沉的艺术魅力。

● 松溪高士图 南宋 马远

>>> 六祖慧能

慧能，一作惠能（638-713年），俗姓卢，原籍范阳（郡治在今北京城西南）。慧能家境贫寒，三岁丧父，迁居南海。稍长，狩猎养母。因听人诵读《金刚经》有悟，于672年到湖北黄梅参拜弘忍大师学法。弘忍为慧能讲经又正式传他为禅宗六祖。此后慧能传教说法近40年。713年，慧能圆寂。

慧能的言行日后被其弟子法海汇编成书，这就是被奉为禅宗宗经的《六祖法宝坛经》。

拓展阅读：

《写意画范——花卉》萧朗
《马远与夏圭》邓白/吴弗之

◎ 关键词：水墨技法 标志 "以物寓意" "减笔描"

蹊径独开——减笔写意画

在南宋院体风靡画坛的时候，水墨豪纵的画风也流行一时。以梁楷、牧溪、若芬造为代表的画家，创作了简约疏阔、洗练率真的崭新画风，对马、夏以来的水墨技法进行了一定的开拓。

南宋中期以来，画家马远为了使花鸟画在寓意上更加明确，并最终达到"以物寓意"，于是便将山水、花鸟与人物结合起来。马远的代表作品《梅石溪凫图》，表现了溪谷的幽静、梅花的芬芳和群鸟的活跃生命，是山水画与花鸟画的完美结合。再稍后，有擅长人物画的梁楷、借鉴减笔水墨人物画技法的牧溪，开创了减笔写意花鸟画，又为花鸟画开辟了一条新路子。减笔写意花鸟画笔墨极简，意境却很深远，大有以一当十之妙。如今藏于北京故宫博物院梁楷创作的《秋柳双鸦图》，就是一幅难得的艺术珍品。

梁楷，祖籍山东东平。性格狂放，"嗜酒自乐，号曰梁疯子"。嘉泰年间任画院待诏。他擅长人物道释和山水，兼作花鸟。人物画经常取材于禅宗著名和尚的逸事，也画风俗画及故事画。笔墨精练纯熟，草草数笔，因而被后人称为"减笔描"。《六祖斫竹图》《太白行吟图》是他减笔画的代表作品。前者通过人物的动作、竹节的顿挫以及急促冲动的线条，让人感觉到画面中充满了紧张、激昂的情绪。此外，他的泼墨大写意法放弃了历史以线绘形的表现方式，用饱含水墨的大笔锋渲刷挥扫，使大面积的水墨自然地分出虚实浓淡，显示出衣纹的起伏折叠，骨力内蕴，绝妙天成。他的《泼墨仙从图》就是用这种方法的典型实例。图中绘有一个宽衣袒腹、缩颈耸肩的疯癫醉仙，显得古怪又比较扑朔迷离。笔墨奇特放纵，如急风暴雨、电光石火一般，使人感到真气内充、大力包举。神完意足，墨气袭人。

● 西园雅集图 南宋 马远

●梅竹寒禽图 南宋 林椿

>>> 仲仁和尚画梅

　　北宋元祐年间，出家和尚仲仁，原会稽人，寓居湖南衡阳华光山，他爱梅成癖，曾植梅数株，每当花开季节，就移床花下，吟咏不辍。

　　有一次月夜，偶然见窗上疏影横斜，心灵受启发，十分欣喜，于是取笔墨描绘其状。

　　黄庭坚看了这幅画，慨然叹道："此画如嫩寒清晓，行孤山篱落间。"仲仁首创墨梅，故有"墨梅鼻祖"之称，对以后画坛影响颇大。

拓展阅读：

《雪湖梅谱》清·赵兰舟
《山静居画论》清·方薰

◎ 关键词：北宋 端倪 士大夫 《百花图卷》

冠绝风华——南宋水墨梅竹画

　　在北宋时，墨花便已经出现。徽宗赵佶就十分擅长画墨花，从传为他的《柳鸦芦雁图》《枇杷山鸟图》中可见端倪。南宋时，水墨白描花卉又有了新的发展。故宫博物院藏宋人《百花图卷》以洁润秀雅的笔墨画出四季花卉，图中大多用墨线勾勒，间用没骨，既有形神兼备一丝不苟的特点，又带有文人高雅的格调。宋代赵孟坚擅作白描水仙，也属于这一风格。

　　北宋兴起的墨记、墨梅到了南宋仍然在文人士大夫画家中流行。扬补之《四梅花图》在纸上分段画出梅花未开、欲开、盛开、将残的四种情态，卷后自题《柳梢青》词四首。扬补之墨梅在北宋仲仁和尚的基础上加以发展，一变以墨晕点染画花的方法，创造用细笔勾画花瓣之法，梅干则放笔直写。这种画法很有意趣，为徐禹功、赵孟坚等人所继承。史载扬补之还擅长画松石、水仙，可惜作品没有流传下来。

　　扬补之擅长画松、石、梅、水仙等。他最精于墨梅，多取野生梅的自然形态入画，被赵佶称为"村梅"，以区别于院体的"宫梅"。他的墨梅构图疏简，笔墨秀逸，枝干墨写，花瓣圈勾。现存作品有《雪梅图》《四梅花图》等，均能代表他的风格。

　　赵孟坚虽出身皇族，但与王室的关系已很远。他擅长水墨兰蕙、梅、竹、水仙等，工于写生。画风素雅淡洁，清而不凡。他的画作着意表现兰竹清意袭人的情韵。他的《水仙图卷》笔锋挺劲，如锥划沙，以淡墨微染画面，分出向背起伏，并拥簇着朵朵清妍的白花。他将水仙的绰约天然、"玉骨冰肌"的高洁形象和"云衣飞动"的优美姿态，描绘得十分动人。

●翠竹翎毛图 北宋 佚名

●竹雀图 南宋 吴炳

山花烂漫——五代两宋美术

●翠竹翎毛 北宋 佚名

>>> **国画四君子**

"四君子"是指中国画中的梅、兰、竹、菊。中国古代绘画，有相当多的作品是以它们为题材的，它们常被文人高士用来表现清高拔俗的情趣、正直的气节、虚心的品质和纯洁的思想感情，因此，素有"君子"之称。

梅兰竹菊入画，丰富了美术题材，扩大了审美领域，它们既便于文人们充分发挥笔墨情趣，又便于文人们借物寓意，抒发情感，因此，描写"四君子"之风至今不衰。

拓展阅读：

《南宋绘画史》陈野
《写意花鸟画技法》曹国鉴

◎ 关键词：工艺品 装饰 画院 精英

风格多样的南宋花鸟画

南宋花鸟画继承了北宋的成就，并获得了进一步的发展。有些宣和画院中精于花鸟的高手来到江南，成为南宋画院的重要成员。此时，水墨梅竹仍是文人士大夫绘画中最流行的题材，而且表现技巧不断丰富。花鸟画在社会上也更为普及，陶瓷等工艺品更多地以花鸟画做装饰，临安市场上有细色花扇及梅竹扇面出售，画成屏壁上的巨幅图画较少，而裱在屏风上的小幅花鸟以及册页、灯方之类的形式更为流行。花鸟画的风格虽然日益多样，但表现方法仍以精勾细描为主，作风清疏淡雅，工致秀润。

●秋瓜图 南宋 佚名

●梅花诗意图 南宋 岩叟

南宋画院中花鸟画的精英多是父子相传，具有深厚的家学渊源。南宋初年的毛松、毛益父子，马兴祖、马公显、马世荣一家，李联父子及李端等都是此中高手。南宋后期，有些花鸟画更注意章法的剪裁取舍，它们大多形象单纯而鲜明，并具有浓郁的诗意。如《垂杨飞絮图》中，仅仅是两组低垂摇曳的柳枝，就使人感到阳光和煦、熏风微拂的春天气息。

南宋另有一些篇幅虽小却十分精妙的山水小品。比较有名的有《群鱼戏藻图》《出水芙蓉图》《白头丛竹图》《疏荷水鸟图》等，它们有的鲜丽纷彩，有的活色生香，有的新巧活泼，天真烂漫。画家们不仅仔细观察，精微刻画，忠实于对象的形态与特征，而且讲究诗意比兴，将自己的感情也融化在其中。他们以提炼剪裁的艺术手法，再现出自然的微妙变化，渗透着蓬勃的生活朝气和健康的审美情趣。

与院体花鸟画不同的是，院外的水墨花卉也逐渐盛行起来。以梅、兰、竹、菊为摹绘题材的士大夫画家比北宋有所增加，其中，以扬无咎、赵孟坚、汤正中等人最为著名。

●蔡襄像

>>> 秦桧与宋体字

宋体字的创始人是秦桧。秦桧博学多才，在书法上很有造诣。他综合前人之长，自成一家，创立了一种用于印刷的字体。他在抗金斗争中，曾以莫须有的罪名杀害了民族英雄岳飞父子，成了千古罪人，因而遭人们痛恨。虽然人们应用他创立的字体，但却把字体命名为宋体字而不称秦体字。

后来人们又模仿宋体字的结构、笔意，改成笔画粗细一致、秀丽狭长的印刷字体，这就是仿宋体。

拓展阅读：

《岳武穆集》南宋·岳飞
《岳飞传》邓广铭

◎ 关键词：宋代 书法风格 "二王"

宋代书法四家

书法史上宋代书法风格的典型代表是"苏、黄、米、蔡"四大书家。他们四人引领一时风雅，又被称为"宋四家"。"宋四家"中，前三家分别指苏轼（东坡）、黄庭坚（涪翁）和米芾（襄阳漫士）。在宋四家中，按照年龄辈分，蔡襄应在苏、黄、米之前。从书法风格上看，苏轼丰腴跌宕，黄庭坚纵横拗崛，米芾俊迈豪放，他们书风自成一格。苏、黄、米都以行草、行楷见长，而蔡襄则喜欢写规规矩矩的楷书。蔡襄书法浑厚端庄，淳淡婉美，别具风情。可以说，"宋四家"——苏轼、黄庭坚、米芾、蔡襄真正代表了宋代书法的成就。

苏轼是宋代最有影响力的文人艺术家。他的书法远承"二王"，近接颜真卿、柳公权、李邕、杨凝式诸家，结体笃实，笔墨润朗。他在自己已有基础之上又广泛地吸收了前代各家优点。在书法创作上，他信手取意，重意而不轻法，有出新意于法度之中，寄妙理于豪放之外的妙处。他擅长真、行书，"真、行相半"是他的特点。代表作有《黄州寒食诗帖》《新岁展庆帖》等。

黄庭坚书法则博采众长，结体中宫紧凑而外围宽博，用笔左右纵横，如摇双橹。他是尚意书风的领导者和主要书法家。在书法上，他与苏轼同受颜真卿革新书艺的影响，但取径不同，所以在真、行、草书上都与苏轼有较大差别。代表作有《书李白忆旧游诗帖》《诸上座帖》《松风阁诗卷》《花气诗帖》等。

米芾书法深得"二王"精髓，结体摇曳多姿，用笔"八面出锋"，变化多端，才情毕露。他博学多才，而又洒脱不羁，举止疏狂怪僻，世称"米颠"。他独创的"米点山水"，在中国绘画史上占有重要的地位。他的书法天真自然，不加修饰，行草书灵活舒畅，体势风动。他把笔轻灵，运笔如飞，使得其字纵逸奇变，八面生姿。以奇趣而论，在四家之中是很突出的。代表作有《论草书帖》《苕溪诗帖》《蜀素帖》《珊瑚帖》《拜中岳命诗》《虹县诗帖》等。

蔡襄为人正直，卓识多才。其书典重有法度，书法学"二王"、颜、柳获益良多。作品有《万安桥记》《扈从帖》《思咏帖》《入春帖》等传世。

●三苏祠

>>> 乌台诗案

乌台指的是御史台，汉代时御史台外柏树上有很多乌鸦，所以人称御史台为乌台，也戏指御史们都是乌鸦嘴。

北宋神宗年间苏轼因为反对新法，所以在自己的诗文中表露了对新政的不满。由于他当时是文坛的领袖，诗词在社会上传播对新政的推行很不利。于是，在神宗的默许下，苏轼被关进乌台狱受审四个月。由于宋朝有不杀士大夫的惯例，所以苏轼免于一死，但被贬为黄州团练。

拓展阅读：

《湖州谢上表》北宋·苏轼
《荆楚岁时记》南朝·宗懔

◎ 关键词：境遇 寄托 艺术境界 浑然天成

点画信手烦推求——苏轼《黄州寒食诗》

《黄州寒食诗帖》又称《黄州寒食诗》，其诗、书均由苏轼创作。它有行书十七行，五言诗二首，现藏于台湾，并曾刻入《戏鸿堂法帖》《三希堂法帖》。和《前赤壁赋》相比，《黄州寒食诗帖》彰显动势，潜藏了作者心中起伏不定的情绪。苏轼中年贬黄州团练副使，在政治上从高峰坠入低谷。从此，他在物质生活上遇到了种种困难，在精神上也倍感寂寞，于是他只得在山水间放浪，与渔樵杂处，寻求精神上的寄托。正是在这种境遇中，他的艺术境界升到一个新的高度。此帖用笔转换多变，或正锋，或侧锋，捉摸不定，且多藏其锋。如"我"字之"戈"，"黄"字之撇，"寒"字之捺，均敛而不发，然而又数次用悬针长竖耀其锋镝，在藏与露中，显示了作者情感的波澜。"病起须已白"五字，字形由大而小；"坟墓在万里"

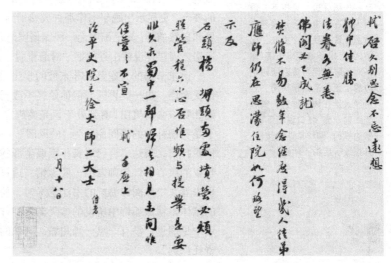

●行书治平帖 北宋 苏轼

五字，"墓"字写得特大，另四字则缩得很小；再转为大字"哭涂穷死灰"等，表现了苏轼当时胸中激涌的感情。

苏轼将心境情感的变化，一一寓于点画线条的变化中，信手落笔，挥洒随意，自然错落，浑然天成。难怪董其昌有跋语赞云："余生平见东坡先生真迹不下三十余卷，必以此为甲观。"

●黄庭坚像

>>> 黄庭坚巧对苏东坡

黄庭坚和苏东坡常在一起吟诗作对，探讨学问。

一天，两人去郊游，谈笑至一松树林边，见树下有俩老人正在下棋，苏东坡忽对黄庭坚说，我出个上联：松下围棋，松子每随棋子落，你来对下联如何？黄庭坚边走边想，正巧来到柳树湾，三两渔人正在树下垂钓，黄庭坚眼前一亮，张口说出下联：柳边垂钓，柳丝常伴钓丝悬。苏东坡听后拍手叫绝。

拓展阅读：

《黄庭坚墨迹二十种》
天津古籍出版社
《宋人轶事汇编》丁传靖

◎ 关键词：早期作品 代表作 楷书

荡漾顿挫，笔意人生——黄庭坚《松风阁》

《松风阁》属黄庭坚的早期作品，它作于宋神宗元丰六年，也即1083年，时年黄庭坚39岁。

北宋诗人、书法家黄庭坚，曾夜宿西山松风阁。他听松涛成韵，写下了驰名天下的《松风阁》诗。同时，《松风阁》还是黄庭坚的书法代表作之一，号称"天下行书第三"。黄庭坚的《松风阁》诗卷中行楷书，运笔有如划桨行水，遒劲老辣，笔势开合自如，别有新意。他诗文俱佳，尤精书法，为"宋四家"之一。《松风阁诗卷》是黄庭坚57岁时所作，后人每以这个作品作为他的毕生第一名作，认为是代表了他书法的典型风格作品。

《松风阁诗卷》是手卷作品，字大如小儿之拳，笔画如长枪大戟，锋颖外露，结字如奇峰危耸兀立人前。从书法风格看，结体均取斜势，长线短笔，揖让有序，其瘦劲处，颇得唐人柳公权笔意。字体长线条舒展丰润的姿态，更显示出晚年书作那种成熟精到、得心应手、出神入化的绝妙境界和自然韵趣。其笔画中无一线媚俗圆滑之处，充分体现了黄庭坚行书的风格。周星莲说黄山谷的字"清癯雅脱，古淡绝伦"，实为精当。

讲求节操的黄庭坚是苏东坡的学生，也是苏东坡的朋友。东坡遭贬，他受牵连，也一贬再贬，但他始终不改初衷。当时，他以流谪之身游于湖北鄂城县的樊山，看到处于风光旖旎之中的松林楼阁，不禁感慨万端，于是将松林中的楼阁命名为"松风阁"，写下了《松风阁诗》。在诗中，他借景抒情，表达了自己对长年贬谪生涯的不满，抒发了追求自由、不屈当权的决心和怀念师友的一腔深情。通过了解黄庭坚当时的处境，我们再去看《松风阁诗卷》的书法艺术时，便会发现，其生涩的用笔、欹侧的结体，就像那诗中所说的参天老松那样高古，于奇崛中寓浩逸，于舒展中见端重，没有一点一画甜媚、圆熟的俗气。周星莲评价"超卓之中寄托深远"。

●米芾像

>>> 米芾拜石

米芾爱石成癖，玩石如痴如醉。他以太常博士知无为军，刚到官衙上任时，看见立在州府的奇石独特，一时欣喜若狂，便让随从给他拿来袍笏，穿好官服，执着笏板，如对至尊，向奇石行叩拜之礼，还称其为"石丈"。

知道这件事的人都对他议论纷纷，他的这一举动也成为朝廷的谈资笑柄。有人就问米芾："确实有这件事吗？"米芾慢腾腾地回答说："我哪里是拜，只是作个揖罢了。"

拓展阅读：

《石林燕语》北宋·叶梦得
《米襄阳外纪》明·范明泰

◎关键词：中年 代表作 自家风格 精品

浑厚爽劲，跌宕多姿——米芾《蜀素帖》

米芾，中国北宋书法家、画家、书画理论家。他擅长描绘枯木竹石，尤工水墨山水。米芾以书法中的点入画，并富有创造性地用大笔触水墨表现烟云风雨变幻中的江南山水，人称米氏云山。

在米进入中年以后的代表作《蜀素帖》中，我们可以看到，其中的字体开始向外展拓，笔画趋于丰肥。米芾自称学褚最久，因而深受褚书的影响。《蜀素帖》书于绢素之上，故多渴笔，略显刚健，其字体欹侧，行气多变，有王献之笔意。它用笔以侧锋为主，起笔落笔变化多端，有"云烟卷舒飞扬之态"，与同期的代表作《苕溪诗帖》均达到了行书的最高成就。

《蜀素帖》，绢本，行书，有乌丝栏。据《石渠宝笈》记载可知，它纵29.8厘米，横284.2厘米，71行，共658字。此卷是米芾38岁时所作，一向被称为书法精品。此帖书法行笔涩劲，苍老凝练，沉稳爽利，清雅绝俗，已达到出神入化的境界。其书体属于宋朝简札书风，并延续了"二王"及唐、五代书风，但细察之下，却又与前人书法无一相似之处，是米芾自家风格的最好体现。

米芾的书法以行书的成就最高。他以晋人的风韵为根基，又融合了唐代李北海、颜真卿、沈传师、徐季海等行书大家的优点，再吸收六朝风骨，从而形成姿容俊美、端丽多姿的个人风貌。

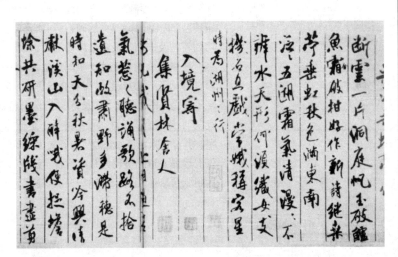

●蜀素帖 北宋 米芾

山花烂漫——五代两宋美术

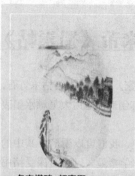

● 多宝塔碑 颜真卿

>>> 张廷济

张廷济（1768－1848年），原名汝林，字顺安，又字作田，号叔未，又号说舟、海岳庵门下弟子，晚号眉寿老人，为嘉兴新篁人。清嘉庆三年（1798年）中解元，以后几次会试未中，遂居家从事学术研究和艺术创作。

精金石考据之学，尤擅文物鉴赏，喜收藏各类古器文物。善书画，能篆隶，尤精行楷，草隶为当时第一流。著作有《清仪阁题跋》、《清仪阁印谱》、《眉寿堂集》、《桂馨堂集》等。

拓展阅读：
《从古堂款识学》清·徐同柏
《嘉兴府志》清

◎ 关键词：碑帖 墨拓法 蝉翼拓

宋拓技艺

宋拓碑帖的拓工十分讲究，所用纸墨都十分精良，主要有澄心堂纸、金箔纸、越竹纸、白麻纸、麻布纹纸、阔罗纹纸、阔帘纹纸、桑麻纸等多种。薄纸作淡墨拓，厚纸作重墨拓。就宋麻纸来说，真正的宋纸，并非纯白色，而略带微黄，这种纸韧性较大，能耐久。宋拓的用纸，可使字保持原状，不使字形走失。

拓法主要有擦墨拓、扑墨拓两种，还有一些摩崖等较大的碑碣，用墨较粗，可用刷子刷拓。在用墨拓法方面，可分为三种：一般的拓法，用墨干湿、浓淡适中，拓出来的拓本也十分清楚；另有一种乌金拓，用极好的墨，拓出来极黑并很光亮，大多适用于石面平坦和字口清楚者，若有石花和石面不平，就用一般拓法即可；还有一种蝉翼拓，用极薄的纸，较好的浅墨，或捶、或拓均可，这种蝉翼拓本，近看如云烟缥缈，远看神完气足，一般适用于字形较小，石花多者。这三种拓法在宋时拓工极精，可是宋以后拓工就较差了。由于宋拓拓工精良，故用重墨者拓出的效果极佳，可谓沉静黝黑，锋棱毕露；用轻墨拓出来的拓本，清淡雅洁，毫发皆现。这种拓法之精妙，为历来后人拓墨所效仿。故历来就有"唐摹宋拓"的美称。

全国遗存至今的宋拓本为数不多，但总数要远远超过唐拓本。这些传世的宋拓本中，一般来说，帖多碑少，碑中以汉、唐碑居多，其中唐碑尤甚，如唐碑有《虞恭公碑》《九成宫醴泉铭》《怀仁集王圣教序》《多宝塔碑》《道因法师碑》《东方朔画赞》，及秦汉有《石鼓文》《泰山刻石》《孔庙碑》《华山庙碑》《史晨碑》《刘熊碑》，曹魏《范式碑》，吴氏《天玺纪功刻石》及宋拓《大观帖》卷七等。

质量上乘的有现藏于中国历史博物馆的宋拓本黄庭坚《题琴师元公此君轩诗刻石》，剪裁装潢为折叠式册，共16开本，每开4行，每行二、三、四字不等。上书七言四十句长诗，以行楷书写。诗前有"奉题琴师元公此君轩，庭坚"，诗后有"元符二年冬访予干楚道……咄嗟而成，又不加点"，共50字。引首有张廷济书签题"山谷先生诗刻"，下三行小字行书"宋拓本，清仪阁珍品，道光癸巳九月十八日，廷济"，下钤"廷济""张未未"二印，后附张廷济道光九年（1829年）、道光十八年（1838年）两跋。

山花烂漫——五代两宋美术

● 东坡中吕满庭芳词 明初拓

>>> 西岳华山

华山古称"西岳",是我国著名的五岳之一,位于陕西省华阴市境内,距西安120公里。它南接秦岭,北瞰黄渭,素有"奇险天下第一山"之称。

现在的华山有东、西、南、北、中五峰,主峰有南峰"落雁"、东峰"朝阳"、西峰"莲花",人称"天外三峰"。还有云台、玉女二峰相辅于侧,36小峰罗列于前。因山上气候多变,易形成"云华山""雨华山""雾华山""雪华山"等美景。

拓展阅读:

《山水纯全集》北宋·朝纯全
《东峰记》明·王履

◎ 关键词:传拓技术 拓片 碎墨 宋麻纸

擦墨拓与扑墨拓

擦墨拓、扑墨拓是碑帖传拓的主要方法,此外还有蜡墨拓、镶拓、响拓等。传拓即用墨把石刻和古器物上的文字及花纹拓在纸上的技术,主要用于保存文物资料、提供临写楷模。传拓技术在中国已有1000多年的历史。许多碑刻已散失毁坏,正因有拓本传世,才能见到原碑刻的内容及风采,如汉西岳华山庙碑,在明嘉靖三十四年(1555年)地震时被毁,传世拓本遂成珍品;又如唐柳公权书宋拓神策军碑,因原碑已佚,仅有一册拓本传世,成为孤本,尤为珍贵。

细毛毡卷成的擦子是擦墨拓法的主要工具。擦子要卷紧缝密,手抓合适为宜,将毡卷下端切齐烙平,把湿纸铺在碑石上,用棕刷拂平并用力刷,使纸紧覆凹处,再用鬃制打刷有顺序地砸一遍,如石刻坚固,纸上需垫毛毡,用木锤涂敲,使笔道细微处清晰,不可用木锤重击。待纸干后,用笔在拓板上蘸墨,用擦子把墨汁揉匀,并往纸上擦墨,勿浸透纸背,使碑文黑白分明,擦墨三遍即成。

扑墨拓法中传拓用的扑子用白布或绸缎包棉花和油纸做成,内衬两层布,一头绑扎成蒜头形,根据所拓碑刻、器物的需要,可捆扎成大、中、小三种大小的扑子把扑包喷水潮润,用笔蘸墨汁刷在拓板上,用扑子揉匀,如用双扑子,可先在下面扑子上蘸墨,然后两扑子对拍把墨汁揉匀,再往半干纸上扑墨,第一遍墨必须均匀,扑三四遍墨见黑而有光即可。传拓摩崖石刻等,因摩崖崖面粗糙,可用白布包谷糠、头发、砂粉、锯末等做成扑子,将双扑子蘸墨揉匀后再拓凸凹不平的摩崖刻字。西安碑林的传拓工作者,用马尾鬃制成罗底,然后内衬毡子、旧毛料做成罗底扑子,只用单个罗底扑子和一块拓板,拓出的碑刻拓片效果也很好。

晚清、民国初年碎墨是传拓碑帖用墨的最佳选择,将碎墨放入小罐内,加适当凉水,用木棍搅成墨汁,写字不洇即可用。松烟桐油和香料制成的墨,或现在精制书画墨汁,也是传拓碑帖佳品。用烟子和胶做墨汁,或用烟子和蛋清做墨汁,必须在墨汁中加薄荷精、樟脑精等香料少许,目的是除去拓片的腥臭味。直接用黑烟子和水传拓的最劣。传拓碑刻用纸,太薄易破,纸厚不能呈现笔锋;竹纸不耐久,棉纸易干起毛,藤纸虽佳,但不宜捶拓。宋麻纸既耐久又不易起毛。宋元之间棉纸麻纸掺用。明专用棉纸。清竹纸、树纸并用。拓碑刻古器物等用纸,需用用小裁刀剔去纸上疙瘩、草棍、沙粒等杂质,并把纸边红色印记裁掉,纸清扫干净了才能使用。

● 青铜器上的铭文

>>> 全形拓

全形拓，又称立体拓，是一种以墨拓作为主要手段，是辅助以素描、剪纸等技术，将青铜器的立体形状复制表现在纸面上的特殊传拓技法。

这一技术出现于清代嘉道年间，其历史发展大致可分为三期：滥觞期、发展期、鼎盛期。每个时期都有其代表人物，陈介祺专心研究，厚资料工拓为最精。后来周希丁精心钻研其拓法之精妙，并广传其法。韩醒华、郝葆初、萧寿田、傅大卣等皆为其门徒。

拓展阅读：

《传拓技艺概说》周佩珠
《拓片收藏四十题》章用秀

◎ 关键词：全形拓法 嘉庆 分拓 磨墨

青铜器的传拓法

传拓碑刻闷纸的主要方法是先清洗碑刻，将纸按刻石尺寸裁切，而后放入清水盆内，湿透后取出，放在洁净的湿布上，每一张湿纸，加上叠好的一张干纸，用湿布包好，双手用力压纸，待湿干均匀后取用。而西安碑林传拓闷纸法，则是把几十张叠好的整纸，放在开水盆内沾湿四边，放在木板上，待湿纸水控干，纸中间洇透后便可使用。

与传拓碑刻方法略有不同，青铜器、甲、骨、玉器、古陶等器物的传拓必须在桌案上铺厚毡子，或用绸布棉花缝成软垫子，把器物放在软垫上拓，小块甲骨用油泥做范，完整甲骨用油泥垫稳后再拓，纸要用板薄棉连纸，如六吉棉连纸、安徽泾县扎花棉连纸等。用白芨水将纸上好，用小发刷轻打，拓墨不洇透纸背为佳。墨须用砚台磨墨，乾隆、嘉庆年间的墨最佳。传拓珍贵文物时，要根据文物具体情况，研究使用工具，确保文物不受损坏。

器物全形拓法是指传拓青铜器、陶器全形，这种方法始于清嘉庆年间。最初不用整纸，将器身、耳、足分拓，然后用笔蘸水划撕掉余纸，再按器物上原本的图案字迹，把各部分拼粘在一张纸上。现代青铜器全形拓法是把器物先画一简单图稿，用铅笔在纸中间画一道竖线，在下边画一横线，用卡尺把器物最高与最宽处量好后，在纸上画一方形格子，然后把器物各部分按测量的尺寸位置画在上面。把薄棉连纸覆于画成后的图稿上，用铅笔轻轻地描绘，画好后用白芨水将纸上在器物上，上纸时先上器物中间的一部分，再按所画的位置继续上纸墨。应拓的花纹必须分几次拓，没有花纹之处也须在器上拓，把器上各部分的花纹拓完后，用细水轻喷，按平衬纸，待干后再拓边际。拓边时按器物的需要用油纸或薄硬纸剪成不同弯度的云规，按在拓成的花纹边上，然后用小扑子蘸墨拓，墨色勿浓，以色淡为宜，花纹之间不可拓墨，否则就会失去原形。拓图形的墨色，凸出的要浓，凹下去的要淡。器形上大下小的，墨色就由上而下逐渐由浓而淡。器形是洼槽形的，两边墨色浓，中间逐渐淡。如凸出一条半圆形的棱，俗称泥鳅背，中间的墨色要浓，两边逐渐减淡。

● 三希堂帖　清高宗弘历刻

◎ 关键词：单刻帖 集刻帖 公私刻帖

刻帖与碑帖

刻帖，指的是摹刻于木或石上，专门作为临习、欣赏用的历代法书。刻帖分单刻帖和集刻帖两种：单刻帖即单刻一种，如《曹娥诔辞》《乐毅论》《争座位》等；集刻帖亦称套帖或汇帖，即将各种帖汇集在一起摹刻成套的，如《淳化阁帖》《大观帖》《快雪堂帖》等。

至于刻帖究竟起于何时，历来众说纷纭，莫衷一是。现存可确信的最早刻帖为北宋淳化三年（992年）所刻的《淳化阁帖》。此帖乃宋太宗命王著等模集镌刻的，书法作者从历代帝王到各朝名臣无所不包，可谓洋洋巨制。以后依此帖反复翻刻的不下数十种之多。公私刻帖蔚然成风，明、清两代继续盛行，如明文徵明刻《停云馆》12卷，清高宗弘历刻《三希堂帖》32卷、续帖4卷，曲阜孔氏刻《玉虹鉴真》并经一再增刻、汇帙101卷称《百一帖》。始刻帖如《兰亭》《黄庭》。自宋代以来，士大夫几乎家家置一石，以展示主人的风雅。

在碑上刻文字是东汉开始才有的。东汉以前已有刻石，如前秦的《雍邑刻石》（即石鼓文），秦始皇时代的《峄山刻石》《琅琊刻石》，西汉的《鲁孝王五凤二年刻石》《孝禹刻石》等。碑，即竖在地上的石头，原先是没有文字的，后人在其上刻字，或纪事，或颂德，相因成制，遂成今日所见之碑。至晋武帝认为刻石立碑，即耗费财力，又助长虚伪的风气，下令禁止。故碑文转埋于地下，原来一长石变为二方石，一是墓盖，一是墓志，以盖代额，以志代文，相合而置于棺前，即今所谓的墓志。

碑与帖的区分主要在于：功用不同，碑是为了追述世系，表功颂德或祭祀、纪事用的；而刻帖是专为书法研习者提供历代名家书法的范本（拓本）。文字内容不同，碑既为了颂德、纪事，故有一定的文字格式和内容；帖则以书法优劣为选择标准，书法精者片楮只字皆收，故内容庞杂，形式不一。书体不同，隋以前的碑都是篆、隶、楷书，唐初始有行书入碑，草书除武则天《升仙太子碑》外绝少有之；而刻帖则以简札为主，故行草小楷居多。形制不同，碑是长方形的竖石，高辄丈余，有额、有趺，往往四面刻字；帖为横石，一般高不盈尺，无额无趺，一般只正面刻字。此外，帖有木刻，碑则绝少。上石之法不同，碑大都书丹上石，帖大都摹勒上石，书丹是用朱墨直接写在石上，摹勒是从真迹勾摹上石。刻法不同，古碑之刻，有时因循刀法与书丹原迹，允许有所出入，北朝碑刻，有的甚至不书丹而直接奏刀；帖则必须忠于原作，力求刻成后的效果与原作一样。

●淳化阁帖 王羲之字迹

>>> 《三希堂法帖》

《三希堂法帖》为清代宫廷刻帖。刻于乾隆十二年(1747年)。皇帝弘历敕命吏部尚书梁诗正、户部尚书蒋溥等人，择其精要，镌刻而成。

法帖共分32册，刻石500余块，收集自魏、晋至明代末年共135位书法家的300余件书法作品。清高宗弘历将晋王羲之的《快雪时晴帖》、王献之的《中秋帖》和王珣的《伯远帖》收藏于故宫养心殿内，视此三帖为稀世之宝，并将藏帖之室题为"三希堂"，故名《三希堂法帖》。

拓展阅读：

《历代钟鼎款式法帖》
南宋·薛尚功
《松雪斋文集》元·赵孟頫

◎关键词：宋太宗 刊刻 鼻祖 古法帖

万帖之祖——《淳化阁帖》

法帖的刊刻是宋代在书法史上最浓墨重彩的一笔。宋淳化三年(992年)，宋太宗命侍书学士王著编次出秘阁所藏历代法书，标明法帖，摹勒于枣木板上，共分十卷，拓赐大臣一本，其后不复赐。后板毁于火。《淳化阁帖》的出现使古人法书得以传世。且摹勒逼真，精神完足，被誉为诸家法帖之冠，后来诸帖受它的影响很大。此帖卷首标题使用了"法帖"的名称，是书法范本中最先以此命名的，故被称为法帖之鼻祖。

此帖包括历代帝王、名臣及诸家古法帖，以及王羲之、王献之等的法帖，其中羲、献父子书迹占全帖之半。早期官拓本为当世所罕有，十分珍贵，大臣官居中书省与枢密院二府者，始得赐帖一部，而不及百年，官拓本即已极为难求。《淳化阁帖》中除了介绍"二王"的书法，也对魏钟繇和晋名家的书法做了一番探寻。《淳化阁帖》的问世，为宋代官私刻帖开创了风气，到了南宋，愈加盛行。这些法帖所收，皆唐以前名家手迹，与碑刻异趣，直接影响到后来的书家的创作技巧和风格。然而，随着诸帖的增减，复演为武冈帖、福清本与彭州本等化身。除《淳化阁帖》系统外，宋及以后各朝公私摹刻丛帖名目繁杂，多不胜数。而这些法帖也就成为宋至清习书练字者的主要范本。

《淳化阁帖》对我国书体流传，尤其对宋代行书发展，着实起了很大的推动作用。随着清乾嘉年间学者们开始重视宋以前碑版刻石，碑碣、摩崖文字重为书家钻研对象。由于法帖自宋以后，摹勒翻刻增多，难免出现笔画有误、笔意失真的现象，故自清中叶起，学者多以碑版作直接书石而加镌刻，能存原作笔意，而有尊碑抑帖之说，实则碑与帖各具其妙：碑，方严深刻，气势雄强；帖，妍雅飞逸，意态潇洒，二者各有千秋。

帖有单行帖和集帖，即丛帖、汇帖、套帖之分。单行帖，如《定武兰亭》《平复帖》《鸭头丸帖》《伯远帖》《争座位帖》等。集帖又有集刻一家书与各家书之别。集刻一家书者，如颜真卿《忠义堂帖》、苏轼的《西楼苏帖》、米芾《绍兴米帖》等；集刻各家书者，如《淳化阁帖》《戏鸿堂帖》《宝贤堂帖》《真赏斋帖》《快雪堂帖》《三希堂法帖》《壮陶阁帖》等。

●淳化祖帖 明代翻刻本
《淳化阁帖》问世后，当时人据此再辑，再翻，帖，亦不计其数。金、元两代，刻帖较少，至明、清复盛。直至近代摄影、印刷等技术的高度发达，刻帖才告终止。

吾扶令悆則想　不審阿姨所患得差　以　頭政乃故阴寒　願力致書問

●琅琊刻石拓片 秦

>>> "杜撰"的由来

古时候，有个叫杜默的人，喜欢作诗。但是，他写的诗，内容空乏，不着边际，毫无真情实感。而且，他的诗不讲究韵律，有人说他写的东西，诗不像诗，文不像文，实在是不伦不类。因此，人们每逢看到不像样的诗文就脱口而出："这是杜默撰写的。"

后来这句话逐渐简化为"杜撰"。再后来，"杜撰"就被引申为不真实地、没有根据地编造的意思了。

拓展阅读：

《碑帖鉴别常识》王壮弘
《碑帖叙录》清·杨震方

◎ 关键词：重刻 翻刻 孤本 考据学

碑帖鉴伪法

古代碑帖作伪的手段颇多，有重刻和翻刻法、伪刻法、嵌蜡填补、染色充旧、题记作伪、影印和锌版、刮、补、涂墨、套配、印章、墨气和装潢作伪等。

重刻和翻刻是指因原物已毁或早已失传，而重刻的版本。这种本因为原石不存在，拓本又极稀少已成为孤本，甚至根本就没有传下来，因此重刻本的价值不可低估。但重刻本往往不止一种，时间有先后，质量也有优劣之分。如秦《峄山碑》，传说为魏武推倒，邑人火焚而不传。杜甫尝言："峄山之碑野火焚，枣木传刻肥失真。"则可见唐时已有摹本，可惜没能留传。留传至今的只有宋淳化四年（993年）八月郑文宝以徐铉摹本，重刻于长安，以后以长安本为祖本转为摹刻的有绍兴、浦江、江宁、青社、蜀中、邹县等地。

碑刻虽在，但因路远推拓不便，或因年代久远字迹模糊缺损，碑商依旧拓重刻冒充原石的，叫作翻刻本。翻刻本大都仓促刻成，刻工又多不识字，笔画错谬很多，而且原碑尚在，因此几乎毫无价值。这类刻本乾隆、嘉庆以后，产生了石刻、木刻、灰漆、泥墙刻等很多种类。其中尤以瓦灰拌生漆或泥土制版翻刻的最多，因本轻利重翻刻便易，尽管较木石刻的更为粗劣，但流通上市的也最多。翻刻本的名目上至秦汉，大至四山摩崖，无所不有。雕版一次往往只拓四五十份，也有拓十几份，版即损坏的。因此初拓还能保证质量，到后来就面目全非了。

更有甚者，有的假造者仅根据书本上的资料，杜撰成文，书写刻成，称为伪刻。伪刻因为是没有根据地杜撰，还不如翻刻，毫无价值可言。伪刻为了骗取人们的信任，往往谎称某月某地出土。有的以拓片骗人，有的干脆连石刻一起出售。如汉《营陵置礼碑》《张飞立马铭》《陶宏景墓志》等就是这类伪刻。汉碑伪作，明代已经不少，由于书法面貌极其相似，一般没有经验的人，很容易信以为真。

清中叶以来考据学很盛行。定海方若又著《校碑随笔》一书，专门考据名碑字画损泐年代，如汉《庐江太守衡方碑》，依据碑内"将"字未损，判断为明末清初时拓。北魏《马鸣寺碑》尚未断裂，可推断为道光以前拓本。作伪的就依照其判断，将原碑损坏字或断裂处，在碑上嵌蜡填补以充旧拓，作伪手段更高了。故凡旧拓帖发现在考据处显得笔力软弱可疑的，或者发现纸墨不够年代，绝色不正路的，都要谨慎，如不仔细研究，很难得出论断。

山花烂漫——五代两宋美术

●西安碑林前的一座飞檐亭阁

>>> 蔡邕与"焦尾琴"

汉代的蔡邕不但善于演奏古琴，还很会制琴。

有一次，蔡邕路过一个叫吴县的地方，恰逢一个人正在烧桐木煮饭，蔡邕听见烧火的声音很响，知道烧的一定是上好的木料，就对做饭的人说，这块木料能不能给我用来做琴？做饭的人说，当然可以。蔡邕将这段已经烧了一截的桐木带回去制作了一张古琴，果然琴音美妙。因琴的尾部留下了烧焦的痕迹，所以这张琴被当时人们称作"焦尾琴"。

拓展阅读：

《后汉书》南朝·范晔
《西安碑林百图集赏》
西安旅游出版社

◎ 关键词：艺术宝库 碑石墓志 珍品

北国瑰宝：西安碑林

西安碑林是我国碑刻艺术的一座宝库，收藏古代碑石墓志时间最早、名碑最多，集中了中国古代文化典籍的刻石，是历代著名书法艺术珍品的荟萃之地，显露出巨大的历史和艺术价值。

西安碑林于北宋元祐二年（1087年）为保存《开成石经》而建，坐落于古城西安市的三学街，清代的长安学、府学、咸宁学均设在这里，以此得名。九百多年来，经历代征集，不断扩大收藏量，精心保护，入藏碑石近3000方。现有6个碑廊、7座碑室、8个碑亭，陈列展出了共1087方碑石，俨然是一座大型石质书库。碑林中大量的石经是古代重要的文献资料。《石台孝经》刻于唐天宝四年（745年），是唐玄宗李隆基亲自作序、注解并亲自以隶书书写的，记述孔子与他的学生曾参间的问答辞，主要讲孝、悌二义，是盛唐艺术的精华，表现了作风富丽这一唐代雕刻的特色。

西安碑林不仅是东方石质历史文化的宝库，对书法艺术也意义重大，因而享有"书法艺术故乡"的美誉。碑林中的早期石刻有宋代摹刻的秦峄山刻石，原碑为秦国丞相李斯所书。东汉中平二年（185年）刻的"曹全碑"，是用秀美的隶书写的，为汉碑中的精品，也是全国汉碑中保存比较完整，字体比较清晰的碑刻。"汉熹平石经《周易》残石"，保存了我国最早的《周易》文句，相传是当时著名学者、大书法家蔡邕书写，全文隶书，方挺严整，为汉隶之典范。欧阳通书写的《道因法师碑》，结构严谨，书法险劲，与其父欧阳询的《皇甫诞碑》很相近，均是值得珍视的书法名碑；颜真卿的《颜勤礼碑》《颜家庙碑》《多宝塔感应碑》等，气势雄浑，笔力苍劲，是标准的"颜体"；柳公权的《大达法师玄秘塔碑》，笔力遒美瘦挺，劲如削竹，结构峻整，神足韵胜，是典型的"柳体"；唐代怀仁和尚从晋王羲之遗留的墨迹中选集而成的《大唐三藏圣教序碑》，则更是脍炙人口的佳作；著名草书家怀素的《千字文》，笔意奔放，流利洒脱，是为珍品。此外还有宋赵佶的《大观圣作之碑》（瘦金体）和清代翻刻的《宋淳化秘阁帖》等，都是稀有的珍品。

在北魏、唐、宋等碑志上，除了书法还保存了大量具有较高艺术价值的精美图案和花纹。如唐刻《大智禅师碑》，两侧以线刻和减地两种手法并用，将蔓草、凤凰和人物穿插布置，图案繁丽、活泼、美妙而有生气；唐刻《道因法师碑》座垢两侧，用流利的线条刻出两组人物，共有十多个鬈发深目的异国装束的人，牵马携犬，做准备出行状，是珍奇的线刻佳作；北魏的《元晕墓志》四侧，分别刻着有青龙、白虎、朱雀、玄武四神形象，空隙中以流动的云彩图案为装饰，意境飘逸而和谐。

●晋祠圣母殿侍女像

>>> 姜尚

姜尚，名望，字子牙。因是齐国始祖而称"太公望"，也称吕尚，俗称姜太公。东海海滨人。西周初年，被周文王封为"太师"（武官名），被尊为"师尚父"，辅佐文王，与谋"翦商"。后辅佐周武王灭商。因功封于齐，成为周代齐国的始祖。他是历史上最享盛名的政治家、军事家和谋略家。

相传兵书《六韬》为姜尚所作。从现存的内容看，基本上反映的是姜尚的军事实践活动和他的韬略思想。

拓展阅读：

《水经注》北魏·郦道元
《晋祠》吴伯箫/梁衡

◎ 关键词：太原 彩绘泥塑 精华 瑰宝

流水千年——晋祠宋代雕塑

坐落于太原市西南悬瓮山上的晋祠，是保存至今的一个古建筑群。从入口处一直向西，有六七座建筑分列于一条东西向的中轴线两侧，圣母殿和献殿处于最西端。鱼沼和飞梁都是宋金时期所建，其余属明清时所建。

北宋天圣年间，为祭祀武王后唐叔虞的母亲和周朝开国功臣姜子牙的女儿邑姜建造了圣母殿。圣母殿高19米，面宽7间，殿身宽5间，进深6间，四周有围廊，前檐有8根木雕蟠龙柱，檐稍低，两角上翘，形成弧度，形象庄严挺拔。它是我国宋代建筑艺术中时间较早、保存比较完整的实例。

圣母殿内尚保存彩绘塑像43尊，正面帐内为圣母像，除像侧两个小像为后世补塑外，其余都是宋初原塑。头戴凤冠、身着蟒袍的圣母邑姜盘腿而坐，她面容圆润，端庄慈祥，两手置于袖内，锦袍沿着双膝及坐垫徐徐下垂，衣纹流畅自然，是大殿的主尊。圣母像后是一座画满水波纹的屏风，木座后元祐二年（1087年）的题记说明塑像为宋初所作。其余40尊侍者像为手持各种物品的侍女和男装打扮的女官以及宦者。整个塑像的布局，打破了佛教雕塑程式化的组合，圣母居中，侍者分别站在小平台上沿大殿四周排列。十几个年轻侍女或侍奉饮食起居、梳妆，或侍奉翰墨文印，是殿中最为生动的形象。雕塑家捕捉住这些侍女在长时间站立等候召唤的过程中所出现的瞬间动势，并简洁有力地刻画了出来。她们或低头沉思，或左顾右盼，腰身或前倾或后仰，加上秀丽的面容，在那些年长的妇人与女官中间显得特别活泼可爱。侍者多穿圆领窄袖上衣，带披巾，长裙齐胸，有的还垂有玉佩绶带，近似晚唐五代时期装束。她们头上挽高髻，或单髻或双髻，有的髻上还包以各色彩巾，这样不但增加了塑像的高度，还使她们修长的身材更加俊俏。这些彩塑虽经后世多次修葺，但仍保持宋代注重写实的艺术风格，是宋代彩绘泥塑的精华。

除圣母殿彩塑外，晋祠雕塑还包括水母楼、金人台及献殿等处的作品。水母楼在圣母殿左测，分上下两层，下层供奉晋水水神，有水母铜像一尊，上层为水母塑像及水族侍女八人。楼内四壁还绘有壁画。

金人台位于圣母殿东，台的四角各立一个高约两米的铁人。铁人皆为武士，它们挺胸站立，胸上都铸有铭文，形象粗犷豪放。其中，铸于绍圣四年的一尊铁人保存最为完整。此外，献殿西侧月台上的一对铁狮铸于北宋政和八年（1118年），神态特别生动，也是现存较早的铁铸狮像。

在晋祠贞观宝翰亭内，有唐太宗撰文并书写的晋祠之铭和序碑。碑高195厘米，宽120厘米，厚27厘米，方座螭首额上写有飞白体"贞观廿年

山花烂漫——五代两宋美术

●晋祠外景
据《水经注》载，晋祠本名唐叔虞祠，相传为
纪念周武王次子叔虞而建。经过历代多次修
葺扩建，晋祠形成了今日的规模。李白有诗赞
道："晋祠流水碧如玉，白尺清潭泻翠娥。"
●晋祠圣母殿南侧的"难老泉"
北齐时，取《诗经》中"永锡难老"含义而命
名为"难老泉"。

正月廿六日"字样。铭文为了达到巩固唐皇室政权的目的，着力歌颂了宗
周政和唐叔虞的建国策略，宣扬了唐王朝的文治武功。全文1103个字，行
书体。它劲秀挺拔，飞逸洒脱，骨格雄奇，刻工洗练，颇有王右军书意，
是仅次于《兰亭序》法帖的杰作，可谓行书楷模。
　　晋祠的建筑和雕塑尤其是圣母殿的彩塑，显示了宋代雕塑家的高超技
艺以及细腻的表现手法，在美术史上占有重要地位。他们塑造的这些丰富
的形象永远是我国传统文化中的瑰宝。

山花烂漫——五代两宋美术

●定窑白釉暗花舍利短颈瓶 北宋

>>> 花石纲

宋徽宗赵佶在政治上极端腐败，生活骄奢淫逸，挥霍无度。他酷爱花石，最初，蔡京命朱勔密取江浙花石进呈，后来，规模越来越大，蔡京又使朱勔主持苏杭应奉局，专门索求奇花异石等物，运往东京开封。

这些运送花石的船只，每十船编为一纲，从江南到开封，沿淮、汴而上，舳舻相接，络绎不绝，故称花石纲。花石纲之扰，波及两淮和长江以南等广大地区，而以两浙为最甚。

拓展阅读：

《水浒传》明·施耐庵
《坦斋笔衡》南宋·叶寘

◎ 关键词：奇葩 名牌商品 瓷窑体系

鼎盛瓷器——宋代"五大窑"

作为两宋文化一朵绚丽的奇葩，宋瓷是宋代文化的主要构成部分。在当时的海外贸易中，宋瓷已成为风靡世界的名牌商品。宋瓷有民窑、官窑之分，有南北地域之分。

经过长期的发展，宋瓷形成了风格迥异的六大瓷窑体系，出现了闻名于世的五大名窑：汝、官、定、钧、哥。五大名窑各有特色，烧制了无数传世珍品，造就了我国瓷业发展史上一个繁荣的时期。

汝窑是北宋后期宋徽宗年间建立的官窑。它存在的时间前后不足20年。窑址在河南汝州神垕镇，一说在河南省汝州宝丰县，汝窑因此而得名。汝窑以青瓷为主，釉色有粉青、豆青、卵青、虾青等。它们大多胎体较薄，釉层较厚，有玉石般的质感，釉面有很细的开片。汝窑瓷采用支钉支烧法，瓷器底部留有细小的支钉痕迹。器形以洗、炉、尊、盘等为主，多仿照古代青铜器式样。汝窑传世作品不足百件，因此非常珍贵。

官窑是宋徽宗政和年间在京师汴梁建造的，它主要烧制青瓷，窑址至今没有发现。大观年间，官窑中的釉色以月色、粉青、大绿三种颜色最为流行。它胎体较厚，天青色釉略带粉红颜色，釉面开大纹片。这是因胎、釉受热后膨胀系数不同产生的效果。瓷器足部无釉，烧成后是铁黑色，口部釉薄，微显胎骨，即通常所说的"紫口铁足"。这是北宋官窑瓷器的突出特点。北宋官窑瓷器传世很少，十分珍稀名贵。南宋官窑釉色以粉青为主，瓷器上大多有纹片。在器物的底部落脱处、口沿和棱角釉薄处，胎都会烧成紫褐色，称为"紫口铁足"，这称得上是南宋官窑的典型特征。

定窑为宋代"五大名窑"之一。作为一个民窑，它始建于唐，兴盛于北宋，终于元代，烧造时间近700余年。窑址分布于河北曲阳县磁涧、燕川以及灵山诸村镇。这里在唐代属定州，故称为定窑。定窑以烧白瓷为主，瓷质细腻，质薄有光，釉色润泽如玉。制作精湛、造型典雅的黑釉、酱釉称为"黑定""紫定"，也别具特色。瓷器上的花纹千姿百态，有用刀刻成的划花、用针剔成的绣花以及特技制成的"竹丝刷纹""泪痕纹"等。出土的定窑瓷片中，发现刻有"官""尚食局"等字样，这说明定窑也为官府和宫廷烧造一部分产品。

钧窑分为官钧窑、民钧窑。官钧窑建造于宋徽宗年间，是继汝窑之后建立的第二座官窑。钧窑广泛分布于河南钧州（今河南禹州），故名钧窑。它以县城内的八卦洞窑和钧台窑最有名，主要烧制各种皇室用瓷。钧瓷两次烧成，第一次素烧，出窑后施釉彩，二次再烧。钧瓷的釉色千变万化，红、蓝、青、白、紫交相融汇，灿若云霞，宋代诗人曾以"夕阳紫翠忽成岚"赞

美之。这是因为在烧制过程中,配料掺入铜的气化物造成的艺术效果。此为中国制瓷史上的一大发明,称为"窑变"。因钧瓷釉层厚,在烧制过程中,自然流淌的釉料填补了裂纹,出窑后形成的流动线条极似蚯蚓在泥土中爬行的痕迹,故称之为"蚯蚓走泥纹"。钧窑瓷主要是供北宋末年"花石纲"之需,以花盆最为出色。钧窑凡为宫中定烧的陈设瓷,底部均刻有一、二、三等编号,编号越小,器物越大。钧窑瓷器留传下来的也很少,因而非常名贵。

哥窑是宋代南方五大名窑之一,确切窑场至今尚没有发现。据历史传说,章生一、章生二兄弟在两浙路处州和龙泉县各建一窑,哥哥建的窑称为"哥窑",弟弟建的窑称为"弟窑",也称章窑、龙泉窑。这便是哥窑的来历。有的专家认为传世的宫藏哥窑瓷,实际上是南宋时修内司官窑烧制的。哥窑瓷器的釉面有大大小小不规则的开裂纹片,俗称"开片"或"文武片"。细小如鱼子的叫"鱼子纹",开片呈弧形的叫"蟹爪纹",开片大小相同的叫"百圾碎"。小纹片的纹理呈金黄色,大纹片的纹理呈铁黑色,人们因此把它们叫作"金丝铁线"。其中仿北宋官窑的瓷器为黑胎,也具有"紫口铁足"。哥窑瓷胎体有厚有薄,釉色主要有粉青、月白、米黄数种,釉面光泽如肤之微汗。器形以洗、炉、盘、碗为多。

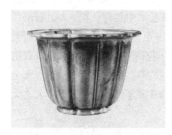

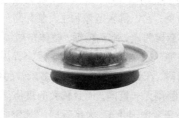

●钧窑玫瑰紫釉花盆 南宋
●定窑白釉把壶 北宋
●汝窑粉青釉刻花盏托 北宋

●大足宝顶石刻选像"千手观音"

>>>"媚态观音"的传说

传说，宋代有位老石匠想在北山雕一尊数珠手观音的女神像。可他设计了许多小样，都感到不满意。

一天傍晚，他收工回来正坐在小溪边洗脚，忽然身后传来一阵少女的笑声。"瞧您的裤脚都湿了。"他回头一看，原来是一位十三四岁的牧羊小姑娘。老石匠看她和善妩媚的样子，一下子来了灵感。老石匠忘却了劳累，重返山上，照小姑娘的神态将这尊人情味极浓的女神石像一气呵成。

拓展阅读：
《大足唐宋石刻之发现》
 杨家骆
《大足石刻志略》陈习珊

◎ 关键词：石窟艺术 宗教石刻 宝库

石窟艺术的明珠——大足石刻造像

大足石刻是中国石窟艺术中的一颗璀璨明珠。它与云岗、龙门鼎足而三，齐名敦煌，是我国晚期石窟艺术的优秀代表。大足石刻集我国石窟艺术之大成，并将之推上了一个新的高峰。它是重庆市大足区境内74处5万余尊宗教石刻造像的总称。

重庆市大足区位于四川盆地东南，西距成都271公里。以北山、宝顶山、南山、石篆山、石门山等"五山"摩崖造像为代表的大足石刻，是中国石窟艺术的重要组成部分，也是世界石窟艺术最为壮丽辉煌的一页。大足石刻始建于650年，也就是唐永徽元年，兴盛于9世纪末至13世纪中叶，余绪延至明清，是中国晚期石窟艺术的代表作品。"五山"摩崖造像以规模宏大，雕刻精美，题材多样，内涵丰富，保存完整，闻名于世。它以集释（佛教）、道（道教）、儒（儒家）"三教"造像之大成而异于前期石窟。鲜明的民族化、生活化特色使它在中国石窟艺术中独树一帜。大足石刻以大量的实物形象和文字史料，展示了9世纪末至13世纪中叶间中国石窟艺术风格及民间宗教信仰的发展、变化，对中国石窟艺术的创新与发展有重要贡献，具有前期各代石窟所没有的历史、艺术、科学和鉴赏价值。大足建县于唐乾元元年，即758年，距今已有1260多年历史，其名取"大丰大足"之意。

大足石刻以北山、宝顶山中的石刻造像最具规模、最有价值、最集中也最精美。它以佛教造像为主，兼有儒、道造像。北山石刻中的"转轮藏经窟"造像秀美，雕刻精细，整体布局和谐协调，保存完好无损，堪称东方"美神"之大荟萃，被许多艺术家誉为宋代石刻之精华。宝顶山石刻，气势磅礴，宛如一卷镌刻在500多米长的崖壁上的连环图画。它前后内容连接，雕刻无一雷同，而且佛教的世俗化、民族化、生活化特别显著，可以说是完全中国化了。大足石刻，"凡佛典所载，无不备列"，在艺术上"神的人化与人的神化"达到高度统一。它纵贯千余载，横融佛、道、儒，完好度高，同时伴随造像出现的各种经文、傍题、颂词、记事等石刻铭文有15万余字，而且多为金石史中的佳品，是一座难得的文化艺术宝库，具有鲜明的民族特色。大足石刻在我国古代石窟艺术史上占有举足轻重的地位，被国内外誉为神奇的东方艺术明珠，是一座独具特色的世界文化遗产宝库。

●龙泉窑塑造何仙姑像 南宋

>>> 八仙过海

八仙过海，道教掌故之一。"八仙"一般是指铁拐李、汉钟离、蓝采和、张果老、何仙姑、吕洞宾、韩湘子、曹国舅。他们随身所携带的法器各有妙用。

有一天，他们一起去东海，只见潮头汹涌，巨浪惊人。吕洞宾建议各以一物投于水面，以显"神通"而过。其他诸位仙人都响应吕洞宾的建议，将随身法宝投于水面，然后立于法宝之上，乘风逐浪而渡。

拓展阅读：

《南宋石雕》杨古城/龚国荣
《西游记》明·吴承恩

◎ 关键词：窑址 堆积层 人物塑像 自然色

珍稀的南宋龙泉窑瓷塑

说起南宋龙泉窑的产品，人们印象最深刻的便是湿润如玉的粉青和梅子青釉，以及古雅端庄的器物造型。这是因为它们集中体现了龙泉窑烧造历史上制瓷工艺的最高成就。而1960年出土的一组人物塑像，却从另一侧面反映了南宋时期龙泉窑精湛的瓷塑技艺。

这组人物塑像，是家喻户晓的八仙故事中的得道仙人何仙姑、韩湘子和钟离权的像。

何仙姑像通高17.5厘米，她端坐于山石之上，发梳两垂髻，右衽长袍，斜襟、衣领腰际结有飘带，右手托膝，左手执荷枝放至右肩，服饰、荷枝施青釉，开片，余皆露胎。韩湘子像通高18.4厘米，他头戴方巾，身着博袖宽袍，腰际系有束带。头饰、服饰施青釉，其余露胎。钟离权像通高18.8厘米，头顶两侧各扎一髻，肩披蓑衣，袒胸露腹，裹腿，脚踏草履。服饰施青釉，其余露胎。

八仙的传说，最早起于晚唐，多见于唐宋以来文人的记载，直至明代吴元泰小说《东游记》才开始综合前人记载以及传说而编成书。它流传久远，众说纷纭，有一个逐渐演绎的过程。这三尊八仙人物塑像，应该是取材于当时社会流行的形象。在人物塑造上，注重内在气质的刻画。何仙姑像，仪态端秀，神情安详娴雅。韩湘子由白鹤修炼成人，所以他的像面容俊朗，神态飘逸犹如野鹤闲云。钟离权，又名汉钟离，相传系上仙守牛童子转世，他的塑像最为奇特，留有络腮胡须的面容，却梳有"鹁角儿"的发式，这是我国古代最常见的一种儿童发型。整幅塑像式样活泼，活脱脱一个老顽童的扮相。汉钟离的表情，既含有天真，又透露出狡黠的微笑，十分传神。三位仙人的着装，线条简洁，褶纹圆转流畅，系结在服饰上的飘带，更显现出动感。人物塑像以山石为基座，作者刻意雕塑出山石那玲珑剔透的质感，以使它在整个造型中起到均衡和稳定的作用。瘦骨嶙峋、云气萦绕的山石，使得端踞其上的人物更显得仙风道骨、超凡脱俗，从而起到了深化主题的效果。

这些形神兼备的人物塑像，显示了当时制瓷工艺技术的高超水平。在这些人物像中，作者使用了在人物的脸、手和山石等部位不施釉的露胎装饰技法。由于南宋龙泉窑特有的胎釉成分，不施釉的部分在烧成后期受到二次氧化，呈现出深浅不一的火石红色，施釉部分的青釉，则色泽淡雅柔和，两者对比鲜明，相映成趣。人物塑像露胎的部分更接近自然色，从而达到了栩栩如生的艺术效果。

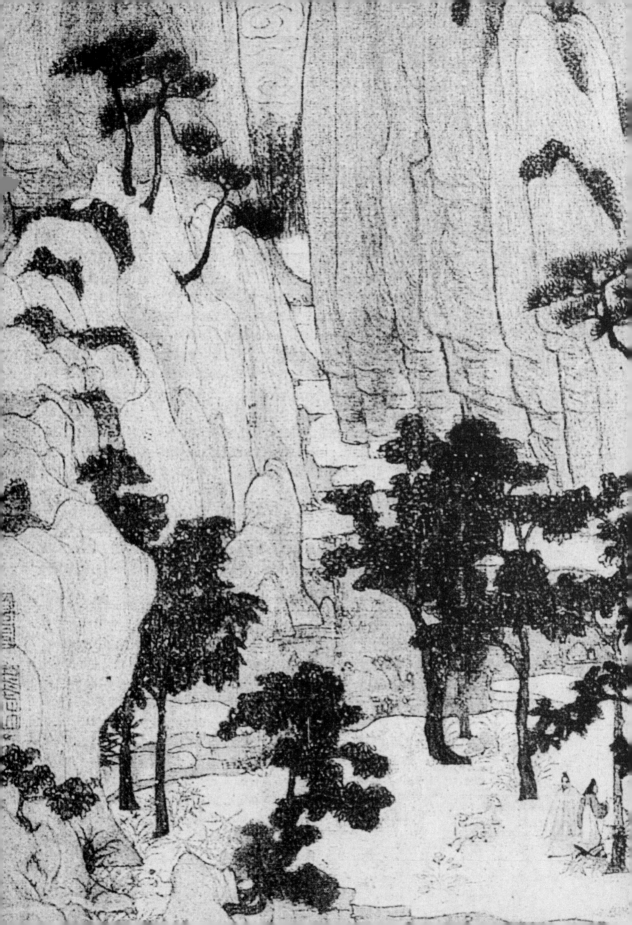

隔江秋色——

元代美术

—— 元代是中国绘画艺术的转折点，文艺史上有"唐诗、宋词、元画"之誉，以寄兴托意为要旨的文人写意画成为画坛主流，反映消极避世思想的隐逸山水和象征清高坚贞人格的梅兰竹菊题材广为流行。

—— 元代绘画作品强调文学性和笔墨韵味，重视以书法入画和诗、书、画的结合。

—— 元代人物画的主要成就更多地体现在寺观壁画方面，而直接反映社会生活的人物画则相对减少。

—— 元朝民族大融合，各民族间交往频繁，建筑形式丰富多彩，形成了独特的风格。

—— 元代的工艺美术也获得了很大的发展，陶瓷技术成就很高，其中以青花釉里红最为著名。

隔江秋色——元代美术

●宫女图 元 钱选

>>> 王绎

王绎（1333－？），字思善，号痴绝生，睦州（今浙江建德）人，居杭州（今属浙江），系曲艺人王晔之子，元末著名的肖像画家。

少年时"笃志好学，雅有才思"，喜绘画，十二三岁"已能丹青，亦能写真"，画小像精细逼真，后经吴中顾逵指授，技艺精进，达到"非惟貌人之形似，抑且得人之神气"的境界。著有《写像秘诀》，其中《彩绘法》《写真古诀》《收放用九宫格法》等内容，为现存较古之画像著述。

拓展阅读：

《国故谈苑》程树德

《丹阳集》北宋·葛胜仲

◎ 关键词：文学性 笔墨韵味 壁画 文人画

多元汇流的元代艺术

　　元代取消了画院制度，绘画在唐、五代、宋的基础上有了显著的发展。以身居高位的士大夫画家和在野的文人画家为创作主流的文人画兴起，他们的创作比较自由，多表现画家自身的生活环境、情趣和理想。大量出现山水、枯木、竹石、梅兰等题材，直接反映社会生活的人物画减少。作品强调文学性和笔墨韵味，重视以书法用笔入画和诗、书、画的三结合。在创作思想上继承了北宋末年文同、苏轼、米芾等人的文人画理论，提倡遗貌求神，以简逸为上，追求古意和士气，重视主观意兴的抒发。与宋代院体画的刻意求工、注重形似大有不同，审美趣味发生了显著的变化，形成鲜明的时代风貌，也有力地推动了后世文人画的蓬勃发展，也体现了中国画创作价值取向的转变。

　　山水方面，初期的钱选、赵子昂、高克恭等对唐、五代、宋以来的山水画的风格和技艺进行了进一步的探索。中后期，出现了黄公望、王蒙、吴镇、倪瓒这四大家，他们在赵子昂的基础上又各具特色和创造性，以简练超脱的手法，把中国山水画提高到了一个新的高度，对明清绘画的影响极大。元代山水画家还有商琦、曹知白、朱德润、唐棣、孙君泽、盛懋、陆广、马琬、陈汝言、方从义等，还有工楼台界画的王振鹏、李容瑾、夏永、朱玉等。人物画的画家有刘贯道、何澄、钱选、赵子昂、任仁发、周朗、颜辉、张渥、卫九鼎、王绎等。花鸟画以梅兰竹石为主体的文人画广泛流行，讲求自然和笔墨情趣。许多山水画家也兼擅水墨花鸟和梅兰竹石，著名画家有钱选、陈琳、王渊、张中、李息斋、赵子昂、柯九思、吴镇、顾安、倪瓒、张逊、邹复雷、王冕等。

　　元代壁画比较兴盛，分布地区也很广。在继承唐宋和辽金壁画传统基础上亦有新的变化。山水、竹石、花鸟等题材的增多，是元代壁画的显著特点之一，这与文人画的兴盛和当时艺术风尚及审美爱好有密切关系。从实物遗存和文献记载看，有佛教寺庙壁画、道教宫观壁画、墓室壁画、皇家宫殿和达官贵人府邸厅堂壁画。寺庙、宫观壁画的题材内容以佛道人物为主，殿堂壁画大都描画山水、竹石花鸟，墓室壁画主要反映墓主人生前生活，有人物，也有山水、竹石、花鸟等。这些壁画的作者大多为民间画工，也有一部分文人、士大夫画家。若做更详细的区分，一般认为，寺、观、墓室壁画多出自民间画工之手，宫殿及府邸壁画则以文人士大夫画家为主。

●重江叠峰 元 赵孟頫

◎ 关键词：赵孟頫 高克恭 寄兴 传统

元初的复古画坛

元代是中国第一个由少数民族建立的封建王朝。元初蒙古统治者废除
了科举制度，又将百姓分为蒙古、色目、北人、南人四等，南人最贱，致
使江南文人"学而优则仕"美梦破灭。为了吐露胸中的不平，文人常以画
寄托思想，给元代绘画带来了以文人画为主流的重要转折。同时，元代南
北一统，疆域广阔，各民族间的艺术交流日益频繁，涌现出一批酷爱中原
传统书画的少数民族美术家。

元初以赵孟頫、高克恭（回族）等为代表的士大夫画家，提倡复古，
回归唐和北宋的传统，主张以书法笔意入画，由此开启了重气韵、轻格
律，注重主观抒情的元画风气。赵孟頫在《松雪斋集》中主张"以云山
为师"，"作画贵有古意"和"书画同源"，为文人画的创作奠定了理论
基础。元代中晚期的黄公望、王蒙、倪瓒、吴镇及朱德润等画家，弘扬
文人画风气，以画寄兴托志，对绘画艺术的发展起了很大的推动作用。
反映当时消极避世思想的隐逸山水，和象征清高坚贞人格精神的梅、
兰、竹、菊、松、石等题材广为流行，标志着文人山水画的典范风格的
形成。

赵孟頫是宋太祖赵匡胤的十一世孙。他生于宋元鼎革之际，受朝廷
的笼络与利用，在半推半就中入元廷做官，却遭到皇室的猜忌与防范，心
情十分矛盾和痛苦，乃将生活重心转向对艺术的追求。他以复兴传统文
化为己任，诗书画印、音乐文学无所不精，成为一代艺术大师。赵孟頫
的书法不拘一格，无论篆、隶、楷、行、草，皆能运笔自如，笔风潇洒
秀逸，人称"松雪体"。他以书法入画，凡人物、山水、花鸟、鞍马，皆
墨韵高古，博采晋、唐、北宋诸家之长，气韵生动，所绘《鹊华秋色图》，
取唐人之致而去其纤，采宋人之雄而去其犷。赵孟頫除技法全面外，还
十分讲求表达思想，如所绘马图，乃是借千里马不得志，来抒写自己不
得重用的矛盾与痛苦。他以墨竹表现自己的清高。而山水画则表达了他
对自由生活的向往。

元初画坛素有"南赵北高"之说，即将南方的赵孟頫与北方的高克恭
相提并论。高克恭为色目人，他曾与赵孟頫同时在京城任职，后来又在江
南共事，两人结下深厚的友谊。受赵孟頫影响，高克恭对书画也兴趣浓厚。
他悟性极高，善作山水、墨竹，尤其喜爱董源、米芾的画风，画面淡雅有
致，富有诗一般的韵律。如《云横秀岭图》，以大设色绘云山烟树，远处
岭高入云，全图笔法粗中有细，墨色层次丰富，立体感与质感皆很突出，
与董源、米芾两家技法合参，别开生面。

●赵孟頫像

>>> 赵孟頫和管道升

赵孟頫有了纳妾之念，就作词给夫人管道升。这位才华出众的夫人看了以后并没有吵闹，而是采取了与丈夫同样的办法，填了一首格律清新，内容别致的《我侬词》作答：

"你侬我侬，忒煞情多。情多处热如火。把一块泥，捻一个你，塑一个我，将咱两个，一齐打破，用水调和，再捻一个你，再塑一个我。我泥中有你，你泥中有我，与你生同一个衾，死同一个椁。"

赵孟頫看罢，不由得被深深地打动了，从此再没有提过纳妾之事。

拓展阅读：

《佩文斋书画谱》清·王原祁
《元史》明·宋濂

◎ 关键词：博采众长 妙品 仿古 创新

赵孟頫与文人画

赵孟頫，字子昂，号松雪道人。在绘画上，赵孟頫是一代宗师。王世贞曾说："文人画起自东坡，至松雪敞开大门。"可见赵孟頫在中国绘画史上的重要地位。人物、鞍马、山水、花木、竹石、禽鸟等各种题材，在他笔下皆成妙品。他的画在复古精神的指导下博采众长，而后自成一格。同时他在书法、诗文、音乐、鉴赏和考据诸方面的学养，以及丰富的生活阅历，对他绘画风貌、艺术思想也产生了深刻的影响。

赵孟頫的传世绘画作品中，以人物、鞍马为题材的作品居多，见于著录者有上百件。赵孟頫所画山水，大致有仿古与创新两类，前者所写山水，多以实景为题材；后者所写山水，多以虚景为题材。在绘画风貌上，他的山水作品追求广泛的古意，追求集大成的创作取向，汲取多方面的艺术营养，且融入自己的创新成分，并无一贯的作风与格调。同时力图以深秀、苍润、含蓄，来改变南宋刘、李、马、夏以斧劈木皴、墨块为特征的，挺拔刚健的画风。赵孟頫的枯木竹石，主要是继承了北宋文同、苏轼，南宋赵孟坚等人的画法，有两宋文人写意传统，而存庄去谐，援书入画，重视笔墨韵味。以写竹之潇洒，石之峥嵘，枯木之奇崛，不求形似，而以意韵取胜。赵孟頫人物、鞍马、走兽等题材的作品，以唐人风尚为旨，往往笔线雍容，赋色高华，造型精严，意趣峻拔。山水一类则以五代宋初风尚为旨，学董源、巨然、李成、郭熙，而又自成一格，繁复的乱云皴和大面积多层次的水墨渲染被疏秀的淡墨干皴代替，具有清新而含蓄的文人气质。花鸟一类，继承五代两宋的写实传统，摒弃院体画的工丽纤微，笔法上融汇书法意味，色彩上力求雅淡情趣。

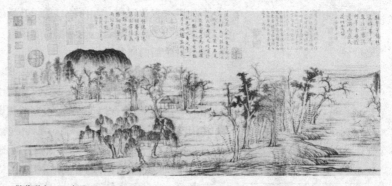

●鹊华秋色 元 赵孟頫

隔江秋色——元代美术

●富春山居图 元 黄公望
此画作于1347－1350年，被推为黄公望的"第一神品"。这幅画饱经沧桑，几经丢失，焚毁和修补抢救，存世部分已十分珍贵。画卷描绘了富春桐庐山之景致，吸收了董、巨披麻皴而更加简括，显示了深厚的笔墨功力。

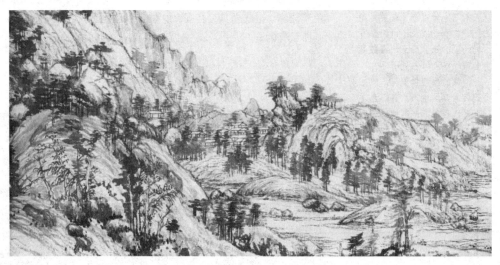

● 八棱银盒上的镀金团花图案

>>> 镶嵌画的起源

镶嵌画历史悠久,最早见于公元前 4000 余年的美索不达米亚,苏美尔人是这种艺术的始祖。1－4世纪,镶嵌画得到很大的发展,色彩技巧日臻完善,当时罗马人对它十分推崇。在美术史上,古罗马以及中世纪东罗马时期的镶嵌画无论在数量上或质量上都名列前茅。

镶嵌画随着罗马人的足迹传入其他地方,各国艺术家都以各自的民族风格,发展了这一艺术。

拓展阅读:

《圣母加冕》

　意大利马杰奥尔圣母堂

《最后的审判》圣马可教堂

◎ 关键词:工艺品 装饰纹样 镶嵌方法

镶嵌画

中国早在殷商时代的铜器上就曾有错金和错金嵌玉的装饰纹样出现,这些镶嵌艺术大多出现在工艺品上,具有悠久的历史和独特的风格。镶嵌画出现较少,但仍可以从帝王御花园的甬道和民间的建筑中用卵石镶嵌的地面和墙面的镶嵌装饰看出当年风貌。当代中国艺术家也开始重视运用这种艺术形式,在一些重要建筑物的室内外创作了一些镶嵌画。

镶嵌画材料来源十分丰富,有天然彩石、卵石、贝壳、螺钿、宝石、玉石和人造的玻璃料器、陶瓷、有机玻璃、金属和木料等。有直接镶嵌法、预制法、反贴反上法、正贴正上法等镶嵌方法。除平面镶嵌外,还有浮雕镶嵌,后者更能增强壁画的力度。拼嵌的片料既可以采取有规律的排列,也可以采取无规律的自由排列。镶嵌细工在运用色彩能力上有很高的要求,每个色域都是由无数色彩点子成分构成,每一块片料代表一定的色调,故镶嵌时每一种色彩成分都要经过斟酌和选择。高明的镶嵌细工艺术家能用补色创造出许多不同的效果。硬质片料的质感与量感以及镶嵌工艺产生的形、色、光的效果,使镶嵌画在色、质、量等方面显得粗犷浑厚,色彩斑斓。镶嵌画具有坚固、耐潮湿、耐晒而不变色的优点,这是其他壁画所没有的。

● 竹林七贤与荣启期拓片 南朝 青砖模印

隔江秋色——元代美术

●倪瓒像

>>> 全真教

全真教创建于金大定年间（1161－1189年），因创始人王重阳在山东宁海自题所居庵为全真堂，入道者称全真道士而得名。全真教是后期道教最大的派别之一，元代以来延续至今。

全真教在修行方法上注重内丹修炼，反对符箓与黄白之术，主张以修身养性为正道，以识心见性、除情去欲、忍耻含垢、苦己利人为宗。全真教规定道士必须出家住道观，不得蓄妻室，并制定了严格的清规戒律。

拓展阅读：

《诸真宗派总簿》清
《中华道教大辞典》

中国社会科学出版社

◎ 关键词：皴法 文人画风格 "南宗"

元四家

"元四家"指黄公望、王蒙、倪瓒、吴镇。但也有人认为"元四家"为赵孟頫、吴镇、黄公望、王蒙（明王世贞《艺苑卮言》），多数人更认可前一种说法。"雅洁淡逸"的山水画风是"元四家"创作的共同特点。他们的风格各有特点：黄公望是山川深厚，草木华滋；王蒙是画山水多至数十层，树木不下数十种，千岩万壑，回环重叠；吴镇山水苍茫沉郁；倪瓒山水"天真幽淡，萧杀寂寞"，具有一种荒凉空寂、疏简消沉的趣味。"元四家"对于山水画的发展起到了举足轻重的作用，他们四人均是江浙一带人，他们又都生活在元末社会动乱之际，且年龄相仿，皆擅长水墨山水并兼工竹石，为典型的文人画风格。虽然每个人社会地位或境况不尽相同，但他们不得意的遭遇是相似的，在艺术上都受到赵孟頫的影响，通过他们的探索和努力，使中国山水画的笔墨技巧达到了一个高峰，对后世的绘画，尤其是"南宗"一派影响巨大。

黄公望，字子久，号大痴道人，江苏常熟人。中年为吏，后因事入狱，获释后活动于杭州、富春、松江、常熟一带，为全真教道士。黄曾得到赵孟頫的指点，自称"松雪斋中小学生"。山水主要表现常熟的虞山、浙江富春山一带景致，多以披麻皴画法。传世作品有《富春山居图》《九峰雪霁图》《快雪时晴图》等。

吴镇，字仲圭，号梅花道人，嘉兴人。他家境贫寒，过着清苦的隐居生活。他工诗文，善草书，除山水外还精梅竹，在绘画上也吸取董源、巨然的皴法，笔墨雄秀清润，有苍茫气象，曾作《渔父图》，题句多"只钓鲈鱼不钓名""一叶随风万里身"内容，抒写了他安贫乐道的情操。传世作品有《渔父图》《竹谱册》《秋江渔隐图》等。

倪瓒，字元镇，号云林子，无锡人。倪瓒早年为富户，家中多藏书画古物，生活优游安适。元末农民起义爆发，他疏散家财遁迹于太湖直至明初。他的山水主要表现太湖风光，创"折带皴"画法，意境清幽萧索，表现了孤高的气质，极为明清文人画家推崇。作品有《渔庄秋霁图》《虞山林壑图》《容膝斋图》等。

王蒙，字叔明，湖州人。王蒙为赵孟頫的外孙，曾做过小官，后隐居黄鹤山，自号黄鹤山樵。山水也多以黄鹤山景为题材，他的山水皴法丰富，章法稠密，景色郁然深秀，他是"元四家"中极具绘画功力的一位。有《春山读书》《青卞隐居》《夏日山居》《葛稚川移居》等作品传世。

隔江秋色——元代美术

◎ 关键词：新面貌 "浅绛山水" 空间感

黄公望与《富春山居图》

● 黄公望像

>>> 富春山

富春山在桐庐县城以西约15公里的富春江北岸。相传，这里是东汉高士严子陵隐居垂钓的地方，故又称严陵山。

钓台可分东、西两台，是雄立于富春江北岸的两座石岗，各高近70米，背靠富春江，两座石岗顶部几乎都是平台状，旧时石台上建有一座亭子。相传东台是严子陵钓鱼处。站在严子陵钓台，俯视碧水白云相接，远望锦峰绣岭逐波涌浪，山川如画。

拓展阅读：

《六砚斋笔记》明·李日华
《虞山画志》清·郑伦逵

黄公望，本姓陆，名坚，江苏常熟人。被过继给浙江永嘉黄氏为义子，其父90始得之，有友人来贺，说："黄公，望子久矣。"因而得名"黄公望"，字子久，号一峰，又号大痴道人。50岁左右才开始作山水画，有人题他的《天池石壁图》评价他"滑稽玩世"，"平生好饮复好画，醉后洒墨秋淋漓"。晚年的黄公望，生活旷达浪漫，常酣饮游乐。

黄公望非常注重对自然景物的观察、研究。他的山水画，常写虞山、富春江一带的景色，风格简洁明朗，平淡自然；画法上多用干笔皴擦的画法，重视用笔对墨色效果的影响；着色仅用淡赭，被称为"浅绛山水"。后人评他的画为"峰峦浑厚，草木华滋"；"逸致横生，天机透露"。他一生画作丰富，流传至今的有《富春山居图》《天池石壁图》《快雪时晴图》《富春大岭图》《九峰雪霁图》《江山胜览图》《秋山幽居图》《两岩仙观图》等名作，或是苍茫浑厚，或是荒率简淡，都代表着元代山水画成熟时期的新面貌。其中尤以《富春山居图》最具有代表性，至今仍为世人称道。

据记载，《富春山居图》这幅画是黄公望耗多年心血才完成的。他在这幅画卷的卷末自题中称其"阅三四载未得备"，清初画家原祁在《麓台题画稿》中说黄公望经营七年乃成。《富春山居图》描绘的是秋初之时富春江两岸的景色。画中的峰峦旷野、丛林村舍、渔舟小桥，或雄浑苍茫，或雅洁飘逸，都生动地展示了江南翠微杳霭的优美风光，可谓"景随人迁，人随景移"，达到了步步可观的艺术效果。《富春山居图》用笔利落，虽学习借鉴了董源、巨然一派的风格，但比之董、巨更简约，更少概念化，因而也就更透彻地表现了山水树石的灵气和神韵。笔法既有湿笔披麻皴，另施长短干笔皴擦，在坡峰之间还用了近似米点的笔法，浓淡迷蒙的横点，运笔劲道十足，表现力很强。黄公望极注意层次感，前山后山的关系改变了传统屏风似的排列，而是由近而远地自然消失，虚实相生，过渡微妙，渲染力和层次感增强。画面仅用水墨渲染，若明若暗的墨色，经过这位大师的巧妙处理，深浅浓淡不匀的水墨在宣纸上转化为无穷的"色彩"，使画面空白具有真实的空间感，给人以挥洒奔放、一气呵成的深刻印象，超越了随类赋彩的传统观念，自然地笼罩在景物之上，化为一种明媚的氛围，令人倍感亲切，这也是黄公望对客观外界和主观感受的高度尊重的体现。清初画家恽寿平赞赏此图说："凡数十峰，一峰一状，数百树，一树一态，雄秀苍茫，变化极矣。"这幅从真山真水中提炼出来的作品，堪称元代文人画的杰作。

隔江秋色——元代美术

●渔父图 元 吴镇

>>> 吴镇墓

吴镇墓现为浙江省重点文物保护单位。墓碑文系吴镇自书。吴镇过世后,此碑立于墓前。明时,上半段残。1980年将残碑移至吴镇陈列室内。

吴镇墓明万历三十五年(1607年)重修,其时用条石砌筑,墓基八边形,墓壁圆形。民国及新中国成立后稍加修葺。今墓前仍保留明万历三十六年(1608年)嘉善知县谢应祥篆书"此画隐吴仲圭高士之墓"石碑,上款"豫章谢应祥题",下款"万历戊申岁立"。

拓展阅读:

《嘉善县志》清
《中国画鉴赏》
天津人民美术出版社

◎关键词:抒情 诗坛 自娱 反抗意识

气节文人画家——吴镇

吴镇,字仲圭,号梅花道人,又号梅道人、梅沙弥、梅花庵主等。嘉兴魏塘镇(今浙江嘉善)人。善山水、竹石,并工诗文,为"元四家"之一。吴镇是一位典型的文人画家,其文采四溢,享誉嘉禾,并在元代诗坛占有一席之地。吴镇虽擅长山水,兼擅墨竹、古木,但其作品取材相对偏狭,这与吴镇长期生活在杭嘉湖平原有很大关系。这一带是江南的米粮仓,河、港、湖、汊纵横交错,沿岸芦荻丛生,江中渔舟点点。这注定了生活在这一带的画家们必然会沉浸在抒情诗般的画境中。自五代南唐起,涌现出很多专绘江南平坡秀水的画家,如南唐董源、巨然,北宋惠崇、米芾,南宋米友仁、江参等。吴镇的山水学习董源、巨然,取其披麻皴和点苔之法,特别是山水画的构思和立意,深受董、巨的影响。

吴镇的传统山水画艺,取米芾父子的"米氏云山"墨点画法,他的山水意境苍茫沉穆,得南宋马远、夏圭的水墨苍劲。此外,吴镇还对巨然的披麻皴和点苔等笔墨情有独钟,取法甚多。

吴镇的山水画,喜写江上渔夫的情景,现存《洞庭渔隐图》,近景双松挺拔,古木槎丫,盘屈其间;远岸山峦,矾石垒垒,浑厚朴茂;天空水阔,浅汀芦苇,错落有致,湖山碧波间点缀一叶扁舟,布局简洁,画境佳妙。其上题诗云:"洞庭湖上晚风生,风搅湖心一叶横,兰棹稳,草衣新,只钓鲈鱼不钓名。"诗、书、画结合,曲折隐晦地抒发了自己的胸襟。此类"渔夫图",多作水畔杂树倚斜,平沙横亘,苇叶片片。山环山曲,或一舟处横,或渔翁垂钓,或有高士抱膝回顾,随意点染。意境或开阔,或幽深,颇多变化。既画出了"许歌荡漾芦花风",又描绘出"一叶随风万里身"的意境。由此可见吴镇之所以喜画渔夫图,是在于抒发画家隐遁避世的情致,画中的渔夫正是吴镇自我的写照,而图画表达的意境也是吴镇追求的自由、宁静的理想境界,并以此曲折隐晦地抒发自己不与蒙古异族合作的反抗意识。这在民族矛盾特别尖锐的元代,无疑是值得敬佩的。吴镇一生饱读诗书,性情倔犟而孤僻,中年一度隐居。因家中贫寒,甚至以卖萝卜为生。吴镇出生那年正是南宋灭亡的第二年,对异族的残暴统治,吴镇极为不满。其题竹诗云:"斫头不屈,强项风雪。"表明了吴镇不与元朝合作的反抗情绪。"其画虽势力不能夺"。然而,面对蒙古贵族的血腥镇压,吴镇作为一介书生,也只能采取"躲尽危机,消残壮志,短艇湖中闲采莼。吾何恨,有渔翁共醉,溪友为邻"的隐世态度,以此保持气节。吴镇在所居之处,遍植梅花,以赏梅自娱,以书画自遣。

●疏林图 倪瓒

>>> 倪瓒洁癖逸事

倪瓒有很重的洁癖，书房每天都要打扫。他专门养了两个仆人给他扫书房，要求一刻也不能停。

有一次，有个朋友来看他，天晚没回去，就住在他家。他怕人家把屋子弄脏，夜里起来好几次站在门外听，听见客人的咳嗽声，心里讨厌极了。次日早上，就叫仆人去寻找吐痰的痕迹，仆人找不到，怕他打骂，就找了一片烂树叶子来糊弄他。倪瓒捂着鼻子，闭着眼睛，命仆人把树叶扔到三里地以外去。

拓展阅读：

《倪瓒自书诗稿》刘墨
《送杨义甫访云林》元·王冕

◎ 关键词：水墨山水 文化名人 平远构图

简单荒疏——倪瓒

倪瓒原名珽，后改名瓒。自称倪迂，变姓名曰奚元朗，又曰元映。字元镇，号云林，又署云林子或云林散人。别号有很多，如荆蛮子、净名居士、朱阳馆主、萧山闭卿、幻霞子等。

倪瓒的绘画开创了水墨山水的一代画风，在绘画史上被列为元代中后期的"元四家"之一，又被当代评为"中国古代十大画家"之一，英国大不列颠百科全书将他列为世界文化名人。倪瓒家族为江南著名富豪，他幼年丧父，由其兄抚养，自小受到良好教育。读书努力，过目不忘，一生没做过官，40岁以前优游岁月，吟诗作画，邀名流同赏古书画，调声律，游四方，过着富裕而"风雅"的名士生活。其人清眉秀目，有洁癖。他后半生经历社会动荡，战争连年，思想日趋消极，并开始疏散家财，游荡在太湖一带。扁舟五湖，过着闲适、自在的生活。《一峰道人遭集序》中评价他说："元代人才，虽不若赵宋之盛，而高士特著，高士之中，首推倪黄。"可见在明清画家中，倪瓒的诗、文、书、画，受到了极大的重视。倪瓒善画山水、竹石，早年拜董源为师，后师法唐末、五代著名山水画家荆浩和关仝两人。著有《云林诗集》《清閟阁集》。画法墨色清淡，用侧锋，有轻有重，以干而带毛的"渴笔"画山石树木，

作折带皴，间用披麻皴，多用横点点苔，皴擦多于渲染，画树多取松疏姿态，树叶用松针点、介字点、仰叶点、圆点、垂藤点等数种；夹叶很少用，好写汀诸遥岭，小山竹树等平远景色。他还好画疏林坡岸，浅水遥岑之景，意境萧散简远，简中寓繁，用笔似嫩实苍，使文人水墨山水画有了新的风貌。构图上，采用平远构图，近坡高树数株，中间是辽阔的湖面，把远山提到了画幅最上端，构成两段式章法，使画面具有辽阔旷远的特殊艺术效果。中右方以小楷长题连接上下景，使全图浑然一体。突出了他个人风格特点，这种章法是倪瓒的一大发明。

倪瓒画竹也极负盛名，往往超乎于形似之外，他自跋画竹云："余之竹聊以写胸中逸气耳，岂复较其似与非，叶之繁与疏，技之斜与真哉！或涂抹久之，它人视为麻为芦，仆亦不能强辨为竹。"着重于抒发"胸中逸气"，事实上他的大量传世作品，无不以自然为自己的创作源泉。只不过他不刻意追求形似，而是把自然的山水当作自己寄兴抒情的依托。倪瓒的作品，结构简单，以平远山水，古木竹石为多，他讲究天真幽淡，逸笔草草，手与心灵气相通。画有简中寓繁、似嫩实苍的风格，为历代评家推许。

●素庵图 元 王蒙

>>> 胡惟庸党案

明洪武十三年正月，丞相胡惟庸称其旧宅井里涌出了礼泉，乃是吉兆，邀请明太祖前来观赏。朱元璋欣然前往。

走到西华门时，一个名叫云奇的太监突然冲到皇帝的车马前阻拦。卫士们立即驱赶，但他指着胡惟庸家的方向，不肯退下。朱元璋感到事情不妙，立即返回，登上宫城，发现胡家埋伏有士兵。于是立即下令将胡惟庸逮捕，当天即处死。画家王蒙也因此受到牵连下狱，后死于狱中。

拓展阅读：
《胡惟庸党案考》吴晗
《论韩国公冤事状》明·解缙

◎ 关键词："水晕墨章" 牛毛皴法 天下第一

苍茫浑厚——王蒙

　　王蒙，元代杰出画家，浙江湖州人。字叔明，晚年居黄鹤山，自号黄鹤山樵，又自称香光居士。外祖父赵孟頫、外祖母管道升、舅父赵雍、表弟赵彦征，都是元代著名画家。他与倪云林、黄公望、吴镇齐名，后人称"元四家"。他工书法，尤善画山水，其创造的"水晕墨章"，为丰富民族绘画的表现技法做出了贡献。他的画"元气磅礴""用笔熟练""纵横离奇，莫辨端倪"，展现出独特的创作风格。《画史绘要》中说："王蒙山水师巨然，甚得用墨法。"而恽南田更说他"远宗摩诘（王维）"。

　　董其昌就王蒙画学渊源曾云："王叔明画，从赵文敏风韵中来。泛滥唐宋诸名家，而以董源、王维为宗，故其纵逸多姿，往往出文敏规格之外。"王蒙不但承袭董源、巨然之风韵，还能广泛地研究北宋以来各家画法，同时还受到其外祖父赵孟頫的影响。王蒙除了吸收传统技法外，尤其注重体会自然的实景。正是因为王蒙对自然界观察入微，充满深厚感情，因而其作品真实而极富诗意。

　　王蒙画山水所用技法融百家之长，极为高妙，山头学董源，多作矾头，皴法用披麻皴或解索皴，晚年则创造出牛毛皴法，故被后人称为"牛毛皴"始祖。其特征：一是好用蜷曲如蚯蚓的皴笔，以用笔揪变和"繁"著称；一是用"淡墨钩石骨，纯以焦墨皴擦，使石中绝无余地，再加以破点，望之郁然深秀"。点苔是浑点、胡椒点、破竹点、破墨点混合使用。王蒙设色好用赭石藤黄，山头草树苍郁茂密，或全以水墨，别致不凡。他绘画时常先用淡墨而后用浓墨，先用湿笔而后用干皴，构图饱满充实，满而不闷，密而不塞，造成浑厚的气势，表现出江南山溪林木的湿润感，有别于元代其他画家。他的山水布陈，每每多至数十重，树木不下数十种，回环重叠，千崖万壑，烟霭微茫，曲尽山林幽致。山水里的人物房屋几榻，无不精妙。

　　《青卞隐居图》是他的传世之作，后被明董其昌誉为"天下第一"。图为纸本，水墨画。画于元至正二十六年，是描写画家故乡的卞山苍茫景色的立轴山水图，采用高远法构图，勾勒出卞山自在水麓而至山顶的全貌，画面展示了高崖陡壑，奇峰峻岭，长松丛树，清溪幽谷的景色，生动地再现了江南溪山蒙蒙润湿、林木茂密、沉郁深秀的自然风貌。结构谨严，纵横离奇。画家在运用董源、巨然、李成、范宽、郭熙等前代诸大家之法的基础上，融会贯通，创造出了线繁点密，苍苍深厚的新风格，形成其山水画的独特之处。其作品留传至今的还有《谷口春耕图》《花溪渔隐图》《秋山草堂图》《夏日山居图》等。

● 梨花图 元 钱选

>>> 王冕僧寺夜读

王冕七八岁时，父亲让他在田埂上放牛，他偷偷地跑进学堂，听学生们读书；听完，就默记在心。晚上回家，忘了牵牛。父亲生气打了他，但王冕还像原来一样。母亲说："孩子喜欢这样，听凭他去吧！"

于是王冕离家到和尚庙居住。晚上偷偷出来，坐在佛的膝盖上，用佛像前的灯照着读书，一直到天亮。佛像样子十分可怕，但王冕就像没看见一样镇定。

拓展阅读：

《稗史集传》元·徐显
《宋学士文集》明·宋濂

◎ 关键词：文人气质 院体画 "书画同法"

元代水墨花鸟画

随着元代文人画的发展，墨笔花鸟及梅兰竹石题材开始广泛流行。元代的许多山水画家也兼擅花鸟，画家们更加注重画面的自然天趣，设色也比较素雅。钱选、陈琳、王渊、张中等人都以花鸟闻名，他们都在前代的院体基础之上进行了改变和突破。钱选花鸟清润淡雅，晚年水墨花鸟更是不加雕饰；王渊变黄派工整富丽为简逸秀淡，易色为墨；陈琳、张中则以粗简为特色。相比之下，工笔花鸟则没有得到大的发展。画枯木竹石有名的大多是山水画家，赵孟頫、柯九思、吴镇、顾安、李衎、倪瓒等都是个中高手，各人皆有所长。张逊的双勾竹在元代几成绝响。画梅著称的有邹复雷、王冕等。

钱选，字舜举，号玉潭，别号巽峰、清癯老人、习懒翁等，吴兴人，南宋进士。工诗、书、画，以绘画成就最为突出，山水花鸟、人物故事、鞍马等均深有造诣，是一位技法全面的画家，与赵孟頫同乡，为"吴兴八俊"之首。入元后隐居不仕，潜心作画，以终其身。他的绘画继承前代传统，山水花鸟师赵昌，青绿山水师赵千里，广泛吸收前贤经验的基础上又富新意。他主张作画要体现文人的气质，即所谓"士气"，而不再刻意追求形似，这种主张在元初画坛上具有一定的代表性，产生了重要影响。《八花图》是钱选早期花卉代表作，此图继承了宋代院体画法，笔法精工细密同时又富于文人画的气质。《白莲花图》为水墨淡设色，变早期的工丽为放逸，这种画法影响了明清水墨花卉画的风格。

王渊，字若水，号澹轩，钱塘人，主要活动于元代中后期。善画山水、人物，尤精花鸟竹石，山水师郭熙，花鸟师黄筌，但对黄筌之设色工细有所突破，将之改为水墨晕染，自成一格，对元代及后世都有很大影响。作品有《山桃锦鸡图》、《墨牡丹图》、《花竹禽雀图》轴和《桃竹春禽图》轴等。《山桃锦鸡图》以坡石溪水为背景，画山桃修竹下的两只锦鸡，一番春意盎然的景象。结构严谨，笔法沉稳凝练而又清劲秀润，是王渊水墨花鸟的代表作。

赵孟頫在古木竹石和花鸟画方面，也有较高成就。他最有代表性的作品有《秀石疏林图》卷和《古木竹石图》轴。《秀石疏林图》画巨石周围分布数株古木丛篁，用飞白法画巨石，表现了巨石的坚硬质感；用圆劲的笔法画古木，表现了树木挺劲的枝干；用峭利的笔法画竹叶，表现了竹的潇洒。书法笔墨在绘画中的效用尤为突出。他在此画后的跋中题道："石如飞白木如籀，写竹还与八法通；若也有人能会此，方知书画本来同。"这首诗对唐代张彦远关于"书画同法"的理论做了进一步的阐述，对明清时期文人画创作的风气产生了极大影响。

●墨竹谱 元 吴镇

此谱共22页，前两页书苏轼文，后20页画竹，乃至正十年所作。所画之竹诸态皆备，深得竹之性情，笔意豪迈。册上题可印记，系统记述了他画竹的经验和创作理论，对后世影响很大。

●捶丸图 壁画 元

>>> 西藏夏鲁寺

夏鲁寺是西藏夏鲁教派的著名寺庙,寺名"夏鲁"就是新生的幼芽或嫩叶的意思。该寺位于市东南22公里处的夏鲁村。1087年由夏鲁派高僧洛敦多吉旺秋主持兴建。1329年曾遭震毁。

14世纪初叶,夏鲁万户长请来当时西藏最有学问的布顿仁钦珠住持夏鲁寺,于1333年大兴土木,对原寺加以扩建维修,元朝皇帝给予大量资助,并派去了汉族工匠,因而这座建筑具有浓郁的元朝风格。

拓展阅读:

《图绘宝鉴》元·夏文彦
《中国美术史稿》李霖灿

◎ 关键词:题材增多 审美爱好 装饰

元代壁画

元代壁画比较兴盛,分布地区也很广。一方面继承了唐宋和辽金壁画传统,另一方面也有新发展。从考古发现和文献记载看,有佛教寺庙壁画、道教宫观壁画、墓室壁画、皇家宫殿和达官贵人府邸厅堂壁画。寺庙、宫观壁画的题材内容以佛道人物为主;殿堂壁画大都描画山水、竹石花鸟;墓室壁画主要反映墓主人生前生活,有人物,也有山水、竹石、花鸟等。这些壁画的创作者,大多数为民间画工,也有一部分文人士大夫画家。细分说,寺、观、墓室壁画多出自民间画工之手,宫殿及府邸壁画则以文人士大夫画家为主。元代壁画的一个显著特点是山水、竹石、花鸟等题材增多,这与文人画的兴盛和当时艺术风尚及审美爱好有密切关系。

佛寺、道观壁画的兴盛是因为元朝政府为了利用宗教维护其统治,采取了保护宗教的政策,从而使佛教和道教颇为盛行。为了鼓励宗教的发展,元政府还下令全国兴修佛寺、道观,佛寺、道观壁画也就应运而生,并多邀民间高手绘制。其中最具代表性的是甘肃敦煌莫高窟第3窟和第465窟佛教密宗壁画,山西稷山县兴化寺、青龙寺佛教壁画,山西芮城县永乐宫、洪洞县广胜寺水神庙道教壁画等,堪称元代壁画的杰作。特别是永乐宫壁画,规模宏大,描绘人物众多,内容丰富,技艺精湛,为存世古代道教壁画之最佳作品。广胜寺水神庙壁画中的戏剧人物图和描写明应王宫廷生活的画面,线条苍劲,色彩丰富,人物形象真实生动,并具有浓厚的生活气息,亦堪称元代壁画中的珍品。此外,像西藏的拉当寺、夏鲁寺,内蒙古、辽宁、甘肃、四川和华南许多地区的佛寺、道观中,当时都绘有佛道壁画。

元代墓室壁画中最具代表性的有山西大同冯道真墓壁画和北京密云县元代墓壁画,均绘制于元代初期。冯道真墓中的《论道图》、《道童图》和《疏林晚照图》等水墨画似乎出自同一位画家之手,其内容真实地反映了墓主人,这位道教官员的生前生活、情趣和爱好。上述两墓壁画的发现有重要价值,尤其对于研究元代早期山水、人物、花鸟竹石的画法和艺术风格的演变起到了至关重要的作用。

元代皇家宫殿和贵族达官府邸,曾盛行用壁画进行装饰,由此促进了宫殿、厅堂壁画的发展。据文献记载,一些著名画家如商琦、唐棣等人曾应召为元代宫中新建的嘉熙殿创作壁画,蒙古族道士画家张彦辅曾画钦天殿壁。一些达官贵人为附庸风雅,也效仿皇家请名画家在府邸厅堂内画一些山水、竹石、花鸟一类题材的壁画。但随着建筑物的毁灭,这类壁画已不复存在。元代壁画的盛行,给一大批民间画工提供了施展才智、技能的空间,它传承和发扬了唐宋以来吴道子、武宗元等人的优秀壁画传统,在中国绘画上占有重要地位。

●青龙寺壁画 元
青龙寺位于山西省稷山县，现存有元代壁画180多平米，大多是明代洪武十八年（1385年）补绘或重装，保留了元代壁画的风格。壁画内容广泛，比例适度，线条流畅。

隔江秋色——元代美术

◎ 关键词：文治 理学 进取精神 书论

元代书法何以复古

● 程颐像

>>> 程朱理学

　　程朱理学是北宋理学家程颢、程颐和南宋理学家朱熹思想的合称。

　　二程曾共同师从北宋理学开山大师周敦颐。他们把"理"或"天理"视作哲学的最高范畴，认为理无所不在，不生不灭，不仅是世界的本原，也是社会生活的最高准则。在人性论上，二程主张"去人欲，存天理"，并深入阐释这一观点使之更加系统化。二程学说的出现，标志着宋代理学思想体系的正式形成。

拓展阅读：

《四书章句集注》南宋·朱熹
《二程全书》明·徐必达

　　元代书画同法的指导思想十分明确。一方面是由于书法家的文人身份，著名书法家往往就是著名画家、诗人、文学家，如郝经、赵孟頫、管道升、黄公望、王蒙、倪瓒、吴镇、王冕、钱选、柯九思、李衎、杨维桢等。书法史上最为著名的元初书法家、画家、文学家、诗人赵孟頫在《秀石疏竹图》题诗中写道："石如飞白木如籀，写竹还于八法通。若也有人能会此，须知书画本来同。"书法家、画家、诗人柯九思也说："写竹，干用篆法，枝用草书法，写叶用八分法，或用鲁公撇笔法，木石用折钗股、屋漏痕之遗意。"（《画竹自跋》）书法家、文学家、诗人杨维桢撰《图绘宝鉴·序》中说道："书盛于晋、画盛于唐，宋书与画一耳。士大夫工画者必工书，其画法即书法所在。"又在《赠王子初双勾墨竹歌》中说："唐人竹品谁第一？精妙独数王摩诘，深知篆籀古书法，却对筼筜写萧瑟。"元末明初的宋濂在《画原》中也表达了这种观点："书与画非异道也，其初，一致也。"文人书画成为封建社会中最具人文特色的中国传统艺术，足见这种书画同法的理论对后世文人书法和文人画影响至大。

　　元世祖忽必烈为加强政治统治与思想统治，积极标榜文治，崇尚儒家文化，提倡程朱理学，并诏修孔庙，征召著名儒士，相当一部分理学家积极为蒙古族统治阶级出谋献策，如许衡、吴澄等，他们制定了一套便于统治汉族地区人民的规章制度，程朱理学继续成为主要的官方哲学。在这种政治、经济、思想、文化等背景因素下，不但书法艺术创作与书法理论受其影响，整个元代文学艺术大都缺乏唐、宋大家那种积极向上的进取精神、磅礴的气势和深厚的思想内容。

　　元代重要的书论往往将诗论、画论、文论、书论相融通，这种感悟点评的方法大都是以题跋的形式出现的，它讲究书家对书法艺术的情感体验、直觉把握、审美通感等情与悟的统一，精致简明地表达了书家的艺术思想与审美情趣，成为传统书法理论的一大特色。元代书法理论除了《衍极并注》那样的长篇巨制之外，许多重要的书学思想都是通过题跋表达出来并流传后世的，因此题跋是元代书法理论的重要组成部分。元代书法理论的总体构成，便是在其特定的时代背景下，以文人书画家为理论主体，以对晋韵唐法的崇尚为理论指向，主要以题跋与点评的形式阐释和继承古法，主要理论方法，以古促新，借古开今，指导书法艺术创作，成为中国书法理论史中的重要一环。

● 楷书老子道德经卷 元 鲜于枢

>>> 杜甫《魏将军歌》

将军昔著从事衫，
铁马驰突重两衔。
披坚执锐略西极，
昆仑月窟东崭岩。
君门羽林万猛士，
恶若哮虎子所监。
五年起家列霜戟，
一日过海收风帆。
平生流辈徒蠢蠢，
长安少年气欲尽。
魏侯骨耸精爽紧，
华岳峰尖见秋隼。
星躔宝校金盘陀，
夜骑天驷超天河。
辘枪荧惑不敢动，
翠蕤云旓相荡摩。
吾为子起歌都护，
酒阑插剑肝胆露。
钩陈苍苍风玄武，
万岁千秋奉明主，
临江节士安足数。

拓展阅读：

《书林藻鉴》马宗霍
《书学传授》明·解缙

◎ 关键词：复求古法 行草 意蕴 回腕法

"南赵北鲜"——鲜于枢

鲜于枢与赵孟頫齐名，两人并称元代书法"二雄"。鲜于枢曾任江浙行省都事，后官至太常寺典簿，人称鲜于太常。与赵孟頫等人过从甚密，以书法著称于世。他重视书法的技巧，重视笔法，结字的研究，更重视书法家的气质。他多作草书，其笔法从真行来，故落笔不苟，而点画所至皆有仪态。从他的传世作品可以看出，其书当从学唐人书法入手，主要师法欧阳询。另外因与赵孟頫等人曾共同倡导复求古法，与之一同收集和临学古代的书法作品，故多少受到赵书的影响，并与赵书一起形成某些共同的时代风格。他善诗词，工书画，还精于鉴赏，这也是鲜于枢成为高水平书法家的重要原因之一。

鲜于枢的书法作品较多，传世墨迹约有40件，多为行草书，楷书较少。《老子道德经》和《御史箴》分别为中楷及大楷书。前作精心刻意，书法紧健处兼有欧阳询、虞世南遗法；而在通篇谨严中又有一些姿致笔法，则是受李邕的影响；后作则面貌迥殊，有些字的结法、笔画类似黄庭坚，但其主体更显示出赵书的影响。大字行书的代表作如《杜工部行次昭陵诗卷》，大字草书的代表作有《石鼓歌》《杜诗魏将军歌》等。其书行距较疏，书势雄逸健拔，笔法则圆润骨劲，气势磅礴而不失规矩。他的行草书作喜书唐诗，可见他的书法是倾向唐人的，著名的唐高闲《草书千文》曾为其收藏，唐人草书对他有较深的影响。

鲜于枢的行草书在一定程度上具有唐人书法的气势，为赵孟頫等人所推赞。极力反对宋人书法，这一方面是出于复古的艺术主张；另一方面也反映出他对以舒缓的用笔写出纵逸形态的黄庭坚狂草的不欣赏，或者是不理解。但他的书法缺乏艺术的蕴藉，不如赵孟頫中晚年虽专致于二王书法，但也有秀润雅致的一面。所以鲜于枢尽管曾以书名一世，其后传者却寥寥，传世书法作品不及赵孟頫那样丰富，真伪情况也不像赵书那样复杂。行草是他书法的主要成就。草书学怀素并能自出新意。虽然他学的是唐朝人怀素，但他的字里，更多的是元朝人的东西；无论是笔法的丰富性，还是节奏的复杂性，都比怀素有所简化。他的执笔方法很有特点，使用独特的回腕法；喜欢用狼毫，写字强调骨力。他的行草书骨力劲健，真力饱满。行笔潇洒自然。赵孟頫对他很推崇，说："我当年同伯机兄一块学草书，伯机超过我太多了，极力追赶也赶不上。现在伯机死了，大家都说我书法写得好，不过是在没有佛的地方称尊罢了。"如果说赵孟頫的字骨少肉多的话，那么，他的字则相反，属骨多肉少。

◎ 关键词：青花瓷器 故事场景 装饰题材

画艺高超的元人物故事青花瓷

●青花"萧何月下追韩信"梅瓶

>>> 萧何月下追韩信

秦末农民战争中，韩信仗剑投奔项梁军，项梁兵败后归附项羽。他曾多次向项羽献计，始终不被采纳，于是离开项羽前去投奔了刘邦。

刘邦初始也没把他当将才使用，只任命他为治粟都尉。韩信见刘邦不肯重用，决意离汉营而去，逃到寒溪时，本来可以过去，但因溪水大涨，无法通过，丞相萧何素知韩信之才，闻讯即刻骑马月夜苦追，将他劝回，由此留下了"萧何月下追韩信"的美谈。

拓展阅读：
"三顾茅庐"典故
《史记·淮阴侯列传》
西汉·司马迁

在品类纷繁的元代瓷器中，青花瓷器以鲜活、艳丽、明快的风格独树一帜。而青花瓷器中，最具特点的是以人物故事为题材的瓷器。它的数量虽少，但绘画技法高超，特别是画面小中见大，且多表现元代杂剧的故事场景，开创了全新的视觉领域。1994年香港苏富比公司的拍品中，有一件"三顾茅庐"青花盖罐技艺之精湛震惊了当时的拍卖界。这件精致的瓷器就是典型的元代人物故事瓷器。

此类瓷器还有现藏于江苏省南京市博物馆的"萧何月下追韩信"梅瓶，出土于江宁县牛首山的洪武二十五年沐英墓中。该瓶主题鲜明突出，画面在梅瓶的腹部占据主要位置。上下饰西蕃莲、杂宝、变形莲瓣纹、垂珠纹等。

"蒙恬将军"玉壶春梅瓶出土于湖南常德市，现藏于湖南省博物馆。画面中蒙恬以顶盔贯甲、面相威严、端然稳坐的姿态，衬得背后高高树起的大旗，展示了巍然肃杀之气。

湖北武汉市文物管理处收藏的一件瓷瓶，瓶腹绘出四个莲瓣纹菱形开光，开光内分别绘有"王羲之爱兰""周敦颐爱莲""孟浩然爱梅""林和靖爱梅鹤"四个画面。画中人物或坐或立，或拱手，或拽杖，或在柳荫下品幽兰飘香，或在梅树下观白鹤起舞。四个不同的画面都表现了高雅闲逸的主题。

流失在海外的瓷器作品中，以现藏于日本出光美术馆的"昭君出塞"青花盖罐最为出色。罐腹绘九个人物，七匹乘骑（另外两骑当隐在山石后面）。九个人物动作、相貌、服饰皆有差别，有男有女，有老有少，或骑在马上，或摇鞭步行。马上驮着弓弢、行囊。其中骑在一匹白马之上，怀抱琵琶，梳高髻的汉装女子是王昭君，前后各有一胡服女子随行。六名男子中，有的头戴貂冠，髡发驾鹰，着胡服，有的戴毡笠，着汉装。当是迎亲的匈奴使节和汉朝送亲的官员。画面中山石掩映，苍松、翠柳、修竹、芭蕉杂衬其间，疏密有致，布局匀当。

宋元文学的通俗普及，尤其是杂剧的广泛传播是元代青花人物瓷器出现的主要原因。当时瓷器只是其中的载体之一。更早一些的金朝，就已利用砖雕表现戏剧人物，这在山西侯马、稷山金墓中屡屡见到，其中就有"单骑救主"的故事。到了元代，铜镜背纹有"柳毅传书"、"洛神"图；螺钿器有"三顾茅庐"长方案、"高力士脱靴"盒、"瑶池仙庆"盒等；江苏吴县出土过"姜太公垂钓金带扣"。但是，在这些器物上，无论人物刻画、动作表情，还是山石皴擦，都不及青花瓷器所画的酣畅、流利。

元代人物故事青花瓷器大都体

型较大，如盖罐、梅瓶、玉壶春瓶等。比较而言，盖罐、梅瓶腹径较粗，作画面积大，多用来表现场面宏阔的题材。而玉壶春瓶颈肩纤细，硕腹下垂，一般选择人物少、场面小的画面。人物故事画面多置于器物中段，给人以强烈的冲击力。玉壶春瓶绘画面积较小，表现大的场面时，需要以全器作画。如"蒙恬将军"玉壶春瓶，武士所擎的大旗直达瓶口，气势磅礴。凡绘有人物故事的青花瓷器质地细腻，釉色白而匀称，画工的绘画技艺非常高超。

这些绘于青花瓷器上的图画，无一不具极强的艺术感染力。以广西横县盖罐上的"单骑救主"图为例，抓住单雄信杀败段志贤，欲追秦王李世民，尉迟敬德策马持鞭赶来救驾的场景。一边二将挺枪驰马，杀气腾空。另一边秦王李世民徐鞭缓辔，回首顾盼。前面还有两只飞翔在云际的凤凰，有一种动静结合、相得益彰之妙。单雄信的勇猛，尉迟恭的刚毅，李世民的镇定自若，跃然而出，展现出细节刻画的精妙。与广西横县"单骑救主"盖罐相比肩的是藏于日本出光美术馆的"昭君出塞"图盖罐，两

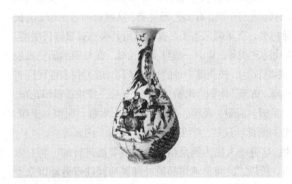

● 景德镇窑青花人物故事玉壶春瓶 元

者构图、画风几乎一致。整体画面热烈而壮阔，丝毫不显呆板，称得上上乘，与藏于吉林省博物馆的金代张瑀所绘《文姬归汉图》、流失在日本的宫素然所绘《明妃出塞图》有异曲同工之妙。

与纸、绢不同，用青料在瓷胎上作画，更具难度，尤其显示出画家的深厚功力。绘画技法上，这些人物故事瓷器上的人物比例得当，人物表情、性格的刻画非常传神。线条流畅，山石、树木、乃至人物衣饰有平涂，有皴擦，表现力十足。

●清代木雕花卉图案

>>> 木偶戏

　　木偶戏俗称"木脑壳戏"，由演员在幕后操纵木制玩偶进行表演的戏剧形式，又称傀儡戏。根据木偶的结构和演员操纵方式等方面的差异，又可分为不同的种类。

　　中国木偶戏历史悠久，三国时已有偶人可进行杂技表演，隋代则开始用偶人表演故事。进入 20 世纪以后，木偶戏的演出形式日趋丰富多彩，有多个种类的综合演出，演员由幕后操纵转入前台，真人与木偶同台演出，演出剧目也日益丰富。

拓展阅读：

《中国民间美术》王伯敏
《中国民间美术发展史》
　　刘道广

◎ 关键词：民间文化 民俗生活 艺术风采

下里巴人——民间美术

　　民间美术是普通劳动群众在漫长的历史过程和习常的民俗生活中创造、应用并与生活相融的美术形式。它是民间艺术和民间文化的一种表现形态。民间美术的内容极其丰富，包括民间绘画、民间雕塑、民间服饰、民间建筑、民间工艺、民间器具等各种技艺手段、各种民俗功能的范畴和形态。民间美术大都以一定的民俗生活为基础，与民俗生活相结合，并与其他民间艺术相配合，是同一民俗事象的不同构成。

　　各族人民创造和传承的民间美术统称为中国民间美术。中华民族悠久的历史，各民族多元一体的格局，各族劳动人民长期的精神财富的积累，各地域各民族人民的审美趣味、民族特征、地域特色的形成，中华民族世代生息的辽阔的土地，多姿的山川地貌，丰富的地理资源，多样而稳定的经济生产生活方式，使中国民间美术光芒尽放，种类之多，更是数不胜数。从创造和制作方式上看，有自娱性的，有副业性的，有职业性的，有作坊性的。从民俗形态上看，有生产、生活类，有节日、礼俗类，有居住、建造类，有仪式、表演类。从材料材质上看，有土木泥石类，有木棉麻锦类，有纸皮铁铜类，有丝陶瓷玉类。从创作手段技法上看，有雕塑雕刻类，有画绘剪镂类，有印染织绣类，有建筑制作类，有工艺器具类。从题材内容上看，有民间神祇类，有民间祥物类，有年画风筝类，有家具用具类，有服饰民居类，有木偶皮影类，有游戏游艺类等。其中一些种类和形式，在长期的历史发展中，形成特色品牌，影响深远，并获得中外的普遍认同，成为代表性民间美术种类和品类。如年画、剪纸、木偶、风筝、蜡染、扎染、绞染、彩印花布、刺绣、织锦、灯彩、泥塑、面塑、花模、砖雕、石雕、木雕、泥模、土陶、花瓷、香包、布老虎、面具、玩具、竹编、草编、棕编、内画等。

　　民间美术的产生，是劳动人民为满足精神生活需要而进行的一种朴素的、自由的表意创造，所以，民间美术作品质朴纯真地倾注着劳动群众个人的感情信仰和随心所欲的个性，从而形成了随意性的艺术风采。民间美术作品大多是人们日常生活、节日活动或祭祀活动中的实用物品，有着强烈的装饰性，在造型上采用大胆取舍、夸张提炼的手法，独具特色。民间美术作品使用很普通的材料，在制造技艺方面也十分自由，往往是因材施艺。质朴率真、随意大方的劳动群众即是民间美术的作者，他们在生产劳动之余，自发地根据自己的直觉和兴趣，自由想象发挥，因而，其作品具有浓厚的乡土味，质朴大方。热烈夸张是民间美术作品的又一特色。由于实用的要求，民间美术品大多有着强烈的情调，造型夸张，色调对比，表现出一种强烈的装饰味。

●双喜临门

>>> 满族剪纸

满族剪纸始于明代，出于对嬷嬷神的崇拜，满族剪纸产生了代表性的作品《嬷嬷人儿》，剪成的人物都是身着旗装，头顶梳髻，或头戴"达拉翘"的典型满族装束，这种剪纸，是满族剪纸的杰作，其风格粗犷朴实，很有特点。

满族剪纸中的"挂笺"也是一种地道的满族特色的剪纸。"挂笺"是白色的，上有满文，为奇、瑞之意。剪技粗犷，具有鲜明的民族审美特征。

拓展阅读：

《中国剪纸》吴良忠
《满族文化与宗教研究》赵展

◎ 关键词：风尚 刻纸 平面构图法 形式美感

民间艺术奇葩——剪纸

剪纸是一种历史悠久的民间传统工艺。早在汉、唐时代，即有民间妇女使用金银箔和彩帛剪成方胜、花鸟贴上鬓角为饰并成为当时的风尚，后来逐步发展成形式多样的饰物。在节日中，用彩色纸剪成各种花草、动物或人物故事，贴在窗户上叫"窗花"，门楣上叫"门笺"作为装饰，也有作为礼品装饰或刺绣花样之用的。剪纸的工具，一般只用一把小剪刀，有的职业艺人则用一种特制的刻刀刻制，称为"刻纸"。剪纸因其材料易得、成本低廉、效果立见、适应面广而受到普遍欢迎，是中国最普及的民间传统装饰艺术之一。如今全国各地都能见到剪纸，甚至形成了不同地方的风格流派。剪纸不仅表现了群众的审美爱好，而且蕴含着民族的社会深层心理，也是中国最具特色的民艺之一。

学者们一般认为剪纸的历史可推溯到汉唐妇女使用金银箔剪成方胜贴在鬓角为饰的风俗，现在已发现的最早剪纸实物是南北朝墓葬中的动物花卉团花，而虽已找到蔡伦以前的东汉纸张实物，但严格意义上的剪纸不会早于汉朝。杜甫诗中就有"暖汤濯我足，剪纸招我魂"的明确记载。今日苗族仍有年节剪鬼神之形贴于牛栏或门上的巫术习俗，可见早期剪纸大约与道家祀神招跪祭灵等宗教活动相关。

剪纸一般是象征意义很强的艺术形式，剪纸常被用作祭祀祖先和神仙所用供品的装饰物。现在，剪纸更多的是用于装饰。剪纸可用于点缀墙壁、门窗、房柱、镜子、灯和灯笼等，也可为礼品做点缀之用。剪纸因材料单薄，多用满幅铺排匀称而物象互相串联的平面构图法，形象多富装饰性，避免大块黑白，用精致花纹点缀装饰主体人物。如艺人在表现"猫捕鼠"时竟创造出"鼠在透明猫腹"的奇特效果，天真烂漫的风格十分耐人寻味。平面重叠铺陈的手法不仅促成浓烈的民族风格的形成，并且扩大了画面的容量、提高了剪纸的表现力。绝大多数剪纸都并不追求严格写实，而是群众心目中的意象的表现，例如陕西剪纸的牛，把牛身上的旋毛做成为牛身上的装饰花纹，图案极度夸张，不但增添了视觉的动感变化，还加强了形式美感。

●鹿鹤同春

●金鸡报晓

●剪纸

>>> 窗花剪纸

窗花剪纸的内容丰富、题材广泛。窗花有相当多的内容表现农民生活，如耕种、纺织、打鱼、牧羊、喂猪、养鸡等。除此之外，窗花还表现神话传说、戏曲故事等题材。另外，花鸟虫鱼及十二生肖等形象亦十分常见。

唐代诗人李商隐曾在诗中写道："镂金作胜传荆俗，剪绿为人起晋风。"宋、元以后，剪贴窗花迎春的时间便由立春改为春节，人们用剪纸表达自己庆贺春来人间的欢乐心情。

拓展阅读：

《山东民间剪纸》郑军
《中国民俗文化大观》
中国社会出版社

◎ 关键词：喜花 窗花 围饰 日用剪纸

富有浓郁地方特色的山东民间剪纸

剪纸多用于生活礼仪，以婚礼作品最为丰富。"喜花"是装饰新房窗户的剪纸的通称，一般剪"喜"字，用龙凤、喜鹊登梅等图案做围饰。鲁西北一带的"喜花"包含古意，其穿花图案多用"合碗"（又称"扣碗"），古人把葫芦看作人的始祖，所以许多专家都认为合碗、茶壶、葫芦都是由葫芦的原型变化出来的，民间艺人以此表达人类繁衍的要义。剪纸也用于年节，重点集中于过年，形式有窗花、过门笺、类笼花、对联等种种。

窗花品种极多，以大红单色为主，亦有半剪半染五彩并用的。形式多随旧时民居窗户的格式的变化而变化。如棂子窗花，适应狭长窗棂，单幅多为长条形，但农村剪纸能手，在窗棂上能剪出多种变化：四个角各用三角形图案装饰，名为"窗角"；正中以四五幅长条作品拼成一个大幅，起统领作用，名为"窗心"；其余空间点缀以花鸟、人物、鱼虫、走兽，随意自然，名为"小花"。栖霞县乡间更有"窗飘带"，剪为长条花，粘在窗框上端随风舞动，使窗花富于动感。

日用剪纸范围很广。最常见的是用各种服饰的花样，如袄花、膝裤子花、门帘花、兜子花、枕头顶花等。还有一些大类如鞋花，又可分为靴子花、绣鞋花、寿鞋花、虎头鞋花、猫头鞋花、猪嘴鞋花、十二生肖鞋花种种。另一类日用剪纸是"顶棚花"，山东农村居室天花板用秸秆扎架，用纸裱糊，俗称"顶棚"，装饰"顶棚"的剪纸，即为"顶棚花"，顶棚中心一幅大的剪纸，昌邑县地方称为"大团花""月明花"。整体圆形，剪为"二龙戏珠""狮子滚绣球""凤凰串牡丹""四季娃娃""大鸡花""莲子花"等图样。四角贴"角花"，"角花"图案多为菱花、蝴蝶、蝙蝠等。

日用剪纸以胶东半岛最东端荣成市乡间的纸斗花最富地方特色。当地妇女用纸浆仿陶器制作的日用纸器，均称为"纸斗""笸箩"，用剪纸做装饰，这种剪纸便称为"斗子花""笸萝云子"。荣成纸器一律在白色底子上贴黑（荣成民间叫作"青"）色剪纸，制成的器物黑白分明，这与一般民间美术作品的喜大红大绿截然不同，剪纸的细致精妙处可以得到充分的显示。经作者用心安排，纸斗的造型、用途和斗上的剪纸，往往有含蓄的趣味。

● 元代青花龙纹扁方瓶

>>> 郑和下西洋

郑和（1371—1435年），本姓马，小字三保，云南人。明成祖时为太监，赐姓郑。

1405至1433年，总兵太监郑和指挥宝船船队先后七次下西洋，共访问了30多个国家，加强了中国人民与亚非人民的友好关系，显示了中国人在造船、航海等方面的高超技术，也证明当时中国在世界航海事业中居于领先地位。郑和下西洋是世界航海史上的壮举，代表了当时世界航海事业的最高峰。

拓展阅读：

《中国历史纲要》尚钺
《祖国大航海家郑和传》梁启超

◎ 关键词：笔架山 青花瓷 南方 乡土气息

建水陶瓷

云南建水陶瓷历史悠久。经考古证实，在龙岔河谷发现的西汉古墓中出土的陶罐残片距今已有2000年之久。近年来，有关专家在城东郊与北郊的古窑址进行的考古发掘证明，早在宋代这里就已开始生产青瓷制品，到元代有青花瓷，至明代达到鼎盛时期，与同时期景德镇的青花瓷相比，技艺旗鼓相当，各具特色。史载元代景德镇烧造的青花原料即产自建水笔架山，称为类碗花石。郑和下西洋时，曾带有一部分建水窑生产的青花瓷器。自元迄明，建水青花瓷除满足本地需求外，还远销云南全省和东南亚一带，产生了广泛的影响。但终因建水地处边陲，交通不发达，与外界交流不畅，致使建水青花瓷湮没无闻。但随着建水苏家坡等地元明古墓中青花瓷器的大量出土，人们纷纷投来关注的目光。建水青花瓷频频亮相于香港、北京、上海、广州、昆明等地的拍卖会，屡创高价，成为收藏界的新宠，还被收入国家出版社出版的各种工具书和图录中。

青花瓷器早在唐宋时期就已经渐露端倪，但留传下来的实物极少。元代中期，即14世纪30年代，成熟的青花瓷器再度崛起，景德镇、建水等地的制瓷工匠们在前人生产经验的基础上总结创新，创造出更高审美价值和技艺水平的青花瓷作品。建水青花瓷器与景德镇等窑口同类产品有着明显的区别。建水窑青花瓷釉色和装饰纹样具有鲜明的地方特色：一是器物多为砂底，部分有流釉漏底现象，胎内灰黄色，胎中含铁量3%左右；二是除大罐为浅底宽圈足或平底外，一般器物均有圈足和卧足；三是胎体较厚，造型古朴庄重；四是建水窑青花瓷色深如豆青，或浅青而又略显黄色，或色泽竹黄而又隐泛青蓝；五是青花瓷器上画面题材以缠枝花、牡丹、莲花、月季、龙凤、鱼藻、瑞兽、海涛、山水人物、梅兰竹菊及杂宝图案为主，花纹细密繁复；六是器形大，品种多，主要的有将军罐、荷叶盖罐、碗、盘、玉壶春瓶、香炉、象耳花瓶等，其次有碟、盅、杯、盏、缸、盒、钵等；七是形式活泼，画笔流畅，整体感觉粗犷润泽。

建水青花瓷的造型、装饰、内容、手法和色彩，既明显受中原文化的影响，又有自己的地方特色，洋溢着浓郁的乡土气息。从形式到内容，都力求生动地展现人物、动物的个性，使观赏者体会到作者在其中寄予的思想感情，并为之动情。建水青花瓷画不强求用过多过繁的纹样来显示华丽贵重，工匠们笔法流畅自如，展现出精练独到的风采。这种风格在以青花瓷碗、玉壶春瓶、青花荷叶盖罐为代表的此类风格的元代瓷器中就已经表现得极为出色，至明代体现得更加突出。

巨人之肩——

明清美术

—— 明清时期的绘画从理论到实践，都取得了丰富而卓越的成就，为后世留下了一笔巨大的艺术财富。

—— 建筑艺术方面，在继承和发扬了我国古代建筑艺术的优良传统的基础上，还达到了实用目的与丰富多彩的艺术形式的完美的统一。

—— 这一时期工艺美术中的染织、刺绣工艺，技艺有很大的提高，形成了不同的艺术流派，在国内外都享有很高的声誉。

—— 明清时期的雕塑艺术在表达建筑主题，增强建筑艺术力量上起的作用非常重要，不同程度地反映了这一历史时期社会生活的本质和时代精神面貌。

—— 山水画和水墨写意花鸟画，不但显示了自然物象的美，还通过山水花鸟寄情寓性，借水墨状物抒情，取得了很大的成就。

●人物故事图 明 仇英

>>> 北京故宫

故宫，又名紫禁城，位于北京市中心。东西宽750米，南北长960米，面积达到72万平方米，是世界上面积最大的宫殿建筑群。

故宫的整个建筑被两道坚固的防线包围着，外围是一条宽52米，深6米的护城河，接着是周长3公里的城墙，墙高近10米，底宽8.62米。城墙上开有四门，南有午门，北有神武门，东有东华门，西有西华门，城墙四角，还耸立着四座角楼，为中国古建筑中的杰作。

拓展阅读：

《皇明书画史》明·刘璋
《中国绘画史》潘天寿

◎ 关键词：阶段性 更迭性 文人画 院体画

明代美术概述

中国美术经历了前几代的辉煌，发展到明清，可谓站在巨人的肩膀上。明清美术积极恢复南宋时画院的画风，处于最显著地位的是被称为院派和浙派的画家。但由于社会的原因，苏州地区的画家逐渐博得士大夫阶层的重视，元代画家的影响由此取得了支配性地位，同时也出现了形式主义的绘画理论。清朝初年还产生了与这种理论所支配的画风相对立的，崇尚表现个性的画风，这种新的画风进一步开辟了花鸟画的创作领域。在19世纪初叶，花鸟画汇合了书法上反对台阁体、提倡碑学的新风气，形成更富有生命力的新风格。民间的绘画艺术，如版画插图、木版年画等都有较大的发展，在人民生活中占有重要的地位。

明代的雕塑艺术也有一定成就，佛像有恢复唐代作风的倾向，罗汉像和神仙像则更接近生活。清代的喇嘛教雕塑是独立的学派，产生了许多非常优秀的作品。明清的工艺雕刻充分发挥了中国工艺家的想象。明清的工艺美术方面，陶瓷、丝织、漆器等都在技术上有进一步的发展。民间工艺和宫廷工艺形成鲜明的对比。在建筑方面，明清建筑仍保持宏伟的气魄，北京故宫和其他皇家的建筑是中国人民在建筑艺术方面的丰富经验的体现。风格优美的民间建筑也是研究历史的重要资料。

明代绘画艺术的发展，大致可分为前期、中期、晚期三个阶段，呈现出较明显的阶段性和流派的更迭性特征。明代前期约从洪武至弘治年间，主要有三大体系：继承元代水墨画法的文人画；宫廷"院体"绘画；由戴进、吴伟创立的"浙派"绘画。主流为承南宋马、夏传统的"院体"和"浙派"。中期从成化至嘉靖前后，苏州崛起"吴门四家"，沈周、文徵明等人形成声势煊赫的"吴门派"，重视弘扬文人画传统；唐寅、仇英兼取"院体"、文人画之长，形成新的面貌。后期自嘉靖以后到崇祯，文人写意花鸟画发展迅猛，出现了以陈淳、徐渭等为代表的名家；山水画以董其昌为代表，力纠"浙派""吴门"之弊，旨在重振文人画，形成"松江派"及诸多支派；人物画出现了夸张奇古新风，以陈洪绶、崔子忠等人为代表，另外，曾鲸在肖像画领域开创了"波臣派"。

从整个画史来看，明代的绘画在文人画和院体画之间相互斗争融合的进程中得到长足发展，文人士大夫的绘画是当时的主流。

●琵琶美人图 明 吴伟

>>> 魏征进谏

有一次，魏征进谏，言辞激烈，伤了唐太宗的面子。唐太宗回到后宫，大为恼火，说："总有一天我要杀了这个乡巴佬！"长孙皇后为此却向唐太宗祝贺道："今天魏征能直言不讳，正说明遇上了明主，我自当祝贺。"唐太宗不觉转怒为喜，厚待魏征如初。

后来魏征去世，唐太宗十分痛心地说："人以铜为镜，可以正衣冠；以人为镜，可以知得失。魏征死了，我失去了一面镜子！"

拓展阅读：

《谏太宗十思疏》魏征
《院体浙派绘画》
上海科学技术出版社

◎ 关键词：宫廷画 浙派 戴进 水墨画法

明代院体画

明代画院和元代之前的画院的职能相近，他们主要创作宣扬君臣伦常关系的作品，如置于文华殿的《汉文帝止辇受谏图》《唐太宗纳魏征十思疏图》，还创作宗教画及帝王贵族的肖像及行乐图，同时也有山水和花鸟题材的作品。明代这部分画家与他们的绘画作品，在习惯上被称为院画家和"院体画"。

明代的院画家，人才众多，力量雄厚。已明确知道姓名的大约有80余人。其中著名的有边景昭、戴进、商喜、林良、吕纪、吴伟等。

明代宫廷画主要学习两宋画院画风，即所谓的"院体画"。无论是人物、山水、花鸟及其他画科，其画法风格无不有两宋"院体"的痕迹。之所以出现这种现象，既与明初统治者在政治上否定元制、采用宋制的做法相吻合，又与朱元璋个人的审美趣味有关。明代恢复"画院"之初，统治者就有意识提倡两宋那种规整苍劲的画风，因此两宋院体画成为明代宫廷绘画的准绳。除此之外，更重要的是艺术创作和审美趣味也随之发生变化。

明代院派的山水画主要继承了南宋刘、李、马、夏传统，笔力苍劲、简练而规整，多用水墨，略施色彩。"院体"画派的代表如戴进，他对传统不是"专攻一家而出于一家者"，而是汲取众家之长，自成体系。院派在人物、花鸟画方面，较多继承了北宋"院体"的面貌，用笔工整细致，一丝不苟，所施色彩浓丽而沉着，格调清新雅致。还有一些优秀画家在继承前代院画画法的基础上，创造出新的风貌，代表画家如边景昭、孙隆、林良、吕纪等。

边文进，字景昭，沙县人。永乐年间在朝廷画院任职，为"武英殿待诏"。精花卉翎毛，师法黄筌。其画景物搭配得体，设色蕴藉妍丽，手法细腻，富于生趣。现存的作品如《双鹤图》《春禽花木图》，以及与王绂合作的《竹鹤双清图》，表现出花鸟富贵明丽的情态，具有浑朴端庄的气象。

林良擅画花果翎毛，有两种画风：一种设色简淡，参有水墨写意的画法；一种笔势遒劲，墨色灵活略含写意作风的水墨画法。常画鹰、雁、孔雀、锦鸡等大型禽鸟及芦荻、野草、灌木、丛林之类。他的作品构图给人以动荡感，婉转顿挫、挺健潇洒的用笔有一种韵律美。代表作有《鹰图》《枯木寒鸦图》等。

"浙派"是明中叶以前同"院派"有密切关系，并在画坛产生很大影响的画派。在画史上，一般把"浙派"视为山水画派，但其实此派不少画家在人物画方面也有较高造诣。代表人物是戴进，他继承南宋院体画家刘、李、马、夏的风貌，在他的影响下，吴伟、蒋嵩、张路等人相习成风，并形成了一个地区性画派，由于他们都是浙江钱塘人，因此这一派被称为"浙派"。

●雪景山水图 明 戴进

>>> 戴进遭遇小人

传说有一次，明宣宗召集画家，要每人献上一幅新作品，戴进便呈上一幅刚刚画好的《秋江独钓图》，画面上画了一个穿红袍的人在水边垂钓。

早就忌妒戴进的画师谢环看到了机会，便向皇帝进谗言，说图中的渔翁穿红袍，分明是讥讽朝廷大臣不务政事。本来，宣宗刚看到这幅作品时，心中还是很赞许的，经谢环如此一说，竟然相信，遂勃然大怒，立即下令将戴进逐出了画院。

拓展阅读：

《明代大师戴进作品选》
 天津人民美术出版社
《明清中国画大师研究丛书》
 单国强

◎ 关键词：戴进 构图法 水墨技法

浙派画家

明代前期的绘画，尤其是山水画，明显受到南宋画院马远、夏圭的画风影响，不仅画院如此，画院外也如此，戴进是这一时期画坛的中心人物。

戴进，字文进，浙江钱塘人，因而他影响下的画派就被称为"浙派"。戴进的山水画集前代诸名家的所长，学习李唐、马远的画法，长于神像、人物、走兽、花果、翎毛。他表现神像的威仪，鬼怪之勇猛，运用衣纹及色彩的处理技巧和熟练程度可以与唐宋诸大家相比。他尤其精于临摹古画，可以达到乱真的程度。

戴进曾是制作金银首饰的工匠，后来才改学绘画。戴进的绘画技法比较全面，所画山水其源出于郭熙、李唐、马远、夏圭，他虽继承古人传统，但丝毫不拘泥于成法，能够自创新意，多作斧劈皴，笔墨灵活多变，风格挺健苍劲。在宋人画法的基础上运笔更奔放，但在奔放中不失法度，严谨中又富有潇洒隽逸的格调。其传世作品《风雨归舟图》，环境气氛与人物情态，都活脱生动。戴进用斧劈皴画水墨淋漓的山水，画人物用铁线描，间而用兰叶描；他又稍变兰叶描，创造了蚕头鼠尾，行笔顿挫有力，为丰富人物画的水墨表现技法做出了贡献。

吴伟，字次翁，号小仙，江夏人。17岁流落南京，成国公朱仪非常赏识他的艺术技能，呼为"小仙"，后来吴伟便以此为号。他先后于成化、弘治、正德年间三次被皇帝征召。宪宗授以锦衣卫百户，赐"画状元"印。他长期生活在民间，以绘画为职业。吴伟的山水、人物兼有粗笔写意，细笔或白描几种面貌。白描宗吴道子、李公麟，粗笔写意则取法南宋梁楷，在当时受到比他稍早的戴进的影响，他的画风特点主要继承了南宋马、夏的"院体"传统。他的人物画以秀劲见长，兼能写真。其山水画全以气胜，酣畅遒逸，能得自然神韵。他吸取各家的特点并加以融合变化，形成了一种粗细兼有，而以水墨酣畅、豪放挺健为主的独特风格。

画史上一般把吴伟以及受戴进影响的画家都列入了"浙派"，但因吴伟的画风同戴进略有不同，并因他在家乡的影响也很大，亦有"江夏派"之称。吴伟的传世作品有《溪山鱼艇图》《松风高士图》等。

浙派画家承继了南宋画院的水墨的造型方法，以及画面上大量剪裁以突出主题的构图方法，因而他们的山水画很多被误以为是南宋时代的作品。实际上，无论画院或浙派画家，都十分注重表现生活内容，其中很多作品具有很高的艺术价值。

●柳外春耕 明 沈周

>>> 王履

王履（1332－？），明代画家、医生。字安道，号畸叟、抱独老人。江苏昆山人。博通群籍，能诗文、书法。善山水，师法夏圭，后游华山，归后创作《华山图册》，作画40幅，以及画华山图序、记、诗等，所画皆华山诸峰奇景，构图变化多样，手法概括精练。

他还提出"吾师心，心师目，目师华山"的创作主张。除画外，他还精于医道，著有《溯洄集》21篇、《百病钩玄》20卷、《医韵统》100卷。

拓展阅读：

《吴门画派研究》
　　故宫博物院编
《西庐画跋》清·王时敏

◎ 关键词：文人画体系 独立面貌 意识形态

吴门画派

"吴门画派"是明代中期崛起的一支画坛派别，且逐步取代了浙派的画坛霸主地位。因此派画家都为苏州府人，苏州别名"吴门"，故得名。

在吴门画派出现以前，明初期苏州一带就曾出现过不少著名的山水画家，如王绂、马琬、王履、周臣等，他们精于传统，师法自然，此画风直接影响了后来的吴派画家。明中期，以沈周、文徵明为代表的吴派完全成熟。吴门画派属文人画体系，被称为"利家"画。沈周、文徵明是吴派开派大家，而唐寅、仇英则是"吴派"的友军。画史上一般称他们四人为"吴门四家"或"明四家"。

沈、文、唐、仇四人的出现，打破了"院体"和"浙派"垄断画坛的局面，标志着明代绘画独立面貌的形成。活跃在以苏州为中心的江南地区的明四家及吴门画派的其他画家，一方面与社会各个阶层相联系较多，一方面能更自由地书写自己的主观世界。在艺术上，他们继承了董、巨和元代诸家画法，同时也深受南宋院体水墨山水和青绿山水的影响，追求气韵神采的笔墨效果和"风流蕴藉"的风格，在诗、书、画的结合方面较宋、元前进了一步，进一步完善了文人画的艺术形式。作为文人画家，他们的艺术在观念、技法、形式等方面都没能脱离从前文人画的程式。但却共同体现出一种接近世俗生活的新倾向。在他们活脱的笔墨世界里蕴藉着完全不同于元人的萧疏、寒荒、冷寂的世俗的审美情趣。在题材的选择和艺术境界的追求上，都表现出他们对世俗生活的关注，也体现了他们的美学观点和社会理想。对园林、田园风光、家禽，以及现实生活和下层人物等日常生活题材的采用，使格调苍润秀雅，意境深远，有别于前代的文人画。他们的艺术观反映在作品中，体现出社会时代新因素带来的意识形态领域的重要变化。

"明四家"虽有共同的美学趣味，但由于各自的出身、经历以及个性气质不同，作品的艺术风格也有所差异。例如同是作为吴门画派开派画家的沈周和文徵明，他们以独具个性的艺术风格同时成为吴门画派的领军人物。

沈周字启南，号石田、长洲人；文徵明，原名壁，更字徵仲，号衡山，长洲人；唐寅，字伯虎，号六如居士，吴县人。他们都是士大夫的身份，能诗善画，这是和浙派画家以画为职业有很大的不同。在艺术上都重视画面的笔墨效果，即所谓"气韵神采"，追求着一种风流蕴藉的风格。这一时期以"吴派"为代表的文人画家认为，绘画艺术的重要目的是恰当地表现艺术风格，而相对轻视艺术反映生活的职能。

●沈周像

>>> 沈周智"点"唐伯虎

明朝著名画家唐伯虎，小的时候就在绘画方面显示了超人的才华。唐伯虎拜师，即拜在大画家沈周门下，有此名师学习自然更加刻苦勤奋，绘画技巧掌握得很快，深受沈周的称赞。不料，这使一向谦虚的唐伯虎渐渐地产生了自满情绪，沈周看在眼中，记在心里。

一次吃饭，沈周有意让唐伯虎去开窗户，唐伯虎发现自己手下的窗户竟是老师沈周的一幅画，唐伯虎看后非常惭愧，从此潜心学画。

拓展阅读：
《沈周生平与作品鉴赏》
远方出版社
《沈周书画集》
中国民族摄影艺术出版社

◎ 关键词：文人画 独创力 园林景物

吴门画派领袖——沈周

沈周字启南，号石田，晚年自称白石翁，与文徵明、唐寅、仇英并称明中叶画坛"四大家"，是江南"吴门画派"的领袖。《中国大百科全书》中说他："一生未仕，为人宽厚，工诗文、书法、绘画，享誉极高。出身书香门第，曾祖与王蒙友善，父、伯皆为文人画家，他自幼学画，擅山水、花鸟、人物，以山水最有名。山水早年得杜琼、刘珏亲授，主要师法王蒙，所作多盈尺小幅，笔法细密。中年后转学黄公望及宋代诸家，作品也始拓为大幅，用笔劲健，颇具骨力。晚年笔墨粗简，苍劲浑厚，秀润雄逸，意境清幽淡远，同时讲求诗书画的有机结合，丰富和发展了文人画的笔情墨趣。作品多画江南山水，注重师法造化。其花鸟，形象写实，笔墨简括厚润，画风质朴。沈周的绘画在明清时影响很大，创绘画中的吴门派，并被后世列为明四家之一。有《庐山高图》《仿董巨山水》《东庄图》《沧洲趣图》等传世。著《客座新闻》《石田集》等。"沈周淡泊功名，一生不仕，专于学问，专心研究诗文、绘画艺术，学习前人的优秀理论与技法，融会贯通，形成了自己的风格，成为我国15世纪下半叶继戴进之后又一位产生广泛影响的、最具独创力的画家。他在书法和文学艺术方面也取得了卓越的成就。

沈周对元明以来文人画起到承前启后的作用。他书法师黄庭坚，绘画兼工山水、花鸟，也能画人物，造诣尤深，以山水和花鸟成就最突出。所作山水画，尽有少量描写高山大川，表现传统山水画的三远之景。而大多数作品都描写南方山水及园林景物，体现出当时文人生活的悠闲意趣。在绘画方法上，沈周早年受家学影响，兼师杜琼。后来博取众长，兼习宋元各家，主要继承董源、巨然以及元四家黄公望、王蒙、吴镇的水墨浅绛体系。又参以南宋李、刘、马、夏劲健的笔墨，融会贯通，刚柔并用，形成粗笔水墨的独特风格，自成一家。沈周早年画作多为小幅，40岁以后始拓大幅，中年画法严谨细秀，用笔沉着劲练，运笔以骨力见长，晚年笔墨粗简，笔风豪放，气势雄强。沈周的绘画，技艺全面，功力浑朴，在师法宋元的基础上有自己的创造，拓展了文人水墨写意山水、花鸟画的表现技法，被奉为吴门画派的领袖。他重要的作品有《仿董巨山水图》《沧州趣图》《卒夷图》《卧游图》等，现均藏于故宫博物院。沈周同时长于文学，常在画上提诗作词，当时人称赞他为"二绝先生"。

沈周的名作《庐山高图》，是他为祝贺老师陈宽70寿辰而潜心创作的，图中山峦层叠，草木繁茂，气势恢弘，很像南宋院体的程式构图法，在近景的处理上和马远的"一角"之景颇为相近。

●文徵明像

◎ 关键词：青绿 水墨 工笔 写意

文笔遍天下——文徵明

　　文徵明是明代中期最著名的画家，大书法家之一。他与沈周、唐寅、仇英并称"吴门四杰"。他号称"文笔遍天下"，名气极大，是吴派中的第二位大家。他虽学习沈周，但仍具有自己的风格。文徵明一专多能，无论青绿、水墨，无论工笔、写意，均能运用自如。

　　文徵明初名璧，也作璧，征明是他的字，后来又改字征仲，别号衡山，自称衡山居士。今江苏人，进仕不顺，54岁时才做了个翰林院待诏的小官，早年曾因字写得不好而无法参加乡试，因而发愤图强，终于成为诗、文、书、画方面的全才。绘画上，与弟子开创"吴门派"；又和沈周、唐寅、仇英合称"明四家"；书法各体无一不精，尤其以行书、楷书为人所称道，在当时名扬海内外，且因他德高望重，门生又多，对后世影响极大；其子文彭、文嘉在书法上成就也很高，其中文彭更是成为了明清篆刻的一代宗师。

●浒草堂图 明 文徵明

　　文徵明的小楷精细工整，主要学习钟繇、王羲之、王献之和虞世南、褚遂良、欧阳询等人，法度谨严、笔锋劲秀、体态端庄，风格清秀俊雅，尤其是晚年80岁以后的小楷，更见功夫。而行书则主运笔遒劲流畅，晚年时大字学黄庭坚，风格变得苍劲秀逸。他的传世墨迹有小楷《前后赤壁赋》《顾春潜图轴》《离骚经九歌册》；行书如早期的《南窗记》、中期的《诗稿五种》、晚期的《西苑诗》。他的所有作品都用笔工整，即使是快到90岁时也未见毛草，这在我国书法家中是很难得的。

　　他的书法名篇《滕王阁赋》，行草羼杂，浑然成篇。用笔清爽劲利，圆熟流畅，提按顿挫明晰，使转灵活利落，淋漓痛快，富有韵律，颇有《圣教序》意味。有些字的用笔和结体可见宋元的影响，点画掩映间，风姿潇洒秀逸，又不失古澹闲雅的韵味，韵法两胜，堪称佳作。

● 唐寅像

>>> 唐伯虎画中隐谜

一天，宁王府里的李自然和李日芳找到唐伯虎，要求为其画张扇面。

这二人无恶不作，唐伯虎深为痛恨，但为救南昌才女崔素琼，只能忍怒敷衍，当下调好丹青，画了一枝丹桂。李自然冒充斯文，满口奉承。李日芳也跟着凑趣，连呼好香！这倒触动了唐伯虎的灵机，便在桂花边画了两只张牙舞爪的青壳蟹。画完后，两个蠢材不知其中有机关，千恩万谢地拿走了。

其实这幅画中隐藏着四个字——横行乡（香）里。

拓展阅读：

《州山人稿》明·王世贞
《唐伯虎点秋香》（电影）

◎ 关键词：诗词 仕女画 意境高雅

风流才子唐伯虎

唐寅，字伯虎，更字子畏，号桃花庵主、鲁国唐生、逃禅仙史、南京解元、江南第一风流才子等。为人"赋性疏朗，狂逸不羁"，在绘画中亦独树一帜，行笔秀润缜密，具潇洒清逸的韵度。他的山水画主要表现雄伟险峻的崇山峻岭、楼阁溪桥、四时朝暮的江山胜景，以及文人逸士悠闲的生活。他的山水人物画，题材面貌丰富多样，大幅气势磅礴，小幅清隽潇洒。人物画多描写古今仕女生活和历史故事。

性格是影响艺术家的创作和思想的重要因素，唐寅其诗真切平易，不拘成法，有其独创的成就。他大量采用口语，意境清新，对人生、社会常常怀着傲岸不平之气。如《把酒对月歌》中："我愧虽无李白才，料应月不嫌我丑；我也不登天子船，我也不上长安眠；姑苏城外一茅屋，万枝桃花月满天。"唐寅镌一印章，自称"江南第一风流才子"。他的山水，深得李唐、刘松年用皴之法，秀润缜密，别有一种表现效果。他的着色山水被称为"院体"。唐寅的仕女人物，在画法上大致可分为线条细致、设色妍丽的工笔重彩和墨笔流动、挥洒自如的近似白描的淡彩。这两种画法在前人的基础上，均有创造和发展。特别是简描淡彩，在造型和构图上，线条和设色上，都产生了优美生动、清新流动、简洁明快的效果，他这

一风格的代表作有《陶谷赠词图》《秋风纨扇图》等。《秋风纨扇图》中所画女子执纨扇立于秋风中，美丽端庄，目凝远处，眉带哀愁，茫然而神伤，萧萧的秋风仿佛是她内心的哀怨和轻轻的叹息，而几枝孤独的湘竹，也似乎隐喻了女子的命运，女子与顽石形成强烈的反差与对比。画中的诗句"秋风纨扇合收藏，何事佳人重感伤。请托世情详细看，大都谁不逐炎凉"。与画面相承，寓意深刻。《骑驴归思途》为唐伯虎的创新风格的代表作。图中峻险山崖，盘曲道路，急湍危桥，葱郁林木，骑驴族人，师法李唐，用笔刚劲犀利，以皴法把大斧劈拉长拉细，更显活泼滋润，用墨浓淡精到，既有北派山水的立体感，又有南派山水的抒情韵味。

唐寅的水墨花鸟画大多以水墨提炼形象，墨韵明净、生趣盎然。以《雨竹图》为例，二组浓叶为主枝，后出淡叶，再初叶数笔以相呼应，叶均向下急趋，一派雨打竹叶之势。王世贞曾称赞道："六如画栀子花一幅，露叶离披，玉瓣莹润，白于截纨，虽根枝从茂，而向背开含，生韵鲜活，恍惚香气馥郁，从缫细吐也。右题云，'天上仙真号玉卮，偶然逢着散花时。凡心欲藉香溅骨，乞取金盘白露枝'。予从白门赏鉴家得窥真迹，足称神品。"可见唐寅的花鸟画画艺之高，意境之雅，品味之盛，深得文人画之精髓。

●孟蜀宫妓图 明 唐寅

宫妓四人，衣着华贵，青丝如墨，头饰花冠。人物衣饰线条流畅，设色浓艳，服饰花纹雕刻精细，举止神态生动传神。作者借此图揭露孟蜀后主的糜烂生活，有讽喻之意。

●桃源仙境图 明 仇英

>>> 高山流水遇知音

俞伯牙,精通音律,琴艺高超。

一次他来到东海的蓬莱岛上,望着眼前的景色,情不自禁地取琴弹奏一曲,忽听岸上有人叫绝。伯牙又弹起赞美高山的曲调,樵夫说道:"雄伟庄重,如泰山!"当他弹奏表现波涛奔腾澎湃的曲调时,樵夫又说:"宽广浩荡,似大海!"伯牙兴奋极了,激动地对樵夫说:"知音!你是我真正的知音。"这个樵夫就是钟子期。后来两人成了好朋友。

拓展阅读:

《清河书画舫》明·张丑
《中国画学全史》郑午昌

◎ 关键词:异才 工笔仕女 双美图 全景式

近代绘画第一高手——仇英

仇英,字实父,号十洲,江苏太仓人,与沈周、文徵明、唐寅并称为"明四家",亦称"吴门四杰"。仇英在他的画上,一般只题名款。他出身工匠,早年为漆工,后师从周臣学画,苦学成功,文徵明赞其为"异才",董其昌更赞他为"十洲为近代高手第一"。他的每幅画都是严谨周密、刻画细致入微。仇英擅长画人物、山水、花鸟、楼阁等,尤长于临摹。他功力精湛,作品以临仿唐宋名家稿本居多。他的画法主要师承赵伯驹和南宋"院体",以工笔重彩为主。多作青绿山水和人物故事画,形象鲜明,工细雅秀,含蓄蕴藉,色调淡雅清丽,体现出文人画的笔致和墨韵。他笔下的人物线条"笔笔皆如铁丝,有起有止,有韵有情,亦多疏散之气,如唐人小楷,令人探索无尽"。画面秀雅纤丽,富有欢快和飘逸的气息,表达了作者向往文人隐士乐观而闲雅的隐逸生活的愿望和志趣。他擅人物画,尤工仕女,笔力刚健,擅临摹,粉图黄纸,落笔乱真。善于用粗细不同的笔法表现不同的对象,人物造型准确,概括力强,形象秀美,线条流畅,对后来的尤求、禹之鼎以及清宫仕女画产生了很大影响,后人评其刻画细腻,神采飞动,为明代画工笔仕女画家中的杰出者。

他的青绿山水工笔画《玉洞仙源图》,画面下部一道溪流从石洞中潺潺流出,溪上有一道小桥,一人正从桥上向远处张望,在松林中有几位雅士正在下棋,神态轻松自然。在一棵巨松下,一白衣老人正在抚琴,神态安详超逸,颇具道骨仙风。画面中部团团白云如浪花翻滚,亭台楼阁依林罗列,勾画出仙家的神秘境界。整幅图画结构严密,意境深邃,设色艳丽而不浮华,别具一种幽深雅致之风。画中的人物衣饰体态栩栩如生,充分体现了仇英的深厚功力和出众的构思。

仇英的两幅传世名作《桃源仙境图》和《玉洞仙源图》被合称为"双美图"。《桃源仙境图》取材于陶渊明的《桃花源记》,旨在描绘文人理想中的隐居之乐。此图为重彩大青绿山水,一方面深受南宋赵伯驹兄弟工致一路画风的影响,同时兼取刘松年精巧明丽的用笔、用色。图中山石矗立,虬松盘绕。三位高士临流而坐,一人乘兴抚琴,一曲《高山流水》回荡在树间。桥下溪水清澈,坡上的桃树林掩映于山石之间。白衣文士在金碧辉煌的山石、林木映衬下,画中地位尤为凸显。图中的山峰画法以石青为主,石绿辅之,设色浓丽明雅,艳而不甜,勾勒、皴染细密。山间厚云排叠,形成了云气迷蒙的幽远氛围,展现出远离世俗、虚幻缥缈的人间仙境,视野开阔清旷,境界宏大,疏密对比强烈,大山大水的布局属北宋全景式构图特征。

●徐渭石刻像

>>> 徐渭救西湖渔民

有一年春天，徐渭坐船游西湖，见一女孩在湖边痛哭，一问，原来这女孩的父亲出船打鱼时，不小心碰上了杭州太守的大花船，被太守扣押了。

徐渭带上女孩去找太守评理。太守自恃权势，罚徐渭先作诗一首。徐渭挥笔写道："天天天天天天天，天子新丧未半年。山川草木皆含泪，太守西湖独放船。"当时明世宗刚死，国丧时期行乐，罪不容恕。太守见诗，吓出一身冷汗，连忙吩咐手下放了渔民。

拓展阅读：

《徐渭生平与作品鉴赏》
紫都/杜海军
《书林藻鉴》马宗霍

◎ 关键词：花鸟画 新途径 泼墨勾染

青藤狂人——徐渭

徐渭，字文清，号天池山人，又有田丹水、天池生、天池渔隐、青藤老人、金垒、金回山人、山阴布衣、白鹇山人、鹅鼻山侬等诸多别号。晚年号青藤道士，或署名田水月。

徐渭多才，曾自评云："吾书第一、诗二、文三、画四。"清初经学大家兼书画金石家评徐渭"其书与文皆未免繁芜，不若画品，小涂大抹，俱高古也"。徐渭在画史上可以称得上是中国古代十大名画家之一。徐渭在书画、诗文、戏曲等领域均有很深造诣，且风格独特，能独树一帜，给当世与后代都留下了深远的影响。徐渭中年时才开始学画，擅长画花鸟，兼能山水、人物、水墨写意，气势纵横奔放。尤其长于水墨大写意花卉，工画残菊败荷，炉瓶彝鼎，皆古朴淡雅，别有风致。现藏南京博物院的《杂花院》，全画有牡丹、紫薇、葡萄、芭蕉、梅花、水仙和竹等13种。情意所至，气势豪放。发挥了高度的艺术技巧。"无法中有法""乱而不乱"，在400年后的今天，仍给人以笔墨淋漓，赏心悦目之感，表现出画家深厚的功力。

徐渭所绘山水，纵横不拒绳墨，所绘人物尤其生动。史载"醉后专拣败笔处拟试桐美人，以笔染两颊，风姿绝代。转觉世间胭粉如垢尘，不及他妙笔生花"。他的作品不拘于物象，以神韵取胜，用秃笔铺张，势如急风骤雨，纵横睥睨。他的大写意泼墨之势，继陈道复以后，更加狂纵，笔简意浓，形象生动，产生了广泛影响。一改因袭模拟之旧习，开启了明清以来水墨写意法的新途径。其画能吸取前人精华而脱胎换骨，喜用泼墨勾染，水墨淋漓，重写意慕生，不求形似求神似，他以这种特有的风格，开创了一代画风。因其山水、人物、花鸟、竹石无所不工，尤以花卉最为出色，被公认为青藤画派之鼻祖。

徐渭经常在画作中题诗题句，借题发挥，抒写对世事的愤懑，表现出激烈的思想政治倾向。如他题《螃蟹图》云："稻熟江村蟹正肥，双螯如戟挺青泥。若教纸上翻身看，应见团团董卓脐。"对权贵的憎恨与轻蔑跃然纸上。除绘画外徐渭亦工书法，行书效仿米氏，笔意奔放如其诗，苍劲中姿媚跃出，不论书法而论书神。"诚八法之散圣，字林之侠客也"。近代艺术大师齐白石在提到徐渭时曾说："恨不生三百年前，为青藤磨墨理纸。"这可见徐渭绘画成就之高。所著有《徐文长全集》《徐文长佚草》及杂剧《四声猿》，戏曲理论《南词叙录》等。清代朱耷、原济、扬州八怪中李方膺等后世画家都受其影响，数百年来一直为世人推崇。

●溽暑花卉图 明 陈淳

>>> 山茶花

山茶花又名茶花，为山茶科山茶属植物，为我国传统十大名花之一。

我国自南朝起已开始栽培。唐代山茶花作为珍贵花木栽培。到了宋代，栽培山茶花已十分盛行。南宋时温州的茶花被引种到杭州，发展很快。到了清代，栽培山茶花更盛，茶花品种不断问世。1949年以来，我国山茶花的栽培水平有了一定的提高，山茶花品种已有300个以上，已成为花卉市场冬季主要的盆栽观赏花木。

◎ 关键词：写生画 水墨写意 以拙胜巧

水墨写意花鸟画大家陈淳

陈淳名道复，更字复父，号白阳山人，今江苏吴县人，陈淳自幼饱学，精通经学、古文、辞章、书法、诗、画，造诣很高。曾尝游文徵明门下，文徵明曾笑着对他说："吾道复举业师耳，渠书、画自有门径，非吾徒也。"继为文徵明弟子。陈淳少年作画以元人为法，深受水墨写意的影响。中年以后，笔墨放纵，诗文书画彰显出明显个性，自立门户。

陈淳是位以拙胜巧的高手。陈淳与徐渭在绘画史上并称为"白阳、青藤"。陈淳的绘画体现了文人隽雅的特色，即"白阳"一派。他的写生画，一花半叶，淡墨敧毫，自有疏斜历乱之致。他的一些作品风格质朴，可以看有受沈周画法的影响的痕迹，花鸟画师法沈周，用笔随意，自由纵横，淡墨疏笔，生趣横溢。他的水墨花卉常常是一花数叶，疏淡敧斜，比沈周的作品更为活泼。从他现存作品中即可见其风格和用笔，收放皆自如。

有《竹石菊花图》《葵石图》等画迹传世。《葵石图》是一幅水墨花卉图，画中描绘了一片与奇石相伴的花草及一棵挺立盛开的蜀葵。采用大写意手法，笔墨放纵。画的右上端有两句题诗："碧叶垂清露，金英侧晓风。"道出画中景物的形态。此图看去很是潇洒，运笔自然，但十分细致讲究，如画湖石是用侧锋扁笔连拖带擦而成的，造成飞白效果，花瓣以淡墨勾染，花蕊点以浓墨，而围绕花蕊的几片叶子则施以浓墨，显得很厚重，造成花色轻淡、花瓣轻而薄的视觉感受。画面上角空白则补以草书题款，使画面十分活跃。

陈淳的水墨写意茶花《山茶水仙图》是他的另一杰作，图中运用了书法中逆起顺受的中峰笔法勾勒山茶枝梗，收笔处常见收锋或牵丝，笔意抑扬又有遒劲的骨力。花朵的圈勾用笔简略洒脱，以淡墨点蕊，浅红点花心，使之掩映在浅绿和着水墨点染的叶丛中，分外皎洁，生动地描画出茶花树历经严冬，受到阳光沐浴后蓬勃生长的景象。表现出一种清新高洁的情调和意境，重写意韵，不求形似的特色尤为突出。

拓展阅读：

《花史》明·吴彦匡
《本草纲目》明·李时珍

●庐山高图 明 沈周
画面上崇山峻岭，层层高叠，五老峰雄踞于众峰之上，清泉飞流直下。山下一高士笼袖览美景。溪流湍急，云雾浮动，使画面增加了空间感和流动感。此画是为沈周仿王蒙画法的杰作。

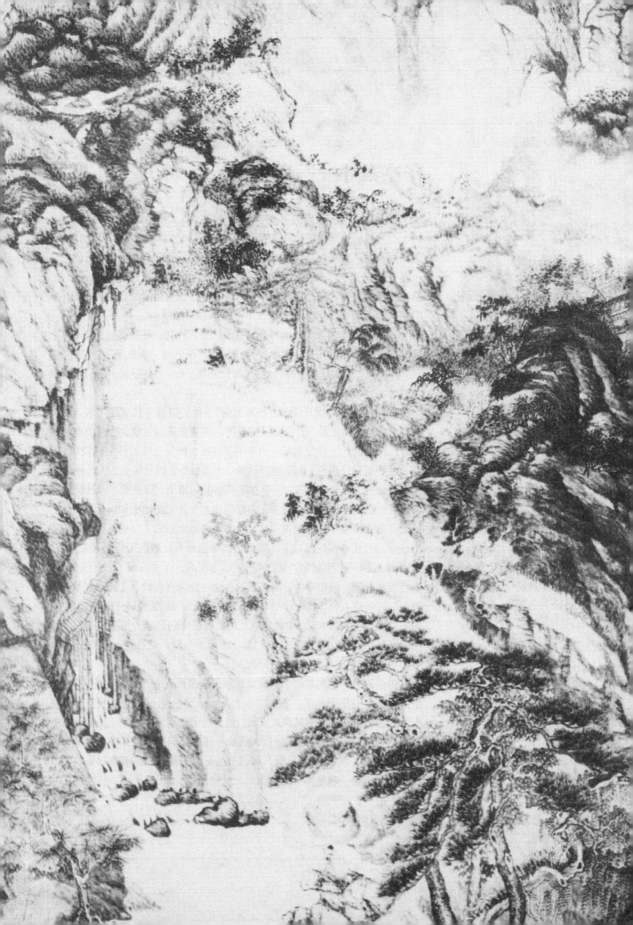

●董其昌像

>>> "民抄董宦案"

董其昌才艺很高，人品却很低。曾有陆姓生员差遣婢女送礼为其祝寿，却遭董强暴。婢女乘隙逃回陆家后，董氏父子又将陆家捣毁，陆姓生员喊冤无门，地方官府不敢办案。有人看不过去，编成传奇《黑白传》，把董氏父子劣行写出。

说书艺人钱二在演出《黑白传》时，与听众范庭艺同遭董氏家人殴打，此举激起民愤，松江、上海、青浦等万余民众愤怒，遂焚毁董宅，时称"民抄董宦案"。

拓展阅读：

《意中缘》（戏曲）
《权斋老人笔记》清·沈炳巽

◎ 关键词："华亭派" 水墨浅绛 以禅论画

华亭泰斗——董其昌

董其昌，明末杰出的书画家、书画理论家，"华亭派"的主要代表人物。他在《画禅室随笔》中曾论述了其绘画理论，认为"画不可熟"，又说"画须生外熟"。其作品《秋山图》的风格、用笔、设色和构图正是这一画论的集中体现，画面设色轻丽明亮，色墨融洽，骨见笔，皴法则一反常见的披麻皴而兼用折带皴的手法，近景的树法穿插得宜，层次分明，整幅画"骨力洞达，气韵超逸"。

董其昌博学多才，精通禅理、鉴藏，工于诗文，兼擅书画，绘画理论方面，董其昌亦有高论，他以禅论画，将画坛分为"南北宗"，推崇"南宗"为文人正脉。著有《容台集》《容台别集》《画禅室随笔》《画旨》《画眼》等书画名论。

董其昌主张"读万卷书、行万里路"，他的绘画专长于画山水，宗法董源、巨然、高克恭、黄公望、倪瓒等，尤其看重黄公望，他的山水画大体有两种面貌：一种是水墨，或兼用浅绛法，使用此法的作品比较常见；另一种则是青绿设色，时有出以没骨，出现较少。他对师法古人的传统技法非常重视，题材变化较少，但在笔和墨的运用上，却展示了他独特的造诣。他的绘画作品经常临仿宋元名家的画法，并在题诗中加以标榜，虽然处处讲摹古，但并不是泥古不化，而是能够脱离窠臼，自成风格。其画法是在师承古代名家的基础上，以书法的笔墨修养，融汇于绘画的皴、擦、点、画之中，因而他所作山川树石、烟云流润，柔中有骨力，转折灵变，墨色层次分明，拙中带秀，清隽雅逸。他的画风在当时很受推崇，是"华亭派"的领袖人物。代表作品有《云山卜隐图》《烟江叠嶂图》《遥山泼翠图》《流云烟树图》等。他的绘画对后世有很大的影响，清初"四王"就是传其脉络。《明史》记载当时已是"造请无虚日，尺素短笺，流布人间，争购宝之"，可见他的画作十分珍贵。

除绘画外，董其昌的书法成就也很高，擅长行书，早年学颜真卿、虞世南，中年专注于米芾，主张"奇非狂怪、正非拘泥"，他将画与禅理融汇于书法艺术之中，书风飘逸空灵。清代著名学者、书法家王文治称赞董其昌的书法为"书家神品"。后人把他与临沂邢侗、晋江张瑞图、顺天米钟并列，称"邢张米董"。董其昌的书法与绘画都对后世有深远影响，清代中期，康熙、乾隆都师法董其昌。

巨人之肩——明清美术

●建溪山水图 明 董其昌

>>> 禅学

"禅"是从梵文的"禅那"这个词音译过来的,它的意思是"思维修"或"静虑",属于菩萨行六度中的一度,指的是一种修行的方法。

佛教传入中国后,历代祖师和各个宗派,无不以"禅定"或"禅观"为其修行和立宗的根本。此后禅宗在中国又分成"五家七派",流传时间最长,影响甚广,至今仍延绵不绝,在中国哲学思想上有着重要的影响。

拓展阅读:

《历代画史汇传》清·彭蕴灿
《中国绘画通史》王伯敏

◎ 关键词:顿悟 渐识 抽象 笔墨

董其昌与"南北宗"

董其昌才思敏捷,绘画上有"南董北米"之说。他与莫是龙、陈继儒一同提出"南北宗"之说,人为地把"院体"山水画与"文人画"分为南北两派。

南北宗论,即"禅家有南北二宗,唐时始分;画之南北宗,亦唐时分也",与董其昌同时的莫是龙《画说》一书也有论述。董其昌信佛,通禅理,根据唐以后佛教禅学的南北宗,把唐以后的山水画坛也分为南宗、北宗。他把李思训和王维视为"青绿"和"水墨"两种子画法风格的始祖。北宗始自李思训父子的着色山水,流传而为宋之赵干、赵伯驹、伯骕以至马、夏辈;南宗自王摩诘始用渲染,一变勾斫之法,其传为张躁、荆、关、郭、董、巨、米家父子,以至元之四大家。画分南北宗之说,在明清时期影响很大。明清画家接受了董其昌"南可崇,北应贬"的结论,莫不奉之若神明,从而引起了许多宗派之争。董其昌在画史上的重要地位可见一斑。另莫是龙在《画说》中说:"禅家有南北二宗,于唐时分,画家亦有南北二宗,亦于唐时分。"清方薰认为,"画分南北宗,亦本禅宗'南顿''北渐'之义,顿者概性,渐者成于行也"。南北宗原是指佛教史上的宗派,所谓"南顿""北渐"把"顿悟"和"渐识(苦功修炼)"作为彼此的主要区别。这种划分法,标榜了"南宗画",即文人画出于"顿悟",因而"高越绝伦","有手工土气";同时认为"北宗画"只能从"渐识",也就是从勤习苦练中产生,受到轻视和贬低。前者重在领悟,后者重在功夫。南宗王摩诘(即王维)始用宣纸,变勾勒之法其传荆、关、董、巨、二米以及元之四家等。北宗李思训父子,以风骨奇峭,挥扫躁挺之风闻名,传至宋之赵伯驹以及马远、夏圭等人。

早在魏晋南北朝期间,顾恺之、宗炳、王微已对用笔与用墨有论述,对"笔墨"在创作中起决定性作用,到唐代有强烈敏感的体现。阎立本、李思训、吴道子、王维、郑虔、王墨等,创制"笔墨美"理论,上升到理论地位。五代两宋时期,荆浩、郭熙进一步丰富了笔墨,笔墨精神大大拓展。至元代,笔墨精神又有进一步发展,赵孟頫重申"书画同源"要旨,黄公望以草籀奇字之法入画,进一步深化了笔墨精神的品位。董其昌提倡"南北宗",标举文人画,精到地阐述了"笔墨"理论,第一个使中国画的"笔墨"进入抽象境地,步入神韵盎然的境界,董其昌继张彦远之后再次总结了中国画的笔墨观。

●松石图 明 李永昌

>>> 黄山

　　黄山雄踞安徽南部，是我国最著名的山岳风景区之一，以伟奇幻险著称。唐代时，因传说轩辕黄帝曾在这里修真炼丹，得道升天，于是在747年，由唐玄宗亲自下令，改名为黄山。

　　风景区内重峦叠嶂，争奇献秀，有千米以上高峰77座。36座大峰，巍峨峻峭；36座小峰，峥嵘秀丽。"莲花""光明顶""天都"三大主峰，均海拔1800米以上。黄山以奇松、巧石、云海、温泉"四绝"名冠天下。

拓展阅读：

《画征录》清·张庚
《新安画派》孔六庆

◎ 关键词：绘画流派 奠基者 先导 继承

新安画派

　　新安画派，指明末清初活跃于安徽南部，今黄山市一带的绘画流派。黄山市原称徽州，秦、晋时设新安郡，新安江是发源于此的重要河流，故此地又以"新安"称之。丁瓒、程嘉燧、李永昌等新安画家画风相近，崇尚"米倪"，枯笔皴擦、简淡深厚，当为新安画派的先驱。新安绘画源远流长。明代休宁人丁瓒、丁云鹏父子及歙人李流芳等是"新安画派"的奠基者。明末休宁画坛独放异彩，以明末清初称为"海阳四家"的江韬、查士标、孙逸、汪之瑞等遗民画家为代表，他们深怀苍凉孤傲之情，主张师法自然，寄情山水，绘画风格趋于枯淡、幽冷，体现出超尘拔俗和凛若冰霜的气质。现代后继者中名声最大的首推黄宾虹。以渐江、查士标、程邃、汪之瑞、汪家珍、雪庄、吴山涛、姚宋、祝山嘲、方士庶、汪梅鼎等代表的新安画家，冲破了以"四王"为代表的正统派垄断画坛的格局，摒弃"步履古人，摹仿逼肖"的摹古风气，高扬"师从造化"的大旗，以变幻无穷的黄山为蓝本，将中国山水无尽的情趣、韵味与品格生动地表现在尺幅之间，开创了简淡高古、秀逸清雅的风气，形成了中国绘画史上著名的"新安画派"。

　　新安画派产生的一个重要源头，便是对明代新安绘画大师汪肇、詹景凤、丁云鹏、吴左千、杨明时、程嘉燧、李流芳、李杭之、郑重、李永昌、郑元勋等先辈的优良传统的继承和发扬。他们的作品乃至他们的言行，皆不同程度地、潜移默化地影响了后来新安画家的人品与画品，他们可以说是新安画派的先导。

　　新安画派的大师们的人品与作品覆盖面极广、渗透力极强、感染力极大，对于后来的中国山水画家，尤其是新安画家，产生了极其深远的影响。后期新安画派的主要画家有洪范、江蓉、汪滋、江彤辉等，直到现、当代，徽籍绘画大师黄宾虹、汪采白、江兆申等人的作品，仍有前辈画家的遗风，也可以说是新安画派的延续。

　　新安画派是一个标准的士人绘画流派，这派画家直接承继了宋、元山水画家健康纯正的品格，在画风上，他们深究画史，融合众长，变清简淡远为浑厚。在明清文人绘画风行的氛围里，这一地域性画家群体堪称审美境界最高，人品、艺品均开山水画一代宗风。新安画家生活在得天独厚的黄山、白岳之间，神气秀丽的徽州山水不但是他们写生作画的"范本"，还给了他们创作的灵感。

●鹿酒图 明 丁云鹏

>>> 丁云鹏

丁云鹏(1547－？)，中国明代画家。字南羽，号圣华居士，安徽休宁人。工诗文，善画，长于人物、佛道，亦能画山水、兰草。其人物画早年画风工整秀雅，晚年趋于沉着古朴。

山水师法宋元诸家，初以隽秀为主，后趋于古拙。亦能为书籍作插图，对徽州版画颇有影响。有《媛挡熊图》《扫象图》《三教图》《楚泽流芳图》等传世。还为书刊画插图，对于新安木刻画的发展有积极意义。

拓展阅读：

《徽派版画艺术》
安徽美术出版社
《徽派版画史论集》周亮

◎关键词：版画流派 艺术结晶 白描手法

徽派版画

徽派版画，兴起于明代中叶的徽州，这个版画流派是徽籍画家、刻工通力合作的艺术结晶。它以白描手法造型，富丽精工，典雅静穆，抒情气息浓厚。明万历开始，墨面图案的镌刻技术，逐步影响到版画镌刻，形成徽派版画。至清初已发展到高峰，在海内无与比肩，产量之多，种类之富，技艺之高，皆达到空前的地步。一大批木刻家的推动是徽派版画兴盛的首要原因。

当时文坛盛行"无剧不图""无书不图"，而"刻图必求歙工，歙工首推黄氏"。指的是歙县虬村黄姓雕刻世家，父子兄弟相传为业，人才辈出，著名的有黄应祖、黄一彬、黄晨、黄应泰等近百人。这支以黄氏为中坚的庞大的刻工队伍，构成了徽派版画的基本阵营。明正统至清道光年间，有黄氏插图刻画的图书达240多部。

徽派版画是画家、刻工、印刷通力合作的产物。为徽派版画作画的著名画家主要有丁云鹏、关廷羽、陈老莲、汪耕、雪庄等。明万历三十三年，徽州滋兰堂版刻社创用四色、五色赋彩印制程君房的《程氏墨苑》，成为版画精品。明末，流寓南京的胡正言开创"拱花"套印技术，印制《三竹斋书画谱》和《三竹斋笺谱》，刊版套印精美，施墨着色雅丽，为徽派版画最高成就的代表。

徽派版画依靠白描手法来造型，线条细如毛发，柔和如绢丝，一扫过去粗壮健雄之风，适应了明代以后的社会风尚，以工整、秀丽、缜密而妩媚的情调见长，抒情气息浓厚。在技法上，舍弃大面积的黑白对比，以线条的粗细、曲直、起落、疏密，来表现事物的远近、体积、空间和质量的关系，并运用虚实相生、动静对照、繁简互衬等手法来刻画人物。所刊年画、画报、画谱、笺谱之类，以及戏曲、小说插图，在技巧上都达到了非常高的水平，构图完美，形象准确，线条纤丽，为同时代其他流派所不及。

徽派版画的经典作品极多，如黄应泰刻图的明万历元年雕版《帝鉴图说》，明万历三十二年蔡冲寰作画、黄应宠雕版的《蚌绘宗彝》等都是名闻遐迩的版画作品。至清代，有汪晋谷绘画、黄一遇刻制的《黄山图》，肖云从绘画、汤尚刻制的《太平山郭图》等徽派版画佳作。直到近代西洋版画传入中国和近代印刷术的兴起，徽派版画才渐趋没落。

巨人之肩——明清美术

●山水图 清 龚贤

>>> 禹之鼎

禹之鼎（1647—1716），清代画家，字尚吉，号慎斋。广陵（今江苏兴化）人，后寄籍江都。以画供奉畅春园。擅山水、人物、花鸟、走兽，尤精肖像。

初师蓝瑛，后取法宋元诸家，转益各师，精于临摹，功底扎实。肖像画名重一时，有白描、设色两种面貌，皆能曲尽其妙。形象逼真，生动传神。有《骑牛南还图》《放鹇图》《王原祁艺菊图》等作品传世。

拓展阅读：

《桐阴论画》清·秦祖永
《书画说铃》清·陆时化

◎ 关键词：文人画 主流 地区特点 "岭南派"

流派众多的清代画坛

清代的绘画艺术继承了元、明以来的风格和传统，文人画日益占据画坛主流，山水画的创作以及水墨写意画广为流行。在文人画创作思想的影响下，更多画家追求笔情墨趣，风格技巧呈多样化。又由于董其昌南北宗论绘画理论的影响，流派多、竞争激烈，成为清代画坛的最大特点。

早期从明末至康熙年间出现了被称为"正统派"的"四王"画派。他们承董其昌衣钵，注重摹古，讲究笔墨形式；号称"清初四僧"的弘仁、髡残、石涛、朱耷，则强调抒写主观情感，个性鲜明，艺术上不拘一格，独特新颖，徽州地区的新安画派，以渐江、查士标为代表，南京地区有以龚贤为首的"金陵八家"，形成富地域特色的画风。中期为乾隆、嘉庆年间，宫廷绘画活跃一时，内容和形式都丰富多样；扬州地区出现以"扬州八怪"为代表的新思潮，崇尚水墨写意画法，追求狂放怪异格调，擅画"四君子"题材和花鸟画；后期自道光至光绪，以新兴的商业城市上海和广州等地画坛最为活跃，上海地区涌现出赵之谦、虚谷、任熊、任颐、吴昌硕等名家，即所谓"海派"；广州以居巢、居廉发轫，近代高剑父、高奇峰、陈树人继之，逐渐形成"岭南派"。

明末清初，在一些地方名家影响下形成了很多地区流派。如江西地区，有以罗牧为代表的"江西派"，画风仿董其昌、黄公望，笔墨简率粗略，已近文人游戏之作；江浙地区，在蓝瑛影响下，形成"武林派"，主要成员有蓝孟、孙蓝深、蓝涛、刘度、孙衡等人，画法多工致，具功力，但欠苍劲，缺乏新意；扬州地区，有一批界画作家，专攻亭台楼阁，以袁江、袁耀为代表，人称"袁氏画派"，较早的有李寅等人，继二袁者有倪灿、李庆等人，对界画有所发展。

清初还有一批未成画派却各有所长的画家。如擅长人物和肖像的禹之鼎、王树谷、谢彬、上官周等人；专擅龙、马的周玙和张穆，画山水著名的有吴伟业、傅山、普荷、法若真、黄向坚等人。清中期诸家形成地方画派的有镇江地区张崟、顾鹤庆创立的"丹徒派"或"东江画派"；以新技法创派的有高其佩所立的"指头画派"，以手指代笔，简率粗放，别具一格。未成派别的有善绘肖像的丁皋；精于花鸟的沈铨、张赐宁、张问陶、方薰；专攻兰竹的诸升；兼长金石学的山水画家黄易、奚冈、赵子琛。清晚期诸家堪称自成一派的画家，有改琦和费丹旭，他们在仕女画领域各创"改派"和"费派"；承"四王"派系的汤贻汾和戴熙；广东地区擅长人物画的苏六朋和苏长春，并称"二苏"；善工笔花鸟的居巢和居廉，并称"二居"。

●夏山图 清 王鉴

>>> 画中九友

明末清初的董其昌、杨文聪、程嘉燧、张学曾、卞文瑜、邵弥、李流芳、王时敏、王鉴九位画家被称为"画中九友"。

董其昌为山水画的南北宗派论，崇南抑北，以南宗清幽淡远之风为画家正脉，其时的画家李流放、程嘉燧、杨文骢等受其影响。清初王时敏、王鉴等也传其脉络。他们非属同一画派，而是以友谊为纽带，相互切磋画艺的几位画家，他们在明末清初画坛中占主导地位。

拓展阅读：

《画中九友歌》清·关伟业
《后画中九友歌》叶退庵

◎ 关键词：山水画家 衣钵 宗师 开创者

四王画派

"四王"画派是指明末清初四位山水画家，他们是王时敏、王鉴、王翚、王原祁。"四王"的山水画主要承袭董其昌的衣钵，师法元人黄公望，画法效法古人，笔笔讲求来历、出处。"四王画派"都认同"元四家"中黄子久的"恬淡平和"为最高审美标准，追求无一点尘俗之气，一时学者竞相效仿。他们山水画共同的特点是趋于传统，法度严谨，底蕴深厚，得元人三昧，被奉为绘画的"正宗"，受到皇室扶植，几乎雄踞整个清代画坛。

王时敏，字逊之，号烟客，晚号西庐老人，江苏太仓人。少年时与董其昌、陈继儒往来密切，为"画中九友"之一。工诗文书画，擅山水，并好收藏。精研宋元名迹，并受董其昌影响，致力于摹古，摹黄公望的作品尤多。缺乏对自然的真切感受，作品多经意于笔墨章法之变化，而面目较为相近缺少新意。他的《云壑烟滩图》轴用黄公望法，杂以高克恭皴笔，干湿互用，墨色苍浑。晚年时，以黄公望为宗，兼取董、巨和王蒙诸家，作品较为苍劲浑厚。他同时也是"娄东派"的开创者。

王鉴，字圆照，号湘碧，自称染香庵主，江苏太仓人，明代著名文人王世贞曾孙。明末曾任廉州太守，故有"王廉州"之称。他也是"画中九友"之一。其山水多仿古之作，专心于"元四家"，尤其崇奉董、巨，功力较王时敏深厚。其山水运笔沉着，用墨浓润，风格沉雄。亦擅青绿山水。在他的传世作品中，《仿古山水屏》《仿古山水》册，是他仿古作品的代表作，画山水多布景繁密，矾头众多，皴法细密，墨色层次丰富，风格苍莽，吸收巨然和王蒙画法较多。其青绿山水是以石绿、淡赭、润墨融合一起而成的，代表作有《九夏松风图》和《青绿山水图卷》等。

王原祁字茂京，号麓台，人称"王司农"。画承家学，得祖父及王翚指授，喜用干笔积墨法，反复皴染，多遍始成。因用笔沉雄，墨色淋漓，人称"笔端金刚杵"。形式变化丰富，但缺点是缺乏生活气息和真实感受。亦喜用墨色合一的浅绛法作设色山水。中年后从摹古中脱出，笔墨比较秀润，形成自己的特色。

王时敏和王原祁祖孙更注意笔墨风格，追习黄公望，被称为"娄东派"。而王鉴、王翚的画路较宽，力图集古人之大成，他们不局限于董其昌的理论和风格，注重取法自然，作品不单纯追求形似，而力求新意，尤其是王翚侧重笔墨美，被奉为"虞山派"的代表人物。

●庐山观瀑图 清 石涛

>>> 弘仁

弘仁（1610—1663年），本姓江，名韬，字六奇，又名舫，字鸥盟，出家后，法名弘仁。

擅山水，亦长于画梅。山水师法萧云从、黄公望，受倪云林影响最深。画风潇洒淡泊、简洁冷峭。题材以黄山松石为主。与汪之瑞、查士标、孙逸合称为"新安派四大家"，又称"海阳四家"，弘仁居首位。代表作有《乔松羽土图》《松石图》《黄山蟠龙松》《梅屋松泉图》《黄海松石图》等。

拓展阅读：

《四僧画集》
中国民族摄影艺术出版社
《石溪小传》
明末清初·程正揆

◎ 关键词：宗室后裔 遗民 创新精神

四僧

"四僧"是指石涛、朱耷、髡残、弘仁四人。前两人是明宗室后裔，后两人是明代遗民，四人均抱有强烈的民族意识。他们借画抒发身世和生活的抑郁之气，寄托对故国山川的炽热感情。艺术上都主张"借古开今"，反对陈陈相因，重视生活感受，强调独抒性灵。他们冲破当时画坛摹古的风气，标新立异，创造出奇肆豪放、磊落昂扬、不守绳墨、独具风采的风格，振兴了当时画坛，对后世也产生了深远的影响。

"四僧"中石涛、朱耷成就最为显著。石涛以山水见长，兼工花卉，主张"搜尽奇峰打草稿"，以及"我之为我，自有我在"，而且广泛吸收前人技法，融会贯通，自成一格。他的画风富有创新精神，在运笔用墨、设色构图上皆有突破，令人耳目一新。石涛晚年在商业都市扬州卖画，他恣肆奇拙的画风，对"扬州八怪"产生了很大的影响。石涛的山水不宗一家，景色郁勃新奇，构图大胆新颖，笔墨纵肆多变，格调昂扬雄奇，是清初最富有创造性的画家。

朱耷以花鸟画著称，继承陈淳、徐渭的传统，进一步发展了泼墨写意画法。作品往往缘物抒情，以画明志，以象征、寓意和夸张的手法，塑造出的形象十分奇特，抒发愤世嫉俗之情和国亡家破之痛。他还长于山水、花鸟，后人评他的画"墨点无多泪点多"，山水意境荒率凄凉，花鸟怪诞冷漠，不满现实，一派受压抑而不屈的情调。所写书法，似蚯蚓，扭曲多变，柔中带刚，世称"蚯蚓体"。笔墨洗练雄肆，构图简约空灵，景象奇险，格调冷隽，达到了笔简意赅的艺术境地。对后来的"扬州八怪"和近现代大写意花鸟画影响重大。

髡残的笔墨纵横淋漓，山水粗头乱服，善于调和干湿，层次丰富，多幽深繁复之趣，寄托远离尘俗的逃禅避世之情，与其画面上的草书诗文相呼应，给人旷达忘世之感。

弘仁与髡残风格相反，他的作品笔墨简淡，线条疏秀，山水清奇磊落。他尤其爱画他的家乡黄山的奇松怪石，伟岸俊峭，以寄托孤傲清高之情，被尊清初"黄山画派"的首领。

●松鹿图 清 八大山人

>>> 八大山人题诗选

《孔雀图》题诗
孔雀明花雨竹屏，
竹稍强半墨生成；
如何了得论三耳，
恰是逢春坐二更。

《绣球花》题诗
粉蕊何能数，
盘英绝似球。
好将冰雪意，
寄语到东瓯。

《西瓜》题诗
写此青门贻，
绵绵咏长发。
举之须二人，
食之以七月。

拓展阅读：

《朱耷卖画》（京剧）
《过八大山人》
　　清·叶丹居章江

◎ 关键词：缘物抒情 花鸟画 白眼向天

桀骜向世：八大山人

八大山人，俗家姓朱，名耷，江西南昌人，明宗室弋阳王裔孙。明亡后出家为僧，法名传綮，字个山，又号雪个、驴屋驴等，八大山人是其名号之一。八大山人工诗文书法，喜画花鸟、山水，尤以画鸟为长，而山水更别具一格。他的绘画，大多用象征的手法来表达寓意，将物象拟人化，借以抒发自己的感情，因此主观的成分比较多，如所画鱼、鸟，经常"白眼向人"，表达了愤世嫉俗之情，署款"八大山人"，连缀形似"哭之笑之"，寓意"哭笑不得"。他的山水画多为水墨，画面枯索冷寂，满目凄凉，于荒寂境界中透出雄健简朴之气，他孤愤的心境和个性一览无余。

八大山人的花鸟画最富个性，成就突出，对后世绘画产生了极深远的影响。清代中期的"扬州八怪"、晚期的"海派"，及至近现代的齐白石、张大千、潘天寿、李苦禅等画家，莫不受其熏陶。现在各大博物馆皆有其作品收藏，如北京故宫博物院收藏的《杨柳浴禽图轴》，绘一乌鸦栖立枯枝之巅，梳理羽毛，支一爪，危石支撑树干，倾于坡上，景象奇险，令人目惊心骇。又如他的代表作《孤禽图》，水墨纸本立轴，落款"八大山人"。整幅画的画面，仅在中下方，绘一只水禽，鸟的眼睛一圈一点，眼珠顶着眼圈，白眼向天。禽鸟一足立地，一足悬，缩颈，拱背，白眼，一副既受欺又不屈，傲兀不群的情态。形象洗练，造型夸张，表情奇特，构图奇妙，笔法苍劲泼辣，笔势朴茂雄伟，墨色淋漓酣畅。流露出愤世嫉俗之情，透露出雄健简朴之气，反映出画家孤愤的心境，显现出奇特新颖，出人意表的艺术特色，称得上是八大山人最杰出的作品之一。

俗说"画如其人"，八大山人狂怪不羁，自然不会画出严谨慎细之作，他那疏放洒脱、痛快淋漓的写意水墨是他痛苦心灵的表达。他的画继承了明代徐渭的写意传统，笔致放纵，睥睨天下。他的《牡丹松石图》全图画一虬枝老干，挺拔而立的松树，湖石、牡丹依次叠错其后。所画松树刻意突出主干，以淡墨皴擦，湖石以浓墨晕染，牡丹则用设色没骨法。虚实相映，表现出不同景物的质感。整个画面布局新奇，风格清雅，表露出超逸纵放的不俗画境。他早期绘画的一点缺憾是其画过于外拓，晚年作品适度内敛，终于使他的艺术收放自如。《岩下游鱼图》即是他晚年的作品，悬崖上倒垂着几株芙蓉花，岩下两条游鱼在水中悠游，眼睛向上，仍以"白眼对青天"。构图简约，笔墨豪放，冷逸中隐含着温雅，艺术上至为圆熟。

他的书法亦承袭了他的绘画风格，用笔简练洒脱，到晚年喜用秃笔，一改锐利的笔势，转变成浑圆朴茂的风格。

◎ 关键词：奇才 "黄山派" 构图 禅学

石涛

●山水图 清 石涛

>>> 石涛与苦瓜

石涛自号苦瓜和尚，餐餐不离苦瓜。甚至还把苦瓜供奉案头朝拜。他对苦瓜的这种独特的感情，也体现在笔墨中。

石涛 15 岁时，明朝灭亡，父亲被唐王捉杀，国破家亡，石涛被迫逃亡到广西全州，在湘山寺削发为僧。以后颠沛流离，到晚年才定居扬州。他带着内心的矛盾和隐痛，创作了大量具有很高艺术价值的作品。因此，石涛的笔墨中包含着一种和苦瓜极为近似的苦涩味也就不足为怪了。

拓展阅读：

《石涛研究》郑拙庐
《石涛上人年谱》傅抱石

石涛是清代大画师，也是明清时期最富有创造性的杰出画家，在绘画艺术上有独特贡献。摹古派的领袖人物王原祁评价他："海内丹青家不能尽识，而大江以南，当推石涛为第一。"石涛可称得上是中国画坛上的一位奇才，开创了中国画"黄山派"。他自幼出家为僧，对佛学有深入的研究，并兼工诗文，造诣很高。

石涛最突出的成就在绘画艺术上，他饱览名山大川，"搜尽奇峰打草稿"，形成自己苍郁恣肆的独特风格。石涛善用墨法，枯湿浓淡兼施并用，尤其喜欢用湿笔，以水墨的渗化和笔墨的融合表现山川的氤氲气象和深厚之态。有时用墨很浓重，墨气淋漓，空间感强。他技巧运用自如，运笔灵活，或细笔勾勒，很少皴擦；或粗线勾斫，皴点并用。线条酣畅流利，时而掇以方拙之笔，方圆结合，秀拙相生，意境昂然。

构图新奇是石涛作画的一大特色。无论是黄山云烟、江南水墨，还是悬崖峭壁、枯树寒鸦，或平远、深远、高远之景，都力求布局新奇，意境翻新。他尤其善用"截取法"以特写之景传达深邃之境。石涛作画还讲求气势。他笔情恣肆，淋漓洒脱，不拘小处瑕疵，作品整体以一种豪放郁勃的气势见胜。

石涛的画在构图上往往不落前人窠臼，以奇制胜，极富创造性。其代表作《山水清音图》，错落纵横的山岩间，奇松突兀，横亘在山岩之间，一股瀑布从山头上直泻下来，穿越郁密的竹林和栈阁，冲击山石，注入深潭，气势动人。瀑布的巨响，丛林的喧哗，松风的吟啸，都跃然纸上，仿佛一首交响曲般荡气回肠。两位高士正对坐桥亭，默参造化的神机。整幅画笔与墨会，混沌氤氲，化机一片。特别是那满幅洒落的浓墨苔点配合着尖笔剔出的丛草，使整个画面萧森郁茂，苍莽幽邃，体现了一种豪情奔放的壮美。石涛山水中的点，是构成画面气势和韵律的点睛之笔。他自评："点有风雪雨晴四时得宜点，有反正阴阳衬贴点，有夹水夹墨一气混杂点，有含苞藻丝缨络连牵点，有空空阔阔干燥没味点，有墨无墨飞白如烟点，有胶似漆邋遢透明点，更有两点，未肯向学人道破，有没天没地当头劈面点，有千岩万壑明净无一点。噫！法无定法，气概成章矣。"画的左下方白文印的"搜尽奇峰打草稿"，这是石涛的一句脍炙人口的名句，是他画论的精华之一。

他的画风受到禅学思想的影响，独树一帜，笔墨恣肆纵横，超凡脱俗，不拘一格，意境苍莽新奇，开创了中国画发展新的意境。他提出"笔墨当随时代""我自用我法"的见解，极富禅学思想。他的绘画艺术成就，对中国画的发展意义重大。

巨人之肩——明清美术

● 黄山八胜图之一 清 石涛
石涛曾多次游黄山，此图是石涛描绘黄山的重要作品之一。从色彩上看，石涛多用绿，少用青，体现出黄山之秀美给画家留下的深刻印象。石涛笔下的黄山之秀，美过于黄山实景。

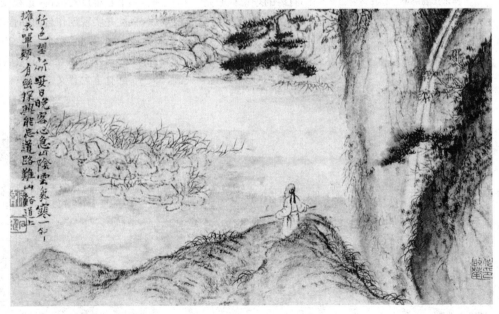

巨人之肩——明清美术

●雪景山水图 清 石涛

>>> 石涛《题墨竹图》

清音兰若澄江头，门临曲岸清波柔。流声千尺绕龙湫，凄风楚雨情何求。云生树杪如轻雪，鸟下新篁似滑油。三万个，一千畴，月沉倒影墙东收。

偶来把盏席其下，主人为我开层楼。麻姑指东顾，敬亭出西徂。一顷安一斗，醉墨凌沧州。思李白，忆钟繇，共成五绝谁同流。清音阁上常相酬。

拓展阅读：
《潘天寿论画笔录》叶尚青
《石涛画集》
上海人民美术出版社

◎ 关键词：理论体系 绘画美学 "一画"

石涛与《画语录》

齐白石曾称赞石涛道："下笔谁叫泣鬼神，二千余载只斯憎。"道出了这位叛逆的禅门大师在画史上的杰出地位。他把自己画禅合一的思想与禅画创作的理论总结在《画语录》中，建立了一个典型的东方绘画美学思想体系。全书分18章，分为：一画章、了法章、变法章、尊受章、笔墨章、运腕章、氤氲章、山川章、皴法章、境界章、蹊径章、林木章、海涛章、四时章、远尘章、脱俗章、兼字章、资任章。先讲原理，次述运腕，构成一个完整有机的山水画理论体系。

石涛的理论核心是"一画"，被看作世界万物包括绘画的根本原理与法则。以"一画"观认识绘画，则不仅可以说"夫画者，从于心者也"，而且，还可以说"夫画，天下变通之大法也"。石涛论述了"常"与"变"，"万"与"一"，"受"与"识"等辩证关系，论述了山水画创作中主观与客观、法则与自由、继承与创新、多样与统一的关系，批斥了一味摹古，不求新意的习气，提出"借古以开今"，"笔墨当随时代"，"借笔墨写天地万物而陶泳乎我"的创造性见解，阐明了自己的山水画创作主张："山川使予代山川而言也！山川脱胎于予也，予脱胎于山川也。搜尽奇峰打草稿也，山川与予神遇而迹化也，所以终归之于大涤也。"此书表达了石涛反对拟古，重视发挥画家个性并实现创作自由的强烈主张，对中国18世纪，特别是20世纪以来的山水画甚至整个中国画的发展都有重大意义。

●黄山八胜图之八 清 石涛

●青绿山水图 清 谢荪

>>>《桂枝香·金陵怀古》

登临送目，正故国晚秋，天气初肃。千里澄江似练，翠峰如簇。征帆去棹残阳里，背西风，酒旗斜矗。彩舟云淡，星河鹭起，画图难足。

念往昔，繁华竞逐。叹门外楼头，悲恨相续。千古凭高对此，漫嗟荣辱。六朝旧事随流水，但寒烟、衰草凝绿。至今商女，时时犹唱，《后庭》遗曲。

——王安石

拓展阅读：

《国朝画征录》清·张庚
《金陵八家画集》
天津人民美术出版社

◎ 关键词：南京 艺术意趣 "积墨法"

金陵八家

明末清初时，南京画家云集，著名的有龚贤、樊圻、高岑、邹喆、吴宏、叶欣、谢荪、胡慥等，都负有一定的时名，他们遁迹山林，以诗画相唱和，风格虽不尽相同，但有着相近的艺术意趣，世称"金陵八家"。龚贤为八家之首，成就最为突出。

龚贤，字半千，又字野遗，号柴丈人、半亩，江苏昆山人。他擅画山水，师法董源、二米、吴镇、沈周等人，同时注重写生，山水大都写南京一带风光，着意表现丰饶明丽的湖光山色。擅于用墨，继承和发展了宋人的"积墨法"，山石树木，大都经多遍勾染皴擦，墨色浓郁，对比强烈，这种特别的效果被称为"黑龚"。此外，相对应地他还有一种被称为"白龚"的画风，全幅纯用干笔淡墨，仅加少量浓色和苔点，显得秀雅、明丽。构图方法上，"三远"被龚贤发挥得淋漓尽致。他往往提高视线，多采取俯视角度，"平远"构

●山水册 清 吴宏

●溪山无尽图 清 龚贤

图，尺幅之中，山河无尽。作"高远"构图，也是如此。他的山水画一般很"满"，但"满"而不塞，常常用云带、流水留白透气。画面整体很有气韵。

樊圻，字会公，江宁人。山水取法董、巨、黄、王及刘松年，用笔工细，皴法细密，画风清雅。有《柳村渔乐图》卷等代表作品传世。吴宏，字远度，号西江外史，原籍江西金溪，客居金陵。山水学习宋元画风，笔墨劲逸，气势雄阔，画风粗放，传世代表作有《江山行旅图》卷。高岑，字蔚生，杭州人，居江宁。绘画初学同里七处和尚，后以己意行之。山水有粗、细两种面貌，粗笔近沈周。邹喆，字方鲁，善山水、花卉，画史记载其画"简淡超逸"。叶欣，字荣木，华亭人，山水以布局见长，用笔轻细，墨色清淡。胡慥，字石公，金陵人。工山水、花鸟。山水苍茫浑厚，花鸟则较工整，有宋人意。谢荪，字缃西，溧水人。工山水、花卉。山水多吴门遗意，用笔细秀。

●观荷图 清 金农

>>> 罗聘

罗聘（1733—1799年），清代画家，字遯夫，号两峰，别号花之寺僧等。安徽歙县人。后迁居扬州。幼丧父，家贫，随金农学画，曾游历南北，以卖画为生。

擅人物、肖像、山水、花卉，曾作《卖牛歌图》《鬼趣图》，寓意深刻。其画笔法凝重，超逸不群。有《药根和尚像》《墨梅图》等传世。著有《香叶草堂诗集》。妻方婉仪、子罗允绍、罗允缵亦擅画梅，有罗家梅派之称。

拓展阅读：

《扬州八怪现存画目》
《瓯钵罗室书画过目考》
清·李玉棻

◎关键词：职业画家 水墨写意 个性表现

扬州八怪

惨遭十日屠城破坏的扬州经康熙、雍正、乾隆三朝发展，又呈繁荣景象，成为我国东南沿海一大都会。作为全国的重要贸易中心，经济的繁荣同时也促进文化艺术事业的兴盛。当时扬州汇集了各地文人名流，在当地官员倡导下，经常举办诗文酒会，其诗文创作，载誉全国。因此，当时的扬州，不仅是东南的经济中心，也成为文化艺术的中心。聚集在扬州的全国各地的许多名士中，有不少诗人、作家，其中就有被称为"扬州八怪"的极具创新精神的画家群体。

"扬州八怪"，指的是清代康熙中期至乾隆末年活跃于扬州地区的一些职业画家。具体所指，未有定论，一般指金农、黄慎、郑燮、李鱓、李方膺、汪士慎、高翔、罗聘。另外，也曾列入八怪的画家还有华嵒、高凤翰、边寿民、闵贞、李勉、陈撰、杨法等人。由于争议人数众多，故又有"扬州画派"之称。虽然扬州画派诸家在艺术上面目各不相同，但也共同之处：首先，由于他们大多出身于知识阶层，虽有人任过小官，但最终都以卖画为生，生活清苦，故多借画抒发不平之气；其次，他们都注重艺术个性，讲求创新，强调写神，并善于运用水墨写意技法，画面都具有强烈的主观感情色彩，并以书法笔意入画，注意诗、书、画的有机结合。这些因素使得他们汇聚成一股强大的艺术潮流，他们标新立异的画风给画坛注入了生机，并对后世水墨写意画的发展意义重大。

"扬州八怪"十分重视个性表现，这是他们在艺术观上最突出的特点。他们提倡风格独创，主张"自立门户"，他们的创作是为了卖钱谋取生活，不再像文人画家那样把绘画创作视为"雅事"。在创作题材上，他们一方面继承了文人画的传统，把梅、兰、竹、菊、松、石作为对象，以此来表现画家清高、孤傲、绝俗的风格。如李方膺的《风竹图》用不畏狂风的劲竹象征倔犟不屈的人品；黄慎的《群乞图》、罗聘的《卖牛歌图》表现了他们对现实社会的细致观察，直接或间接地表现出对社会的不平。在绘画的风格上，"扬州八怪"主要继承了前人绘画中的水墨写意画的技巧，并进一步发挥了水墨特长，以高度简括的手法塑造物象，而不拘泥于枝枝叶叶的形似。在笔墨上，他们不受约束，纵横驰骋，直抒胸臆。但由于他们的作品和当时流行的含蓄典雅的花鸟画风相违背，所以常受到评论家猛烈批评，才有了"扬州八怪"的称呼。

郑燮号板桥，以画兰、竹著称，画史称其"焦墨挥毫，以草书之中竖长撇法运之，多不乱，少不疏，脱尽时习，秀劲绝伦"。用墨浓淡相参，笔法瘦劲，结构疏密相间，生动地凸显出其个性和品格。有人说"画

●渔翁图 清 黄慎
●墨梅图 清 汪士慎
●瀛洲亭图 清 罗聘

竹的特点是竹叶比竹枝要宽，每一幅单看是'个'字，整看也是'个'字，画石头不点苔"。金农，被称为"八怪"之首，擅画山水、人物、花鸟，尤精墨梅。他自称画梅师法南宋白玉蟾，并与之"遥遥相契于千载矣"，"用笔幽峭，点尘不到手腕间者，非与古人鏖战数十年未易臻此"。高凤翰以左手书画，自号"尚左生"，擅画山水、花草，其画被称为"纵逸不拘成法，纯以气胜"。以善画芦雁名世的边寿民为了观察芦雁的习性及各种情态，潜入芦苇滩头，早晚观察揣摩，终得其飞鸣食宿之神。"善画墨梅、笔致疏秀古雅"的汪士慎擅书画篆刻，嗜爱梅花。与金农齐名的李鲟曾供奉内廷，后至扬州卖画为生，其画以破笔泼墨作画，挥洒淋漓。高翔以山水见长，兼擅画梅，与金农、汪士慎、罗聘并称"画梅圣手"。罗聘师承金农，以画《鬼趣图》轰动文坛，善画山水、花鸟，受石涛、金农等人影响较深。

扬州画派的花鸟画体现出了其所倡导的标新立异、抒发个性的创作理念，他们继承并发扬了水墨写意，对后世的写意花鸟画的发展起了积极的推进作用。虽然"扬州八怪"的创作当时只流行于扬州及其附近的地区，但在继承发展中国传统水墨写意画上，他们有不可磨灭的贡献。

●郑板桥像

>>> 郑板桥读对联观民情

郑板桥在潍县任县令时，逢旱，民不聊生。年关将近，他携书童察访民情，见一破门上贴着一副对联，上联"二三四五"，下联"六七八九"。他沉吟良久，然后离去。

回县衙后，郑板桥让书童给这户人家送去肉、面和衣服。书童不解。大年初一，这家老小来给郑板桥拜年，感谢郑板桥的关怀照顾。郑板桥这才对书童解释说："你记得那副对联吗？缺一（衣）少十（食），怎么过年！"

拓展阅读：

《松轩随笔》清·张维屏
《扬州画舫录》清·李斗

◎ 关键词：康乾盛世 艺术特色 新活力

郑板桥

郑板桥生活在被称为"康乾盛世"的时代，当时的文坛和艺坛笼罩着趋炎附势、哗众取宠的媚世之风，不但禁锢了人们的思想，还阻碍了文学艺术的发展。郑板桥和"扬州八怪"的其他人物一样，在各自的领域里，大胆探索，推陈出新，给清代文坛、艺坛、画坛增添了一丝生气，对后世产生了广泛而深远的影响。徐悲鸿曾评价说："板桥先生为中国近三百年来最卓绝人物之一，其思想奇，文奇，书画尤奇。观其诗文及书画，不但想见高致，而其寓仁慈于奇妙，尤为古今天下之难得者。"

郑板桥擅长诗书画印，并能将四美合一，构图新颖，章法奇特，突破了画坛陈腐之气，令人耳目一新，大大增强了作品的形式美。诗书画印的完美结合，是郑板桥画作的主要艺术特色。在画幅中，他用"六分半书"题诗题句，或穿插或避让，巧妙地连接整个画面，使之有机结合。

郑板桥善画竹、兰、石、松、菊等，尤以体貌疏朗、风格劲健的兰、竹最为著称。他主张师法自然，不泥古法，"极工而后能写意"。他提出了："江馆清秋，晨起看竹，烟光日影露气，皆浮动于疏枝密叶之间。胸中勃勃遂有画意。其实胸中之竹，并不是眼中之竹也。因而磨墨展纸，落笔倏作变相，手中之竹又不是胸中之竹也。总之，意在笔先者，定则也；趣在法外者，此机也。独画云乎哉！"

郑板桥还主张"眼中之竹""胸中之竹""手中之竹"的绘画三阶段说，即把深思熟虑的构思与熟练的笔墨技巧结合起来。板桥画竹"以草书之中坚长撇法运之"，收到了"多不乱，少不疏，脱尽时习，秀劲绝伦"的艺术效果，画之竹气韵生动，形神兼备，"意在笔先"，"趣在法外"；板桥画兰，多为山野之兰，以重墨草书之笔，尽写兰之烂漫天性；板桥画石，骨法用笔，先勾出石的外貌轮廓，有时配以兰竹，极为协调统一。郑板桥的画给当时清代书坛带来了一股清新的活力。

郑板桥的书法亦能独辟蹊径，独树一帜，形成了独具特色的"六分半书"，也称"板桥体"。它熔真、草、隶、篆于一炉而以真隶为主，杂以行草。单字的字形呈横扁、左低右高，既有篆隶古朴苍劲的金石味，又有跌宕飞动的行草风格。郑板桥常用古体、异体字结构杂以书兰竹之法，形成了奇特的结构。在章法上，郑板桥的字通篇大小相间，浓淡并用，如"乱石铺街"，使画面跳跃灵动，有很强的立体感。

●金农像

>>> 金农"解围"

金农生前非常清贫，只好到扬州某盐商家里做门客，混口饭吃。

一天盐商家大宴宾客，席上宾主分韵作诗。胸无点墨的盐商憋了半天，才挤出一句：柳絮飞来片片红。众人听后皆大笑。眼看盐商要出丑，旁边的金农急忙说这是东家其中的一句，他的原诗是：廿四桥边廿四风，凭栏犹忆旧江东。夕阳返照桃花坞，柳絮飞来片片红。盐商被解围后大喜，当晚唤金农入后堂，赏银100两。

拓展阅读：

《桐阴论画》清·秦祖永
《书画所见录》清·谢堃

◎ 关键词："师法造化" 金石意趣 "漆书"

三朝老民——金农

金农堪称全才，他在诗、书、画、印以至琴曲、鉴赏、收藏方面都造诣很深，而其中成就和影响最大的，当属绘画和书法。因历经康、雍、乾三朝，为此他给自己封了个"三朝老民"的闲号。他的画造型奇古，用笔拙朴，所画人物、山水、花卉、佛道、走兽等无不孤诣独绝。其作品题材甚广，当时亦几乎无人能及。50岁后，他集中精力于绘画，创作出一大批精湛的代表作，为世人瞩目。他主张要能直接从大自然中撷取新鲜活泼的形象，以"师法造化"为作画原则，认为作画不但需"形""神"皆备，还需突出"以意为画""意造其妙"的创作精神。

他画竹时，就"以竹为师"，特地在住所周围种植了大片修篁翠竹，仔细观察；他画梅，就"以梅为师"，冒着风雪反复揣摩梅枝的正反转侧、疏密穿插的生动情态，或踏冰寻察江路野梅，呵寒挥毫，以求"戏拈冻笔头，未画意先有"的境界。在技法上，他博采各家之长，参以自己古拙书风的金石意趣，形成瘦如饥鹤、清如明月、崛如虬龙的独特风格。他画马，认为"厩中良马是吾师"，此外还吸收了唐人昭陵六骏的造型特点，使之雄健沉厚。金农还有一些以表现世俗风情为主的作品，如《采菱图》，描绘江南水乡女子划小艇采菱的情景，以花青渍染出形如少女螺髻的远山翠岭，又以赭色抹出明净的沙滩岸渚，清波荡漾的湖水在山环滩绕中，无数小舟撒在簇簇浮菱之间，用朱色点出隐约可见的少女身影，或忙于打桨，或忙于采菱，或颔首轻歌，或举手招呼，劳动所拥有的一份轻松欢乐以及自然充盈的生机秀丽，令人向往。

金农还是一位书法大师，金农的书法艺术以古朴浑厚见长。他首创了"漆书"，实际是一种特殊的笔墨使用方法。"金农墨"浓厚似漆，写出的字凸出于纸面。所用的毛笔，像扁平的刷子，蘸上浓墨，行笔只折不转，像刷子刷漆一样。这种方法写出的字看起来粗俗简单，无章法可言，但若从大处着眼，则有磅礴的气韵。他的行草最能反映金农书法的艺术境界。他将楷书的笔法、隶书的笔势、篆书的笔意融进行草，使之自成一体，别具一格。其点画似隶似楷，亦行亦草，长横和竖钩都呈隶书笔形，而撇捺的笔姿又常常近于魏碑，显得分外苍劲、灵秀。尤其是那些信手而写的诗稿信札，古拙淡雅，自然而然有一种真率的性情和韵味在其中，意境幽远。

●松鹤延年图 清 虚谷

>>> 虚谷

虚谷（1824—1896年），清代著名画家。俗姓朱，名怀仁，一名虚白，号紫阳山人。安徽新安（今歙县）人，后移居扬州。

工山水、花卉、动物、禽鸟，尤长于画松鼠及金鱼。亦擅写真，工隶书。作画有苍秀之趣，敷色清新，造型生动，别具风格。同治、光绪年间寓居上海，声望极重。曾是清朝将领，后因不愿奉命打太平天国而出家为僧。亦能诗，有《虚谷和尚诗录》。

拓展阅读：

《中国近代画派画集》
　天津人民美术出版社
《海上墨林》清·杨逸

◎ 关键词：花鸟画 民间画派 金石画派

海上画派

19世纪中叶以后，画家云集沪滨，著名的有虚谷、任熊、任熏、任伯年、胡公寿、高邕之、顾鹤庆、吴昌硕、倪墨畊等人，他们各施所能，逐渐形成"海上画派"。他们大都平民出身，以卖画为业，其作品题材丰富，画面清醒通俗，深受工商人士和平民阶层的欢迎。

海上画派以花鸟画为多，他们的创作，以古诗词、文学为基调，引进西方的反衬法、结构法、设色法等方法技巧，在笔墨方法的应用上，主张简逸而明快的造型和色彩华美的画风。

简单的划分海上画派可分为民间画派和金石画派。民间画派的代表人物有任熊，他的作品构图奇特、变化多样，擅人物、花鸟等，与任熏、任颐、任预等人被推为早期海派"四任"之首；任熏，人物、花卉、山川皆效法其兄任熊之笔法。

金石画派融书法写意为主，也具文人画意或形式，更为重要的是，他们的作品是中国画形式化的开端。代表画家有吴昌硕，书、画、印均为所长，行笔流畅自如，画境质朴，力求画面光整与平衡，齐白石、潘天寿等著名画家均受其影响；另一代表画家高邕之，以书法为主，用笔深重。

●没骨花鸟图 清 任颐

●瑶宫秋扇图 清 任熊

>>> 任伯年顶"生"颜料

任伯年不喜游玩，一年到头，总是在室内作画。头发数月才剃一次。

有一个经常为任伯年剃头的剃头匠对别人说："只要为任先生剃头，则青黄赤白黑各种颜料，无不自其发中簇簇而落。"原来，任伯年作画时，常搔头深思，经常将手上颜料粘在头上。有人闻之，对剃头匠说："你服侍任先生多年，若将任先生头上的颜料攒在一起，可够你开一家颜料铺了。"

拓展阅读：

《任伯年画集》长城出版社
《姚大梅诗意图册》任熊

◎关键词：海上画派 创造性 宗师

海上三任

中国在鸦片战争以后沦为半殖民地半封建国家，广大群众的思想意识不断觉醒，画家也在其作品中或隐或现地有所反映。当时不少画家起来反对墨守成法的复古派，反对陈陈相因的保守派，产生了一种锐意求进，大胆革新的趋向，冲破了嘉庆、道光以来画坛上多年沉寂的局面，出现了新兴的海上画派，代表人物是三位著名的画家：任熊、任熏、任颐，被合称为"海上三任"。

任熊，字渭长，号湘浦，浙江萧山人。早年与著名收藏家周闲交友，在其范湖草堂居三年，日夕临抚古画。后游吴中，受到著名文人姚燮的赏识与器重。擅长人物、山水、花鸟、虫鱼、走兽，尤工神仙佛道，笔法圆润，形象夸张，颇有古风。衣褶银钩铁画，得陈洪绶神髓而别开生面，其赋彩鲜艳，富有装饰意趣。

任熏，字阜长，号舜琴。长期在上海卖画为生。工书善画，长于花卉、禽鸟。取境布局，丝毫不落俗套，能独创一格。尤善画小幅，结构灵活深邃，景象壮阔，画面人物虽纷杂，但井井有序，疏密相当，敷色方面，亦有匠心。

任颐，字伯年，号小楼，浙江绍兴人。早年从族叔任熊学画，后深受陈洪绶影响。其绘画技巧十分全面，人物、肖像、山水、花卉、禽鸟无不擅长，所画题材亦颇宽泛。用笔用墨，富于变化，构图新巧，主题突出，疏中有密，虚实相间，富有诗情画意，画面清新流畅，风格独特。任颐的主要成就在人物画以及花鸟画上：往往寥寥几笔，人物整个神态精妙毕现，着墨无多，气势有余；他的花鸟画，总是把花和鸟连在一起，禽鸟显得突出，花卉作为背景，诗意盎然。任颐将传统的人物画和花鸟画向前推进了一步。他的笔墨洒脱传神，色彩艳丽悦目。由于他注重观察，因此他笔下的花鸟，造型准确，曲尽其态；田园瓜豆，真实可爱，充满生机。他的传世作品较多，《野塘雨后》《芭蕉绣球》等皆为名作，给人以清新明快之感。他的人物画对当时及后世画坛产生了很大影响。《故土难忘》《苏武牧羊》采用写实手法，意境凄凉，表现出他忧时伤国的感情。他的人物画也表现现实生活，在一定程度上揭露了当时社会阶级矛盾，《关河一望萧索》《倒骑驴图》《钟馗》等用象征手法，针对现实，讽刺时弊；《八仙祝寿图》则是通过夸张手法，表现对理想生活的追求。

作为我国近代绘画史上杰出的画家，任伯年被徐悲鸿称赞是："仇十洲之后，中国画家第一人。"英国《画家》杂志认为："任伯年的艺术造诣与西方凡·高相若，在19世纪中为最具有创造性的宗师。"

●秋风执扇图 清 费丹旭

>>> 金陵十二钗

金陵十二钗出自古典名著《红楼梦》。她们是林黛玉、薛宝钗、史湘云、王熙凤、贾迎春、贾惜春、贾元春、贾探春、秦可卿、李纨、妙玉、贾巧姐。

金陵十二钗判词正册描述了红楼梦中身在官宦之家的薄命女子的命运。各首判词中用隐晦的诗境提前暗示了她们在封建礼教的束缚和摧残下必然"红颜未衰身先死",也反映了中国数千年以来女性的悲哀。

◎ 关键词:仕女画 "改费" 年画

人物画家改琦和费丹旭

嘉庆、道光年间,画坛出现了两位重量级的人物画家,这两个人就是改琦和费丹旭。他们善画人物、佛像,尤精于仕女,在他们影响下的画家有"改派"和"费派"之称。

仕女画,指的是主要以美女为描绘题材的人物画。最早始于战国,据《历代名画记》记载,汉元帝时的宫女都需经画工画像,以备皇帝召见之用。唐时,肖像、乐舞、嬉戏、织补、宫怨、愁思等内容在仕女画中都有体现,在补景和情节上均有发展,仕女画中还出现了婴儿和戏童。中国古代仕女画的代表画家是张萱、周昉。仕女画较能反映一定时期统治阶级的审美趣味,至宋代,伴随木版年画的发展,仕女画逐渐扩展到民间,俗称"美女画"。

改琦,字伯蕴,号香白,又号七芗、玉壶外史等,先祖为西域人,后侨居松江。擅长画仕女,亦能画山水、花草。所画仕女,形象纤细俊秀,用笔轻柔流畅,创造了清后期仕女画的典型风貌。他绘制的《红楼梦图咏》木刻本,流传甚广,影响深远,深得时人好评。所作人物、肖像十分简洁生动。有《玄机诗意图》轴等代表作品传世。

费丹旭,字子苕,号晓楼,又号环溪生,浙江乌程人。父亲费钰长于山水,自幼得家传,为绘画打下良好基础,但因家境贫寒,不得不依附豪富之家,绘画以供人玩赏。他以画仕女闻名,与画家改琦并称"改费"。他笔下的仕女形象秀美,用线松秀,设色轻淡,别有一种风貌。代表作如《十二金钗图》册,画红楼梦十二金钗肖像。亦长于肖像画,后期代表作品如藏于浙江省博物馆的《果园感旧图》卷,技巧更趋成熟。同时,他也能山水,其画取法王翚和恽寿平。承其艺者有其弟费丹成,子费以耕、费以群等。他的画风对近代仕女画有直接的影响,对民间年画也有积极的推动意义。

拓展阅读:

《红楼梦》清·曹雪芹
《清画家诗史》李浚之

●昭君出塞图 清 费丹旭
费丹旭的创作以人物画为主,肖像画名闻一时,形象逼真,神态自然。所作仕女画,体态轻盈,婀娜多姿,笔墨松秀,意境淡雅。图中的昭君风姿绰约,仪态飞扬,其纤细瘦弱又体现出一种离思别绪和无奈。

●山水图 清 王翚

>>> 王时敏

王时敏(1592—1680),初名赞，字逊之，号烟客、别号偶谐道人，晚年归隐后自署归村老农、西庐老人，人称西田先生。

明亡后，隐居家乡，悉心研究和绘画，临摹家藏宋、元、明各家名迹，有很高的艺术造诣，尤以浅绛为清代之冠。代表作品有《仿山樵山水图》《层峦叠嶂图》《秋山图》《雅宜山斋图》等。著有《西田集》《疑年录汇编》《西庐诗草》《王奉常书画跋》等。

拓展阅读：

《明画录》清·徐沁
《图绘宝鉴续纂》明·冯仙湜

◎ 关键词：美学思想 绘画风格 支流

云间、娄东、虞山画派

"云间画派"，又称"松江画派"。上海地区自元、明以来即以"文秀之区"饮誉江南，书画艺术十分兴盛。明代末期画坛人才辈出，出现了以顾正谊为首的"华亭派"，赵左为首的"苏松派"，沈士充为首的"云间派"。虽分为三派，但他们在美学思想和绘画风格上却基本一致，且又都是松江籍人，因此被统称为"松江画派"或"云间画派"。此派以董其昌为巨擘，莫士龙、陈继儒、程嘉燧等从之。清初，"云间画派"的两大支流，娄东、虞山二派兴起，以"四王吴恽"为代表。"四王"指王时敏、王鉴、王翚、王原祁。山水风格重摹古、轻创新，极为清朝统治者所推崇，被尊为山水的"正宗"。吴历，字渔山，号墨井道人，常熟人，为王时敏高徒，擅山水画，曾游历澳门、西洋等地，皈依耶稣教，归后寓居上海，传教授画，被认为是最早采用西洋技法作画的画家。"云间画派"的出现，对后世影响颇大，尤其是对"海上画派"的形成起到了很大的推动作用。

虞山画派，又称"虞山山水画派"，为"云间画派"两大支流之一。代表人物如山水画家王翚，先后师从王鉴、王时敏，并取宋元诸家之长，其画名盛于康熙年间，山水画以笔墨繁缛，工整秀丽取胜，作为宫廷画家，在清初的画坛有很高地位，追随他学画的人很多，杨晋、顾日方及李世倬、胡节、金学坚等都是其高徒。王翚为江苏常熟人，因常熟境内有虞山，故有"虞山画派"之称，其崇古摹以拟风尚，影响颇大。

娄东画派，又称"太仓派"，是"云间画派"另一大支流。代表人物是山水画家王原祁，继其祖父王时敏家法，并仿黄公望法，名重于康熙年间，一时师承者甚多，其中著名的有其族弟王昱、侄王愫、弟子黄鼎、王敬铭及温仪、唐岱等；其后有曾孙王宸、族侄王三锡，以及盛大士、王学浩等。王原祁之画沉雄古逸，王时敏之画工整清秀。因王时敏祖孙是江苏太仓人，娄江东流经太仓，故有"娄东派"之名。此派崇古保守的画风与"虞山画派"相依托，对后世及海上画派的最终形成起到至关重要的作用。

清中叶，上海海道通畅，人文荟萃，文物殷盛，各地书画名家云集于此，书画风气大盛。当时任上海道的李廷敬，提倡风雅，常聚集海上书画名家切磋交流。道光年间，书画评论家、画家蒋宝龄常于小蓬莱集诸名士做书画雅叙，称"小蓬莱雅集"，开启了上海书画会的端倪。从道光年间蒋宝龄创设中国近代美术史上第一个美术社团"小蓬莱雅集"始，咸丰元年吴宗麟设"萍花书画社"，江浙名士一时并集。光绪年间，汪洵、吴昌硕等创立"海上锤襟馆金石书画会"，清末宣统元年又成立"上海豫园书画会"。

●乾坤清气图 吴昌硕

>>> 吴昌硕"成佛"

日本雕塑家朝仓文夫为吴昌硕塑造了一尊半身铜质胸像，置于西泠印社的小龙泓洞内。

一天夜晚，吴昌硕吃完晚饭，与弟子出门散步。突然，只听吴昌硕惊呼："啊哟，我头好痛。"弟子不觉一怔，正想发问，却见先生手指的幽暗的小龙泓洞，洞里亮着数支蜡烛，一位老妇正在合掌跪拜。原来，这位老妇错把吴昌硕的胸像当成佛像了。吴昌硕戏道："见此情景，我怎能不头痛呢？"

拓展阅读：

《明月前身》（电影）
《清末民初文坛轶事》
上海学林出版社

◎ 关键词：写意花卉 海派 篆籀笔法

晚清大家——吴昌硕

吴昌硕，清末著名书画家、篆刻家。原名俊卿，字昌硕，别号苦铁，浙江安吉人。少年时他即受其父熏陶，喜爱作书，印刻。他的楷书，初时师法颜鲁公，继学钟元常；隶书学汉石刻；篆书效仿石鼓文，用笔之法初受邓石如、赵之谦等人影响，以后在临写《石鼓》中日渐融会贯通。沙孟海评价他说，吴极力避免"侧媚取势""捧心龋齿"的状态，把三种钟鼎陶器文字的体势，杂糅其间，所以比赵之谦高明得多。吴昌硕的行书，集黄庭坚、王铎笔势之欹侧，黄道周之章法与一体，个中又受北碑书风及篆籀用笔影响，书风大起大落，遒润峻险。

吴昌硕是中国近代重要画派——海派的代表人物之一，他绘画上的成就突出地表现在他的写意花卉。他博取徐渭、朱耷、石涛、赵之谦诸家之长，兼取篆、隶、狂草笔意入画，色酣墨饱，雄健古拙。而他作画往往由画幅中间落笔，构图也迥异于前人，这些使得他的画作既极具古意，同时又极具现代感。他50岁后才学画，是现代中国写意花鸟画的开山人物，同时还致力于传统的金石碑刻的研究。画花卉、竹石、山水、佛像等均以书法之笔法入画，以金石篆籀之趣作画，不守绳墨，古味盎然，与赵之谦一同继承"扬州八怪"画风，并有所发展。下笔如风雨，布局新颖，笔力苍简、浑厚，取材也有独到之处。所取题材，多是常见事物，常画牡丹、葡萄、紫藤、葫芦、荷花、秋葵、菊花等。作品浑厚俊劲、风韵有致、格调清新。吴昌硕对作画既注重创新，也不反对模仿，但认为取法要高。他对青藤、雪个、清湘、石田、白阳诸大家极为推崇，每见他们的手迹，必悉心临摹，究其精华。他在融合晚清各家长处的基础上，加以创造革新，以极度简练概括的笔墨来表现深邃的意境，表达了丰富的思想感情。他所作的画笔恣墨纵，不拘成法，外貌粗疏而内蕴浑厚。

吴昌硕还善篆刻，初学浙派，后参以石鼓文，熔秦、汉、宋、元以及明、清诸家之长为一炉，又加以创新。独往独来，一空依傍，与赵之谦、吴让之鼎足而立。吴昌硕早年学习刻印，后又融合浙皖两派之长，参以邓顽伯、吴让之诸家，发扬秦汉人"胆敢独造"的精神，深得纯朴浑厚之趣，既能融汇前人法度，又善于变化，绝不为清规戒律所囿。他最重临摹《石鼓》文字，他写《石鼓》常参以草书笔法，不砭砭于形似，而凝练遒劲，气度恢弘，自出新意。所作隶、行、独草，也多用篆籀笔法，使作品古茂流利，风格独特。

●积书岩图 清 赵之谦

>>> 陈白阳戏对唐伯虎

有一次陈白阳与友人唐伯虎外出游玩，来到一座花园，唐出对戏道："眼前一簇园林，谁家庄子？"陈白阳抬头看见墙上有无名氏题字，忽得对句："壁上几行文字，哪个汉书？"

接着，他俩来到一座道观，道童用锅煮茶招待他们。唐伯虎又出对道："道童锅里煎茶，不知罐煮（观主）。"陈白阳略加思索，对道："和尚墙头递酒，必是私沽（师姑）。"说罢，两人拊掌大笑。

拓展阅读：

《重彩花卉画法》檀东铿
《名家重彩画技法》
河南美术出版社

◎关键词：四绝 新风 自成一格

近代重彩鼻祖赵之谦

谈到近代重彩写意画，人们总以吴昌硕为大家，却忽略了他的用色其实是从赵之谦处得到的启迪。赵之谦是一位在晚清艺坛"诗、书、画、印"堪称四绝的多面手。吴昌硕曾在中《悲印存》题词："悲先生书不读秦汉以下，且深通古籀，而瓦甓文字烂熟胸中，故其凿印奇肆跌宕，浙派为之一变可宝也。"在边款的刻制方面，他开创了以北魏书体刻朱文款识，以汉画像入款的新风，实现了他"为六百年来摹印家立一门户"的理想。他的创新风格深深影响和启迪了近代的吴昌硕、齐白石等大师。他的印谱有《赵叔印谱》《悲盦印谱》等。

赵之谦辉煌成就不仅体现在书法、篆刻上，在绘画方面，他自成一格的画风也对近代绘画产生了深远的影响。他的绘画以书法为根基，"以篆隶书法画松，古人多有之，兹更间以草法，意在郭熙、马远之间"（赵之谦题《墨松》）。在设色上，多以浓艳的胭脂、青绿、水墨三种重色，使之在强烈的冲突中求得协调。他把这种原本在民间美术中流行的大红大绿用色方法，运用到中国写意画中来，打破了传统的表现方式，在矛盾中寻求和谐，使画面色彩浓丽强烈，一反淡雅格调。坚实的笔墨与鲜明的色彩，使作品收到雅俗共赏的艺术效果，而在此之前，文人作写意画一直趋向于用墨的一路。如沈周作花卉注重于重墨浅色，陈白阳则善于水墨淡色，徐青藤又以奇肆狂放的水墨以求神韵。

赵之谦有《九重春色》《灵石牡丹》《富贵昌宜》等作品传世，无不给人以一种清新之感，对以后的画家产生了巨大的影响。赵之谦在绘画上继承徐渭、石涛、朱耷等人的传统，并融入自己的治印和书写之法，尤其写意花卉最为人称道。他的花卉画内容，除传统题材外，还喜画温州、福州等地的特色植物，如葵树、绣球、铁树等，并将题材扩大到日常菜蔬，如白菜、萝卜、地瓜、蒜头等。布局经营也很独特，构图饱满严整，能将诗、书、画、印有机结合。他的笔墨极富特色，酣畅而又严整，泼墨写意形象逼真，又不失韵味。他还将篆隶的用笔融于绘画，显得峻劲深厚，古茂沉雄。赵之谦的现存代表作有《瓯中物产图》《异鱼图》《太华峰头玉井莲》《桂树冬荣》《紫藤萱草》《红梅图》《蟠桃图》《延年益寿》等。《紫藤萱草》等作品在画面构图上有大胆创新，他将一般花叶都集中在画上半部，下半部仅几条长茎和几个花叶；《桂树冬荣》，树干全用焦墨皴擦勾勒，略施淡彩即使画面气魄宏大，颇显力量，古树伟岸的姿态跃然纸上，展现出蓬勃的生命力。

巨人之肩——明清美术

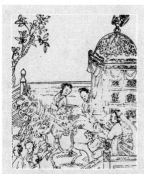

● 《农书·茧馆图》 清乾隆刻本

>>>《金刚般若波罗蜜经》

《金刚般若波罗蜜经》，也称《金刚经》，是初期大乘佛教的代表性经典之一，也是般若类佛经的纲要书。由姚秦鸠摩罗什于弘始六年（404年）译出。

《金刚经》有纂要、注解、夹颂、宣演、义记、采微、集解、科释、宗通、决疑、大意、直说等各种注疏达一百多种。经中主要论述了"所言一切法者，即非一切法"，一切现象（物理的和心理的）"性空幻有"的理论。

拓展阅读：

《金刚经说什么》南怀瑾
《版画》杜大恺

◎ 关键词：宗教经卷 雕印作品 连环版画

版画概说

现存我国最早的，有款刻年月的版画，是闻名于世的"咸通"本《金刚般若波罗蜜经》卷首图。根据题记，这幅画作于868年。而四川成都唐墓出土的"至德"本版画，据估计比"咸通"本早约百年。在我国西北和吴越等地都有发现唐、五代时期的版画，作品内容题材以宗教经卷为主，大多古朴俊秀，奏刀有神。

宋元时期的佛教版画，在唐、五代的基础上，有了进一步的发展。刻本章法已趋完善，体韵遒劲。这一时期，在经卷中开始出现山水景物图形。其他题材的版画，如科技知识与文艺门类的书籍、图册等也产生了大量的雕印作品。北宋的汴京，南宋的临安、绍兴、湖州、婺州、苏州、福建建安、四川眉山、成都等，都是各具特色的版刻中心。同一时期的辽代套色漏印彩色版《南无释迦牟尼佛像》，是我国目前发现的最早的彩色套印版画，在中国乃至在世界文化史上都有极其重要的地位。出于实用性考虑，在宋代也出现了铜印刷，主要用于印制纸币和广告。元代出现的"平话"刻本是我国连环版画的前身。

明清两朝是我国版画艺术的创作高峰时期，在当时文人、书商、刻工的共同努力下，出现了各种版刻流派，涌现出大量优秀作品，呈现出欣欣向荣的局面。在明代不仅宗教版画达到顶点，欣赏性的版画也蓬勃兴起。有画谱、小说、戏曲、传记、诗词等许多种类，不胜枚举。尤其是文学名著的刻本插图，版本众多，流行广泛，影响深远。这一时期版画各个艺术流派均达到兴盛期。如以福建建阳为中心的建安派，创作者多是民间工匠，镌刻质朴；以南京为中心的金陵派，作品以戏曲小说为主，或粗犷豪放，或工雅秀丽，风采迥异；以杭州为中心的武陵派，题材开阔，刻制精美；以安徽徽州为中心的徽派在中国文化史上更具有举足轻重的地位。

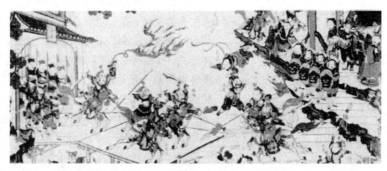

●清代根据水浒传故事所作版画《三打祝家庄》

● 《四声猿》插图 明万历刻本

>>> 《西厢记》

《西厢记》全名《崔莺莺待月西厢记》。作者王实甫，元代著名杂剧作家，大都（今北京市）人。《西厢记》大约创作于元贞、大德年间（1295—1307），该剧被誉为"天下夺魁"之作。

剧中描写了张生与崔莺莺这一对有情人冲破重重困阻终成眷属的故事。全剧共五本二十一折，代表了元代爱情剧的最高水准，对后来以爱情为题材的小说、戏剧创作影响很大。

拓展阅读：

《莺莺传》唐·元稹
《牡丹亭》明·汤显祖

◎ 关键词：鼎盛时期 插图版画 日臻成熟

明代的版画

明代是中国版画艺术的鼎盛时期。当时各类图书著作之中都普通出现了书籍插图，除经史文学著述以外，科技、医药、农业、军事书籍配有的插图版画远远超过了前代，如徐光启的名著《农政全书》、李时珍医药专著《本草纲目》、《海内奇观》中的地理插图、《神器谱》《利器解》的军事武器插图等都是各门学科书籍插图版画的代表作。至于戏曲、小说、传奇、话本等文艺图书，更是遍布插图，甚至无图不成书。书籍印刷的繁荣，插图版画之数量大幅度增加，成就了一批优秀的镌刻工匠，并开始形成不同的艺术流派。后期拱花技术的发明，为明代版刻艺术注入新的活力，成为将中国雕刻版画事业推向高峰的主要动力。

明代初期的版画风格继承宋元传统，宫廷内府组织的大型版画镌刻，都比较精致美观，水平超过一般的刻印。以永乐至正统刻印的《释藏》《道藏》卷首扉画为例，画面肃穆庄重，镌刻线条精细流畅，数篇连刻，格调新颖，十分精美。

明代初期坊间通俗读物刻版插图本的代表作品如弘治年间刻印的《新刊全相注释西厢记》，格式为上图下文，版面画图占有2/5篇幅。此外，弘治年间坊刻的《便民图纂》等属于民间大众用的、小百科类型的书籍插图版本，也有一部分流传下来。明初期的版画插图在品种、数量上明显增多，但在技术水平上优劣不等、参差不齐。官方政府的刻印质量较高，而民间某些刻本尚嫌粗率不精，水平较低。明代中期以后，版画印刷发展至高峰，作为书籍的插图广泛地应用在各类图书之中，有些书已经不限一种版本，而是经多家镌刻的多种版本百花齐放，空前繁荣，并且出现了大量以图画为主的图谱。嘉靖年间刻印的《高松图谱》为早期代表，流传至今的有其中的竹谱、菊谱、翎毛谱，均为手稿上版。还有《顾氏图谱》《诗余画谱》等，是画工与刻工通力合作的艺术结晶，成为关于学习、研究中国版画艺术的参考文献。在表现形式上，发生了新的变化，插图版画按书籍内容的要求，或多、或少，或大、或小，上图下文，呈现半幅、整幅、对幅等多种形式，画面再配以不同的花样图形，更为新奇多样，显现出生动、灵活，推陈出新的一派大好形势。刻印技术也从初期的镌刻质朴简练的风格转向精雕细刻，技术日臻成熟。

明朝时，全国形成了几个刻印发达地区，产生了版画镌刻的不同流派和众多的能工巧匠，他们往往以师徒相传、子承父业的形式构成了自己的版画流派体系。其中最为著名，影响最大的是徽州地区。其次有金陵、吴兴、浙江杭州、苏州、福建等地区，这些地方的版画刻印各具特色。

● 屈子行吟图 明 陈洪绶

>>> 陈洪绶童年显奇才

相传陈洪绶四岁时，住在已定亲的岳父家，房间刚刚粉刷完，四壁洁白，岳父离家时，对家僮说："小心不要弄脏了刚粉刷的房子。"过了一会儿，洪绶走进房间，对家僮说："你去吃饭吧！"

僮仆走后，他就在粉壁上画一幅关羽像，有九尺高，家僮回来看到关羽像吓得号啕大哭。岳父闻声赶来，见了疑为真的是关羽，慌忙下跪，顶礼膜拜，并从此把这间房子作为专门供奉的地方。

拓展阅读：

《读画录》清·周亮工
《陈洪绶年谱》黄涌泉

◎ 关键词：版画 人物画 珠联璧合

陈洪绶与《水浒叶子》

陈洪绶，字章侯，号老莲，出生于诸暨市，那里是中国历史上大禹治水会师之滨、越国古都、西施故里，得天独厚的人文积淀开启了他的早熟和勤奋，传说他爱看庙里的民间宗教壁画，4岁自画关公像于壁，10岁濡笔作画，使老画家孙杕、蓝瑛惊奇，14岁可悬画于市中卖钱。他曾在《隐居十六观图册》上题诗回忆："老莲无一可移情，越山吴水染不轻。"

陈洪绶在版画方面的艺术成就尤为突出。明代至清初是中国版画的黄金时代，萧云从、陈洪绶两位主持画坛的大家的作品最为著名。萧云从的传世木版画以山水为佳，而陈洪绶则以人物见长。陈洪绶所作版画稿本，主要用于书籍插图和制作纸牌（叶子），著名的有《九歌图》及《屈子行吟图》12幅、《水浒叶子》40幅、《张深之正北西厢》6幅、《鸳鸯冢娇红记》4幅，以及他逝世前一年所作的《博古叶子》48幅等。陈洪绶的《九歌图》所创作的屈原像，至清代两个多世纪，无人能及，被奉为屈原像的经典之作。

陈洪绶创作的版画精品《水浒叶子》是他28岁时，花费四个月所作。陈洪绶在这套《水浒叶子》中，刻画了从宋江至徐宁凡40位水浒英雄人物，形象逼真，栩栩如生，通过大量运用锐利的方笔直拐，使线条的转折与变化十分强烈，能恰到好处地顺应衣纹的走向，交代人物的动势。线条大多比较短促，起笔略重，收笔略轻，清劲有力，出色地表现了陈洪绶深厚的文学修养和高度的艺术水平。

《博古叶子》是陈洪绶去世前一年所作，由陈洪绶的好友、明末徽派最著名的刻工黄建中所刻。这套图共48幅，黄建中精湛的技艺把陈洪绶的设计表现得甚为完美，堪称珠联璧合，忠实地展现了陈洪绶晚年的画风和精神状态，人物造型和线条要比壮年期高古，人物头大身短，显得颇有稚趣，线条布置愈趋自然、散逸、疏旷，不像壮年期那样凝神聚力，细圆而利索，但更加苍老古拙，勾线也十分随意，意到便成。其人物及笔墨的舒缓状态，充分体现了中国传统文人审美的最高境界。

● 《西厢记》插图 清刻本

>>> 《红拂记》

　　《红拂记》全称是《鼎镌陈眉公先生批评红拂记》，明代传奇作品，以唐代李靖与红拂女相爱私奔的情节贯穿其间。作者张凤翼（1527—1613）是明代著名的词曲家，书画皆有所长，工行楷、善倚声，曾撰数种传奇，广泛流行。

　　全剧内容分为三十四出，各种曲牌共一百八十阕，生、旦、净、末诸色具备（没有丑角），全剧构思精巧，结构严谨，起伏有序，唱词文雅优美。冯梦龙曾将其改编为《女丈夫》。

拓展阅读：

《虬髯客传》唐·张说
《本事诗》唐·孟棨

◎ 关键词：插图 版画镌刻 有机组合

金陵、建阳、武林版画

　　金陵版画是指南京地区的版画。自宋代始，南京的民间刻书事业就十分发达，至明代南京刻书事业仍兴盛不衰。许多著名的书坊都刻印过小说、戏曲、文学读物的插图，其中不乏优秀的作品。富春堂刻印了十余种传奇，插图竟达上千幅；继志斋陈氏刻《重校古荆钗记》、世德堂《新刊重订出像附释校注香囊记》，都有精美的插图，受人称颂。在刻版形式上，式样向多样化发展，打破了以往画面设计呆板、单一的现象。如世德堂的《月亭记》、富春堂刻《白兔记》，以半幅为图，广庆堂刻《双环记》、文林阁刻《易娃记》、继志斋刻《红拂记》，都以对幅为图。画面题词均长短不一，位置适宜，从而使画面既生动活泼，又体现了图文的有机组合，大大增强了书籍的阅读效果。

　　建阳版画，指明代建阳地区的刻书以及插图版画，以古朴风格而著称。万历以后，版画雕镌艺术出现了新局面，最显著的变化是吸收了徽派、金陵派的版画风格，朝着工细、活泼、精整的方向发展。版画的设计也改变了上图下文式的传统形式，出现了一种全幅大叶或者双面连式的版面而令人刮目相看。这种特点在师俭堂刻《红拂记》中表露得十分突出。第一出"杖策渡江"配的插图为双面连式，由蔡元勋绘、镌。蔡元勋，又名蔡汝左，字元勋，号冲寰，明万历新安人，以字行，工画，亦善镌版，是明代中晚期以来闽建版画艺术的杰出代表。这一风格的另一代表肖腾鸿的雕版艺术精到老辣，执刀如笔，游刃有余，细微之处密不透风，并大胆创新，把中国传统水墨画的皴法运用到雕版艺术中，取得了很好的效果。

　　武林版画，指杭州地区绘刻、出版的版画作品。因杭州旧称武林而得名。杭州是宋元以来著名刻书中心。吴越王钱弘俶曾刻印大量经卷图籍舍入寺塔，唯绘刻印刷较粗糙。至北宋雍熙元年（984年）前后，越州僧知礼雕弥勒佛及文殊、普贤菩萨三像，证实杭州版画已有悠久历史，且绘刻技艺高超。《弥勒佛像》绘刻精工妙曼，为我国古版画中的珍品。至明清两代，杭州地区版画已十分发达，吴熹、郭之屏、钱谷、赵璧、蓝瑛、赵文度、陈洪绶、陆玺等画家都曾为书籍作插图。刻者多为名工，如徽州的黄应光、黄应秋、黄一楷、黄一彬、黄一凤、黄君倩、黄建中等。武林版画以画谱为优，如顾炳摹辑的《历代名公画谱》、黄凤池辑刻的《集雅斋画谱》等。以戏曲版画插图著称的有李卓吾评诸本插图和香雪居本《新校注古本西厢记》、七峰草堂本《牡丹亭还魂记》、顾曲斋本《元人杂剧选》以及起凤馆本《南琵琶记》与《北西厢记》。陈洪绶绘的《九歌图》《水浒页子》《博古页子》，以及《诗赋盟》《燕子笺》等插图本以画工精细著称。

◎关键词:"喜画" 新年气氛 美化环境

民间艺术:年画

●门神

旧时民间盛行在室内贴年画,门上贴门神,以祝愿新年吉庆,驱凶迎祥。民间年画、门神,俗称"喜画"。年画是中国民间最普及的艺术品之一,每值岁末,多数地方都有张贴年画、门神以及对联的习俗,以此增添节日的喜庆气氛。年画因逐年更换,每次张贴后可供一年欣赏之用,故以"年画"称之。旧时,每当春节来临,人们为迎接新的一年的到来,家家户户都把房院打扫得干干净净,在堂房、卧室、窗旁、门上、灶前以及院内的神龛上,贴上焕然一新的年画,既用以烘托欢乐的新年气氛,又借以祈求上天赐给幸福,消除灾祸。

据古书记载,传说很久以前,有两个兄弟名叫神荼、郁垒,专门监督百鬼,发现有害的鬼就捆绑起来去喂老虎。于是黄帝就在门户上画神荼、郁垒的像用以防鬼。这就是后来"门神"画的由来。据说唐代皇帝曾命吴道子画钟馗像,并摹刻出来分赏给大臣贴挂以避鬼。关于"门神画"还有一段有趣的传说,相传唐太宗李世民在位时,一次宫中闹鬼,李世民吓得心神不定,他手下的大将秦叔宝、尉迟恭便一个持剑、一个拿叉,昼夜替李世民站岗壮胆,宫中这才平静下来。后来李世民觉得这两位大将太辛苦了,便令画师把两位将军的威武形象绘在宫门上。后来这个形式就流传到民间得到广泛流传,尤其是宋代出现雕版技术后,为木版年画提供了技术制作条件,促使年画不断发展。随着年画的流传越来越广,其内容和功能也不断丰富。到清代,年画发展到高峰。从最初被作为辟邪驱鬼的符录,渐渐地又增加了吉祥如意、多子多寿、娃娃仕女一类的主旨和题材,从而也具有了表达在新一年中美好意愿,以及装饰的功能。同时,年画也有表现农民自己现实生活以及民间传说、故事的内容,使年画具有了丰富文化生活、传播知识的作用。

民间年画的制作是先画出底稿,再复刻在木板上印刷而成,或印出轮廓线,再用笔填色。这在现代印刷技术产生之前,是大批量生产图画的唯一方法。民间木版年画的体裁有很多,也很讲究。门神是贴在院门上的,根据门神的种类,又细分为贴在大门、二门、后门或闺房门上的。神像有灶王神、天地神、仓房财神,甚至贴在牛棚马圈上的车马神。"中堂"贴在客厅,"月光"贴于窗旁,斗方则贴在箱柜或升、斗上,规矩十分明确。总之,过年时,屋里屋外,院内院外,各个角落都贴得红红火火,花花绿绿,既用以表达了主人的心愿,又烘托了热烈的节日气氛。

随着时代的推移,年画中一些迷信落后的观念逐渐被淘汰,年画只是作为一种非常通俗而普及的艺术形式和民间风俗被保留了下来。

●十不闲 杨柳青年画

>>> 毕昇与活字印刷

毕昇（？—1051年），北宋发明家。淮南路蕲州蕲水县直河乡（今湖北省英山县草盘地镇五桂墩村）人。

宋仁宗庆历年间(1041—1048年)，毕昇在唐代雕版印刷术的基础上，发明了活字印刷术。他在胶泥片上刻字，用火烧硬后，便成活字。排版前，先在置有铁框的铁板上敷一层掺和纸灰的松脂蜡，活字依次排在上面，加热，使蜡稍熔化，以平板压平字面，泥字即因着在铁板上，然后即可印刷。

拓展阅读：

《梦溪笔谈》北宋·沈括
《中国科学技术史》
[英] 李约瑟

◎ 关键词：雕版印刷 刻印者 审美情趣

平阳木版年画

平阳木版年画，指的是起源于古代山西河东路的平阳府，即今临汾市的年画，自宋、金到明、清年间，流传甚广。毕昇发明活字排版印刷的发明使我国的雕版印刷事业出现了前所未有的繁荣景象。北宋灭亡时，金人把大量刻工从汴梁掳迁至平阳，并掳走许多书版，以此为基础，使这一带的印刷业得到极大发展。平阳成为金代雕版印刷的中心。官府在这里专门设置出版机构有效管理民营书坊与书铺，也是这里的雕版印刷逐渐繁荣起来的一大动因。

平阳木版年画的刻印者多是农民，他们平常务农，闲暇时以创制年画销售为一种副业。平阳木版年画，与河北武强、天津杨柳青、苏州桃花坞等地同为我国著名的年画产地。平阳木版年画的题材大都是以民情风俗、神话传说、花卉人物、鱼虫鸟兽为内容。年画的形式是随着实用和需要而变化的。由于木版年画一般是在过年或喜庆节日时张贴使用，因此，内容以欢乐、吉祥为主，寄托了人们对于美好生活的向往及强烈愿望。木版年画中，又分为中堂画、门画、影壁画、门头画、窗画、条屏画、灶龛画、桌裙等。在创作方法和表现手法上，经过了漫长的历史延伸，形成了自己特有的表现力。平阳木版年画不受自然现象、客观文物的约束，而采用集中概括、浪漫主义的表现手法，运用注重人物传神、象征寓意的手法，力求使画面完整、造型夸张、形象生动、主题突出、装饰性强。在色彩运用上，不受自然光色的局限，注重色彩的对比，艳丽、明快，给人以豪放、健康、洒脱的感觉。平阳木版年画在明末清初盛极一时。当时，平阳年画远销华北、西北、内蒙以及东北等地，仅临汾城内，就有益顺画店、德隆画店、兴昌画店等诸多店铺，洪洞县城内的瑞兰斋天泰成画局、曲沃县的同成纸局，长年雇用很多工人印刷木版年画。自制的木版年画更是遍布各地农村，每年腊月，晋南各县城乡集市上，设摊摆画，卖窗花，卖对联，比比皆是，颇为兴盛。

●新年多吉庆

● 中秋佳节 杨柳青年画

>>> 杨柳青地名的传说

乾隆下江南，路过柳口，看到岸边有位少女，秀丽照人，体态苗条，皇帝被迷住了。身边的刘墉问："是什么力量使龙头都扭过去了？"乾隆自己解释说："我是看袅娜的柳条。"并问这是什么地方。刘墉随即应答："是杨柳青。"乾隆说："啊，是杨柳青。"杨柳青从此被叫开了。

以上传言只是后人的附会，其实杨柳青之名始自元代，当时文学家揭傒斯所作《杨柳青谣》中，即有"杨柳青青河水黄，河水两岸苇薍长"的诗句，就是证明。

拓展阅读：

《津门小令》清·樊彬
《题杨柳青年画》清·蒋光庭

◎ 关键词："半印半画" 民间艺术 主流

杨柳青年画

杨柳青年画创始于明朝崇祯年间，盛行于清朝雍正、乾隆至光绪初年，为中国著名的民间木版年画的一种。它继承了宋、元绘画的传统，吸收借鉴了明代木刻版画、工艺美术、戏剧舞台的形式，采用木版套印和手工彩绘相结合的方法，使作品鲜明活泼、喜气吉祥、题材风格独特。在中国版画史上，杨柳青年画与南方著名的苏州桃花坞年画并称"南桃北柳"。

清光绪年间，天津杨柳青镇及其附近村庄，村民大都从事年画作坊生产，几乎"家家会点染，户户善丹青"，年画遂以产地得名。杨柳青年画的制作方法为"半印半画"，即先用木版雕出画面线纹，然后用墨印在纸上，套过两三次单色版后，再以彩笔填绘。杨柳青年画既有版画的刀法韵味，又有绘画的笔触色调，这与一般绘画和其他年画不同，艺术特色鲜明。杨柳青年画的题材多样，内容丰富，尤以反映现实生活、时事风俗、历史故事等题材为特长，为广大群众所喜爱。周汝昌先生曾为杨柳青年画写诗，描述生动形象："杨柳青青似画中，家家绣女竞衣红。丹青百幅千般景，都在新年壁上逢。"杨柳青年画作为民族民间艺术，已走向世界，在日本、法国、英国、意大利、泰国、新加坡等国都受到欢迎。

杨柳青年画取材内容极为广泛，历史故事、神话传奇、戏曲人物、世俗风情以及山水花鸟等皆可入画，特别是那些与人民生活密切关联的题材，例如《庄稼忙》《庆赏元宵》《秋江晚渡》《携壹南村访旧识》《新年多吉庆，合家乐安然》《渔妇》，以及带有时事新闻性质的《女子求学》《文明娶亲》《抢当铺》等，不仅富有艺术欣赏性，而且还具有珍贵的史料研究价值。正是这些优秀作品为代表的现实主义和浪漫主义相结合的优良传统，形成杨柳青年画艺术的主流特色，一直延续发展至今。

杨柳青年画的艺术特点由多方面构成，形成其艺术特点的条件也是多角度的。其中较为鲜明突出的表现在制作上，杨柳青年画的制作程序大致是：创稿、分版、刻版、套印、彩绘、装裱。前期工序与其他木版年画大同小异，都是依据画稿刻版套印；而杨柳青年画的后期制作工序，却是花费较多工序的手工彩绘，需要把版画的刀法版味与绘画的笔触色调，巧妙地融为一体，使两种艺术相得益彰。而且彩绘艺人的表现不会有不同的风格，同样一幅杨柳青年画坯子（未经彩绘处理的墨线或套版的半成品）在不同艺人的加工下，可以分别画成精描细绘的"细活"和豪放粗犷的"粗活"，艺术风格迥然不同，但各自都具有独特的艺术价值。

◎关键词：欢乐气氛 "姑苏版" 乡土气息

桃花坞木刻年画

●花开富贵 桃花坞年画

>>> 潘安掷果

潘岳，字安仁，城关镇大潘庄人，西晋文学家。少年时即以才颖见称乡里，12岁即能行文作诗，被乡里称为奇童。一生写过许多诗赋，其《西征赋》《秋兴赋》《闲居赋》等都是诗赋中的名篇，至今仍为文学史家所重视。

潘岳风姿秀美，容貌出众，少年居都城洛阳时，每乘车出游，总有一些女子携手绕车，投�掷果，以示爱慕之意，后人以"美男子潘安""掷果潘郎"称赞他。

拓展阅读：
《晋书·潘岳传》唐·房玄龄
《世说新语》南朝·刘义庆

桃花坞木刻年画因集中在苏州城内桃花坞一带生产而得名。它与河南朱仙镇、天津杨柳青、山东潍坊、四川绵竹的木版年画，并称为我国五大民间木刻年画。桃花坞位于江苏省苏州市以北，这里的年画源于宋代的雕版印刷工艺，并由绣像图演变而来。桃花坞年画的印刷方法兼用着色和彩套，构图对称丰满，色彩绚丽。桃花坞年画往往以紫红色为主调，表现欢乐气氛，具有江南民间艺术精细雅秀的风格。桃花坞木刻年画的几种主要形式有门画、中堂和屏条。在民间，桃花坞年画又称"姑苏版"。

桃花坞年画按内容分，有神像、戏文、吉祥喜庆、民间故事、风俗世事等类型。桃花坞木刻年画起源于明代，盛行于清雍正、乾隆年间。其因接近民间生活，富于装饰性，又价廉物美，使得桃花坞木刻年画不仅广泛流传于江南一带，而且盛行于全国许多地方，甚至还得以远渡重洋流传到日本、英国和西德，特别是对日本的"浮世绘"有相当程度的影响。年画内容多为民间熟知的故事，如《李白斗酒》《吴王姑苏台》《曹植七步成诗》《潘安掷果》等；也有戏曲小说传说，如《昭君出塞》《杨贵妃游园》《孙悟空大闹五庄观》《盘丝洞》等；还有人物仕女、花卉、翎毛、鞍马、博古等诸多题材。这些彩色年画印制相当精细，套色技术与明清之际的十竹斋、芥子园画谱相近，色调典雅明净。

桃花坞木刻年画经历了由盛而衰的发展过程。清代乾、嘉时期，桃花坞年画画面远近分明，层次清晰，生动细致地描绘了"乾嘉盛世"城市风情世相。桃花坞早期作品迎合了市民阶层的爱好和趣味。作品细腻具体，刻工有条不紊，立体感强，可明显地看出受到当时文人画的影响。代表作品如《姑苏万年桥图》《全本西厢记图》等，展现了典型的桃花坞木刻年画全盛时期的风格。鸦片战争后，随着帝国主义侵略的加剧，中国社会的政治、经济、文化均受影响，桃花坞木刻年画逐渐衰落，销售对象转向广大农村，这一时期的作品有养蚕季节贴的门画《画鼠蚕猫》，祈求家庭安定兴旺的《鸡王镇宅》《金鸡报晓》，盼童子女健康成长的《张仙射天狗》，表现各显神通的《八仙图》等。此时的木刻年画在保持木版套印特色的同时，画幅以实用为主，印刷材料从简，成本低，价格便宜，利于普及。具有构图丰满、色彩鲜艳、印刷粗犷、装饰性强的艺术风格，乡土气息特别浓厚，民间趣味更足，画面主体突出，人物夸张，主题鲜明，多用大红、桃红、黄、绿、灰等艳丽色彩，明快而强烈，形成桃花坞木刻年画后期别具一格的艺术形式。

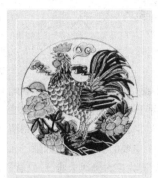

● 新春大吉 杨家埠年画

>>> 武侯弹琴退仲达

诸葛亮驻守阳平关时，派魏延领大军东出攻魏，自己留万人守城。忽然听到魏军大都督司马懿率 15 万大军来攻城。诸葛临危不惧，传令大开城门，还派人去城门口洒扫。诸葛亮自己则登上城楼，端坐弹琴，态度从容，琴声不乱。司马懿来到城前，见此情形，心生疑窦，怕城中有伏兵，因此不敢贸进，便下令退兵。

此故事在民间盛传，民间艺人也多用"空城计"之名来演绎此故事。

拓展阅读：

《年画之旅》沈泓
《年画手记》冯骥才

◎ 关键词：奇葩 丰富多彩 农民画 装饰性

潍坊杨家埠年画

杨家埠木版年画堪称我国民间艺术宝库中的珍品，它以浓郁的乡土气息和淳朴鲜明的艺术风格驰名中外。杨家埠木版年画古朴雅拙、简明鲜艳、风格独特，绘画题材极为广泛，表现内容丰富多彩，有神像类、门神类、美人条、金童子、花鸟山水、戏剧人物、神话传说等，同时也有反映民间生活和针砭时弊之作，但在诸多题材中，祈祷喜庆吉祥才是杨家埠年画的主题。题字如吉祥如意、欢庆新年、恭喜发财、宝贵荣华、年年有余、安乐升平等，像亲人的祝福、好友的问候，构成了农民新春祥和欢乐，祈盼富贵平安的喜庆气象。杨家埠木版年画体裁形式新颖多样，从大门上的武门神、影壁墙上的福字灯、房门上的美人条、金童子到房间内的中堂、灶王、炕头画等，可说是无处不有。

明代杨家埠民间木版年画绘刻工丽缜密，古朴雅拙，题材以刻印神像年画为主。主要绘制《灶王》《门神》《菩萨》《玉皇》等；在绘刻方面，一部分取材于宗教木刻画，如《三代宗亲》《神荼郁垒门神》等；一部分则来自小说、戏曲、科技书籍插图，如《民子山》《男十忙》《二月二》等。

清代前期，年画的发展经历了一番波折后又得以恢复。年画品种增加，绘刻技术更加精熟，产生了如《张仙射狗》《年年有鱼》《刘海戏金蟾》《博古四条屏》等一些绘刻稳健，具有节奏感的优秀作品。乾隆年间，木版年画商品化高度发展，出现繁荣昌盛的景象。当时杨家埠"画店百家，年画千种，画版数万"，成为全国三大画市之一，年画的题材空前拓展，祈福迎祥、消灾除祸的神像画更加齐全完备。清末，制作精细的杨柳青年画传入之后，有些艺人不再沿例其本，开始大量加入创新元素：首先表现在新出的年画开始多以戏曲故事与公案小说为题材，如《打樱桃》《空城计》《打渔杀家》等；其次是"发福生财"的吉庆画较前代有更多发展，如《五路进财，发财还家》《摇钱树》《大春牛》《三大家》等。

杨家埠木版年画是中国黄河流域地道的农民画，它植根于民间，土生土长，长期的发展过程中形成了鲜明独特的艺术风格，即在表现手法上，它通过概括、象征、寓意和浪漫主义手法来体现主题。构图完整、饱满、匀称，造型夸张、粗壮、朴实，线条简练、挺拔、流畅，色彩艳丽、火爆、对比强烈，富有装饰性和浓郁的生活气息，这些特点正是我国北方农民粗犷、奔放、豪爽、勤劳、幽默、爱憎分明的性格和高尚的道德情操的体现。

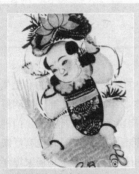

●年年有余 高密年画

>>> 高密剪纸

　　高密剪纸在民间历史悠久，广为普及。明代洪武年间大批移民到高密，带来外地剪纸，主客融合，逐渐形成了独特的高密剪纸的风格。剪纸的块与线形成黑白灰色调，相互衬托，对比强烈，并富有韵律感；纸条挺拔，浑厚粗犷，富有浓重的金石意味；剪纸的构思以精巧见长，构图夸张变形不失真。

　　剪纸作者大都是民间妇女，其题材多为花鸟鱼虫、戏剧故事、吉祥图案、生活习俗等，深受群众喜爱。

拓展阅读：
《中国木版年画集成》
　　中华书局
《中国年画发展史略》阿英

◎ 关键词：古老画种 "老抹画" "红货" 对比色

民间写意画：扑灰年画

　　扑灰年画是我国民间一种较为古老的年画，也是我国独有的年画画种，现仅存于山东省高密一地。扑灰年画起源于明初，创始人是北乡公婆庙村一个姓王的民间艺人，最初的作品题材大多是神像和墨屏花卉。到清末鼎盛时期，涌现诸多作画能手，发展成两个主要的流派："老抹画"和"红货"。"老抹画"继承传统画法，仍以画墨屏为主，画风典雅。"红货"流派，则大胆借鉴天津杨柳青年画和潍县年画对色彩的运用，色彩上向大红大绿靠拢，作品格调艳丽红火，对比强烈。

　　扑灰年画人物造型都简洁朴拙，一些还带有几分稚气。凡是人物作品，都有一个或几个洁白的"粉脸"出现，这是指在作画时，把人物脸部先粉一个洁白的脸形，然后巧妙地勾画出眉眼、五官，再敷彩、涂明油，让人看上去富于弹性，透明细嫩，给人一种强烈的肉质感，这种艺术效果远超其他民间年画。

　　制作扑灰年画，要在打好腹稿以后，艺人用柳木炭条起线稿，再用画纸在线稿上扑抹复印，一稿可扑数张，故有"扑灰"之名。扑灰起稿之后，再加手绘，经"大笔狂涂""细心巧画""描子勾拉""粉脸""涮手""赋彩""开眉眼""勾线""涮花""磕盐菜花""描金""涂明油"这一整套工序，才能画出一张漂亮的画来。扑灰年画的绘制笔法十分独特，"大笔狂涂，描子勾拉"就是指的笔法。"描子勾拉"是指局部的加工描绘，与"大笔狂涂"形成鲜明的对比，重在突出兼工带写的风格特点。前者是"意"的体现，后者是"工"的写照。画工们在制作每一张画时，从服装到头发，皆以单色抹刷，连轮廓也是一笔抹下，其潇洒豪放之气在"大笔狂涂，描子勾拉"中得到充分体现。

　　扑灰年画画面色调明快，构图巧妙大方，全幅用色对比，主体部分加中间色。这样既协调了色彩的对比，又加强了人物造型的美感。这方面的代表作品《姑嫂闲话》整幅画面中，只设置姑嫂两人，构图十分简洁。画师们将画面中的人物充满画面空间，大胆省略背景，从而形成二度空间的平面构图使情节简单，人物较少，且造型稚拙，只着重于形象描绘，整个画面给人一种丰满感，产生鲜明生动的艺术效果。《姑嫂闲话》中的小姑所有服装皆以浓重的红和绿平涂刷抹，而嫂子身上的服装也是由原来的淡墨变成单一的花青色，衬托着"胖耳大腮"的"粉脸"，整个画面浓重端庄、清新艳丽，使欢乐、喜庆、祥和的年味十足。

巨人之肩——明清美术

●白蛇传木版年画 清

>>> 门神

"门神"二字最早见于《礼记·丧服大记》。郑玄注："释菜，礼门神也。"就是说在唐之前已有敬门神之俗，在桃符上刻画用神像以驱邪之俗也早在唐代以前就形成了。

到了唐代，门神的内容和形式更加丰富和完善。五代时，桃符内容有了新的变化，并逐渐向春联演变，门神才获得独立地位。宋代，除夕之夜宫中仍有扮门神驱鬼的习俗，而民间则悬挂门神像。现在，这种习俗在一些地区仍然存在。

拓展阅读：

《枫窗小牍》北宋·百岁寓翁
《东京梦华录》北宋·孟元老

◎ 关键词：地方色彩 民族风格 传统工艺

朱仙镇木版年画

朱仙镇木版年画是中国四大木版年画之一，起源于唐，兴于宋，鼎盛于明清，可谓历史悠久，源远流长，历来为国内外美术界所重视和敬慕。采用木版与镂版相结合的制作形式，水印套色，种类繁多，所用原料为炮制工序，用纸讲究，色彩艳丽，庄重深厚，题材和内容大多取材于历史戏剧、演义小说、神话故事和民间传说等。年画乡土气息浓郁，有强烈的民间情趣，具有浓厚的地方色彩和淳朴古老的民族风格。

朱仙镇木版年画数量最多的就是门神，门神中又以秦琼、尉迟敬德两位武将为主。那些大大小小的门神画中，两位武将外貌不同，形态各异，有步下鞭、马上鞭、回头马鞭、抱鞭、竖刀、披袍等，样式不下20种，除此之外，还有各种文武门神。文门神有五子、九莲灯、福禄寿等；武门神常是戏曲中的忠臣义士和英雄好汉。朱仙镇门神的构图继承了传统技法，且有它鲜明的地方特色。整个画面饱满、紧凑、严密、上空下实，留有空白地方较少，主次分明，对象明显，情景人物安排得很巧妙，使人感到合情合理，而又不烦琐，匀实、对称的图案十分具有美感。

鲁迅先生曾评价朱仙镇木版年画说："朱仙镇的木刻画，朴实、不染脂粉，人物没有媚态。色彩浓重，很有乡土味，具有北方年画的独有特色。"认为朱仙镇木版年画是新兴木刻，旧年画和新兴木刻的区别在于："旧的是先知道故事，后看画。新的却要看了画，而后知道故事。有看头，有讲头，画中有戏，百看不腻。朱仙镇木刻画，大都有故事情节。"朱仙镇的木刻画多出于民间匠人、艺术家之手，画风朴实、不染脂粉，人物色彩浓重，但无媚态，表达的是普通劳动人民的朴素情感。朱仙镇木版年画另一大特点是其大都有故事情节，《马上鞭》武门神画，左为敬德右为秦琼，是根据传说中为李世民护驾守宫的两位神仙而绘制的。

朱仙镇木版年画的整体格调是线条粗犷，粗细相间，形象夸张，头大身小，构图饱满，左右对称，色彩艳丽，对比强烈。朱仙镇门神在用色上也非常讲究，使用颜色的配方均承袭民族传统的技法，用中花材做原料，以传统工艺精炼配制而成，用此种颜料印制出的年画色彩鲜艳，日久不脱色，呈现出对比强烈、色彩浑厚的风格。版面的图案，线条雕刻的有阴、有阳、较粗、豪放，粗细对比性强，采用古代人物画的技法，尤其在衣纹等方面，表现最为突出，线条粗实纯厚，富有野性、纯朴、厚实、健壮，具有北方民族地方独有的风度。

◎ 关键词:"三宋" "二沈" 吴门书法

从帖盛行的明代书法

明初书法的代表首推以"三宋"(宋克、宋璲、宋广)、"二沈"(沈度、沈粲)。"三宋"是由元入明、主要活动在洪武年间的书家,"二沈"盛行于永乐、宣德年间,是台阁书法的代表人物。宋克擅长真、行、草诸体,尤以章草名噪一时,作品有草书《急就章》《出师颂》《月仪帖》《豹奴帖》,行书《七言绝句》《两来得书帖》等。宋璲的小篆被誉为明朝第一,然而传世作品很少,小楷仅有《跋〈周朗杜秋图〉》,草书有《敬覆帖》。宋广传世作品仅有草书一体,代表作品《风入松词》《李白月下独酌诗》。

明代历朝皇帝和外藩诸王大都爱好书法,这也是丛帖汇刻之风盛行的重要原因。明代书法承沿宋、元帖学之路,不但在晋、唐、宋、元帖学基础上集其大成,而且能鲜明地突出书者的个性。由于士大夫清玩风气和帖学的盛行,影响书法创作,致使整个明代书体以行楷居多,能上溯秦汉北朝,篆、隶、八分及魏体的作品几乎绝迹,而楷书皆以纤巧秀丽为美。至永乐、正统年间,杨士奇、杨荣和杨溥先后入直翰林院和文渊阁,写了大量的制诰碑版,姿媚匀整,号称"博大昌明之体",即"台阁体"。横平竖直十分拘谨,缺乏生气,使书法失去了艺术情趣和个人风格。台阁体书法,对有才华的书法家来说,是一种无形的束缚,有悖于帖学书法抒发性情的需要。但与此同时,由于朝廷的倡导,台阁体也为明代书法的繁荣起到积极作用。

从成化、弘治时期开始,明代书法发生了新的变化:一是台阁体书法随着朝廷的腐败日弛,已失去往日雍容遒丽的风范,表现为刻板僵化,艺术生命力渐失;二是朝野书家普遍地意欲摆脱台阁体束缚,故又开始崇法魏晋法帖,以畅神适意、抒发个人情感为目的的书风重新在文人书法中兴盛起来。由此,明中期书法以成化、弘治时期为过渡,走向正德、嘉靖年间以吴门书法为主体的又一昌盛时期。

明王世贞《艺苑卮言》云:"天下法书归吾吴,而京兆允明为最,文待诏征明、王贡士宠次之。"祝允明工小楷、行、草,传世书法极多,尤以狂草最显本色,如《李白歌风台》卷、《赤壁赋》卷等,挥毫落纸如行云流水,千变万化,奇宕潇洒。文徵明善楷、行、草、隶诸体,其中小楷书法最为人所称道,年九十仍能作蝇头小楷,人以为仙,代表作《真赏斋铭并序》,师法《乐毅论》《黄庭经》《归去来辞》,行草《七言律诗四首》《圣教序》。王宠书学不如祝允明、文徵明广博,而专务晋唐风韵,代表作有《宋陈子龄会试诗》《五言律诗》《张毕励志诗》等。董其昌在明代书家中存世作品最多,他曾说过:"吾书无所不临仿,最得意在小楷,而懒于

● 李梦阳手书墨迹 明

>>> 祝允明诗书戏权贵

有一位知府的少爷写了一篇文理不通的文章,知府看后,到处炫耀,帮闲的文人则提出请祝允明来给文章题字。

文章送到了祝允明家后,他提笔写下了两行诗句:"两个黄鹂鸣翠柳,一行白鹭上青天。"知府看后,大喜;帮闲的也叫好。

唐伯虎知道这事后,笑着对人解释说:"两个黄鹂鸣翠柳,是说那位少爷的文章写得不知所云;一行白鹭上青天,是说那位少爷的文章离题万里。"

拓展阅读:

《艺苑卮言》明·王世贞
《明代书法》肖燕翼

●佛家语屏条　孙慎行

　　拈笔，但以行草行世。"故作品以行草最多，以楷书为贵。徐渭在明代是一位特立独行的书家，袁宏道称其为"八法之散圣，字林之侠客也"，"不伦书法，而伦书神"。他擅行草，以狂草最为著名。他曾说："吾书第一，诗二，文三，画四。"可见其对书法之重视。

◎ 关键词：书法风格 书法理论 特色 代表作

自然淡雅的董其昌书法

●邵康节无名公传程朱赞 董其昌

>>> 董其昌题诗孟庙

　　孟庙又称亚圣庙,是祭祀战国时期著名思想家、教育家孟子的庙宇。它位于山东邹县城南,西与孟府毗邻。孟庙始建于北宋宣和三年(1121年),后迁建于现址,至明代具现在规模。孟庙呈长方形,前后分五进院落,庙内建筑布局开阔,疏密相宜。

　　明代董其昌曾题诗道:"爱此孟祠树,森然见典型。沃根洙水润,含气峄山灵。阅世磨秦籀,参天结鲁青。方知楩梓寿,只入列仙径。"

拓展阅读:

《画史会要》明·朱谋垔
《论书绝句》清·王文治

　　董其昌是中国古代著名书法家,其书法风格与书学理论对后世产生了重大的影响。

　　董其昌的楷书,深得颜书笔法变化之精髓,结字宽博,主体外张,但摒弃了颜书的笔画分布均衡与字形方正等特点,再参以欧阳询、徐浩诸家特色,配以清秀敧侧之间架,体态称健,笔法浑厚;用笔多涩进含蓄、将放而留之势,有笔不尽意之趣。显现出一种敧正相生、俊逸疏朗的新面貌。他的行书前期多变,后期以淡墨枯笔居多,行气疏朗,颇有返璞归真、消尽火气的意趣;结字以敧为正,笔法自然含蓄,寓变化于简淡之中。在行书方面,他称自己行笔无定迹,因而错落有致,达到天真烂漫、一任自然、生秀淡雅的境界。

　　在赵孟頫妩媚圆熟的"松雪体"称雄书坛数百年后,董其昌以其生秀淡雅的风格,独辟蹊径,自立一宗。明末书评家何三畏称董其昌的书法:"天真烂漫,结构森然,往往有书不尽笔,笔不尽意者,龙蛇去物,飞动腕指间,此书家最上乘也。"其行书代表作《杜甫诗》,中锋行笔,圆转自如,锋芒隐显间见点画飞动,各具情态。笔致清润,收束自然,藏多露少,笔意天真平淡,彰显出儒雅秀逸之风,毫无暴烈怒张之气,有很浓的《淳化阁帖》的意味。他从绘画技法中借鉴墨法,一字之内浓淡相间,一行之间燥润相杂,墨色的变化使书法的表现力更加丰富,全篇浓淡相间、疏密得法,像山花烂漫,色彩缤纷。董其昌认为"字之巧处在用笔,尤在用墨",他将书法和绘画中的技法结合起来,使作品独具特色。在行款上亦颇见匠心,一行之间,上下疏密错落,奇正相生,长短得势,空白与墨迹掩映相衬,字里行间有一种闲适自然的情趣。康熙皇帝十分推崇董其昌的书法,称赞说:"华亭董其昌书法,天姿迥异。其高秀圆润之致,流行于褚墨间,非诸家所能及也。每于若不经意处,丰神独绝,如清风飘拂,微云卷舒,颇得天然之趣。"

　　董其昌书法中的疏淡韵味很值得称道,可到了学董者那里却变成了一种模式,且愈走愈下,对后世书法艺术的发展有一定的消极影响。盛行于清代的"馆阁体"就是在其影响下产生的。"字须熟后生""以禅入书论""求率真之笔""晋人书取韵,唐人书取法,宋人书取意"是董其昌的著名书论,这是历史上第一次用韵、法、意三个概念划定晋、唐、宋三代书法的审美取向。董其昌认为"画与字各有门庭",作为构成书法艺术的用笔法、结体法和章法之美存在于法度之中,而韵和意的美,作为整体的艺术感受却存于法度之外,他的书法理论在我国书法史上有着重要的地位。

●祝允明像

>>> 祝允明醉写春联

旧时杭州除夕夜子时以前，家家户户都在大门贴上红纸无字联，取其一年红火事之意。

除夕这天，祝允明乘几分醉意，掌灯持砚，沿户在无字联上题写春联寻开心。走到一家门前，只见茅屋三间，东倒西歪，板扉上也贴着无字对，祝允明听说是个说书人在此住，就提笔直书：上联"三间东倒西歪屋"，下联"一个南腔北调人"。

说书人次日见到这副春联，觉得蛮有风趣，听说是祝允明写的，称赞道："不愧为才子啊！"

拓展阅读：

《四友斋丛说》明·何良俊
《雅宜山人集》明·朱浚明

◎ 关键词：草书 古代传统 晋人遗风

吴门三家

明代中期，许多书家师法魏晋唐宋诸家，以畅神抒情为目的，因他们皆为苏州人，且都宗法书风遒劲奇倔的沈周，正德、嘉靖时期苏州又出现了祝允明、文徵明和王宠三位大家，一时书风大变，形成吴门书派。直到明代后期吴门书法仍具有一定的地位，但有些追随者却株守因袭而缺乏创造，而陈淳、徐渭却展示出了独具一格的书风，董其昌的书法则对明末特别是清初的书坛产生了极大的影响。

祝允明的小楷师钟繇、王羲之，狂草师怀素、黄庭坚。他潜心研究古法，出入变化，自成面貌。

文徵明的楷书也师钟繇，行草出于《圣教序》，并兼蓄唐、宋、元诸家之长，大字主要师法黄庭坚，小楷则取法王羲之的《黄庭经》和《乐毅论》，成就最高。其书以功力取胜，风格娟美和雅。他的子弟、门生最多，对后来书法影响很大。

王宠精小楷，亦善行草书，以王献之、虞世南为宗，书风朴拙疏秀。这一时期的书法，以小楷最为著名。台阁体书家因在朝廷有书典册的职事，亦都擅小楷。吴门三家也以小楷成就最为突出。但他们为了改变台阁体整齐划一、缺乏艺术意蕴的弊病，取法魏晋，强调表现书法的天籁之美，有意使点画的长短曲直，各随字态，画繁者令大、简者令小，斜正疏密，笔法自然。

草书是吴门三家传世作品最多的一体。文徵明草书法度谨严，王宠则疏拓遒美。他们都绝少三五字相连属的现象。偶有两字相连者，也都顺笔势轻轻引带而过。即便是跌宕奇特、纵笔飞书的祝允明的狂草，亦遵循此法。他们秉承以真作草的古代传统，点画分明、中规中矩，同时保留了狂草变化多端的独特艺术个性。

祝、文、王三人的书风各有特色。祝允明才华横溢，书学广博，生活上不拘小节，其书法也不拘一格，纵横散乱，时出病笔，但只要是他的用心之作，其精彩之处，又常为别人所不能企及；文徵明则与之大相径庭，他生活检束，恬静清淡表现在书法上亦作风严谨，老而弥笃，其书亦法度有余，遒劲和雅；王宠少负才华，随意赋诗作书，不逐功名利禄，大有晋人遗风，其书出自王献之，疏拓萧散，于朴拙中流露出爽爽风神。另外，在祝、文、王等周围，还云集着一批书法家。如陈淳、文彭、文嘉等人，书法上都是属于吴门派其势之盛，以致当时有"天下书法尽归吴门"的说法。

越境湖山秀天风天地成南栖
揎禹穴西挹俯蓬窗典奠峰
近徘句盈丈心与苦载少
懋姑终惰

鞋杶秋州

● 行书五言诗 清 康熙

>>> 卞永誉

卞永誉（1645—1712年），清代书画鉴赏家。字令之，号仙客，隶汉军镶黄旗，祖籍河南。康熙间，由荫生官至刑部左侍郎。

自幼爱好书画，受孙承泽、梁清标、曹溶等鉴藏名家教诲颇深。在清初的鉴赏家中，是颇有影响的人物，有举足轻重的地位。所著《式古堂书画汇考》上溯魏晋，下迄元明，被认为是书画著录、著作的集大成者。现所见卞永誉的鉴藏印记有"卞氏令之""令之""式古堂书画""式古堂书画印"等。

拓展阅读：
《淳化秘阁法帖考》清·王澍
《丛帖目》清·容庚

◎ 关键词：宫廷刻帖 民间刻帖 丛帖

清代刻帖

清代刻帖可分为宫廷刻帖和民间刻帖两种。前期以宫廷刻帖为盛，据《国朝宫史》和《续国朝宫史》记载，其镌刻法帖有百种之多，大都是乾隆年间所刻。其中有少量历代名家书法的丛帖，更多的则是康熙、乾隆个人的专帖，另有大量的联句诗。

康熙二十九年，清宫廷刻了第一部丛帖，即《懋勤殿法帖》，内容是从清宫早期所藏的墨迹和旧拓中选辑的。而《渊鉴斋法帖》和《避暑山庄法帖》都是以康熙书写的字或临摹书家名迹刊刻而成。乾隆将雍正所书的训谕及各体诗文，以及临摹诸家的名迹，刻成《朗吟阁法帖》和《四宜堂法帖》。这些帖刻成后，因藏在宫中，传拓很少。现故宫博物院藏有原石和初拓本。乾隆二十六年，乾隆将自己所写的诗和经书，以及临摹古代书家名迹摹勒上名，刻成《敬胜斋法帖》，共40卷。原石现嵌在故宫乐寿堂、颐和轩两廊。乾隆还命内廷诸臣为张照所书御制诗文和临摹的名人墨迹，摹刻成《天瓶斋法帖》，刘墉摹刻《清爱堂帖》等。《三希堂法帖》在乾隆时最著名。此外，《墨妙轩法帖》《兰亭八柱帖》《重刻淳化阁帖》等也具代表性。乾隆以后宫廷刻帖逐渐衰落。

除宫廷刻帖外，清代民间的刻帖风气也很盛行。清初的民间刻帖大都是集历代名人书法的丛帖。如卞永誉的《式古堂法帖》、陈春永的《秀餐轩帖》，虽从明末开始刊刻，但直到清代才完成。《职思堂法帖》《翰香馆法帖》《秋碧堂帖》等都是康熙年间刻成的。卞永誉、梁清标等人都是清初著名收藏家，他们所刻的法帖，鉴别精当、刻工优良，在当时法帖中是第一流的。清代初期集刻个人书法的法帖著名的有集王铎书法的《拟山园法帖》和集傅山书法的《太原段帖》。清代中期和后期刻帖之风更加盛行。曲阜孔继涑刻有《玉虹楼帖》《玉虹鉴真帖》《玉虹鉴真续帖》《谷园摹古法帖》《国朝名人法帖》等；其子孔广廉亦嗜刻帖，荟萃孔氏所刻各帖，有101卷，名为《孔氏百一帖》；南海叶梦龙刻有《友石斋帖》《风满楼帖》等；金石学家吴荣光刻有《筠清馆帖》《岳麓书院法帖》等；歙县鲍漱芳有《安素轩帖》；叶应阳有《耕霞溪馆法帖》。这些都是当时比较著名的法帖。清代刻帖的种类和数量之多都远超过前代。

● 乾隆帝秋景写字图
清代乾隆时期，基于雄厚国力与博大的文化内涵，宫廷绘画成就达到了中国古代宫廷艺术的巅峰。乾隆皇帝本人也十分喜好书画，不仅亲自参与创作，还多次谕令宫廷画家，创作反映他本人写字、观画等活动的字画。

● 敬佛碑拓片 清 顺治帝

>>> 包世臣

包世臣（1775—1855年），字慎伯，晚号倦翁、小倦游阁外史，邓石如弟子，安徽泾县人，泾县古名安吴，故人称"包安吴"，嘉庆十三年举人。学知渊博，对经济、文艺颇有研究。

工诗、文、书、画，能篆刻，其书法得古人执笔运锋之奇，风行一时，时称包体。所著《艺舟双楫》是一部倡导北碑的力作，对清代中、晚后期书风变革、碑学发展甚有影响，是清代碑学思想的经典之一。另有《清朝书品》《安吴四种》等著作。

拓展阅读：

《楷法赏鉴》清·杨守敬
《清代的碑学》华人德

◎ 关键词：书派 辉煌成就 "金石气" 审美标准

突破创新的清代碑学

碑学是指清代对唐以前的文字进行学习研究而形成的书派，这些文字包括甲骨、钟鼎、大小篆、秦权、汉碑、瓦当、封泥、简牍、石幢、古玺、秦汉印、云朝墓志、造像等。帖学，则是与碑学的出现对立而产生的，它是指魏晋以来，以法帖为学习对象的书派，他们以崇尚钟、王为正宗。

"碑学之兴，乘帖学之坏。"一方面由于复古思想的肆烈，加之清帝王个人的喜爱，使董其昌和赵孟頫的字体在全国流行，与之相反，科举制度倡导的馆阁体对书法的腐蚀，使帖学奄奄一息。正如物极必反的必然规律一样，挽救靡弱的颓风，必须加强学习字势雄强的古代文字。

清初，碑学以金农等人的隶书为先导，表现出古朴奇拙、雄浑峭拔的风格，与董其昌、赵孟頫的字体在风格上形成尖锐的对峙，遭到了帖学家的嘲笑，更被视为旁门左道。直到阮元《南北书派论》《北碑南帖论》的问世，为书法艺术展示了一个新领域；而包世臣著的《艺舟双楫》为碑学进行大力鼓吹，而天下景从，一时书风大变，碑学转而成为时尚，情况如康有为《广艺舟双楫》中所述："迄于成同，碑学大播，三尺之童，十室之社，莫不口壮碑，写魏体，盖俗尚成矣。"

清代碑学取得了比较高的艺术成就。篆、隶、楷、行、草诸体均有所建树，其中尤以篆、隶成就最为突出，打破了篆、隶千年来死气沉沉的局面，其艺术水平直追秦汉。在此之前，甲骨、大小篆、汉隶、魏碑这一类主要是以实用为主的文字，到了清代，它们纷纷登上了大雅之堂，并被赋予了新的内涵，成为观赏性为主的文字，其中清篆、隶取得的成就最为辉煌，灌注到篆刻园地，促使篆刻艺术迅速崛起，使这门几乎被遗忘在历史角落的艺术奇葩重新绽放，并与绘画、书法三足鼎立。

清代不少书法家意识到，原有的晋、唐宗流传下来的笔法不能表现碑学文字的精神面貌，纷纷开展了艰苦的笔法探索，其中以邓石如所创的二管随指转笔法最为成功，并成为碑学笔法之宗。梁同书、邓石如、何诏基诸人皆以为羊毫比其他笔含墨多、柔软、毛长，所以特别适合表现篆隶那种古拙朴茂、厚重渊雅、富有金石趣味的线条。清代书家不仅在书法作品中参用了画法的布局、用墨、用水的方法，而且其焦墨、浓墨、宿墨、涨墨、破墨、渴黑、淡墨等不同用墨方法在书法作品中时时可见，墨色变化超越了前代。"将浓遂枯，带燥方润"成了清代书法一大特色。邓石如、吴昌硕等印坛名家能在实践中，自觉地把刀法与笔法相融合，并以这个新的认识去指导学习古代刻石书法，从而形成了一种独特的"金石气"，使碑学上书法富有鲜明的特色，并且使"金石气"成为一种新的书法艺术审美

●清药行会馆碑拓片
此碑记载了当时药材贸易的兴盛，旧有的药行会馆已不能满足越来越多的药材商人的需要，因而需重新修建以扩大贸易规模。此碑立于清嘉庆二年（1797年），位于北京崇文门外东兴隆街药王殿。

●张廷玉诗刻拓片

标准。清代碑学在书法史上地位很高，倘若说魏晋书法艺术是书学史上第一个高峰，唐代书法艺术是第二个高峰，那么，第三个书法艺术高峰无疑就是清代碑学。

巨人之肩——明清美术

◎关键词：篆隶 典型 独树一帜 "邓派"

四体皆精——篆刻大师邓石如

邓石如，原名琰，字石如，号顽伯、完白山人，安徽怀宁人，因避清仁宗名讳，故以字行。出身贫寒，祖辈的"潜德不耀"的人品和"学行笃实"的学业，以及桀骜不驯的性格，对他的成长影响很大。

时人对邓石如的书艺评价极高，称之"四体皆精，国朝第一"，他的书法以篆隶成就最高，而篆书成就在于小篆。他的小篆以斯、冰为师，结体略长，又富有创造性地将隶书笔法糅合其中，大胆地用长锋软毫，提按起伏，大大丰富了篆书的用笔。特别是他晚年的篆书，线条圆涩厚重，雄浑苍茫，臻于化境，为清人篆书创立了的典型，对篆书一艺的发展做出了不朽贡献。隶书则从长期摹汉碑的实践中获益甚多，能以篆意写隶，又辅以魏碑的气力，其风格自然，独树一帜。楷书并没有依旧法从唐楷入手，而是追本溯源，直接取法魏碑，多用方笔，笔画使转蕴含隶意，结体不以横轻竖重、左低右高，而求平正，古茂浑朴，因而与馆阁体格格不入，表现出勇于探索的精神。

邓石如擅长书法、篆刻和诗文，尤其篆书成就堪称一代冠冕，是清代中期承前启后、继往开来的人物。篆书得汉碑篆额及唐李阳冰《三坟记》等篆字的体势笔意，沉雄朴厚，自成面目，一改刻板拘谨之风，刘墉、陆锡熊见其书，皆大惊。包世臣推其篆书为"神品一人"，赞其真书"妙品上一人"。邓石如的隶书成就也很高，所书体势笔圆，刚劲柔润。临终前曾作《十幅隶书诗评屏》，亦称《宋敖陶孙诗评屏》。此时他的书法艺术造诣之高，如入化境。康有为说此屏"从句容《六梁碑》出，画法极厚，中边俱彻，不得一抹笔议之，此为完白山人佳作也"。他的楷书天真自然，绝无矫揉造作之态，点画撇捺，其中还融入了隶书笔致。同样，他的行、草书同样参以篆、隶笔法，力洗圆润绮靡之习。由于邓石如书艺很高，当时的李兆洛、包世臣以及后来的康有为、吴昌硕对他都极为推崇，而现代书坛泰斗沙孟海则说："清代书人，公推为卓然大家的，不是东阁学士刘墉，也不是内阁学士翁方纲，偏是那位藤杖芒鞋的邓石如。"邓石如的篆刻得力于书法，苍劲庄重，流利清新，世称"邓派"。

苏轼《后赤壁赋》，是邓石如的代表作之一，他认为艺术构思最忌平均呆板，曾提出的"字画疏处可使走马，密处不使透风"的美学观念，这方印可以说是这种观念的生动体现。"流、断"二字繁写增其密度，以密衬疏，"江"字与"岸、千、尺"三字相呼应，笔势开张，大片宽地又正好与"断"字相呼应，加上"流、有、声"之繁密，形成了鲜明的对比，他的用刀既不同于皖派，也不同于浙派，使刀如笔，婉转流畅，独具一格。

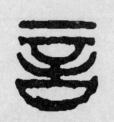

●篆刻"言"字 邓石如

>>> 邓石如联集选

自题草堂

长七尺大身躯，享不得利禄，享不得功名，徒抱那断简残编，有何味也；

这一块臭皮囊，要什么衣裳，要什么棺椁，不如投荒郊野草，岂不快哉。

自挽

沧海日，赤城霞，峨眉雪，巫峡云，洞庭月，彭蠡烟，潇湘雨，武夷峰，庐山瀑布，合宇宙奇观，绘吾斋壁；

少陵诗，摩诘画，左传文，司马史，薛涛笺，右军帖，南华经，相如赋，屈子离骚，收古今绝艺，置我山窗。

拓展阅读：

《邓石如篆书/历代碑帖法书选》
文物出版社

《邓石如书法篆刻全集》
天津人民美术出版社

◎ 关键词：明代 何震 先驱者 单刀切刻

徽派篆刻

● 常乐驿站铜印

>>> 朱熹

朱熹（1130—1200年），字元晦，号晦庵，徽州婺源（今属江西）人，南宋诗人、哲学家。宋代理学的集大成者，继承了北宋程颢、程颐的理学，完成了客观唯心主义的体系。

朱熹学识渊博，对经学、史学、文学、乐律乃至自然科学都有研究。代表作有《菩萨蛮》《水调歌头》《南乡子》《忆秦娥》等。除词外，还善作诗，《春日》和《观书有感》是其脍炙人口的诗作。其词结有《晦庵词》等。

拓展阅读：

《印人传》明·周亮工
《篆刻学》邓散木

明代徽州刻本在我国雕版印书史上，有着相当重要的地位。徽州刻工自南宋始，至明初已有相当规模，其时歙县"铺比比皆是，时人有刻，必求歙工"。徽州自宋朱熹之后，文风渐开，学风渐炽，读书之家日益增多，而藏书之风又往往是刻书之风的先声。"徽派"篆刻，始创于明代嘉靖年间。创始人何震，字主臣、长卿，号雪渔，徽州婺源人。他的篆刻刀法、结构都有很独特，风格古朴端庄，与著名篆刻家文彭齐名，并称"文何"。后人首推何震为"徽派"的先驱者。

何震与文彭亦师亦友，他常住南京，以便向文彭请教篆刻，因此他的印有受文彭影响的一面，但更多的是表现出个人的特色。何震的作品刀法锋利，气势宽宏，具有汉印的雄健风格。"披云卧石"石章是存世屈指可数的实物之一。篆法稳重，笔画线条统一和谐，为汉印风貌，印面布白别出心裁，刀法的运用上已娴熟地把握了刀与石的性能，冲刀直入，极其猛利，间以切刀，爽利劲挺。能利用印面字的笔画多少，布白上造成强烈的疏密对照，使人耳目一新，此印充分体现了何震的基本刀法特征。即用刀轻浅，每一线条以反复数刀完成，但起、收笔处不做明显的修饰，以达到笔画锋颖显露的效果。布局开张，篆法沉着是此印的又一大特色，一洗先前印坛甜俗做作之风。何震的刻款以单刀切刻为主，并辅以部分双刀。单刀切刻的刻款技法，清代以来最广为流传，相习成风。后继者，如清初的程度邃、马蕙祖、胡长庚、汪肇隆等，在刀工、结构上大胆革新，并多用大篆入印，古朴整洁，别出新意，具有启迪开宗的作用。因四人都是歙县人，合称"歙中四子"，是徽派篆刻的主要代表。

皖派篆刻创始人邓石如，别号完白山人，籍游道人。安徽怀宁人。清乾隆时的书法家、篆刻家。擅长四体书，并有着很高的造诣。其篆刻广泛吸收商周以来金石文字的精华，并着重研究古代碑头篆额、瓦、砖、器等文字的结构笔意，与小篆的体势一同入印。得力于书法功夫，刀法苍劲奇古，清新自然，集众美之长，自成一家，世称"邓派"。后继者吴熙、徐三庚等，讲究篆势，善于变化，运刀如笔，清新流畅，取得了较高的艺术成就。因他们都是皖人，故统称"皖派"。

● 雍正敕命之宝 寿山石质

>>> 奚冈

奚冈（1746—1803年），初名钢，字纯章，后字铁生，号萝庵、奚道人、蒙道人、蒙泉外史、散木居士、冬花庵主等，浙江杭州人。

其篆刻以丁敬为宗，拙中求放，方中求圆。与丁敬、黄易、蒋仁并称"杭郡四家"。能诗文、善书法，绘画尤精，山水清雅秀润，花卉有恽寿平气韵。篆刻宗秦汉，与丁敬、黄易、庄仁齐名，号"西泠四家"，为浙派印人之杰出者。著有《冬花庵烬余稿》。

拓展阅读：

《篆刻入门》孔白云
《浙江大师事迹逸闻》黄宾虹

◎ 关键词：清代 丁敬 杭州 "西泠八家"

浙派篆刻

浙派，是与皖派同时盛行的著名篆刻流派。兴起于清代乾隆、嘉庆年间，由丁敬创始，继起者有蒋仁、黄易、奚冈等。其中，黄易是丁敬的学生，蒋仁和奚冈也都师法丁敬，因此，四人的篆刻风格比较接近，但又各具特色。蒋仁以朴拙闻名，黄易和奚冈则以秀逸著称。因为他们都是杭州人，所以后世合称为"西泠四家"。又有陈豫钟、陈鸿寿、赵之琛、钱松这些后起之秀，由于他们也为杭州人，因此，后人就把他们连同效法他们艺术风格的印家，总称为"浙派"。丁敬等八人各具成就，合称"西泠八家"。浙派与皖派一样，都崇尚秦汉玺印，刀法上成功地应用坚挺的切刀，来表现秦汉风貌，风格古朴雄健，有别于皖派诸家的柔美流畅，所以有"歙（皖派）阴柔而浙（派）阳刚"的评论。浙派艺术主导清代印坛达一个多世纪，影响极其深远。

西泠印派创始人丁敬，一生为寒士，然而学养很深，诗、文都造诣很深。丁敬的篆刻，据当时人汪启淑在《续印人传》中说"古拙峭折，直追秦汉，于主臣（何震）、啸民（苏宣）外，另树一帜。两渐久沿林鹤田派，钝丁力挽颓风，印灯续焰，实有功也"。丁敬的篆法、章法、刀法三个方面都独树一帜，体现于他在广泛吸收借鉴后最终孕育出变化。丁敬运刀，从魏植、朱简的"碎刀法"获得启发，每一线条的篆刻都由数次提按起落的切刀来完成，增强了起伏顿挫的节奏感，使笔画具有"屋漏痕"式的凝练苍莽效果。丁敬确立的这种"切刀法"，成为其后篆刻艺术主要的运刀方法之一，同时也构是成浙派篆刻的特有技法。

在乾隆时期是师从丁敬的蒋仁、黄易、奚冈相继而出，各领风骚。他们的篆刻，皆近丁敬而又各有差异。蒋仁，原名泰，字阶平。因得到汉"蒋仁"铜印而效仿汪关之改名，更号山堂、吉罗居士、女床山民。蒋仁一生布衣，诗画兼工，行、楷书称妙当时，被推为"当代第一"。蒋仁的印风、刀法苍劲古朴，篆法静穆洗练，较丁敬则稍趋工整，形式亦少变化，故章法上显得更为纯熟。其代表作"翠玲珑"，刻于乾隆四十六年，时蒋仁39岁。此印以汉朱文法入印，字形简练别致，挺拔秀润，笔画安排独特。刀法细腻，细切徐进，有古拙之味而无清轻纤巧之病，静穆淳朴中具雄强之气。刀法运作精微，起、止、顿、挫火候恰到好处。他的边款厚重朴拙，气势雄健，为四家所罕见。

●篆书"鹤"字 吴昌硕

>>> 吴昌硕挥"钉"刻印章

认识篆刻家吴昌硕的人，都想珍藏一方他刻的印章作为纪念。

一次，吴昌硕的老友朱砚涛在酒宴之后，拿出一方白芙蓉佳石求他当众治印纪念。可是吴昌硕没有带刻刀，不知哪一位灵机一动，取来一枚大铁钉要老先生试试，只见吴昌硕不假索，便挥"刀"刻了起来，顷刻之间就刻成了一方不同寻常的佳作，接着又用剪刀刻下几行苍劲的边款文字，在座的客人无不赞叹吴昌硕炉火纯青的艺术技能。

拓展阅读：

《吴昌硕篆刻作品集》
广西美术出版社
《吴昌硕篆刻艺术研究》刘江

◎ 关键词：浙派 汉印 划时代 艺术效果

篆刻集大成者：吴昌硕

吴昌硕是我国近代金石、书、画大师。他的篆刻从浙派入手，后专攻汉印，邓石如、吴让之、钱松、赵之谦等人对其影响很大。后移居苏州，来往于江浙之间，游览了大量金石碑版、玺印、字画，眼界大开。后定居上海，广收博取，诗、书、画、印并进，晚年作品风格突出，终成一代宗师。他在篆刻上取得了很大的成就，主要表现在他把诗、书、画、印熔为一炉，开辟了篆刻艺术的新境界，对我国篆刻艺术有着划时代的意义。

诗融于印，是指他写诗喜欢用"硬语进向"，刻印间用"钝刀硬入"。他写诗，把西湖的"南北高峰作印看"，将诗与印融在一起。他刻的"湖州安吉县，门与白云齐"一印，是唐周朴题安吉董岭水诗的起句；下面接句是"禹力不到处，河声流向西"。这印特刻起句，意在"无字处"，颇为含蓄，真所谓"印中有诗"。他的篆书极富个性，印中的字饶有笔意，刀融于笔。所以雄而媚，拙而朴，丑而美，古而今，变而正的特点，常常在他的篆刻中反映出来。吴昌硕早期的作品以师法前辈名家为主，曾一度喜好以切刀法表现"涩""拙"的浙派篆刻；不久又取法邓石如、吴让之、赵之谦，依次得邓石如印文圆润遒劲的特点，吴让之用刀明快淋漓之长处，赵之谦布局疏密之窍门。

他的作品"雷浚"，全印二字，一为上下结构，一为左右结构，其用刀完全表达了他书法中大气磅礴的笔意，厚重沉着，痛快畅达。其击边之法所表达的艺术效果，也是刻刀无法表现的。任意斑驳，使意趣古拙淳朴，似无意而实有情。"浚"字右下伸脚，打破了左旁三点水平直齐整的局面。由于在"雷"下及"水"下辅以几处残破的凿痕，因此更显突兀。而"雷"字采用繁写，使文字拉长后能与左边"浚"字协调统一。此印大胆地将上部边框加厚、加重，与下部轻细之边，有意人为地造成一种险象，令人振奋，十分醒目而使人回味无穷。而这种印边的自然处理，正是他吸收了封泥自然而不规则的边栏特色，并融入自己的作品中。吴昌硕在学习封泥上，可说是做出了可贵的尝试，同时也获得了巨大的成功。

"吴俊卿信印日利长寿"是一方多字白文大印，气势磅礴，为秦汉玺印和明清各派所不及，不愧是一部令人叹为观止的杰作。刀法、章法与有笔有墨两者不可缺一。正是得力于他的书法，吴昌硕的篆刻才能达到浑朴、苍古，又不失遒劲、凝练的境界。面对这样一方笔画自然天成，古趣盎然的佳制，使我们联想到千年的古柏、巍峨的泰山、或者是搏击长空的雄鹰和力拔山河的项羽，领略到一种阳刚恢弘之美，一种有别于小桥流水人家，有别于春江花月夜的雄强之美。

●篆字刻"能"字 赵之谦

>>> 印泥

印泥是钤盖印章的材料。篆刻用的印泥与用于公文的印油不同。印泥主要以艾叶纤维、朱砂和蓖麻油为基本原料，经过精细的加工制成。好的印泥钤出的印文，色泽鲜明沉着，具有立体感、不会渗、文字醒目等优点。

印泥除了红色外，还有绿色、黑色、褐色、蓝色等。上海和杭州产的西泠印泥及福建产的樟州印泥是中国印泥的两大主要门类。

拓展阅读：
《原来篆刻这么有趣》李岚清
《中国篆刻史述略》傅抱石

◎关键词：秦汉 金石 "赵派" 现代气息

篆刻大师——赵之谦

赵之谦，浙江绍兴人，清代杰出的书画篆刻家，青年时代即以才华横溢而名满海内。他的篆刻取法秦汉金石文字，取精用宏，形成自己的风格，人称"赵派"。他可使真、草、隶、篆的笔法融为一体，相互补充，相映成趣，足见其书法造诣之高深。赵之谦曾说过："独立者贵，天地极大，多人说总尽，独立难索难求。"他一生在诗、书、画、意上进行了不懈的努力，终于成为一代大师。

赵之谦精通书画篆刻，他的书风与邓完白、包慎伯、吴让之同路，由包氏的执笔法学习北碑。他的篆、隶有着独特的光芒。他有着得天独厚的天分，而又加以发扬光大，所以能创作出极富现代气息的作品。其篆、隶作品，有时虽然有些渗墨现象，但其锐利的笔锋所表现出来的美妙感觉，不得不令人拍案叫绝。明清以来，篆刻家多承袭汉印，赵之谦在此基础上开辟了新的以汉印作为学习目标的摹汉印道路。赵之谦的刻印受皖派和邓石如的影响，但较之邓石如的朱文印他婀娜遒劲的篆书入印更具新意。欣赏这一类流畅婉转的圆朱文，就会使人们联想到那婀娜多姿的舞蹈、神采飞扬的歌唱、春风中摇曳的垂柳、清澈见底的溪流，给人以一种清新、流畅的自然美。赵之谦把宋元以来的圆朱文，提高到一个更高的境界，他本人也认为自己的朱文印是前所未有的："龙泓（丁敬）无此安详，完白（邓石如）无此精悍。"赵之谦还悟出了"汉印之妙，不在斑驳，而在于浑厚"。他就在"浑厚"二字上下功夫，不求"斑驳"，而取光洁，突出个性。他扩拓了印章文字的广阔前景。在文字的取材上，无论是白文印或朱文印，他大胆吸取汉镜、钱币、权、诏、汉器铭文、砖瓦以及碑额等文字入印，使篆刻艺术更丰富了金石的内涵。他在白文印的四周留出较宽的位置，用作边栏；朱文印的边栏形式不一，或破或曲，或一边无栏。他的边款，有颜体，有一般行书，后来大量用魏体书法，或用生动的图画，有阴、有阳。边款的文字有笔墨有刀，金石味很浓，开创了印章边款艺术的新纪元。

在赵之谦的篆刻作品中，有不少多字白文印笔意很强，转折自然，方圆兼使，如其书法。笔画多的往往笔势开张，做并笔处理，笔画少的任其留出块块红色，强化了章法中的虚实对比。这些经过精心处理而留下的红块无论从大小、位置来看，都可以说恰到好处，而又极富变化地点缀在这样一个方形的空间里，大大增强了印章结构的变化和美感。这类印的一大特点是，边框一般比较完整，不残破。赵之谦对自己的篆法十分自信，对吴熙载的艺术也十分钦佩，他在这方印的边款上刻着"息心静气，乃得浑

●篆书急就篇 清 赵之谦
赵之谦书兼融隶法，用笔浑厚遒润，顿挫有致。在变古篆体为篆书的发展、演变上别开门径。

厚，近人能此者扬州吴熙载一人而已"。此印连同其他印作由魏锡曾集拓成谱，带往泰州请吴熙载浏览，吴熙载作"赵之谦""二金蝶堂"两印转致友情，成为印坛佳话。

●刘墉像

>>> 刘墉献寿

有一年,乾隆帝生日,文武大臣们为了买皇上的欢心,都备了奇珍异宝,唯独当朝宰相刘墉却分文不备,他心想:皇上这是明过生日,暗捞一把呀,我可不出油水。

等到庆寿那天,文武大臣们把礼都献完了,轮到刘墉了,乾隆帝就问:"刘爱卿,你献点什么礼物啊?"刘墉把个泥捏的不倒翁往御案上一摆,说:"万岁爷的江山扳不倒。"把乾隆帝逗得哈哈大笑,刘墉一个小钱儿也没叫乾隆帝捞去。

拓展阅读:

《清稗类钞》清·徐珂
《官场现形记》清·李宝嘉

◎ 关键词:帖学 书法家 "浓墨宰相"

帖学大家刘墉

清代中期帖学仍很兴盛。当时帖学书法家有张照、汪由敦、孔继涑等人。张照行楷初学董其昌,继学颜真卿、米芾,其成就虽不及董其昌,但笔势略强。帖学书法家另外还以刘墉、王文治、梁同书、翁方纲四大家为代表。刘墉书法取径董其昌,力厚思沉,筋摇脉聚。王文治书法则强调风神,秀丽飘逸,但缺少刘墉的魄力。梁同书工楷、行,书法秀逸,但缺乏雄强之气。翁方纲书法学唐碑不遗余力,亦涉猎汉碑,但其气质仍与帖学相近,他擅长小正楷,这与他研究碑学关系密切。此外,姚鼐的行书萧疏澹宕,钱澧的颜体楷书丰腴厚润,铁保的草书,张问陶、郭尚先的行书,在当时都比较著名。

刘墉,字崇如,号石庵、青原、日观峰道人等,山东诸城人。生于书香门第,长于显宦之家。刘墉于乾隆十六年中进士,官至体仁阁大学士加太子太保。谥文清,故亦称刘文清。刘墉是清朝乾嘉时期的政治家、著名书法家和诗人。评论家对他的书法评价很高,被尊为清代书法帖学第一。清人张位屏在《松轩随笔》中评价说:"刘文清书,初从赵松雪入,中年后乃自成一家,貌丰骨劲,味厚深藏,不受古人宠拢,超然独出。"刘墉博通经史百家,擅长水墨芦花,工诗善对,精于书法。他的书法作品,初看圆软滑,如团团棉花,细审则骨骼分明,内含刚劲。刘墉书法之境界可以"静""淡""清"三字概括,这是他有别于他人的不同寻常之处,有"浓墨宰相"之美称。他书法的特殊韵味,不随俗,初从赵孟頫,法魏晋,学钟繇,兼颜真卿、苏轼及各家法帖,中后期不受古人牢笼的束缚,貌丰骨劲,味厚神藏,超然独出,自成一家,有名于时,"名满天下",政治文章皆为所掩。刘墉书法与同时期的翁方纲以及颇具古朴多姿的成亲王、铁保合称"翁刘成铁"四家,并与稍后受汉学影响,追踪汉魏六朝并突破"馆阁体"束缚,使之呈现书法新貌的金农、郑燮等相呼应,对书法的发展起承前启后作用。

刘墉的书法成就历史上褒贬不一,始终存有非议之声,对刘墉的崇尚笔势浓肥、圆润的风格,叫好的称"气势恢弘,妙得风神",反对的则贬之为"有肉无骨,形似墨猪"。许多人认为其笔画线条粗细变化波动过大,对他看起来似拙、似稚的书风缺乏认同感,对他书法的评价各家见仁见智,书法审美观上的歧义一定程度上影响了刘墉书作受欢迎的程度。实际上,刘墉的帖书很得法门,下笔极讲究法度,他的书法字与字之间很少连笔,但绝无松散之感,通篇白墨相当,枯润互映,气脉贯通,一气呵成。

●五彩海水龙纹瓷盘 清

>>> 康乾盛世

从康熙中叶起，清朝出现了相对繁荣的局面，到雍正、乾隆年间，清朝国力达于鼎盛。这段时期，其时间跨度130多年，是清朝统治的高峰，故中国部分历史学者将康、雍、乾时期称为"康乾盛世"。

但在此期间，清朝统治者对外实行闭关锁国的政策，中止了明末的西学东渐，对内大兴"文字狱"，也在一定程度上阻碍了中国社会的发展，使中国落后于西方。

拓展阅读：

《清史稿》赵尔巽
《中国通史简编》范文澜

◎ 关键词：前无古人 景德镇 官窑器 纹饰

康乾盛世的瓷器

清代，我国的制瓷工艺已达到了历史的最高水平，尤其是早期的康雍乾时期更是创造了前无古人的艺术成就，无论质量、数量都是前代不可比拟的。整个清代始终保持着瓷都地位，并可理所当然地代表中国瓷器水平的首推景德镇的官窑器。清代的民窑器也颇为丰富多彩。

青花瓷在清代仍是瓷器中的主流，斗彩、五彩、素三彩继续在更高水准上烧制，此外，康熙年间又创新了珐琅彩、粉彩和釉下三彩等新品种，各种单色釉有增无减。康熙、雍正、乾隆烧制的青花器无论是器型还是釉色都极力追崇明代永乐、宣德和成化三朝，尤其是康熙青花色调青翠艳丽，层次分明，浓淡可分五色，如水墨画一般，含蓄而生动。五彩瓷器也是康熙时一绝，其胎骨轻薄，釉色洁白莹亮，画工细腻，色彩柔和，线条流畅，让人爱不释手。雍乾时粉彩的成就最为突出，其色调温润，鲜艳而不妖冶，立体感强烈，让人叹为观止。此外，这一时期仿宋代汝、官、哥、定、均五大名窑的作品也很成功，几乎可以以假乱真，洒蓝、天蓝、祭蓝、冬青、茶叶末等单色釉亦有许多佳作。

康、雍、乾三朝的器型十分丰富，其中既有仿古又有创新，尤其是各式装饰性瓷器如瓶、尊之类较元、明两朝大为增加，其中观音瓶、棒锤瓶、金钟杯、凤尾尊、马蹄尊等是康熙朝独有的器型。雍正时期最突出的器形有牛头尊、四联瓶、灯笼瓶、如意耳尊、套杯桃洗、高足枇杷尊等。乾隆时大件装饰性器物的造型较前朝变化不大，但各类精巧小器如鼻烟壶、鸟食罐、仿象牙、仿玉器及象生瓷等出现更多，而嘉、道以后的器型大多是追慕前人，几乎没有什么创新之举。

清代瓷器的装饰艺术纹饰、内容、手法丰富多样，且因各朝背景、崇尚不同而各具特色。康熙朝以山水花鸟、人物故事、长篇铭文等最有特点，其中刀、马、人、鱼、龙以及冰梅纹、亭台楼阁纹为其代表纹饰。青花画法多采用单线、平涂，前期粗犷，有明末遗风，后期流畅，勾染皴擦并用达到了阴阳向背、层次分明的效果。雍正朝的纹饰多偏重图案化，比较刻板，除仿明云龙、云凤、云鹤、缠枝花卉外，还盛行以过枝技法绘桃果、牡丹、玉兰、云龙等；画人物渔、耕、樵、读的形象多是男性，琴、棋、书、画则以女性为多，纹饰线条纤细柔和。乾隆朝纹饰内容最为繁杂，但均以吉祥如意为主题，纹饰必有寓意，如百鹿、百福、百子、福寿、瓜蝶连绵、官爵荣升、三星八仙等，有明显的象征性。画面单调刻板，但同时意境较通俗。

● 五彩云龙盘 清

>>> 嘉靖皇帝

　　明世宗朱厚熜（1507—1566年），明朝第11位皇帝。宪宗孙、兴献王朱祐杬之子。武宗正德十六年（1521年）四月即位，改年号为嘉靖。

　　即位之初，革除先朝蠹政，重视内阁作用，注意裁抑宦官权力，朝政为之一新。统治后期日渐腐朽，不仅滥用民力大事营建，而且迷信方士，尊尚道教，不问朝政，吏治败坏，边事废弛。嘉靖四十五年（1566年）卒，庙号世宗，葬北京昌平永陵。

拓展阅读：
《中国陶瓷》冯先铭
《直言天下第一事疏》
　　　明·海瑞

◎ 关键词：彩瓷　青花瓷器　装饰技法　"国瓷"

釉上彩和釉下彩

　　我国古代陶瓷器釉彩的发展的过程是从无釉到有釉，又由单色釉到多色釉，然后再由釉下彩到釉上彩，并逐步发展成釉下与釉上合绘的五彩、斗彩。彩瓷主要分为釉下彩和釉上彩两大类：在胎坯上先画好图案，上釉后入窑烧炼的彩瓷叫釉下彩；上釉后入窑烧成的瓷器再彩绘，又经炉火烘烧而成的彩瓷，叫釉上彩。明代著名的青花瓷器就是釉下彩的一种。釉上加彩是陶瓷的主要装饰技法之一，是指用各种彩料在已经烧成的瓷器釉面上绘制各种纹饰，然后二次入窑，经低温固化彩料而成，通常包括彩绘瓷、彩饰瓷、青花加彩瓷、五彩瓷、粉彩瓷、色地描金瓷及珐琅彩等许多品类。

　　釉上彩绘瓷源远流长。真正成熟的以绘制纹饰而著称的釉上彩器始见于唐代长沙窑，其后宋代磁州窑又将这一工艺技术发扬光大，创作出许多不朽的杰出作品。金至元代磁州窑的红绿彩，开创了明代五彩瓷的先河。到了明中、晚期的成化、嘉靖、万历时期，五彩瓷的制作已达到了极高水准，真正精细又具有美感的彩器当数清代康、雍、乾三朝的五彩及粉彩器，而在这其中再以制作工艺的精巧细致而论，还是以作品的绘画技艺来评判，都应是雍正时的粉彩器略胜一筹。

　　釉下加彩是陶瓷器的一种主要装饰手段，是用色料在已成型晾干的素坯上绘制各种纹饰，然后罩以白色透明釉或者其他浅色面釉，入窑经高温一次烧成。它的优点是色彩保存完好，经久不退。我们通常看到的青花瓷、釉里红瓷、釉下三彩瓷、釉下五彩瓷等都属于釉下彩瓷的细分类。

　　汉末三国时期釉下彩瓷始出现，真正的釉下彩绘瓷应出现在唐代。当时湖南长沙窑的工匠们以氧化铁、氧化铜为彩料，在素坯上绘出不同的图案，或写上文字、诗句，然后施青釉经高温烧制。陕西黄堡耀州窑、浙江余姚越窑等瓷窑亦纷纷效仿此法，从此釉下彩广泛流行，屡屡创出惊世之作，其中最为典型的就是被世人称为"国瓷"的青花瓷。明代精致白釉和以铜为呈色剂的单色釉瓷器的烧制成功，增强了明代的瓷器的丰富性。明代瓷器加釉方法的多样化，标志着中国制瓷技术的不断提高。成化年间创烧出在釉下青花轮廓线内添加釉上彩的"斗彩"，嘉靖、万历年间烧制成的不用青花勾边而直接用多种彩色描绘的五彩，都是著名的珍品。清代瓷器的大发展得益于明代已取得的卓越成就的良好基础，制瓷技术才能取得辉煌的成就。康熙时的素三彩、五彩，雍正、乾隆时的粉彩、珐琅彩都成为了闻名中外的精品。

●五彩落花流水图碗 清

>>> 雍正皇帝

雍正帝即清世宗，名爱新觉罗胤禛（1678—1735年），康熙皇帝第四子，康熙病死后继位，为清代入关第三帝。在位13年，终年58岁，葬于河北泰陵（今河北省易县西）。

雍正是一位十分复杂而矛盾的历史人物。他勇于革新、勤于理政，对康熙晚年的积弊进行改革整顿，一扫颓风，使吏治澄清、统治稳定、国库充盈、人民负担减轻，并始派驻藏大臣等，为中国的统一与发展做出了贡献。

拓展阅读：
《彩瓷断代与辨伪》杜卫民
《珐琅彩·粉彩》叶佩兰

◎ 关键词："硬彩" "大明彩" 素瓷

彩瓷世界：五彩、粉彩、珐琅彩

清康熙、雍正、乾隆三朝，瓷器制作水平突飞猛进。这一时期釉上蓝彩的发明使之代替了釉下青花的五彩，还创烧了在青花轮廓线内填绘彩料的斗彩和淡雅柔和、绘画精美的五彩，以及美轮美奂的珐琅彩等。

明代的釉上五彩瓷器虽然已从嘉靖、万历的生产高峰后逐渐衰落，但一直未停止过生产，清顺治的釉上五彩即是在此基础上，加以发展创新烧造成功的。色彩虽然以黄、绿、红三色为多见，釉面光亮匀净但呈色较淡，部分器物的彩色容易脱落。上海博物馆馆藏的顺治五彩鱼藻盘，底部有"大清顺治年制"双圈楷书款，盘内所绘四尾鱼虽是瓷器的传统，但所表现的莲池鱼塘则由水藻及浮萍代替，制作虽不精美，但这类带款的顺治釉上五彩制品传世极少，十分珍稀。康熙年间烧制的五彩是清代釉上五彩发展的高峰期，因其彩色深厚堆垛、鲜明透彻，绘画线条劲健有力，故有"硬彩""古彩"之称。在色彩运用上有了重大的突破，其中最大的成就是蓝彩的发明，从而改变了凡用蓝色必用釉下青花来表现的传统，使色彩更为协调，绘画更为流畅简便。雍正年间的釉上五彩色彩改变了前朝浓艳的风格，而显得淡雅柔和，纹样也一改康熙的繁杂而趋于疏朗，笔画也由遒劲变为纤细。

青花五彩是明代嘉靖、万历彩瓷的主要品种，清代以后虽有制作，但已不占彩瓷生产的主导地位，传世以顺治和康熙的制品为多见。顺治青花五彩器较多保留了晚明的古拙风格，青花翠蓝浓重，红绿彩鲜丽明快，俗称"大明彩"。康熙朝，青花五彩虽然没有釉上五彩的成就大，但也有不少精美的传世作品，存世作品中以碗类五彩红龙器为多见。

珐琅彩在中国陶瓷发展史上具有独特的地位，它是唯一由景德镇和京都内务府造办处合作烧制的瓷器，彩料开始是从欧洲进口的，因装饰仿铜胎珐琅，故清宫称之为"瓷胎画珐琅"素瓷。由景德镇烧成后解运至京，在宫廷内由画师绘画，再在造办处低温两次烧成，因此珐琅彩器一般不定窑口。珐琅彩瓷器创始于康熙年间，除部分宜兴紫砂胎画珐琅处，主要是瓷胎画珐琅，器皿多是碗、盘、壶、瓶、杯、盒等小件器。雍正时期的珐琅彩烧制技术日臻成熟，器件制作更趋精进，绘画渐渐摆脱了仿效铜胎画珐琅的风格，而形成这一时期的风格。据文献记载，有许多名家高手都曾为雍正珐琅彩提供画稿或被指定画珐琅彩，其中著名的有戴恒、汤振基、贺金昆、宋三古、吴士奇、谭荣、邹文玉等人。乾隆珐琅彩在雍正珐琅彩基础上又有新的发展，进一步吸收了西洋绘画的技法，如人物脸部的渲染装饰效果，以及开始注重远近透视和大小比例。

●画珐琅六劲瓶 清

>>> **东罗马帝国**

　　东罗马帝国指拜占庭帝国。395年，罗马帝国分裂为东西两个部分。东罗马帝国包括巴尔干半岛、小亚细亚、地中海东南岸地区，其首都是君士坦丁堡。1453年，土耳其军队占领君士坦丁堡，东罗马帝国灭亡。

　　东罗马帝国对东西方文化交流做出过重大贡献。在历史上，中国曾从东罗马帝国输入过琉璃、珊瑚、玛瑙等多种商品，还将民间幻术与中国传统技艺相结合，创造出中国杂技艺术。

拓展阅读：

《世界通史》周谷城
《景德镇陶录》清·蓝滨南

◎ 关键词：玻璃质材料 珐琅作 器形

康熙朝的画珐琅

　　珐琅，又称"佛郎""发蓝"，是指覆盖于金属制品表面的一种玻璃质材料。它最早出现于东罗马帝国的佛区，这一工艺的名称即源于此地的音译。珐琅器于12世纪从阿拉伯地区直接或间接传入我国，珐琅工艺技法传入我国的时期则在元代后期。按我国的传统，附着在陶或瓷胎上的玻璃质称为釉，而用于瓦片建材上者称为琉璃，涂饰在金属器物外表的则称为珐琅釉。

　　康熙年间的金属胎画珐琅主要由内廷设立的珐琅作生产，至迟在康熙三十年宫内已试烧成功，与康熙三十五年研发成功的瓷胎画珐琅时间接近。从有关资料来看，画珐琅进入技术成熟的精制阶段的时间，应是在康熙五十七年，即武英殿珐琅作归属养心殿造办处的前后。

　　最初，生产画珐琅的技术不成熟，胎体与掐丝珐琅一样较沉重，器物体积小，大多是实用的碗、盘、壶、瓶、盒等日常用具。釉色少，颜色也不纯净，釉色灰暗无光，色彩互相浸染渗透，画面模糊，这显然是由于烧炼技术不成熟的缘故。

　　康熙后期的画珐琅有了进一步发展，充分显示出画珐琅器薄、平、光、艳、雅的特性，胎骨由试制阶段的厚重逐渐趋于轻薄，釉质温润细腻。器型种类增多，除碗、盘外，常见唾盂、香盒、花瓶、鼻烟壶等生活用品。画珐琅技法还被用于仿造宣德炉。釉色增多，颜色纯正鲜艳，图案清晰，显示出烧造画珐琅的技术已达到较高水平。作品多以黄釉做地，黄釉呈明黄的色调，其釉色光泽亮丽洁净的程度，为三朝最高，亦有少量白釉或淡蓝釉为地者，上压红、粉红、绿、草绿、宝蓝、浅蓝、赭和紫等彩釉；黑色开始启用，但色涩而无光泽。装饰纹样以写生花卉及图案式花卉为主，只有少许传统山水风景。花卉主题为玉兰、牡丹、茶花、桃花、荷花、梅花与菊等。有的还在花间缀以蝴蝶、蜜蜂、锦鸡等，为画面增添了活力。图案式的花卉以浅色凸显花瓣的轮廓，至花心渐深，并以深色的线条细致地绘饰花叶的脉络；相反地，也有以深色细线精确地勾勒出花瓣和叶片形状，再以晕染的方式表现出整体的形状与颜色。写生花卉部分也采用恽寿平、蒋廷锡的没骨花卉的绘画技法，至于传统山水题材的，则具王石谷、王原祁的绘画风格。画风极细腻，色彩十分谐调。

　　新兴的画珐琅的色彩鲜艳明快，豪华富丽的特色深得康熙皇帝的赏识，凡精美之作，均在器物上署"康熙御制"款。康熙对画珐琅器的浓厚兴趣从文献记载中可知，他不仅命西方传教士画家和宫廷内画家为珐琅处画珐琅器，还从法国召来烧画珐琅的匠人为其服务，而且画珐琅始终都保持着中国传统绘画的特色，实为难得。

●画珐琅大缸 清

>>> 郎世宁

郎世宁（1688—1766年），意大利米兰人，原名朱塞佩·伽斯底里奥内（Giuseppe Castiglione），青年时期接受了系统的绘画训练，后来加入耶稣会，并于1715年到澳门，起汉名郎世宁，继而北上京师，随即于康熙末期进入宫廷供职，开始了他长达数十年的中国宫廷艺术家的生涯。

郎世宁在清宫廷内画有历史画、人物肖像、走兽、花鸟画作品，还将欧洲的焦点透视画法介绍到中国，成为当时东西方文化交流的重要使者。

拓展阅读：

《宫廷画师郎世宁》（电视剧）

《窑器说》清·程哲

◎ 关键词：吉祥纹饰 堆砌式 欧洲风格

雍正、乾隆时期的画珐琅

雍正时期画珐琅生产逐渐兴盛。雍正皇帝对新兴的画珐琅情有独钟，这也在一定程度上刺激了画珐琅的生产，使之数量增多，式样不断翻新，图案、釉色有新的发展和变化。

雍正时期的画珐琅器多为小型器物，以鼻烟壶居多，造型工整别致，釉色亦鲜亮。装饰图案除缠枝花卉外，仍以草虫、花鸟为主要题材，寓意吉祥的图案显著增多，往往以西洋式的花叶纹或图案式的西番莲及荷花为锦地，配合传统的四季花卉、竹石、鸟鹊等吉祥纹饰；器形的式样增多，例如圆、椭圆、桃形和不定形等。画风极细腻，但有些纹饰则过于烦琐。釉色以黄色为主，黄釉呈杏黄的色调，色感厚而光泽差。同时还有新的釉色出现，以黑色为地、上压彩色花纹的黑釉正是这一时期烧成的，格外受到皇帝的青睐，即使烧制其他彩釉作品，在局部也可看到绘制黑釉花纹的现象。这种运用黑釉的手法在其他时期十分罕见。雍正年间珐琅工艺的突出成就，特别表现在自行研制成功了新的珐琅色釉20余种，极大地丰富了珐琅色釉种类，为乾隆时期的金属珐琅工艺的全面发展奠定了坚实的基础。

乾隆时期，画珐琅工艺发展突飞猛进。由于乾隆皇帝酷爱珐琅工艺，还积极支持画珐琅的生产，多次命令宫廷画家参加画珐琅的生产，促使许多前所未见的高质量的新作品源源不断地涌现出来，在图案、色彩、器型等方面都有所创意，有所突破。乾隆时期的画珐琅器型变化很多，包括仿古青铜器、仿康雍二朝的器皿等，还出现了大型器，许多插屏、挂屏、熏炉、画缸、大瓶等，都是用于宫殿内的重要陈设品。

乾隆时期，画珐琅的装饰工艺趋向稠密细致的堆砌式，并往往与内填珐琅制作的技法表现在同件器物上。在绘画的部分，有些以掐丝为架构，例如画房子时，则以掐丝为轮廓，借此增加釉在胎面的固定性。此时还出现了仿青花瓷、仿内填珐琅、仿掐丝珐琅等多种效果。黄釉的色调变化多，明黄、淡黄、橙黄等都有，明黄色的光泽度不及康熙朝。中西合璧的绘画风格是这一时期的特色。不论是焦秉贞、冷枚等以中法为主，参用西法的新画派，或是郎世宁师徒以西法为主，参酌中法的油画方法，都有异曲同工之妙。乾隆时期的画珐琅工艺，主要有宫廷样式和广州样式两种。宫廷样式的画珐琅器则侧重传统的工艺手法，图案严谨工整，画工精美细致，釉色温润细腻，多以明黄色做地，皇家气息浓厚。广州样式的画珐琅器，构图多以欧洲大卷叶纹为装饰，线条奔放，器型新颖，胎体轻薄，釉色明艳，欧洲艺术风格融汇其中。

● 白瓷双系鸡首壶 隋

>>> 白瓷孩儿枕

瓷枕作为清凉、去暑的寝具早在隋代即已出现,唐、宋时期更是广为流传,并有多种瓷枕出现。

宋代盛行孩儿枕,定窑白瓷、景德镇青白瓷都有孩儿枕传世,但姿态各异。景德镇及耀州窑孩儿枕上绘的孩儿均做侧卧姿态,手持一荷叶,以荷叶为枕面;定窑孩儿枕做伏卧状,以孩儿背做枕面,孩儿双目炯炯有神,头部两侧有两绺孩儿髻,身穿丝织长袍,团花依稀可辨,下承以长圆形床榻,榻边饰以浮雕纹饰。

拓展阅读:

《中国白:德化白瓷鉴赏》
　福建美术出版社
《饮流斋说瓷》清·许之衡

◎ 关键词:白瓷"建白""假玉器"美术珍品

天下共宝中国白

中国的白瓷起源于北方地区,至唐代有"南青北白"之说可为佐证。唐宋时期,以定窑为代表的白瓷,已经出现了泛黄色的产品。宋元景德镇窑则以白釉泛青称著,明代永乐、宣德年间,烧成的乳白色的甜白瓷器,被陶瓷界命名作"建白",被誉为"东方艺术的明珠",在当时是很名贵的品种。所以,明清陶艺著述往往将德化白瓷与上述瓷窑做比,或称"建之粉定",或谓"类永、宣之甜白"。其实,德化白瓷较之定窑、景德镇窑,不但胎釉中的化学元素构成含量不同,而且外观上釉层更为纯净,色泽滋润明亮,工艺技术更臻成熟,说它艺术价值是中国古代白瓷之首,是当之无愧的。

这种优美的白瓷,一方面也缘于中华民族崇尚的玉器文化。对玉的崇尚,促使生活使用的瓷器也极力追求玉器的质感效果,这种情形在唐宋时期尤为鼎盛。越窑青瓷有"似玉之瓯",定窑"花瓷琢红玉",耀州窑青瓷"精比琢玉",景德镇青白瓷号称"假玉器""莹缜如玉",龙泉窑青瓷自铭"玉出昆山"等,不胜枚举。综观这些类玉之瓷,虽然工艺精湛亦具备了玉器的温润风采的特点,然而白瓷多嫌轻薄,缺乏玉器的凝重,青瓷则胎骨灰粗与表面釉质迥异而少珠光内涵之气,难免留下美中不足的遗憾。德化白瓷在继承传统工艺的基础上,进一步将追求玉器质感的完美性发展到历史的巅峰,美妙的胎釉质感直逼玉器之"五德",模仿可谓淋漓尽致。

国内鉴赏家评白瓷"似定器无开片,若乳白之滑腻,宛如象牙光色,如绢细水莹厚"。日本学者认为它是"瓷器中的白眉","如果以客观而公平的态度给予评论的话,可以说是比白玉更为华丽。以陶土的技巧来说,更可号称中国古今独一无双的优秀作品","就是对陶瓷毫无欣赏水平的人,只要一见便可发出赞赏之声","虽然胎壁较厚,却比灯罩更为透明……显出光亮而美观的肌面,以光滑度来说可称为天下第一"。欧洲美术家把它命名为"中国白",称之"乃中国瓷器之上品也,与其他东方名瓷迥不相同,质滑腻如乳白,宛似象牙。釉水莹厚与瓷体密贴,光色如绢,若软瓷之面泽然"。

明清时期,景德镇制瓷业的发展如日中天,瓷器向多种色釉和各种彩绘装饰方向发展。在这异彩纷陈的瓷器之林中,德化窑却以冰清玉洁的本色,焕发出鲜明浓重的个性特征,白瓷质感的胎釉意蕴,通过非凡的造型设计获得充分展现,产生浪漫的诱惑力。犹如异军突起,独领风骚。无论作为雕塑工艺品或是日用生活器具,均成为瓷器珍品。

巨人之肩——明清美术

● 墨彩山水杯 清

>>> 1840 年鸦片战争

1840年，英国侵略者在其他西方资本主义列强的支持下，向古老封建的中国发动了侵略战争。由于这次战争是英国强行向中国倾销鸦片引起的，故历史上称鸦片战争。战争以中国失败而告终。中国被迫签署不平等条约——《南京条约》，香港岛被割让给英国。

鸦片战争以后，中国开始由独立的封建国家逐步变成半殖民地半封建的国家，中华民族开始了一百多年艰苦斗争的历程。

拓展阅读：

《中国近代史》
 上海古籍出版社
《林则徐日记》

◎关键词：黄公望 水墨勾画 晚清 陶瓷绘画

略谈浅绛彩瓷绘

用粉彩在瓷器上作画的传统始于康熙年间，盛行于雍正、乾隆、嘉庆、道光年间。咸丰时期虽有精作，但没有艺术创新。同治年间粉彩只在加厚、加重上有所改进，以所谓重工重彩追求古彩之效果，所绘题材以花鸟、翎毛、人物、走兽、博古居多，图案多是传统笔意笔法，许多作品却显呆板，少有绘画艺术价值高的作品。

以金品卿、王少维、王凤池及程门父子三人等为代表的一批艺术家改变了这种画匠式的绘画方式，以浅绛彩的绘画形式开创了清末民初陶瓷绘画艺术之路，创作了大量浅绛绘画作品。浅绛，原指元代文人画家黄公望创造的一种以水墨勾画、以淡赭石渲染而成的山水画。被陶瓷界借用后，是指晚清流行的一种以浓淡相间的墨色釉上彩料，在白瓷上绘制花纹，再染上淡赭和极少数的水绿、草绿与淡蓝等彩，经低温烧成，使其瓷上纹饰与纸绢上之浅绛画近似的一种制品。不过其题材已不局限于山水，也有人物、花鸟、走兽之类。

"赭色微黄画里春，墨青墨绿染精神。"这种浅绛彩画法，尤其为写意山水画达到所想象的意境开辟了一条新的途径。清末的浅绛彩，烧造的成功是其产生的重要条件。瓷板的烧造因其复杂的过程，历经了从明代创始，清中早期的烧制，乾隆、嘉庆的发展，直到道光、同治时成熟。烧制成的瓷板大而平，这样，文人画家就可以在不受器物造型。图样图稿的限制下自由作画。浅绛彩的绘瓷方式，因不用含有氧化铅、氧化硅、氧化砷的玻璃白打底，使色彩无玻璃质感，也无堆粉的刻意立体效果，不用大红大绿等浓艳色彩，使传统的中国画风格，得到更加彻底的表现，这种绘画方式，使众多的文人画家能够在陶瓷器物上自由发挥，有了自主创作的空间。就陶瓷绘画而言，这个时期也确是创造了很多艺术珍品。1840年鸦片战争开始，中国社会沦为半殖民地半封建社会，帝国主义的侵略使整个中国处于水深火热之中，社会政治、经济、文化、艺术也因此受到极大的冲击，官窑瓷器的生产日渐没落，也改变了官窑制度。

在中国陶瓷历史上，分水青花和浅绛彩虽产生于不同的时期，不尽相同的社会背景下，但从陶瓷绘画角度上讲，它们有着许多共通之处。

民间艺人、文人画家在官窑生产处于垂败的情势下，仍然创造出了具有很高艺术价值的作品，并成为一种艺术主流。他们采用的两种绘画方式，水墨画法和浅绛画法，被很多失意文人学士采用。对于浅绛彩现象的深入研究，将使我们更多地发现有艺术价值的陶瓷作品。

●黄花梨方凳 明

>>> 海南黄花梨

　　海南黄花梨亦称"降压木"。《本草纲目》中叫降香。黄花梨极易成活，但极难成材，一棵碗口粗的树可用材仅擀面杖大小，真正成材需要成百上千年的生长期。其木质坚硬，是制作古典硬木家具的上乘材料。

　　据记载，早在明末清初，海南黄花梨木种就濒临灭绝，此后的数百年里，海南黄花梨一直作为皇家贡品；海南黄花梨具有医用功能，其木屑煮水服用对降血压、血脂有立竿见影之功效。

拓展阅读：

《张说木器》张德祥
《明式家具研究》王世襄

◎关键词：木质纹理 自然美 简练形 浓华形

精巧雅致的明式黄花梨家具

　　我国明代已广泛使用黄花梨，其颜色由浅黄到紫赤，色彩鲜美，纹理清晰而有香味。此木为明代皇家所珍视，较考究的木制家具多用黄花梨制成。匠师们对黄花梨颜色、质地等方面的特点加以利用和发挥，在制作家具时大多采用光素手法，不加雕饰，从而突出了木质纹理的自然美，给人以文静、柔和、素雅的感受。由于其具有艺术性、科学性、实用性的特点，并具有浓厚民族特色和丰富的文化内涵，被誉为"具有显著民族风格的明式家具"，在国内外享有极高的声誉，有"东方艺术明珠"的美称。

　　明式家具是我国明代匠师们在总结前人经验和智慧的基础上，加以发明创造，在传统艺术方面取得的又一辉煌成就。它除了在结构上使用了复杂性的卯榫外，造型艺术也充分满足了人们的生活需要，因而它是集艺术性、科学性、实用性于一身的传统艺术品。

　　明式家具的造型及各部比例尺寸基本适应了人体各部的结构特征。侧角收分明显是明式家具造型的突出特点，它在视觉上给人以稳重感。例如一件长条凳，四条腿各向四角的方向叉出。从正面看，形如飞奔的马，俗称跑马叉。从侧面看，两腿也向外叉出，形如人骑马时两腿叉开的样子，俗称"骑马叉"。每条腿无论从正面还是侧面都向外叉出，又统称"四劈八叉"。这种特点在圆材家具中体现尤为突出。方材家具也都有这些特点，但叉度略小，有的凭眼力可辨，有的则不明显，要用尺子量一下才能分辨。明式家具轮廓简练舒展，其构件简单，每一个构件都功能明确，分析起来都有一定实用价值，没有多余的造作之举，这种格调使之收到了朴素、文雅的艺术效果。

　　色彩效果对家具有很大影响，匠师们尽可能把材质优良、色彩美丽的部位用在表面或正面明显位置。不经过深思熟虑，决不轻易下手。因此优美的造型和木材本身独具的天然纹理和色泽，也能为家具增添无穷的艺术魅力。明式家具分为两种艺术风格：简练形和浓华形。简练形所占比重较大。无论哪种形式，都要施以适当的雕刻装饰。简练形家具以线脚为主。如把腿设计成弧形，有"鼓腿膨牙""三弯腿""仙鹤腿""蚂蚁腿"等各种造型，有的像方瓶，有的像花尊，有的像花鼓，有的像官帽。在各部构件的棱角或表面上，常装饰各种各样的线条，如：腿面略呈弧形的，称"素混面"；腿面一侧起线的，称"混面单边线"；两侧起线，中间呈弧线的，称"混面双边线"；腿面凹进呈弧线的，称"打洼"。还有一种仿竹藤造型的装饰手法，是把腿子表面做出两个或两个以上的圆形体，好像把几根圆材拼在一起，故称"劈料"。通常以四劈料做法较多。因其形似芝麻的秸秆，又称"芝麻梗"。线脚不仅起到了增添了器身的美感的作用，同时还可

以把锋利的棱角处理得圆润、柔和，收到浑然天成的效果。浓华形家具与简练形不同，它们大多有精美繁缛的雕刻花纹，或用小构件攒接成大面积的棂门和围子等，装饰性较强。浓华形的效果是雕刻虽多，但做工极精，攒接虽繁，但极富规律性，整体效果气韵生动，给人以豪华浓丽的富贵气象，而没有丝毫烦琐的感觉。

以金属做辅助构件在明式家具中较常见，用以增强使用功能。由于这些金属饰件大都有着各自的艺术造型，因而又是一种独特的装饰手法。不仅对家具起到进一步的加固作用，同时也为家具的审美效果增色生辉。明代及前清家具的特点可概括为"精""巧""雅"三字。这也是判别明代及前清家具的标准。精，指严格选材，制作精湛。明式家具在工艺上，采用卯榫结构，合理连接，使家具坚实牢固，经久不变。巧，即制作精巧，设计巧妙。明代家具在造型结构上十分重视与厅常建筑相配套，家具本身的整体配置也主次井然，十分和谐，使用者无论坐在上面还是躺在上面都能

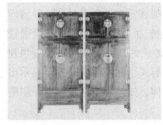

● 黄花梨方角四件柜 明
● 黄花梨圈椅 明
● 黄花梨四出头官帽椅 明

感到舒适安逸，陈列在厅堂里又起到装饰环境、填补空间的巧妙作用。雅，即是风格清新、素雅、端庄。雅，是一种文化，即"书卷气"，是一种美的境界。明代文士崇尚"雅"，达官贵人和富商们也附庸"雅"。由于明代很多居住在苏州的文人、画家直接参与到造园艺术和家具的设计制作中，工匠们也迎合文人们的雅趣，促使明式家具形成了"雅"的品性。

◎关键词：阁楼式建筑 建筑组合 装饰艺术

清代建筑艺术

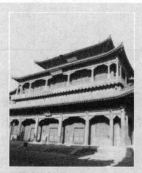

● 雍和宫万福阁

>>> 承德避暑山庄

承德避暑山庄，又名承德离宫或热河行宫，位于河北省承德市。占地564万平方米，环绕山庄蜿蜒起伏的宫墙长达万米，是中国现存最大的皇家园林，建造于18世纪初，是由皇帝宫室、皇家园林和宏伟壮观的寺庙群所组成。

清朝的康熙、乾隆时期，皇帝每年大约有半年时间要在承德度过，清前期重要的政治、军事、民族和外交等国家大事，都在这里处理。因此，避暑山庄也就成了北京以外的陪都和第二个政治中心。

拓展阅读：

《清代外史》清·天嘏
《工程做法则例》清工部

清代大型建筑的内檐构架多是梁柱直接榫接，形成整体框架，从而摆脱了斗拱的束缚，提高了建筑物的高度。清代建造的一大批楼阁式建筑，都是依照这种新的框架方式建造的，如承德普宁寺大乘阁、北京颐和园佛香阁、雍和宫万福阁等。清代大型建筑的梁柱材料多改用帮拼方式，即以小木料攒聚成大材料，外周以铁箍加固，表面覆以麻灰油饰，完全不露痕迹。

宋元以来，传统建筑造型上所表现出的鲜明特色，如巨大的出檐、柔和的屋顶曲线、雄大的斗拱、粗壮的柱身、檐柱的升起与侧脚等，在清代逐渐褪去，稳重、严谨的风格日趋消失，清代建筑不再追求建筑的结构美和构造美，而更着眼于建筑组合、形体变化及细部装饰等方面的美学形式。北京西郊园林、承德避暑山庄、承德外八庙等建筑群的组合，都达到了历史上最高水平，显示了建筑匠师在不同地形条件下，灵活而妥善地运用各种建筑体型进行空间组合的能力，也表现出他们高度敏锐的尺度感。清代单体建筑造型已不满足于传统的几间几架简单长方块建筑，而尽量在进退凹凸、平座出檐、屋顶形式、廊房门墙等方面显示出诸多变化，创造出更富于艺术表现力的形体。如拉萨布达拉宫、呼和浩特席力图召大经堂等优秀实例。

清代建筑在装饰艺术方面的成就更为突出，在彩画、小木作、栏杆、内檐装修、雕刻、塑壁等各方面，清代建筑彩画突破了明代旋子彩画的局限，不落窠臼。官式彩画发展成为三大类：和玺、旋子和苏式彩画。彩画工艺中又结合沥粉、贴金、扫青绿等手法，加强了装饰效果，更使建筑外观显得富丽堂皇、多彩多姿。在清代门窗棂格图案更为繁杂，许多门窗棂格图案已发展为套叠式，即两种图案相叠加，如十字海棠式、八方套六方式、套龟背锦式等。江南地区还喜欢用夔纹式，并由此演化为乱纹式，还有更进一步变异的粗纹乱纹结合式样。浙江东阳、云南剑川等木雕技艺发达地区，有些民居门隔扇心全为透雕的木刻制品，花鸟树石跃于门上，完全成为一组画屏。内檐隔断也是装饰的重点，除隔扇门、板壁以外，大量应用罩类以分隔室内空间。仅常见的就有栏杆罩、几腿罩、飞罩、炕罩、圆光罩、八方罩、盘藤罩、花罩等式，此外尚有博古架、太师壁等，亦为室内隔断形式。丰富的内檐隔断创造出似隔非隔、空间穿插的内部空间环境。内檐装修中还引用了如硬木贴络、景泰蓝、玉石雕刻、贝雕、金银镶嵌、竹篾、丝绸纱绢装裱、金花墙纸等大量工艺美术品的制造工艺技术，使室内观赏环境更加美轮美奂。清代建筑装饰艺术不仅是工匠的巧思异想的结晶，更凸显了中国传统建筑的形式美感。

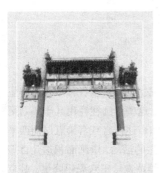

● 北京国子监牌坊

>>> "样式雷"

"样式雷"，是对清代200多年间主持皇家建筑设计的雷姓世家的誉称。

样式雷祖籍江西永修，从第一代样式雷雷发达于康熙年间由江宁来到北京，到第七代样式雷雷廷昌在光绪末年逝世，雷家有七代为皇家宫殿、园囿、陵寝以及衙署、庙宇等工程进行设计和修建。因为雷家几代都是清廷样式房的掌案头目人（相当于今天的首席建筑设计师），故被世人尊称为"样式雷"。

拓展阅读：

《样式雷考》朱启钤
《中国建筑和中国建筑师》
梁思成

◎ 关键词：工艺水平 殿式彩画 苏式彩画

建筑彩画装饰

彩画是我国古代建筑中的一个被广泛应用的重要的装饰手法。我国古建筑发展史上，宫殿、庙宇、寺院、王府以及园林的建造，直到明清时仍需进行油漆与彩画。现在最能代表古建筑的彩画工艺水平的当数北京故宫了。北京故宫采用的是"清官式建筑"的结构方式，这是由"样式雷"发明创造的。

清式彩画在故宫随处可见，一般的宫殿房屋多使用"旋子彩画"，主要殿宇则用"和玺彩画"。"和玺彩画"是一种比较高档的彩画，一般都用"金龙和玺大点金"，特别是在主梁上，大都用这种彩画，而且只在皇宫这样的地方能见到，普通建筑是没有这样高级的彩画装饰的。"和玺彩画"使用有较多的讲究，凡画这种彩画者，在明间上是上蓝下绿，明间两旁的次间、稍间则上下互换分配，次间上绿下蓝，稍间又上蓝下绿。额垫板都用红色，平板枋用蓝色，梁上要画"跑龙"，如果用绿色时则画"工王云"。"和玺彩画"的箍头、藻头都用线将它分成整齐的格子，把各种形式的龙都画在格子内，通常在箍头盒子内画"坐龙"，藻头画"升龙"或者或"降龙"，枋心之内画"行龙"，间或画龙凤。整个彩画的分布从枋心开始，向两端做对称式。还有一种是在枋心进行旋子彩画，枋心画找头，旋子画一整二破，箍头花形同菱花。这些都称为"殿式彩画"。

此外还有一种苏式彩画，在宫殿彩画中也使用较多。苏式彩画运用写实的笔法，它的内容有云冰纹、葡萄、莲花、牡丹、芍药、桃子、佛手、仙人、蝙蝠、展蝶、福寿鼎、砚、书画等。

除宫殿彩画外，还有民居建筑、寺院、贵族府第等建筑上装饰的彩画。这些彩画均不能按宫廷建筑的样式来进行。这些彩画的作者多是民间的匠师，他们可以随便选题材绘画。例如北京的许多寺庙的彩画，富于地方特色和风格，不按官式做法而由当地匠师自由绘画。这些民间建筑的大梁、二梁彩画的梁底与梁帮均用蓝、绿、红、粉四个色调。在枋心上画红色莲花，两侧面画西番莲，然后绕一圈蓝色。至于找头则用退晕边线，绿色与蓝角尖排纹样，上施红色莲花，箍头中间不以宫殿彩画那样画盒子，而画出红色莲花。大梁之上的单步梁只画找头，没有箍头，找头与大梁相同。山面平梁，只有找头并不做箍头，短柱用蓝色，山边大梁与中间大梁彩画相同。

●西藏白居寺叶底佛母殿壁画

>>> 金城公主

金城公主是唐中宗养女。景龙元年（707年），吐蕃赞普遣使请婚，中宗许嫁尺带珠丹。景龙四年（710年）春，吐蕃遣使迎公主入藏，中宗亲送至始平（今陕西兴平），赠以锦缯、杂伎百工和龟兹乐，命左卫大将军杨矩持节护送至吐蕃，赞普为她另筑城居。

金城公主入蕃30年，力促唐蕃会盟。开元二十一年（733年），唐、蕃在赤岭（今青海湟源西日月山）定界刻碑，互不相侵，并于甘松岭互市。

拓展阅读：

《西藏绘画》丹巴绕旦
《藏族传统美术概论》
根秋登子

◎ 关键词：历史画 欢庆图 木雕 肖像画

包罗万象的藏族壁画

西藏壁画内容非常丰富，有表现释迦牟尼生平及前世各种故事的本生图和佛传，还有大师传、法王传、藏王传等。这些壁画往往用几十幅乃至几百幅连环画面，来表现人物的生平事迹。如布达拉宫红宫第五层司西平措大殿的西壁上，全部是在描述五世达赖一生的活动，壁画面积达几百平方米。又如有一组唐卡，用一百多幅画面描绘萨迦法王八思巴降生、赴京州、应召进京、返藏、二次入京、皇帝册封、圆寂等整个生平经历。其中一幅在古格王朝遗址白庙中的吐蕃王朝世系图，概括了王朝的发展过程。

西藏壁画的另一种类是肖像画，如有松赞干布、赤松德赞、赤热巴巾等藏王肖像画，有文成公主、金城公主、尺尊公主等后妃肖像画以及达赖、班禅等高僧活佛等，它们着重表现历史上重大的政治事件和活动。其中以讴歌藏汉民族血肉相连的历史画在藏族壁画中很有特色。"文成公主进藏"的故事，布达拉宫大昭寺、罗布尔卡绘制的位置都十分醒目。画面通过"使唐求婚""五难婚使""公主进藏"等形象，生动地描绘了贞观十五年唐蕃联姻的重大历史事件。大昭寺、布达拉宫中的"欢庆图"，再现了文成公主驾抵"逻娑"时，吐蕃人民身着节日盛装、载歌载舞的欢迎场面。布达拉宫白宫东大殿内"照镜子"壁，描绘了710年金城公主下嫁吐蕃的历史画面。布达拉宫白宫东大殿、罗布尔卡达旦米久颇章小经堂的"猕猴变人"壁画和大昭寺主殿内门楣上的木雕，都是有名的作品，雕刻非常生动，活灵活现。

壁画中还有许多表现藏族社会生活和各个方面的画面。有丰富多彩的文化娱乐和体育竞技活动，大昭寺主殿西壁南侧一组庆贺图有歌舞、乐器演奏、竞技表演，场面非常热烈。布达拉宫壁画中也有赛马、射箭、摔跤、抱石等各种民间体育活动。桑耶寺主殿回廊中的一组民间杂技画面，内容也非常丰富，有马技、倒立、攀索、气功表演等，人物神态、动作惟妙惟肖。西藏古代建筑壁画中，有许多雄伟壮观的建筑形象画，如大昭寺、布达拉宫、桑耶寺、扎什伦布寺、萨迦寺、山西五台山等。桑耶寺全景图和落成图，画工精心描绘了五十余座殿宇、佛塔和众多的人物形象。布达拉宫兴建图是一组上百幅画面的组画，生动地再现了17世纪修建布达拉宫的情景。画面上，石匠们在忙碌地开山凿石，拉萨河上牛皮船运送着石料，成千上万的劳动者攀行在布达拉山坡上，数不清的石匠、木工在砌筑墙体、搭置梁架……正是这些藏族人民，以他们的聪明才智和勤劳勇敢，创造了灿烂的古代文化。这组壁画形象地描绘了藏族筑营建的情景，有很强的资料性，因此具有重要的研究价值。

●白玉瓜形鼻烟壶 清

>>> 利玛窦带烟进皇宫

鼻烟始自明末、兴于清代。开始作为达官贵人们权力的象征，后来遍及百姓，主要用于避瘟。最早将鼻烟传入中国的是利玛窦。万历二十九年利玛窦到北京，向万历皇帝献自鸣钟和鼻烟壶等贡品。

在这些进贡的鼻烟壶中，以"十三太保"最为珍贵。所谓"十三太保"，就是13种不同式样的瓶子，整齐地放在锦盒中。鼻烟自此开始传入宫中，后来随着皇帝赏赐给大臣们鼻烟以及鼻烟壶，开始向上层社会流入。

拓展阅读：

《中国鼻烟壶珍赏》马未都
《珍玩雕刻：鼻烟壶》杨伯达

◎ 关键词：工艺品种 艺术珍品 "文人味"

壶里乾坤，中国内画

中国内画起源于内画鼻烟壶，鼻烟于400年前传入中国后，当时已经令人如痴如醉，在清代嘉庆、道光年间，人们创制了内画壶这一新的更令人喜爱的工艺品种。发展至今，这一传统内画艺术品种已有内画鼻烟壶、内画摆件、内画佛珠、内画酒具、肖像内画壶、内画打火机、内画香水瓶、摆件等。内画艺术作为我国特有的一种艺术形式，其制作方法之奇妙，可谓鬼斧神工。艺术家们用玻璃、水晶料作为壶坯，手持特制的变形细笔，在口小如豆的瓶内反手内绘精妙入微的画面，作画时，更需气收丹田，力发腕上，精细之处非目力所能及，从而创造出这样奇特瑰丽的艺术珍品。

中国内画鼻烟壶产要有三个流浪，即京派、鲁派和冀派。京派内画鼻烟壶，京派画大师一般都有较高的文学艺术修养，内画作品也具有很强的"文人味"，内涵深远，意境无穷，笔力严谨，画风苍劲有力。鲁派内画鼻烟壶，鲁派画常选用水浒一百零八将、百骏、百兽等作为题材，其作品粗犷豪迈，风格泼辣，地方特色很鲜明。冀派内画鼻烟壶，以人物肖像选题是冀派内画的一大特色，特别是婴戏图和百子图最能反映出冀派内画鼻烟壶的艺术特点。另外，冀派也以临摹中国古代名画见长。立意深远，气韵生动，布局巧妙，线描设色浑雅丰富是冀派内画的主要特点。内画的形成有一段有趣的传说：乾隆末年，一位地方上的小官吏进京办事，他为人正直，为官清廉，希望事情通过正常渠道得以处理。由于当时朝廷官员办事效率低，他也没有进行贿赂，尽管等了很长时间，但他的事仍未得到解决。待钱粮耗尽后，无奈之下，只好寄宿在京城的一所寺庙里。他嗜好鼻烟成癖，当玻璃鼻烟壶中的鼻烟用尽时，他便用烟签去掏壶壁上粘有的鼻烟，因此壁上形成许多的划痕。有一天，这个鼻烟壶恰巧被一个有心机的和尚看见，这和尚通过实验，把竹签烤弯削出尖头，蘸上墨在透明的鼻烟壶的内壁上画上图画，这种奇特的画就诞生了。

内壁没有磨砂的透明玻璃壶是最初的内画鼻烟壶，因为内壁光滑，不易附着墨和颜色，因此只能画一些简单的画面和图案，比如蝈蝈、白菜、龙、凤和简笔的山水、人物等。后来，艺人们用铁砂和金刚砂加水，在鼻烟壶的内面来回摇磨，这样使鼻烟壶的内壁呈乳白色的磨砂玻璃，细腻而不光滑，容易附着墨色，效果就像宣纸一样。之后，内画鼻烟壶又出现了一些比较精美的作品，最后发展成诗书画并茂的艺术精品。

◎ 关键词：古代工艺 综合艺术品 "背画"

"反手作画"——内画鼻烟壶鉴赏

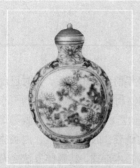

●粉彩开光菊花图诗句鼻烟壶 清

>>> 雍正定名鼻烟

据介绍，一开始鼻烟没中国名字，一般都是按鼻烟的外语发音直接音译过来，且有多种不同的发音："布鲁灰陆""克伦士那乎""士那乎"。这几种发音中，"士那乎"好叫一些，皇家便称鼻烟为"士那乎"。

到了雍正年间，雍正皇帝觉得"士那乎"这个外国名叫着别扭，就根据鼻烟是用鼻子来闻的特点，把"士那乎"命名为"鼻烟"，至此，鼻烟开始有了中国名字。

鼻烟壶选材丰富、造型多样、制作精致、玲珑秀美，因此常常使人爱不释手。艺术匠师们的灵巧、耐心、毅力和修养只有在内画鼻烟壶上，才能够得以最充分的体现，这也使得内画鼻烟壶得以成为中国古代工艺美术发展史后期的一颗闪亮的明珠。

内画鼻烟壶是书法、绘画、选材和雕琢四个方面相得益彰，互相衬托的综合艺术品。欠缺任何一方面，都将使一件内画鼻烟壶成为"残次品"。对于一件内画鼻烟壶，书法和绘画是必不可少的。但书法和绘画又是中国文化精髓的重要组成部分，是中国的"国粹"，自产生之日起，便对中国的王室和文人阶层有着深刻的影响。因此，要用"背画"技法，即反笔在鼻烟壶内成功地进行书法和绘画创作，就要求制作者必须具有较高的书法、绘画，甚至历史、文学修养。

内画过程中，除了要立意创新，正确选取素材，恰当地构图和布局之外，同时还要注意书法、绘画的内容与质地本身的统一。对于定向内画作品，还要注意与使用者之间的内在联系。内画鼻烟壶的制作在质地、壶壁、笔、颜色等方面要求极为严格。在原材料的选择上，以玻璃为主，另外还有水晶、茶晶、琥珀以及浅色、透明度较好的玛瑙等保持。为了使使用者能看清壶中书写绘画的内容，上述原材料必须保持透明洁净，并且要进行合理的打磨，使内画的内容在透过壶壁的折射过程中不至于变形损耗，影响观赏效果。

内画鼻烟壶是一门鬼斧神工、巧夺天工的技艺，高超的内画大师们往往能在人们难以想象的鼻烟壶内，随心所欲，妙笔生花，流畅顿挫，运用自如。在那寸天厘地的小空间里，巧笔书出川闻风流，画出世上万象。它是在民间发明并主要是在民间制作的，有着鲜明的创作者和使用者的烙印。内画鼻烟壶上，除了有内画者的题跋、印迹外，一般还有使用者的名姓及其他人的赠言。这样，就使内画鼻烟壶不仅能以内画的精美取胜，还能以内画者和内画主题与使用者的内在关联，更具收藏和保存价值，同时也提高了鼻烟壶的品位。

拓展阅读：

《明清陶瓷鉴定》耿宝昌
《晋祖笔记》清·王士禛

巨人之肩——明清美术

● 无锡惠山泥塑小阿福

>>> 惠山泥人"大阿福"

惠山泥人代表作品"大阿福",是根据民间传说创作出来的,主要是取其镇邪、降福之意。

相传在远古时代,无锡惠山出现了一只怪兽,称"青饕",经常出没山林,伤害百姓,尤其专爱吞食小孩,祸横村舍。于是,上天命"沙孩儿"下凡除害,扮作一对金童玉女,嬉闹游乐,引"青饕"出林,奋力搏斗,终将怪兽降服,惠山的百姓为敬重"沙孩儿"的恩德,取惠山黑泥塑像供奉,尊称为"大阿福"。

拓展阅读:
《游惠锡两山记》明·王季重
《东京梦华录》北宋·孟元老

◎ 关键词:超人技法 传统形式 文化底蕴

泥人张彩塑

说到天津一绝,泥人张彩塑可谓当仁不让。从第一代张明山开始,至今已传了五代。140多年来,泥人张的名字在群众当中如同神话般地传诵着。传说,张明山去看戏时,袖里常藏着泥,一边看一边在宽大的袖里捏头像,一曲未了,他便捏出了各个角色,活灵活现,各具特色。此外,他还善塑肖像,曾给不少名人塑过像。人们说,泥人张把泥人都捏活了,就缺一口气。作为雕塑的一种传统形式,泥塑有着丰富的文化底蕴,其题材主要来源于百姓耳熟能详的民间传说、戏曲故事等。天津泥人这种民间艺术,在清代乾隆、嘉庆年间就已享有很大声誉,而真正使这门艺术大放异彩的,当推"泥人张"。"袖里藏泥""像里见心""众里挑一"为其三大绝技。民间流传他有着高超的技法,只需和人对面坐谈,搏土于手,不动声色,瞬息即成。

张明山是"泥人张"的开创者。他自幼跟随父亲学艺,并把传统的捏泥人技艺提高到圆塑艺术的水平,又用色彩、道具加以装饰,形成独特的风格。泥人张代代都有新的发展,其第二代传人张玉亭,倾向现实主义的创作道路,表现技巧异常丰富,作品的题材范围也得到了扩展。到了第三代的张景祜,第四代的张铭、张钺,他们在继承前人成果的基础上,吸取了国画色彩和壁画图案的长处,注意掌握人体比例使之合乎透视原理,从而加强了构图的完整性,创作的题材也更加广泛,使泥人张的彩塑艺术更加充实和提高。

《钟馗嫁妹》是泥人张最精彩的作品,它是一套29个形象的巨作。人物动作、性格、表情各不相同,或胖如蠢猪,或瘦如豺狼,或奸诈,或贪婪,或狡猾,或凶残,形形色色,面目可憎可笑,看了令人捧腹。泥人张的作品多次参加国际性展览,屡获殊荣,享誉国内外。有些国家还将其作品注明"中国之特产"作为藏品陈列。中国美术馆收藏泥人张的作品达九件之多,居民间艺术品之首,成为国宝之一。

●吉祥天母像 清

>>> 印度婆罗门教

婆罗门教是印度古代宗教,起源于公元前2000年的吠陀教,形成于公元前7世纪。公元前6世纪至公元前4世纪是婆罗门教的鼎盛时期。公元8、9世纪,婆罗门教吸收了佛教和耆那教的一些教义,结合印度民间的信仰,经商羯罗改革,逐渐发展成为印度教。

婆罗门教与演变后的印度教没有本质上的区别,其教义基本相同,因此,印度教也称为"新婆罗门教",前期婆罗门教则称为"古婆罗门教"。

拓展阅读:
《大唐西域记》唐·玄奘
《印度河畔的高度文明》
　[德]曼弗雷德马伊

◎ 关键词:护法神 藏传佛教 造像 复杂

奇特的空行护法像

护法神,顾名思义,是指护卫佛法的神,是藏传佛教中数量最多的一类神。护法神的来源有很多,大多是外来神,有的来源于印度婆罗门教和印度教,如帝释天、四大天王等;有的来源于西藏苯教和民间信仰,如长寿五仙女、十二丹玛女神等;还有的来源于蒙古和汉族的民间社会信仰,如白哈尔、关羽等。不过,这些外来神进入佛教后都被重新赋予了新的宗教履历和宗教功用。有些成了某一教派的护法、有的作为某地或某寺的保护神、有的掌管众生的生死、有的专司世间福禄……这些护法神各司其职,起到维护佛法和世间众生的功用。而且随着佛教的不断发展,多数护法神的履历和职能也因此发生了变化。或司职等级有变,或分管地有变。如吉祥天母原为大昭寺的保护神,后来升格为拉萨城的保护神。而有的护法为各教派共同崇奉,有的则只为某些教派崇奉。我们经常看到一些护法神,出自不同的经典记载,其履历、形象特征都大有区别,这正是护法神信仰发展变化的结果和表现,不同教派和不同地域的信奉也是这一变化的重要因素之一。

空行是藏传佛教中一类特殊的神,又称勇士空行。在性别上,空行包括男女两种,男性称为勇士,女性称为空行母。在等级上,空行也分为两类:一类是世间空行,或称业力空行;一类是出世间空行,或称智慧空行。世间空行主要起护持佛法的作用,而出世间空行可以作为众生修行依止的对象。空行的形象非常独特,一般是单腿站立,脚下踩仰卧外道,头戴五骷髅冠,双乳高隆,腰间围兽皮,手执骷髅碗、月刀等法器,以女性形象的空行母像较为常见。

在宗教等级上,护法神也有世间和出世间之分。世间护法地位较低,尚没有出离三界;出世间护法地位较高,已断除烦恼,证得圣果,也可作为众生密修依止的对象。出世间护法数量较少,主要有吉祥天母、大黑天、多闻天王、黄财神、地狱主等。常见的护法大部分是世间护法,其数甚多,是护法神的主要组成部分。如白哈尔、金刚具力神、大梵天神、善金刚、长寿五仙女等。护法神的形象在藏传佛教各类造像中最为复杂,大体上可以分为善相和怒相两类。善相护法神多为美丽的女性形象,象征和平与宁静,造型也比较简单,一般是一面二臂的坐姿形式,如长寿五仙女等。怒相护法神的形象则相对复杂,有多面多手的不同造型,有坐立飞舞等不同姿势,有红黄蓝白等不同颜色,有猪狗牛羊等不同坐骑,另外还有手印、执物、衣饰等复杂变化。护法神中多为此类奇形怪状,变化无定的仇怒形象。

●竹雕林泉隐士图笔筒 清

>>> 封锡爵

封锡爵,清代竹刻家。字晋侯。嘉定(今属上海市)马陆人。封氏先人皆工诗善书,至锡爵辈始以竹刻传世。其性淡泊,平日常居家杜门,经年不入城市而潜心竹刻,长于竹根圆雕,格调高雅。有代表作竹雕《晚菘形笔筒》传世(藏故宫博物院)。

其弟锡禄、锡璋均精竹刻,而受康熙帝赏识,于康熙四十二年(1703年)应诏入京,供奉养心殿,专事雕刻,声闻于朝。兄弟三人之中,以锡禄技艺最为杰出。

拓展阅读:

《古玩指南》清·赵汝珍
《竹人录》清·金元钰

◎ 关键词：祥瑞之物 嘉宝派 金陵派 留青刻法

中国的竹雕工艺

我国是世界上最早用竹和最善用竹的国家之一。竹子的结实笔挺,虚中洁外,外表光滑,色彩光泽接近琥珀,且具有浑厚坚韧的特性,被人们认为是祥瑞之物。明以前,传世的竹刻器物和知名刻工很少,明中叶以后至清代,竹刻名家辈出,使竹刻艺术从实用转变成为供人们鉴赏收藏的艺术品。嘉定、金陵是明代竹刻艺术的集中地,分为嘉定派和金陵派。嘉定朱松邻祖孙三代的深刻法,金陵李耀、濮仲谦的浅刻法,清初张希黄的留青刻法,在竹刻艺术发展史上留下了最浓重的一笔。三朱擅用深刻作浮雕和圆雕。其中浮雕又分浅浮雕和高浮雕两种,可使器物增加立体效果,它与透雕同属于竹刻中的阳文刻法。刻竹方法为铲去较多竹地,使文饰凸起于上,并能分出层次,高浮雕可分五六层,使器物有圆浑之感,三朱竹刻用刀如运笔,生动有力,人物及动物神态自然。明代竹刻金陵派创始人濮仲谦,人称"大璞不斫",刻法与嘉定派不同,不事精雕细琢,只就其天然形态并稍加凿磨。其作品大都略施刀刻即生自然之趣,使器物古雅可爱。浅刻是金陵派的主要技法,即竹刻中的阴文刻法。这种刻法不仅有线也有面,刻出的景物可重现书画的笔情墨趣。留青刻法,出现于清代中期,也称"贴簧""文竹""竹簧",经煮、晒、压、胶合或镶嵌在木胎及竹胎器物上,然后磨光,再在上面雕刻书画纹饰,由于簧色洁净无瑕,嫩簧娇润,宛如象牙。使用这种技法的人物以张希黄为代表。

清初定派第一名手吴之番,继承明代中叶以后的竹雕工艺传统技法。他后来创造的以浅浮雕突出题材,留空四周做背景的雕法取法北魏浮雕工艺,刻画人物生动有趣。以封锡爵、封锡禄为代表的练水竹刻世家,累代相传,有五六代以上。封锡禄工圆雕,擅竹根人物,康熙四十二年入京,以竹艺值养心殿,声名鹊起。这是竹刻艺人服务宫廷之始。雍乾之间,嘉定派的刻竹名家首推周颢。他对书画有一定造诣,擅以阴文刻山水、人物、树石,将南京画法运用到刻竹艺术上,用刀痕再显笔墨意趣,刀法秀丽挺劲,大大影响了清后期的竹刻艺术。乾隆时,竹刻艺术进入了一个鼎盛发展的时期。嘉道以后,就以贴簧取而代之,地区也不仅限制于嘉定、金陵两地,还扩大到东南诸省,并以浙江省为主。

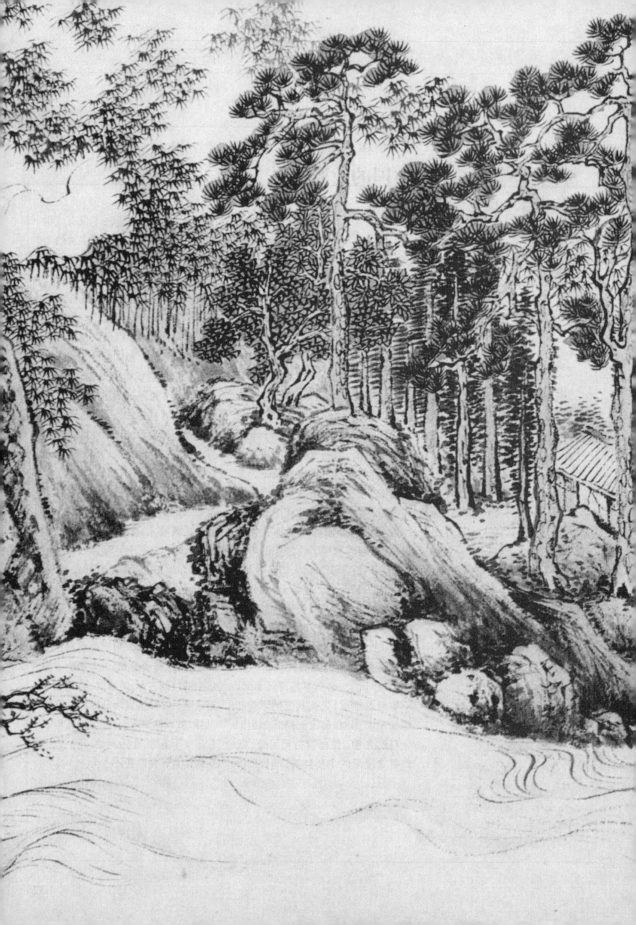

流彩纷呈——

近现代美术

—— 清末民初，民主革命和近现代西方文化思想，尤其是马克思主义的传播，使美术发展也产生了深刻的变革。

—— 1919年，"五四"运动、新文化运动提出"美育代替宗教"的革命口号，促使画家兼美术教育家（即"学院派"或"教授派"）成为画坛的主流。

—— 随着中外文化交流日益频繁，一些坚持弘扬中华传统艺术，有革新精神的画家，不断增加学养，为推进绘画的发展做出了贡献。另一些留洋归国的画家，主张中西兼容，充分吸收西画优秀成分，以推进中国绘画的改革。

—— 1949年10月1日，中华人民共和国成立，中国美术开始了一个新阶段。中国画呈现复兴之势，美术创作和论争也相当激烈。中国绘画艺术由古典向现代过渡，进入了"源于生活、高于生活"的更高境界。

●齐白石像 吴作人

>>> 齐白石老年逸事

白石老人90岁左右时，有次画虾，他在纸上画了一根长长的头发粗细的须，一边对在旁观看的人说："看我这么老了，还能画这样的线。"

诗人艾青多次陪外宾去访问他，有一次外宾走后老人很不高兴。艾青问他为什么，他说："外宾看了我的画，没有称赞我。"艾青说："外宾称赞了，只是你听不懂。"老人说他要的是外宾伸出大拇指。后来艾青感慨地说："老人多天真哟！"

拓展阅读：

《白石自状略》齐白石
《齐白石画集》
人民美术出版社

◎ 关键词：传奇色彩 文化功力 民族特色

性情丹青——齐白石

齐白石（1863—1957年），原名齐璜，字濒生。白石是借用湖南湘潭老家村庄的名字。别号有三百石印富翁、借山吟馆、寄萍堂主人、老萍、借山吟馆主者、杏子坞老民、木人、木居士等。这位木匠出身的大艺术家诗、书、画、印无不卓绝，在艺术上的经历很有传奇色彩，他自认为他的篆刻第一，诗词第二，书法第三，绘画第四。

他的篆刻初学浙派中的丁敬、黄易，后学赵之谦、吴昌硕。他从汉《祀三公山碑》得到启发，改圆笔的篆书为方笔；从《天发神谶碑》得到启发而形成了大刀阔斧的单刀刻法；又借鉴秦权量、诏版、汉将军印、魏晋少数民族多字官印，形成纵横平直、不加修饰的印风。他在艺术见解上最推崇"独造"，并且身体力行，发挥独创性，曾说："刻印，其篆法别有天趣胜人者，唯秦汉人。秦汉人有过人处在不蠢，胆敢独造，故能超出千古。余刻印不拘古人绳墨，而时俗以为无所本，余尝哀时人之蠢，不思秦汉人，人子也，吾亦人子也，不思吾有独到处，如今昔人见之，亦必钦仰。"

在绘画艺术上齐白石深受陈师曾影响，同时在写意花鸟画上承徐渭、朱耷、"扬州八怪"以及吴昌硕之风，体现出深厚的传统文化功力。

他擅长画花鸟，笔酣墨饱，力健有锋。画虫则一丝不苟，极为精细。他推崇徐渭、朱耷、石涛、金农等人的创作。尤工虾蟹、蝉、蝶、鱼、鸟、水墨淋漓，充溢着自然界生气勃勃的气息。山水构图奇异，独辟蹊径，极富创造精神，篆刻独出手眼，书法卓然不群，蔚为大家。

齐白石继承了中国民族艺术的优秀传统，在绘画、书法、刻印上都有着非凡的成就，创造出自己独特的艺术风格，是近现代最杰出的艺术家之一。他的画无论山水、花卉或虫草，都给人明朗、清新、简练、生气勃勃之感，并且具有鲜明的民族特色，达到了形神兼备、情景交融的境界。他的作品笔墨凝练，老笔纵横，将水墨运用功夫发挥到了极致。

齐白石的创作风格在继承我国传统绘画表现方法的基础上，还吸收民间绘画艺术之营养，通过对生活现象的深入观察，加以融汇提炼，铸就了他特有的艺术风范。作品以写意为主，题材从人物、山水到花鸟、鱼虫、走兽几乎无所不画，笔墨奔放奇纵，雄健浑厚，挥写自如，富有变化，善于把阔笔写意花卉与工笔细密的写生虫鱼巧妙结合，造型简练质朴，色彩鲜明强烈，画面生机蓬勃、雅俗共赏，独树一帜，为世人所称道。

● 篆书"衡"字 齐白石

>>> 齐白石"磨石浆"

木匠出身的齐白石，爱好刻印。一次他看到著名篆刻家黎微刻印，就向他学习，他问黎的弟弟铁安说："我总刻不好，怎么办呢？"铁安对他戏说："你呀，把南泉冲的楚石，挑一担回去，随刻随磨，刻它三四大盒，都化成石浆，印就能刻得好了。"

齐白石听后，从此发愤努力，常常弄得东面屋里浆满地，又搬到西面屋里去刻，正是这样的刻苦努力，使他后来在篆刻艺术方面达到很高的水平。

拓展阅读：

《齐白石篆刻精品赏析》
西泠印社出版社
《齐白石年谱》黎锦熙

◎ 关键词：篆刻 诗词 书法 绘画

痛快淋漓——齐白石的篆刻

齐白石是一位集诗、书、画、印四绝于一身的艺术大师，在艺术上的经历也极富传奇色彩。对四绝，白石老人自认为篆刻第一，诗词第二，书法第三，绘画第四。在篆刻上，白石老人篆刻初学浙派中的丁敬、黄易，后学赵之谦、吴昌硕。从汉《祀三公山碑》中得到启发，改圆笔的篆书为方笔；从《天发神谶碑》中得到启发而形成了大刀阔斧的单刀刻法；又从秦权量、诏版、汉将军印、魏晋少数民族多字官印等受到启发，形成纵横平直，不加修饰的印风。

在艺术见解上，齐白石最推崇"独造"，并且身体力行。他说："刻印，其篆法别有天趣胜人者，唯秦汉人。秦汉人有过人处在不蠢，胆敢独造，故能超出千古。余刻印不拘古人绳墨，而时俗以为无所本，余尝哀时人之蠢，不思秦汉人，人子也，吾亦人子也，不思吾有独到处，如今昔人见之，亦必钦仰。"他在年轻时为雕花木工，为治印打下了良好的基础，所以，他治印腕力过人，刀法熟练。在治印上，齐白石跳出古人窠臼，反对拟摹古人，主张推陈出新，常说："世间事贵在痛快。"痛快就是刚直纵横，锋芒尖锐。篆刻要尽量发挥自己的情趣，抒发出苍老浑厚古朴的精神，表现雄伟刚直的独特风格，自成一家。一般人刻印是四个方向：去一刀，回一刀，纵横来回各一刀。而齐白石在刻印上的一些特点同写字一样，写字下笔不重描，纵横各一刀，只有两个方向。

《白石》堪称是齐白石的代表作，两字笔画少而单调，但经作者精心奇妙的章法处理，两个方口，呈上下、大小错落排列，使两个字的重心发生了变化。而"白"三画的间距也不均等，"日"上似篆似隶的一竖一撇，与"白"字一长横各有穿插之妙，撇隔开两字方口横线条，又在左下方留出大块的空白，增添了灵动之感。白石老人在刻印上真知灼见颇多，他一向主张印章的空白，可以开拓意境，形成强烈的虚实对比，调动欣赏者的积极性。而对待碑帖、工具书上的篆字，则要摄其精神，在不违背原则的前提下，加以改造独创。

多字白文巨印"中国长沙湘潭人也"，以满目纵横排列的线条作为全印基调，或粗或细，或长或短，或正或斜，或疏或密，显示出线条的节律美。在留红上，也因为自然天成，故而被分割的空间块面，给人留下无尽的遐想。齐白石刻印纯用单刀阔斧的单刀冲刻，追求痛快淋漓，反对做作修饰。

●居池阳旧作 黄宾虹

>>>"该出手时就出手"

　　1911年，辛亥革命风起云涌，上海的革命党人也起义响应，尽管当时胜败未卜，但向往光明的黄宾虹已兴奋不已。

　　当时的十里洋场，帝国主义列强依然横行霸道。某日，几个外国流氓在街上撒野，引起众人愤怒。黄虽为文人、画家，但平日运腕之余亦习武，每日闻鸡起舞，练就一身好拳脚。此刻他路见不平，挺身相救，抡起铁拳怒斥外国流氓，围观的众同胞亦齐声喊打来助威。外国流氓见势不妙，抱头鼠窜。

拓展阅读：

《黄山画家源流考》黄宾虹
《黄宾虹文集》
　　　上海书画出版社

◎ 关键词：后起之秀 焦墨 浓墨 五字笔法

冠绝风华——黄宾虹

　　黄宾虹（1864—1955年）是20世纪中国杰出的画家，与齐白石齐名，人称"北齐南黄"，其成就可见一斑。黄宾虹精研山水画创作、金石学、美术史学、诗学、文字学、古籍整理出版等各领域，其弟子众多，著名的有郭味蕖、林散之、李可染、王伯敏等人，他的创作影响很大，当代中国画家或多或少都从黄宾虹那里汲取过养分。

　　黄宾虹是现代画坛上成就卓著的一代宗师，也是新安画派的后起之秀。早年山水画深受李流芳、程邃等人的影响。中年以后，艺术追求从着重师法古人转到重在师法自然，从50岁到70岁的20年间，他遍游名山胜境，留下了数以万计的写生图稿。70岁以后，画风大变，作品浑厚华滋、意境深邃，自成一家，以精于墨法，善用焦墨和浓墨著称。他根据多年的实践，总结出"平、留、圆、重、变"五字笔法和"浓、淡、破、泼、焦、积、宿"七字墨法，具有非凡的理论价值，意义重大。

　　黄宾虹不仅是古典艺术的集大成者，又是中国画由古典到现代的开拓者，艺术成就以及对中国画坛巨大影响。他认为，"用笔一涉图绘，则有关乎全局，不可不慎"。他曾论述说："笔乃提纲挈领之总枢纽，遍于全画，以通呼吸，一若血脉之贯注全身。意存笔先，笔外意内，画尽意在，像尽神全，是则非独有笔时须见生命，无笔时亦须有神机内蕴，余意不尽。以有限示无限，至关重要。笔力透入纸背，是用笔之第二妙处，第一妙处，还在于笔到纸上，能押得住纸。画山能重，画水能轻，画人能活，方是押住纸。作画最忌描、涂、抹。描，笔无起伏收尾，也无一波三折；涂，是仅见其墨，不见其有笔，即墨中无笔也；抹，横拖直拉，非人用笔，是人被笔所用。用笔时，腕中之力，应藏于笔之中，切不可露出笔之外。锋要藏，不能露，更不能在画中露出气力。赵孟頫谓'石如飞白木如籀'，颇有道理。精通书法者，常以书法用于画法上，昌硕先生深悟此理。我画树枝，常以小篆之法为之。"

　　他的代表作《青城山中坐雨图》是其游历祖国名山大川时，以四川青城山为题材绘制而成。画面上，一座崔巍的山峰经雨水洗礼，氤氲弥浓的烟雾似一缕轻岚在山谷中白纱一般地流动；乳白色的雾状，落似气势宏大的瀑布，开如雪莲一般的水花。峭壁下的一个褶皱里，有散落的民居，民居周围弥漫着如烟的雾。在迷离中，那苍老的村居似乎已被雨水漫抹得俊逸年轻，潇洒动情。山脚崖底，水绕着山走，路缠着山转，溪上的雨丝已是浑然不见，但银瀑似的溪流正将顾长的一匹烟云蜿蜒载向大江河海。溪边有两棵树摇摆着，好似唱着曼妙的歌。

●董北苑溪山雪霁图 张大千

>>> 张大千戒赌

张大千27岁的时候学会了打麻将，刚开始是偶一为之，后来越陷越深，有一次被人设下圈套，用家里祖传的无价之宝——王羲之的《曹娥碑帖》抵了赌债。母亲临终之前想看一看这件传家宝，张大千手足无措，欲哭无泪。

这件事被好友叶恭绰知晓，叶毅然将自己花重金从别人手中购得的这一珍宝归还张大千。张大千十分感激，并且因为此事，发誓至死不进赌场，还以此事教育儿孙不准赌博。

拓展阅读：

《张大千画集》
天津人民美术出版社
《张大千的艺术》包立民

◎ 关键词：后起之秀 "大千体" 里程碑

五百年来一大千

张大千是我国近现代成就卓著的伟大书画家，也是举世公认的世界级艺术大师，他在工笔、写意、水墨、重彩等书画创作方面都成就斐然。我国艺林早有"五百年来一大千"之赞，在西方亦公认张大千是中国画家的翘楚。早在1954年，纽约世界美术协会即公举张大千先生为当代第一大画家，以金质奖章相赠。

张大千绘画的成长时期，可以分为继承家学与拜师名家两个成长时期，用他自己的话说，即是"幼饫内训，冠侍通人"。张大千生于四川内江县一个寻常家庭。父亲从事小贩生意，母亲曾友贞聪慧仁慈，擅长绘画、白描、绣花等，曾以刺绣、画花鸟为业，补贴家用，所画工笔花鸟远近闻名，人称"张画花"。大千的二哥善子和大姐琼枝，都自幼从母学画。善子成年后以画虎名世。张大千幼承母教，兄姐传授，悟性高，长进极快。张大千常说："我之所以绘画艺术有此成就，是要感谢二家兄的教导。"后师承曾熙、李瑞清学习书法、绘画、诗文。

张大千26岁时，随二哥善子参加上海的"秋英会"，拜见雅集聚会的文人儒士，受到前辈们的赏识，在众人面前，张大千放笔绘画题诗，显露才华，一鸣惊人，被赞之为"后起之秀"。

他的山水画初学石涛，登堂入室，继而精研唐、宋、元、明诸家，博采众家之长，入古而化。其山水造型、构图、用笔、设色等方面均有别于众家而独树一帜，特别是晚年创造的泼墨、泼彩新法，形成了墨色融洽，光彩有致的独特风格；他的人物画初学唐寅，进而效法赵孟頫、李公麟等诸家，均得其神。他的人物画线条优美，潇洒秀逸；他的花鸟画初习陈老莲工笔，又得益于八大、青藤、扬州八怪，深谙各派技法而自成体貌。在花鸟中，尤善荷花，无论工笔、写意，具臻妙境，独树一帜，人们赞其为"画荷圣手"。大千的书法也是独创一格，称"大千体"，主要受李瑞清的影响，对北魏碑刻情有独钟。用墨浓淡配合，枯润相间，横笔一波三折，毫墨间洋溢着豪放不羁的风格。

他的代表作《华山苍龙岭图》细笔精致，山石纹路勾勒入微；淡花青、浅石黄分别薄染轻晕山体，清丽透亮，柔和温润。1942年，他到敦煌临摹，经过两年半的时间，汲取了古人宋元五代的绘画技巧，形成了张大千自己的独有画法。《苍莽幽翠图》画于1945年，他的这幅画在构图上，章法严谨，结构奇突。整幅图画，大气磅礴，空灵潇洒，充分展示了张大千先生的绘画风格，也可以说是他一生绘画艺术成熟的标志和风格转折点，也可说是中国现代美术史上一个里程碑式的画作。

流彩纷呈——近现代美术

●盛夏图 李苦禅

>>> 李苦禅"怒斥"林彪

20世纪60年代时，有人曾专请苦禅大师画幅鹰，画后说："请题上´林彪元帅正之´。"大师随口问道："是哪个彪字？""虎字加三撇的彪。""不好，此字太俗，不过，俗字不俗写也可凑合用。"说着写了一个长尾的一笔式虎字，右边点了三个点。

此画拿走数日，始终没有回音。询问后方知此鹰太凶，元帅有病，怕刺激，不让入室。大师听罢愤然说："又不是我要送他，莫非元帅是属兔之人，怕老鹰不成？"

拓展阅读：
《苦禅宗师艺缘录》李燕
《李苦禅画集》
上海人民出版社

◎ 关键词：写意花鸟画 教育家 书法入画

李苦禅

李苦禅是我国现代大写意花鸟画家、美术教育家。名英，号励公，山东高唐人。出身贫苦家庭，在民间绘画艺人影响下学画。1919年入北京大学附设的"勤工俭学会"半工半读，同时在"业余画法研究会"师从徐悲鸿学习素描与西画，之后又在北京大学中文系和北京国立艺术专科西画系学习。这期间，他常靠晚间拉洋车维持生活。"苦禅"二字是其同学林一卢所赠，"苦"即苦难的经历，"禅"古称写意画为禅字画。1923年，齐白石大师纳李苦禅为徒，并视为知己。曾预言"来日英若不享大名，世间是无鬼神也"。

李苦禅擅大写意花鸟画。代表作有《盛夏图》《松鹰图》等。绘画主张以书法入画，作品既继承绘画传统，又熔中西技法为一炉，渗透古法又能独辟蹊径，自立面目。常以松、竹、梅、兰、菊、石、荷、鱼、鸡、鹰等为题材，笔墨厚重豪放，气势磅礴逼人，意态雄深纵横，形象洗练鲜明，树立了写意花鸟画的新风范，长屏巨幅更为世人所瞩目。他的书法以草书见长，朴雄浑厚，风神婉转，与其画相得益彰。李苦禅常言："字画如其人，艺术及人品之体现，人无品格，行之不远，画无品格，下笔无方。"李苦禅尽管一生劫难环生，备历艰辛，但始终以锲而不舍的精神，执艺不辍，及至老年。

李苦禅既掌握深厚的传统绘画技巧，又不乏创新之举。其画在总体上以雄浑、朴厚、豪放为特色，所画禽鸟，亦多为鹰、鹫、鹭鸶等大鸟。在艺术造型上，尊重师法自然的原则，并注重意象的创造，他画的鹰，综合了鹫、雕之形象特征，是他着意塑造的一种勇猛矫健的象征性形象。在笔墨技巧上，重用笔，以笔主筋骨，主张书法入画，笔笔写出，曾有"书至画为高度，画至书为极则"之语。他的画作以水墨为主，间作重彩写意，凝厚的笔墨与金碧的色彩相映衬而别具一格。章法上善于造势和处理结构线的矛盾，以增加画面的张力。李苦禅继承了文人画传统，又为之注入了新的时代气息，个性鲜明，是为世人所敬重的画家。

●松鹰图 李苦禅

●群马 徐悲鸿

>>> 徐悲鸿画猫

1941年，"皖南事变"爆发，在国立中央大学任教的徐悲鸿满怀悲愤画了一幅《怒猫图》，图中一只雄猫立于巨石上，竖起两耳，怒睁着一双圆眼睛，猫须挺直如利锥，咬牙切齿，微张巨口，面向纸外做捕鼠状。图上只写有"壬午大寒"四个小字，并盖上悲鸿名章。

田汉看到《怒猫图》后，赞不绝口，当即吟诗一首，诗云："已是随身破布袍，那堪唧唧啃连宵。共嗟鼠辈骄横甚，难怪悲鸿写怒猫。"

拓展阅读：

《徐悲鸿年谱》李松
《徐悲鸿研究》艾中信

◎ 关键词：现实主义美术 爱国主义 画马

艺坛巨匠——徐悲鸿

徐悲鸿是在近代中国美术界享有盛名的画家，国内外画坛皆誉其为"一代宗师"。他自幼随父徐达章学习诗文书画，1917年留学日本学习美术，不久回国，任北京大学画法研究会导师。1919年留学法国，1923年入巴黎国立美术学校，学习油画、素描，并游历西欧诸国，观摩、研究美术作品。先后任上海南国艺术学院美术系主任、中央大学艺术系教授、北京大学艺术学院院长。曾在法国、比利时、意大利、英国、德国及苏联举办中国美术展览及个人画展。抗日战争爆发后，在香港、新加坡及印度举办义卖画展，宣传支援抗日。后重返中央大学艺术系任教。中华人民共和国成立后，历任中华全国美术工作者协会主席、中央美术学院院长等职。

徐悲鸿主张绘画应作现实主义美术，强调写实，提倡师法造化，"尽精微、致广大"，反对因循守旧，注重兼蓄并收，对中国画主张"古法之佳者守之，垂绝者继之，不佳者改之，未足者增之，西方绘画可采入者融之"。擅长素描、油画、中国画。其素描多作人物肖像，造型精练、准确，注重线与面的结合；油画长于人物、风景，作品表达了爱国主义和人道主义思想；中国画则融西方艺术手法于中国传统艺术之中，使作品特色鲜明、别具一格。兼工人物、花鸟、走兽、山水，尤善画马，作品表现了中华民族坚韧不拔的进取精神。

徐悲鸿不但进行艺术创作，还长期从事美术教育，教学上，他主张严格的基本功训练和现实主义创作思想，培养了一大批美术人才。代表作有油画《田横五百士》《九方皋》《漓江春雨》《晨曲》《泰戈尔像》《奔马》等，并且著有《徐悲鸿艺术文集》等。

徐悲鸿以画马著称于世，他画马，不仅只为一般观赏，而是在马身上赋予了象征意味，大多是借以抒发郁结难言之悲愤和爱国忧世的心情。1932年，"一·二八"事变爆发，徐悲鸿基于爱国热情，画了一匹昂首屹立的马，命名为《独立》，表达出希望祖国独立强盛的时代意识，使人感奋。1935年，徐悲鸿画《奔马》一幅，并题写了"此去天涯将焉托，伤心竞爽亦徒然"之句，忧国忧民之心溢于言表。

1949年，中华人民共和国成立，徐悲鸿画了一幅题为"奔向太阳"的奔马图。抗美援朝战争中，他为志愿军画《奔马》。徐悲鸿用泼墨写意或兼工带写，塑造了千姿百态、倜傥洒脱的马，他在艺术作品中所寄托的内涵，是给人以鼓舞的重要精神力量。

●周小燕肖像 潘玉良

>>> 库尔贝

库尔贝（1819—1877年），出生于法国东部小镇勒南，是为19世纪的法国绘画带来最强烈影响的画家之一。初在贝桑松学法律，后来利用晚间到美术学校学画。1839年到巴黎专攻绘画，并埋头临摹研究卢浮宫名画。他热情歌颂劳动者，在法国画坛上独树一帜。

库尔贝是写实主义运动的开拓者，他开辟了通往印象主义绘画的道路，密切了艺术家和资助者之间的联系，并倾注力量积极举办个人画展。

拓展阅读：

《潘玉良油画集》中华书局
《潘玉良传》伊戈

◎ 关键词：新美术教育 印象派绘画 独创性

画魂潘玉良

潘玉良是中国著名女画家、雕塑家，原姓张，后随夫姓，改名潘玉良。她是民初女性接受新美术教育，成为画家的极少数例子。女性画家限于客观条件，成功的难度要比男性大得多，要成就绘画事业必须付出许多牺牲。她留学于巴黎及罗马美术专门学校，作品陈列于罗马美术展览会，曾获意大利政府美术奖金。归国后，曾任上海美专及上海艺大西洋画主任，中央大学艺术系教授等职。1937年旅居巴黎，曾任巴黎中国艺术会会长，多次参加法、英、德、日及瑞士等国画展。

八年的留学生活使潘玉良充分感受到了艺术上的自由。当时的巴黎，是欧洲各种艺术思潮融汇的殿堂，从古希腊、古埃及到意大利的文艺复兴，从法国古典主义、写实主义、浪漫主义到现代绘画，各种流派的思想在这里激荡、交融，潘玉良徜徉其中，充分吸收了这些艺术精华。她的《春之歌》，吸取了印象派绘画的光色变化，笔调自然抒情，表达出生活中蕴含的美的境界；《仰卧女人体》，笔力刚劲，造型简洁，色彩浑厚，有19世纪现实主义画家库尔贝的影子。

潘玉良早期的许多作品，像《红衣老人》《黑女像》等，风格典雅，构图庄重，技法娴熟，笔力遒劲，充分展示了她师承古典主义的严谨作风和良好的学院派功力；《披花巾女人体》（1960）和《女人体》（1963）中，潘玉良先用细腻流畅的线条勾勒出典雅素静的女裸体，然后用淡彩，点染出人体的结构和质感，背景部分，运用点彩和交错的短线来制造层次，她在彩墨画中，成功地将中国的笔墨精神和西画的实体质感巧妙地融合，呈现出既秀美灵逸又坚实饱满的极富独创性和个性化的审美情趣。

从潘玉良的艺术生涯我们可以明显看出，她的艺术创作是在中西方文化不断碰撞、融合中萌生发展的，这正体现了她"中西合于一治"及"同古人中求我，非一从古人而忘我之"的艺术主张。法国东方美术研究家叶赛夫评价她说："她的作品融中西画之长，又赋予了自己的个性色彩。她的素描具有中国书法的笔致，以生动的线条来形容实体的柔和与自在，这是潘夫人的风格。她的油画含有中国水墨画技法，用清雅的色调点染画面，色彩的深浅疏密与线条相互依存，很自然地显露出远近、明暗、虚实，色韵生动……"潘玉良用中国的书法和笔法来诠释艺术和生活，对现代艺术做出了重要贡献。

流彩纷呈——近现代美术

◎ 关键词：奠基人 美术教育家 人体模特

艺术骑士——刘海粟

● 出水莲花 刘海粟

>>> 刘海粟出错

一次笔会上，黄冑在一张宣纸上疾风走笔，不一会儿，一幅《陶渊明赏菊图》跃然纸上。

黄冑请刘海粟题词，刘海粟略加思索，随即写下了"鼓素琴歌楚骚，对秋月霜月高"。有人提醒说："'秋菊'误写成'秋月'了。"但是海老仍旧往下写："一九八三年十二月四日参加恽南田纪念馆开幕式黄冑画，刘海粟题，年方八十八岁，秋菊误写秋月，吾真老矣。"顿时人群中爆发出一阵掌声。

拓展阅读：

《欧游随笔》刘海粟
《刘海粟画集》
　　北京工艺美术出版社

刘海粟，我国当代艺术大师、近代美术教育事业的奠基人，新美术运动的拓荒者、杰出的美术教育家。1912 年，他创办了中国第一所美术学校——上海图画美术院，并任副校长，后任校长。1918年创立"天马会"，创办《美术》杂志。1916—1926 年，经10 年的艰苦斗争，首次确立人体模特儿在我国美术教育中的地位。此后先后出任华东艺术专科学校校长和南京艺术学院院长。

1919年他到日本考察绘画及美术教育，其油画作品备受日本画坛重视和推崇，被称为"东方艺坛的狮"。10 年后，刘海粟先生又赴欧洲考察美术，期间遍访法兰西、意大利、瑞士等国名胜，三年间创作近百幅美术作品，受到巴黎美术界好评，并且与毕加索、马蒂斯等画家交游论艺。巴黎大学教授路易·拉洛拉著文称誉他是"中国文艺复兴大师"。1985 年，他先后获得意大利国家学院颁发的奥斯卡奖、意大利国家学术研究中心颁发的世界文化奖、欧洲学院颁发的欧洲艺术大蘽炎、国际艺术学联合会颁发的功勋证书、意大利培德利亚桑斯学院授予的"艺术骑士"称号及"大师院士"证书。

他的画作、著述甚丰，出版了《海粟油画》《刘海粟油画选集》《刘海粟名画集》《刘海粟中国画近作选》等各类画册共计40多种。发表了《刘海粟艺术文选》《存天阁谈艺录》《黄山谈艺录》《画学真诠》等论文数篇。

● 七上黄山 刘海粟

●丰子恺像

>>> 丰子恺赞柳

著名漫画家丰子恺住在白马湖上时，看见人家在湖边种柳，便向他们讨了一小棵植在居室附近，并常取杨柳为画材。

他喜欢杨柳的其中一个原因是，柳有不忘根的品德。他说："花木大都是向上发展的。向上原是好的，但我往往看见枝叶花果蒸蒸日上，似乎忘记了下面的根。杨柳长得很快，而且很高，但是越长得高，越垂得低。千万条陌头细柳，条条不忘记根本。"

拓展阅读：
《丰子恺漫画研究》陈星
《丰子恺传》徐国源

◎关键词：子恺漫画 儿童漫画 超越时空

中国漫画第一人——丰子恺

"子恺漫画"以其强烈的艺术魅力震撼着读者心灵，自其诞生起一直经久不衰。朱自清称它是"带核儿的小诗"，俞平伯则认为子恺漫画如"一片片落英都含蓄着人间的情味"。他的画熔东西方绘画于一炉，既采用西洋的构图法，运用解剖、透视、明暗和色彩学等西画知识，又充满传统绘画的画趣，娴熟于国画的笔法。他使用传统的笔墨和宣纸，却画出了西洋画法的活泼酣恣，又熔文学与绘画于一炉，真正达到了画中有诗，寥寥数笔，却蕴含了很深的意味。时至今日，丰子恺的漫画仍然深受广大读者的喜爱，国内外报刊时常刊载丰子恺漫画及有关丰子恺漫画的文学。

丰子恺的画曾受中国画家陈师曾的启发，再加上他在日本留学的时候又深受日本画家竹久梦二画风的影响，他加以揣摩研究，融会贯通后形成了自己独特的风格。他的画看似和常见的世相写生画差不多，但往往另含深意，这正是漫画动人的艺术特色。

丰子恺漫画的一大特色是，画中的人大都不画出脸上的表情，而是让观者自己推想。漫画《候车》，候车人的脸上用不着画出表情，一想就自然勾画出来了，画家用笔极简约，看似简单，但他的功力至今无人能及。

丰子恺喜欢儿童、热爱儿童，甚至可以说是儿童的崇拜者。儿童是他漫画里最重要的角色，儿童漫画是他的作品中最具有感染力的部分。儿童的世界自由、纯洁、简单、充满想象力，远胜过险恶、虚伪，被种种节律和拘束桎梏得没有活力的成人世界，他仔细观察儿童的一举一动，希望用画笔唤回人们的童心，让人们重回到那个洁净的世界。

他"古诗新画"《人散后，一钩新月天如水》登上漫画舞台，此后便一刻也没有停止创作，他的描写"儿童相"的《瞻瞻底车——脚踏车》《阿宝两只脚，凳子四只脚》等；"社会相"的《最后的吻》《劳动节特刊的读者不是劳动者》等；"自然相"的《满山红叶女郎樵》《大树根柢固，生机永不绝》等，无不充满诗情画意，看后令人回味无穷。他的画中社会题材多种多样。"子恺漫画"已成为我国漫画界非常熟悉并载入史册的专用名词，对中国漫画有着开创意义。正是由于"子恺漫画"名称出现在上海《文学周报》上，中国才正式开始统一使用"漫画"二字作为一个画种的名称。他善于吸收中外艺术传统而形成自己富有民族特色和个性的艺术风格，并认为漫画是一种"简笔而注重意义的绘画"，自谓"要沟通文学及绘画的关系"，创作中追求"小中能见大"，力求"弦外有余音"。他的那些含意隽永、造型简括、用笔流畅、画风朴实的漫画，展现出永恒的艺术魅力。

流彩纷呈——近现代美术

◎ 关键词：水墨画 抽象化 现代感

天地之艺的探寻者——吴冠中

●太湖群鹅 吴冠中

>>> 吴冠中试卷被"抄"

1946年，吴冠中参加法国公费留学考试，获得第一名。当时的阅卷官陈子佛也是一位当代美术家，因欣赏吴冠中的文采与思想，在不知考生名字的情况下，把吴冠中美术史的试卷全部抄了下来。陈子佛1962年去世。

2006年2月，陈的家人偶然看到吴冠中的自传中提到那次考试，才终于把他和试卷联系起来对上号。现在原件已失，吴冠中看到被不认识的阅卷官抄下来的自己60年前的试卷，不禁感慨万千。

拓展阅读：

《吴冠中画集》
 人民美术出版社
《吴冠中墨彩作品集》
 北京工艺美术出版社

1992年3月26日到5月10日，大英博物馆推出一项前所未有的展览——吴冠中个展，展出他1970年以来所创作的油画、水墨及素描作品44幅。此次展出是吴冠中个人在欧洲的第一次个展，更是大英博物馆第一次为中国在世画家所办的展览。

1990年，吴冠中被法国文化部授予文艺最高勋位，1993年荣获巴黎金勋章。2003年3月，全票通过当选为法兰西学院艺术院通讯院士，他是首位获得此殊荣的中国籍艺术家，也是法兰西学院成立近200年来第一位亚洲人获得这一职位。李政道评价吴冠中是"天地之艺的探寻者"。

吴冠中早年曾到法国留学，素描、油画功底扎实，对色彩有着极高的感悟力。他的早中期作品以油画、水彩画为主，20世纪70年代后期开始，渐将主要精力放在水墨画上。他吸收了西方现代油画的设色、构图等现代元素，对传统的水墨画题材和要素进行大胆更新，更加注重视觉的形式美、题材的抽象化和色彩构图的现代感，特别是线条的运用已入化境，笔触豪放与细腻兼备，是另外一种意义的"速写"。他擅用简洁、明快的点线面表现具象中的抽象美，他自认为"对油彩和水墨一视同仁。在油彩中引进水墨，在水墨中吸取油彩"，"用东方的韵来吞西方的形与色"。这种将中国画现代化的成功尝试将中国画引入了现代化进程，奠定了其在艺术史上的地位。

吴冠中的《野菊》《山间春》《紫竹院公园》《苗圃》等画，充满了清澄质朴的韵味。这些画中往往满布草木枝权，以斑驳的笔触，细挺的刀锋或笔杆来画出错落有致的线条，朴素的乡野景色中充满生机，成为吴冠中风景画中的特殊符号。《绍兴》《故乡小巷》等画，将江南民居在画面上布置得错落有致，富有明快而变化微妙的节奏；《江南村镇》《家》等画，依旧是粉墙、黑瓦、蓝天、灰地，古老的水乡景色增添了前所未有的动感，宁静的屋宇似将与水波、飞燕一齐飞动，古老的水乡景色在画家独特的方式表现下，别有一番风味。

中国油画家之中虽有许多人兼擅水墨，但像吴冠中这样始终坚持齐头并进的画家却极少，甚至可以在他的作品中看到一些同一题材、同种构图的，水墨和油彩两种形式画成的两幅作品，通过这样对比、移植的方式，不断地丰富两种工具材料，丰富了作品的表现力。

《松魂》的创作始于20世纪80年代初，是为传说中的秦代古松的"五大夫松"写生，但实际上"五大夫松"并没有画家所想象的那样气势。在艺术创作中，他融合了罗丹《加莱义民》中勇士的形象，画出的不再是具体的树木，而是体现着某种人格、精神的生命运动。

流彩纷呈——近现代美术

●宫女 林风眠

>>> 火烧赤壁

208年冬，曹军侵东吴，周瑜令黄盖使苦肉计假降曹操。黄盖带20条火船，向西北岸驶去。黄盖船队抵达曹军水寨后，一声令下，"放起火来！"便火烧了曹军。

由于曹军水军庞大，船队为了克服北方军士不耐颠簸的劣势，已经用铁链将船只首尾相连，所以无法脱逃，又因火势极猛，曹军不多时就被烧得大乱，而吴军乘机掩杀，曹军大败。曹操在张辽等人护卫下仓皇奔逃。

拓展阅读：

《林风眠研究文集》冯叶
《三国演义》明·罗贯中

◎ 关键词：印象派 独特风格 西方化 东方诗意

创造时代艺术的林风眠

20世纪初，越来越多的中国画家赴西洋留学，当时，西洋绘画正经历从印象派到反叛其传统形式的现代风格的演变。在其剧烈而丰富的演变中，西方画家曾广泛汲取东方传统艺术的风格和式样。而中国画家们则在中国传统绘画和西洋现代绘画之间，找到了更多的两者共有的风格、精神及其形式美的语言。许多中国画家以丰富多彩的形式进行创作，融中国传统绘画和西洋现代绘画于一纸，将"东西方和谐和精神融汇的理想"的理解和追求，表现得淋漓尽致，这其中最杰出的就是林风眠。

林风眠17岁赴法国学习西方艺术，25岁学成归国，7年间由名师指导，接受了严格系统的训练。他的创作不仅融入了西画的技法，还更多地借鉴了中国民间艺术，从中吸取了丰富的养料。林风眠倡导"介绍西洋艺术，整理中国艺术，调和中西艺术，创造时代艺术"。他的作品既不是纯粹的西洋画，也并非传统的中国画，他那丰富的色彩，新颖的表现技巧和抒情的意境，集中体现了他"创造时代艺术"的独特风格。

林风眠笔下的中国画和传统中国画差别很大，他采用的表现形式在很大程度上是"西方化"的，画面效果和意境却又表现出东方的诗意，具有浓厚的中国传统审美趣味。他用一种较为轻快、活泼而富有力度的线——这些线在造型的同时，传达了一种生命活力和音乐般的韵律；他用大面积的涂染，类似水彩或水粉的画法，他画的风景画大都如此，看上去不能一眼望出其中国画传统的表现方法，但画面总体传达了空灵、含蓄、富有诗意的中国画韵味。

他的京剧人物系列《霸王别姬》，有的简化描绘对象，用椭圆形与三角形等块面来表现事物，融入了塞尚及立体画派之风，也有些作品线条爽利、质朴洗练，具有浓郁的中国民间剪纸的特色；《宝莲灯》用柔和的线条拉长人物的面容与身体，有莫迪利阿尼的意味；《火烧赤壁》《南门》表达激烈冲撞的情感，吸收了抽象画派的画风；《宇宙锋》中能察觉到毕加索的影响，然而人物硬拙而夸张的动作又让人联想到中国民间皮影。仕女系列《伎乐》一幅中，其线条和人物造型明显带着敦煌唐代壁画的影响痕迹；《吹笛仕女》中快速流畅又生拙天真的线条，既与嘉峪关魏晋墓室砖画风格相类，又能让人联想到宋代磁州窑瓷器上的人物画。林风眠用自己特有的线条和色彩语言将它们改造成自己独特的风格——博采众长而又能熔炼出新，自成一体。

流彩纷呈——近现代美术

● 流浪的小子 蒋兆和

>>> 《流民图》被禁逸闻

1943年秋天，为了迷惑日本侵略者的耳目，《流民图》易名为《群像图》，在北平太庙展出。当时整个古城为之震动，观众群情激奋。《流民图》展出不到半天，日本侵略者当局就以煽动罪勒令停展，日本宪兵警察冲进大殿把画扯了下来。

此情此景，大大激发了中国人民的爱国热情，甚至有一个伪警察避开了日本宪兵，悄悄向画家鞠躬，表示自己的敬意。《流民图》成为激励民众抗日的有力武器。

拓展阅读：

《蒋兆和传》刘曦林
《蒋兆和画集》
北京工艺美术出版社

◎ 关键词：长卷 遭遇 动机 形象描绘

蒋兆和与《流民图》

1942—1943年，画家蒋兆和在北京创作了巨幅长卷《流民图》。当时日本侵略者已践踏我国的半壁河山，中国人民处于水深火热之中，这是激发画家构思《流民图》创作的动机。1942年，蒋兆和曾去上海、南京等地搜集素材，画了许多素描、速写人物，创作全图时，还请了许多模特儿，其中包括画家的朋友国画家邱石冥、木刻家王青芳等人。画卷由右至左，以一位拄棍老人始，他身边另有一位已经气息奄奄卧地的老者，两位妇女和一个牵驴人围着他，毫无办法。再往下，是抱锄的青年农民以及他的饥饿的家眷，抱着死去小女儿的母亲，在空袭中捂着耳朵的老人，以及抱在一起、望着天空的女人和孩子。断壁颓垣、尸身横卧、路皆乞丐。之后是乞儿、逃难的人、受伤的工人、等待亲人归来的城市妇女、弃婴、疯了的女人、要上吊的父亲和他哀求着的女儿、在痛苦中沉思的知识分子……

《流民图》是一幅以毛笔画出的水墨画，其形象描绘之真切、深刻，在现代绘画史上是鲜见的。由于传统人物画一味追求写意性，加上对传统的公式化理解，使得近几百年来深刻描绘现实的作品很少。蒋兆和把西画素描手法引入中国画，每画一个人物都必求有生活依据，有相应的模特儿做参考。他适当吸取光影法刻画人物面部，但又以线描为主要造型手段——这是自近现代倡导写实主义绘画以来，在人物画领域所获得的重大突破。

蒋兆和是一位着眼于现实的艺术家，他说自己"混迹于茫茫的沙漠之中，看着慢慢奔走的骆驼，听听人生交响的音乐……"，说他的艺术不是"一杯人生的美酒"，而是"一碗苦茶"，他的画作告慰、激励"灾黎遍野，亡命流离、老弱无依，贫病交集"的大众。

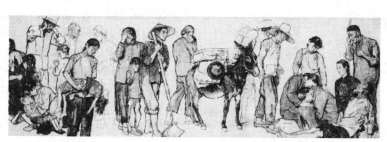

● 流民图 蒋兆和

●枫鹰图 高剑父

>>> 高剑父不知画派改名

1951年，高剑父的弟子方人定以及黄新波、张幼兰、何磊等六人在广州成立了中南艺术创作室。与此同时，广州的书画界起了门派之争。方人定等人随即在一起商议讨论将画派改名为岭南画派，以具有地方特色和灵韵，建议得到赞同。

由于高剑父在香港定居，所以，一直到病逝，他对于方人定等人将画派改为岭南画派的事都不知情。而高剑父被尊为"岭南三杰"之首，则是他去世后了。

拓展阅读：
《高剑父的艺术》香港艺术馆
《高剑父画集》
岭南美术出版社

◎ 关键词：先驱 新风格 立体感

岭南画派大师——高剑父

高剑父，原名仑，号爵廷，后改名剑父，现代著名画家，岭南画派领袖。参加过著名的黄花岗起义及光复广州战役，辛亥革命以后，高剑父携两个弟弟，高奇峰和高剑僧赴日，研究绘画。民国初年他在孙中山资助下，与弟弟高奇峰在上海创立审美书馆，出版《真相画报》，宣传革命思想。他不重名利，曾公开表示永不做官，而专心致力于中国画的革新和创造。抗战以前，高剑父在广州设立"春睡画院"，培养了不少美术人才。后历任中山大学国画教授、南京中央大学艺术系教授、广州市艺术专科学校校长。

他是近代我国最早尝试融合中西和东洋画法的探路者。高剑父既擅长写意，也能画工笔。他大胆地融合中国传统绘画技法和西洋、日本画法于创作中，注重写生。他的绘画追求透视、明暗、光线、空间的表现，尤其重视水墨和色彩的渲染，创造出一种奔放雄劲而又令人耳目一新的艺术效果，在近代中国画坛上产生了深远的影响。高剑父一生不遗余力地提倡革新中国画，反对将传统绘画定于一尊，主张折中，即一方面折中于传统文人画与院体画之间，又折中于中国传统绘画于西方绘画之间；强调兼容并

蓄，取长补短，存菁去芜。在创作上，他兼工人物、山水、花鸟，均有很高造诣，其作品笔墨苍劲奔放、充满激情。除擅绘画外，他还长于书法，喜用鸡毫笔，风格雄厚奇拙。他既有深厚的传统绘画基础，又从事东、西洋绘画的研究，开阔了眼界，在艺术上为其后的画家提供了许多新的启示。高剑父既擅长写意，也能画工笔。于山水、人物、翎毛、花卉以至草虫禽兽，无所不能。他大胆融合了传统绘画多种技法，又借鉴了日本画、西洋画，重视透视和立体感、设色大胆等表现技法，十分注重写生画虫，从而创立了自己的新风格。高剑父的山水，气势磅礴，笔法近似马远、夏圭一体，秀逸中见刚劲。他的工笔人物、花鸟表现手法不拘一格。所作水墨花鸟，放纵似徐渭，又以石恪、梁楷一体"减笔"画人物，着墨敷彩不多，寥寥数笔，生动传神。

高剑父的画作曾在意大利万国博览会及巴拿马万国博览会获金牌奖，代表作有《东战场上的烈焰》《松风水月图》等。《松鹰图》系画家自日本归国后不久所作，画中一轮满月栖于松间，枝头傲立着一只苍鹰，毛发飘拂，蠢蠢欲动，笔触细微精妙，带有鲜明的日本画特点，却表现出胜蓝之高格。

● 雁荡泉石 陆俨少

>>> 陆俨少长江遇强盗

1945年抗战胜利,陈俨少一家避战入蜀已有八年,归家心切,又难于凑足飞涨的船票钱,于是只好乘坐朋友运输木材的木筏回江苏溧阳。

一日在江中,船公发现有一船顺江赶来,知道是遇到强盗了,急忙让大家把钱物放入一坛中,包上衣服,用绳子系牢沉入江里,上面系在木筏上,筏上20余人皆惊慌不止。不时,后船赶上,劫匪见是逃难的穷人,且是乘木筏而行,知道必无钱财,悻悻而去。

拓展阅读:

《陆俨少自叙》
　　　上海书画出版社
《陆俨少画集》
　　　人民美术出版社

◎ 关键词:创意 人格魅力 文化修养

云水画高手陆俨少

陆俨少是一位以传统绘画创作著称的山水画家,虽承传统,但颇具创新,造诣很高。他的作品,早期缜密娟秀,灵气外露;后期作品趋浑厚老辣,创造出"墨块""留白"等技法,风格有所变化。他以其独特的人格魅力及深厚的文化修养在中国近代画坛占据了重要的位置,他的山水画创作对国内乃至国际画坛都产生了很大的影响,与李可染一起,并称为"北李南陆"。

1927年,陆俨少考入无锡美术专科学校,经王同愈先生介绍,从海上名家冯超然为师,为嵩山草堂入室弟子。后结识吴湖帆,得机会观大量历代名家佳作,开阔了视野。

陆俨少的山水画,有一种清新隽永、古拙奇峭的风貌。具有超凡脱俗的审美情趣,自有一股郁勃之气回荡其间,散发着行云流水般的意气,近视远看均有别具一格且引人入胜的景象,尤其是那独创的风格,神奇的笔墨,灵变的意韵,散发着文人气息的高品位的艺术,具有一种奇拔的美感。

在笔墨技法上,他勇于创新,突出之点表现在他的画云和画水上。陆俨少对照自然界云的形态,自创画云二法:一是勾云法,打破"芝头"之状,用不规则而缭绕屈曲之线条表现云的阴背之处,再以流畅而略带波浪纹之线条画云的阳面。这种画法中,陆俨少走笔自如,顺畅飞扬,加之线条凝练重拙,流畅圆转,使画面的精神感大增,具有飞动之势。二是块云法,即积墨成块,中间露出白线,计白当黑,留意白处,如蛇龙起舞,极尽自然圆转之美。留白之法的妙处在于积墨之中白气回环,蜿蜒曲屈,深得自然之趣。对于水的画法,陆俨少认为古传画法似太呆板,少有变化,于是不断探索改进,他创作的《峡江险水》系列画作,所画之水,离合聚散,屈曲流转,水势迅猛,喷薄回旋而下,极显生气;水之旋涡,波势湍急,转如车轮,余波四射,惊湍跳沫,一泻千里,极尽三峡奇险之状。

他的代表作有《峡江图卷》《井冈山五哨口卷》《朝辞白帝彩云间》《祖国名山图十六幅册》《杜甫诗意一百幅册》等。

陆俨少画山水,不大换笔,常以一管中号狼毫一画到底,笔与笔之间的变化很少,浓淡、黑白、疏密、虚实互相之间的变换,全凭着这管笔的挥动而生发;陆俨少画法的独特之处在于,在运笔中,中指总是微微拨动笔杆,并将注意力时刻放在中指上,线条具有顿挫转折,波碟相生,极具质量感和厚重感,韵味自出,这是他对国画山水的独特贡献。

流彩纷呈——近现代美术

◎ 关键词：书卷气 中得心源 独特风格

陆俨少论画学修养

●黄山八胜图之四 清 石涛

>>> 陆俨少爆"冷门"

一次,陆俨少、叶浅予等老画家相聚桐君山,老人们谈笑甚欢。一位记者建议叶老给在座的陆俨少画一张肖像漫画,叶老兴致勃勃,不消两分钟,一幅生动有趣的陆老肖像漫画便跃然纸上。记者想拿去发表,陆老说可以,无妨。

陆俨少看着漫画,笑得合不拢嘴。一转眼,他也抖着笔三下五下勾出一幅叶老的肖像漫画。顿时,观者都拍案称奇:山水老画家居然会画肖像漫画,真是爆出一个"冷门"!

拓展阅读:
《陆俨少现代山水画》
天津杨柳青画社
《陆俨少绘画精品选集》
长城出版社

读书有利于修养、气质的培养,是学好画的第一要事。气质是创作的一面镜子,能直接反映到创作上去。从事艺术创作要有宽阔的胸怀,高尚的品德,不为名利所动,加以对事物的敏感体悟,即有理想、有见解,以及笔有韵味、神采奕奕,亦即前人所主张的画之"书卷气",有了它,就有文野之分。放置今日,又有新的含义,就是文明的素质,它可以直接反映到画上去。这三种学问,也就是时常讲的诗、书、画。这三个姐妹艺术,有互相促进的作用。宋代陆放翁告诫他的儿子作诗说,功夫在诗外,是一点也不错的。窃以为学画而不读书,定会缺少营养,流于贫瘠,而且意境不高,匪特不能撰文题画,见其寒俭也。陆俨少对此有一个比例理论,即十分功夫:四分读书,三分写字,三分画画。

有些人认为陆俨少的中国山水画有些传统,说他一定临过很多宋元画,其实陆俨少哪里有机会临宋元画,如果笔下真有些传统功夫的话,也是看来的。陆俨少自己也感觉到,每看一次名迹,似笔力就提高一层。这些好画,无不从生活中来,自古大家无不在传统的基础上,看山看水,做到"外师造化",然后进行取舍,加入一己的想法,即所谓"中得心源"。

学画切忌名利心太多。学画早年成名,不一定是好事。成了名,应酬多了,妨碍基本功的锻炼,也没有工夫去写字读书,有碍于提高。

赏画通常用三个标准,我们看一幅画,拿第一个标准去衡量,看它的构图皴法是否壮健,气象是否高华,有没有矫揉造作之处,来龙去脉是否交代清楚,健壮而不粗犷,细密而不纤弱,做到这些,第一个标准就差不离了。接下来第二个标准看它的笔墨风格,既不同于古人或并世的作者,又能在自己的独特风格中多有变异,摒去成规旧套,自创新貌。而在新貌中,却又笔笔有来历,千变万化,使人猜测不到,琢磨不清,寻不到规律,但自有规律在。做到这些,第二个标准也就通过了。第三个标准是有韵味。一幅画打开来,第一眼就有一种艺术的魅力,能抓住人往下看,使人玩味无穷。看过之后,印入脑海,不能即忘,而且还想看第二遍。气韵里面,还包括气息。气息近乎品格,每每和作者的人格调和一致。一种纯正不凡的气味,健康向上的力量,看了画,能陶冶性情,变化气质,深深地把人吸引过去,这样第三个标准也就通过了。

作画有两种方式:一种是临摹,一种是创作。临摹是手段,其目的是对着好作品,逐笔逐段地模仿下来,化他人的东西为自己的东西。创作则是在画法、技巧、修养的基础上进行的创造,主观性更强。

●江山无尽 李可染

>>> 齐白石待客

有一次，国画大师李可染领着黄永玉去拜访齐白石老人。老人见客甚喜，亲手取出一碟月饼、一碟花生招待。此前，李可染就再三交代黄永玉："这些东西不要吃！"寒暄交谈之际，黄永玉偷眼审视这两碟食品，果然，剖开的月饼内似有细微的小东西在活动，花生上也隐约结上了蜘蛛网。

原来，这两碟食品不过是齐白石老人待客的礼数，纯属程序，并不希望哪位冒失的客人真的动手动口吃起来。

拓展阅读：

《大雅宝旧事》张郎郎
《李可染画集》
北京工艺美术出版社

◎ 关键词：写生作品 独特风貌 艺术内涵

意象大师——李可染

李可染师出名门，曾追随白石大师10年之久，又深受黄宾虹影响，得其积墨法之妙。他在访问德意志民主共和国期间，创作了大批写生作品，在笔墨、造意与境界的处理上均达到了一个新的高度。他将西洋近代绘画注重感性真实和对象个性的特色融入中国画的笔墨形式中，破除了传统山水画辗转相承的老程式，逐渐形成了自己的独特风格。

李可染的水墨画一扫逸笔优雅的文人风气，尤其是他那以悲沉的黑色形成的基本色调，深深地捉住人们的感觉，而在这悲怆旋律的制约下，画中即使偶有淡淡的幽雅，也会被这"黑色世界"造成凄迷的基调。他屡下江南，探索"光"与墨的变幻，形成独特的品位和风貌，其艺术内涵可以以"黑""满""崛""涩"来概括，无疑，李可染为水墨画世界开创出了新的格局。他的画面结构，更让人感受到一种屹立千年的中国山水的宏大气魄。一种范宽式的饱满构图，山势迎面而来，瀑布浓缩为一条白色的裂隙，用沉涩的笔调一寸一寸地刻画出来，绵绵密密，深入画面的每一个角落，在一张纸上，表现出最大最丰富的内容。

李可染的山水画十分注重意象的凝聚。他强调作山水画要从无到有，从有到无，即从单纯到丰富，再由丰富归之于单纯。他20世纪40年代创作的山水作品还留有朱耷、董其昌的影子，清疏简淡，有一种线性笔墨结构。50年代以后的作品，借助于写生塑造新的山水意象，由线性笔墨结构变为团块性笔墨结构，以墨为主，整体单纯而内中丰富，浓重浑厚，深邃茂密。他学习范宽、李唐、龚贤、黄宾虹等古今大师，从中汲取了创造朴茂深雄风格的营养，但其创作迥然于他们。他游历江南与巴蜀名山大川并以此为题材，融铸了他风格中的幽与秀。他的纯朴、醇厚的北方素质又使他的风格趋于朴茂深沉。他还将光引入画，尤其善于表现山林晨夕间的逆光效果，使作品具有一种朦胧迷茫、流光徘徊的特色。从总体看，李可染的山水画比明清山水画更靠近了对象的感性真实，从某种意义上看则减弱了意与形式趣味的独立性。补正、突破了明清以来山水画愈益形式化、程式化倾向，且与五四运动以来注重写实的文艺思潮相接。李可染对写意人物画曾下过很多功夫，下笔疾速，动态微妙，形象夸张但不丑化，朴质却不古拙，富于诙谐、机智特色和生活情趣，齐白石曾给予很高的评价。李可染还以画牛著称。他喜欢牛的强劲、勤劳和埋头苦干，他的画室因此取名师牛堂，多年来画了大量的牛。

流彩纷呈——近现代美术

◎ 关键词：篆刻 图案化 装饰化

邓散木

● 篆刻"邦"字 邓散木

>>> 邓散木拒不"改名"

1936年，国民党一名"中委"托人送来巨资，请邓散木为亡母写碑文，只是"心憾翁之名粪，因请更易"。邓散木愤而答曰："公厌我名耶？美名者滔滔天下皆是，奚取于我？我宁肯饿饭，不能改名，我心匪石，不可转也。"粪翁取意"粪除""荡涤污秽"，即含有"视金钱、权贵如粪土"的之意。

还有一次，某富商求他写字，润笔从丰，只求落款不用"粪"字，他听后当即拍桌大骂。

拓展阅读：
《写市招的圣手唐驼》郑逸梅
《邓散木印谱》
天津杨柳青画社

邓散木，曾名菊初、钝铁，字散木，别号有芦中人、无恙、粪翁、一足等，是江南大书法家萧退庵的弟子。在近代篆刻界，邓散木的大名可谓如雷贯耳。当年印坛所谓"北齐南邓"，就是指北京的齐白石与江南的邓散木。邓散木的篆刻，师从"虞山派"开山鼻祖赵古泥。他追求的是汪洋恣肆、不计工拙。他长于诗文、书刻，亦能作画。精于四体书，行草书集二王、张旭、怀素之长，旁参明末清初王觉斯、黄道周两家。隶书曾遍临汉碑。篆书初学《峄山碑》，继杂以钟鼎款识，上溯殷商甲骨文。篆刻初学浙派，后师秦汉玺印。早年受李肃之先生启发，壮年又得赵古泥、萧蜕庵两位先生亲授，艺事大进，又从封泥、古陶文、砖文中吸取营养，从而使他的风格雄奇朴茂、章法多变。

邓散木的篆刻功底深厚，自成一格，他深刻领悟古玺封泥、秦权汉印及明、清两朝诸大家篆刻作品的艺术精髓，20世纪30年代即以篆刻而扬名艺坛。在发挥印章图案化、装饰化方面，邓散木推陈出新，使其篆刻独具面貌。他的图案化印作，悦目胜于赏心，趣味胜于境界，给人以闲暇、怡静的感觉。"当惊世界殊"一印，文字笔画悬殊，倘若按照一般排法，则较难完美。散木曾评其师赵古泥治印章法云："一印入手，必先篆样别纸，务求精当，少有未安，辄置案头反复布置，不惜积时累日数易楮叶，必使安详豫逸方为奏刀，故其所作，平正者无一不揖让雍容，运巧者无一不神奇变幻。"邓散木对于这种严谨的创作态度十分钦佩而且身体力行。在这方印中，他将笔画最少的"世界"二字组合占一字地位，又将"惊"字之结体做错落安排，全印因入佳境。而全然摆脱了那种横如梯架，竖如栅栏的平齐的呆板之感，给人以不平中求平、不齐中求齐的美感。再如"风灯吹阴雪，云门吼瀑泉"一印，是一方朱文多字印，他曾经说过："多字印必须求其字体笔画量为错综，令逐字成章，合章成印。"此印四周稠密，中心疏朗，由于四周的各字都留以零星空白，而中心之"云"字以盘曲的线条斜置处理，使全印密而不塞疏而不空，而方折线条构筑成的四边文字，又与中心"云"字的圆转线条相衬，形成一种和谐互补的美。此外"吹、吼、瀑"三字中同时又有变化的圆形部件与"云"相呼应，全印方圆相杂，动静结合，体态团聚而灵动。

● 江山如此多娇 傅抱石/关山月

>>> 三民主义

　　1905年在《民报》发刊词中，孙中山把同盟会的纲领阐发为"民族"、"民权"、"民生"三大主义，简称"三民主义"。

　　民族主义就是推翻满洲贵族的专制统治，反对民族压迫；民权主义就是要"建立民国"，即推翻君主专制政体，建立国民的政府；民生主义即"平均地权"，主张国家核定地价，征收地租税，同时逐步向地主收买土地。三民主义是孙中山领导辛亥革命的指导思想，是推动革命运动发展重要精神力量。

拓展阅读：

《壁画与壁画创作》
　　黑龙江美术出版社
《中国壁画》吴良忠

◎ 关键词：新题材 装饰性 愉悦感

现代壁画

　　历史悠久的中国传统壁画绵延数千年后，到清代已趋衰落，从事壁画的民间画工的数量和艺术素质也大大降低。尤其辛亥革命以后，大规模的宫殿、寺观和墓室建筑基本停止，传统壁画因此失去了依存的空间。

　　20世纪20年代以后，在革命斗争中出现了新型的壁画。红军、八路军和人民解放军中的美术工作者在革命根据地和行军途中，曾画过许多宣传革命、宣传抗日的壁画，起到激励军心、鼓舞群众的作用。与此同时，学习西方绘画的中国画家用西方绘画技法，创作了一些新题材的壁画，如梁鼎铭的《北伐战争惠州战役》、司徒乔的《孙中山著〈三民主义〉》等。

　　中华人民共和国成立以后，随着社会主义建设的发展，壁画越来越受到重视。美术院校开设了壁画课，还专门派遣留学生出国学习壁画艺术，1955年赴波兰学习镶嵌壁画的严尚德、朱济，是中华人民共和国成立后首批出国学习壁画专业的留学生。"文化大革命"期间，壁画的题材全都以赞颂领袖人物为表现内容。

　　1979年，北京国际机场候机楼落成，该装饰壁画在这一时期最具代表性。与前述壁画不同的是，这些壁画的位置和幅面被纳入了建筑物的整体设计规划之中。为适应陈设的环境气氛，着重强调作品的装饰性和视觉的愉悦感。使用的材料有聚丙烯颜料、釉上彩绘、陶板等。张仃的《哪吒闹海》、袁运甫的《巴山蜀水》、祝大年的《森林之歌》、肖惠祥的《科学的春天》、李化吉和权正环的《白蛇传》、袁运生的《生命的赞歌》等作品，均受到美术界的好评，也吸引了研究者的目光。此后，大型公共建筑的设计者开始把壁画考虑在设计方案之中，也由此形成了壁画艺术的专业队伍。

　　壁画艺术的这个转机被称之为"中国壁画的复兴"。1979年以后的短短几年中，各城市的宾馆、饭店等公共建筑中出现了不少画艺精湛的壁画，壁画艺术呈现多姿多彩的面貌。例如，吴作人、李化吉的《六艺》（山东曲阜阙里宾舍），侯一民、邓澍的《百花齐放》（人民日报社礼堂），王文彬等人的《山河颂》（北京华都饭店），唐小禾的《楚乐》（武汉宾馆），杜大恺的《屈原》（北京燕京饭店），张仃的《长城万里图》（北京长城饭店），袁运甫的《智慧之光》，许荣初、赵大钧的《乐女游春》（塘沽渤海宾馆），何山的《九歌》（湖南省图书馆）以及李建群、段兼善、李坦克、娄溥义、杨鹏等人为人民大会堂甘肃厅所作的一组壁画等，均为其中佳作，他们在借鉴传统壁画、学习西方壁画、吸收民间美术、探求不同材质的特色、处理壁画与建筑的视觉谐调等方面，均各有建树。

国画的基本常识

——→ 中国画，指使用中国所独有的毛笔、水墨和颜料，根据长期形成的表现形式及艺术法则而创作出的绘画。

——→ 中国画按其使用材料和表现方法分类，可分为水墨画、重彩、浅绛；按画法可分为工笔、写意、白描等；按其题材又可分为人物画、山水画、花鸟画等。

——→ 中国画的画幅形式十分丰富，横向展开的有长卷（又称手卷）、横披，纵向展开的有条幅、中堂，盈尺大小的有册页、斗方，画在扇面上面的有折扇、团扇等。

——→ 在思想内容和艺术创作上，中国画反映了中华民族的社会意识和审美情趣，是中国人对自然、社会及与之相关联的政治、哲学、宗教、道德、文艺等方面的认识的集中体现。

●毛诗图 明 周臣

>>> 赵伯驹

赵伯驹字千里,宋宗室,南宋画家。擅画金碧山水,取法唐李思训父子,笔法秀劲工致,布景周密,着色清丽,改变了唐人浓郁之风。兼工花果、禽鸟、竹石,并精人物。传世《江山秋色图》,前人题为赵伯驹所作。

弟伯骕,字希远,亦擅金碧山水及界面、人物,尤长花鸟,着色特工,与兄齐名。存世作品有《万松金阙图》。

拓展阅读:
《万木草堂藏画目》康有为
《美术革命——答吕徵》
　　　陈独秀

◎ 关键词:线条 墨色 散点透视法

国画世界

中国画,简称"国画",是以传统卷轴样式呈现的中国绘画,有别于自明末传入中国的西画。国画内容上有三科,即山水、花鸟、人物三科,形式上有工笔、写意和没骨三种,技法有线描、水墨、淡彩、重彩、泼墨、浅泽、金碧、青绿山水等。主要以运用线条和墨色的变化,以皴、钩、点、染等笔墨形式来表现黑白灰、干湿、浓淡、疏密、聚散等形式手段,常用散点透视法来描写物象,画幅品种主要有卷轴、扇面、册页等。

中国绘画历史悠久,大约有5000年的历史,它起源于古代先民用于生活记事的原始岩画、地画和墓室、祭祀壁画等,经过漫长的发展形成了岩彩壁画、屏障和彩墨卷轴等绘画样式。人物画是国画中最早发展起来的。战国时期的《美女龙凤图》《人物御龙图》帛画,即是两幅世界上最早的丝织物绘画。魏晋南北朝时,人物画开始分为工笔和写意两大体系。唐代吴道子突破了当时工细密描、重彩织染的画风,开创了水墨淡彩及白描的新形式。两宋时期,人物画已相当发达,出现了很多杰出的人物画家,题材范围也比过去更加广泛。元代以后,山水和花鸟画逐渐成为主流,人物画开始走向衰落。

山水画早期是作为人物的背景出现在画幅中的,装饰性很强,东晋顾恺之的《洛神赋图》是现在所能看到最早的山水画。作为一个独立的画种,它"始于隋唐、成于两宋、变于元"。在不断的发展中,逐渐形成了设色山水、金碧山水、水墨山水等画类。宋代,名家辈出,出现了以"荆浩、关仝、李成、董源"等为代表的水墨山水名家和"王希孟、赵伯驹"等为代表的青绿山水名家。元代山水开始在赵雪松、元四家的倡导和影响下,向写意发展,摆脱了院体画风格,重视抒发主观感情,追求简淡高逸、苍茫深秀的艺术情趣。"变于元",即注重笔墨神韵,以笔鼓皴擦代替湿笔晕染,逐渐用纸张代替绢素。此后以水墨为主淡彩为辅的文人画开始盛行。明清两代山水画创作出现了两种截然不同的倾向,一种是明代董其昌为代表的,以模仿为主,强调笔墨技巧,崇古守旧,脱离现实生活的画风;另一种则是清初"四僧"为代表的,提倡以破陈革新的画风,创造出富有生活气息的山水画。清末民初及中华人民共和国成立以后,山水画得到空前发展,新内容、新形式、风格各异的山水画百花齐放,争奇斗艳,富有时代精神的山水画新作不断问世。

五代时期,花鸟画已经成为一门独立的画种。宋代的题材非常丰富,除人物以外,自然界的一切几乎都属于花鸟画的表现范畴。生活中的花鸟本身就能唤起人们对它们的自然美感,它们可以陶冶情操,令人神清气爽。历代画家巧妙地运用喻、比、兴等手法,通过富于情感的花鸟形象,来阐述自己对当时的社会、人生的体验和认识。

● 江堤晚景图 五代 董源

>>> 国画的意趣

中国画形象生动活泼，概括简练，其意境在似与不似之间，妙不可言。中国画着重于整体效果，不拘泥于细节描写。它是作者依据平时对对象的观察与感受，积累起来的深刻印象，即兴挥毫，随感而发，以熟练的笔墨技巧的运用，突破了自然束缚，通过充分发挥作者的主观性和随意性来进行艺术加工。"借物抒情""以形写神"，追求"似与不似之间"的意象美。

拓展阅读：

《中国画黑白体系论》于志学
《中国画的意与色》韩敬伟

◎ 关键词：门类 人物画 山水画 花鸟画

国画简介

国画，原来泛指中国绘画，是近代为区别明末传入的西方绘画而出现的概念，它包括卷轴画、壁画、年画、版画等多种门类；今作为中国的画种之一，指使用中国独有的笔墨等工具材料，按照长期形成的传统而创作的绘画类型。中国画根据不同的工具材料，可以称为水墨画或彩墨画，与油画、水彩画、版画、水粉画并列；按使用上的不同，中国画作品可分别列入壁画、连环画、年画、插图之中；按题材之异，可以分为人物画、风景画之内。中国画现分为三大画科，即人物画、山水画、花鸟画，大体有工笔与写意两大种画法，可用卷、轴、册、屏等多种装裱形制。

人物画：以人物活动为主要描写对象，中国画传统画科之一。因题材类别的不同可分为许多支科：描写历史故事与现实人物者称人物，描写仙佛僧道者称道释，描写社会风俗者称风俗，描写妇女者称仕女，描摹肖像称写真。也可根据画法样式上的区别分若干类别：勾勒着色的刻画较为精细的名工笔人物，画法洗练纵逸者名简笔人物或写意人物，画风奔放水墨淋漓者名泼墨人物，纯用线描或稍加墨染者名白描人物，以线描为主但略施淡彩于头面手足者称为吴装人物。

山水画：以自然风景为主要描写对象，中国传统画科之一。可分为山水与屋木两种，名山大川、风佳胜、田野村居、城市园林、楼观舟桥、历史名胜等均可入山水画。中国山水画不但表现了多姿多彩的自然美，更集中体现了中国人的自然观与社会审美意识，也从侧面间接地反映了社会生活。这一画科在中国画历史进程中得到突出发展，尤其在元代以后的画史上更占重要地位。山水画的分类虽依照题材差异，也有按照传统习惯将画法风格分类的：勾勒设色、金碧辉煌、富于装饰意味者称青绿山水或金碧山水，纯以水墨描绘者称水墨山水或墨笔山水，以水墨为主的略施淡赭淡青适于表现朝晖夕阳者称浅绛山水或淡着色山水，以水墨勾皴淡色打底并施青绿等敷盖色者称小青绿山水，几无水墨纯以色图绘者称没骨山水。中国山水画，源远流长，各风格均涌现出了优秀画家。

花鸟画：以动植物为主要描绘对象，可分为花卉、翎毛、蔬果、草虫、畜兽、鳞介等支科。中国花鸟画是中国人与作为审美客体的自然生物的审美关系的集中体现，具有较强的抒情性。它往往通过抒写作者的思想感情，体现时代精神，间接反映社会生活，在世界各民族同类题材的绘画中表现出独特的个性特征。其技法多样，以描写手法的精工或奔放划分，分为工笔花鸟画和写意花鸟画；若按照水墨色彩上的差异，可分为水墨花鸟画、泼墨花鸟画、设色花鸟画、白描花鸟画与没骨花鸟画等。

国画的基本常识

●青枫巨蝶图 南宋 佚名

>>> 书法线条"五体说"

线条是书法的基础、灵魂，是书法赖以延续生命的唯一媒介。

线条由骨、筋、脉、肉、皮五者构成，缺一不可，分而为五，合则为一。"骨"，是指线条刚劲有力、气势雄强的状貌。"筋"，是指线条紧敛、浑劲内含的状貌。"脉"，是指线条丰润活脱的状貌。"肉"，是指线条丰满柔韧之状貌。"皮"，是指线条轮廓光滑、清晰、亮丽的状貌，起着包裹血肉，不使筋骨外露的作用。

拓展阅读：

《翰林要诀》元·陈绎曾
《书法捷要》清·朱履贞

◎ 关键词：线条 骨法 书画同源 写形

国画绘画独特之妙

中国画有一种特有的技巧，就是用线条直接显示某种感情。如表示愉快心情的线条，无论其方、圆、粗、细，其迹是燥、湿、浓、淡，其线都是顺流直下，不做停顿，转折不露尖角；凡属表示不愉快的线条，就多有停顿，呈现一种艰涩状态，停顿较多的就显示出焦灼和忧郁感；表现某种激情的线条，如热爱或绝望，则往往纵笔如"风趋电疾""兔起鹤落"；还有"剑拔弩张"的线条，外柔内劲的"纯棉裹铁""绵里藏针"线条等。这些喜怒哀乐的线条，都是画者笔里情感的流露。"骨法"又叫"骨气"，是中国画专用术语。骨就是用力构成的圆或方的线条及不同样式的点块，单指线时就叫骨线。作为画中形象骨干的笔力我们称之为"骨法"。作者在摹写现实形象时，一定要给予所摹形象的某种意义，并把自己的感情从所摹形象中直接表达出来，因此在造型过程中，作者的感情就一直与笔力融合在一起，无论是长线短线，还是极短的点和由点扩大的块，笔到之处，都成感情活动的痕迹。通过对形的内容的长期观察，久酿于心中，再将作者的情感注入不同性质的线条里，一气呵成，表现出整个内容的整个形态。这整个形态在中国画中是成于一笔的，所以一笔画法便认为是中国画特有的写法。

色在中国画中，无论是平涂用的重色，还是晕染用的轻色，皆尚纯而戒驳，色不纯。从古到今只用某几类正色、间色和再间色。而在这些经常用的各类色中，又以黑色为基本色，也就是说，中国画构成可以不用任何色类，但墨是必须有的，即"有笔有墨"。这也是"水墨画"成为中国画特有的一个画种的原因所在。墨可分作墨、淡墨、浓墨、极淡墨和焦墨五墨，即：焦墨、浓墨、重墨、淡墨、清墨五层次。墨是寒色，所以由五墨构成的画应该有寒感，它的调子也应该是灰暗的。但水墨画的调子并不灰暗，而且还会使人有温暖的感觉。这是因为它利用白地来与黑的寒色相对比、相调和，使人有介于寒热之间的温感，有了温感，调子也就不觉灰暗了。"书画同源"，是中国画的一大特点，国画基本结构法起源于书法结构，所以中国书法的结构法也就成了中国画的基本结构法。中国画的构图法"置陈布势"与中国书法字的结构法"结体布局"关系密切。前者来源于后者，画的用笔与书法用笔相同。但画之有法后于书，而不同于书。用俗话说，书法家不一定是画家，但画家却一定会书法。

中国画的另一大特色就是"形神兼备"。"写形"，形在神在，形神不可分离，因此，"写形"就是"写神"，形的构成就是神的表现。以色勾取物象叫绘，以线勾取物形为画，两者相辅相成，相互为用，绘和画才逐渐形成今天的绘画。

国画的基本常识

● 水仙图 南宋 佚名

>>> 陈衡恪

陈衡恪（1876—1923年），字师曾，号槐堂，又号朽道人。近代著名画家。所居名唐石簃、染仓室、安阳石室等，江西义宁（修水）县人。六岁学画，1903年赴日本留学，入高等师范学博物学。归国后曾任北洋政府教育部编审。

长期从事美术教育。书法宗汉魏六朝，沉着厚重，苍老刚健。篆刻得吴昌硕精髓。著有《槐堂诗钞》《染仓室印存》《陈师曾先生遗墨》《中国绘画史》等。

拓展阅读：

《国画源流概述》傅抱石
《国画基础》袁志权

◎ 关键词：丹青 文人画 院体画 淡彩

国画常识集锦

张彦远《历代名画记》把中国画分为人物、屋宇、山水、鞍马、鬼神、花鸟六门。北宋《宣和画谱》分十门，即道释门、人物门、宫室门、番族门、龙鱼门、山水门、畜兽门、花鸟门、墨竹门、蔬菜门。南宋邓椿《画继》又改分成八类，有仙佛鬼神、人物传写、山水林石、花竹翎毛、畜兽虫鱼、屋木舟车、蔬果药草、小景杂画。

丹青，我国古代绘画常用朱红色、青色，所以又称画为"丹青"。《汉书·苏武传》："竹帛所载，丹青所画。"民间称画工为"丹青师傅"。工笔，也称"细笔"，与"写意"对称，属于工整细致一类密体的画法。如宋代的院体画，明代仇英的人物画，清代沈铨的花鸟走兽画等，用笔都极其工整细致。北宋韩拙《山水纯全集》有"用笔有简易而意全者，有巧密而精细者"之说，工笔的要求属于后者，即要求巧密而又精细。

文人画，亦称"士夫画"，中国画的一种。泛指中国封建社会中文人、士大夫所作之画。因其特殊身份而有别于民间画工和宫廷画院职业画家的绘画。北宋苏轼提出"士夫画"，明代董其昌称之为"文人之画"，以唐代王维为其开创者，并尊其为"南宋之祖"。但旧时也往往被用来抬高士大夫阶层的绘画艺术，鄙视民间画工及院体画家。陈衡恪认为"文人画有四个要素：人品、学问、才情和思想，具此四者，乃能完善"。"文人画"多取材于山水、花鸟、梅兰竹菊和木石等，借以抒发"性灵"或个人抱负，其中也有对民族压迫或对腐朽政治的愤懑之情。中国画的美学思想以及对水墨、写意画等技法的发展，在很大程度上都受了历代文人画的影响。

院体画，简称"院体""院画"，也是中国画的一种。一般指宋代翰林图画院及后宫廷画家的绘画，也有专指南宋画院作品，或泛指非宫廷画家而效法南宋画院风格之作。这类作品因为要迎合帝王宫廷，题材多以花鸟、山水、宫廷生活及宗教内容为主，作画讲究法度，重视形神兼备，风格华丽而细腻。画风则因时代好尚和画家擅长有异而不尽相同。鲁迅说："宋的院画，萎靡柔媚之处当舍，周密不苟之处是可取的。"（《且介亭杂文——论"旧形式的采用"》）

青绿山水，是用矿物质石青、石绿作为主色的一种山水画。有大青绿、小青绿之分。前者钩廓多，皴笔少，且着色浓重，有很强的装饰性；后者则是在水墨淡彩的基础上罩上少许青绿。清代张庚说："画，绘事也，古来无不设色，且多青绿。"元代汤垕说："李思训着色山水，用金辉映，自为一家法。"南宋有二赵（伯驹、伯骕），以擅作青绿山水著称。中国的山水画中，先有设色画，后来才有水墨画。设色画中先有重色，后来才有淡彩。

●澄泥云龙砚 明

>>> 留物备用，恐身先坏

有人赠送苏东坡一个美观的砚台，苏东坡推辞说："我两只手，只有一只会写字，现在我已经有三个砚台了，怎么用得到这么美观的砚台呢？"赠送的人答道："您留着备用，当其他砚台损坏时，再拿出来用这个！"苏东坡说："恐怕我的手会比那砚台要先坏掉！"

苏东坡曾经写信告诉他的内兄："近年来，我看那些书画奇物宛如粪土一般！"

拓展阅读：

《砚林集胜》陈国源
《中国宣纸史》曹天生

◎关键词：兼毫笔 宿墨 宣纸 端砚

文房四宝——笔墨纸砚

笔：毛笔是国画的基本绘画工具。根据笔锋的长短，毛笔可分为长锋、中锋和短锋，它们性能各异，用法不同。长锋较适用于画婀娜多姿的线条，短锋落纸易于凝重厚实，中锋则兼而有之，画山水以用中锋为宜。毛笔又可以根据笔锋的大小不同，分为小、中、大等型号。

毛笔的新旧亦有区别，新笔笔锋多尖锐，只适于画细线，皴、擦、点擢用旧笔效果更好。还有的画家喜欢用秃笔作画，所画的点、线别有苍劲朴拙之美。

制笔和选笔有四个标准，可概括为"尖、齐、圆、健"。尖是指笔锋合拢后顺畅而尖，尖则点画不失其锋；齐是指锋毫齐平，齐则易于变化；圆是笔毫本身圆整，圆则书写时圆劲不分叉；健是笔毫具有适度的弹性，健则坚固耐用。笔的制作方法与所采用的笔毫种类决定了笔的性质，供作画用的毛笔大致可分为硬毫、软毫及介于两者之间的兼毫三大类。硬毫笔主要用狼毫，一般是黄鼠狼的尾尖毛制成，也有的用貂、鼠、马、鹿、兔毛制成。硬毫的笔性刚健，适合画线条，常见的有"兰竹""小精工""小红毛""叶筋笔""书画笔"等。软毛笔大多由羊毛制成，也有用鸟类羽毛制造的，性质柔软，含水性强，适合用于大面的渲染，常见的软毫有"大鹤颈""白圭笔""纯羊毫提笔"等。兼毫笔是用羊毫与狼毫或兔毫相配制成，性质在刚柔之间，常用的有"七紫三羊""白云笔"等。

毛笔只有达到了圆、齐、尖、健的标准，使用起来才能运转自如。还应注意的是，画笔用后应及时清洗干净，以避免墨汁干结损坏笔毫。

墨：常用制墨原料有油烟、松烟两种，制成的墨称为油烟墨和松烟墨。油烟墨为桐油烟制成，墨色黑而有光泽，能显出墨色浓淡的细致变化，宜画山水画；松烟墨黑而无光，多用于动物翎毛及人物的毛发，山水画不宜用。选墨首先看其色，墨色发紫光的最好，黑色次之，青色又次之，呈灰色的劣墨不能用；次听其音，好墨扣击时其声音清响，研磨时声音细腻，劣质的墨声音重滞，研磨时有粗糙响声。磨墨要用清水，用力均匀，按顺时针方向转慢磨，直到墨汁稠浓为止。作画用墨要新鲜现磨，存放过久的墨称为宿墨，宿墨中有浓缩后的渣滓，用不好有脏暗之感。

纸：中国画在唐宋时代多用绢，到了元代以后才大量使用纸作画。与其他画种不同，中国画用的纸是以青檀树做主要原料制作的宣纸。宣纸产于安徽泾县，古属宣州，故称宣纸。宣纸又有生宣、熟宣和半生熟宣之分。熟宣纸是用矾水加工制过的，水墨不易渗透，遇水不化开，但和其他纸张的效果也不一样，可做细致的描绘，可反复渲染上色，适于画青绿重彩的工笔山水。

生宣纸是没有经过矾水加工的，特点是吸水性和渗水性强，遇水即化开，易产生丰富的墨韵变化，产生水晕墨章、浑厚化滋的艺术效果，最适用于写意山水画。熟宣用画容易掌握，但也容易产生光滑板滞的缺点；生宣作画虽多墨趣，但渗透迅速，不易掌握。故画山水一般喜欢用半生半熟宣纸。半生熟宣纸遇水慢慢化开，既有墨韵的层次变化，又不过分渗透，皴、擦、点、染都易掌握，可以表现丰富的笔情墨趣。此外还有东北的高丽纸、四川的夹江宣纸、江西的六吉纸等可以代替宣纸作画，其性能接近于半生半熟的宣纸。

砚：我国最有名的砚是歙砚和端砚。歙砚因产于安徽歙县而得名，端砚产于广东高要县。一方优质的砚台，石料质地细腻，湿润，易于发墨，不

●剔红山水人物纹笔管　明
●染红宫廷用纸　清

吸水。砚台使用后一定要及时清洗干净，保持清洁，切忌曝晒、火烤。砚的优劣，对墨色有很大的影响，最理想的歙砚和端砚都是石坚致细润，发墨快，墨也磨得细，且能贮墨甚久不易干，但良质的砚价格往往十分昂贵。选择砚台虽然以石质细润为佳，但需注意的是，过于光滑亦不容易发墨。

国画的基本常识

◎关键词：蔡伦 贡品 生宣 熟宣

滑如春冰密如茧——宣纸

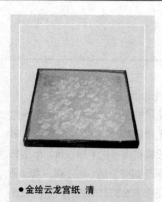

●金绘云龙宫纸 清

>>> 日本人窃取宣纸技术

20世纪初，日本人内山弥左当门，多次深入产纸地区，偷盗宣纸生产情报。回国后，于光绪三十二年（1906年）写了一篇名为《中国制纸法》的文章，刊登在《日本工业化学杂志》第九编第98号上。

1937年"七七"卢沟桥事变后，日本多次派遣特务深入皖南，搜集了一些泾县的青檀树子，运回日本精心种植，因气候、土质等条件不尽相同，所以，生长出来的檀皮质量低劣，最终无法造出高质量的宣纸。

拓展阅读：

《笔墨纸砚》法苏恬/于乐
《中国宣纸》曹天生

纸是我国古代四大发明之一，在西汉墓出土的文物中，就已发现了麻制的纸，但很粗糙。东汉蔡伦采用多种常见原料，改进制纸方法，使纸在质量和产量上都得到了极大的提高。随着纸的广泛普及，晋安帝下令废除了自古沿用下来的竹木简，自此进入一个全面用纸的时代。到唐朝，造纸业已非常发达，当时宣州出的宣纸，江西临川出的薄滑纸，扬州出的六合笺，广州出的竹笺等，都是上等品。

宣纸产自宣州府，也就是今天的安徽泾县，自唐以来，历代相沿。这里环境优美，资源丰富，为手工制造宣纸提供了丰富的原材料，如檀皮、草料、调料、溪水等。这里的人们世代相传制造宣纸，距今已有近千年历史，历代王朝都把泾县宣纸列为"贡品"。

关于宣纸的由来，在生产宣纸的泾县，流传着一个感人肺腑的故事：东汉安帝建光元年，蔡伦的弟子孔丹在皖南造纸，他一心想造出一种最好的纸来为老师画像，以表缅怀之情。年复一年，终未如愿。一天，孔丹徘徊于峡谷溪边，偶然间看到一棵古老的青檀树，横卧溪上，由于流水的终年冲洗，树皮腐烂变白，露出一缕缕修长而洁净的纤维。孔丹取以造纸，经过反复尝试，终于成功，这就是后来的宣纸。

还有一种说法是，宋末天下战乱，有个叫曹大三的人，从太平县迁到泾县避难，见峡谷水清檀肥，于是决定在这里定居，以造纸为生，世代相传。如今小岭纸厂的曹运声、曹慈源、曹于南三位老艺人，均系曹氏后裔。可以说，宣纸的生产如纸的发明一样，绝非一朝一夕而成，它是无数能工巧匠经过长期苦心研制的结果。制纸原料开始用青檀树皮，后逐渐扩大到堵、桑、竹、麻等十几种。质地绵韧、纹理美观、洁白细密、经久不坏是宣纸的主要特点，另外，它还善于表现笔墨的浓淡润湿，变化无穷。被古代诗人誉为"滑如春冰密如茧"，并被称作"纸中之王"。

宣纸的品种很多，有五六十种，按照润墨效果可分为生宣和熟宣两类。生宣书画皆宜，生宣上矾后就是熟宣，因着水不洇，再经过多次皴染，非常适合画工笔重彩。宣纸品质纯白细密，柔软均匀，绵韧而坚，光而不滑，透而弥光，色泽不变，而且不易腐烂，百折不损，耐老化，防虫防蛀，因此有"千年寿纸"的美称。历代文人墨客书画名家都很喜欢使用。用宣纸题字作画，墨韵清晰、层次分明、骨气兼蓄、气势溢秀、浓而不浑、淡而不灰，其字其画栩栩如生、神采飞扬，并能产生出特殊丰满的艺术效果。

国画的基本常识

●玉雕笔、砚

>>> 毛笔的三种执笔方式

枕腕，是指执笔的手腕枕靠在桌面上或枕靠在左手背上书写的方法，适宜于写小楷或一寸见方的中楷。

悬腕，是指执笔的手腕悬起，离开桌面，肘臂仍靠在桌上的书写方法，适写二三寸大小的大楷字。

悬肘，是指执笔的手臂全部悬空来书写毛笔字的方法。可以任意挥洒，不管写大字、小字都很适宜，是最佳的书写方式，也是书法家普遍采用的方法。

拓展阅读：

《历代名画记》唐·张彦远
《山水纯全集》北宋·韩纯全

◎ 关键词：墨线 用笔六法 "五笔"

国画执笔与用笔

中国画最显著的特点，就是以墨线表现物象的轮廓、明暗、质感，同时还可通过墨线表达作画者的思想和精神。中国画的墨线，本身就具有一种独立的美学价值。因此，怎样用笔是画好中国画必须首先面临的问题。中国绘画执笔同于书法，因各人喜好不同，执法也无定式，但初学必须要掌握基本要领。拿毛笔时用大指、食指把住笔杆，呈"龙眼"或"凤眼"状，中指紧随食指把住笔杆。执住笔后，一般笔杆不超过食指的第一指节。要领在于：指实、掌虚、腕平、五指齐力，运转收放要自然。比较而言，书法执笔较严谨，绘画执笔较灵活，可直掌可横卧，执笔略高一些可使笔锋转动更灵活，腕、肘、肩、身互相配合，动转方能得力。

可使《古画品录》记载，用笔有六法：骨法用笔，是指用笔要有力度，有骨气，心随笔转，意在笔先。用笔要觉着痛快，讲究提按、顺逆、快慢、转折、正侧、藏露等变化。山水画运笔有中锋、侧锋、藏锋、露锋、逆锋、顺锋等多种。中锋运笔，垂直，行笔时锋尖处于墨线中心，用中锋画出的线条挺劲爽利，多用于勾勒物体的轮廓。侧锋运笔，手掌向左偏倒，锋尖侧向左边，由于是使用笔毫的侧部，故笔线粗壮而毛辣，画山石的皴擦时多用此法。

中国画运笔方法十讲究，从古至今，积累了丰富的经验，著名的理论如黄宾虹先生提出的"五笔"之说，"五笔"即"平、圆、留、重、变"。

"平"，是指运笔时用力平均，起讫分明，笔笔送到，既不柔弱，也不挑剔轻浮，要"如锥画沙"。"圆"，是指行笔转折处要圆而有力，不妄生圭角，要"如折钗股"。"留"，是指运笔要含蓄，要有回顾，不急不徐，不浮不滑，不放诞犷野，要"如屋漏痕"。"重"即沉着而有重量，要如"高山坠石"，不能像"风吹落叶"，这就是古人说的"笔力能扛鼎"的意思。而"变"，是指用笔有变化，或用中锋或用侧锋，要根据表现对象的不同而变化，是指运笔要互相呼应，"意到笔不到，笔断意不断"。笔线的形式概括起来无非是画线时求得粗、细、曲、直、刚、柔、轻、重的变化和对比，使之为所描绘的对象"传神写照"。

而相比之下，"板、刻、结"则成为用笔三病。"板"，是指没有腕力，用笔不灵活，画出的笔线平扁，没有圆浑的立体感；"刻"，是说笔画过于显露，甚至妄生圭角，不自然，没有生气，"结"，是指落笔僵滞，欲行不行，当散不散，笔线不流畅。

● 五老图墨　清

>>> 白垩

白垩是一种微细的碳酸钙的沉积物，主要是由单细胞浮游生物（球藻）的遗骸（颗石）构成。其中含有海绵骨针、浮游性有孔虫、菊石、箭石、海胆和贝类等海生动物的壳。

构成白垩的颗石来源于球藻，这是一种植物性的鞭毛虫类，它有两条等长的鞭毛，体呈球状，大小为3～35微米，在其细胞表面覆盖的大量微小的石灰质壳就是颗石，为扁圆状或扁椭圆状，有时呈喇叭状突起。

拓展阅读：

《中国画新论》林风眠
《国画》王跃文

◎ 关键词：重彩设色　矿物性颜料　植物性颜料

国画颜料

我国的绘画在唐代之前，一直以重彩设色为主，自从宋代水墨画盛行以来，在文人标榜淡雅的趋势下，色彩的运用逐渐衰退。但习画者仍然应该对传统的绘画颜料有所认识。国画常用的颜料，一般分矿物性颜料和植物性颜料两种。

矿物性颜料是从矿石中磨炼出来的，色彩厚重，覆盖性强，常用的有以下几种：

石绿，通常呈粉末状，使用时须兑胶，根据细度可分为头绿、二绿、三绿、四绿等，头绿最粗最绿，依次渐细渐淡。

石青，性能和用法与石绿接近，石青也分头青、二青、三青、四青等几种，头青颗粒粗，较难染匀，多染几次才好。

朱京，又叫辰京，以色彩鲜明呈朱红色者较佳，朱京不宜调石青、石绿使用。

朱膘，即朱标，是指将朱京研细，兑入清胶水中，浮在上面呈橙色的部分。

赭石，又称土朱，从赤铁矿中出产，呈浅棕色，目前赭石大多精制成水溶性的胶块状，无覆盖性。

白粉，可分成铅粉、蛤粉、白垩等数种，蛤粉从海中的文蛤壳加工研细而成，日久容易"返铅"而变黑，用双氧水轻洗则可返白，白垩即白土粉，常用于古代壁画，亦历久不变色。

植物性颜料，透明色薄，但是它缺乏覆盖性能。常用的植物性颜料有：

花青，指用蓼蓝或大蓝的叶子制成蓝淀，再提炼出来的青色颜料，用途相当广，可调藤黄成草绿或嫩绿色。

藤黄，南方热带林中的海藤树，从其树皮凿孔，流出胶质的黄液，以竹筒承接，干透即可使用，另外需注意，藤黄有毒。

胭脂，用红蓝花、茜草、紫梗三种植物制成的暗红色颜料，但以胭脂作画，年代久则有褪色的现象，目前多以西洋红取代。

目前的中国颜料商品，多将颜料研漂或处理后再出售，大致可分为已加胶和未加胶两种形式：已加胶如花青、赭石、朱膘等，制成块状存于小杯中或制成小片状，装成一小包，这类颜料沾水后随时可用，较方便，但以"轻胶"者较佳；未加胶者如石绿、石青、白粉、朱砂等，多呈粉末状，需调和胶水才能使用，较为麻烦。近年来代用颜料渐多，许多颜料都被品质较佳的罐装广告颜料或水彩颜料替代。

国画的基本常识

●江天楼阁图 南宋 佚名

>>> "气本原"说

中国古代思想家一般都认为气是太极，为万物之本原。气具有阴阳二性，二性的交合、变化、运动产生万物，包括人在内的宇宙万物的生灭就是气的聚散。

战国中期尹文等提出："凡物之精，此则为生。下生五谷，上为列星。藏于胸中，谓之圣人。"《庄子·至乐篇》也说："杂乎芒芴之间，变而有气，气变而有形，形变而有生。"认为人的形体是自然变化的产物，是由气生成的。

拓展阅读：

《扪虱新话》宋·陈善
《画品》南朝·谢赫

◎ 关键词：审美范畴 生机 意蕴

气　韵

气韵，指作品中蕴含的生机、气势、节奏和意蕴，是中国传统绘画理论的重要审美范畴之一。

气韵理论源于先秦、两汉时代的"气本原"说，即认为充溢于宇宙间的"气"是构成万物与生命的基本原质。气韵最早多用于品评人物，特指人的精神气质和仪表风尚；继之被转用于文学批评，以此评价作者的思想个性对作品艺术风格形成及其意义和影响。南北朝时期，气韵被运用到美术领域。南齐谢赫在《画品》中提出"六法论"，将"气韵生动"列为第一法，并由人物画推及山水、花鸟等各种题材的创作，从此成为中国传统绘画创作与批评的重要原则与标准。

历史上对气韵这一概念存在着不同的理解，对如何获得气韵生动的艺术效果也有着不同的观点。一种理论认为气韵是作品创作完成后，自然而然体现出来的艺术效果，而不是预想目的的达成和仅凭笔墨效果所能制造出来的，代表者如清代的邹一桂；一种理论认为气韵得自笔墨的运调和客观物象的生动描绘，笔墨的枯湿浓淡和自然景致的云烟雾霭，都是气韵生动的由来和具体体现；还有一种理论认为，气韵等同于风格，强调气韵得自天然。这种观点的极端表现是气韵"生知"说，即认为气韵来自艺术家的天性，而不是后天所能学到的，代表者有宋代的郭若虚和明代的董其昌。

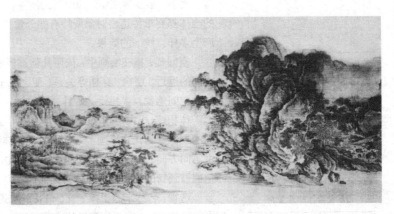

●溪山无尽图 金 佚名

●草虫图 南宋 佚名

>>> 黄金分割

　　黄金分割最早见于古希腊和古埃及。黄金分割又称黄金率、中外比，即把一条线段分割为长短不等的a、b两段，使其中长线段a与线段全长（即a+b）的比等于短线段b对长线段a的比，列式即为a∶(a+b)=b∶a，其比值为0.6180339……因此，0.618又被称为黄金分割率。

　　由于它自身的比例能对人的视觉产生适度的刺激，它的长短比例正好符合人的视觉习惯，因此使人感到悦目。

拓展阅读：

《周髀算经》汉
《几何原本》
　　[古希腊] 欧几里得

◎ 关键词：空间感 真实 透视 构图

美术术语

　　造型表现手段，是指造型艺术中创造艺术形象的手法和手段。如绘画中的色彩、明暗、线条、解剖和透视，雕塑中的体积和结构等都属于造型表现手段。这些手法和手段通过长期的艺术实践，形成了这些造型艺术各自独特的艺术语言，是这些艺术各不相同的表现法则形成的决定性因素，直接影响到塑造的艺术形象的成败，以及艺术作品的感染力。正由于艺术家对造型表现手段的规律性的不断探索，精益求精，才使艺术创作能够表现新的生活内容，满足人们不断发展的审美要求。

　　黄金分割，亦称黄金律或黄金比例。指在一条线段上，按照最佳长短比例，将此线段分割为长段与短段，或按此最佳长短线段的比例构成一个矩形的最佳的长边与短边的比例，即构成黄金分割。

　　二度空间，指由长度和高度两个因素组成的平面空间。有些绘画，如装饰性绘画、图案画等，不要求表现强烈的纵深效果，只需在二度空间中以扁平的图案就可获得艺术表现力。

　　三度空间，指由长度、高度、深度三个因素构成的立体空间。在绘画中为了真实地再现物象，在二度空间的平面上造成纵深的感觉和物象的立体效果，往往借助透视、明暗等造型手段，即以二度空间造成自然对象在三度空间的幻觉。

　　质感，是指绘画、雕塑等造型艺术通过不同的表现手法，在作品中表现出各种物体所具有的特质，如丝绸、肌肤、水、石等物各不相同的轻重、软硬、糙滑等质的特征，给人们以真实感和美感。

　　量感，指借助明暗、色彩、线条等造型因素，表达出物体的轻重、厚薄、大小、多少等感觉。如山石的凝重，风烟的轻逸等。绘画中表现实在的物体都要求传达出对象所特有的分量和实在感。运用量的对比关系，可产生多样、统一的效果。

　　空间感，指在绘画中，依照几何透视和空气透视的原理，描绘出物体之间的远近、层次、穿插等关系，使之在平面的绘画上传达出有深度的立体的空间感觉。

　　体积感，指在绘画平面上所表现的可视物体所给人的一种占有三度空间的立体感觉。在绘画上，任何可视物体都是由物体本身的结构所决定、由不同方向、角度的块面所组成的。因此，在绘画上要体现体积感，必须把握被画物的结构特征和分析其体面关系。

　　透视，名称来源于拉丁文。最初研究透视是采取通过一块透明的平面去看景物的方法，将所见景物准确描画在这块平面上，即成该景物的透视

图。后来将在平面画幅上根据一定原理，用线条来显示物体的空间位置、轮廓和投影的科学称为透视学。

明暗，指画中物体受光、背光和反光部分的明暗度变化以及对这种变化的表现方法。物体在光线照射下出现三种明暗状态，称之为三大面，即：亮面、中间面、暗面。文艺复兴时期瓦萨里曾论述道："作画时，画好轮廓后，打上阴影，大略分出明暗，然后在中间部又仔细作出明暗的表现，亮部亦然。"欧洲画家中，伦勃朗是擅长明暗法技巧的大师。

● 群鱼戏藻图　南宋　佚名
● 疏荷沙鸟图　南宋　佚名
● 秋溪放牧图　南宋　佚名
● 瓦雀栖枝图　南宋　佚名

轮廓，指界定表现对象形体范围的边缘线。在绘画和雕塑中，轮廓的正确与否是作品成败的关键。

构图，指作品中艺术形象的结构配置方法。它是造型艺术表达作品思想内容并获得艺术感染力的重要手段。

国画的基本常识

● 嗅菊图 清 张风

>>> 文学写作中的白描

　　白描在文学写作中主要有以下特点：一是不写背景，只突出主体。要求作者用简练的笔触，对所描写之物的特征、状貌做真实的勾画。二是不求细致，只求传神。作者集中精力描写物象的特征，画龙点睛地揭示物象的实质，收到以少胜多，以"形"传"神"、形神兼备的艺术效果。三是不尚华丽，务求朴实。作者在作品中抒发的是真实感情，感情愈真淳，愈能震撼读者的心灵。

拓展阅读：

《赋得残菊》唐·李世民
《作文秘诀》鲁迅

◎ 关键词：造型规律 单勾 复勾 渲染 点染

线描、白描与没骨画法

　　运用线的轻重、浓淡、粗细、方圆、转折、顿挫、虚实、长短、干湿、刚柔、疾徐等不同的笔法来表现物象的体积、形态、质感、量感和运动感的一种方法，我们称之为"线描"。它不着颜色，有时可略加淡墨用以渲染，具有独特的表现形式和造型规律，富有韵味。用线的变化，要与造型的形式美紧密相连。其线或刚健、或婀娜、或轻灵、或凝重，由于用笔多变，所以会使人产生极为丰富的感觉。中国画用线造型历史悠久，历代画家通过长期的实践和不断的创造，积累了极为丰富的线描技法经验，仅画人物衣褶的描法就有"十八描"。清晰、简练、富有装饰性是线描造型的主要特点，它可以完美地刻画各种现象，表现出千变万化的各种物象的新生命。

　　所谓"白描"，就是完全用线条来表现物象，有单勾和复勾两种。用线一次成功的为单勾。单勾有用一色墨勾成的，也有用浓淡两种墨勾成的，这要视不同对象而定，例如花用淡墨勾，叶用浓墨勾。复勾是先用淡墨全部勾好，然后根据表面具体情况决定复勾一部分或全部。复勾不是按原有的线路再刻板地重叠地勾一道。复勾的目的，是加重质感和浓淡的变化，使物象显得更神采奕奕。复勾的线必须自然流畅，防止受原线路的约束，否则复勾的线很容易显得呆滞。物象的形、神、光、色、体积、质感等关系都是通过线条来表现，所以它比别的画法更不易掌握。白描时要特别注意"朴素简洁""概括明确"的特点。在构图上，取舍力求单纯，虚实、疏密的对比要表现得较为强烈，层次要分明；在线的处理上，要带有装饰性、旋律性，防止出现碎乱、呆板、松散等现象。

　　没骨指的是不勾轮廓线，完全用墨或色渲染成，它是国画表现技法之一。没骨画法有渲染、点染两种。对形象不用线勾轮廓，而用层染或混染，以墨或色把形象渲染而成的叫没骨渲染。渲染时要注意清洁和用水的分量，在前后形体重叠处的明暗，一定要清晰可见，可以空出一丝水路，没骨渲染重鲜嫩，画幅不宜大。先在笔上调好墨或色的浓淡，然后以一笔或几笔点出形象的各个局部而成，我们称为没骨点染。没骨点染有粗细之分，细致的常用来表现工笔花鸟中的草虫、小花、小草和枝梗等。较粗的则是兼工带写的主要表现方法。

国画的基本常识

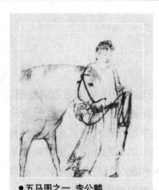

●五马图之一 李公麟

>>> 李公麟画罗汉

据说有一次，李公麟屏退众人，独自关在画室数日，画《十八罗汉图》，画好了十七个，第十八个刚画了一半，硬闯进来一位求画者，李公麟的画思被打断，兴味索然，那半个罗汉再怎么也画不出来了。

家人们却说，李公麟画罗汉时，那十八罗汉是来了山庄的，就嘻嘻哈哈地待在画室里给李公麟当模特，闯进人来，罗汉们呼一下都隐去了，所以再画不出那最后半个。

拓展阅读：

《白描画精品集》戴敦邦
《传统图案白描画精选》祁华

◎ 关键词：简洁 线描 李公麟 十八描

白描画法

白描画法是人类最早、最简洁的绘画，是人类绘画最初的表现形式，我国古代称为"白画"，也被称为"线描"，如在战国楚墓出土的两幅我国最早的帛画，就是白描画法的表现。早期的白描画，在线描技法上以均匀流畅的线条为主，到唐朝时，吴道子把白描线条发展到有粗细轻重的变化，生动地表现衣褶的动感与厚度感。白描画法的代表性人物如北宋画家李公麟，他的代表作《维摩演教图》，把线条的特色发挥到了至善完美的境界。

白描画法以线条为主，也可渲染淡墨。画线条时，要使笔墨结合形相的特质，笔法的转折顿挫，线条的粗细浓淡，皆要依据所表现对象的质感或特色。譬如以较细较淡的线条画花瓣，容易表现出其娇嫩柔软；以稍粗稍浓的线条画叶与枝梗，较易表现其硬而厚的质感；以略干且下笔、收笔皆虚的细线条画禽鸟的羽毛，较易表现羽毛蓬松而柔软的感觉。线条的优劣在白描画中是一幅画成败的主要关键。

白描画运笔宜以中锋为主，用笔的压度和速度要均匀，使勾出的笔线有外柔内刚的效果，力量要含蓄在内，不宜显露于外；缺乏含蓄的笔墨，不耐久看。但需注意的是，锋芒过多、力量外露都容易表现出一种霸悍的气象，有时还会因此降低某些花卉、禽鸟的美感，故白描画的线条要"寓刚健于婀娜中"。

此外，运笔的速度也有讲究，不宜太快，也不宜呆滞，有"无往不回"之意为最佳，腕力气力一定要送到，止笔向上提时，也不可轻率潦草。至于在花卉白描方面，有三种主要的线条：一为起笔停笔，适于画叶梗、竹干等；二为钉头鼠尾描，适于画叶筋、叶片等；三为连续弧线描，适于画花瓣。画鸟的顺序是先画嘴当中的一长笔，再画上颚和下颚各一笔，再依次画眼圈，点眼、头额、背、翼、胸、腹、腿、爪，补尾。画细毛的线条落笔与收笔较轻，中段略粗。忌落笔太重，否则不易表现出羽毛的质感。

明嘉庆年间，邹得中在总结前人丰富的创作经验基础上，创作了《绘画发蒙》，在其提出"十八描"的说法，这十八种描法是指：行云流水描、高古游丝描、铁丝描、柳叶描、琴弦描、蚂蝗描、混描、橛头钉描、曹衣描、钉头鼠尾描、折芦描、减笔描、战笔水纹描、竹叶描、橄榄描、蚯蚓描、枣核苗、枯柴描。实际上，这十八种描法是古人在人物画中，根据当时的服装领略出的创作感受，一部分唐朝以前就可以见到，还有些是后来逐渐添加的。

国画的基本常识

●二祖调心图 五代 石恪

>>> 郭诩

　　郭诩（1456—？），明代画家。字仁弘，号清狂道士，泰和（今属江西）人。少为博士弟子，后弃制科业，专志诗画。曾遍游名山胜地，领略自然实景，以增画艺。

　　擅画写意人物，笔势飞动，形象清古，有时信手拈来，辄有奇趣；兼工点簇花卉、草虫，亦写山水。同时期画家沈周、吴伟、杜堇等，都推重其艺术造诣。画风简逸狂放，接近浙派。传世作品有《杂画》《东山游屐图》等。

拓展阅读：

《中国写意画鸟谱》尹延新
《写意猛禽画法》李荣光

◎ 关键词：精神意态 点垛 生纸 石恪

写意画法

　　写意画法，指用单纯而概括的笔墨来表现对象的精神意态的画法，不求形似求神似。据画史记载，唐朝吴道子所画的嘉陵江山水以及王洽的泼墨，就已具有写意的形态，传世的画迹中可以归入写意画法中的有北宋苏轼、文同的墨竹和释仲仁的墨梅，到了明末的徐渭，更以豪放笔墨，在宣纸上画出淋漓痛快的大写意，他的作品《牡丹蕉石图》可谓典型。此外，八大山人、"扬州八怪"及金石画派的创作都为写意花鸟画拓宽了领域。

　　写意花鸟画法以"点垛"或"点簇"的技法为主，可细分成勾花点叶法、小写意法、大写意法等数种。画写意适宜选用生纸，可单独用墨色来画，亦可用数种颜色来画。笔内可先含调好淡色，再蘸深色于笔尖，也可先可先蘸深色再蘸清水来画，每一笔都要层次分明，使用生纸才能使墨色容易化开，才能产生干、湿、浓、淡的不同效果。五代石恪的《二祖调心图》即以狂草的笔意入画，画出的作品深具禅意，南宋的画家梁楷发展了减笔人物画，且创造了大笔泼墨法，开拓了新风气，成为写意人物画的代表性画家，其作品《泼墨仙人图》《李太白行吟图》等皆运用豪放而简洁的笔墨表现人物的神韵，生动形象。

　　写意人物画最好用生纸，作画时通常先以炭笔在画纸上轻轻勾画轮廓，然后蘸墨先勾勒主要的线，涂上大的墨色面逐渐加重，再画次要的线与色面。

　　在生纸上作画也有很大缺点，一旦失败了就很难修改，故用笔用墨时，必须考虑整体的调和，欲强调的地方必须画得传神。用墨画后，再上产色，着色燎均应慎重，依据人物的结构、明暗的关系来表达彩色，才能更准确地反映色彩的变化，从而生动地反映对象的精神和表情。

　　以写意法画畜兽，早在汉代壁画及魏晋砖画中即有表现，从中可见到略为豪放的表现风格，五代石恪的画中亦可见具有禅意的虎，但直到明朝，写意画法才比较盛行，如沈周的写生册页中的走兽，郭诩的《牛背横笛图》墨色的干湿、浓淡变化生动，并以破笔枯墨扫出牛毛，意趣横生。

　　近代的动物画家，多以写意法表现，如徐悲鸿的《双马图》，结合了西洋画的明暗观念与正确的解剖学知识，表现出天马行空的奔驰气概；林玉山的猛虎，表现出凶悍威严的气势；齐白石与李可染的牛，皆个性独特。写意画法通常以简练的笔墨，表现出丰富的内容，并能感染观赏者，唤起观赏者的想象力，故以写意法画畜兽，对其细节须加以简化或

国画的基本常识

●杂花图 明 徐渭

●卧游图 明 沈周

省略，譬如应略去烦琐的光影明暗。眼睛是传神之处，可以夸张。在配景的处理上，必须根据各类走兽不同的习性和生活环境来安排，如热带地区生长的走兽，就不宜以寒带的植物相配。牛、马等走兽，可以不靠景物衬托，而以留白的方式，或在地上点染些草色，如徐悲鸿的马，多以留白的方式，给观赏者以自由联想的空间。

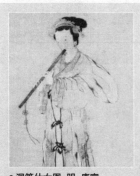

● 洞箫仕女图 明 唐寅

>>> 京剧化妆脸谱

在人的脸上涂上某种颜色以象征其性格和品质、角色和命运，是京剧的一大特点。简单地讲，红脸含有褒义，代表忠勇者；黑脸为中性，代表猛智者；蓝脸和绿脸也为中性，代表草莽英雄；黄脸和白脸含贬义，代表凶诈者；金脸和银脸是神秘，代表神妖。

另外，脸谱的勾勒面积的大小和部位的不同，标志着阴险奸诈的程度不同，一般说来，面积越大就越狠毒。

拓展阅读：

《工笔重彩牡丹画法》郭伟华
《工笔重彩人物画法》潘挈兹

◎ 关键词：装饰性 熟纸 勾勒法 勾填法

工笔重彩

工笔重彩画法的造型工整细致，色彩浓艳，略带装饰性，工笔重彩法适宜使用熟纸或绢作画，通常可分成六个步骤：

起稿：先用铅笔或炭笔将人物造型在稿纸上画好，修改完美后将画纸蒙在上面覆描。

勾线：勾线有两种方法，一种称为勾勒法，即先用淡墨勾出轮廓线，着色后再用重墨或重颜色把主要线条重复勾勒一次，这种方法的优点是不怕着色时把原来的线条遮盖，画起来较方便；另一种称为勾填法，就是用浓淡墨色把线条勾好的轮廓里面，不可将颜色盖住墨线，这种方法勾出来的线条流畅，但填色较费工夫。

分染底色：为了表现面部和衣褶的凹凸起伏变化，在暗处先分染一次重色，面部可以用赭色分染，方法是，一只笔蘸赭石，一只笔蘸清水，先用颜色笔局部染色，如用清水笔推开仕女的面颊可先用洋红分染。

着色：传统仕女的着色法近似京剧人物的化妆，称为三白法，即额、鼻和下颚三部分晕白粉眼眶和面颊用色比较夸张，多用洋红、朱膘、藤黄，调少许白粉。男子的脸用赭石、朱膘和藤黄，加少许白粉。

罩色：在渲染和着色之后，为了使色调统一或补救某些不协调的部分，如脸部常用淡赭石平涂一遍或两遍。

提色：在最后完成之前对重点部分再做加工，如眼睛口角或鼻等，使其更为突出画仕女面部在三白的部分再加白粉，有时可从纸的背后托染白粉，以加强面部的粉白效果。

一般常用于工笔重彩人物画的染色法有：罩窄染，即窄小范围的分染，还有宽染、接染、迭染、掏染等，在染儿童或妇女面颊，着色时旋转用笔，使颜色逐渐变淡变无。

● 京剧中窦尔敦脸谱勾画过程

●足部石膏素描 西班牙 毕加索

>>> 素描用纸

素描用纸可依据使用的笔材及作者对材料特性的要求而选取。因白色素描纸黑白分明，一清二楚，简单明确，故为初学者最理想的用纸。

当有了一定基础后可使用带色的纸，如淡黄色、玫瑰色、灰色等浅色调的纸。如使用色纸，在素描中增加了一层色调使画面复杂化而难于掌握，出现问题也难于发现。所以初做练习时最好不用色纸，原因是：任何初始阶段，简单明确是最好的开悟和选择。

拓展阅读：

《人类素描》张远山
《现代素描》马一平

◎ 关键词：线条 明暗 单色画 平面技法

素 描

由木炭、铅笔、钢笔等，以线条来画出物象明暗的单色画，称作素描。事实上我们可以这样理解，素描是一切绘画的基础，这是研究绘画的过程中所必须经过的一个阶段。素描往往意味着可于平面留下痕迹的方法，如蜡笔、炭笔、钢笔、画笔、墨水着迹于纸张，其他还包括在湿濡的陶土、沾了墨水的布条在金属、石器、容器或布的表面所造成的磨损。

轮廓和线条是素描的一般描述。素描可以使观者从欣赏过程中感受到画面的自然律动。不同的笔触能营造出不同的线条及横切关系，这包括节奏、主动与被动的周围环境、平面、体积、色调及质感。素描是一种颇为正式的艺术创作，它以单色线条来表现直观世界中的事物，亦可以表达思想、概念、态度、感情、幻想、象征等抽象形式。它不像其他形式的绘画那样重视总体和彩色，而是注重结构和形式。

素描是用线条来表现物体的形象，并且将之描绘于平面之上，借由线条形式引起观者的联想。例如两条线相交所构成的角形，可以被认为是某平面的边界，而第三条线的加入可以在画面上造成立体感，弧形的线条可以象征拱顶，交会聚集的线条可表现深度。人们可以从线条的变化当中，得到可以领会的形象。因此通过线条的手段，单纯的轮廓勾勒即可以发展成精致的素描。在素描中可以用线条区分立体与平面，区分色彩明进而加强和厘清整体与部分的关系。我们可以运用线条的开始、消失和中断来勾勒边界，并且形成平面，也可使色彩画到边界之上。线条的粗细亦能表现物体的变化，甚至光和影也可通过线条的笔触变化表现出来。素描的线条技法离不开平面技法的辅助。平面技法在使用炭粉笔时，可用擦笔法对照明暗。

素描是学习绘画的基础，一幅杰出的素描作品本身就是一件艺术品，而且它往往比经过细致加工的作品更直接地传达作者瞬间的灵感和激情。这些素描具有其他画作中不易领略到的那种直觉的艺术感受。西方美术史上的很多绘画大师都给世人留下了为数众多的素描作品，如伦勃朗、哥雅、安格尔、列宾、门采尔等。练习素描一般先从石膏像入手。石膏像的形象特征、结构关系更为强烈鲜明，动态与情绪更为生动，富有感染力。石膏的白色便于绘画者观察各部位结构的转折关系及层次差别，会使我们更为直接地感受和理解对象的形体与结构的本质。

用作素描的工具种类很多，工具的选用一般取决于画家所想要达到的艺术效果。通常情况下，干笔适宜作清晰的线条，水笔更适用于表现平面，而炭笔可两者兼用。

●马奈的速写作品

>>> 黄胄

黄胄（1925—1997年），河北蠡县人。著名画家、收藏家，杰出的社会活动家。曾受命文化部，领导创建中国画研究院，任副院长；历任中国美术家协会理事，全国政协委员、常务委员，炎黄艺术馆馆长。

精人物、动物、山水、花鸟画，不少作品陈列于国家重要政务场合或以国礼赠送外国首脑。其作品屡次获国际奖。代表作品有《打马球》《洪荒风雪》《草原八月》《松鹰图》等。

拓展阅读：

《黄胄作品选》
　　山东人民出版社
《速写基础》王永兴

◎ 关键词：绘画形式 观察能力 新鲜感受

速写入门

很多初学绘画者，想画速写，总感到无从下手。即使是已经接受过一些素描训练的学画青少年，也常常如此。

徐悲鸿先生曾说过，有中等以上智力的人，通过努力，都能学好绘画。所以，只要你肯努力，能钻进去，并逐渐掌握到规律，难题也就会迎刃而解了。在初学绘画的青少年中，有的人在儿童时代就画过儿童画，有的临摹过卡通画、连环画等，有的虽然没有动手画过速写，但一直对速写很感兴趣。这些都是通向速写专业训练的良好开端。

速写这种绘画形式，要求作画者在较短时间内迅速将对象描绘下来，因而具有收集绘画素材、训练造型能力两大方面的功能。速写的一个显著特征就是，最能表现出绘画者敏锐的观察能力和对物质世界的新鲜感受，画面生动感人。因作画时间短，在描绘对象时，放笔直取，它可随时描绘我们周围生活中的任何物象，尤其善于描写运动中的对象和转瞬即逝的动态。速写描绘的题材远远超出了课堂上素描练习的范围。所以，常画速写能使我们养成注意观察周围生活的良好习惯。长期坚持画速写，可为日后致力于美术创作和美术设计积累下丰富的艺术素材。同时，速写又是一种锻炼动手能力的良好训练方法。

很多中外绘画大师都是速写方面的高手，如17世纪荷兰画家伦勃朗、18世纪英国画家荷加斯、19世纪德国画家门采尔，等等。我国许多著名画家在速写领域也取得了很高成就，形成了个人独特的风格。如叶浅予、阿老、黄胄、刘文西、周思聪等。他们中间有的从没有机会进入正规美术院校学习，而是以速写作为绘画训练的基础走上成功之路的。所以，有志于学习绘画的青少年，只要勤学苦练，多动脑筋，方法得当，并能持之以恒，就一定能画好速写，从而为绘画学习打下坚实的基础。

速写要求在较短的时间内画出所需要表现的对象。所以，速写表现中最直截了当的一种方法，就是以线条形式来描绘形象。线条除了具有描绘对象形体的功能外，其自身还具有艺术表现功能，它可体现出丰富的内涵，如力量、轻松、凝重、飘逸等美感特征。作者在画速写的时候，会不自觉地将自己的艺术个性，通过线条的运用流露出来。以线造型是速写中最常用的表现形式。除此之外，线面结合也是常见的形式之一。如有时在结构转折处衬些明暗调子，这样能增加速写艺术的表现力，也使画面的整体环境更加丰富多变。此外，纯明暗的速写是很不常见的。当然，有些画家因追求自己画风的需要而进行过这样的形式探索，但初学速写者不应以此作为训练过程中追求的目标。

●白茶花图 北宋 佚名

>>> 二度（维）空间

指由长度（左右）和高度（上下）两个因素组成的平面空间。在绘画中为了真实地再现物象，往往借助透视、明暗等造型手段，在二度空间的平面上造成纵深的感觉和物象的立体效果，即以二度空间造成自然对象那种三度空间的幻觉。

有些绘画，如装饰性绘画、图案画等，不要求表现强烈的纵深效果，而是有意在二度空间中追求扁平的意味，来获得艺术表现力。

拓展阅读：
《白描风景写生技法》王继平
《名家教学示范·水粉写生》
　　赵广玉

◎ 关键词：线描法 剪影法 限色水粉法

写生的形式

写生的形式有很多种，如线描法、剪影法、淡彩法、限色水粉法等。使用工具主要有钢笔、铅笔、炭笔、绘图笔、油画笔、色粉笔，等等。

线描法，以线造型通常以钢笔、铅笔、炭笔、毛笔、绘图笔作为工具。要求用概括而简练的线条准确地表现对象，较细致而具体地反映结构关系。因此，在萌笔时，应有轻重、起伏、虚实的变化，线条尽可能流畅、准确，力求描绘出的对象具体、生动、灵活。

剪影法，有些类似于民间剪纸，这种形式主要着重于对象外形轮廓的描绘。其特点是取舍力强、概括力强。在描绘时，为抓住所画对象整体面貌和外形特征，要选择能较好地表现景物特征的角度，巧妙运用概括、提炼的方法，抓住物象的总体神态，充分利用黑白强烈对比效果，把握总体感觉和气势。如果运用得当，可以加强描绘对象形体的装饰性。但剪影法不适宜表现物体内部细微结构层次关系，因此，在初学图案变形阶段应将白描法与剪影法结合起来使用，以提高收集素材的质量。

钢笔淡彩法是一种简单而又便于掌握的综合性方法。它主要使用的工具材料有钢笔、绘图笔、白云笔（毛笔）及水彩等。其基本方法是在钢笔单线勾画的基础上，根据对象的固有色，用中、小号白云笔概括性地用水彩着色，并加以渲染和表现。同时，着色的水分要饱满，用色也要干净、透明、简练，一般由浅入深，从亮部开始画起，最后画略部，直到完成。钢笔淡彩写生是对物体的形、色进行描绘，记录比较全面，因而，为图案装饰变形设计提供有利条件。

限色水粉法是采用水粉颜料来写生的，有别于一般的水粉写生。它把自然界复杂多变的色彩关系，用极少的颜色，通过概括、归纳、简化的方法来表现，而光源的强弱、环境色调的冷暖及固有色、环境色在光源色作用下的影响等问题则不必过多考虑。限色水粉写生法可以提高色彩的概括和归纳能力，并有利于装饰变形中的色彩表现力。除了以上几种写生形式外，蜡笔、炭精笔、色粉笔、油画颜料、丙烯颜料等工具及材料也可用于写生。

●郊迎将官图

>>> 色彩的膨胀与收缩

比较两个颜色一黑一白而体积相等的正方形，可以发现，由于各自的表面色彩不同，能够赋予人不同的面积感觉。白色正方形似乎较黑色正方形的面积大。这种因心理因素导致的物体表面面积大于实际面积的现象称"色彩的膨胀性"；反之称"色彩的收缩性"。给人一种膨胀或收缩感觉的色彩分别称"膨胀色""收缩色"。

色彩的膨胀与色调密切相关，暖色属膨胀色，冷色属收缩色。

拓展阅读：
《色彩艺术》[瑞士] 伊顿
《关于色彩的学说》[德]歌德

◎关键词：色相 冷暖 面积 纯度

色彩对比

色彩对比就是在特定的情况下，色彩与色彩之间的比较，它包括色相对比、明度对比、冷暖对比、面积对比和纯度对比五种类型。

在色彩对比中，色相对比是最简单的一种。由于它是由未调和的色彩以其最强烈的明度来表示的，所以对色彩视觉要求不高。同一色相的橙色，在不同的色彩环境中，给人的感觉也不尽相同，在红色环境中橙色带点黄味，而在黄色环境中橙色却含有红的倾向。所以，要准确地画出某一物体的色相，就必须仔细分析具体环境中的色相对比。色相对比是绘画中常用的表现手法，如写生和创作都把色相的对比，包括冷暖明度等当作强化画面色彩变化的手段，使画面色彩产生特有的、生动的艺术效果。著名的后期印象派画家保罗·高更就十分擅长使用色相对比来表现塔希提岛的带有原始风味的热带景物和当地土著人的生活，强调画面中多种鲜明的纯度色彩对比，使作品更具艺术表现力。在写生时，人们往往比较注意物体色相，如蓝衬布、红苹果，而忽视物体之间色彩的明度差异和层次变化，这就不可能使色彩与形体紧密地结合起来。所以，在用色彩表现一个实物或空间时，必须掌握好明度关系，这样才能使其产生自然的真实感。

色彩的冷暖是指色彩感觉中的冷色与暖色相对立，它只是一个相对的概念。它作为色彩绘画最基本的手法和出发点，在具体的写生中运用冷暖对比去分析颜色、比较颜色是十分重要的。运用冷暖色的走向与对比可以使色彩的主从关系处理得更好，即画面主要表现物可加强色彩的冷暖对比，次要部分和衬托部分的色彩对比可适度减弱；同时，还可以很好地表现色彩的光感和空间深度，拉开画面的三度空间，使色彩的冷暖对比更加合理，色彩空间层次分明。

面积对比是指两个或多色块的相对色域，这是一种多与少、大与小之间的对比。具体来说，面积对比是指不同色彩面积的控制与对比要有主次之分，如在冷暖颜色对比中，冷颜色在画面所占比重要有均衡感。纯度对比就是在纯度的强烈色彩同各类含灰色的色彩之间的对比。客观物象在色彩上都存在着纯度上的差异，有的色彩纯而鲜艳，有的沉着而灰浊。在具体的写生实践中，把纯度上类似的颜色并置在一起，就会产生相互降低减弱色彩的倾向，显得单调和沉闷。相反，若把纯度较高的色彩并置在一起，就会相互衬托各自的色彩倾向，显得更饱和、更鲜明。所以，作画者要懂得和善于运用纯度对比，这样才会使画面产生既响亮活泼又不失含蓄的色彩效果。

● 列女仁智图 东晋 顾恺之

>>> 地图分层设色法

地图分层设色法是指以一定的颜色变化次序或色调深浅来表示地貌的方法。首先将地貌按高度划分若干带，各带规定具体的色相和色调，称为"色层"。为划分的高度带选择相应的色系，称为"色层表"。在地图上，按色层表给不同高度带以相应颜色。

目前，常见的色层表为绿褐色系、低地用绿色、丘陵用黄色、山地用褐色、雪山和冰川用白色或蓝色等。

拓展阅读：

《中国历代名家技法图谱》
卢辅圣
《设色花卉行书七言诗扇面》
黄宾虹

◎ 关键词：基本技法 "六法" 主观主义

国画的设色

由于国画十分重视设色，所以古代把图画又称为"丹青"。丹是朱砂，青是蓝靛，都是绘画上常用的颜色。设色是古代画家必须掌握的基本技法，《晋书》说顾恺之"尤善丹青，图写特妙"。谢赫也把"随类赋彩"列为"六法"之一。宋代以前的山水画像对设色都十分讲究，文人画兴起后，提倡"意足不求颜色似"。

国画着色不计较光的影响和变化，而多从物象固有的本色出发。虽然有时着色也有浓、淡、干、湿之别，但这并不是为了表现物体的光感而是为了破除板滞，以求得颜色本身有丰富的变化，从而产生生动的韵味。中国人常以红、黄、蓝、白、黑为"五原色"，其中以黑、白为主色。唐、宋的大青绿山水，用大片的石绿、石青画成，用泥金勾勒轮廓，涂染天和水，山间云雾则用白粉堆砌，画秋景还用朱砂点出一丛丛丹枫，青山、白云、红树形成鲜明的对比，金碧辉煌，鲜艳夺目，画面极具感染力。

国画设色常常是画家主观色彩的反映，有的画像甚至抛弃了描绘对象本身的颜色。比如竹子，本来是绿色的，而传统的黑竹却是黑色。苏东坡甚至用朱砂画竹，称为朱竹。这种设色完全是画家情感的倾泻，具有强烈的感染力。画中的水和天一般不着色，常借用纸的空白来表现。古人所谓"以素为云，借地为雪"，说的就是这种表现方法。虽然不画云和水，却能表现云水的存在。重彩法的画法多为工笔画，以青绿为主色，故称"青绿山水"，也叫"大青绿"。这种设色步骤相对比较复杂一点，先用淡墨勾出轮廓红，再运用工笔画的种种设色方法，一层层地把颜色染上去，最后用浓墨勾勒开醒，点苔提神，且一般只能在熟绢熟纸上进行。

青绿山水中常用的设色方法有衬托法、渲染法、笼罩法和淡彩法四种。第一种衬托法，是指在绢或纸的背面涂一层与正面景物相应的颜色，使正面颜色更厚或更鲜艳。第二种渲染法，是指同时用两支笔，一支蘸颜色涂在纸上，一支蘸清水把颜色化开去，产生由浓到淡的色彩变化，以表现物象的明暗，或云雾的显隐。第三种笼罩法，即先铺底后罩色的方法。一般是先用渲染法上底色，再层层复加积染，颜色宜厚重；再添涂一二次罩色，罩色宜鲜明淡薄。如用花青铺底罩石绿则浑厚凝重，赭石铺底罩以石绿则鲜明温暖。第四种淡彩法。这种设色适用于写意画法或半工半写的画法，它以水墨为主，色彩只起辅助作用。用淡彩法，墨骨很重要，墨骨画得好、画得足，物象在纸上就能立起来，这时只要"轻拂丹青"就能增强作品的神采韵味。着色的步骤大体包括先墨后色，先色后墨，色墨交替，墨色结合几种方式。

国画的基本常识

●华山图 明 王履

>>> 《芥子园画谱》

"芥子园"是清初名士李渔的住宅别墅之名。其婿沈心友家中,藏有明代山水画家李流芳的课徒稿43幅,遂请嘉兴籍画家王概整理增编90幅,增至133幅,并附临摹古人各式山水画40幅,为初学者做楷范。篇首并编"青在堂画学浅说",因得李渔的资助,于康熙十八年(1679年)套版精刻成书,即以"芥子园"名义出版。

《芥子园画谱》自出版以来,成为世人学画必修之书。

拓展阅读:
《中国画构图规律》李智超
《写意花鸟画布局评论》
山东美术出版社

◎ 关键词：章法 景物视点 美学原理

国画构图"三远"

构图,即六法中的"经营位置",又叫置阵布势等,也就是画面各种物象的位置、比例、墨色等的安排。在国画中,构图也称为布局或章法,它是画面景物位置的配合,也是画中骨骼的表现。构图的好与坏,不但关系到整幅图的素质,更影响到它的价值和地位。国画于构图中最大的特点是它的画面景物视点问题,而并非西洋画的大小对比、斜线构图等的理论。国画的透视点是不固定的,画面中可以进行多层次的表现,视力不达之处也可将它呈现于画面之上,从而做出天外有天,山外有山的画面。除此之外,大小对比,斜线构图,虚实的搭配,宾主之分,以及前后远近的描绘,这些都是国画构图的表现。

"三远"指的是绘画构图中的"高远、深远、平远"。北宋郭熙在所著《林泉高致》一文中提出"山有三远,自山下而仰山巅,谓之高远;自山前而窥山后,谓之深远;自近山而望远山,谓之平远"。《芥子园画谱》的山水部分总结高远、深远和平远的三远法,实际上是解决如何表现山水境界中的高、宽、深三度空间的方法。高远,是从下面向上仰视,才觉得高远,用透视学的观点来说,即把物象放在视平线上,就显得雄伟兀立。《芥子园画谱》中提出用泉水以助其势之高,如画雁荡山的龙激飞瀑,即应有高远之气势。画高的形势,可以虚其下部,如画山头用云虚断山脚也有崇峻之感,郭熙所说:"山欲高,尽出之则不高,烟霞锁其腰则高矣。"如画极远的平川,可把上面虚起来,就会造成平川万里之势。

深远,是指由前面往里画出深奥之感觉。画中进深大,造成一种具有深远空间的意境。《芥子园画谱》说加强云气有深远感,宋代郭熙在《林泉高致》中论述:"水欲远足出之则不远。掩映断其脉则远矣。"元代王蒙的《具区林屋图》,使用了四面环山,把幽深之溪谷层层透措,屋宇鳞次栉比,纵深之感跃然纸上。

平远,要求画出景色前后左右辽阔的空间。平远画法主要有两种:一种是矮山及丘陵的平远山水,一种是只有田园河流的平原大地。前一种画法强调用烟气加强平远之感,有了烟气,便觉得苍茫辽阔,这一点对高远、平远也是适用的。黄子久的《富春山居图》就属于平远山水的类型。对于描绘平原景色的辽阔地貌,也可以用一些类似的手法,但利用景物的透视,如林带、田埂的透视,河流的纵横带来加强平远效果才是最有效的。

国画的基本常识

●山水轴 清 顾符稹

>>> 李思训

李思训 (651—716年)，唐画家。字建，宗室。高宗时任扬州江都令。武则天当政，弃官潜匿。中宗朝，出为宗正卿。玄宗开元初，官右武卫大将军。

擅画山水树石，画风受隋展子虔影响。所绘"湍濑潺湲、云霞缥缈"之景，金碧辉煌，又常取神仙故事点缀其间，成为家法。其金碧青绿山水画风，为后代山水画家者所取法，并产生深远影响。

拓展阅读：

《李思训》邵洛羊
《邓石如隶书》高长山

◎ 关键词：疏密 虚实 艺术情趣

疏可跑马，密不透风与计白当黑

"字画疏处可以走马，密处不使透风"，这两句话强调疏密、虚实的对比，反对平均对待着力。所谓"疏"，指空阔的地方可以跑开奔马；所谓"密"，指密集的地方连风都透不过去。唐代李思训的《江帆楼阁图》，画面中把山树人物等实物都集中在左边，树隙中又夹绘房屋，可谓"密不透风"，而右边则是沧海一片，点染一二风帆，使之空阔无际。那么，为何要如此做呢？这样做是为了衬托密集部分，以增强空象，使它更能以少胜多，达到意想不到的效果。就像音乐中的休止符，使人有更多周旋浮想的空间，正如前人所提出的"大抵实处之妙，皆因虚处而生"的意境。密处在构图中要更集中，更精密地刻画，使墨、色、线充分发挥效果，对比之下，白的更白，密处更密，更突出、更加强烈地给观者留下印象，从而使造型艺术的特长得以充分发挥。虚与实相辅相成，不可分割，是构图法的两个方面，孤立强调任何一个方面都是不恰当的。密与聚指画面上的实处，疏和散则是指画的虚处，正如"疏可跑马，密不通风"，观者能从画面上感受出大的节奏感来。但空不是简单的空白，而是空中也有象，八大山人的花鸟画，常常只有一花一鸟，极其单纯，纸上留出了大面积的空白，让读者自己去充分发挥想象力。

"计白当黑"，这句话来自清代书法家邓石如，是由邓的弟子包世臣记录于《艺舟双楫》，原文"常计白以当黑，奇趣乃出"。计白当黑，白，指字里行间的空白；黑，指书写的笔画。主要是说书法上字的结构和通篇的布局要疏密相宜，虚实相协，切忌平板呆滞。只有黑白安排得当，点画结构疏密有序，才能产生良好的艺术情趣，从而达到意想不到的艺术效果。邓石如称："字画疏处可使走马，密处不使透风，常计白当黑，奇趣乃出。"中国画强调运用空白，对空白处理极其用心，把它看作有画的部位，同样费尽心思去思考。画面上展现一片空间，我们会感到画家的思想在这段空间里驰骋，这在米氏的云山画中是常见的手法，一片白云横在山腰，山随云活。但邓石如的深意还不止于此，他要求把没有笔画处的白和有笔画处的黑一样重视起来，认真经营，让白中也有内容，有画意，而不是一块闲置的、没有画到的白纸。这就要求我们必须斟酌白与黑的参错和呼应，如画一条长桥卧波，桥身是黑，水便是白，因此，桥身恰到好处的布置便很重要，这样才能使人感到桥下的流水，引起对水的联想。类似这种空白，不是可有可无，也不是无话可说了，而是一种言外之言，物外之趣，意味无穷。艺术贵在含蓄，其中，空白也是诸种含蓄手法之一。

国画的基本常识

●江岸望山图 元 倪瓒

王蒙任泰安知州时,衙门后面有三间楼房,与泰山相对,他在此画成了《泰山图》。

有一雪天,他与好友陈汝言在楼上边赏《泰山图》,边品茗。此时泰山银装素裹,煞是好看。王蒙突发奇想要将《泰山图》改成雪景,陈汝言点头称好。王蒙取一张小弓,用一支饱蘸了白色的笔,轻轻敲弹弓弦,只见白粉星星点点地洒落在图上,如雪花飞舞,且不露任何痕迹,一幅《岱宗密雪图》就这样诞生了。

拓展阅读:
《地质构造与山水画皴法刍议》
潘景友
《山水画皴法十要》俞子才

◎ 关键词:山石 现皴 面皴 点皴

笔中千秋——国画皴法

传统山水画的技法,比较集中地体现在山石的皴法上,细分有荷叶皴,披麻皴,解索皴,乱柴皴,牛毛皴、大、小斧劈皴,折带皴,卷云皴,雨点皴,豆瓣皴,等等,我们可将其概括为三大类:一类是线皴,以披麻为主;一类是面皴,以斧劈为主;一类是点皴,以豆瓣、雨点为主。

雨点皴,又称为雨打墙头皴。北宋范宽即以此表现北方黄土高原的景致。作画时以逆笔中锋画出垂直的短线,密如雨点。

小斧劈皴的代表作品为李唐的《万壑松风》,如雨点皴一般,适宜表现山石刚硬的特点。用笔方向变为侧锋出,落笔时头重尾轻。大斧劈皴,从小斧劈皴演变成,整个南宋,尤其是马远、夏圭及明代浙派盛行画大斧劈皴。画时将笔侧卧如斧之砍劈,形状是平头尖尾,下笔重而收笔快。

披麻皴,适于表现江南土质山丘,五代的董源、巨然首先使用,是南宋的代表性皴法。披麻皴又可细分为长批麻皴、短披麻皴、散披麻皴。画披麻皴以使用中锋为主,线条较柔,以接近平行的表现形式组合在一起。

牛毛皴,由元代王蒙所创,短笔繁密层叠,适宜表现夏季山头的苍润茂密。牛毛皴源自披麻皴,亦以中锋为主,渴笔淡墨,层层皴擦。

荷叶皴,因取荷叶筋展披拂之形而得名,适于表现江南土质山脉,经雨水长期冲刷后,形成的景观特色。画荷叶皴亦以柔美的中锋为主,具有披麻皴与解索皴的特色。

云头皴,最早见于北宋郭熙的《早春图》,依云涛的造型创出,适宜画烟岚重深的景致。画云头皴须注意以弯曲的线条组织成,用笔圆转富于变化。

米点皴,源于米芾、米友仁父子对董源的"点子皴"的改进、变通,描写江南云山烟雨用此再合适不过,加上水分的渲染显得格外秀润。画米点宜卧笔而点,运笔应注重浓淡交织表现。

中国画皴法的种类繁多,除了上述几种皴法以外,还有马牙皴、点子皴、乱麻皴等。画山石在皴染之后,经常要经过点苔的程序,否则给人感觉过于光滑干净,苔点象征山石上的小树或杂草等,后来逐渐趋向写意写趣。北宋以前的山水画多不点苔,南宋画家表现江南潮湿而易生莓苔的山石,逐渐使用苔点,在元明两代点苔画法最为兴盛,如赵孟頫的"立苔",倪瓒的"横苔"及石涛的"点苔"等,都各具特色。

国画的基本常识

●四时佳丽图 清 顾洛

>>> 徐熙

徐熙（生卒年不详），金陵（今南京）人，一作钟陵（今江西南昌附近）人，五代南唐著名画家。

擅画江湖间汀花、野竹、水鸟、蔬菜、禽虫等，重写生，常游山林园圃，观察动植物形状。画花木用粗笔浓墨，独创"落墨"法，为后世的"没骨法"开创先河。所绘的禽鸟、草虫，形骨清秀洒脱。画迹有《宣和画谱》，著录其作品249件于《德隅斋画品》，另有《鹤竹图》《雪作图》。

拓展阅读：

《图画见闻志》北宋·郭若虚
《梦溪笔谈》北宋·沈括

◎ 关键词：线条勾描 色彩绘画 工笔画法

双钩填彩与没骨画法

双钩填彩画法，即用线条勾描物象后再填色的画法，又称勾勒填彩法或双钩设色法，是由白描的基础上染色彩而成的。马王堆西汉墓出土的帛画，已见此种画法，可见它的起源甚早，五代画家黄筌是双钩填彩法的代表性画家，其线条纤细，赋色艳丽，是北宋院画花鸟的主流画法，另有江南的徐熙，也擅用双钩填彩法，但风格野逸，较注重线条的趣味及墨韵。后世的花鸟画家，用笔多取法徐熙，用色取法黄筌，并兼取两家的神似逸韵。双钩填彩法最具代表性的作品是南宋吴柄的《竹雀图》。

画双钩填彩法应选择熟纸或绢，先用墨线双钩白描，并且通常要准备两支羊毫笔做渲染，一支蘸色，一支蘸清水，要先练习一手执两支笔，并能灵活交换。设色时颜色要淡，可多染几次，将花、叶内侧的颜色以清水笔推染至边缘，清水笔内的含水量要适中，水太多会留有痕迹，太干则渲染不开。渲染完后，如原来的墨线已经模糊不清，可用重色重钩一次，同时也可从画纸背后托染，这样可使画面的花叶颜色更加浓厚、均匀。

没骨画法，指不用墨线勾勒，直接以色彩绘画物象的画法。没骨画法也以使用熟纸较恰当，因不用墨线，故以留白的"水线"来区分前后叶或花瓣与花瓣之间的关系，相当于以白当黑。没骨画法的表现方式也可细分：第一种较工细，如双钩填彩法，只是略去双钩的墨线，靠色彩的层层加染而成。第二种画法略为疏放，稍带写意的笔意，直接以色彩点染，一次完成。第三种画法是先工整色，未干前以其他类似的色彩点染局部，类似破墨。因为使用熟纸，故容易产生半融合效果或略带斑驳的色彩变化。

一般而言，无论白描画法、双钩填彩画法，还是没骨画法，皆属于工笔画法的范畴，应注意其形态的完整与结构的清楚，初学者在画前可先钩一张同尺寸的速写稿，置于画纸下，好让构图、形状有个依据，能专注色彩与运笔的趣味，无论以哪一种方法画花、叶，色彩均须有浓淡的变化，一支笔蘸清水，便可层层分染。

以白描法表现畜兽的绘画作品，除了战国楚墓出土的两幅帛画外，汉代壁画及魏晋砖画中也常见，如纸本水墨白描作品《狮子图》。我们从这幅晚唐的白描画中可以推断出，当时画家已经能熟练掌握运用各种不同快慢、轻重的线条来夸张狮子各部位的特征的方法。

宋朝时，士大夫多受理学及禅宗思想的影响，喜爱清真淡雅的画风，李公麟的白描画法，应运而生，盛行一时，他的代表作品《五马图》落笔轻重起伏如应节奏，将马的骨、肉、鬃尾等质感以及马的神态表现得生动传神，可说是运用线条的大家。

国画的基本常识

●御制紫阁勋墨 清 乾隆

>>> 墨质

对墨的处理办法不同，产生不同质的变化叫墨质。可分新、焦、宿、退、埃五种。

新磨的浓墨，立即使用叫新墨。磨好的浓墨，放在砚台中半天以后，水分有一定的挥发，叫作焦墨。把墨放置一天以上，使水分有较多的挥发，叫作宿墨。宿墨由于部分脱胶，故运笔畅快、墨色浑厚，但光泽较差。埃墨是墨汁在砚台中长期放置之后，再用水泡起，墨质粗糙，在一些特殊效果中可使用。

◎ 关键词：画面效果 整体把握 浓淡交辉

破墨法与积墨法

破墨法在全部的墨法中是用途最广、变化最多的。无论以浓破淡或是以淡破浓，均要在前一遍墨将干未干时进行。破墨破坏了原来的平白的欠佳的效果，力求使效果更完美，它同样要求造型高度准确，运水运墨的技巧要高度娴熟以便能反应敏锐、随机应变地去处理各种变化与问题。破墨法有以重破淡、以淡破重、以干破湿、以湿破干、以水破墨、以墨破色之分。画面水墨、水色交融多变，给人以生机活泼之感。

积墨，指叠多层积累、堆积，层层渍染，层积而厚。所用工具毛笔短而软，墨色要淡而干，宣纸须半生熟。积墨过程先淡后浓，或先浓后淡均可。一般先淡后浓好掌握，积累过程步骤一定要明晰，否则就会杂乱无序，不堪收拾。每遍积墨要求每笔本身不宜有太多变化，干、湿、浓、淡的效果是靠多遍积累起来的。笔触纵横交错，墨色浓淡交辉，层层透清而不浊。重墨色的笔触范围越加越小，墨色越来越深，笔触也越来越多，淡墨色的笔触却越来越大，覆盖面则越来越阔。积墨法对整体把握的能力要求极强，要厚而不塞，多而不乱，步骤有条不紊，方达效果。

积墨法必须等前一遍干后再积下一遍，这是其最大特点，也是不可动摇的铁律。元人主线从中墨开始，而后向"浓""淡"二极伸延，积墨效果苍茫浑厚，厚重华滋。积墨法适用于表现浓郁、深厚、浑厚、滋润感觉的效果。染法分湿染、干染、点染、分染、通染、跳染等。染墨、染色既要统一，又要对比。笔墨太生硬的地方，没气韵，可用"通染"法。效果平、灰、花的地方需对比，可用"分染"法。染的过程中要见笔，要留白。"擦染"出干而毛的效果，易表现山石、树木的苍茫华滋之状。在画论《点法》中提到："一攒、二乱、三线。"即指要做到直笔直点，一点三揉，外实内虚，作空心点，凡点必带动作，点中必有聚散，古有"攒三聚五"之说。古人曰："画不点苔，山无生气"，"画山容易点苔难"，"苔痕为美人簪花"。

总的特点是，用墨要有光彩、讲层次、求变化。对墨的要求可概括为清、润、沉、和。清即层次分明；润指墨色滋润；沉是要求下笔不浮躁；和即要相互融和。

拓展阅读：

《书筏》清·笪重光
《芥舟学画编》清·沈宗骞

●玉龙图 南宋 陈容
陈容，字公储，号所翁。陈容善画龙，喜欢酒后乘兴作画，用泼墨法画云水怪石，衬托出矫健遒劲、出没隐现的群龙，用墨沉厚，笔势雄健老辣，具有很强的动态、实体感和神秘气氛。后人以"云蒸雨飞、天垂海立、腾骧天骄、幽怪潜见"来形容他的作品。

国画的基本常识

●雁荡山花 潘天寿

>>> 郑虔授学百姓

公元757年,郑虔因附贼之嫌被谪贬到台州,后来肃宗皇帝纠正了对他的贬谪错案,召他回京复职。

临行那一天,台州的父老乡亲为他送行。当走到一个小村子前,他望着春季绿蓬蓬的毛竹林念了一句诗:"石压笋斜出。"念完望着送行的人群。忽然一个年轻人走上前来张口对出下句:"谷阴花后开。"郑虔听后拍手叫好。他觉得父老情重,打消了回京的计划,决心留在当地传播文化。

拓展阅读:
《唐朝名画录》唐·朱景玄
《书后品》唐·李嗣真

◎ 关键词:大写意 随意性 干笔 飞白

酣畅淋漓的泼墨画法

泼墨画法,顾名思义,如泼水一般,泼一遍或者几遍墨。一片墨中干、湿、浓、淡各墨法同时施展,用书法的方式一气呵成,是典型的大写意之墨法。往往直抒胸臆,灵活多变的特色,随意性极强,目的在于笔意之外,以求自然的水墨流动韵味之意外效果,反之若刻板、僵滞、缺乏人意,则非绘画。泼墨法多呈水墨淋漓状,干笔与飞白尤为重要,否则会变成满纸墨。行笔过程中还力求造型高度准确。

泼墨法是中国画创作的一种重要墨法,据传唐王洽师事郑虔、项容。郑虔对水墨向来"用心",荆浩评论项容"用墨独得玄门",这对王洽影响很大,所以王洽在绘画上以"泼墨取胜"是有师承的关系的。相传王洽常借酒发狂,醉后,往往"以头髻取墨,抵于绢素"。朱景玄说,王洽"凡欲画图障,先饮醺酣之后,即以墨泼","或挥或扫,或淡或浓,随其形状,为山为石,为云为水,应手随意,倏若造化,图出云雾,染成风雨,宛若神巧,俯视不见其墨污之迹"。

二米的水墨大写意山水画就是以泼墨法来完成的,并参以积墨破墨,遇紧要处,又常以焦墨提其神。青藤的泼墨芭蕉、葡萄,潘天寿先生大幅泼墨荷花,黄宾虹、陆俨少先生山水画的泼水、泼墨,都对国画技法影响很大,把水墨画传统技法,又提高到了一个新的高度。

泼墨法是用极湿墨,即大笔蘸上水墨,使之饱和,下笔要快,慢则下笔墨水渗开,不见点画,等干或将干之后,再用浓墨破。即在较淡墨上,加上较浓之笔,使这一块淡墨中,增加层次。也有趁淡墨未干时,即用浓墨破的,其随水渗开,可见韵致。或者笔头蘸了淡墨之后,再在笔尖稍蘸浓墨,错落点去,一气呵成,即见浓淡墨痕。

泼墨是富有激情的墨法,用时需根据构思、意象仔细体味。泼后看似一小半已完成,但须细心收拾。泼墨为抽象墨块,需有构成意识,多淡墨及留白,以"活眼"写出黑白灰大的结构,开合气势,稍干后,再添加树石皴擦,云水屋宇,抽象中现具象,饶有风趣。特别是创作大幅,在画即将完成时,用笔洗中的涮笔水,根据需要泼画,涮笔水混合了色与墨呈淡灰颜色,用它来衔接轻重墨色,可使色调丰富,画面浑然一体。

泼墨与泼水也可同时进行,即把一碗墨和一碗水同时向纸上泼洒,随即用手涂抹,间或用大笔挥运,水墨渗化融合,自然而有表现力,干后有"元气淋漓障犹湿"之感。泼墨用水的方法在当今中国画创作中已广泛应用,画家们通过各自的实践,释放自我,为人与画作皆个性鲜明,创新出现代效果的水墨画新风格。

●松鹤图轴 清 华岩

>>> 印章

秦以前，无论官、私印都称"玺"，秦统一六国后，规定皇帝的印独称"玺"，臣民只称"印"。汉代也有诸侯王、王太后称为"玺"的。唐武则天时称为"宝"。唐至清沿旧制"玺""宝"并用。汉将军印称"章"。之后，印章根据习惯有"印章""印信""朱记""图章""戳子"等各种称呼。

印章用朱色钤盖，古代多用铜、银、金、玉等为印材，元代以后盛行石章。

拓展阅读：
《中国印章史》王廷洽
《中国国画收藏与鉴赏全书》
天津古籍出版社

◎ 关键词：书法 印章 装裱 布局

国画的欣赏

作品的优劣可以直接反映出作者水平的高低，画作的内容则体现了画家的思想情趣，而我们主观批判该画的好与坏，往往受画家本人的影响最大。中国画与西方绘画一项重要的不同之处，就是书法。国画上常伴有诗句，而诗句是画的灵魂，有时候一句题诗如画龙点睛，使画生色不少，而画中的书法，亦对画面影响甚大。书法不精的画家，一般不敢题字，因为即使仅具签署，亦可窥其功底。

中国的书法和绘画，常有"压角"的闲章出现。所谓闲章，是指画面或书法留白的角落。而印上的文字，有时影响字画甚大。从印文中，我们可分析出作者的心态，或当时的环境。好的印文，需配以好的雕刻刀法，这样的印章盖在字画上，必定能使作品更添光彩。

画面上常见的印章则多种多样：画家的印玺、题字者私章、闲章、收藏印章、欣赏印章、鉴证印章等。而印章的雕工、印文内容、印章位置，都在评介内容之列，尤其古画，画面上皇帝、名家、藏家及鉴赏家的印鉴，可帮助鉴别画作真伪。

中国画的装裱形式独特，常见的有纸裱、绫裱两大类。纸裱较粗，绫裱较精。裱边的颜色、宽窄、衬边、接驳、裱工等都需中规中矩。

布局表面是画面的设计，实则作者胸怀中的天地，从画面布局中表现出来。中国画与西方绘画最明显的区别就是"留白"，国画传统上不加底色，于是留白甚多，而疏、密、聚、散称为留白的布局。在留白之处，有人以书法、诗词、印章等来补白，也有人有意让其空白，必别有意境，故从布局可见作者作画风格。

作者的学识对其作品影响很大。欣赏国画时应该注意分析作品的功力及布局，至于作者的学识，可以从画面窥其一二，故中国有"文人画"之称。著名文人，其作品与众不同地具有一种"书卷气"。画家与画匠之别，学识是条件之一。人品在字画中也常略见一斑。西方画家，往往浪漫不羁，以游戏人间为乐，而欣赏者只观其画而不理画家的私德。中国人则不同，画家或书家如行为不检、道德败坏、声名狼藉、大奸大恶者，即使其书法画作如何精美，亦无人问津。岳飞的"还我河山"，孙中山的"天下为公"成为人尽皆知的好匾额，就是这个道理。字画中的诗词，往往吐露了作者的心声，一句好诗既能表现作者的内涵和学养，更能起到画龙点睛的作用。

国画的基本常识

◎ 关键词：中堂 条幅 卷轴 屏风

国画的形式和常见载体

●清平调图轴 清 苏六朋

>>> 八仙桌来历的传说

八仙结伴云游天下时，一齐去杭州拜访画圣吴道子。吴道子在家中与八仙海阔天空地谈论起来。

天黑时，吴道子吩咐下人准备酒菜招待八仙。可是却没有一张大桌。吴道子灵机一动，大笔一挥，画出一张四角方方的桌子，正好够坐八个人。酒桌上，吕洞宾问吴道子："吴先生这张桌子倒很实惠，叫什么名字？""吴道子想了想说："我为你们而作，就干脆叫八仙桌吧！"

拓展阅读：

《东游记》清·吴元泰
《国画研究》俞剑华

中国字画有横、直、方、圆和扁形等多种形式，也有大小长短等分别，可谓多姿多彩，除壁画，有以下几种常见形式：中堂，中国旧式房屋，天花板高大，所以客厅中间墙壁适宜挂上一幅巨大字画，称为"中堂"；条幅，一长条形的字画称为条幅，对联亦由两张条幅配成，条幅可横可直，横者与匾额相类，无论书法或国画，可以设计为一个条幅或四个甚至多个条幅，常见的有春夏秋冬条幅，各绘四季花鸟或山水，四幅为一组，至于较长诗文，如不用中堂写成，亦可分裱为条幅，颇为美观；小品，就是指体积较细的字画，可横可直，将字画用木框或金属装框，上压玻璃或胶片，就成为压镜，装裱之后，适宜悬挂较细墙壁或房间，十分精致；卷轴，是中国画的特色，将字画装裱成条幅，下加圆木做轴，把字画卷在轴外，以便收藏；扇面，将折扇或圆扇的扇面上题字写画取来装裱，可成压镜，由于圆形或扇形的形式美观，所以有人将画面剪成扇形才作画，然后装裱，别具风格。册页，将字画装订成册，近代有文具店特别将装裱册页成本，以供人即席挥毫，册页可以折叠画面各成方形，而与下列长卷有不同之处；长卷，是将画裱成长轴一卷，成为长卷，多是横看，而画面连续不断，较册页逐张出现不同；斗方，指将小品装裱成一方尺左右的字画，成为斗方，可压镜，可平裱，屏风，单一幅可摆于桌上者为镜屏，用框镶座，立于八仙桌上，是传统装饰之一，有单幅或折幅，可配字画，坐立地屏风之用。

中国字画不拘载体，可写在纸、绢、帛、扇、陶瓷、碗碟、镜屏等物之上，这些是常见的几种，壁画不入其列。

中国字画用纸大致可以分为两种：一种容易受水的是生宣，另一种是生宣加了矾水就不易受水，是熟宣。其中将字画绘制在绢、绫或者丝织物上，称为绢本。古画绢本虽多，但易被虫蛀，亦被折损，反而纸本更易保存。绢本看起来较名贵，但底色不及纸本洁白，而且因绢本绘画前准备功夫较多，故不及纸通行。古人扇画多较细小，以便携带。但现代人多用巨型扇画做室内装饰物，所以比较而言，古人更为实用。圆扇多呈圆形或椭圆形，面积不大，但也有绢本、纸本之分。古代宫廷用的大扇或者掌扇，大至高与人齐，现在很少见。陶瓷花瓶、杯、碟、镜屏等器皿，亦有字画制作，所用颜料及制法不同，但字画原理及欣赏不变。器皿除瓷器外，如日历、灯罩、鼻烟壶甚至现代领带及衣物等，也有字画做装饰，而且极为流行，风格别致。

国画的基本常识

●停舟赏梅图 南宋 马远

>>> 梁楷

　　梁楷,生卒年不详,南宋画家。由于个性和作风豪放,故有"梁风(疯)子"的别号。居钱塘(今浙江杭州)。贾师古高足。

　　工人物、佛道、鬼神,兼擅山水、花鸟。有出蓝之誉。时而豪放不羁。画分二体:一曰"细笔";一曰"减笔"。继承五代石恪风格,寥寥数笔,概括飘逸,对明清及现代画家有着重要影响。传世作品有《六祖斫竹图》《八高僧故事图》《泼墨仙人图》。

拓展阅读:

《佩文斋书画谱》清·王原祁
《水墨画》福建美术出版社

◎ 关键词:水墨 淡彩 王维

水墨画

　　中国画中纯用水墨或以水墨为主,配以淡彩创作的一种画体,我们称之为"水墨画",相传它始于唐,成于宋,盛于元。它的起源与中国山水画的发展是紧密相连的,在宋元之时达到成熟并随之进入兴盛之态,明清以来仍有所发展。

　　在隋代山水画的基础上,盛唐的吴道子开创了一种简练而又写实的山水画法,王维、张璪及中晚唐画家又进一步创造了水墨山水,最终使唐代山水画形成了两大派:以李思训、李昭道父子,俗称大小李将军为代表的青绿山水派;以王维,俗称王右丞为代表的水墨山水派。

　　王维被尊为中国山水画的"南宗之祖",他的水墨山水以渲染为法,用笔简练奔放,追求含蓄、悠远、纯净的境界。《雪溪图》平淡天真,感情委婉,耐人寻味。其渲染之法可以看作中国水墨画的起源。与人物、山水画一样,花鸟走兽画在唐代也进入了独立发展的阶段,形成了多种表现方法,如工笔设色和水墨淡彩、没骨等,并受到宫廷与民间的广泛欢迎,与此同时,也涌现出一批专画花鸟,或专画牛、马的杰出画家。画马名家韩幹,画牛名家韩滉等,擅用洗练而富有弹性、粗放豪迈而劲挺的线条来表现马、牛的微妙神情。他们的作品常常先用线条勾勒,而后用淡墨稍加渲染,笔法简朴而又多变,极尽其妙。此外,滕昌祐的花鸟、刁光胤的羊、萧悦的竹等,皆以独门专科盛行一时。

　　宋朝绘画所体现的丰富、精致、写实之情,在以往是绝无仅有的。这一时期,绘画得以进一步分科,分为山水、花鸟、人物、宗教画及杂画等,涌现出诸如荆浩、关仝、董源、巨然、李成、范宽以及马远、夏圭等著名山水画家,其作品对后世影响深远。在花鸟画方面,随着文同、苏轼、米芾等文人学士们以墨竹、墨梅等专科绘画的广为流传,崇尚主观意趣、笔墨形式的"士夫画"开始兴起,如法常的水墨花鸟画《老松八哥图》等为后世水墨画的发展开辟了新的道路。徐熙开创了"野逸"风格的水墨形式,与其孙徐宗嗣继其祖业创立的"没骨法"水墨花鸟在民间都得到了较好的发展。当然,水墨画在宋代人物绘画上也有新的发展。如梁楷的"减笔",《泼墨仙人图》《李白行吟图》用极简洁的几笔勾出了诗人李白的性格特点,并成为绘画史上最成功的人物形象画之一。

　　在重视对古代传统的继承上提倡创新立异,是元代水墨画风格总的发展趋势。文人画开始占据画坛的主导地位是这一趋势最突出的表现。随着文人画的进一步繁荣,绘画作品中诗、书、画进一步密切结合而且成为普遍的风尚。这加强了中国画的文学趣味,能更好地体现出中国画的民族特色。

●四季花鸟图 明 李一和

>>> 花鸟画的立意

中国花鸟画的立意往往关乎人事，它不是为了描花绘鸟而描花绘鸟，也不是照抄自然，而是紧紧抓住动植物与人们生活遭际、思想情感的某种联系而给以强化的表现。

它既重视真，要求花鸟画具有"识夫鸟兽木之名"的认识作用，又非常注意美与善的观念的表达，强调其"夺造化而移精神遐想"的怡情作用，主张通过花鸟画的创作与欣赏影响人们的志趣、情操与精神生活，表达作者的内在思想与追求。

拓展阅读：
《中国花鸟画通鉴》
　　　　上海书画出版社
《花鸟画谱》河北美术出版社

◎ 关键词：绘画形式 独立画科 抒情性

花鸟画的分类

国画，在广义上，包括一切本土画家所创作的绘画作品，狭义国画是指有悠久历史文化渊源的中国传统绘画，简称"国画"。人物画指以人物为主要描绘对象的画科，按其取材的差异分为宗教人物画和世俗人物画，另可细分为肖像画、故事画、风俗画。山水画起源于魏晋南北朝，发展于唐朝，是中国画的主要画料之一。表现形式主要有青山绿水、水墨山水、浅绛山水、金碧山水等。花鸟画则指描绘花卉、草虫、飞禽、走兽等动植物形象的绘画形式。

花鸟画作为独立画科之一，以描绘花卉、竹石、鸟兽、虫鱼等为画面主体，是传统中国画的一个重要组成部分。四五千年以前，出现在陶器上的简单鱼鸟图案，可以看作最早的花鸟画。东晋至南宋时期，画在绢帛上的花鸟画已经逐步形成独立的画科，时间晚于人物画和山水画，后与之并驾齐驱，共同成为中国画的三大分科，出现了一些专门的画家。五代、两宋间，这一画科更趋成熟。

以动植物为主要描绘对象的中国传统画科，我们称之为花鸟画。中国花鸟画可细分为花卉、翎毛、蔬果、草虫、畜兽、鳞介等支科。它集中体现了中国人与作为审美客体的自然生物的审美关系，具有较强的抒情性。它往往通过抒写作者的思想感情，来体现时代精神，间接反映社会生活，这是我国花鸟画在世界各民族同类题材的绘画中所表现出的鲜明特点。

花鸟画技法多样，按不同的表现形式和内容，可以这样划分：以描写手法的精工或奔放，分为工笔花鸟画和写意花鸟画，写意花鸟画又可分为大写意花鸟画和小写意花鸟画；从使用水墨色彩上的差异，分为水墨花鸟画、泼墨花鸟画、设色花鸟画、白描花鸟画与没骨花鸟画。

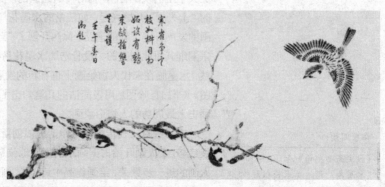

●寒雀图 北宋 崔白

● 柳鸦芦雁图 北宋 赵佶

>>> 潘天寿

潘天寿（1897—1971年），字大颐，号寿者，又号雷婆头峰寿者。浙江宁海人。浙江省立第一师范学校毕业。1928年到国立艺术院任国画主任教授。1945年任国立艺专校校长。1959年任浙江美术学院院长。为继承和发展民族绘画事业，奋斗一生，并且形成一整套中国画教学体系，影响全国。

曾任中国美术协会副主席、全国人大代表、苏联艺术科学院名誉院士。著述有《中国绘画史》《听天阁画谈随笔》。

拓展阅读：

《花鸟画技法》袁牧
《中国花鸟画全集》
西苑出版社

◎ 关键词：独立形态 六朝 宫廷收藏 流派

花鸟画的发展

中国绘画，除了本意花卉和禽鸟之外，还包括了畜兽、虫鱼等动物，以及树木、蔬果等植物，是一个较宽泛的概念。六朝时期，出现不少独立形态的花鸟绘画作品，顾恺之的《凫雁水鸟图》、史道硕的《鹅图》、顾景秀的《蜂雀图》、萧绎的《鹿图》等，虽然现在已看不到这些原作，但足以说明当时花鸟画已具有相当高的水平了。

到了唐代，花鸟画家有80多人。薛稷画鹤，曹霸、韩幹画马，韦偃画牛，李泓画虎，卢弁画猫，张旻画鸡，齐旻画犬，李逊画昆虫，等等，均已注意到动物的体态结构，形式技法上也比较完善。

五代十国时，花鸟画在我国进入了重要的发展时期，当时出现并确立了分别以徐熙、黄筌为代表的花鸟画发展史上的两种不同风格类型。"黄筌富贵，徐熙野逸"，黄筌的富贵不仅表现在对象的珍奇，还在画法上工细，设色浓丽，也显出富贵之气；徐熙则开创"没骨"画法，落墨为格，杂彩敷之，略施丹粉而神气迥出。当时花鸟画的重要画家还有黄筌之子黄居寀、居宝，徐熙之孙徐崇嗣、崇矩。

宋代《宣和画谱》所载北宋宫廷收藏中，有30位花鸟画家近2000件作品，所画花卉品种达20000余种。北宋的花鸟主要还是继承五代的传统，早期以黄筌的风格为主导，基本上用的是"勾勒填彩"法，旨趣浓艳，墨线不显。到了南宋，这一时期的花鸟画在中国花鸟画发展史上达到了一个高峰，画院一半以上的画家画花鸟。在题材上，宋代出现了水墨梅、竹、松、兰，淡墨挥扫，整整斜斜，不专以形似，独得于象外。元代花鸟画受宋代文同、苏轼的影响，出现了一批以吴镇、王冕为代表的，专门画水墨梅竹的画家，他们表现了文人的"士气"。明四家（沈周、文徵明、唐寅、仇英）除了山水外，亦精于花鸟并卓有成就。而徐渭的淋漓畅快、陈道复的隽雅洒脱，则代表了明代文人画的两种风格。

清代石涛、恽寿平、朱耷和"扬州八怪"等都为花鸟画的发展做出了重大贡献，特别是朱耷以其独特的绘画表现内心的忧伤与家国之痛，笔墨与造型均独领风骚。恽寿平的没骨花卉则在黄、徐体异中得以综合与发展，为花鸟画另辟蹊径。此后，"四任"尤其是任颐，又加以弘扬发展，使得花鸟画在清末出现了一次小的高潮。现代画坛，吴昌硕以金石入画，创造了前无古人的风格类型，齐白石则画了许多新的题材，如虾、老鼠、蚊子、苍蝇，等等，其造诣之高深，令人叹为观止。而徐悲鸿的马、潘天寿的雁荡山花、李苦禅的鹰、李可染的牛、陈之佛的工笔重彩花卉，均以造型与笔墨的独特占据了各自应有的地位。

国画的基本常识

◎ 关键词：画材 主体精神 形式语言 神采

写意花鸟画技法

中国写意花鸟画历史悠久，名家辈出，从明清到近代，流派很多，即使是梅、兰、竹、菊等几个花卉也有独立的花谱。写意花鸟画简练概括，手法洒脱，不拘形似，但求神似，比较抽象，深受大众喜爱。中国画中的大写意花鸟画，是画家运用客观世界的花鸟草木等画材能动地创造一种主体精神，是在人和自然造物之间所找到的一种感情上的契合。在大写意花鸟画里，这种手段就是运用我们传统绘画之中的"笔墨"这一形式语言。与工笔画不同的是，写意画不是简单地用简笔画法去画客观的花草禽鱼，而是从传统入手。适合花鸟画的题材很多，传统、现代，自然、人文都可以作为题材去表现。学习花鸟画要经历一个由易入难的循序渐进的过程，初学者多从具有一定代表性的梅兰竹菊开始画起，如画梅，涉及枝干、花、花蕊点法，与桃花、梨花、杏花很接近，梅花画好了其他花就比较好掌握了。

● 桐实修翎图 宋 佚名

>>> 齐白石画虾法

齐白石在画虾上有三个重要的阶段：第一阶段是如实画来，写实，宗法自然，更像写生；第二阶段最重要，不算"零碎"，虾身主体简化为九笔。

所谓"零碎"一共是八样：双眼、短须、长须、大钳、前足、腹足、尾，还有一笔深墨勾出的内腔，这种结构便是齐白石的虾所独有的重要风格；第三阶段是画上的墨色不均一，笔先蘸墨，然后用另一支笔在笔肚上注水，把虾的"透明"画了出来，虾一下子就活了。

拓展阅读：
《大写意花鸟画技法研究》
陈兵
《当代写意花鸟画·画法》
白磊

● 花鸟虫鱼图册之一 清 金玥

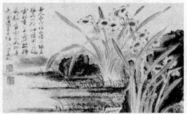

● 花鸟虫鱼图册之二 清 金玥

初学者掌握了一定技法后，下一步就要解决花鸟画的造型问题，也就是说画什么要像什么。以笔写形，力求形神兼备。齐白石曾说过："妙在似与不似之间，太似则媚俗，不似乃欺世。"就是说，神采在花鸟画中是第一位的。写意花鸟的设色问题也很重要。写意花鸟设色在忠实客观物象本身色彩的基础上，可根据作者的主观意向设色。如我们用墨画小鸡，而不是把它们画成黄色；有时则把竹子画成朱砂色的，等等，这些都可以从客观既定与主观意向两个方面去理解。创作一幅好的花鸟画除了笔墨、造型、色彩之外，学习构图也是至关重要的。构图在国画里被认为是"经营位置"。构图要明"开合聚散之理"，虚实、宾主变化尤为重要，除传统意义上的"一角占边"、"S"字、"C"字构图之外，还要结合"透视""穿插""虚实""聚散""布白"的构图原理，以使画面达到完美的统一。此外，画面上的题款、用印，以及装裱形式也都与写意花鸟画构图息息相关。

国画的基本常识

●花卉图 明 蓝瑛

>>> 花的雌雄分类

花是绿色开花植物的繁殖器官。有些植物花的雌性部分（雌蕊）和雄性部分（雄蕊）生在同一朵花中，称为两性花，即雌雄同株同花。

有些植物花的雌、雄两个部分是分开的，所以有只有雌蕊的雌花和只有雄蕊的雄花之分。若雌花和雄花长在一棵植株上，称雌雄同株异花，如黄瓜、南瓜等。

若雌花和雄花分别长在不同的植株上，称雌雄异株，如银杏、啤酒花等。

拓展阅读：

《南方草木状》晋·嵇含
《写意花卉画法》王天一

◎ 关键词：观察 写生 描摹 表现法

花卉基本画法

要画好花卉画，多观赏及临摹古今名画是必不可少的，但同时还要对实际的花卉进行深入的观赏与写生，了解花的枯荣及霜晴雨露中的情态，从花朵叶与枝干等各部位进行观察、写生与描摹。花朵作为画面的主题，一般包括花瓣、花蕊、花托、花萼、梗等几部分。花瓣有单瓣与重瓣之分，花形有离瓣、合瓣之别，牡丹、蔷薇花等是离瓣的重瓣，梨花、木棉花等是离瓣的单瓣，牵牛花、百合花等是合瓣的单瓣，一般来说，花卉都具有单瓣与重瓣的不同品种。桃花、芙蓉花、木槿、梅花等，花蕊的长短、多寡各不相同，雌雄同株的花大蕊小蕊都在一起，雌雄异株者仅有小蕊或仅有大蕊（有的花蕊较明显，有的较隐秘），这些都是需要经过仔细的观察才能发现的。花萼亦因花的种类而异，如梅、杏、桃等五小瓣聚在一起，李、梨、海棠等五枚小瓣生长在一长柄上，玫瑰、月季等萼尖长，山茶萼像鱼鳞等。

单叶植物从枝或茎长叶时，叶序有对生、互生、轮生、丛生等，复叶植物形式更为复杂，有的呈羽状、掌状、鸟足状，有的是二重复叶，所以，必须先了解其生长的规律，才不致在繁杂中发生错误。叶有叶柄与叶脉，形状有尖圆长短等不同。茎枝分为木本、草本、藤本、蔓本等；其中，木本枝干挺硬，有些相当粗壮；草本的茎大都较嫩，有的变成右旋或左旋的蔓延，有的还长有须状的攀缘茎。这些都要仔细观察，才能画好。

早晨或上午是写生的最好时间，因为，此时的花卉比较清新且生气勃勃。又因为，工笔画就必须做细致的描写，画面上需要多朵花聚在一起，所以，写生收集素材的时候，就要有正面的、反面的、侧面的、斜面的；有完整的花朵，也有被枝叶遮住一部分的花朵；既有小花蕾，也有将绽的大花蕾。叶子也是如此，除了成叶外也要有嫩叶及嫩芽，并注意阴阳向背，大小穿插。枝干也要有主干、支干之分，以及在画面上的姿态和疏密。这些都是在写生收集素材时，首先要注意到的问题。不同于山水画常有移动视点的表现法，花鸟画通常视角比较稳定，但观察时可运用移动视点的方法，选取最美的角度写生，并注意花、枝、叶的大小比例。画花朵可从花蕊、花瓣入手，通常先画最完整、最前面的一瓣，再四外扩展，对于太复杂的花瓣，可进行概括，但要注意其造型美。画叶时既要注意叶序、结构，也要注意仰、垂、向背与疏密、前后叶的变化。最后画枝干，大干还要画出皮纹，如梅花的大干要苍老、皮纹要斜皴，小干要挺拔有力，画桃干皮要横皴，松干皮要鳞皴，紫薇花干皮较光滑等。

● 双鹤图 明 边文进

>>> 飞行最远的鸟类

北极燕鸥是飞得最远的
鸟类。它是体形中等的鸟类，
习惯于过白昼生活，所以被
人们称为"白昼鸟"。

当南极黑夜降临的时
候，北极燕鸥便飞往遥远的
北极。每年6月在北极地区
"生儿育女"，到了8月份就
率领"儿女"向南方迁徙，飞
行路线纵贯地球，于12月到
达南极附近，一直逗留到翌
年3月初，便再次北行。北极
燕鸥每年往返于两极之间，
飞行距离达4万多公里。

拓展阅读：

《鸟类图谱》
中国美术学院出版社
《鸟类概论》贯祖璋

◎ 关键词：鸟类标本 动态 羽毛 细节

国画中鸟类的画法

在中国画中，禽鸟又叫"翎
毛"，有水禽与山禽两大类，根据生
活习性的不同，又可分为涉禽、游
禽、猛禽、攀禽、鸣禽、雉禽等类。
鸟类遍体生长羽毛，细密的绵羽有
保温的作用，此外也有半绵羽，以
及许多形状不清楚，层次繁多而迭
列的羽片。另一种是羽片形状较清
楚，如翼、尾的羽毛，皆有详细的
名称，要仔细观察不同部位的羽毛
形状及其迭列的关系，熟悉鸟类羽
毛的组织与秩序，这样，才能画好
鸟类画。无论是禽还是兽，绝大部
分都是雄的较美，雌鸟总比雄鸟略
小，鸟的翼及尾，超左或超右，雌
雄相反；雌鸟的右翼及右尾翼在
上，雄鸟的左翼及左尾羽在上。鸟
类的喜、怒、哀、惊，在翼、尾及
姿态表现上，也各有不同。

鸟类不仅结构复杂，而且活泼
好动，要以真鸟直接写生是极其不
易的。初学者刚开始最好写生鸟类
标本。如此，可以从各角度详细地
观察细节，尤其是画工笔翎毛，标本
的观察助益颇大。但同时，画标本
的缺点也是很明显的，容易画出动
态生硬呆板，甚至形状比例失真的
作品。所以，标本画练好后，要到

大自然中去观察各种鸟类动态，如
踏枝、啄饮、搜翎、欲升、欲降、鸣
啼、缩颈、飞翔等不同的动作，并将
其特征记忆下来。写生之前首先要
仔细地观察，并发现它经常重复出
现的动作或持续最久的形态，将其
作为写生的选择，以铅笔或毛笔做
速写工具。鸟的姿态改变时不妨依
记忆修补，或等待其出现相同动态
时，再迅速掌握，如做详细的描绘较
费时，需耐心地画画停停，分几次描
绘完成，而在创作过程中最好也能
经常观察，以便更容易捕捉到禽鸟
的神态。

笼中鸟不同于大自然中禽鸟的
行为动作，就如同在监狱中的人一
样，与外面自由人的表情动作有
别，表现出"好鸟枝头亦朋友"的
自然情趣。想要了解每一种鸟的生
活环境与栖息之态，就必须到山林
野外做实地的观察，因为每一种鸟
的习性与姿态不尽相同。如燕子与
鸽子是不站在树枝上的，鹤与鹭鸶
是拳一足而睡，乌鸦与喜鹊的动态
绝不相同。若不仔细观察，张冠李
戴，就不合乎物态、物理与物情。此
外，鸟类栖宿或飞翔时，头必迎风，
如背着风，羽毛必定掀起来。

● 枇杷孔雀 北宋 崔白
崔白，字子西，北宋画家，濠梁人。擅花竹、翎毛，其画深受宋神宗赏
识，所画花鸟善于表现荒郊野外秋冬季节中花鸟的情态神致，手法细
致，形象逼真，生动传奇，富于野趣。

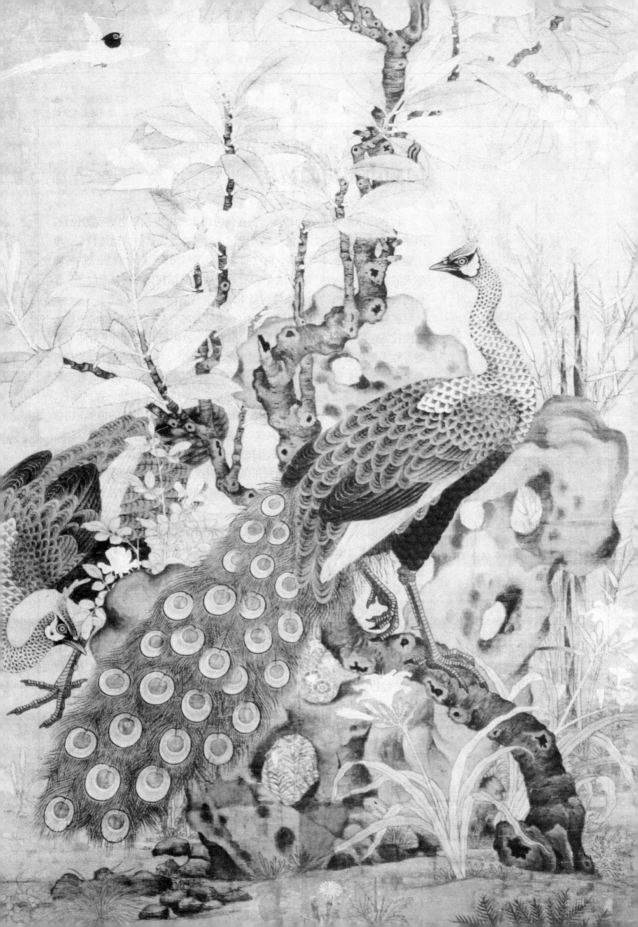

国画的基本常识

●卓冠群芳图　明　王谦

拓展阅读：

《种树郭橐驼传》唐·柳宗元
《地下森林断想》张抗抗

◎ 关键词：生长规律　基本结构　枝干　纹理组织

国画中画树的技法

树在山水画里也称为林木，它在传统山水画中占有相当重要的位置，即使只画树，也能成为一张完整的作品。画树要先观察树的整体特征，再观察树枝，因树木种类繁多，树枝的生态也不尽相同。初学者应以枯树或冬天的落叶树作为练习的对象，没有叶子的树枝结构清楚，姿态鲜明，容易使人掌握各种树的生长规律与基本结构。

树枝的结构大致有三大类：一为向生升长的类型，传统的画论中称为鹿角枝，这种类型最常见，如柳树、相思树、樟树等。二为向下弯曲的类型，称为蟹爪枝，如龙爪。三为平生横出的类型，可称为长臂枝，如松、杉、木棉等。也有一些形态介于前述两者或三者之间。写生树枝，首先要细心观察，选择最美的树干与最合适的角度，勾好主干粗枝，再加细枝，同时要注意树分四枝的原理，即树干前后左右四面八方出枝的情形，切忌如同鱼骨，缺乏错落的风致。其次，注意疏密与气势的安排，可略做取舍，对于小枝与树梢可大胆地舍去，总之，一切应从艺术的角度选择合于美的原则进行写生。另外，必须留意用笔，要挺拔，每一根树枝都要与树干或粗枝相连，不能凌空生长，而树枝愈长愈细，不能把尾部写粗或枝粗干细，违反植物生态。

树的面貌、个性和特征有时可以通过树皮的纹理分辨出来，每一种树皮的纹理组织都不相同，如松树皮呈鳞状纹，柳树皮呈斜裂人字纹，杏树皮呈横纹，柏树皮呈扭曲纹，等等，在写生之前须仔细观察。画树干时，既要注意树皮的纹理，也须画出立体的感觉，皴树皮靠近两侧的纹理要密窄、或墨较浓，靠近树中央的纹理可疏阔、或墨较淡，这样才合乎透视的原理。枝干完成后是根部，可依土石的多寡或树的种类而确定根部的藏露，通常石多土少的情形，以露根居多；土多石少的情形，则以藏根居多，如榕树多露根。然而画的时候也可以不计土石的分野，但要画出从土中崛起、坚韧稳固的特性，不可画成一推即倒的感觉。树叶的排列法与结构亦因种类而异，不管画哪一种树，都要近看了解叶的形状与排列原则，再远看整体的姿态与感觉。

古人首先广泛使用夹叶法画树，将每一片叶子用两笔以上的线勾出后再填上色彩。水墨兴盛后，夹叶渐少，单叶逐渐增多，简化以一笔象征一片或一组叶子，有胡椒点、字点、介字点、梅花点、松叶点、竹叶点、鼠足点、垂藤点等形状不同的符号，然而这些符号都是前人从自然的观察里提炼而成，既概括又写实，并非凭空捏造。除了松、竹、柳等具有鲜明形象特点的叶子外，其他特征不甚明显者，通称为杂树。

国画的基本常识

●满林春雨图 明 夏昶

>>> 散文诗《树叶》

树叶,在十月盘旋。

想飞上天,却落在我的肩。

带着天空的眷恋,闭上流泪的双眼。

树叶,在地上打转,明年春天,魂在枝头上流传,梦纵使破碎千次,也已经流传千年。

我感叹,独立岁月河畔,回望眼,烟雾弥漫。

即使昨天,也如隔世般遥远。

我呐喊,却淹没在河流的慨叹。

泪,湿润了我迷惘的眼,再见了,我逝去的梦想与时间。

拓展阅读:

《没有一片树叶》黄宗英

《两片树叶的故事》

[美]艾·巴·辛格

◎ 关键词:点叶法 夹叶法 填色

树叶画法

树叶的画法主要有点叶法和夹叶法两种。所谓点叶法,是用粗线、细线和干湿浓淡的笔线而成。所谓夹叶,是用勾勒线法,没有什么深浅、干湿、浓淡的区分,而是由其周围的笔法协调而定。树叶的种类虽然很多,但大致分类即可,不宜过细。画夹叶,宜在近景,不宜于远景。画组树不宜全用夹叶法,而应点叶、夹叶参左互用,否则浅薄没有浓郁的感觉。画近景的树一般多用双勾夹叶法,但杂树不宜全画夹叶,否则过于刻板。至于夹叶的填色法,有时填以石青、石绿,有时填以花青、赭石,有时填以褚漂,有时填以胭脂,有时任色不填。略染淡花青色,给人以夏天的感觉。略染淡朱砂色,会使人有春天的感觉或朝霞之感。如前景一棵树作夹叶,草木有凋零感而不需要着色,则给人以秋天的感觉。尤其要注意的是,画双勾夹叶用笔一定要有力,夹叶和树枝与画面要保持统一。总之,夹叶的填法是"随类敷色"。但在画山水之中,要根据全幅的协调敷色和所画的季节而加以区别,不可能"随类敷色"。

除上述几种叶的画法外,还有一种像松针之类的叶的画法,用以表现松针形状的松叶,这种画法多采用笔锋为硬毫,便于发挥其尖硬的弹性作用。因为松叶的形状有辐射之针状,所以称为松针。松针有正面、侧面两种,无论哪种均应表现出松树的风格。画松树,要表现出松的精神气概,刚劲挺拔。松针的设色,或是用浅花青,或是用花青加少许墨,或用草绿加墨,或用浅色渲染,但一定注意不可把所画松针的墨色掩盖。松树多用于近景,近景要画具体一些,远景要依次简略。

●绿杨深处人家图 郑昶

国画的基本常识

●静物 荷兰 克拉斯

>>> 毕加索

巴勃罗·鲁伊斯·毕加索（1881—1973年），世界最具影响力的现代派画家，一生画法和风格迭变。早期画近似表现派的主题，后注目于原始艺术，简化形象。1915—1920年，画风一度转入写实。1930年又明显地倾向于超现实主义。晚期制作了大量的雕塑和陶器等，也取得了杰出的成就。

他的作品对现代西方艺术流派有很大的影响。他的创作是20世纪艺术史上浓墨重彩的一笔，人们称赞他为"人类艺术史上罕见的天才"。

拓展阅读：
《色彩静物范本》陈松茂
《水粉静物画技法与步骤》
　　谭昊

◎ 关键词：荷兰 演变 革新 真谛

静物画

静物画起始于17世纪的荷兰，发展到今天已成为一种独立的画种。经过几个世纪的演变与革新，静物画已完全超出了早期单纯的描摹阶段。并涌现出大量的杰出画家，如夏尔丹、塞尚、凡·高、毕加索等，这些著名的大师都曾将静物画推向一个又一个高峰，他们无不以其特有的艺术品位在世界画坛中占据了显赫的地位。

我国的静物画基本上是承接了苏联的绘画模式，在作画过程中它要求作画者在色彩及基本造型的训练上倾注最多的精力，使所作的静物画与小品一样。随着现代绘画思想理论的不断注入，很多画家已冲破传统，在静物画领域不断挖掘新的天地，使这一精描细绘的架上艺术更具个性化、艺术化和多元化。

静物画作为一个特殊形式的绘画艺术，它不单是专业基础训练中不可缺少的学习手段，更是一门独立存在的艺术品种。从美学角度讲，它所传达的语境和情绪，往往可使复杂走向单纯，使躁动与嘈杂消声匿迹，使客观现实过渡为主观意念，即基础、理论、方法、内涵。因为静物画通常表现的是我们日常生活的实物，这就需要画家用笔去塑造、去美化这些看似不起眼的物品。要求作画者在作画的过程中，注重以物传情，情寓画中，作画中应善于挖掘自然的本质与人的精神世界的联系，以便充分表现个人的思想意境。同时，还必须强化情感与表现形式的统一，对不同物体采用不同的表现手段。如可以用古典主义写实的方法来表现一组陶瓷静物。

在具象写实的基础上，结合作者的再创作去表现主体是较为适宜的。古典具象写实技法较为细致、深入，有利于深入刻画物体本身的质地、光泽，造型严谨准确，虚实比例安排合理而尊重现实，用这种方法表现出的物体凝固、庄重、稳定，而在表现强烈阳光照射下的松软物体如日常食用的面包、柔软的毛巾、海绵等的时候，则会使人感到僵硬而死板。因为阳光中冷暖分明，色彩丰富，而物体本身质地柔软，这时就应用色彩灿烂、丰富、冷暖对比强烈而不失和谐统一的印象派绘画方法去塑造这些物体。印象派绘画结构自然、流畅，适度的虚实对比和有节制的夸张手法客观而生动，用这一方法表现的画面活泼自然，生动而富有生命力。现代绘画手法各异，表现形式多种多样，也是静物创作的首选，作者可依据具体物象的实际形态而有所选择地进行。

●桌上静物 法国 维凡
画家维凡喜欢画静物，用有规则的直线和曲线构成画面，色彩也简明，稍倾向于抽象性。

国画的基本常识

● 三身佛天宫图 清

>>> 李嵩

李嵩（1166—1243年），钱塘（今杭州）人。南宋宫廷画家。曾为木工，为画院画家李从训的养子，绘画上得其亲授，擅人物、道释，尤精于界画，任光宗、宁宗、理宗时期画院待诏。

作品多为表现下层社会生活的风俗画，把劳动人民的生活作为审美对象来描绘，这在中国古代美术发展史上有着重要的开拓意义。著名画作有《宋宫观潮图》、《货郎图》、《骷髅幻戏图》和《西湖图》。

拓展阅读：

《画史会要》明·朱谋垔
《李嵩》刘兴珍

◎ 关键词：宗教宣传 参禅 物象

宗教画、禅画与静物画

宗教画：顾名思义，取材于宗教教义、故事和传说，服务于宗教宣传的绘画。如道教中表现神仙的画像，佛教中表现佛本生故事的绘画等。中国早在魏晋时代就有专门关于神仙的故事、传说及神仙形象的绘画。佛教题材绘画起源并兴盛于中古时代的印度，后随佛教流传入中国后，逐渐被中国古代画家用中国绘画的形式描绘成了具有中国特色的佛教绘画。

禅画："禅"的含义是通过沉思冥想，得到精神上自发性的领悟。原为印度佛教教义所包含的参禅观念，约于5世纪末由菩提达摩传入中国，融入中国精神的实用主义，发展成一种特殊的宗教修行方式。佛教的本质是对佛的醒悟，即自身的醒悟。"禅宗绘画"是在宗教思想影响下为适应其需要的产物，如自五代开始流行的罗汉图及禅僧的顶相图等就很有代表性，在绘画风格上，变唐以来谨严整饰的画风，形成疏简章略的水墨画法。这种以禅僧墨戏为主动脉的绘画风格是水墨画成熟的标志。这种风格的形成直接受禅宗思想的影响。禅画试图把人的日常生活经验变为一种神秘的，或是先验的东西。禅画并非说教性的，而是启示性的。禅宗绘画一般不题长款，也不多用印章，仅有落名款，甚至一字不题。禅画是沉思入悟的一种形式，不在言辞，旨在使思想平静下来，从理性意识转到意识的直觉状态。禅画风格分两类：一类是兴性的，和禅宗悟道的状态接近；一类兼工带写的风格，技法上与宋院体画相类似但又不尽相同，以尖而破的中锋枯笔干擦，笔致松秀、苍郁，沉着自然，细节刻画入微。

静物画：是以相对静止的物体为主要描绘题材的绘画。所选择的物体，如花卉、蔬果、器皿、书册、食品和餐具，等等，必须是根据作者创作构思的需要，认真思量筛选，经过精心的摆布和安排，使许多物体在形象和色调的关系上，都能达到高度表现，总的和谐，又能准确传达出物象内在的感情。静物画中所描绘的这些物体，虽都是寻常之物，但它却包含了深刻的意义。如宋代李嵩的《花篮图》，精心描绘了堆满花篮的各种春花，给人以春意盎然、百芳争艳、万物复苏之感。现代的静物画作品如齐白石的《蔬菜》和《樱桃》，虽寥寥数笔，却深刻地表达了画家对今天生活的无限热爱，并使观看者联想到人们日常生活中所接触和所必需的一些东西，如联想到江南初夏麦黄季节的美好图景。静物画生动活泼、形象鲜明，富有表现力，具有给人以鼓舞，使人兴奋向上，引人对生活产生无限热爱的艺术感染力。一幅优秀的静物画，必定会尽可能地表现出有助于描绘出对象的精神实质的精当的形象和色彩。

●古松图 明 沈周

>>> 荣宝斋

荣宝斋是书画界人士汇集、交流和乐于来往的场所，是繁荣中国传统文化，增进内外交流的重要苑地。它的前身为松竹斋，创办者姓张，浙江绍兴人，创建于康熙十一年（1672年），光绪二十年（1894年）时更名为荣宝斋。

荣宝斋经营范围主要是三个部分：一是书画用纸，以及各种扇面、装裱好的喜寿屏联等；二是各种笔、墨、砚台、墨盒、印泥、镇尺、笔架等文房用具；三是书画篆刻家的笔单。

拓展阅读：
《论鉴赏装裱古画》宋·米芾
《历代名画记》唐·张彦远

◎关键词：保护 美化 艺术美感 专门著作

国画的装裱

一幅完整的国画，不但要使其便于保存、流传和收藏，还要使其更为美观，装裱在其中的作用尤为关键。装裱也叫"装潢""装池""裱褙"，是我国特有的一种保护和美化书画以及碑帖的技术，就像西方的油画，完成之后也要装进精美的画框，使其能够具有更高的艺术美感。

装裱可以分为原裱和重新装裱。原裱就是把新画好的画按装裱的程序进行装裱；重新装裱就是对那些原裱不佳或是由于管理收藏保管不善，发生空壳脱落、受潮发霉、糟朽断裂、虫蛀鼠咬的传世书画及出土书画进行装裱。书画经过装裱后更加牢固、美观，便于收藏和布置观赏，而古画经重新装裱后，也会延长它的生命力。正如古人说："古迹重裱，如病延医……医善则随手而起，医不善则随手而毙。"

中国画装裱的程序，一般是先用纸托裱在绘画作品的背后，再用绫、绢、纸等镶边，然后安装轴杆成版面。传统的装裱式样是多种多样的，其成品按形制可分为挂轴、手卷、册页三大类。原裱的绘画不论画心的大小、形状及裱后的用途，都只分为托裱画心、镶覆、砑装三个步骤。只是画心的托裱是整个装裱工艺中最重要的工序。而旧书画的重新装裱就有很高的难度了，首先要揭下旧画心，清洗污霉，修补破洞等，再按新画的装裱过程重新装裱。

我国装裱工艺的历史与中国绘画的历史相伴而生，从现今保存的历史资料看，早在1500年前装裱技术就已经出现了，那时对于装裱浆糊的制作、防腐，装裱用纸的选择，以及古画的除污、修补、染黄等都已有文字记载。到明代时，周嘉胄著有《装潢志》，清代的周二学著有《一角篇》，均是我国系统论述装裱的专门著作。

●秋江泛艇图扇面 明 吴振

佛說此涅涅道漾我病波主便求乳求乳之智竟尤人初飢渡饱是故當知不應初
持戒不教誨逼入得景證已師
應眾則能破坏一切烦恼師
循叙說顶他逼人得景證已師
佛說此顶他道漾

● 楷书大般涅槃经

>>> 蠹鱼的防治

蠹鱼(也称衣鱼、纸鱼)是无翅昆虫,一般蛀食书画表面,特别危害糨糊粘贴处。烟草甲的幼虫对书画危害极大,它喜欢在书画中打洞,而自身藏于洞内。

一般书画防虫多用驱避剂,常用的药物如卫生球、樟脑丸、对二氯化苯等,这些药品都是白色固体,易于挥发。其中对二氯化苯杀虫能力最强,但人们多受习惯的影响,最常使用的仍然是商品化的卫生球。

拓展阅读:

《装潢志》明·周嘉胄
《文物修复与复制》贾文忠

◎ 关键词:除尘 科学处理 室内温度 光线

如何保存收藏的字画

字画是收藏的最重要门类之一。收藏于国家博物馆、图书馆、档案馆中的字画,都有专人管理,存放条件也相对较好,对其进行系统的科学保护,是广大学者正在深入、广泛研究的课题,这里且不深究。而个人收藏的字画如何保存呢?下面我就从文物保护角度出发,介绍几点对字画的保护常识,以供藏界朋友参考。

适当挂展,及时除尘。字画挂件,是精美的艺术品,必须有一定时间的挂或展。藏于箱底、秘不示人的做法是很愚蠢的,因为人们不能及时得知字画慢慢进行的潜在变化,等发现问题已为时太晚。所以,对装裱以后的字画都要间隔地挂展一段时间。因为现在的环境污染比较严重,在挂展期间,一定要注意及时除尘。尘埃吸附有害气体,悬浮于空气中,日久天长沉积在画面上,就会侵蚀画面。一般来说,城市环境一周除一次尘,乡村环境一月除一次尘。除尘方法:可用电吹风的冷风与画面成30度角,保持10～15厘米的距离从右到左扫一遍,或者用鸡毛掸轻轻扫一下画面。或用开到低风档的吸尘器一边用软毛刷扫画面,一边用吸尘器吸尘。一定要注意不可用抹布一类的东西去擦画面,因为这样,有害尘埃会在擦的过程中侵入画面纸张的纹理,从而使画面长时期受到损害。展、挂期间,空气的湿度问题一定要格外注意,若遇阴雨连绵,空气湿度特别大,可以先把字画卷收起来,也可以人为改变小空间环境,如加热取暖。另外,加湿加香,也要倍加注意。冬天取暖,字画要与暖气、烟筒保持一定距离,夏日制冷,要与空调的进气口保持较远距离。

自然因素中,对画影响最大的就是光,尤其是紫外光,它可使画面颜料蜕变、分解,致使纸质变化。紫外光主要来自太阳光,白炽灯泡和荧光灯管发出的光也有少量紫外光。因此,一定不要靠近窗户挂画,并尽量避免太阳光直接照射画面。灯泡或日光灯发出的可见光虽说影响很小,但长时间近距离照射也会使字画纸质变黄。所以,在房子布局安排上,灯泡、日光灯与字画之间应保持一米以上的距离,并选用低功率灯光源。

在挂展一段时间后,除按前面叙述的方法除尘外,还要观察表面有无变化。若有霉点、虫蛀点,则要立即送到文物保护技术部门进行科学保护处理。卷字画时,根据先松后紧的原则,先松松卷起后,再慢慢旋转轴头,把字画卷紧卷实。然后用画带捆扎,捆扎一定要适度,太松使画卷松动,易于被折压;太紧使画卷中间留下捆扎的硬痕迹,使画面的整体美感受到影响。挂展字画使它处于工作状态,纸张要承受下垂的拉应力和张力,因

此会使纸张的强度减弱；卷放则使字画处于休息的状态，其应力和张力都大幅度减小。一般来说，字画不宜长时间挂展，一年可挂展两次，每次一个月至两个月。

字画要永葆"青春"，就必须对藏置环境进行严格的布置。首先是防虫、防霉、防火。其次是控制和调节温度、湿度。对存藏环境来说，要求书画柜或书画箱要密封性好，使保存环境相对稳定。无论用哪种箱柜保存，都要把字画悬空放置，即用木条一类东西担空，下面留出一定空间放置干燥剂、防虫剂、防霉剂，再把字画放置在木条上。为了安全，这些试剂都应当用布或透气性较好的纸包起来。若要移动和运输字画，一定不要直接移动和搬运箱柜，而应打开箱柜，取出药品，再把字画放入，并将字

●月下眠舟图 明 戴进
画面构图简洁，画家以概括劲健的笔触画了随风摇曳的芦苇和静静浮于水面的小船及睡觉的渔夫。此图境界类似南宋马远之《寒江独钓图》。

画固定，以使字画不在箱内来回碰撞。到了新的地方，再重新放入保护药品，密封保存。

字画最适宜的保存温度为 14℃～18℃，最合适的相对湿度为50%～60%，微生物、霉菌在这种条件下难以生长和繁殖。控制湿度，主要用干燥剂变色硅胶或无水氯化钙。控制温度，则可用空调调节室内温度。

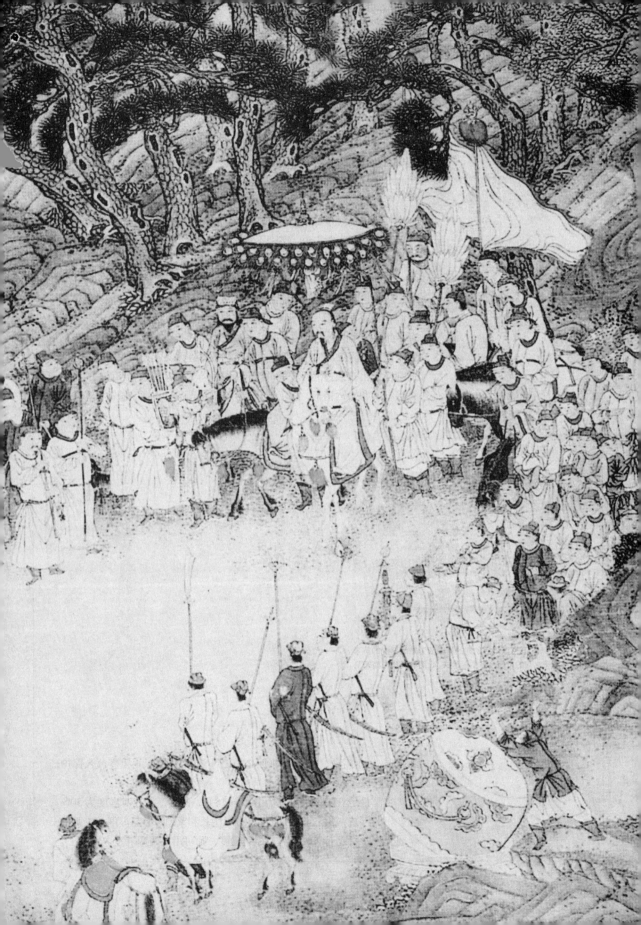

No.10

典故逸闻与书法常识

—— 中国美术始终随着历史的滚滚波涛向前发展，画坛的领军人物也接踵继踵，不断涌现，他们有如灿烂繁星，光耀八表，为中国美术的发展增添了绚丽的光彩。

—— 触摸历史的脉搏，感受传统文化的博大精深，画坛典故逸闻展现了时空的穿透性，为今人建立起与历代文人雅士对话的平台。

—— 所选典故逸闻，通过生动鲜活、富有情趣的短小故事，聚焦人物的日常交往、生活细节，只言片语，大笔勾勒，细致入微地揭示人物内心情感，淋漓尽致地展现人物个性。

—— 了解书法常识，可以开阔眼界，提高鉴赏能力；可以帮助我们理解其他艺术形式的内涵；可以进一步了解中华民族厚重的文化和深邃的艺术。

● 蔡邕像

>>> 黄伯思

黄伯思（1079—1118年），北宋书法家、书学理论家。字长睿，号云林子，邵武（今属福建）人。工书，《宋史》本传称其篆、隶、正、行、草、飞诸体皆精，为世所重。

自称对书法追求高古，取法周秦汉魏遗意，而对晋唐书法不屑过问。能辨秦汉前彝器款识，曾奉诏集古器考定真伪。著有《东观余论》，辨古刻书帖，评前贤书法。《衍极》称其"自许太过，似涉狂妄"。

拓展阅读：

《宋史》元·脱脱
《飞白书录》清·张燕昌

◎ 关键词：飞动 感觉 蔡邕 独创

偶创飞白

所谓飞白是指在书法创作中，笔画中间夹杂着丝丝点点的白痕，且能给人以飞动的感觉。在中国画书法中，它是中国传统艺术观虚实相济的典型表现。如宋黄伯思《东观余论》记载："取其若丝发处谓之白，其势飞举为之飞。"飞白的作用是很明显的，它可以在书写中产生力度，使枯笔产生飞白，与浓墨、涨墨产生对比，以加强作品的韵律感和节奏感。与此同时，它还可以使书写显现出苍劲、浑朴的艺术效果，从而使作品增加情趣，达到丰富画面的视觉效果。当然，在飞白中，书法的功力也能充分体现出来。

蔡邕，字伯喈，陈留圉（今河南杞县南）人。汉朝著名的文学家和书法家，创造了"飞白书"这种书体。蔡邕不是一个闭门读书、写字的人，他经常外出旅行，以便捕捉灵感，使阅历更加丰富。有一天，他把写好的文章，送到皇家藏书的鸿都门去。那儿的人架子挺大，无论是谁都得在门外等上一阵。蔡邕在等待接见的时候，看见有几个工匠正用扫帚蘸着石灰水在刷墙。他就站在一边看了起来。刚开始，他只不过是为了消磨时光。可看着看着，他就看出"门道儿"来了。只见工匠一扫帚下去，墙上出现了一道白印。这是因为扫帚苗比较稀，蘸的石灰水不多，墙面又有些粗糙，所以白道里仍会有些地方露出墙皮来。蔡邕眼前一亮，他想，以往写字用笔蘸足了墨汁，一笔下去，笔道全是黑的。要是像工匠刷墙一样，让黑笔道里露出些帛或纸来，那不是更加生动自然吗？想到这儿，他一下来了精气神。交上文章后，马上向家奔去。

蔡邕回到家里，来不及休息，就准备好笔墨纸砚。想着工匠刷墙时的情景，提笔就写。谁知想起来容易，实践起来就困难了，一开始不是纸露不出来，就是露出来的部分太生硬了，但他一点儿也不气馁，反复进行尝试。最后，终于在蘸墨多少、用力大小和行笔速度各方面，掌握好了分寸，写出了黑色中隐隐露白的笔道，使字变得飘逸飞舞，别有风味。蔡邕独创的这种写法，很快就传播开来，人称"飞白书"。直到今天，书法家们还在应用它。

◎ 关键词：典故 孙权 屏风 画佛之祖

曹不兴误笔巧成蝇

● 孙权像

>>> 孙权听讽纳谏

有一次，孙权在武昌临钓台饮酒，喝得酩酊大醉，醉后他叫人用水洒席上的大臣。

当时，任绥远将军的张昭，板起脸孔，一言不发地离开酒席，走到外面，坐在自己的车内。孙权派人叫他回去，说："今天饮酒，不过是取乐罢了，你为何要发怒？"张昭回答说："过去纣王造了糟丘酒池，用作长夜之饮，也是为了快乐，不认为是坏事。"孙权听了，一句话也不说，脸上露出惭愧的神色，于是立即撤了宴席。

拓展阅读：

《建康实录》唐·许嵩
《三国文化概览》赵西尧

古代经典典故"误笔成蝇"，早已被历代画坛传为佳话，它说的是三国时期，吴帝孙权令当时著名画家曹不兴为他画屏风的故事。曹不兴，一作弗兴，吴兴人，善画龙、虎、马、人物等，独步一时。他与善相的菰城郑姬、善候风气的吴范、善算的赵达、善弈的严武、善占梦的宋寿、善书的皇象、懂天文的刘敦八人并列，被称为吴之"八绝"。

曹不兴所画的人物，其衣纹线条绉绉紧紧贴在身上，犹如刚从水里出来一样，所以人们称他的这种画风为"曹衣出水"。曹不兴在绘画上下过一番苦功，造诣极深，其中人物画最为突出。下面的故事，正可以说明曹不兴画艺的精妙。

相传有一次，吴帝孙权请他画屏风。屏风画好后，拿给孙权看，孙权瞧了又瞧，心里非常高兴。原来曹不兴画的是一篮子杨梅。孙权越看越喜欢，看着看着，他忽然发现一只苍蝇正伏在画面上的那只篮子旁边，便甩开袖子，朝着那只苍蝇挥去，谁知那只苍蝇却一动也不动。旁边的人见了，笑着对孙权说："大王，那不是真苍蝇，而是画上去的呀！"孙权揉了揉眼，又凑到屏风前仔细看，才看出那只苍蝇果真是画的，孙权不禁放声大笑说："曹不兴真不愧是画坛的圣手啊！他画的蝇子，我还以为是真的呢！"其实，曹不兴原来并没有打算在屏风上画苍蝇。正当他全神贯注地在屏风上作画时，周围观画的人不时发出"啧啧"的赞美声。曹不兴十分兴奋，一不小心，将一滴墨滴在画面上，旁边的人都为他感到惋惜，只见他不动声色，眯起眼睛端详了一会儿，墨点瞬间就被描绘成一只正要起飞的苍蝇。周围的人对画家能化腐朽为神奇的卓越才能和深厚功力齐声叫绝。

有一年十月，曹不兴游青溪时，见一条赤龙从天而降，凌波而行，他立即挥笔绘出了《青溪赤龙图》，并献给吴主孙皓。孙皓对此极为赞赏，亲笔题款后秘藏于府。到了南朝刘宋，画家陆探微见到这幅画卷，惊为妙笔。文帝时，干旱成灾，对天祈祷，毫无灵应，于是把这幅《青溪赤龙图》置于水上，顿时天空蓄水成雾，连下了几天大雨。此传说虽属神话，但也足见曹不兴画龙是如何传神的。赤乌四年（241年），印度高僧康僧会初到建业（南京），在"设象行道"时，曹不兴借机摹写了这些传自"西国"的佛画，这也使他成为我国古代较早摹写"西国"佛画的画家，因而被誉称为"画佛之祖"。他画佛像，用笔迅速，顷刻之间便可完成一幅结构极为复杂的作品，而"头部手足，胸臆肩背"均不失尺度，十分协调，充分说明他作画技巧的熟练与高妙。

典故逸闻与书法常识

◎ 关键词：《兰亭集序》 真迹 白鹅 《道德经》

王羲之写字换鹅

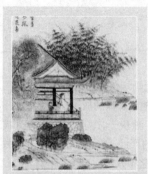

●王羲之观鹅图 元 钱选

>>> 王羲之"坦腹东床"

晋代的大士族郗鉴欲与王氏家族联姻，于是派了门生到王家去择婿。王导让来人到东厢下逐一观察他的子侄。

门生回去后对郗鉴汇报说："王氏的诸少年都不错。他们听说来人是郗家派来选女婿的，一个个都神态矜持。只有一个人在东床上袒胸露腹地吃东西，好像不知道有这回事一样。"郗鉴听了，说"这就是我要找的佳婿。"原来坦腹而食的人正是王导之侄王羲之，郗鉴后来把女儿嫁给了他。

拓展阅读：

《世说新语》南朝·刘义庆
《王羲之书法集》
北京工艺美术出版社

王羲之自幼酷爱写字。据说他连平时走路时，也随时用手指比画着练字，日子一久，衣服都划破了。经过勤学苦练，王羲之的书法已经达到很高的水平。因为他是士族出身，再加上他出众的才华，朝廷中的公卿大臣都推荐他做官。他做过刺史，也当过右军将军，人们因此称他王右军。后来又在会稽郡做官。他不喜欢在繁华的京城居住，看到会稽的风景如此秀丽，非常喜爱，一有时间，就和他的朋友们一起游览山水。

有一次，王羲之和他的朋友在会稽郡山阴的兰亭举行宴会。大家一边喝酒，一边写诗。最后由王羲之挥笔，写了一篇纪念这次宴会的文章，这就是有名的《兰亭集序》，历来被认为是我国书法艺术的珍品，可惜它的真迹已经失传了。

王羲之的书法越来越知名，当时的人都视他的字为宝。据说有一次，王羲之到一个村子去，看见有个老婆婆拎着一篮子竹扇在集上叫卖。那种竹扇很简陋，什么装饰也没有，引不起过路人的兴趣，看样子是不可能卖出去了，老婆婆十分着急。王羲之看到这种情形，非常同情那个老婆婆，就走上前去跟她说："你这竹扇上没画没字，当然卖不出去。我给你题上字，怎么样？"老婆婆不认识王羲之，但见他这样热心，也就把竹扇交给他写了。王羲之提起笔来，在每把扇面上写了五个字，字字龙飞凤舞，然后把扇子还给老婆婆。老婆婆不识字，觉得他写得很潦草，很不高兴。王羲之安慰她说："别急。你只告诉买扇的人，说上面是王右军写的字。"待王羲之离开，老婆婆就按他说的去做。集上的人一看真是王右军的真迹，都争相购买，一篮竹扇马上就卖完了。

许多艺术家都有各自的爱好，有爱种花的，也有爱养鸟的，但是王羲之却有他特殊的癖好。听说哪里有好鹅，他都亲自跑去看，或者把它买回来，以供玩赏。山阴的一个道士想要王羲之给他写一卷《道德经》，可是他知道王羲之不是轻易肯替人抄写经书的。后来，他得知王羲之喜欢白鹅，就特地养了一群品种优良的鹅。王羲之听说道士家有好鹅，真的跑去看了。当他走近道士屋旁，只见河里有一群鹅在水面上悠闲地浮游着，一身雪白的羽毛，映衬着高高的红顶，着实令人喜爱。王羲之在河边看着，简直舍不得离开，他马上派人去找道士，希望能买走这群鹅。那道士笑着说："既然王公这样喜爱，就用不着破费，我把这群鹅全部送您好了。不过我有一个要求，就是请您替我写一卷经。"王羲之毫不犹豫就答应了，待一卷经抄写完毕，那群鹅就被王羲之带回去了。

◎ 关键词：王献之 握笔 草书 隶书

羲之教子习书法

● 行书中秋帖 东晋 王献之

>>> 王献之轶事

某次，献之与哥哥徽之、操之拜访丞相谢安，两兄长谈了不少俗事，而他只寒暄了几句。待三兄弟告辞，有门客问王氏兄弟人品如何？谢安说："小的好。"门客又问何以见得？谢安答："因为他话说得少，古人讲吉人之辞寡，不急着说话，就是一种美德。"

还有一次，献之、徽之同睡一室，夜间突然失火，徽之慌乱中赤足奔出，而他却神态自若，穿衣履而去。王献之临事冷静沉着，真让人佩服。

拓展阅读：

《论书表》南朝·虞和
《晋王羲之王献之小楷书选》
　　紫禁城出版社

王羲之的第七个儿子王献之，自幼聪明好学，专工草书、隶书，也擅长作画。他七八岁时开始跟随父亲学书法。有一次，献之正聚精会神地练习书法，王羲之悄悄走到他背后，突然伸手去抽献之手中的毛笔，献之握笔很牢，没被抽掉。父亲很高兴，夸赞道："此儿后当复有大名。"小献之听后心中沾沾自喜。还有一次，羲之的一位朋友让献之在扇子上写字，献之挥笔便写，突然笔落扇上，把字污染了，小献之灵机一动，扇面上立时呈现了一只栩栩如生的小牛。后来，由于众人对献之书法绘画赞不绝口，致使小献之的骄傲情绪日益滋长。

一天，小献之问母亲郗氏："我只要再写上三年就行了吧？"母亲摇了摇头。"五年总行了吧？"母亲又摇了摇头。献之急了，冲着母亲说："那您说到底还要练多久？""你要记住，写完院里这18缸水，你的字才会有筋有骨，有血有肉，才能站得直立得稳。"献之一回头，原来父亲正站在他的背后。王献之虽然心中不服，但嘴上什么也没说，此后继续苦练。五年后，他拿着一大叠写好的字给父亲看，希望得到父亲表扬的话。没想到，王羲之一张张掀过，却一个劲儿地摇头。掀到一个"大"字时，父亲才露出较满意的表情，便随手在"大"字下填了一个点，然后把字稿全部退还给献之。小献之仍然不服气，又将全部习字抱给母亲看，并说："我又练了五年，并且完全是按照父亲的字样练的。您仔细看看，我和父亲的字还有什么不同？"母亲果然认真地看了三天，最后指着王羲之在"大"字下加的那个点儿，叹了口气说："吾儿磨尽三缸水，唯有一点似羲之。"献之听后彻底泄气了，有气无力地说："太难啦！这样下去，什么时候才能有好结果呢？"母亲见他已经没有了骄气，就鼓励他说："孩子，只要功夫深，铁杵磨成针。你只要像这几年一样坚持不懈地练下去，就一定会成功的！"献之听完后深受鼓舞，又锲而不舍地练习。功夫不负有心人，献之练字用尽了18缸水，在书法上突飞猛进。后来，王献之的字也达到了力透纸背、炉火纯青的境界，他的字和王羲之的字并列，被人们称为"二王"。

●维摩诘像 北宋 佚名

>>> 谢安

　　谢安（320—385年），字安石，陈郡阳夏人，东晋政治家、书法家。晋孝武帝时为尚书仆射，领吏部，加后将军，进中书监，封建昌县公。

　　善书法，工于楷、行、隶书。初居会稽，与王羲之等士人游处十年。他书学王羲之而轻王献之。传世书迹有《每念帖》《六月帖》《告渊明帖》。存于《淳化阁帖》《大观帖》《宝晋斋》等丛帖中。

拓展阅读：

《晋书·谢安传》唐·房玄龄

《魏晋胜流画赞》东晋·顾恺之

◎ 关键词：羊欣 王献之 顾恺之 募捐

买王得羊，不失所望与妙捐百万

　　羊欣，字敬元，泰山南城人。他喜好黄帝、老子的清静无为之学，为人静默，与世无争。他博览群书，擅长书法，其中对隶书尤为擅长。在他12岁那一年，他父亲羊不疑任吴兴郡乌程令，当时吴兴太守正是著名书法家王献之，他非常喜欢羊欣。有一天，王献之来到乌程县署，看到羊欣穿着一件新的白练裙正在睡午觉，就在他的裙上写了字后才离去。羊欣醒来后，看到了白练裙上的书法，获益匪浅，他的书法原本就很好，从此之后，进步就更大了。唐代陆龟蒙曾有一首诗中所说的"重思醉墨纵横甚，书破羊欣白练裙"用的就是这个典故。王献之去世后，当时的人认为已经无人可与羊欣的书法相媲美了，所以就有了"买王得羊，不失所望"的说法。而后代的评论家则认为羊欣师法王献之，但始终没能突破王献之的规矩以自成一家，而在气韵上，更缺乏一种洒落奔放。在署名王献之的作品中，凡是风神怯弱而笔画瘦削的，多半是羊欣所作。他留下的有关书法方面的著作有《续笔阵图》《古来书人名》。

　　顾恺之，字长康，小字虎头，晋代著名画家。他学识渊博，绘画上更是造诣颇深。谢安特别欣赏他，认为顾恺之的画是前无古人的。相传，东晋安帝义熙年间，在国都建康（今南京）修建瓦棺寺。寺庙落成后，住持向达富贵人、善男信女们募捐，以便给佛像贴金，但他们捐得都不多，且没有人超过10万钱。而当时只有21岁的顾恺之却在住持的认捐簿上写下了"认捐一百万钱"几个大字。对顾恺之的这种举动，大家都十分惊讶，不相信他有那么多钱，住持怀疑是顾恺之写错了，而他只是淡淡一笑，对住持说："你准备好一面墙壁，我要在墙上作画，请你相信，认捐的钱我不会少你半文。"此后，顾恺之搬进寺庙，闭门深思了一个月，在那堵墙上画了一幅维摩诘像，但没有点睛，他对住持说："第一天来这里看画像的人，你请他们捐助10万钱，第二天来的人可捐5万，而第三天来看画像的人，就可以让他们随意捐助了。"待门开那天，许多人拥进寺庙，他们大都是前来观看顾恺之是如何作画的。只见顾恺之缓缓走向画像，提起画笔，屏气凝神，只轻轻两笔，眼睛就已活灵活现，立呈人前，顿时画像变得光彩照人，满寺生辉，观画的人群一片惊叹，人们不禁齐口称赞顾恺之的精湛画艺。他们竞相向寺里捐钱，没过多久就捐足了100万钱。在这之后的很长一段时间里，顾恺之的这一神来之笔还在京城内外流传。

●梁武帝萧衍

>>> 萧衍

萧衍(464—549年)，南朝梁的建立者。字叔达，小字练儿。祖籍江苏常州，出生在秣陵(南京)。自幼勤奋，博学多通，才华横溢。曾任雍州刺史，举兵攻克建康，平定齐内乱，被封为梁王。

齐中兴二年(502年)，齐和帝禅位于萧衍。即帝位，国号梁，是为梁武帝。在位48年，国家在政治、经济、军事、文化各方面都有发展，百姓安居乐业。晚年政治渐趋腐朽。著作多佚，今存有明人所辑《梁武帝御制集》。

拓展阅读：
《同治湖州府志》清·宗源翰
《中国画家丛书——张僧繇》
　　吴诗初

◎ 关键词：张僧繇 安乐寺 白龙

画龙点睛

在画龙的时候，最重要的是"点睛"。"画龙点睛"这句话到了后来演变为一个成语，含义是形容人用精辟的诗文或语句来点明一篇文章的主旨。这个成语和画家张僧繇有着莫大的关系。

张僧繇，江苏人，南朝梁武帝时最著名的画家，梁武帝对他的创作很重视。梁武帝因为想念几位封在外地的藩王，便派张僧繇分别去找他们，并令他给每个人画一幅肖像带回来，所作之画十分逼真，仿佛几个藩王来到眼前一样，梁武帝看后大加赞赏。

当时，润州兴国寺大殿里，经常有很多野鸽子飞进来，佛像被弄得很脏，和尚把鸽群赶走后不久它们又飞回来，寺院僧人对此是毫无办法。后来，张僧繇知道了这件事，便在东墙上画了一只鹰，在西墙上画了一只鹞，所画鹰、鹞，皆栩栩如生，它们头朝房上看，从此以后，野鸽再也不敢飞进来了。

张僧繇是个以专门画龙闻名于世的画家。据唐人张彦远《历代名画记》的记载，张僧繇曾应邀在金陵安乐寺的墙壁上画四条白龙，龙须、龙爪、龙头、龙身、龙尾、龙鳞一应俱全，但他就是不肯点睛，且说一旦点睛，那么这些白龙就会破壁飞去。百姓们听了都不相信，以为他信口开河，于是再三要求他为龙点睛。张僧繇没有办法，只得提笔蘸墨，但是他为了要让庙中留下两只白龙，只肯为另外两只白龙点睛。锋毫落下，只见两条白龙双眸炯炯有神，须臾间雷鸣电闪，白龙身在的画壁从中裂开，两条白龙乘云驾雾而去，画壁上只剩另外两条没有点睛的白龙。这也就是"画龙点睛"成语的由来。

张僧繇不仅会"画龙点睛"，据说他还能"画锁制龙"。他在昆山惠聚寺，"画神于两壁、画龙于四柱"，方圆百里之内的百姓若是患了疾病瘴疠，只要来到壁下虔诚祈祷一番，再停留片刻即可痊愈。但是每逢天色阴暗，风雨欲来的时候，墙上的飞龙就蠢蠢欲动"濑濑其润，鳞甲欲动"，仿佛就要乘风飞去，于是张僧繇就画了一把锁将龙制住，让它不能逃脱这个地方。

典故逸闻与书法常识

●紫檀雕花卉笔筒 清

>>> 隋炀帝

隋炀帝,名杨广(569—618年),隋文帝次子,他杀死文帝及兄长杨勇后即位。在位14年间,广集贤才,并积极推进民族大融合;开凿了人工运河,打破了各地民族间的壁垒,完善了各种国家制度;重视人才的培养,恢复了学校,开创了科举制度。

但同时,他也荒淫奢侈,残酷猜忌,远征高丽,赋役繁苛,终被农民大起义的浪潮困于江都(今江苏扬州市),为部下宇文化及等人发动兵变缢杀。

拓展阅读:

《书法正传》冯武
《隋书》唐·魏征

◎ 关键词: 智永 草书 "铁门限" 毅力

退笔冢

隋唐时代的著名书法家智永,名法极,浙江会稽县人,是南北朝时期陈朝永欣寺的和尚。本姓王,是东晋大书法家王羲之第七世孙。大约生在梁武帝年间,死于隋炀帝即位初年。他历经梁、陈、隋三个朝代,活了将近100岁。

智永在书法上,以羲之、献之父子为宗师,笔力纵横,能将各种书体的特色综合起来,尤其擅长草书。他建了一栋楼房,每天专心在楼上勤学苦练,曾立誓:"学不成,决不下楼。"后来终于苦学有成,成了著名的大书法家。当时,慕名求书的远近人士非常多,每天络绎不绝地从大门进进出出,把门槛儿都给踏破了。于是智永在门槛上包了层铁片,这就是有名的"铁门限"。

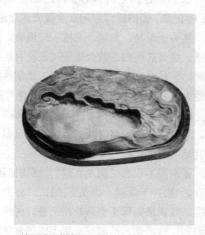

●端石雕云龙随形砚 明

●木柄错银丝嵌象牙毛笔 清

智永把写秃的笔头,集中放在大竹筐里,前后30多年,日积月累,居然装满了五大簏,后来他还特别把这些破笔埋起来,取名"退笔冢",并且写文章叙述这个缘由。从这个故事里,我们可以想象出他学习书法的毅力和专心。

典故逸闻与书法常识

●行书兰亭诗 唐 柳公权

>>> 郑板桥赋诗送贼

清代书画家郑板桥年轻时家里很穷。因为无名无势，尽管字画很好，也卖不出好价钱。家里什么值钱的东西都没有。

一天，郑板桥躺在床上，忽见窗户纸上映出一个鬼鬼祟祟的人影，郑板桥想：一定是小偷光临了，我家有什么值得你拿呢？便高声吟起诗来："大风起兮月正昏，有劳君子到寒门！诗书腹内藏千卷，钱串床头没半根。"小偷听后，转身就溜了。

拓展阅读：

《柳公权书法选》海天出版社
《郑板桥全集》中国书店

◎ 关键词：柳公权 茧子 郑板桥 "六分半书"

公权练字，板桥学书

有一次，柳公权和几个小伙伴举行"书会"。这时，一个卖豆腐的老人看到他写的几个字"会写飞凤家，敢在人前夸"，就觉得这孩子太骄傲自大了，便皱皱眉头，说："这字写得并不好，就像我的豆腐一样，软塌塌的，没筋没骨，也值得在人前夸吗？"小公权一听，面带怒色地说："有能力，你写几个字让我看看。"老人爽朗地笑起来，说："不敢，不敢，我是一个粗人，写不好字。可是，有人用脚都写得比你好得多呢！不信的话，你可到华京城去看看。"

第二天，小公权起了个大早，独自去了华京城。刚进华京城，他就看见有许多人围在一棵大槐树下。他挤进人群，只见一个没有双臂的黑瘦老头光着脚，坐在地上，左脚压纸，右脚夹笔，正在挥洒自如地写对联，笔下的字似万马奔腾、龙飞凤舞，围观的人们不断发出阵阵喝彩。小公权"扑通"一声跪在老人面前，说："我愿意拜您为师，请您告诉我写字的秘诀……"老人赶忙用脚拉起小公权说："我是个孤苦伶仃的人，生来没手，只得靠脚巧过日子，怎么能为人师表呢？"经不住小公权的苦苦哀求，老人才在地上铺了一张纸，写道："写尽八缸水，砚染涝池黑，博取百家长，始得龙凤飞。"柳公权牢牢地记住了老人的话，从此发愤练字。手上磨出了厚厚的茧子，衣肘补了一层又一层。功夫不负有心人，经过苦练，柳公权终于成为我国著名的书法家。

郑板桥，清朝扬州"八怪"之一，自幼酷爱书法，临摹过古代著名书法家的各种字体，经过一番苦练，终于和前人写得几乎一模一样，达到了以假乱真的程度。但是大家并不怎么欣赏他的字，他自己也很着急，于是比以前学得更加勤奋，练得更加刻苦。

一个夏天的晚上，他和妻子坐在外面乘凉，他用手指在自己的大腿上写起字来，写着写着，就写到他妻子身上去了。他妻子生气地打了他的手一下说："你有你的体（身体），我有我的体，为什么不写自己的体，写别人的体？"晚上睡觉时，郑板桥想到，每个人都有自己的身体，写字也各有各的字体，本来就不相同嘛！我为什么总是学别人的字体，而不走自己的路，写自己的体呢？即使学得和别人一样，也还是别人的字体，没有创新，没有自己的风格，又有什么意义？从此，他取各家之长，并融会贯通，以隶书与篆、草、行、楷相杂，用作画的方法写字，终于练就了雅俗共赏、受人喜爱的"六分半书"，也就是人们常说的"乱石铺街体"，成了清代亨有盛誉的著名书画家。

●风林群虎图 明 赵汝殷

>>> 厉归真画禽鸟传神

　　有一次，厉归真来到南昌信果观，大殿里有天神、地神和水神三尊神像，塑得非常精妙，只可惜被鸟儿弄得很脏。庙里的和尚们只好派小和尚，天天举着竹竿赶鸟。

　　厉归真看后，就叫小和尚扛了一架梯子，放到三尊神像旁的一块空白墙根底下，他爬上梯子，挥笔在墙上画了一只圆瞪着眼、准备捕捉小鸟的鹞子。果然，那些鸟儿看到鹞子后都吓得不敢来了。和尚们高兴地拍着手说："真灵！真灵！"

拓展阅读：

《中国画论史》葛路
《中国虎》人民文学出版社

◎ 关键词：临摹 求教 观察 揣摩

厉归真画虎

　　厉归真，五代后梁画家，擅长画走兽和禽鸟。他笔下的老虎，达到了炉火纯青的境界，一直受到人们的称赞。厉归真非常喜欢画虎，只要见到画虎的作品，他会专心致志地临摹；遇到画虎的高手，他就谦恭地去求教。在夜间，他还常常悄悄地观察猫捉老鼠时那种伺机而动、见鼠而扑的各种姿态，以便从中得到启发。由于他勤学苦练，在画虎上小有名气。但终因没见过真虎，他画的老虎总有点"虎味"不足。

　　有一天，厉归真听说邻村捉到一只老虎，立刻跑去看，并仔细观察了整整一天。老虎踱来踱去的姿态，健美雄壮的体型，都使他感到惊奇万分。他高兴之极痛饮起来，乘着酒兴，画起了虎。他认为这是他最得意的作品了，可是，一位猎户看后，却不以为然地说："这画虎气不足，倒是多了股猫气！"厉归真听了，觉得猎人说得有道理，因为自己的确从未见过山中的虎。于是，他带上干粮，独自跑到深山老林，问明老虎经常出没的地方，便在树杈上搭起一个高高的棚子。他藏在棚子里，静等老虎出来。他看到老虎有时从树下经过，有时伏卧在草丛里，有时站在岩石上。一天天过去了，他认为山中的老虎也不过如此，便打算回去。这天夜里，忽然山风呼啸，林涛嘶鸣。一只野山羊突然跳到树下。厉归真看到眼前这个猎物，非常高兴，举起棍棒，就要下去打，这时只听见一声大吼，好似地动山摇，吓得他差点儿从树上摔下来。不知从哪里突然钻出一只斑斓猛虎，直扑树下。那羊闻声而逃。老虎闪电一般穷追不舍。又是一声巨吼，那虎腾跃而起，死死咬住了山羊的咽喉。那搏斗挣扎的虎爪羊蹄，竟在地上蹬出了一个大坑！厉归真转惊为喜，不觉失声叫道："太妙啦！这才是真正的虎气！"不料那虎听到人声便扔下山羊，重新回到树下。它满口血污，铃铛似的大眼闪着凶光直逼厉归真。突然，一声雷鸣似的怒吼，那虎张着血盆大口直冲上来，正撞着棚子下面的支架。厉归真吓得毛骨悚然，赶忙攀上树杈。老虎又一次窜起，棚子竟被撞散了架。厉归真越攀越高。那老虎无计可施，只得叼起山羊走了。厉归真惊魂稍定，感慨万分，叹道："山中虎不同于笼中虎；发怒的虎也不同于安静的虎呀！"以后，他又把棚子加固加高，认真地观察了各种形态和习性的老虎，并画了大量的速写草图，才离开深山密林。

　　厉归真从深山回来后，每次作画，都好像看见各种情状的老虎在面前跃动。提起笔来，更是得心应手。为了更深入地体会老虎的神情，厉归真还向猎人买了一张虎皮，他经常披上虎皮，在院子里蹦蹦跳跳，细心地揣摩老虎的各种动作。通过细致入微的观察体会和刻苦练习，厉归真画的老虎真的"虎气"十足。无论外形，还是神态，都十分自然、逼真，受到了人们的一致称赞。

●设字米颠拜石图 清 陈字

>>> 蔡襄

蔡襄（1012—1067年），北宋书法家。字君谟。福建仙游人。曾任西京留守推官、福建路转运使、龙图阁直学士、开封知府、翰林学士等职。

擅篆、籀、楷、隶、行、草等书体，楷书师法颜真卿，结体端严，体格恢弘，行书得晋人风韵，潇洒简逸。论书注重神、气、韵，崇尚古法。有墨迹《茶录》《牡丹谱》《与杜长官帖》《自书诗札》《自书诗卷》，石刻《万安桥记》《昼锦堂记》等传世。

拓展阅读：

《宋史》元·脱脱

《蔡襄传》北宋·许将

◎ 关键词：北宋 "米颠" 赏石标准

米芾拜石处及米公墓

米芾，初名黻，字符章，号襄阳漫士、海岳外史等，北宋画家。世居太原，迁襄阳，后定居镇江。宋徽宗召之为书画院博士，曾官居礼部员外郎，人称"米南宫"。因举止"癫狂"，称他"米颠"。能诗文，善书画，精鉴别。行、草书取法王献之，用笔俊迈，有"风樯阵马，沉着痛快"之评。与蔡襄、苏轼、黄庭坚合称"宋四家"。

米芾画山水，是从董源演变而来的，不求工细，多用水墨点染，自谓"信笔之作，多以烟云掩映石，意似便已"。打破了勾勒加皴的传统技法，开创独特风格。"米芾知无为军时，初到官衙，见立石奇丑，石状峥嵘，甚喜，口称'石丈'，着朝服持笏便拜。"此事记载于《石林燕语》中，作者是比米芾小26岁的叶梦得。这是赏石界众人皆知的事。因为米公爱石成癖，已引起上级官员注意，有一次按察使杨杰到米公守地涟水视察。杨正色对米说："朝廷以千里郡邑付你，哪能终日弄石，不省录郡事。"米从左袖取出一石，嵌空玲珑，峰峦洞穴皆秀，石质清润，对杨说："如此石，安得不爱！"杨暗自称奇，但仍不动声色。米芾将石藏入袖中，又出一石，叠嶂层峦，奇巧又胜，又纳入袖中。如此再三，米公出示鬼斧神工、精巧奇美之石，又对杨说："如此之石，安得不爱？"杨其实早已心动，对米说："非得公爱，我亦爱也。"杨得石而去。米公在山东泰山题刻"拜石"二字，刻石在山腰烈士纪念碑西南侧约30米处。安徽省无为县图书馆还有米公拜过的石头。米公爱石，并总结出"瘦、透、漏、皱"的赏石标准，影响深远。米公儿孙也爱石。明朝时，米芾后代米万钟爱石，也流传着许多动人的故事。

于崇宁三年至大观元年，米芾任无为知军。喜得晋人王羲之《王略帖》、王献之《十二月帖》、谢安《八月五日帖》等墨宝，珍藏于书房"宝晋斋"内。米公有一方名为"宝晋斋研山"文房雅石。斋前有墨池。清康熙十二年《无为州志》记载："郡厅后构小亭为游憩之所。亭前石池。公夜坐，苦群蛙乱听，投砚止之，蛙遂寂。翌日，池水成墨色。迄今名'墨池'。旁有石丈，即米芾具袍笏拜者。"世人为纪念米芾，在宝晋斋、墨池、石丈的基础上建米公祠。米公墓在镇江南郊风景区，墓为圆形。墓前立有汉白玉石碑，有一座四角纪念亭坐落在半山腰，该亭和无为墨池中六角投砚亭大小差不多。墨池四周鲜花盛开，松柏常青。

●山水花卉 清 恽南田

>>> 恽向

恽向（1586—1655年），原名本初，字道生，号香山，明代画家。江苏武进人。他自幼爱好诗文，博学多才。

擅长画山水，特点是悬笔中锋，骨力圆劲，而用墨浓湿，纵横淋漓，自成一派。因他常登泰山，所以画作多有雄浑之气。传世作品有《春雨迷离图》，现藏于故宫博物院；《仿北苑山水》轴，藏于天津市艺术博物馆；另有《秋亭嘉树图》轴，辑入《石渠宝笈》。

拓展阅读：

《玉儿山房画外录》清·陈撰
《恽南田花卉册》
　天津人民美术出版社

◎ 关键词：山水画 石谷 前途 舍己

恽南田改画花卉

恽南田的伯父恽向是个知名的画家，南田从小就跟随伯父学习诗文绘画。归家后，南田开始山水画的创作。他的作品在当时的一些画家、文人中已经有很高的评价。因为他的作品大都师法宋、元诸大家以及明代沈周、唐寅等人笔意，以后又与当时画坛上颇负盛名的"虞山派""娄东派"的主要人物都交往甚密。所以，历来所出的各种绘画史籍，都将他的作品列入清初的摹古派。在他30岁时，在常州遇到了常熟画家王翚，也就是王石谷，两人交谈后，觉得非常投机，从此成为莫逆之交。南田在与石谷挥毫作画时，觉得自己的笔意与石谷极为相似，甚至彼此作品也难分轩轾。只是当时石谷仍寄人篱下，尚未成名；但他在诗文修养，尤其是书法方面，则远不如南田。南田非常关心朋友的前途。他想，石谷的山水画很出众，一定会闻名天下。我的山水画与他笔意相仿，我绝不能与朋友去争短长，而应当舍己以成人之美。

于是，南田开始改画花卉，效法北宋名画家徐崇嗣的没骨画法，即不用墨笔勾勒，而直接用笔蘸色挥写作画。他还常对花写生，对花叶的阴阳、向背和它在风露日月中的形态都观察细致。王石谷发现恽南田不画山水，改画花卉，初时不解其意，后来知道了南田的心意，十分为之感动。石谷反复劝说南田不要放弃他本来擅长的山水画。对这件事，南田的一段题跋中也有提及："石谷不喜予写生，尝对孙承公云：'正叔研精花卉，日求其趣，其于烟云山水之机疏矣。'余初不以为然，已而思写生与画山水用笔则一，蹊径不同，久于老叶，手腕必弱，一花一叶，岂能通千岩万壑之趣乎？"可见他们两人的交往，并不像历代旧文人那样相互轻视妒忌，而是相互关爱。此后南田虽仍以画花卉为主，但也兼画山水。

王石谷作完画常主动去征求南田的意见，并请南田在自己的画幅上题跋。南田也深知石谷笔意，经过他题跋，画的精妙之处，都能一一点出。他们二人合作的作品，人称"恽王合璧"，当时就是画坛的珍品。石谷也非常推崇南田的花卉画，曾有诗云："墨花飞处起灵烟，逸兴纵横玳瑁筵。自有雄谈倾四座，诸侯席上说南田。"恽南田悉心画花卉，尤擅牡丹，世称"恽牡丹"。他的画法一改旧时传统，别开生面，终于成为写生正宗，也就是历史上有名的"恽派花卉"，也称"常州派花卉"。

●兰花图 清 郑板桥

>>> 郑板桥画扇

相传，郑板桥在潍县当县令时，秋季的一天，他微服赶集，见一卖扇的老太太守着一堆扇子发呆。郑板桥赶上去看，只见扇面素白如雪，无字无画。郑板桥询问后得知老太太家境贫困，便决定帮助她。

于是，郑板桥借来了笔、墨、砚台，在扇面上挥笔泼墨，又配上诗行款式，使扇面诗画相映成趣。周围的看客见了争相购买，不一会儿工夫，一堆扇子便销售一空。

拓展阅读：

《郑板桥丛考》辽海出版社
《郑板桥诗书画精品集》
中国社会科学出版社

◎ 关键词：清官 构图 用墨 立体感

郑板桥一生只画兰、竹、石

郑板桥名燮，号板桥，是"扬州八怪"之一，他出生在江苏兴化，以画竹而闻名。因为他在所作的书画下款都题"板桥郑燮"的字样，后来，人们就逐渐称他为郑板桥。雍正十五年，郑板桥被任命为山东范县县令。范县地处黄河北岸，有人口10万，而县城里却只有四五十户人家，还没有一个村子大。上任的第一天，郑板桥就出了个怪招：让人把县衙的墙壁打了许多的洞。别人不明白，就去问他，他说这是出出前任官的恶习和俗气。

五年之后，郑板桥调任山东潍县县令。为了便于接近百姓，他每次出巡都不打"回避"和"肃静"的牌子，不许差役鸣锣开道。有时还穿着布衣草鞋，微服访贫问苦。有一次夜里出去，听到有间茅草屋里传出阵阵读书声。经过打探，得知是一个叫韩梦周的贫困青年在苦读，于是郑板桥就拿出自己的银子资助他，后来韩梦周参加科举考试中了进士。在遇到灾荒时，郑板桥都具实呈报，力请救济百姓。他还责令富户轮流舍粥供饥民糊口，并带头捐出自己的俸禄。他刻了一方图章明志："恨不得填满普天饥债。"在灾情严重时，他毅然决定打开官仓，借粮给百姓应急。下属们都劝他三思而行，因为如果没有上报并得到批准，擅自打开官仓，是要受惩处的。然而郑板桥却说："等批下来百姓早就饿死了，这责任由我一人来承担！"郑板桥的果断使很多人获救。秋后，如果遇上了灾年，百姓们无法归还粮食，郑板桥则让人把债券烧了。他如此体恤百姓，又爱民如子，难怪百姓们都如此爱戴他。

郑板桥做官不讲排场，这也给他带来一些麻烦。由于他时常下乡体察民情，上级来视察时常会找不到他，这就难免被责问。乾隆十七年，潍县发生了大灾，郑板桥申请救济，结果却触怒了上司，被罢了官。临行前，百姓都来为他送行，郑板桥只雇了三头毛驴，一头自己骑，一头让人骑着前边带路，一头驮行李。做县令长达12年之久，却如此清廉，送行的人都很感动，对他更是依依不舍。郑板桥向潍县的百姓赠画留念，画上题诗一首："乌纱掷去不为官，囊橐萧萧两袖寒。写取一枝清瘦竹，秋风江上作渔杆。"

郑板桥回乡后，以画竹为生，在贫困中度过了他很有节气的一生。他一生只画兰、竹、石。因为他认为兰四时不谢，竹百节长青，石万古不败，这也正好符合他倔强不驯的性格。他的画一般只有几竿竹、一块石、几笔兰，构图很简单，但构思布局却十分巧妙，用墨的浓淡能很好地衬出立体感。竹叶、兰叶都是一笔勾成，虽只有黑色一种，但却能使人感觉出兰、竹的生气勃勃。

典故逸闻与书法常识

●桃实图 清 吴昌硕

>>> 吴昌硕篆刻的代刀人

篆刻对目力、腕力的要求更高，年迈的篆刻家往往力不从心，只能望"石"兴叹。

吴昌硕70多岁后，因病臂加上眼花力衰，对别人的要求只能婉言谢绝，但碰到执意求刻者人情难却，就只好由人代刀。他的学生徐星洲和第二个儿子吴涵（藏龛）以及方仰之为主要代刻人，一般由吴昌硕在石面写好篆字，再交代刻者，最后自己修饰，边款则亲手完成。据说吴昌硕的夫人施酒（季仙）也曾为他代过刀。

拓展阅读：

《吴昌硕画集》荣宝斋出版社
《吴昌硕作品集》
上海人民美术出版社

◎ 关键词：花卉画 艺术精品 "三绝"

吴昌硕《鼎盛图》

在吴昌硕精深的绘画艺术中，致力最勤、造诣最深、尤为艺林所重的，当首推写意花卉一门。《鼎盛图》，正是其花卉画风格渐趋成熟之际的一件佳作。

《鼎盛图》这一名称包含了两层含义。第一，它极其简洁地概括出了画面的内容；第二，它寄托着作者对于美好生活的向往。此类题材的绘画作品实际上是由传统清供图发展演变而来的。所谓清供，也就是"清雅之供品"的简称。旧俗于节序或祭祀时，供品以清香、鲜花、素食等为主，如新岁每以松、竹、梅供于几案，称岁朝清供。文人士大夫往往喜以此入画，悬挂于客厅门堂，烘托喜庆的节日气氛。清供图的形式主要是在花瓶或者古彝器中插折枝花卉，牡丹、水仙、梅花等数种花卉是主要描绘对象。早期清供图中的钟鼎彝器都是勾描摹绘而成的，到了清中叶以后，伴随着传拓技术的创新，与绘画相结合，又出现了一种在彝器全形拓片上点染花卉的新品类。全形拓是一种以墨拓作为主要手段，以素描、剪纸等技术为辅，将古器物的立体形状复制表现在纸面上的特殊传拓技法。这门技术出现于清代嘉道年间，创始人有浙江嘉兴人马起凤、六舟等。要在平面上传拓出器物的立体形状，其难度可想而知，因而历来被公认是各类传拓技法中最难的一种。画面上的两件古铜器，左侧为肇鼎，右侧即是著名的无惠鼎。有关此鼎的流传历史颇具传奇色彩，昌硕先生在题跋中也有提及。

青铜器全形拓与绘画相结合的作品，主要盛行于清末民初，一般先由金石藏家延聘拓工传拓出器形，再请名家补缀花卉，《鼎盛图》这一艺术精品正是由藏家、拓工与画家三者密切合作产生的，而昌硕先生所绘的墨梅与牡丹无疑又是整件作品中最为精彩的部分。画面上的梅花，用笔浑厚苍劲，可以说和他的石鼓文书法一脉相承。石鼓文的风格本来比较工稳端正，而吴昌硕的石鼓文却写出了一种流动感，注重强烈突出整体气势，其主要特征是遒劲老辣，笔墨厚重。他画的梅花，便明显脱胎于石鼓文的用笔。吴昌硕继承了以赵之谦为代表的海派设色强烈浓艳的特点，又能摒弃甜俗，自成机杼，艳而不俗，真正做到了雅俗共赏，可以说是历代画家中最善于用色者，不愧是后海派的一代宗师。画面上的牡丹，呈现出一派烂漫开放的景象，用鲜艳的胭脂红来设色，光彩动人，并陪衬以茂密的枝条，更显得生气蓬勃。

造型逼真的古铜器全形拓片，艳丽多姿的花卉，再加上昌硕先生古拙的用笔，个性鲜明的书法题跋，彼此交相辉映，彰显出其无穷的魅力！

●李铁夫代表作《音乐家》

>>> 李铁夫夭折的婚恋

1907年李铁夫到了纽约，追随孙中山进行反清革命，同时也跟康梁保皇党做斗争。不幸的是，他平生唯一的一次婚恋竟因为牵涉到这场政治斗争而夭折了。

原来，铁夫热恋过一位华侨少女秋萍，而秋萍的父亲是顽固的保皇党人，坚决反对女儿与革命党人结合。就在铁夫离开纽约到美国南部进行革命活动的时候，他强迫女儿嫁到了西部的加州。铁夫知道后伤心极了，好久以后，才重新振作起来。

拓展阅读：
《画坛怪杰李铁夫》秦牧
《李铁夫画集》
上海人民美术出版社

◎ 关键词：爱国心 油画技巧 艺术功力

东亚巨擘李铁夫

李铁夫，1887年考入英国的阿灵顿美术学校，但大半生都在美国从事美术创作，曾师从美国画家威廉·切斯和约翰·萨金特。留美期间，他曾参加孙中山领导的革命活动，主持同盟会纽约分会的工作，并将售画所得资助孙中山的革命活动。晚年在香港定居，生活清贫。1950年回到广州，曾任华南文联副主席，华南文艺学院教授，于1952年病逝。出版有《李铁夫画集》。

李铁夫是我国第一个赴西方学习油画的人。怀抱振兴中国美术事业的爱国之心，他18岁就远渡重洋，到美国、英国学习美术，并于1916年入美国绘画研究会。李铁夫擅画油画、水彩和雕塑，早年油画以细腻为主，晚期渐呈狂放之风，水彩画受益于英国，又独树一帜。由于其艺术水平达到很高程度，孙中山先生曾以"东亚巨擘"的光荣称号来称赞其极高的艺术水平。

李铁夫从英国毕业之后，转居美国，这期间他着意追随美国威廉·切斯和约翰·萨金特两位画家的画风和技巧。尤其在肖像方面，他表现出的那种轻快灵活的笔法和素描的单纯效果，他所画对象表现出的娴雅的气质和深沉的调子以及背景与人物的虚实处理和情调的渲染方面所表现出的纯正的肖像味，都兼具了两位画家的精华。而且他那特有的深沉超越了萨金特的潇洒明丽。他凭借着娴熟的油画技巧，较强的艺术功力，表现出良好的油画感觉及纯正地道的油画语言。这是与他同时期的留学生油画家所不能匹敌的。有论者这样来评价他，"李铁夫所探讨的西方艺术的途径和他笔下所掌握的西画的精神与内质是稍晚的几位留学西方的名画家所没有触及的"。孙中山与黄兴曾联名在海外报刊发表过介绍李铁夫艺术的文章，称李铁夫"洵足与欧美大画家并驾齐驱，诚我国美术界之钜也"。这恐怕是最早评价李铁夫艺术的文字了。

李铁夫是一个爱国的画家。20世纪初，孙中山先生在欧美为革命奔走时，李铁夫就积极响应，坚决支持，并担任同盟会纽约支部的常务书记。在纽约同盟会成立之时，一些爱国人士曾受孙中山的邀请，在一家中国酒店聚会。李铁夫出席宴会，并即席作了一首悲壮激烈的古体诗，以鼓励同席王昌为革命努力奋斗：辛亥革命失败后，袁世凯篡权，王昌怒不可遏，就在这个酒店中枪杀了一个袁世凯的走狗。李铁夫有着较高的艺术成就，在国外曾多次得奖。他把大量的奖金和卖画积攒的钱都支援了辛亥革命，自己却过着十分穷苦的生活。在国外40年的他，却没有给自己留下任何积蓄。

●辛稼轩诗意画 吕凤子

>>> 张书旗

张书旗(1900—1957年)，名世忠，浙江浦江人。以擅画翎毛名重于世。早年毕业于上海美专。取法于任伯年，又得高剑父与吕凤子亲授，形成色、粉与笔墨兼施的清新流丽画风而独标一格。1929年得徐悲鸿赏识，旋即被延聘到中央大学艺术教育科任教。1939年，他作《百鸽图》赠美国总统罗斯福，罗斯福极喜此画，邀其访美。

抗战胜利后，他移居美国。善于用粉，能"粉分五色"；有"白粉主义画家"之称。

拓展阅读：

《吕凤子传》朱亮
《吕凤子画集》
人民美术出版社

◎ 关键词：入室弟子 精髓 技法 示范

吕凤子指点徐悲鸿

1912年，年仅17岁的徐悲鸿只身来到上海滩闯荡，想学西画却苦无门路。正是在同一年，丹阳画家吕凤子在上海创办了中国最早的一所美术专科学校，即"神州美学院"。经友人介绍，徐结识了吕凤子。吕凤子早年致力西画，精通水彩、油画、素描。听说徐悲鸿想学西画，吕凤子对他说："学西画先要学好素描，打下基础。"于是他开始免费教徐悲鸿学素描。

吕大徐九岁，徐尊称吕为老师。曾经有学生问吕凤子："凤先生，徐悲鸿老师拜在您的门下，听说张书旗老师以前也是您的入室弟子，您真了不起！"吕凤子连连摆手："说'及门'可以，说'门下'实在不敢当！"吕凤子曾经带领中央大学艺术系学生到庐山写生，他本人也画了数十幅，其中，《庐山之云》《女儿城》成了他早期的山水画代表作。这些画摆脱了人间各种约束，所绘烟云变幻的山水，纵横挥洒，兴尽即止，不效法任何人，富有极强的艺术个性。

徐悲鸿19岁时，因父亲病故，家境更加窘迫，靠吕凤子和徐的亲友及湖州丝商黄震的慷慨资助，才得以勉强度日。他希望在工读之余，能找到去法国留学深造的机会，但现实十分残酷，身无分文的他，根本不太可能远涉海外。次年春，哈同花园征人画仓颉像，徐悲鸿应征，画了一幅长着四只眼睛的仓颉像，未料大受赞赏。后来住进哈同花园，当起了"家庭画师"，历时两个月。经总管介绍，拜康有为为师，习书法，书艺大进，声誉渐起。1918年2月，接受蔡元培的邀请，北上京华，任北平大学画法研究会导师。1919年春，徐悲鸿赴巴黎留学，于1927年回国。吕凤子爱才如玉，推荐他到国立中央大学艺术系任教授。那时"中大"艺术系分中国画、西洋画两个组。国画组由吕凤子及其大弟子张书旗和汪采白、陈之佛、蒋兆和授课，西画组由徐悲鸿、潘玉良执掌教鞭。西洋组不少学生选修吕凤子的课程，使徐悲鸿受到了启发："我的中国画水平不及西洋画，何不趁与凤子先生同事的机会，向他学习水墨画和书法，以求绘画艺术的全面发展。"

吕凤子当时名气极大，大军阀孙传芳曾抛出2000块大洋，想购买吕的一幅仕女画，遭到拒绝，差点酿成大祸。徐悲鸿拜师心切，谦恭地对吕凤子说道："以前您教过我素描，现在我再向您学中国画。"吕抱拳回敬："您是西画大师，怎敢收您为弟子？"徐坦诚地说："中国有句古语，'三人行必有吾师。'能者为师嘛，不必推辞。"吕执意不肯称师，徐委婉地说："那就做个亦师亦友的同道吧！"吕欣然接受。以后每逢散课，吕凤子就向徐悲鸿讲授中国画精髓与技法，有时还挥毫泼墨做示范。徐悲鸿的中国画画艺进步很大，他笔下的奔马、人物、翎毛、花卉，都有吕凤子用笔的影子。

●鹰 徐悲鸿

>>> 钱名山

　　钱名山（1875—1944年），名振锽，字梦鲸，号谪星，后更号名山，并以号行，晚年又别署藏之、庸人等，世居江苏常州菱溪，人称其为江南大儒。书法初学欧阳询，继学颜真卿，并汲取了王右军、倪元璐的长处。

　　钱名山早年书法以帖学为基础，后融入了碑书。用笔及运笔皆痛快，铁画银钩，斩钉截铁，既有颜书的宽绰、雄强，又有碑的古拙方正，气度、气势均博大高远。

拓展阅读：

《钱名山书法选》叶鹏飞
《徐悲鸿画集》
　　　　四川人民出版社

◎ 关键词：故事 谢玉岑 扇面 佳话

徐悲鸿的破例之作

　　1934年3月5日，艺术大师徐悲鸿给挚友张大千、江南才子谢玉岑写了一封信，距今已有70余年，历劫犹存。前些年，玉岑后人将这封信公之于世。信中蕴含着一个动人的故事，从中我们可以看出艺术家之间交往中高尚纯洁的心灵。

　　谢玉岑，名觐虞，晚号孤鸾，是20世纪20年代末30年代初上海艺苑中一颗耀眼的新星。为了谋生，他曾在南洋中学、爱群女中任职文史教员，后来甚至到南京政府财政部驻上海的苏浙皖区统税局做了一个职员，还兼职做上海商学院文书主任，以微薄的工资仰事俯蓄，加上还患有当时难以治愈的肺结核病，生活极其拮据。但是作为江南大儒钱名山的入室弟子和佳婿，他有着非常渊博的学识和良好的修养。当时上海文史耆宿朱疆村、叶恭绰、金松岑、高吹万、林山腴对他的书法诗词给予了高度赞扬。而且在当时沪上的文人雅集、书画组织如"秋英会""蜜蜂画社"及其后身、钱瘦铁主持的"中国画会"及何香凝、经亨颐、黄宾虹等组织的"寒之友会"中，他都是引人注目的才子。他的题画诗词还使当时不太有名的张大千的绘画增色很多，两人从此结成莫逆之交。此外，他与名画家郑午昌也非常默契。谢玉岑有一个先天聋哑的儿子谢伯子，先后拜张大千、郑午昌为师。现在谢伯子年已八旬，是江南名遐迩的大画师。著名书画家启功在给伯子画册题谢时作诗赞扬："池塘青草谢家春，绘苑传家奕世珍。妙诣稚翁归小阮，披图结会似前尘。"里面的稚翁就是大鉴赏家、大画家谢稚柳。他是玉岑胞弟、伯子之叔，这真是一个文化世家。

　　玉岑夫人、才女钱素蕖不幸因产疾病逝。这使深怀挚情的谢玉岑受到了沉重的打击。他本来就身体羸弱，此后肺结核病日重，到1934年只好回家乡常州休养治疗。据说后来身体畏寒，服中药附子、肉桂等大热之品，身覆八重被，加上火炉汤壶也不能解其寒。玉岑一生爱书画胜过生命，这时向朋辈索画欣赏就成了他唯一的精神安慰。他向挚友、已负盛名的徐悲鸿索画，并要求他画扇面花卉。可是徐悲鸿一生以画马、画人物为主，很少画花卉，更从不画扇。因此只好向玉岑实说："尊命二难兼并，实深惶悚"，但面对这个大病在床的画友，他又不忍心拂逆。于是勉为其难，画了一幅扇面花卉给谢玉岑，并委婉得体地写了这封信，告诉玉岑"勿示人，传作笑柄"。徐悲鸿生平多次说自己"爱画入骨髓"，他与谢玉岑两个艺术家心灵相通，可惜这柄扇子没有留存下来，只留下这封信，作为艺林佳话留传后世。

典故逸闻与书法常识

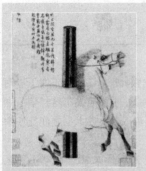

●照夜白图 唐 韩幹

>>> 张大千的幽默

抗战胜利后，画家张大千在上海欲回四川老家，友人们为他设宴饯行，邀请了当时许多社会名流参加。好友梅兰芳也来了。

席间，张大千向梅兰芳敬酒说："梅先生，你是君子，我是小人，我先敬你一杯！"一句话弄得众人莫名其妙，连梅先生也不解。张大千不紧不慢地笑着解释："你是君子，唱戏只动口；我是小人，画画须动手。"众人听后皆称赞张大千的幽默。

拓展阅读：

《藏画——张大千》
　　　天津人民美术出版社
《唐代历史故事》
　　　上海美术出版社

◎ 关键词：误笔 瑕不掩瑜 民俗风情

名画也有笔误处

戴嵩，唐代绘画大师，画牛独步千古。《唐朝名画录》说他画牛能"穷其野性筋骨之妙"，所画作品中有很多被视为绝世佳作，如《斗牛图》《三牛图》《归牧图》等。其中，《斗牛图》被杜处士收藏。相传有一天，杜处士将这幅画拿出来晾晒，有位牧童正好路过，仔细看了《斗牛图》后，忍不住嗤笑一声，杜处士惊奇地问小孩笑什么？牧童指着图画说："牛相斗时，全身力气都集中在角上，尾巴应该是夹在两股中间，可笑画牛的人不懂斗牛的道理，让牛尾翘起来摇晃。"杜处士听了十分叹服。显然，戴嵩画斗牛时，没有细致观察斗牛细节而造成误笔。但是，瑕不掩瑜，这仍是一幅久享盛誉的名作。

唐代绘画大师阎立本，以笔力圆劲雄浑著称，工人物，尤擅写真，曾画《步辇图》《太宗图像》《秦府十八学士图》《历代帝王图》等名作。但是，他的名画《昭君图》由于一个细节失真，为识者所讥。原来，他的这幅画上出现了一个戴帷帽的妇女，这违背了历史的真实，因为帷帽始于隋代，距离画中汉代人物已有几百年。造成"隋帽汉戴"的原因，就是阎立本没能很好地研究历史。阎立本所师法的南朝梁大画家张僧繇也出现过笔误。张僧繇与顾恺之、陆探微、吴道子并列，共同称为古代四大画家，他善画人物，奇形异貌，变化多端，各得其妙，人称"张家样"。他曾画了一幅《群公祖二疏图》，图中随从的士兵穿的是草鞋，由此闹出笑话。公祖们是达官贵人，住在京城，京城的士庶都穿布履，而穿草鞋则盛行于江南，这是张僧繇因不熟悉地理位置，不了解民俗风情，所以造成了误笔。

黄筌，五代后蜀的著名画家，他画的花卉禽兽，十分生动，呼之欲出。尽管如此，也有误笔之时。有一天，黄筌信手画了一只鸟首鸟爪都伸直的飞鸟，这幅画当场就引起争议。有人指出，鸟儿飞翔时首伸则爪缩，首爪不会同时伸直。可见，黄筌没有细致观察鸟儿飞翔的形态，而是凭想象画成，即使画技再高明，也难免一失。

20世纪30年代，国画大师张大千曾画了一幅《柳荫鸣蝉图》，画中一只蝉落在细弱柳枝上鸣唱，自己感到很满意，因尚未题款，便想请齐白石题款，于是托人持画送到齐白石手里。齐白石收到画后仔细看，发现了张大千画上的笔误，就对前来送画的人说："大千疏漏了，蝉伏在柳条上头应朝天，不能朝下。因为蝉头重尾轻，落在细弱柳枝上就会掉下来。"大千知道齐白石的意见后心里很不服气。直到抗日战争爆发，他回到四川避难，有一天在柳荫下乘凉，仔细观察柳枝上鸣叫的蝉时，发现头确实是朝上的，他才信服了齐白石。

●敦煌莫高窟壁画电神 西魏

>>> 沈尹默

沈尹默（1883—1971年），当代杰出的书法家，诗人。原名君默，浙江吴兴人。早年留学日本，1916年在北大任教。后任北大教授，北平大学校长。中华人民共和国成立后，曾任中央文史馆副馆长，第三届全国人大代表，上海市人民委员会委员，上海书法篆刻研究会主任等职。

五四运动时期，他为《新青年》编辑之一，从事新文化运动，是最早发表白话诗的诗人之一。雀体诗词的功力颇深。

拓展阅读：

《沈尹默书法集》
上海书画出版社
《大风堂临摹敦煌壁画》
张大千

◎关键词：千佛洞 编号 造架 临摹

且安笔砚写敦煌

1941年，大千先生历经长途跋涉，到达敦煌。大千先生到达千佛洞时，天还没亮，他便迫不及待地提灯入洞探视。这一看，不得了！比他想象中不知大了多少倍，原计划在这里观摩三个月，但根据第一天观摩的情形看，他觉得"恐怕留下来半年都还不够"。据考证，千佛洞在秦苻坚建元二年，由乐尊和尚首先开凿，自此由北魏到元代，每代都开凿大小不等的洞窟。

大千先生观察千佛洞时发现，之所以洞内的内藏能长达数百年而不损坏，是因为千佛洞在坐西面东的山崖上，早晨有阳光射入，再加上气候干燥，毫不潮湿。不过，300多个洞窟之间，路径却崩坏了，大千先生只好一边探洞观画，一边修路开道。"老实说，我到敦煌之初，是抱着莫大雄心去的，可是巡视了千佛洞之后，眼见每洞由顶到底，都是鲜明的壁画，瞠目惊叹之余，真是自觉渺小。"在敦煌初期，为300多个洞编号是大千先生最重要的工作。他编号的目的，固然是为了便利工作的察考，一方面也是方便后人游览或考察。大千先生编的洞号一共有309个，历时五个月才完成。其间，大千先生为了补充食物、画具，暂时回兰州。两个月后，又浩浩荡荡二进敦煌，在到敦煌之前，他先到青海塔尔寺，雇用了五个喇嘛。他们的工作是拼缝画布："我们缝连，总免不了有针孔线缝，尤其在画布绷张以后，针眼孔更粗，但喇嘛可以做到天衣无缝。"

跟他同时进敦煌的，还有多达78辆驴车的物品。大千先生说："很多人不了解，临摹敦煌壁画，有相当的困难。"从工具上来看，没有数丈的纸绢，全靠番僧拼缝。最大幅的壁画有12.6丈之巨，拼缝完毕，钉在木框上，还需要涂抹胶粉三次，再用大石磨七次，待画布光滑才能下笔。在临摹时，他坚持完全一丝不苟的描，绝对不参加自己的意思。每幅壁画，他都要题记色彩尺度，全部求真求实。在画的时候，还要雇木工造架，站着临摹，因为千佛洞的空间实在太小了。千佛洞大多数的光线都比较弱，大千先生要一手拿蜡烛，一手拿画笔，还得因地制宜，时而站在梯上，时而蹲着，有时还躺卧在地上，虽然是冬天，勾画不久都要出汗喘气，头昏目眩。这样辛勤的作画，很多时候都是清晨就开始，黄昏才出来，有时候还要开夜工。最后，画了276幅画，石青、石绿等颜料用了千百斤。

1944年1月，大千先生的"临摹敦煌壁画展"在四川成都得以举行，轰动一时。大千先生的朋友，书家沈尹默曾题诗"三年面壁信堂堂，万里归来须带霜。薏苡明珠谁管得，且安笔砚写敦煌"来称赞他。

●西班牙著名画家毕加索

>>> 赵无极

赵无极，1921年生于北平，成长在南通，学画于杭州，从艺于重庆和上海；1948年定居巴黎，1964年入籍法国。2002年12月，赵无极当选法兰西学院艺术院终身院士。曾获法国荣誉勋位团第三级勋章、国家勋位团第三级勋章、日本帝国艺术大奖等。

他早期研习意大利、荷兰和法国的古典绘画，并深受毕加索、马蒂斯和克利等西方现代派艺术大师影响，创作以人物和风景为主的抽象油画。

拓展阅读：

《张大千画集》
北京工艺美术出版社
《毕加索传》[法] 皮埃尔·戴

◎ 关键词：巴黎 一代宗师 墨竹 情谊

大千与毕加索

大千先生之所以在各国开画展，主要是为了把中国画介绍给西方文人。在巴黎展出敦煌壁画临品的现场中，他和西方的绘画大师毕加索有一次会面。当时，他主动跟毕加索打招呼，大千先生说："因为我不懂外国话，必须要求助于巴黎的朋友，他们好像都面有难色。当然，我也知道毕加索的名气大，不易见，我首先就是找我们中国人在法国极有名气的画家赵无极。赵无极向来对我很好，他一向都以老师来尊称我，唯有提出这件事他打我的回票，他认为多半要碰钉子。又说西洋人见客都是事先要订约会的，毕加索不可一世的架子，他固然是西方画坛的一代宗师，朋友们说你张大千也是可以代表东方画坛的大师，万一你去拜访他，他不见你，碰了钉子，如果又经新闻记者知道了，报上一登，岂不是自讨没趣，丢人的不只是你张大千，岂不令所有来自东方的艺术家都没有面子？咳！我有些火了，求人不如求己，我自己找他好了，语言不通，用一个听我指挥的翻译好了。决定之后，我两夫妇就由一位姓赵的翻译陪同，离巴黎赶赴坎城。"幸运的是，大千先生从报纸上得到消息，7月28日这天，毕加索将在坎城附近一个小镇主持一个陶器集会的开幕展，毕加索的别墅也在坎城附近的尼斯。

大千住进旅馆的第一件事情，就是要翻译给毕加索打电话。大概一两个小时后，对方果然来电话了，说毕加索已经知道了，并约张先生在会场里见面。第二天，他们来到了那个会场。但是现场人太多、太乱，毕加索说没有办法与张大千谈话，他邀请张大千夫妇第二天中午到他的别墅午餐叙谈！大千先生大吃一惊。

第二天，张大千和夫人、翻译造访毕加索的别墅。他们首先看到的是毕氏画的中国画习作，然后，毕氏表示他的意见，结果他第一句话就叫大千先生大吃一惊。毕加索说："我最不懂的，你们中国人为什么要跑到巴黎来学艺术！"张大千说："我还以为翻译有出入，请他解释，毕加索说：'不要说法国巴黎没有艺术，整个西方，白种人都没有艺术！'我只好谦答你太客气了，他再强调一句：这个世界上谈到艺术，第一是你们中国人有艺术，其次是日本的艺术，当然，日本的艺术又是源自你们中国的，第三是非洲的黑种人有艺术，除此之外，白种人根本无艺术！所以我最莫名其妙的事，就是何以有那么多中国人、东方人要到巴黎来学艺术！"之后，他们一起进餐、拍照、逛花园。毕氏送给张大千一幅《西班牙牧神像》。大千先生事后也送了一幅毕氏感兴趣的墨竹，以竹子象征他们君子结交的情谊。

●白头红叶 张大千

>>> 王雪涛

王雪涛（1903—1982
年），字迟园，河北成安人。
1949年联系师友发起成立
北京中国画研究会，1954年
任北京中国画会常务理事，
1956年参加北京中国画院
筹备工作，次年任中国画院
画师、院务委员会委员。

擅小写意花鸟，尤工草
虫，喜作小品，所作取材广
泛，构思精巧，形似神俏，清
新秀丽，富有笔墨情趣。出
版有《王雪涛画集》《王雪涛
画辑》《王雪涛画谱》《王雪
涛的花鸟画》等。

拓展阅读：
《张大千画集》
北京工艺美术出版社
《毛泽东人际交往实录》
贾思楠

◎ 关键词：张大千 毛泽东 何香凝 香港

大千赠送主席荷花图

张大千，一代国画宗师，曾赠给毛泽东主席一幅《荷花图》，现藏于
北京中南海的毛泽东故居，载于《毛泽东故居藏书画家赠品集》中，由
北京人民美术出版社出版。原件是长132厘米，宽64厘米的纸本，墨画
荷叶莲花，设淡色。题款曰："润之先生法家雅正已丑二月大千张爰"，旁
有朱印两方。画面上两片巨大荷叶，一浓一淡，交相掩映，舒卷飞舞。数
朵白莲从荷叶丛中涌出，它们或含苞、或初绽、或怒放，蕴含着盎然生
机，仿佛在散发着阵阵香气，把荷花在狂风暴雨中挺拔矫健的神态发挥
得淋漓尽致。此画结构疏密有致，用笔刚柔相济，豪放处，洒脱恣肆，有
劈山斩浪之势；婉约处，圆润凝重，不胜清新秀美之至。大千以善画荷
花著称，素有"古今画荷的登峰造极"之誉。他的这幅力作更是表现出
对毛泽东主席的倾慕和敬意。

但毛泽东主席和张大千并没有过直接交往，大千为什么要送这幅画？
又是何时何人把这幅画转送到毛泽东主席手里的呢？事情的始末是这样
的：1945年8月，抗日战争刚刚取得伟大胜利，内战的硝烟却又弥漫开来，
使中国的前途被一层阴影笼罩着。毛泽东为了争取和平，停止内战，不畏
艰险，毅然亲率中国共产党代表团从延安飞赴重庆谈判，并签订了国共合
作的《双十协定》，给中国人民带来了希望。在重庆期间，毛泽东为人处
事光明磊落，广泛接触各界人士，还发表了《沁园春》词，表现出大智大
勇的非凡风采，这给当时在四川的张大千留下深刻的印象，内心深为钦
佩；到了1949年1月31日，中国共产党向全世界庄严地宣布，北平和平
解放，使故都幸免于炮火的劫难，使几千年来中国的文化血脉安然无恙地
得以保存，使大千的一些亲朋好友如徐悲鸿、齐白石、张伯驹、叶浅予、
李苦禅、王雪涛等人都免遭战争的荼毒，这一切使当时正寓居在香港的张
大千感到十分的兴奋和欣慰，对毛泽东的感激和尊敬之情也就油然而生。
不久，农历二月，与张大千及其兄张善子私交甚笃的民主人士何香凝女
士，来香港九龙亚皆老街拜访张大千。当何香凝问他是否能给毛泽东画一
张图时，大千当即欣然应允，这就是这幅《荷花图》的由来。后来，何香
凝去北平参加中国人民协商会议筹备会，便代张大千将此图赠呈毛泽东。
毛泽东很高兴，曾托何香凝向大千致谢问候，并将此图挂在书房里，以便
欣赏。

典故逸闻与书法常识

◎ 关键词：美术理论家 周总理 美酒 意境

傅抱石向周总理索酒

●柳荫禅思图 傅抱石

>>> 毛泽东《沁园春·雪》

北国风光,千里冰封,万里雪飘。望长城内外,惟余莽莽;大河上下,顿失滔滔。山舞银蛇,原驰蜡象,欲与天公试比高。须晴日,看红装素裹,分外妖娆。

江山如此多娇,引无数英雄竞折腰。惜秦皇汉武,略输文采;唐宗宋祖,稍逊风骚。一代天骄,成吉思汗,只识弯弓射大雕。俱往矣,数风流人物,还看今朝。

拓展阅读:

《毛泽东诗词鉴赏》公木
《傅抱石画集》
北京工艺美术出版社

书画大家的落款印章都千姿百态,各具特色,有的直抒心志,有的怀念故土或心爱之物,诙谐幽默,妙趣横生。傅抱石,现代著名画家,他的很多画作的闲章更是别致,名曰:"往往醉后。"表示得意之作皆得于酒的帮助,由此可见酒与傅抱石画作的特殊关系。

傅抱石,江西新余人。青年时酷爱绘画、书法、篆刻。1933年得到徐悲鸿的资助,到日本帝国美术学校学习,1935年回国,到南京中央大学艺术系任教,中华人民共和国成立后曾任江苏国画院院长、中国美协副主席。擅画山水、人物,能篆刻,传世作品有与著名画家关山月合作的《江山如此多娇》《柳下闻吟图》等,现陈列于北京人民大会堂。《傅抱石画集》于1958年在人民美术出版社出版。他还是一位美术理论家,著有《中国绘画理论》《中国美术年表》《中国山水人物画技法》《中国绘画研究》等。

傅抱石作画时,身边总有一壶酒。他常常一手执笔,一手执壶,不时仰头喝上几口,酒像一团火一样从喉管进入胃中,烧起一腔豪情。于是笔在手中,壮气盈胸,肆意挥洒勾勒,抒发满怀激情。笔下涌现出幅幅波澜壮阔的佳作,处处洋溢着神韵,其气势如万马奔腾,波涛汹涌,而且往往异峰突起,给人心灵以极大的震撼。而另有一类作品,则神清气闲,深得酒之韵味。如描绘陶渊明的《寒林沽酒图》,疏林薄雾之中,陶渊明与书童沽酒吟诗,缓步前行,画面静谧散淡,人物飘逸自然,情境与心境融二为一。陶渊明也是饮中君子,傅抱石画陶渊明,可谓与之志趣相投了。

关于傅抱石饮酒,还有一段有趣的佳话。1958年至1959年,傅抱石与著名画家关山月合作,为人民大会堂绘制毛泽东诗意巨幅山水画《江山如此多娇》。当时正值国家经济困难时期,物品供应十分紧张。傅抱石在作画时买不到酒喝,口内苦淡,灵感枯竭,画兴索然,纵使激情澎湃也难以表达。万般无奈之下,他试着给周总理写了一封信,倾诉无酒之苦,希望总理能特批一些酒。周总理看罢信,不禁为傅抱石的直率而笑了,他理解艺术家的心思,立即派人给傅抱石送去了好酒。傅抱石拿到酒,不禁喜上眉梢。瓶盖刚一打开,就有一股醇香扑鼻而来,精神立即为之一振。再喝上几口,则陶醉在甘冽的酒味之中。有如久旱逢甘霖,更为周总理的体贴和关怀而感激万分。有了美酒润笔,再加上真情动心,傅抱石激情勃发,灵感顿生,很快与关山月构思创作出《江山如此多娇》。这幅大气磅礴的巨作受到了中外贵宾的一致好评,连毛泽东主席也表示赞许,认为较好地体现了诗句的意境。

典故逸闻与书法常识

●榕下渡牛图 李可染

>>> 田汉

　　田汉（1898—1968年），中国戏剧家、作家、电影剧作家、左翼电影的奠基者之一。字寿昌，生于湖南长沙。就读长沙第一师范学校，1916年留学日本。后投身于新文化运动。1920年开始从事戏剧活动。1930年参加上海自由大同盟和左翼作家联盟。1932年加入中国共产党。

　　20世纪30年代，创作了《风云儿女》《民族生存》等电影剧本。1946年回上海创作电影剧本。一生共创作近百部戏剧剧本，20余部电影剧本。著有《田汉文集》。

拓展阅读：

《齐白石画集》
　　人民美术出版社
《李可染画集》
　　北京工艺美术出版社

◎ 关键词：齐白石 不解之缘 艺术精髓

李可染拜师

　　1946年，李可染北上。时年40岁，已举办画展多次，获得许多名家如徐悲鸿、郭沫若、田汉、沈钧儒等的一致好评，在中国画坛享有较高声誉。到北平不久，经徐悲鸿引荐，李可染见到了心仪已久已80多岁高龄的齐白石，并表达了自已想拜师求教的心情。1947年春，李可染带了20幅画第二次拜见齐白石，一段动人的故事就此引出。

　　当时，齐白石正在躺椅上养神，画送到手边，他便顺手接过。刚开始他还是半躺着看，两张看完后，他已不由自主地坐了起来，再继续看，齐老眼里放出亮光，身子也随着站了起来，边看边说："这才是大写意呢。"齐白石晚年有个认画不认人的习惯，看完画以后，他才将注意力转移到可染身上，问："你就是李可染？"李可染忙答应。齐老非常高兴，赞许道："30年前我看到徐青藤真迹，没想到30年后看到你这个年轻人的画。"徐青藤即徐渭，其画以用笔豪放恣纵，潇洒飘逸著称，名重一时，对后世的影响也极大。齐白石生平十分推崇徐渭，由此可见他对李可染的赏识程度。接着，齐老语重心长地说："但我看你的画像是写草书，我一辈子都想写草书，可我现在还在写正楷……"就这样，二人把画当作桥梁，一下子变得十分亲近。李可染告辞时，齐老留他吃饭，李可染再三推辞，齐老有些动怒，对正要迈出门槛的可染大声说："你走吧！"这时，齐老家人示意，可染你要听齐老的，留下吧。从此，齐白石与李可染结下不解之缘。

　　李可染非常看重拜师一事，认为拜师仪式必须郑重其事，所以准备的时间长一些。齐白石却等不及了，有一次他问可染："你愿不愿拜师？"李可染忙说："您早就是我的老师了。"这句话使齐白石老产生了误会，他不时地对身边的护士念叨："李可染这个年轻人，他不会拜我做老师的，他的成就，将来会很高。"李可染得知后，急忙去向齐老解释原因。齐老心直口快，连声说："什么也不需要，什么也不需要。"李可染当天在齐老第三子齐子如陪同下执弟子礼。齐白石连忙站起，把李可染扶起来，高兴之余，眼睛都有点湿润，喃喃地说："你呀，是一个千秋万世的人哪。"此后，李可染便正式成为齐白石的得意弟子，十年工夫，尽得齐师艺术精髓。

　　齐白石认为晚年收弟子是人生一大快事，对李可染更是关爱至极。他曾画《五蟹图》送给李可染，上面题有："昔司马相如文章横行天下，今可染弟书画可以横行也。"李可染也作了一幅《瓜架老人图》的写意人物画，画的是一位老人在瓜架下乘凉打盹，整幅画超脱秀逸，卓尔不群。齐师看后，连连称赞，题"李可染弟画此幅，作为青藤图可矣。若使青藤老人自为之，恐无此超逸也"。

●哈萨克牧羊女 董希文

>>> 颜文梁

颜文梁（1893—1988年），江苏苏州人。童年随父学中国画。1910年在上海商务印书馆工作时，曾随日本画家学习水彩画，并自学油画。1922年与胡粹中、朱士杰创办苏州美术专科学校，任校长。1928年赴法国留学，进国立巴黎美术专门学校，在皮埃尔·罗朗士教授画室学习。1931年回国。

1952年以来，历任中央美术学院华东分院副院长、顾问，浙江美术学院教授，中国美术家协会理事，美协上海分会副主席。

拓展阅读：

《颜文梁画集》
上海人民美术出版社
《中国画研究方法论》卢辅圣

◎ 关键词：油画家 中国风格 《开国大典》代表作

董希文与"中国风"

20世纪50年代，在蔚为大观的画家星群里，以气度恢弘的作品阐释了时代的精神而又富于中国风格的油画家，以董希文最为著名。董希文是浙江绍兴人，曾先后在杭州芝江大学土木系，苏州美术专科学校，上海美术专科学校，越南河内美专就读，1939年毕业于国立杭州艺术专科学校本科。先后以林风眠、颜文梁、刘海粟、常书鸿等先生为老师。1942年在敦煌艺术研究所任研究员，临摹壁画三年。1946年经吴作人、李宗津推荐，应徐悲鸿邀请到国立北平艺术专科学校任教，后任中央美术学院教授、中央美院董希文工作室主持人、中国美协会员、第二届全国政协委员。

董希文的作品《开国大典》《春到西藏》均参加第二届全国美展，并收藏于中国革命博物馆。《红军不怕远征难》被中国革命军事博物馆收藏。《哈萨克牧羊女》《千年土地翻了身》，由中国美术馆收藏等等。此外，红军长征路线写生和西藏写生作品等，在数量上也尤为可观。出版有《长征路线写生集》《董希文画集》《董希文素描集》等。发表的论文有"从中国绘画的表现方法谈到油画中国风""素描基本练习对于彩墨画教学的关系""绘画的色彩问题"等。

董希文主张油画的中国风，这是他在理论上的最大贡献，而其艺术成就便体现在这条探索道路上的件件作品之中，其中以《春到西藏》和《开国大典》最具代表性。实际上，在他的早期作品中便显现了他对民族风格的刻意追求，即对以造型风格概括简约的把握上，如《苗女赶场》《哈萨克牧羊女》。20世纪50年代初，举国高昂的革命热情强烈地感染了董希文先生，他的艺术出现了一个巨大的转折，他因此暂时放弃了敦煌时期开始的风俗性、抒情性和装饰风这种中国气味很浓的绘画风格的探索，全身心投入重大主题和历史画的创作，并且明确提出"油画中国风"的口号。

在敦煌的临摹及对西北的自然、人文，特别是对少数民族服装的偏爱，是导致董希文线化油彩的外因，提高了色彩的线度，如《芦鸪山下》《班沽湖畔高羊地》等风景画就突出地反映了这一点。在一些人物的肖像画中也使用了这种带有装饰味的色彩，这使得他在当时的油画界中独具特色。他用中国绘画艺术中的线条与中国人对色彩的观念改造了写实油画，使欧洲古典主义的语汇与民族生活相融合，这也是他对中国油画发展做出的最大贡献。他提倡油画中国风的探索，却又反对以油画工具模仿中国画的格式。他认为："那就会把我们的民族形式凝固成为一种死的程式。"他主张"中西画的关系应该是逐渐互相渗透，在其过程中包括油画家不断地研究中国的绘画遗产，熟悉传统才能逐渐培养自己对于中国风格真正爱好"。

◎ 关键词：典礼 历史题材 装饰性 抒情性

油画巨作《开国大典》

● 开国大典 董希文

>>> 《开国大典》的改动

　　油画《开国大典》曾因政治原因而被改动。

　　"高岗事件"之后，当时有人通知董希文，去掉画面中高岗的画像，这是第一次改动。"文化大革命"爆发后，"四人帮"在美术界的代理人通知董希文又将《开国大典》中的刘少奇去掉。1979年，本着实事求是、还原历史的原则，中国革命博物馆征得上级同意，决定将《开国大典》恢复原貌，重新画上了刘少奇和高岗。至此，《开国大典》终于恢复原貌。

拓展阅读：

《开国大典》（电影）
《开国大典6小时》
辽海出版社

　　《开国大典》是油画中的巨作，它所描绘的是1949年10月1日中华人民共和国中央人民政府成立时天安门国庆典礼的盛况。场面恢弘，喜庆热烈，毛泽东和其他中央领导人神采奕奕，气度不凡。蓝天白云，风和日丽，广场开阔，红旗如海，天安门城楼更是金碧辉煌。画家在严谨的写实描绘基础上，借鉴了民间美术和传统工笔重彩的表现手法。这幅反映重大主题的革命历史画和时代的命脉紧密相连，把人们向往光明、进步的心态紧紧地扣在一起。《开国大典》形象地揭示了光辉灿烂的中华民族新世纪，它不仅使中国各民族人民增强了自信心和自豪感，同时也使世界人民的心灵受到了极大震撼，为新中国从此屹立于东方而同心欢庆。

　　整幅画中，蓝天与地毯、红柱子、红灯笼及红旗等形成了强烈而鲜明的对比，增加了节日的喜庆气氛。在写实手法的描绘中，画家又大胆地进行了艺术加工，在透视和光影的处理上，都没有严格地按西方写实绘画中的素描要求，减去了画面右侧部位的一根柱子，强化了画面的主题和总体，同时也符合中国广大读者的审美情趣。还应该提到的是，这幅作品具有较强的装饰性和抒情性。

　　进入20世纪50年代以后，一批油画家纷纷投入历史题材的创作中。政府和文化部门对他们的创作给予了极大的关心和支持。此时，涌现出大量的优秀作品，主要有《开镣》（胡一川）、《地道战》（罗工柳）、《南昌起义》（黎冰鸿）、《飞渡泸定桥》（李宗津）和《红军过雪山》等。其中，以董希文创作的《开国大典》最为突出，它是一件"富有装饰意味的纪念碑性的大型历史画"。

　　据说，董希文接受这件创作任务时，正在北京郊区参加土改工作（1950年初）。他被调回城里后，在必须尽快完成的指示下，仅用了两个多月的时间便大功告成。他虽然不习惯赶任务，但无比旺盛的创作热情使他克服了许多困难。除了收集文字资料、形象素材外，他还亲自参与制作画布（那时没有现成的宽门面油画布），以及筹划做大型油画的各种设施和所需的工具材料等。在《开国大典》的构图上，他曾反复推敲了很长时间，在构草图的阶段，他经常随身带着一张像明信片那样大小画在重磅卡片纸上的画稿，只要遇到美术界及文艺界人士，便拿出来向大家征求意见。草图的设计极富创造性，他既以1949年10月1日天安门城楼上举行开国大典的庄重而喜庆的气氛为基调，又不局限于再现当时的实际情况，采用了一种表现派和现实派相结合的手法，艺术处理很大胆。

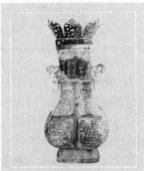

●龙纹莲盖方壶 春秋

>>> 越王勾践剑

越王勾践青铜剑，1965年
12月出土于湖北省江陵望山
的一号楚国贵族墓。

剑全长为55.6厘米，其
中剑身长45.6厘米，剑格宽
5厘米。剑身满饰黑色菱形几
何暗花纹，剑格正面和反面
还分别用蓝色琉璃和绿松石
镶嵌成纹饰，剑柄以丝绳缠
缚，剑首向外形翻卷做圆箍，
内铸有11道同心圆圈。剑的
主要成分是青铜和锡，还含
有少量的铅、铁、镍和硫等。
现珍藏于湖北省博物馆。

拓展阅读：

《战国策·赵策》西汉·刘向
《越王勾践》河南文艺出版社

◎ 关键词：花体 特殊文字 错金形式

鸟虫书

鸟虫书，也称"虫书"。篆书中的花体，春秋战国时期就已出现，它
们大都铸或刻在兵器和钟镈上，往往以动物的雏形组成笔画，似书似画，
饶有情趣。东汉许慎《说文解字·叙》记秦书八体，"四曰虫书"；新莽六
书"六曰鸟虫书，所以书幡信也"。段玉裁注："幡，当作旛，书旛，谓书
旗帜；书信，谓书符节。"说明旗帜和符信多用此类书体，另外在汉印中
也不乏鸟虫书入印的实例。

鸟书，也称鸟虫书、鸟虫篆，先秦篆书的变体，是金文里的一种特殊
美术字体。春秋中后期至战国时代，这种特殊的文字开始盛行于吴、越、
楚、蔡、徐、宋等南方诸国。这种书体常以错金形式出现，高贵而华丽，
装饰效果极强，变化莫测，辨识颇难。鸟书也称鸟篆，笔画作鸟形，也就
是文字与鸟形融为一体，或在字旁与字的上下装饰以鸟形，如越王勾践剑
铭、越王州勾剑铭。多见于兵器，容器、玺印上则很少出现，至汉代礼器、
汉印，乃至唐代碑额上仍然可以看见。虫书笔画蜿蜒盘曲，中部鼓起，首
尾出尖，长脚下垂，就好像弯曲的虫类身体。春秋晚期楚王子午鼎铭，极
少数几个字近鸟书，大多数都属于虫书。吴王子于戈铭也是鸟书与虫书相
结合。虫书除了出现在容器、兵器上，还见于战国古玺及两汉铜器、印章、
瓦当，鸟书与虫书都是以篆书为基础演变而成的一种美术字体。郭沫若认
为鸟虫书是"于审美意识之下所施之文饰也，其效用与花纹同中国以文字
为艺术品之习尚，当自此始"。鸟虫书在一些青铜器的铭文中最为常见，在
兵器中则更多。这是一种变形的文字，主要用于装饰，因此它不是另一种
文字系统，且使用局限在一定范围之内，简书中就没有此种文字。相对来
说，在文字方面，鸟虫书应是最能体现文字的南方文化特色的。当然，它
并不为吴、越、楚所独有，使用范围包括了南半个中国。

●青铜毛公鼎铭文 西周

典故逸闻与书法常识

●行书蒙诏帖 唐 柳公权

>>> 书法与养生

当书法爱好者沉浸在创作或鉴赏的特定情景中时，通常可以引起本身原始欲望的升华和社会功德观念的中止。一方面是忘我，一方面却是益我。这样既有大雅之美，又可以达到健身之效。所以，自古以来君子乐之，没有已时。

有充分的材料证明，书家多寿星，而在古代的重生、尊老的文化氛围中，老而有闲的人才更明白颐养天年的重要，也更具备把玩字画、品鉴墨趣的条件。

拓展阅读：

《书法鉴赏》邱才桢
《中国书法鉴赏大辞典》
中国人民大学出版社

◎ 关键词：匠心 功力 神采 气韵

书法鉴赏要点

书法赏析的内容，除了要体会作品点画、结体、章法的匠心与功力，以及师承、流派、风格外，更重要的是通过作品去感受书家的气质、情感及其审美追求。书法家通过手和思想来创造，欣赏者靠眼力来挖掘并发现作品点画、布白中蕴藏的生命与灵魂，可以称之为再创造。其中，欣赏者的知识、修养、阅历、心境决定了这种再创造的成效。书法美的表现，可以从"实"与"虚"两个方面来入手。"实"的方面是有形的，包括用笔、结构、章法等内容；相反，"虚"的方面是无形的，包括神采、气韵、意境等内容。两方面互相依存，相互为用，共同表现出书法作品的审美价值。用笔、结构和章法，都是可见的形体。用笔有迟急、起伏、曲折之分，笔锋有正侧、藏露之别，笔画形态有方有圆，还要讲求笔力与笔势；结构有奇正、疏密、违和等法理；章法有宾主、虚实、避就、气脉连贯和行列形式等表现方法。可见，三者之间既区别又相辅相成。

赏析书法包括对作品的宏观把握和细微观察。宏观方面，如气势、神采、布白，细微如用笔、用墨、结构、线条，等等。第一是从欣赏线条质量中，我们可以观察出作者创作时的用笔、用墨及其笔法。第二是由线条点画组合的汉字结构，艺术造型的意趣和哲理。第三是布白，包括结字、行气、章法。第四是神采，就是指书法的精神气质、格调风韵。神采是作者精神境界的真实记录，与作者的情感、性格、修养密切相关。形美神足，形神兼备，才可以称得上是优秀的书法作品，欣赏者就是要领会形态，捕捉神采。神采、气韵、意境，都是无形之物，需要通过有形的用笔，结构与章法才能加以表现。神采是书法艺术的灵魂，古人评论书法，就已有"神采为上，形质次之"的说法，但同时又指出"规矩既失，神则无存"。神采美只有通过形质美才能体现出来。气韵是书法艺术的生命，是形与神之间的桥梁，是表达情性的介质。意境包含意趣、情调、风度、品格等内涵，也是书法艺术的内在美。通过作品的字里行间，我们是可以实实在在地感触到书法的这种意境美的。

书法艺术风格首先就是艺术家在创作中表现出的艺术特色和创作个性，它是书法家对艺术个性张扬的结果。主要表现在作品独特的整体风貌以及所造成的独特境界，这与书法家的审美取向、艺术气质关系最为密切。由于生活经历、艺术修养、个性特征、审美趣味以及性格的不同，书法家在选择书体，表现手法诸方面都会有自己的特色，这样就形成了不同的艺术风格。风格也最能显示出一个人的气质、精神风貌，这也是数千年历史积淀在书法家心灵中的一种反映，体现在线条中的细微之处，给人以无限的遐思。

● 行楷书去国帖 南宋 辛弃疾

>>> 拉丁字母

拉丁字母,也叫"罗马字母",约公元前7—前6世纪时,希腊字母通过伊特拉斯坎(Etruscan)文字(形成于公元前8世纪)媒介发展而成。后来随着罗马的对外征服战争,拉丁字母作为罗马文明的成果之一,也被推广到了西欧广大地区。最初只有20个,且只有大写字母,后来增加到26个。

中国汉语拼音方案已采用拉丁字母,各少数民族也以拉丁字母为基础创制或改革文字。

拓展阅读:

《新潮美术字设计手册》
警官教育出版社
《字体·书籍·设计》
王红卫 / 何沙

◎ 关键词:规范化 美术设计 装饰意义

字体设计的基本知识

文字,是人类思想感情交流的必然产物。随着人类文明的进步,它由简单到复杂,并逐步形成了科学的完美和规范化的程式。它除了具有人类思想感情的抽象意义与韵调及音响节律之外,还具有结构完整、章法规范,而又变化无穷的鲜明形象。尤其是抽象与具象紧密结合的象形文字,其文字的本身,也可以说是一种完整的美术设计。

今天,在人类社会已进入工商业突飞猛进的时代,产品的竞争,生活的美化,已与人类的日常生活息息相关。作为传导思想感情的媒体——文字的美化,正伴随着人类文明的进步,而一跃成为今天人们研究的重要课题之一。构成不同汉字或拉丁字母的,笔画都是法定的,不允许出现一点半画的不符,因为如此,就会成为别字,轻则字义不同,重则不成其字,无人认得,文字本身也就完全失去了其存在的价值。因此,字形要做到准确无误,既不能任意增加笔画,也不能任意减少或改变。

不管拉丁字母或汉字,字体笔画都必须统一。如写汉字,不宜三笔隶体,二笔仿宋,写拉丁字母也不宜播楷、小楷、花楷杂组一字,在一字中,也不能混合运用印刷体与手写体。字体表情要与文字内容的精神相一致,每一种字体,都有它自身的表情。如黑体会给人以醒目严肃的感觉;老宋、楷书有端庄刚直的表情;仿宋、行书有清秀自由的意趣;而篆书则有华贵古朴的风貌;又如拉丁字母的花楷与汉字的左篆颇为相似,具有华贵古朴之感,印刷体则相当于老宋楷书,具有端庄明确的感觉,手写体则相当于仿宋、行、草的手写体,有着轻松活泼的体态。因此,应该根据文字内容的精神,来选择某种字体作为设计美术字的基调。这样才能表里一致,使文字感染力的最大功能得以充分发挥出来。至于变化形式,可不拘一格,如笔画之长短、肥瘦、曲直,作者均可自由规范,只要根据文字固有的结构变化就行,甚至还可进一步应用透视法、立体投影、空心变化等,增强其装饰性,使之美化。

● 遏必隆墓碑拓片

>>> 顾炎武

顾炎武（1613—1682年），原名绛，字忠清。明亡后改名炎武，字宁人，亦自署蒋山佣。学者尊其为亭林先生。江苏昆山人。明末清初著名的思想家、史学家、语言学家。曾参加抗清斗争，后来致力于学术研究。晚年侧重经学的考证，考订古音，对切韵学也有贡献。著有《日知录》《音学五书》等。

顾炎武学术的最大特色，是一反宋明理学的唯心主义的玄学，而强调客观的调查研究，开一代之新风。

拓展阅读：
《书学导论》欧阳中石
《书学史》祝嘉

◎ 关键词：楹联 漆书 金石 拓本

书法术语（一）

楹联，也称"楹帖""对子""对联"，书法艺术的一种幅式。上、下两联，是悬挂或粘贴在壁、柱上的联语。如新春时节张贴在门上的"春联"。对字的多寡没有规定，一般要求对偶工整，平仄协调。字数较多的长联，我们称之为"龙门对"。相传由五代后蜀少主孟昶在寝门桃符板上的题词"新年纳馀庆，嘉节号长春"发展演变而来。楹联生于明末而盛行于清代，是文学和书法相融合的一种艺术形式。清代梁章钜所撰的《楹联丛话》是专门记述楹联的书。

榜书，也称"榜署"，泛指书写在匾额上的大字。汉代萧何用以题"苍龙""白虎"二阙。今亦称"擘窠书"。

署书，也称"榜书"。东汉许慎《说文解字·叙》说："秦书有八体，六曰署书。"清代段玉裁《说文解字注》记载："检者，书署也，凡一切封检题字，皆曰署，题榜曰署。"

漆书，书体名。指用漆书写的文字。相传发现于孔子住宅壁中的古文经书，以漆为之，故名。南朝梁周兴嗣《千字文》："漆书壁经。"清代金农把字的点画破圆为方，横粗直细，似用漆帚刷成。

法书，指有较高艺术水平的书法作品。古代称书写于缣楮纸帛而有法度的书法作品为"法书"，或称"书"。今为了表达对作者的尊重之意，所以通称所作之书法作品为法书。

金石，古铜器、石刻的总称。金，指钟鼎铜器之类；石，指碑碣石刻之类。是在金石上撰文，记创造，勒箴铭，歌功颂德等而产生的一种镌刻品。钟鼎彝器始于殷商，石刻则创于秦代。两汉金石并盛，汉以后金少石多；南北朝则造像勃兴，传世金器更是寥寥无几，唐代碑碣尤盛。北宋欧阳修的《集古录》最早开始辑历代金石文字，亲编为目录，而临摹其形状集为图谱，则始于吕大临之《博古图》。至明清金石考古之风尤盛，顾炎武、叶奕苞等，各有著述，或以石刻考辨今古文，或以金文发明六书指要，成为新兴的专门学科。

从碑刻、铜器上墨拓下来的书迹或图像，我们称之为拓本。最早的实物见于唐代。方法将受湿宣纸蒙于器物碑刻上，椎之，使宣纸呈凹凸状，蘸墨拓成。古时用竖纹纸，油烟墨，拓后研光，墨色乌黑有浮光的，我们称之为"乌金拓"；用横纹纸，松烟墨，色青而浅，不和油蜡的，称"蝉翼拓"。又称朱红色拓出的为"朱拓"；碑石初成，或刚出土时所拓的则称"初拓"。

典故逸闻与书法常识

●黄杨木雕花卉笔筒 民国

>>> 姜夔

　　姜夔（1155—1209年），字尧章，号白石道人，饶州鄱阳（今属江西）人。所处的时代，南宋王朝和金朝南北对峙，战争的灾难和人民的痛苦使姜夔感到痛心，凄凉的心情表现在一生的大部分文学和音乐创作里。庆元中，曾上书乞正太常雅乐，一生布衣，靠卖字和朋友接济为生。

　　姜夔多才多艺，精通音律，能自度曲，其词格律严密。其作品素以空灵含蓄著称。有《白石道人歌曲》。

拓展阅读：

《中国书法史》
　　江苏教育出版社
《艺概·书概》清·刘熙载

◎关键词：戈法 侧锋 逆锋 聚墨痕

书法术语（二）

　　啄，点画用笔的一种技法。"永字八法"中称短撇为"啄"。啄笔的书写宜迅疾。唐太宗李世民《笔法诀》中说："啄须卧笔疾罨。"元代陈绎《翰林要诀》载："啄，点首撇尾左出微仰，如鸟喙之啄物。"清代包世臣也认为啄字"如鸟之啄物，锐而且速，亦言其画行以渐，而削如鸟啄也"。

　　磔，点画用笔的一种技法。"永字八法"称捺笔为"磔"。古代祭祀时，磔用来指裂牲，捺法用磔，意思是笔毫尽力铺散而急发。又，斜捺叫磔，卧捺称波。唐太宗李世民《笔法诀》中称"磔须战笔外发，得意徐乃出之"、"贵三折而遗毫"。写时虚势向左、逆锋落笔，着纸折锋翻笔，有控制地尽力铺毫下行，等到长度合适时捺出。

　　戈法，永字八法以外的又一笔法。因戈画较长，写时须从容行笔，否则必然头尾重，中间轻薄。汉隶戈法，落笔顾右，楷从隶出，以免僵直。唐太宗李世民曾说："为戈必润，贵迟疑而右顾。"

　　侧锋，起笔的一种技法。意思是在下笔时笔锋稍偏侧，落墨处就会显出偏侧的姿势。清代朱和羹《临池心解》记载："正锋取劲，侧笔取妍。王羲之书《兰亭》，取妍处时带侧笔。"这种笔法最初形成于隶书向楷书演变的过程之中。它使方笔字体中增添潇洒妍美的神情。侧锋主要是用来取势，势成则转换为中锋。晋人用之较多。

　　折锋，用笔技法的一种，主要用于笔画转换方向。指笔势折迭带方者，以别于转笔，即笔锋在转换方向时，由阳面翻向阴面，或由阴面翻向阳面。南宋姜夔《续书谱》称："下笔之初有搭锋者，有折锋者，其一家之体定于初下笔，凡作字，第一字多是折锋，第二、三字承上笔势，多是搭锋，若一字之间右边多是折锋，应其左故也。"折锋对点画方劲和创造姿势非常有利。清代包世臣书《刘文清四智颂》后，称其笔法"以搭锋养势，以折锋取姿"。

　　裹锋，用笔的一种技法。起笔呈反方向运行，"欲上先下，欲左先右"。以后凡是取圆势用笔，笔锋内敛于点画中间的，都统称"裹锋"。如《曹全碑》《石门铭》等多用之。

　　逆锋，运笔的一种技法。用逆入的方法，"欲下先上，欲右先左"，以便藏锋铺毫，用逆锋作出的字苍劲老辣。清代刘熙载称："要笔锋无处不到，须是用逆字诀。勒则锋右管左，努则锋下管上，皆是也。然亦只暗中机括如此，着相便非。"

　　蹲锋，其中蹲有停留的意思。一作"顿"。蹲锋、顿锋在书法中却为

两法。一般说来，蹲锋指笔缓行中的蹲势，顿锋则是欲趯先蹲，退而复进。

中锋，指行笔时将毛笔的主锋保持在点画的中线，以区别于偏锋。用中锋易写出圆浑而有质感的线条。

聚墨痕，中锋运笔，因笔锋常在点画之间行进，笔画中着墨最有力的中央线，逐渐凝聚成一道浓重的墨线痕迹，故名。

悬针，书写直画下端尖锐，如针之倒悬。与垂露为两种形体。

垂露，书写直画的一种形态。其收笔处如下垂露珠，垂而不落。具有藏锋的笔势，有别于"悬针"。唐代孙过庭《书谱》记载："观夫悬针垂露之异。"

护尾，用笔的一种技法。指行笔至笔画尾部而反收其笔锋。

方圆，指字的用笔和形体上相反相成的两个方面。从用笔上讲究方圆之术的，如元代刘有定《衍极·注》记载："执笔贵圆，握管不可不直，直则方。字贵方，得势不可转，转则圆。篆圆也，圆其用而方其体；隶方也，外虽方而内实圆。"从字的形体上讲究方圆之术的，如南宋姜夔《续书谱》记载："方圆者，真草之体用。真贵方，草贵圆，方者参之以圆，圆者参之以方，斯为妙矣。"方中寓圆，圆中有方，将二者有机统一起来，才能获得良好的艺术效果。若"舍方求圆，则骨气莫全，舍圆求方，则神气不润；方不变谓之斗，圆不变谓之环，此书之大病也"。(《变通异诀》)书法艺术的优劣也可通过方圆来评价。

金错刀，是对书法用笔颤掣波发笔道的一种美称。

筋书，书法术语。点画劲健遒丽。

一笔书，指草书文字间自始至终笔画连绵相续，如一笔直下而成。创始人是汉代张芝。

颤笔，也称"战笔"，书法术语。用笔的一种技法，得名于颤动状的笔画。

拨镫法，运笔的一种技法。"镫"一作灯，所以也被喻为执笔运指如挑拨灯芯。

凤眼，为执笔法的指法名称，指握管时，大拇指节骨挺直，里侧呈微凸伏，与内弯的食指构成狭长形的缝隙，因而美其名曰"凤眼"。所谓"龙眼"则是大指骨外凸，虎口空圆，它是另一种执笔法。

执使，是执笔和用笔的通称。唐代孙过庭《书谱》记述："今撰执使转用之由，执谓浅深长短之类；使谓纵横牵掣之类是也。"明代张绅也曾说，"执谓执笔，使谓运用"。

● "太原王渔"漆边墨 清

>>> 唐希雅

唐希雅,生卒年不详。南唐嘉兴人。祖籍河北,五代时(907—960年)迁居嘉兴。唐希雅工书善画,书法初学南唐李后主(李煜)金错刀书,有一笔三过之法,别称"颤笔",虽老瘦而风神盈秀。

唐希雅画竹树最妙,以"颤笔"入画,线条细劲曲折,略带顿挫,富"颤掣之势"。清朱彝尊诗句云"唐家花鸟棘针描",可见其画风。所绘树木、翎毛草虫,气韵萧疏,多得野趣。师从名画家徐熙。

拓展阅读:

《大字结构八十四法》
明·李淳
《楷书结构九十二法》
清·黄自元

◎ 关键词:燕尾 激石波 屋漏痕 牵丝

书法术语(三)

燕尾,章草中的一种波法。如神龙本《兰亭序》"欣"字右下半的"人",其状似燕之尾,故名。前人将隶书横画出笔的挑脚比喻为燕尾。可参考"燕不双飞"。

柳穿鱼,比喻应用啄法的短撇。如形、影、彤、彬诸字,其右侧的竖三撇,须有仰、平、覆三种变化的笔势,就像是用柳枝穿连起来的三条小鱼,故名。

激石波,"波"指用笔平捺,"激石"指字之捺笔似水自泉口流出遇石激而涌过。我们称这种捺笔为"激石波"。如《兰亭序》"欣"字捺有章草笔意。

牵丝,也称"游丝""引牵""引带",书法术语。指书写点画时由于笔势往来留存于先后笔画之间的纤细笔道。纤细如发丝,挺健利落,有上呼下应、意气周流的作用,书家功力可通过它表现出来。

一波三折,用笔时平捺称"波",凡写捺笔要三次转换笔锋,故称"一波三折"。经过三折之后,笔画才愈发矫健。明代丰坊《书诀》载"钟繇弟子宋翼每作一波常三过折笔"。说的就是宋翼原来写波往往犯平拖直过的毛病。经钟繇指导,才获得正确的用笔方法。北宋黄庭坚晚年的书法具有明显的一波三折的特点。

一笔三过,指每作一点画虽微如黍米,皆须三折笔锋,始得完成。具体方法如下:落笔藏锋为第一折,提笔转锋顿挫引笔为第二折,回锋收笔为第三折。作书一定不要顺笔平拖,点画须经过三折,始能圆满浑成。元代夏文彦《图绘宝鉴》中说:"宋代唐希雅学南唐后主李煜金错刀书,有一笔三过之法,虽若甚瘦,而风神有余。"

过折收缩,是运笔过程中的一种技法。过折是指每画一波,常三过折笔的意思;收缩则是北宋米芾"无垂不缩,无往不收"说的略称。运笔一定要有内涵,忌直来直去。清代包世臣《艺舟双楫》曾举例:"学书如学拳,学拳者,身法、步法、手法,扭筋对骨,出手起脚,必极筋所能至,使之内气通而外劲出。……若径以直来直去为法,不从事于支积节累,则大谬矣!"

万毫齐力,指作书时主毫除要丝丝得力外,还要调动副毫的作用,使笔毛一无扭结地聚结运动。这样写出的点画才能达到力量弥满,圆健得势的效果。南朝梁王僧虔《笔意赞》称:"剡纸易墨,心圆管直,浆深色浓,万毫齐力。"

内擫外拓,内擫是意在收敛的笔势;而外拓则是意在纵放的笔势。近

人沈尹默认为："大凡笔致紧敛，是内擫所成；反是，必然是外拓。后人用内擫外拓来区别二王书迹，很有道理，说大王（羲之）是内擫，小王（献之）则是外拓。试观大王之书，刚健中正，流美而静；小王之书，刚用柔显，华而实增。"并指出："内擫是骨（骨气）胜之书，外拓是筋（筋力）胜之书。"

屋漏痕，比喻用笔就像破屋壁间的雨水漏痕，其形凝重自然。唐代陆羽《释怀素与颜真卿论草书》记述有颜真卿与怀素论书法，怀素说："吾观夏云多奇峰，辄常效之，其痛快处，如飞鸟出林，惊蛇入草，又如壁坼之路，一一自然。"颜真卿问："何如屋漏痕？"怀素起而握公手曰："得之矣！"南宋姜夔《续书谱》中也说："屋漏痕者，欲其无起止之迹。"

折钗股，比喻用笔的一种技法。钗本义是古代妇女头上的金银饰物，质坚而韧，以后被用来形容转折的笔画，虽弯曲盘绕，但其笔致依然圆润饱满。

锥画沙，比喻书迹圆浑的一种技法。指锥子划沙，起止无迹，表现出"藏锋"的效果，而两侧沙子匀整凸起，痕迹中正，形似"中锋"。

壁坼，比喻用笔如泥墙自然坼裂的痕迹，无做作习气。

绵里裹针，书法术语。比喻字体笔画肉丰见骨、外柔内刚。北宋苏轼自认为："余书如绵裹铁。"明代解缙也说："东坡丰腴悦泽，绵里藏针。"

用墨，墨色有焦枯浓淡干湿的差异，作书使毫行笔燥润相间的技法，我们称之为"用墨"。

墨猪，书法术语。比喻字体笔画丰肥、臃肿而乏筋骨。因字如墨团而得此名。

行气，指书法作品中字与字、行与行之间的呼应映带关系。一般要求笔断意连、联缀成行，积行成篇，在书写文字的上下、左右、首尾时，既有变化，又能和谐。

担夫争道，意思是说略甚狭窄，而又势在必争，妙在主次揖让之间，能违而不犯。

计白当黑，指的是字的结构和通篇的布局必须有疏密虚实，如此才能破平板、划一，有起伏、对比，既矛盾、又和谐，从而获得良好的艺术情趣。

乌丝栏，指在纸或绢素上画或织成的黑色界格。也泛指有这种黑色界线的书法用纸。唐界墨浓而细，宋界墨淡而理粗。

●虞世南像

>>> 隋文帝

隋文帝杨坚（541—604
年），弘农华阴（今陕西省华
阴县）人。其父杨忠从周太祖
起义关西，赐姓普六茹氏，位
至柱国、大司空，封隋国公。
杨坚袭父爵为隋国公，累官
至上柱国、大司马。

周宣帝病死，周静帝年
幼继位，杨坚总揽朝政，都
督内外诸军事，封隋王。大
定元年（581年）废静帝自
立，国号隋，改元开皇。七
年平后梁，九年正月灭陈，统
一了中国。在位24年，仁寿
四年七月为其子杨广所杀。
谥文皇帝。

◎ 关键词：书牍 碑版 各有所长

书法南北派

南北朝书法分为两派，即南派和北派。南宋赵孟坚《论书》："晋、宋
而下，分而南北，……北方多朴，有隶体，无晋逸雅。"至清代阮元著《南
北书派论》则明确分正书、行草为南北两派，记载："东晋、宋、齐、梁、
陈为南派，赵、燕、魏、齐、周、隋为北派。南派由钟繇、卫瓘及王羲之、
献之、僧虔等，以至智永、虞世南；北派由钟繇、卫瓘、索靖及崔悦、卢
谌、高遵、沈馥、姚元标、赵文深、丁道护等，以至欧阳询、褚遂良。南
派不显于隋，至贞观始大显。"又称："南派乃江左风流，疏放妍妙，长于
启牍。""北派则中原古法，拘谨拙陋，长于碑榜。"并称："至唐初，太宗
独善王羲之书，虞世南最为亲近，始令王氏一家兼掩南北矣。然此时王派
虽显，缣楮无多，世间所习犹为北派。赵宋《阁帖》盛行，不重中原碑版，
于是北派愈微矣。"阮元此说，在晚清时期的影响力很大。但据近代考古
发现可知，南北朝书迹虽体势多样，性情有别，然而并没有因为南北位置
而有巨大的差异。然自阮元倡导南北书派之说后，才有人称碑学为北派，
帖学为南派。

当晋怀帝败降后，司马睿把都城迁到建业，史称东晋。南北朝对立的
局面从此开始。这个时期的书法也随之出现了不同的风格。南派的代表书
家有王羲之、王献之、僧智永等，北派的代表书家有崔悦、高遵、姚元标、
赵文深等。南派长于书牍，北派长于碑版。相比于江左比较疏放的风气，
北派继承中原古法，则显得比较拘谨拙陋。实际上，北派确无书牍流传；
南派虽因禁止立碑而少有流传，但并不是绝对没有。所谓南派书法，是指
羲、献等书牍说的；而北派多是继承汉碑遗法，所以隶法多存于魏碑结体
和用笔。南北两派可谓各有千秋，表现出丰富多彩的书法形式。到了隋朝，
杨坚统一中国，书法也出现南北综合的趋势。可谓是方圆并妙、修短适度、
洞达疏朗，可说是熔南北于一炉，开唐书之先导。其后继隋而起的唐代，
在书法史上可算是中兴时期。如初唐书法家欧阳询、虞世南等都是隋代
人，他们在书法上起着承前启后的作用。

拓展阅读：

《清初名家书牍》
　　　王时敏/陈洪绶
《续书谱》南宋·姜夔

●李鲜花卉册页题跋 清 郑板桥

>>> 曹操诗二首

观沧海

东临碣石，以观沧海。
水何澹澹，山岛竦峙。
树木丛生，百草丰茂。
秋风萧瑟，洪波涌起。
日月之行，若出其中；
星汉灿烂，若出其里。
幸甚至哉，歌以咏志。

龟虽寿

神龟虽寿，犹有竟时。
腾蛇乘雾，终为土灰。
老骥伏枥，志在千里。
烈士暮年，壮心不已。
盈缩之期，不但在天；
养怡之福，可得永年。
幸甚至哉，歌以咏志。

拓展阅读：
《论书诗轴》郑板桥
《扬州画舫录》清·李斗

◎ 关键词：别称 非隶非楷 独树一帜

六分半书

六分半书，清代郑燮书法的别称。郑燮将隶书笔法形体掺入行楷，又时以兰、竹面笔出之，自成一家。此书体介于楷、隶之间，而隶多于楷，隶书又称"八分"，因此，郑燮谑称自己所创非隶非楷的书体为"六分半书"。

郑燮，字克柔，号板桥，江苏兴化人。做官前后曾在扬州卖画，后来成为"扬州画派"的主要代表人物。他先后应科举，为康熙秀才、雍正举人、乾隆进士。由于秉性刚直，不满当局腐败，他辞官还乡，取玩世不恭而关心民疾的"怪""逆"行动。其轶闻趣事在民间流传颇多，为后世所传颂。

他善诗词，工书画，世称"三绝诗书画"。其诗，多是体恤民间疾苦之作。其书法，用隶体掺入行楷，自称"六分半书"，人称"板桥体"。其画，主要是兰、草、竹、石，兰、竹几乎是郑板桥心灵的书法艺术，在中国书法史上是独树一帜的。

板桥早年学书从欧阳询入手，这我们可以从他23岁写的《小楷欧阳修〈秋声赋〉》和30岁写的《小楷范质诗》推知。其字体工整劲秀，但略显拘谨，这是受到当时书坛盛行匀整秀媚的馆阁体，并以此作为科举取士的标准字体的影响。对此，郑板桥曾说："蝇头小楷太匀停，长恐工书损性灵。"在他40岁中进士以后就很少再写了。郑板桥的"六分半书"最被世人所称道，也就是以"汉八分"（隶书的一种）杂入楷、行、草而独创一格的"板桥体"。早年，郑板桥学书相当刻苦，写众家字体均能神似，但终觉不足。于是，他取黄庭坚之长，笔入八分，使其摆宕夸张，"摇波驻节"，单字略扁，左低右高，姿致如画。又以画兰竹之笔入书，使书法具有画意。

"六分半书"，是郑板桥对自己独创性书法的一种谐谑称谓。隶书中有一种笔画多波磔的"八分书"，所谓"六分半"，其意大体是隶书，但掺杂了楷、行、篆、草等别的书体。《行书曹操诗》轴（如同，现藏扬州博物馆）可视为"六分半"体的代表作。此件写曹操《观沧海》诗，字体隶意浓厚，兼有篆和楷；形体扁长相间，字势方正而略有摆宕，拙朴犷悍，正好符合曹诗雄伟阔大的风格。

郑板桥书法作品具有特色的章法，他能将大小、长短、方圆、肥瘦、疏密错落穿插，如"乱石铺街"，规矩含于纵放之间。看似随笔挥洒，整体观之，却产生跳跃灵动的节奏感。如作于乾隆二十七年的《行书论书》横幅，乃晚年佳作。整幅作品结字大大小小，笔画粗粗细细，态势欹欹斜斜，点画、提按、使转如乐行于耳，鸟飞于空，鱼游于水，骨力和神采在一种任意的节律中显露出来。

◎ 关键词：程邈 造字原则 楷书基础

隶书概貌

隶书，又称"佐书""史书"，是一种字体名。具有形体扁平方折的特点，便于书写。始于秦代，通用于汉魏。唐代张怀瓘《书断》引东汉蔡邕《圣皇篇》："程邈删古立隶文。"晋代卫恒《四体书势》称："秦既用篆，奏事繁多，篆字难成，即令隶人（胥吏）佐书，曰隶字。"程邈将当时这种书写体加以搜集整理，于是，后世就有了程邈创隶书之说。秦隶出于秦篆，字形构造仍有较多的篆书形迹，后在汉代通用中不断发展完善，成为笔势、结构与秦篆完全不同的字体。隶书的出现，突破了六书的造字原则，为楷书的出现奠定了基础，是汉字演进史和书法史上的转折点。魏晋时曾混称楷书为隶书，称有波磔的隶书为"八分"，湖北云梦出土的《秦律简》和汉《五凤元年十二月简》，即是秦汉手写隶书的代表作。

汉代隶书统称为"汉隶"。因东汉碑刻上的隶书，笔势生动，风格多样，而唐人隶书，字多刻板，称为"唐隶"，学写隶书者较重视东汉碑刻，为区别于"唐隶"，所以把这一时期各种风格的隶书特称为"汉隶"。

八分，也就是"隶书"。魏晋至唐代的楷书也称隶书，原先有波磔的隶书，则被称为"八分"。南朝宋朝王愔认为，"次仲始以古书方广少波势，建初中以隶草作楷法，字方八分，言有楷模"。近有学者考证：因隶字草创为新隶书（楷书），加示区别，对于旧隶字须给予异名或升格，故称"八分"，指其是八成的古体或雅体。

隶书还称作"佐书"或"左书"。根据东汉许慎《说文解字·叙》中记载："新莽六书为古文、奇字、篆书、左书、缪篆、鸟虫书，并注明左书即秦隶书。"《汉书·艺文志》中也记载："汉王莽居摄，书有六体，为古文、奇字、篆书、隶书、缪篆、虫书。"隶书称之佐书。段玉裁认为："其法便捷，可以佐助篆所不逮。"近来学者进一步认为隶书之名隶，是起于徒隶所书；佐书之佐，或是起于书佐《汉代职掌起草和缮写的低级官吏》所书，故名。

正书的古称即今隶，由汉隶发展演变而成，在唐代仍把正书沿称为"隶书"。如《唐六典》载："校书郎正字，掌雠校典籍，刊正文字。其体有五：……五曰隶书，典籍、表奏、公私文疏所用。"此"隶书"指的就是当时通用的正书。别称正书为"今隶"，是为了与汉魏时代通用的隶书加以区别。明代李贽《疑耀》称："唐以后之楷书称为今隶，因谓汉隶为古隶。"陆深《书辑》所称"钟王变体，谓之今隶"，则又泛指魏晋以来的楷书。

>>> 陆深

陆深（1477—1544年），明代藏书家、学者。初名陆荣，字子渊，号俨山，上海人。弘治十八年（1505年）进士。嘉靖时期，为太常卿兼侍读学士。官至詹事府詹事。卒谥文裕。

善书法，仿李邕、赵孟頫体，如铁画银钩，遒劲有法。家富藏书，有家藏书目《陆文裕藏书目》，已佚。别撰有《江东藏书目》。著有《春雨堂杂抄》《愿丰堂漫书》《玉堂漫笔》《史通会要》等20余种。

拓展阅读：

《隶书探源》张士东
《隶书集字帖》

上海书画出版社

●张旭像

>>> 张旭

张旭，字伯高，一字季明，吴郡（江苏苏州）人。初仕为常熟尉，后官至金吾长史，世称"张长史"。工诗书，晓精楷法，以草书最为知名。

为人洒脱不羁，豁达豪放，嗜好饮酒，为"饮中八仙"之一。常于醉中以头发濡墨大书，如醉如痴，称"张颠"。时与李白诗，裴旻剑舞称"三绝"。其书得之于二王又独创新意，书迹有《郎官石记》《草书右诗四帖》等。

拓展阅读：

《集古录》北宋·欧阳修
《中国历代草书珍迹》
天津美术出版社

◎关键词：张旭 怀素 "狂草" 笔走龙蛇

笔走龙蛇——草书

草隶，为草书的别称。《南史·刘孝绰传》载："绰兼善草隶，自以书似父，乃变为别体。"唐代张彦远《历代名画记》称献之，"少有盛名，风流高迈，草隶继父之美"。当今也有人称汉代竹木简上的隶书为草隶。草书，字体名，别称"藁书"。广义指不论时代、字体，凡写法潦草者皆称草书；狭义专指笔画连绵、书写便捷的字体。东汉许慎《说文解字·叙》认为"汉兴有草书"。汉初通行的手写体是草隶（即草率的隶书）。后逐渐发展成"章草"。至汉末，相传张芝将"章草"中蕴有隶书波磔的笔画和字字不相连缀的形迹脱去，使之成为偏旁相互假借，笔画连绵便捷的"今草"，即后世所称的草书。至东晋王羲之而日渐完善。唐代中期，张旭、怀素将"今草"写得更为放纵奇诡，笔走龙蛇，为与"今草"区别，将它称为"狂草"。

"章草"指的是早期的草书，始于汉代，"今草"的前身由草写的隶书演变而成。它保留了隶书笔法的形迹，上下字独立而不连写，有别于"今草"。今草亦称"小草"，草书的一种，始于汉末，是章草革新的结果。笔画连绵回绕，文字之间有连缀，书写简约，东晋王羲之将它逐渐完善。唐代张怀瓘《书断》载："献之尝对父云：古之章草，未能宏逸，顿异真体，合穷伪略之理，极草踪之致，不若藁行之间，于往法固殊，大人宜改体。""今草"的进一步发展就有了更加纵放的"狂草"。

狂草，也称"大草"，是草书中最放纵的一种。它摆脱了东晋王羲之草书温文尔雅的风格，笔势连绵奔突，字形变化多端，极龙飞蛇舞之致，得名于唐代张旭、怀素。传世的张旭《古诗四帖》及怀素《自叙帖》最具代表性。在草书艺术史上，怀素其人和他的《自叙帖》，从唐代中叶开始，一直为书法爱好者所津津乐道了1200多年。怀素，10岁出家为僧，字藏真，湖南零陵人。少时在经禅之暇，就对书法有浓厚兴趣，但因贫穷无纸墨，为了练字，他种了1万多棵芭蕉，用蕉叶代纸。由于住处触目都是蕉林，因此风趣地把住所称为"绿天庵"。后来，又用漆盘、漆板代纸，勤学精研，把盘、板都写穿了，写坏了的笔头也很多，埋在一起，称为"笔冢"。

怀素性情豪放，锐意草书，却无心修禅，更喜喝酒吃肉，结交名士，李白、颜真卿等都与他有交游。以"狂草"而闻名于世。唐代文献中有很多关于怀素的记载。"运笔迅速，如骤雨旋风，飞动圆转，随手万变，而法度具备"。王公名流也都愿意与这个狂僧结交。前人评其狂草继承张旭又有新的发展，谓"以狂继颠"，并称"颠张醉素"。怀素善以中锋笔纯任气势作大草，虽然如是疾速，但怀素却能于通篇飞草之中，极少失误。

典故逸闻与书法常识

●楷书行山堂连句 唐 颜真卿

>>> 乐毅

乐毅，战国时名将。中山灵寿（今河北灵寿西北）人。因贤而好兵，为赵人所推举。及赵武灵王沙丘之乱，乐毅离赵至魏。后闻燕昭王立志报齐之仇而广延天下贤士，于是由魏使于燕。燕昭王待以客礼，遂委质为臣，任亚卿。

燕昭王二十八年（前284年），乐毅率燕、赵、秦、韩、魏五国之师伐齐，济西一战，大破齐军。燕昭王亲至济上劳军，封乐毅于昌国（今山东淄博东南），号昌国君。

拓展阅读：

《古代楷书发展史》刘胜角
《欧楷解析》田蕴章

◎ 关键词：汉末 王次仲 柳公权 标准本

端庄法度——楷书

正书，也称"楷书""正楷""真书"，字体名。由隶书发展演变而成，目的是端正草书的漫无准则和减省汉隶的波磔。创始于汉末，魏晋通用，并一直延续到今天。笔画平整，形体方正，因此得名。《宣和书谱》记载："在汉建初有王次仲者，始以隶字作楷法。所谓楷法者，今之正书也。人既便之，世遂行焉。于是西汉之末，隶字石刻间染为正书。降及三国钟繇，乃有《贺克捷表》，备尽法度，为正书之祖，晋王羲之作《乐毅论》《黄庭经》，一出于世，遂为今昔不赀之宝。"一般来说，方正端齐是楷书的标准，它与长纵形的小篆书和横扁形的隶书不同，有勾起而无波挑，笔画转折处不用转而用折等。另外，甲骨、钟鼎中行书的行式不固定，左右行不拘。自秦以后，一律从右至左，无一例外。孙过庭《书谱》称："真以点画为形质，使转为情性。"

初期"楷书"，仍残留极少的隶笔，其特点是结体略宽，横画长而直画短。如钟繇的《宣示表》、王羲之的《乐毅论》《黄庭经》等传世的魏晋帖，可为代表作，其表现在，"变隶书之波画，加以点啄挑，仍存古隶之横直"。东晋以后，南北分裂，书法亦分为南北两派。北派书体带着汉隶的遗型，笔法古拙劲正，而风格质朴方严，长于榜书，即所谓的魏碑。南派书法多疏放妍妙，长于尺牍。南北朝，因为地域差别，个人习性不一，书风也截然不同，各有特色。北书刚强，南书蕴藉，各臻其妙，不分上下。包世臣与康有为，就对两朝书极为推崇，尤喜北魏碑体。康氏曾举十美，以强调魏碑的优点。

唐代的楷书，正如唐代的国势一样，繁荣兴盛。书体成熟，书家辈出，如唐初的虞世南、欧阳询、褚遂良、中唐的颜真卿、晚唐的柳公权，其楷书作品均为后世所推崇，被奉为习字的模范。

欧阳询的正楷源出古隶，是在二王体的基础上，参以六朝北派书风，结体特异，独树一帜，权威尤炽，其社会影响极深，为学书的标准本。用笔刚劲峻拔、笔画方润工整、结体开朗爽健是其楷书的最大特点。他的楷书碑帖代表作有《九成宫醴泉铭》《化度寺碑》等。虞世南的楷书婉雅秀逸，承袭智永禅师的遗迹，为王派的嫡系。虽源出魏晋，但其外柔内刚，呈现出沉厚安详之韵，一扫魏晋书风之怯懦。其楷书代表作，当首推《夫子庙堂碑》。

褚遂良的楷书，以疏瘦劲练著称，虽祖右军而能得其媚趣。其看似非常奔放的字体结构，却能巧妙地调和静谧的风格，开创了新的领域，其楷书代表作为《雁塔圣教序》。

●行书中郎帖 东晋 谢安

>>> 卫恒

卫恒（？—291年），字巨山，西晋书法家。著名的书法家卫瓘之子，河东安邑（今山西省夏县）人。官至秘书丞、尚书郎。惠帝时为贾后等所杀。

善草书，兼学隶、篆。但见于世的，多是其草书。书法纵任轻巧，流转风媚，刚健有余，便媚详雅。根据自己的实践，著有《四书体势》，是研究中国书法的重要资料。有关当时的各种书体、书史的演变，以及一些书法家代表的情况资料，大都赖此书得以保存。

拓展阅读：

《书后品》唐·李嗣真
《书史会要》明·陶宗仪

◎关键词：手写书体 连笔 省笔 可识性

风神洒落——行书

行书，也称"行押书"。相传由汉末刘德升开创。行书作为社会上广泛使用的手写书体，它是在楷书形体的基础上，作流畅便捷的书写，既不像草书纵放难辨，又较楷书生动简便。书写行书行笔而不停，着纸而不刻，轻转而重按，如水流云行，很少间断，永存乎生意也。南宋姜夔认为行书"以笔老为贵，少有误失，亦可辉映。所贵浓纤间出，血脉相连，筋骨老健，风神洒落，姿态俱备"。

西晋卫恒《四体绝书》最早提出行书的名称。《书断》阐述了行书产生的原因："行书者。后汉刘德升所造也。既正书之小伪。务从简易，相间流行。帮谓之行书。"行书在东汉晚期就已经出现了。从行书的产生、形成和历代演变的发展过程来看，它并没有形成独立的"行法"。这是与篆、隶、草、楷的最大区别。行书无法却有体，用连笔和省笔是最主要的特点。它不用或少用草化符号，较多地保留正体字的可识性结构，以便达到既能简易快速书写又能通俗易懂的实用目的，有利于文字信息的流通。另外，行书具有与其他书体紧密粘连的特点。所以孙过庭《书谱》说："趋势变适时，行书为要。"

●行书惟清道人帖 北宋 黄庭坚 ●行书上宏斋帖 南宋 文天祥

行书萌发于两汉，盛行于魏晋。至东晋，形成了具有高度艺术典范性的行书风格，其代表人物就是著名的"二王"，即王羲之和王献之。南北朝至初唐的书坛，笼罩于"二王"行书风格的艺术氛围之中。唐朝中期至宋，颜真卿开行书一代新风，此后宋代的苏东坡、黄庭坚、米芾、蔡襄均受其影响。元至明中叶，赵孟頫、祝允明、文徵明、董其昌等均在晋唐书风中占有一席之地。明代晚期至清朝，行书进入一个飞速发展的阶段。其特点主要有以下两点：一是出现了带群体性质的具有个性化的行草书家，二是在碑学思潮影响下出现了用北碑笔法写行书的风格。前者是一种"尚势"书风，后者则是民间碑书体风格。

●夏日诗帖 北宋 赵佶

>>> 叶昌炽

叶昌炽（1849—1931年），原籍是浙江绍兴，后来入籍江苏长川。字兰裳，又字鞠裳、鞠常，自署"歌后翁"，晚号"缘督庐主人"，清末著名藏书家和金石学家。学识渊博，是第一位确认出敦煌莫高窟藏经洞宝藏价值的人。

早年就读于冯桂芬开设的正谊书院，曾协助编修过《苏州府志》。1889年应试及第，授翰林院编修，入京任职于国史馆、会典馆等处。著有《语石》《藏书纪事诗》《滂喜斋藏书记》等书。

拓展阅读：

《徽宗赵佶瘦金书诗帖》
　　天津人民美术出版社
《燕山亭 北行见杏花词》
　　北宋·赵佶

◎ 关键词：宋徽宗 自成一家 独创

屈铁断金——瘦金书

瘦金书，原称瘦筋书，意为笔画瘦劲笔力金坚。此类书风开始于"宋四家"的黄庭坚，黄氏楷书以笔势开张著称，其最具代表性的作品是晋代摩崖石刻《瘞鹤铭》。徽宗曾师法黄庭坚，因而，其书法自然也就有了黄庭坚的"落笔奇伟、丰筋多力"的率旷健畅之意。除此之外，徽宗还从初唐四家中有着"瘦硬劲逸"之风的薛稷，及有"开山谷之门"之称的薛稷从弟薛曜之作中吸取灵感，并在此基础上，逐步形成在运笔上愈加劲硬果断、笔道表现愈加明确夸张，然在结体上却显得安雅整饬的鲜明的自家风貌。

宋徽宗赵佶楷书学褚遂良、薛曜、薛稷而出以新意，运笔挺劲犀利，笔道瘦细峭硬而有腴润洒脱的风神，自成一家，自称"瘦金书"。明代陶宗仪《书史会要》称其"初为薛稷，变其法度，自号瘦金书"。近人叶昌炽《语石》说其书："出于古铜甬书。而参以褚登善、薛少保，瘦硬通神，有如切玉，世称瘦金书也。"传世作品有《楷书千字文》《神霄玉清宫碑》等。今之仿宋体，亦是从此中脱出。

赵佶还是一位艺术家，他终日沉迷于书法和绘画中，并亲自掌管翰林图画院，给画家的待遇也非常丰厚，还常常鼓励他们创作优秀的作品，一代大师米芾、张择端等都是在此时应运而生的。为了扩充翰林图画院，他广泛收集民间文物，特别是金石书画，将御府所藏历代书画辑编成《宣和书谱》《宣和画谱》《宣和博古图》等书。他在宋代画院的建设和院体画的发展，在书画艺术的推动和倡导，以及在古代艺术的整理与保存方面，都做出了突出的贡献，称得上是一个"不爱江山爱丹青"的皇帝。

在书法上，赵佶初习黄庭坚，后又学褚遂良和薛稷、薛曜兄弟，并杂糅各家，博采众长，创造出别具一格的"瘦金书"体。"瘦金书"是书法史上的一项独创，以瘦直挺拔，侧锋如兰竹，横画收笔带钩，竖画收笔带点，撇如匕首，捺如切刀，竖钩细长为其特色，可谓"如屈铁断金"。这是一种非常成熟的书体，赵佶淋漓尽致地发挥出它的艺术个性，后代习其书者甚多，然得其精髓者寥寥无几。正如《书史会要》推崇的那样："笔法追劲，意度天成，非可以陈迹求也。"《草书千字文》《闰中秋月诗帖》是其传世书帖。

赵佶"瘦金书"代表作《秾芳诗帖》，大字楷书，每行二字，共20行。书法结体潇洒，笔致劲健。清代陈邦彦曾给它题跋："此卷以画法作书，脱去笔墨畦径，行间如幽兰丛竹，泠泠作风雨声。"这既是对这一诗帖的评赞，也很好地概括出"瘦金书"的艺术效果。

●幽溪垂钓图 清 石涛

>>> 梅兰芳蓄须明志

1941年12月，日本侵占香港的那天，留居在香港的梅兰芳蓄起唇髭，没过几日，浓黑的小胡子就挂在脸上。他年幼的儿子梅绍武好奇地问："爸爸，您怎么不刮胡子了？"梅兰芳回答："我留了小胡子，日本鬼子还能强迫我演戏吗？"

不久，他回到上海，住在梅花诗屋，闭门谢客，靠卖画和典当度日。上海的几家戏院老板，见他生活日渐窘迫，争先邀他出来演戏，都被婉言谢绝。

拓展阅读：

《我的父亲梅兰芳》梅绍武
《古书画鉴定概论》徐邦达

◎ 关键词：知名度 历史渊源 广告宣传

书画作品价值如何鉴定

一般来说，影响书画作品价值的因素有很多，比如书画家本身的知名度、书画作品的历史渊源、供求关系、广告宣传、归属经历、专家评议等。但从书画作品本身来讲，主要有以下几个方面：

从某种角度讲，书画家的艺术水平和艺术地位可以从社会名望上集中地体现出来。所谓名望，也就是名气，它在字画中的价值至关重要。名人字画，名人在先，字画在后，名头越大，市场地位越高，市场价格也高；有的书画家作品非常成熟但是价格不高，有的并不是专业的书画家但他的作品却卖价很高，原因就在名气上。在艺术市场上，名气大、影响大的大家，像张大千、傅抱石、齐白石、徐悲鸿、李可染等，即使是一平方尺画或并不代表他们水平的应酬之作也动辄数万元；而一些小名头的精品，尽管艺术创作有相当的水准，在价格上也很难同大家的一般作品相比。古往今来，确有不少在艺术上有造诣、有风格的画家，像谢之光、张大壮、沈子丞等，他们生前甘居寂寞，不善应酬，在社会上既没有一官半职，也没有显赫的地位，人们对他们也不太熟悉。但平心而论，他们确实有着高超的艺术水平，只因名气太小，从而导致其作品价位偏低。相反，有的画家艺术水平并不很高，但其作品照样在市场上以高价售出。还需指出的是，有的名人尽管不是书画家，但作品照样在拍卖场上表现不俗，如孙中山、蒋介石、梅兰芳、汪精卫等人。从中可以看出名头大小对作品价值的影响。

字画的内容和题材对其价值也有着重要影响。一般地说，画的价格要明显高于书法，这主要是画的创作要比书法复杂得多，难度也比书法大。在传统中国画中，以山水最高，人物次之，花鸟第三。此外，在拍卖场上常常可以看到：两幅作品尽管内容相同、尺寸大小相近、品相也一样，但是成交的价格却相当悬殊，这主要是受作品题材的影响。吉祥、高雅、稀有题材一般会使藏家产生浓厚的兴趣。其中，人物花鸟多以吉祥为题材，因为许多人物、花卉、动物的组合具有传统的比喻象征含义，如钟馗、佛像、寿星、牡丹、百合、杜鹃、荔枝、蟠桃等。高雅题材，则多集中在山水上，许多画家在创作中寄情于山水，通过山水之乐，摆脱世俗事务的烦恼，怡情养性，因而也颇受藏家的青睐。

中国字画的样式非常丰富，有立轴、横幅、镜片、屏条、手卷、册页、对联、扇面等，其中立轴、横幅、镜片、屏条、对联较适用于室内的装饰，手卷、册页、扇页则多于案头展玩，而投资者和收藏者出于各种原因，往往各有所好。一般立轴高于横幅，纸本优于绢本，绫本最下。